教育部人文社会科学研究规划基金项目
"中国古代陶瓷茶具的设计及对现代的启示研究"
（项目编号：19YJA760002）

江西省文化艺术科学规划项目
"清代景德镇陶瓷茶具的设计及对现代的启示"
（项目编号：YG2021150）

蔡定益 著

中国古代陶瓷茶具的设计研究

Research on the Design
of Ancient Chinese Ceramic
Tea Sets

中国社会科学出版社

图书在版编目（CIP）数据

中国古代陶瓷茶具的设计研究／蔡定益著 . —北京：中国社会科学出版社，
2022.11

ISBN 978 – 7 – 5227 – 1025 – 9

Ⅰ.①中⋯　Ⅱ.①蔡⋯　Ⅲ.①陶瓷茶具—设计—研究—中国—古代
Ⅳ.①J527

中国版本图书馆 CIP 数据核字（2022）第 213175 号

出 版 人	赵剑英	
责任编辑	郭　鹏	
责任校对	刘　俊	
责任印制	李寡寡	

出　　版	中国社会科学出版社	
社　　址	北京鼓楼西大街甲 158 号	
邮　　编	100720	
网　　址	http://www.csspw.cn	
发 行 部	010 – 84083685	
门 市 部	010 – 84029450	
经　　销	新华书店及其他书店	

印　　刷	北京君升印刷有限公司	
装　　订	廊坊市广阳区广增装订厂	
版　　次	2022 年 11 月第 1 版	
印　　次	2022 年 11 月第 1 次印刷	

开　　本	710×1000　1/16	
印　　张	28.25	
字　　数	450 千字	
定　　价	158.00 元	

凡购买中国社会科学出版社图书，如有质量问题请与本社营销中心联系调换
电话：010 – 84083683

序

　　中国饮茶历史起源很早，按唐陆羽《茶经》的说法是："茶之为饮，发乎神农氏，闻于鲁周公。"①也即新石器时代的神农时期就已经开始饮茶，到西周初年的周公时代茶已广为人知了。但那个时期可能还没有专门的茶具。早在一万年前的新石器时代中国原始先民已发明了陶器，陶器的出现，是人类最早通过化学变化将一种物质转化为另一种物质。到一千八百多年前的东汉末年我国又发明了瓷器，瓷器的品质各方面都要高于陶器，两者合称陶瓷。②饮茶风尚在中国不断传播和盛行，陶瓷生产在中国也日渐兴起和发展，于是茶叶和陶瓷两者开始结合，那就是茶具，最佳材质茶具毫无疑问是陶瓷。陶瓷相比其他材质的饮茶器具有突出的优点。一是耐腐蚀，陶瓷可千年不坏，竹器、木器使用难以持久，铜、铁材质的器具易锈蚀；二是无异味，陶瓷材质不会影响茶汤的口感，铜器、铁器容易有不佳的气味；三是廉价易得，金、银虽佳但价昂，一般人难以使用，而陶瓷普通平民皆可方便获取。当然，陶瓷也有难以克服的缺点，那就是易碎。中国现存最早的陶瓷茶具是一件东汉末青瓷贮茶瓮，发现于一座东汉晚期墓室，器物肩部刻有"茶"字，为茶具无疑，可能是用于保存干茶，也可能是贮存茶汤。③有趣的是，中国古代文献中保留下来的最早的有关陶瓷的材料是在茶诗和茶书之

① （唐）陆羽：《茶经》卷下《六之饮》，《丛书集成新编》第47册，新文丰出版公司1985年版。

② 中国硅酸盐学会：《中国陶瓷史》，文物出版社1982年版，第1、127页

③ 闵泉：《湖州发现东汉晚期贮茶瓮》，《中国文物报》1990年8月2日第1版。

中。西晋杜育《荈赋》诗曰："器择陶简，出自东隅。"①意为茶具选择陶瓷，来自东面的越窑。陆羽《茶经》"四之器"论述比较了越窑、邢窑等窑口的陶瓷茶碗。② 在中国古代，茶和瓷在经济、政治和文化上皆有重要的影响和地位，对域外的世界也有重要影响。如乾隆五十八年，乾隆帝在给英王的敕谕中说："特因天朝所产茶叶、磁器、丝觔，为西洋各国及尔国必需之物。是以加恩体恤……俾得日用有资，并沾余润。"③在乾隆帝看来，西洋各国所需中国物产最主要的是茶叶、瓷器和丝绸。而茶叶和陶瓷的结合点是茶具。

本书的主要创新与价值在于利于文献材料对中国古代陶瓷茶具的设计进行了较全面完整的研究。目前学术界运用文献对陶瓷茶具进行研究已有相当的成果，如王建平《茶具清雅》④，宋伯胤《品味清香：茶具》⑤，胡小军《茶具》⑥，郭丹英、王建荣《中国茶具流变图鉴》⑦，廖宝秀《历代茶器与茶事》⑧ 等著作，另还有大量论文，不再一一列举。这些著作和论文均程度不等地采用中国古代著作、诗歌、绘画和小说中的材料对陶瓷茶具进行了研究，取得大量丰硕而有价值的成果。但利用文献对陶瓷茶具进行研究的材料还可以大大拓展。中国是文献大国，文献浩如烟海，之前诸多学者很难说对相关文献已经收集完备，事实上也是不可能的。本书在诸多前贤的基础上进一步收集了大量的材料，材料更丰富，研究才可能再深入一步。本书收集的文献材料主要来自四个方面，著作、诗歌、绘画和小说。在著作方面，本书主要以一些大型丛书为指引，找到相关书籍，搜索出相关材料。这些大型丛书主要有《四库全书》《四库全书存目丛书》《续修四库全书》《丛书集成初编》《丛书

① （唐）欧阳询等：《艺文类聚》卷82，《景印文渊阁四库全书》第887—888册，台湾商务印书馆1986年版。

② （唐）陆羽：《茶经》卷中《四之器》，《丛书集成新编》第47册，新文丰出版公司1985年版。

③ 《清实录·高宗纯皇帝实录》卷1435，"乾隆五十八年八月己卯"条，中华书局1986年版。

④ 王建平：《茶具清雅》，光明日报出版社1999年版。

⑤ 宋伯胤：《品味清香：茶具》，上海文艺出版社2002年版。

⑥ 胡小军：《茶具》，浙江大学出版社2003年版。

⑦ 郭丹英、王建荣：《中国茶具流变图鉴》，中国轻工业出版社2009年版。

⑧ 廖宝秀：《历代茶器与茶事》，故宫出版社2017年版。

集成新编》《丛书集成续编》（新文丰出版公司出版）《丛书集成续编》（上海书店出版社出版）和《丛书集成三编》等。另一些茶文献汇编著作也对本书收集资料起到了很大的作用，如陈祖槼、朱自振《中国茶叶历史资料选辑》①，陈彬藩、余悦、关博文《中国茶文化经典》②，朱自振、沈冬梅、增勤《中国古代茶书集成》③，方健《中国茶书全集校证》④ 等。中国是一个诗歌的国度，数千年历史留下了海量的诗歌。这些诗歌中有大量的茶诗，文人与茶发生了密切的关系，茶具往往成为文人歌咏的对象。通过这些诗歌，可以相当程度窥探茶具的设计及其流变。本书使用的唐代的诗歌主要辑自《全唐诗》⑤，也有《全唐诗补编》⑥，宋代诗歌主要来自《全宋诗》⑦ 和《全宋词》⑧，而元代、明代和清代的诗歌是从各类著作中辑录出来的。另，钱时霖、姚国坤、高菊儿《历代茶诗集成·唐代卷》⑨ 和《历代茶诗集成·宋金卷》⑩，叶羽《中国茶诗》⑪，蔡镇楚、施兆鹏《中国名家茶诗》⑫ 和赵方任《唐宋茶诗辑注》⑬ 等茶诗汇编著作对本书按图索骥也起到了一定的作用。中国古代留下大量的绘画作品，文人普遍喜好赋诗饮茶，又喜琴棋书画，往往会在绘画作品中出现茶事题材。现存最早的茶画是北齐画家杨子华所绘《北齐勘书图》（摹本），数名文士正在校书，图中出现带托陶瓷茶盏。以茶事为主题的绘画作品即为茶画，广义上凡有涉茶内容的画作皆是茶画。茶画中往往会出现茶具。茶画中的茶具与文字中的茶具特别不同的一点是，茶画中的茶具可得到直观形象的呈现，起到文字无法达到

① 陈祖槼、朱自振：《中国茶叶历史资料选辑》，农业出版社 1981 年版。
② 陈彬藩、余悦、关博文：《中国茶文化经典》，光明日报出版社 1999 年版。
③ 朱自振、沈冬梅、增勤：《中国古代茶书集成》，上海文化出版社 2010 年版。
④ 方健：《中国茶书全集校证》，中州古籍出版社 2015 年版。
⑤ （清）彭定求等：《全唐诗》，中华书局 1960 年版。
⑥ 陈尚君：《全唐诗补编》，中华书局 1992 年版。
⑦ 北京大学古文献研究所：《全宋诗》，北京大学出版社 1991—1998 年版。
⑧ 唐圭璋：《全宋词》，中华书局 1965 年版。
⑨ 钱时霖、姚国坤、高菊儿：《历代茶诗集成·唐代卷》，上海文化出版社 2015 年版。
⑩ 钱时霖、姚国坤、高菊儿：《历代茶诗集成·宋金卷》，上海文化出版社 2016 年版。
⑪ 叶羽：《中国茶诗》，中国轻工业出版社 2004 年版。
⑫ 蔡镇楚、施兆鹏：《中国名家茶诗》，中国农业出版社 2003 年版。
⑬ 赵方任：《唐宋茶诗辑注》，中国致公出版社 2002 年版。

的效果。通过研究茶画，可有效探究中国古代陶瓷茶具的设计及演变。仅裘纪平《中国茶画》① 一书即收录茶画 370 余幅，时间段从唐代一直到 1949 年之前。此书对本书的写作起到了很大作用。历代最有成就的文学体裁，应是汉赋、唐诗、宋词、元曲和明清小说。明清时期小说创作极为繁荣，据统计遗留到现在的长篇小说即有 300 多部，比较有代表性的有明施耐庵《水浒传》②、明吴承恩《西游记》③、明兰陵笑笑生《金瓶梅词话》④、明冯梦龙"三言"⑤、明凌濛初"二拍"⑥、清吴敬梓《儒林外史》⑦、清蒲松龄《聊斋志异》⑧ 和清曹雪芹《红楼梦》⑨ 等。小说中当然有许多虚构夸张的内容，但毕竟是来源于现实生活，相当程度是对真实生活直接或曲折的反映。明清小说中有大量对茶事活动的描写，经常涉及到茶具，通过对这些内容进行研究，可得到明清时期陶瓷茶具设计方面的许多信息。本书在对中国古代著作、诗歌、绘画和小说中的材料广泛收集整理的基础上，进一步鉴别解读，得出结论并形诸文字。

本书的框架结构，除序、结语、参考文献和后记外，正文分为五章。第一章"唐代的陶瓷茶具"，第二章"宋代的陶瓷茶具"，第三章"元代的陶瓷茶具"，第四章"明代的陶瓷茶具"，第五章"清代的陶瓷茶具"。第一章分别从著作、诗歌和绘画的角度论述唐代陶瓷茶具的设计，主要茶具有茶炉、煮水器和茶盏，茶炉材质相当一部分为陶瓷，煮水器多为敞口，茶盏最受推崇的是越窑的青瓷。第二章亦分别从著作、诗歌和绘画的角度论述宋代陶瓷茶具的设计，此阶段煮水器多为束口，

① 裘纪平：《中国茶画》，浙江摄影出版社 2014 年版。

② （明）施耐庵：《水浒传》，人民文学出版社 1997 年版。

③ （明）吴承恩：《西游记》，人民文学出版社 2010 年版。

④ （明）兰陵笑笑生：《金瓶梅词话》，人民文学出版社 2000 年版。

⑤ "三言"指明冯梦龙编著的三部短篇小说集《醒世恒言》（人民文学出版社 1956 年版）、《喻世明言》（人民文学出版社 1958 年版）和《警世通言》（人民文学出版社 1956 年版）。

⑥ "二拍"指明凌濛初编著的两部短篇小说集《拍案惊奇》（人民文学出版社 1991 年版）和《二刻拍案惊奇》（人民文学出版社 1991 年版）。

⑦ （清）吴敬梓：《儒林外史》，人民文学出版社 1958 年版。

⑧ （清）蒲松龄：《（全本新注）聊斋志异》，人民文学出版社 2020 年版。

⑨ （清）曹雪芹、无名氏：《红楼梦》，人民文学出版社 2008 年版。

最受推崇的茶盏是建窑的黑瓷。第三章分别从著作、诗歌、绘画和戏曲的角度论述元代陶瓷茶具的设计，此阶段是从唐宋到明清的过渡时期，茶具有过渡特征。第四章分别从著作、诗歌、绘画和小说的角度论述明代陶瓷茶具，明代最受推崇的茶盏是景德镇窑的白瓷，另外明代中后期出现了茶壶，宜兴紫砂壶有很高声誉。第五章亦分别从著作、诗歌、绘画和小说角度论述清代陶瓷茶具，此阶段以景德镇窑为代表的白瓷仍是茶盏的主流，盖碗得到普及并且广泛使用，以宜兴紫砂壶为代表的茶壶使用已极为普遍。

目　　录

第一章　唐代的陶瓷茶具 ……………………………………………（1）

　第一节　著作中的唐代陶瓷茶具 ……………………………………（1）

　　一　著作中的唐代陶瓷茶炉 …………………………………………（7）

　　二　著作中的唐代陶瓷煮水器 ………………………………………（11）

　　三　著作中的唐代陶瓷茶盏 …………………………………………（18）

　　四　著作中的唐代其他陶瓷茶具 ……………………………………（27）

　第二节　诗歌中的唐代陶瓷茶具 ……………………………………（30）

　　一　诗歌中的唐代陶瓷茶炉 …………………………………………（31）

　　二　诗歌中的唐代陶瓷煮水器 ………………………………………（35）

　　三　诗歌中的唐代陶瓷茶盏 …………………………………………（39）

　　四　诗歌中的唐代其他陶瓷茶具 ……………………………………（47）

　第三节　绘画中的唐代陶瓷茶具 ……………………………………（48）

第二章　宋代的陶瓷茶具 ……………………………………………（56）

　第一节　著作中的宋代陶瓷茶具 ……………………………………（56）

　　一　著作中的宋代陶瓷茶炉 …………………………………………（59）

　　二　著作中的宋代陶瓷煮水器 ………………………………………（63）

　　三　著作中的宋代陶瓷茶盏 …………………………………………（71）

　　四　著作中的宋代其他陶瓷茶具 ……………………………………（84）

　第二节　诗歌中的宋代陶瓷茶具 ……………………………………（88）

　　一　诗歌中的宋代陶瓷茶炉 …………………………………………（88）

　　二　诗歌中的宋代陶瓷煮水器 ………………………………………（95）

　　三　诗歌中的宋代陶瓷茶盏 …………………………………………（108）

四　诗歌中的宋代其他陶瓷茶具 ……………………………（128）

第三节　绘画中的宋代陶瓷茶具 ……………………………（134）

第三章　元代的陶瓷茶具 ……………………………………（142）

第一节　著作中的元代陶瓷茶具 ……………………………（142）

第二节　诗歌中的元代陶瓷茶具 ……………………………（151）

一　诗歌中的元代陶瓷茶炉 …………………………………（152）

二　诗歌中的元代陶瓷煮水器 ………………………………（156）

三　诗歌中的元代陶瓷茶盏 …………………………………（162）

四　诗歌中的元代其他陶瓷茶具 ……………………………（168）

第三节　绘画中的元代陶瓷茶具 ……………………………（170）

第四节　戏曲中的元代陶瓷茶具 ……………………………（177）

第四章　明代的陶瓷茶具 ……………………………………（184）

第一节　著作中的明代陶瓷茶具 ……………………………（184）

一　著作中的明代陶瓷茶炉 …………………………………（185）

二　著作中的明代陶瓷煮水器 ………………………………（189）

三　著作中的明代陶瓷茶盏 …………………………………（193）

四　著作中的明代陶瓷茶壶 …………………………………（203）

五　著作中的其他陶瓷茶具 …………………………………（212）

第二节　诗歌中的明代陶瓷茶具 ……………………………（221）

一　诗歌中的明代陶瓷茶炉 …………………………………（222）

二　诗歌中的明代陶瓷煮水器 ………………………………（227）

三　诗歌中的明代陶瓷茶盏 …………………………………（235）

四　诗歌中的明代陶瓷茶壶 …………………………………（246）

五　诗歌中的明代其他陶瓷茶具 ……………………………（251）

第三节　绘画中的明代陶瓷茶具 ……………………………（256）

第四节　小说中的明代陶瓷茶具 ……………………………（265）

一　小说中的明代陶瓷茶炉 …………………………………（265）

二　小说中的明代陶瓷煮水器 ………………………………（268）

三　小说中的明代陶瓷茶盏 …………………………………（270）

　　　四　小说中的明代陶瓷茶壶 ……………………………………（282）
　　　五　小说中的明代其他陶瓷茶具 …………………………………（286）

第五章　清代的陶瓷茶具 ……………………………………………（291）
　第一节　著作中的清代陶瓷茶具 ……………………………………（291）
　　　一　著作中的清代陶瓷茶炉 ………………………………………（292）
　　　二　著作中的清代陶瓷煮水器 ……………………………………（295）
　　　三　著作中的清代陶瓷茶盏 ………………………………………（299）
　　　四　著作中的清代陶瓷茶壶 ………………………………………（312）
　　　五　著作中的清代其他陶瓷茶具 …………………………………（328）
　第二节　诗歌中的清代陶瓷茶具 ……………………………………（334）
　　　一　诗歌中的清代陶瓷茶炉 ………………………………………（334）
　　　二　诗歌中的清代陶瓷煮水器 ……………………………………（338）
　　　三　诗歌中的清代陶瓷茶盏 ………………………………………（342）
　　　四　诗歌中的清代陶瓷茶壶 ………………………………………（360）
　　　五　诗歌中的清代其他陶瓷茶具 …………………………………（364）
　第三节　绘画中的清代陶瓷茶具 ……………………………………（368）
　第四节　小说中的清代陶瓷茶具 ……………………………………（377）
　　　一　小说中的清代陶瓷茶炉 ………………………………………（377）
　　　二　小说中的清代陶瓷煮水器 ……………………………………（381）
　　　三　小说中的清代陶瓷茶盏 ………………………………………（385）
　　　四　小说中的清代陶瓷茶壶 ………………………………………（398）
　　　五　小说中的清代其他陶瓷茶具 …………………………………（405）

结　语 …………………………………………………………………（413）

参考文献 ………………………………………………………………（423）

后　记 …………………………………………………………………（438）

第 一 章

唐代的陶瓷茶具

　　唐代的陶瓷茶具主要有茶炉、煮水器和茶盏，还有一些其他茶具，可从著作、诗歌和绘画三个角度分析其设计。本章兼及五代十国的内容。

第一节　著作中的唐代陶瓷茶具

　　早在商周之际西南地区的巴国就已向朝廷进贡茶叶，并已有园栽茶树。东晋常璩《华阳国志》记载："（周）武王既克殷，以其宗姬封于巴，爵之以子……其地东至鱼复，西至僰道，北接汉中，南极黔、涪。……桑、蚕、麻、纻，鱼、盐、铜、铁、丹、漆、茶、蜜、灵龟、巨犀、山鸡、白雉、黄润、鲜粉，皆纳贡之。其果实之珍者：树有荔支，蔓有辛蒟，园有芳蒻、香茗、给客橙、葵。"[1]这是有关茶叶的最早文献记载。既然巴国已有栽培种植的茶叶，且向朝廷进贡，说明当时从宫廷到民间已经一定程度食用或饮用茶叶，间接证明已出现茶具，当然此时的茶具不大可能是专用的。[2]

　　[1]　（晋）常璩：《华阳国志》卷1《巴志》，《景印文渊阁四库全书》第463册，台湾商务印书馆1986年版。

　　[2]　对东晋常璩《华阳国志》中的这段引文反映的是什么时代的情况有一定争议。吴觉农在《茶经述评》中引述了这段引文后，认为："这说明早在公元前1066年周武王率南方八个小国伐纣（原注：见《史记·周本纪》）时，巴蜀（原注：现在的四川省以及云南、贵州两省的部分地区）已用所产茶叶作为'贡品'。"（中国农业出版社2005年版，第6页）陈椽在《茶业通史》中评述："常璩《华阳国志·巴志》记载，周武王会合四川的一些少数民族共同讨伐殷纣王时，少数民族首领就把巴蜀产的茶叶带去进贡，并有'园有芳蒻、香茗'的记载。贡茶是否采自人工栽培的茶园，虽不能肯定，但是园中的'芳茗'却无疑是人工栽培的。"（农业出版社1984年版，第44—45页）但亦有不同观点，竺济法《〈华阳国志〉两处"茶事"并非特指周代》一文认为，《华阳国志》引文中"以茶纳贡""园有香茗"两处茶事指的是作者常璩所处的晋代的情况，认为把这两处茶事作为"武王伐纣"时的情况是误读。（《中国茶叶》2015年第9期）

西汉出现有关茶具的最早文献记载。西汉蜀郡资中男子王褒（字子渊）要购买一名叫便了的奴仆，写下券文《僮约》："神爵三年正月十五日，资中男子王子渊，从成都安志里女子杨惠买夫时户下髯奴便了，决卖万五千。奴从百役，使不得有二言。晨起洒扫，食了洗涤。……烹茶尽具，铺已盖藏。……牵牛贩鹅，武阳买茶。"①这名奴仆的职责包括烹煮茶叶、清洁器具，到武阳购买茶叶。此时的茶具未必是专用的，而且是何形制和材质不得而知。②

晋代两条史料亦是涉及茶具的较早记载。西晋傅咸《司隶教》曰："闻南方有蜀妪作茶粥卖，为廉事打破其器具，后又卖饼于市。而禁茶粥以困蜀姥，何哉？"③撰人不详的《广陵耆老传》曰："晋元帝时有老姥，每旦独提一器茗，往市鬻之，市人竞买。自旦至夕，其器不减。所得钱散路旁孤贫乞人。人或异之，州法曹絷之狱中。至夜，老姥执所鬻茗器，从狱牖中飞出。"④以上两则史料中的事件分别发生在南方的蜀地和广陵，卖茶的老妇人被禁止甚至拘捕，说明当时即便在产茶的南方地区，茶叶饮用还不是特别普遍，被当做异事。两则史料中的"器具"和"茗器"分别均是茶具，不过这些茶具是如何设计的、是何材质无从知晓。

在中国古代，酒和茶都是最盛行的饮品，但唐代以前茶具应与酒具长期处于混用阶段。如西晋陈寿《三国志》记载："（孙）皓每飨宴，无不竟日，坐席无能否率以七升为限，虽不悉入口，皆浇灌取尽。（韦）曜素饮酒不过二升，初见礼异时，常为裁减，或密赐茶荈以当

① （唐）佚名：《古文苑》卷17，《景印文渊阁四库全书》第1332册，台湾商务印书馆1986年版。

② 对《僮约》中"烹茶尽具"中的"茶"是否是茶有不同看法。孙机《中国古代物质文化》指出："《尔雅》中已有关于茶的记载，《释木》称：'槚，苦茶。'……这里说的茶即茶。……西汉王褒《僮约》中之'烹茶尽具'、'武阳买茶'就是烹茶和买茶；可见这时已兴起饮茶的风气。"（中华书局2014年版，第55页）而方健《"烹茶尽具"和"武都买茶"考辨——兼与周文棠同志商榷》则认为："'茶'，联系上下文，可以断言当为苦菜。……'具'，此特指膳餐之馔具，即餐具。"（《农业考古》1996年第2期）

③ （唐）陆羽：《茶经》卷下《七之事》，《丛书集成新编》第47册，新文丰出版公司1985年版。

④ （唐）陆羽：《茶经》卷下《七之事》，《丛书集成新编》第47册，新文丰出版公司1985年版。

酒，至于宠衰，更见逼强，辄以为罪。"①东吴皇帝孙皓因为礼异韦曜，秘密在器具中以茶当酒，说明茶水颜色与酒很接近，器具既可盛酒，也可盛茶，处于混用状态。

唐代以前的茶具陶瓷应是主流，下举两例。

三国魏时张揖撰写的《广雅》云："荆、巴间采叶作饼，叶老者，饼成，以米膏出之。欲煮茗饮，先炙令赤色，捣末置瓷器中，以汤浇覆之，用葱、姜、橘子芼之。其饮醒酒，令人不眠。"②茶叶先采摘做成茶饼，叶老的还要用米膏凝固，想饮用时先炙烤成赤色，捣成粉末投入瓷器再浇入沸水，还加入葱、姜、橘子等调味品。这种瓷器似为瓷罐。这种饮茶方式是宋代盛行的点茶法的先声。

唐陆羽《茶经》引《晋四王起事》："惠帝蒙尘，还洛阳，黄门以瓦盂盛茶上至尊。"③唐虞世南《北堂书钞》的引文略有小异："惠帝自荆还，洛有一人持瓦盂承茶，夜莫上至尊，饮以为佳。"④流离落魄的晋惠帝饮茶的"瓦盂"即为陶瓷茶具，"盂"在设计上是一种盛液体的敞口器具。考虑到晋惠帝是经历大乱流亡而归，这种瓦盂未必是什么名贵精美的瓷器，很可能是民间通用的粗瓷。

到了唐代，随着茶业的兴起和饮茶风尚的兴盛，茶具也日渐普及。唐以前，茶具仅在文献中零星出现，入唐，茶具在文献中已较常见。下举数例。

唐封演《封氏闻见记》"饮茶"条曰："楚人陆鸿渐为《茶论》，说茶之功效并煎茶炙茶之法，造茶具二十四事，以都统笼贮之。远近倾慕，好事者家藏一副。有常伯熊者，又因鸿渐之论广润色之。于是茶道大行，王公朝士无不饮者。"陆鸿渐即为陆羽，造了茶具一套二十四件，贮于都统之中，远近都很倾慕，很多人家模仿收藏了一副。茶具还用于

① （晋）陈寿：《三国志》卷65《吴书二十·韦曜传》，中华书局1982年版，第1462页。

② （唐）陆羽：《茶经》卷下《七之事》，《丛书集成新编》第47册，新文丰出版公司1985年版。

③ （唐）陆羽：《茶经》卷下《七之事》，《丛书集成新编》第47册，新文丰出版公司1985年版。

④ （唐）虞世南：《北堂书钞》卷144，《景印文渊阁四库全书》第889册，台湾商务印书馆1986年版。

茶道表演之中。"御史大夫李季卿宣慰江南，至临怀县馆，或言伯熊善茶者，李公请为之。伯熊着黄衫、戴乌纱帽，手执茶器，口通茶名，区分指点，左右刮目。茶熟，李公为歠两杯而止。"①

唐李冲昭《南岳小录》"九真观"条曰："唐开元年中，有王天师仙乔。初，天师为行者，道性冲昭，有非常之志。因将岳中茶二百余壶，直入京国，每携茶器，于城门内施茶。"②道士王仙乔经常携带茶具在京城施茶。唐赵璘《因话录》载："（李）约天性惟嗜茶，能自煎。谓人曰：'茶须缓火炙，活火煎。'活火谓炭火之焰者也。客至不限瓯数，竟日执持茶器不倦。"③文人李约嗜茶，经常自煎，常整天拿着茶具。宋佚名《分门古今类事》"奚陟推案"条记录了唐代奚陟的事迹："（奚陟）为吏部侍郎时，方以茶为上味，日加修洁。陟性素奢，先为茶器一副，余人未之有也。"④当时以茶为上味，奚陟性格奢侈，先有了茶具一副。

茶具甚至进入神异故事之中。唐末五代《录异记》"进士崔生"条："进士崔生，自关东赴举，早行潼关外十余里。……忽遇列炬呵殿，旗帜戈甲，二百许人，若方镇者。生映树自匿。既过，行不三二里，前之导从复回，乃徐行随之。有健步押茶器，行甚迟，生因问为谁。曰：'岳神迎天官崔侍御也。秀才方应举，何不一谒，以卜身事。'"⑤崔生遇到神灵天官崔侍御的随从押着茶具，表明神灵像世间之人一样也要饮茶。茶具需专人护送，且还"行甚迟"，说明茶具是完整的一套，比较沉重。

唐末五代王仁裕《玉堂闲话》"邵元休"条也是一则神异故事：五代晋邵元休的魂魄到了幽冥之地，"观见潘亦在下坐，颇有恭谨之色。邵因启大僚，公旧识潘某耶。大僚唯而已，斯须命茶。应声已在诸客之

① （唐）封演：《封氏闻见记》卷6，《景印文渊阁四库全书》第862册，台湾商务印书馆1986年版。

② （唐）李冲昭：《南岳小录》不分卷，《景印文渊阁四库全书》第585册，台湾商务印书馆1986年版。

③ （唐）赵璘：《因话录》卷2，《景印文渊阁四库全书》第1035册，台湾商务印书馆1986年版。

④ （宋）委佚名：《分门古今类事》卷6，《景印文渊阁四库全书》第1047册，台湾商务印书馆1986年版。

⑤ （宋）李昉：《太平广记》卷311，《景印文渊阁四库全书》第1043—1046册，台湾商务印书馆1986年版。

前，则不见有人送至者。茶器甚伟。邵将啜之，潘即目邵，映身摇手，
止邵勿啜"①。故事中的潘某生前是邵元休的好友。在幽冥之境的阴曹
地府也是要饮茶的，而且"茶器甚伟"，也即茶具大而精美。

　　唐代的茶具多为陶瓷，考察有关唐代的著作可以得到证明。唐李肇
《唐国史补》记载："（陆）羽有文学，多意思，耻一物不尽其妙，茶术
尤著。巩县陶者多为瓷偶人，号陆鸿渐，买数十茶器得一鸿渐，市人沽
茗不利，辄灌注之。"②唐代有著名的巩县窑，大量生产陶瓷茶具，如购
茶具数十件，可得到一件名为"陆鸿渐"的瓷偶人，陆羽，字鸿渐。
陆羽的瓷像还被摆在炉灶之间作为茶神。唐赵璘《因话录》载："性嗜
茶，始创煎茶法，至今鬻茶之家，陶为其像，置于炀器之间，云宜茶足
利。"③"炀器"即为炉灶。唐佚名《大唐传载》的说法类似："陆鸿渐
嗜茶，撰《茶经》三卷，行于代。常见鬻茶邸烧瓦瓷为其形貌，置于
灶釜上左右为茶神，有交易则茶祭之，无则以釜汤沃之。"④茶店之所以
供奉陶瓷材质的陆羽像，原因在于茶与瓷有密切关联，由于陶瓷的突出
优点，近乎默认茶具应为陶瓷材质。茶店售茶不利，就用沸水浇陆羽瓷
像，这既是对烹饮茶叶时要用沸水浇注到茶叶之上的一种模拟和象征，
也是逼迫作为茶神的陆羽显灵保佑促进茶贸的一种手段。

　　唐末五代王仁裕《玉堂闲话》记载了一条五代汉时期邵元休夜间遇
到女鬼的故事："邵枕书假寐，闻堂之西，窸窣若妇人履声……遂闻至
南廊，有阁子门，不启键，乃推门而入。即闻轰然，若扑破磁器
声。……迟明，验其南房内，则茶床之上，一白磁器，已坠地破矣。后
问人云，常有兵马留后居是宅，女卒，权于堂西作殡宫。"⑤从引文看，

　　① （宋）李昉：《太平广记》卷281，《景印文渊阁四库全书》第1043—1046册，台湾商
务印书馆1986年版。
　　② （唐）李肇：《唐国史补》卷中，《景印文渊阁四库全书》第1035册，台湾商务印书
馆1986年版。
　　③ （唐）赵璘：《因话录》卷3，《景印文渊阁四库全书》第1035册，台湾商务印书馆
1986年版。
　　④ （唐）佚名：《大唐传载》不分卷，《景印文渊阁四库全书》第1035册，台湾商务印
书馆1986年版。
　　⑤ （宋）李昉：《太平广记》卷353，《景印文渊阁四库全书》第1043—1046册，台湾商
务印书馆1986年版。

女鬼打破的瓷器是置于茶床之上的白瓷茶具。

晋葛洪《肘后备急方》在后世流传过程中增补了唐代医书《药性论》的一段内容："《药性论》云：虎杖治大热、烦躁、止渴、利小便，压一切热毒。暑月和甘草煎色如琥珀可爱堪著，尝之甘美。瓶置井中令冷彻如水，白瓷器及银器中贮似茶啜之。"①既然药汤贮于白瓷器和银器中像茶一样喝，说明当时茶具往往是瓷器特别是白瓷器。

五代时南方的吴越常向位居中原的朝廷进贡，其中就应包括大量越窑生产的青瓷茶具。下列《十国春秋·吴越》中的三条史料："（天福七年）十一月，王遣使贡……苏木二万斤、干姜三万斤、茶二万五千斤，及秘色瓷器、鞋履、细酒、糟姜、细纸等物。"②"（乾祐二年）十一月甲寅，王遣判官贡汉御衣、犀带、金银装、兵仗、绫绢、茶、香、药物、秘色瓷器、鞍屐、海味等物。封龙泉县神为匡济将军。"③"（太平兴国八年）秋八月，王遣世子（钱）惟浚贡宋帝白龙脑香一百斤、金银陶器五百事。"④吴越向朝廷进贡的物品中有大量茶叶，考虑到宫廷烹饮茶叶必然对精美的茶具有需求，而位于越地的越窑又出产高品质陶瓷茶具，因此吴越向朝廷进贡的"秘色瓷器""陶器"中相当一部分应为越窑青瓷茶具。

下面列举《册府元龟》中的两条史料。"（晋高祖天福二年十月）是月，吴越王钱元瓘进银五千两、绢四千疋、吴越异纹绫一千疋、罗二百疋，又进金带、御衣、杂宝、茶器、金银装创并细红甲、宝装弓箭弩等，又进杂细香药一千斤、牙五株、真珠二十斤、茶五万斤。""（天福六年）十月己丑，吴越王钱元瓘进金带一条、金器三百两、银八千两、绫三千疋、绢二万疋、金条纱五百疋、绵五万两、茶三万斤谢恩。加守尚书令。辛卯，又进象牙、诸色香药、军器、金装茶床、金银棱瓷器、

① （晋）葛洪：《肘后备急方》卷2，《景印文渊阁四库全书》第734册，台湾商务印书馆1986年版。

② （清）吴任臣：《十国春秋》卷80，《景印文渊阁四库全书》第465—466册，台湾商务印书馆1986年版。

③ （清）吴任臣：《十国春秋》卷81，《景印文渊阁四库全书》第465—466册，台湾商务印书馆1986年版。

④ （清）吴任臣：《十国春秋》卷82，《景印文渊阁四库全书》第465—466册，台湾商务印书馆1986年版。

细茶、法酒事件万余。"①以上史料中的"茶器""金银棱瓷器"中也应有相当一部分为越窑生产的陶瓷茶具。

有关唐代著作中的陶瓷茶具最主要的有茶炉、煮水器和茶盏，还有一些其他茶具。

一 著作中的唐代陶瓷茶炉

茶炉是茶具中生火烧水的器具，烹饮茶叶时炉是不可或缺的。唐朝时期茶炉也往往被称为鼎、灶。

以下几则史料茶炉被称为炉。宋王谠《唐语林》曰："风炉子以周绕通风也，一说形象烽火，名'烽炉子'。"②《太平广记》引《逸史》记载唐代的奚陟："（奚）陟性素奢，先为茶品一副，余公卿家未之有也。风炉越瓯，碗托角匕，甚佳妙。"③宋释普济《五灯会元》中有两条有关唐代茶炉的记载："福州怡山长庆藏用禅师上堂，众集，以扇子抛向地上。……问：'如何是和尚家风？'师曰：'斋前厨蒸南国饭，午后炉煎北苑茶。'""太傅王延彬居士一日入招庆佛殿……公到招庆煎茶，朗上座与明招把铫，忽翻茶铫。公问：'茶炉下是甚么？'朗曰：'捧炉神。'公曰：'既是捧炉神，为甚么翻却茶？'"④因为茶炉要周遭通风，也常被叫做风炉或风炉子。

下面数则史料茶炉被称为鼎。唐陆羽《茶经》曰："茶有九难：一曰造，二曰别，三曰器……膻鼎腥瓯，非器也。"⑤唐曹邺《梅妃传》：梅妃与唐明皇斗茶获胜，"（明皇）顾诸王戏曰：'此梅精也。吹白玉笛，作惊鸿舞，一座光辉。斗茶今又胜我矣！'妃应声曰：'草木之戏。

① （宋）王钦若等：《册府元龟》卷169，《景印文渊阁四库全书》第902—919册，台湾商务印书馆1986年版。

② （宋）王谠：《唐语林》卷8，《景印文渊阁四库全书》第1038册，台湾商务印书馆1986年版。

③ （宋）李昉：《太平广记》卷277，《景印文渊阁四库全书》第1043—1046册，台湾商务印书馆1986年版。

④ （宋）普济：《五灯会元》卷8，《景印文渊阁四库全书》第1053册，台湾商务印书馆1986年版。

⑤ （唐）陆羽：《茶经》卷下《六之饮》，《丛书集成新编》第47册，新文丰出版公司1985年版。

误胜陛下。设使调和四海，烹饪鼎鼐，万乘自有心法，贱妾何能较胜负也。'"①所谓"烹饪鼎鼐"，也即在炉中烹茶，"鼐"也为大鼎之意。《太平广记》引唐末五代《玉堂闲话》"老蛛"条曰："有老蛛在焉，形如矮腹五升之茶鼎，展手足则周数尺之地矣。"②

也有的唐代史料将茶炉称为灶。唐佚名《大唐传载》："陆鸿渐嗜茶，撰《茶经》三卷，行于代。常见鬻茶邸烧瓦瓷为其形貌，置于灶釜上，左右为茶神。"③"灶釜"也即茶炉和茶锅。唐陆龟蒙自传性质的《甫里先生传》④曰："性不喜与俗人交，虽诣门不得见也。不置车马，不务庆吊，内外姻党伏腊、丧祭未尝及时往。或寒暑得中，体性无事时，乘小舟设篷席，赍一束书、茶灶、笔床、钓具、棹船郎而已。"⑤

对唐代茶炉最全面、详实的描述是在陆羽所著的《茶经》"四之器"中，陆羽对炉进行了精心的设计，炉之材质，可为铜铁（"铜铁铸之"），也可为陶瓷（"运泥为之"）。《茶经》"四之器"列举了28种茶具，被称为风炉的茶炉位列第一，加上现代人添上去的标点符号，"四之器"篇幅约有2000字，而描绘风炉就用了300字左右，字数最多，可想而知风炉在陆羽心中的地位和重要性。陆羽之所以这么重视茶炉，与唐代流行的烹茶法有关。所谓烹茶法，程序是先将茶饼炙热再碾磨成粉，之后将茶粉投入茶炉上盛有沸水的煮水器中，用竹箓搅动茶汤，再舀入茶盏中饮用。因为烹饮中要不断观察、搅动以及舀取茶汤，炉成了视觉中心，特别受到重视。风炉上有那么多精美设计，也与茶具在正式场合用于茶道表演有关。唐封演《封氏闻见记》即记载官员李季卿到

① （唐）曹邺：《梅妃传》，陶宗仪：《说郛》卷111，清顺治三年李际期宛委山堂刻本。

② （宋）李昉：《太平广记》卷479，《景印文渊阁四库全书》第1043—1046册，台湾商务印书馆1986年版。

③ （唐）佚名：《大唐传载》不分卷，《景印文渊阁四库全书》第1035册，台湾商务印书馆1986年版。

④ 唐陆龟蒙生前自编的诗文集《笠泽藂书》中，《甫里先生传》"茶灶"一词为"茶炉"。（唐陆龟蒙《笠泽藂书》卷1，《景印文渊阁四库全书》第1083册，台湾商务印书馆1986年版）《甫里集》为宋代叶茵辑录的陆龟蒙诗文集。

⑤ （唐）陆龟蒙：《甫里集》卷16，《景印文渊阁四库全书》第1083册，台湾商务印书馆1986年版。

江南，常伯熊、陆羽先后携茶具二十四器为他表演茶道。① 现将《茶经》"四之器"中描述茶炉的文字引用如下：

> 风炉（灰承）。风炉以铜铁铸之，如古鼎形，厚三分，缘阔九分，令六分虚中，致其圬墁。凡三足，古文书二十一字。一足云"坎上巽下离于中"，一足云"体均五行去百疾"，一足云"圣唐灭胡明年铸"。其三足之间，设三窗。底一窗以为通飙漏烬之所。上并古文书六字，一窗之上书"伊公"二字，一窗之上书"羹陆"二字，一窗之上书"氏茶"二字。所谓"伊公羹，陆氏茶"也。置墆㙞于其内，设三格：其一格有翟焉，翟者火禽也，画一卦曰离；其一格有彪焉，彪者风兽也，画一卦曰巽；其一格有鱼焉，鱼者水虫也，画一卦曰坎。巽主风，离主火，坎主水，风能兴火，火能熟水，故备其三卦焉。其饰，以连葩、垂蔓、曲水、方文之类。其炉，或锻铁为之，或运泥为之。其灰承，作三足，铁柈台之。②

陆羽《茶经》对风炉的设计可分为七个层次。第一个层次是炉之形："如古鼎形，厚三分，缘阔九分，令六分虚中，致其圬墁。"也即像古代鼎的样子，炉壁厚三分，边缘宽九分，中间的空间则为六分。

第二层次是炉之足。"凡三足，古文书二十一字。一足云'坎上巽下离于中'，一足云'体均五行去百疾'，一足云'圣唐灭胡明年铸'。"也即炉有三足，上有古体文字二十一字。一足的文字是"坎上巽下离于中"，按照《周易》中卦的含义，坎为水，巽为风，离是火，表示风炉烹茶时风在下面助燃，火在中间燃烧，水在上面沸腾，表明了烹茶的原理。一足的文字是"体均五行去百疾"，意为风炉形体均衡，茶水烹煮符合五行的运行，可去除百病。风炉是包含了木（燃料炭为木）、火（烹茶需要燃烧的火）、土（风炉材质可能是"运泥为之"，即便是铁质风炉内部也要涂泥）、金（风炉材质可能是"铜铁铸之"，即

① （唐）封演：《封氏闻见记》卷6，《景印文渊阁四库全书》第862册，台湾商务印书馆1986年版。

② （唐）陆羽：《茶经》卷中《四之器》，《丛书集成新编》第47册，新文丰出版公司1985年版。

便陶瓷风炉附属器具灰承也是铁质的）和水（炉是用来烹煮沸水的）五行的。这句文字也暗示人体各个器官互相协调符合五行原理不易生疾。一足文字是"圣唐灭胡明年铸"，指的是风炉是在唐朝平定安史之乱的第二年（广德二年，764 年）铸造的，隐晦表明了陆羽安邦治国、平定天下的儒家理想。

风炉设计的第三个层次是炉之窗。"其三足之间，设三窗。底一窗以为通飙漏烬之所。上并古文书六字，一窗之上书'伊公'二字，一窗之上书'羹陆'二字，一窗之上书'氏茶'二字。所谓'伊公羹，陆氏茶'也。"也即三足之间有三窗，底部有一个通风、出灰的出口，三窗之上有古体文字六个字"伊公羹，陆氏茶"。伊公也就是夏商之际的名相伊尹。据西汉司马迁《史记·殷本纪》记载："伊尹名阿衡。……负鼎俎，以滋味说汤，致于王道。"[1]伊尹为汤的丞相，曾经用鼎俎烹饪，以羹食的滋味说服汤，最后达到政治上的王道。陆羽以"陆氏茶"与"伊公羹"并列，表面上是说自己用风炉烹的茶与伊尹调的羹一样美味，实际暗示自己像伊尹一般有贤相之才，有治国平天下的理想。

风炉设计的第四个层次是炉之内。"置墆㙪于其内，设三格：其一格有翟焉，翟者火禽也，画一卦曰离；其一格有彪焉，彪者风兽也，画一卦曰巽；其一格有鱼焉，鱼者水虫也，画一卦曰坎。巽主风，离主火，坎主水，风能兴火，火能熟水，故备其三卦焉。"炉内有放燃料的炉床，设置了支镬的墆，分三格。一格上有翟（为火禽），画一离卦，表示火能熟水；一格上有彪（小老虎，为风兽），画一巽卦，表示风能助火；一格上有鱼，画一坎卦，表示风炉烹水的功效。

第五个层次是炉之纹饰。"其饰，以连葩、垂蔓、曲水、方文之类。"炉外刻绘有连续的花纹、垂挂的枝蔓、曲折的流水、方块的纹路等纹饰。可惜这些纹饰陆羽没有进一步描述，可以肯定也是大有深意的。

第六个层次是炉之材质。"其炉，或锻铁为之，或运泥为之。"也即炉的材质可能是铁铸造的，也可能是用泥烧制的（即陶瓷材质）。

第七个层次是炉之灰承。"其灰承，作三足，铁柈台之。"这是炉

① （汉）司马迁：《史记》卷 3《殷本纪第三》，中华书局 1959 年版，第 94 页。

的附属器具，是三足用来盛灰的铁盘。

二 著作中的唐代陶瓷煮水器

煮水器在茶具中是不可或缺的器物，原因在于不论何种品饮方式，茶都必须置于沸水之中。而水要煮沸，离不开茶炉之上的煮水器。有关唐代的文献中，作为茶具的煮水器有鍑、铫、铛、瓶等类型。

鍑以唐陆羽《茶经》"四之器"中的煮水器为典型，也称为釜。《茶经》对其器形设计的描述是"方其耳……广其缘……长其脐"①，也即鍑是一种带有双耳、折沿而且沿比较宽、脐较长圆底的器物，应类似于现代的锅。李竹雨《铛、铫与鍑——浅论唐代的煎茶器》认为："从茶具的实际使用情况，以及文献资料和出土茶具的实物资料来看，我们可以对茶鍑这类器物形制有清晰的认识，即大口，双耳，圜底或者平底是其标志特征。"②

铫是有异于鍑的另外一种类型的煮水器。有关唐朝五代的著作中常出现铫。下举数例。宋释普济《五灯会元》记载唐代的智常禅师："师尝与南泉同行，后忽一日相别，煎茶次……师曰：'这一片地大好卓庵。'泉曰：'卓庵且置，毕竟事作么生？'师乃打翻茶铫，便起。泉曰：'师兄吃茶了。'"③《五灯会元》又记载唐末五代的居士王延彬："太傅王延彬居士一日入招庆佛殿……公到招庆煎茶，朗上座与明招把铫，忽翻茶铫。"④前蜀杜光庭《仙传拾遗》记录唐代的孙思邈："有游客称孙处士，周游院中讫，袖中出汤末以授童子曰：'为我如茶法煎来。'……即以末方寸匕，更令煎吃。因与同侣话之，出门，处士已去矣，童子亦乘空而飞。众方惊异，顾视煎汤铫子，已成金矣。"⑤宋孙逢

① （唐）陆羽：《茶经》卷中《四之器》，《丛书集成新编》第 47 册，新文丰出版公司 1985 年版。

② 吴晓力：《器为茶香：陈钢旧藏历代茶具精粹》，浙江人民美术出版社 2017 年版，第 20 页。

③ （宋）普济：《五灯会元》卷 3，《景印文渊阁四库全书》第 1053 册，台湾商务印书馆 1986 年版。

④ （宋）普济：《五灯会元》卷 8，《景印文渊阁四库全书》第 1053 册，台湾商务印书馆 1986 年版。

⑤ （宋）李昉：《太平广记》卷 21，《景印文渊阁四库全书》第 1043—1046 册，台湾商务印书馆 1986 年版。

吉《职官分纪》记载五代楚之钟允章："其妻牢氏有贤行。常语允章曰：'妾昔事君子家，无釜鬻烹茶、作糜，止用一铫，尚且接待朋友。今宝货盈室，而义路榛塞，虽富贵何足尚也。'乃出铫以示允章，允章大惭。自是稍挥散矣。"①牢氏称家中贫寒时没有釜、鬻（一种大釜），只用铫烹茶，说明铫与鍑形制并不一样。据李竹雨《铛、铫与鍑——浅论唐代的煎茶器》："综合文献资料、绘画作品以及出土实物，我们可以看到，茶铫一般直接置于风炉之上，通常为圜底或平底，与流呈直角处装有平柄，一侧有流。从材质上来看，唐代的铫有金、银以及瓷器。"②

铛在器形上作为煮水器与鍑、铫都不尽相同。有关唐代的著作中常出现铛，下举两例。后晋刘昫等《旧唐书》记载唐代的王维："（王）维弟兄俱奉佛，居常蔬食，不茹荤血，晚年长斋，不衣文彩。……在京师日饭十数名僧，以玄谈为乐。斋中无所有，唯茶铛、药臼、经案、绳床而已。退朝之后，焚香独坐，以禅诵为事。"③元辛文房《唐才子传》记载唐白居易："卜居履道里，与香山僧如满等结净社，疏沼种树，构石楼，凿八节滩，为游赏之乐，茶铛酒杓不相离。尝科头箕踞，谈禅咏古，晏如也。"④关于铛的形制，李竹雨《铛、铫与鍑——浅论唐代的煎茶器》认为："综合史料以及出土器物，可以认识到，铛一般为釜形器，有三足，有部分则有横柄……作为茶具的铛，多为瓷器。"⑤铛与鍑（釜）外形接近，最大的不同在于有三足，部分且有横柄。茶铛多为陶瓷，《旧唐书·韦坚传》中的记载亦可证明："（韦）坚预于东京、汴、宋取小斛底船三二百只置于潭侧，其船皆署牌表之。……豫章郡船，即

① （宋）孙逢吉：《职官分纪》卷7，《景印文渊阁四库全书》第923册，台湾商务印书馆1986年版。

② 吴晓力：《器为茶香：陈钢旧藏历代茶具精粹》，浙江人民美术出版社2017年版，第18页。

③ （后晋）刘昫等：《旧唐书》卷190下，中华书局1975年版，第5052页。

④ （元）辛文房：《唐才子传》卷6，《景印文渊阁四库全书》第451册，台湾商务印书馆1986年版。

⑤ 吴晓力：《器为茶香：陈钢旧藏历代茶具精粹》，浙江人民美术出版社2017年版，第17页。

名瓷、酒器、茶釜、茶铛、茶碗。"①豫章郡在唐代大多数时间里名为洪州，有著名的青瓷窑口洪州窑，位于洪州丰城县一带，洪州窑生产了大量陶瓷茶具，包括作为煮水器的茶釜、茶铛。

前述鍑、铫、铛作为茶具中的煮水器，是与唐代流行的茶叶品饮方式烹茶法相适应的。鍑、铫、铛皆是大口，便于碾磨成末的茶粉投入并且观察茶汤的变化，再从煮水器中舀出茶汤盛入茶盏饮用。但晚唐五代逐渐出现的瓶与前述三者有很大不同，在设计上是一种口小腹大带流的器物，是与晚唐开始出现并盛行的点茶法相适应的。所谓点茶法，是将碾磨成末的茶粉置入茶盏中，再用茶瓶冲入沸水，执茶筅或茶匙在茶盏中击拂观察茶汤，之后再饮用。有关晚唐的著作中已出现作为煮水器的瓶，下举两例。

生活于唐元和年间的裴汶在《茶述》中说："茶起于东晋，盛于今朝。……今其精者，无以尚焉。得其粗者，则下里兆庶，瓶盎纷揉。苟未得，则谓百病生矣。"②"瓶盎"中的"盎"亦为大瓶之意，当时饮茶用瓶在普通百姓中已极为常见。晚唐李匡乂《资暇集》"注子偏提"条曰："元和初，酌酒犹用樽杓，所以丞相高公有斟酌之誉。虽数十人，一樽一杓。挹酒而散，了无遗滴。居无何，稍用注子，其形若罂而盖觜柄皆具。大和九年后，中贵人恶其名同郑注，乃去柄安系，若茗瓶而小异，目之曰偏提。论者亦利其便，且言柄有碍而屡倾仄，今见行用。"③注子像罂（罂即罂，为小口大肚的瓶子）且有盖、嘴、柄，去掉柄安上系，就很像茗瓶而稍有不同，说明当时作为煮水器的瓶一般是小口大肚有盖有嘴系。

陆羽《茶经》和苏廙《十六汤品》是唐代著名的两部茶书，下面重点论述这两部茶书中煮水器的设计。

如前文所述，陆羽《茶经》中的煮水器是鍑。加上现代人添上的标点符号，陆羽描述鍑用了近200字，在"四之器"的28种茶具中位居

① （后晋）刘昫等：《旧唐书》卷105，中华书局1975年版，第3222页。

② （宋）谢维新：《古今合璧事类备要外集》卷42，《景印文渊阁四库全书》第941册，台湾商务印书馆1986年版。

③ （唐）李匡乂：《资暇集》卷下，《景印文渊阁四库全书》第850册，台湾商务印书馆1986年版。

第三，仅次于风炉和碗，可想而知鍑在陆羽心目中也有重要地位。陆羽对鍑的描述引用如下：

> 鍑，以生铁为之，今人有业冶者所谓急铁。其铁以耕刀之趄，炼而铸之。内模土而外模沙。土滑于内，易其摩涤；沙涩于外，吸其炎焰。方其耳，以正令也；广其缘，以务远也；长其脐，以守中也。脐长，则沸中；沸中，则末易扬；末易扬，则其味淳也。洪州以瓷为之，莱州以石为之。瓷与石皆雅器也，性非坚实，难可持久。用银为之，至洁，但涉于侈丽。雅则雅矣，洁亦洁矣，若用之恒，而卒归于铁也。[①]

以上引文在设计上包含三层含义。第一层含义是鍑之冶铸。"鍑，以生铁为之，今人有业冶者所谓急铁。其铁以耕刀之趄，炼而铸之。内模土而外模沙。土滑于内，易其摩涤；沙涩于外，吸其炎焰。"也即鍑是生铁铸成的，这种铁是以用坏了的耕地犁头炼成的。铸造时内模用土而外模用沙，这样鍑内壁光滑，易于清洗，外壁粗涩，易于吸收火的热量。

设计上的第二层含义是鍑之器形。"方其耳，以正令也；广其缘，以务远也；长其脐，以守中也。脐长，则沸中；沸中，则末易扬；末易扬，则其味淳也。"也即鍑的双耳做成方形，放置时容易以此为参照摆放方正，也暗喻为人要正直，有准则。鍑的边缘要宽，使火焰容易伸展，鍑更易接受热量，"务远"也暗喻人要有远大志向。鍑的脐要向外凸出一些，这样火力更易集中于鍑底，水在鍑的中间沸腾，茶末的滋味更易于发扬。所谓"守中"，也暗喻要遵守儒家的中庸之道。

设计上的第三层含义是鍑之材质。"洪州以瓷为之，莱州以石为之。瓷与石皆雅器也，性非坚实，难可持久。用银为之，至洁，但涉于侈丽。雅则雅矣，洁亦洁矣，若用之恒，而卒归于铁也。"也即洪州用瓷来做鍑，莱州用石。瓷和石都很雅，但并非经久耐用。如用银做鍑，非

① （唐）陆羽：《茶经》卷中《四之器》，《丛书集成新编》第47册，新文丰出版公司1985年版。

常清洁，但太过奢侈。如果从实用角度，还是铁质镀最好。陆羽列举的镀之材质有瓷、石、银、铁数种，虽然他最青睐铁，但把瓷放在第一位，似乎默认和暗示瓷是使用最普遍的。从考古发掘和博物馆陈列来看，瓷质镀在唐代确实是大量存在的。

在陆羽《茶经》中，镀是极其重要的，因为茶末的烹煮是在镀中，要不断观察和欣赏茶汤的变化，这是茶事活动的重心，风炉和置于风炉上的镀在所有茶具中处于中心位置。陆羽对用竹筴在镀中搅动是很慎重的，所以说"操艰搅遽，非煮也"①。陆羽用大段文字描绘镀中的茶汤：

> 其沸如鱼目，微有声，为一沸。缘边如涌泉连珠，为二沸。腾波鼓浪，为三沸。已上水老，不可食也。初沸，则水合量调之以盐味，谓弃其啜余，无乃馏𬺙而钟其一味乎？第二沸出水一瓢，以竹筴环激汤心，则量末当中心而下。有顷，势若奔涛溅沫，以所出水止之，而育其华也。
>
> 凡酌，置诸碗，令沫饽均。沫饽，汤之华也。华之薄者曰沫，厚者曰饽。细轻者曰花，如枣花漂漂然于环池之上，又如回潭曲渚青萍之始生，又如晴天爽朗有浮云鳞然。其沫者，若绿钱浮于水湄，又如菊英堕于鐏俎之中。饽者，以滓煮之，及沸，则重华累沫，皤皤然若积雪耳，《荈赋》所谓"焕如积雪，烨若春薮"，有之。②

大意是镀中之水有三沸，一沸时放盐，二沸时投入茶末，不要等到三沸以上，因为水老了。茶汤上的沫饽是精华，茶沫有的像枣花在池上飘动，有的像新生的浮萍，有的像晴天爽朗的浮云，有的像青苔浮在水边，有的像菊花掉入器皿，茶饽在沸腾时重重叠叠，像皤皤白雪。

元辛文房《唐才子传》记载唐之李约也十分重视煮茶时镀中的玄机，是茶汤成败的关键。"复嗜茶，与陆羽、张又新论水品特详。曾授

① （唐）陆羽：《茶经》卷下《六之饮》，《丛书集成新编》第47册，新文丰出版公司1985年版。

② （唐）陆羽：《茶经》卷下《六之饮》，《丛书集成新编》第47册，新文丰出版公司1985年版。

客煎茶法，曰：'茶须缓火炙，活火煎，当使汤无妄沸。始则鱼目散布，微微有声；中则四畔泉涌，累累然；终则腾波鼓浪，水气全消。此老汤之法，固须活水，香味俱真矣。'时知音者赏之。有诗集。"①李约所言与陆羽类似。

陆羽《茶经》中的鍑是适应烹茶法的产物，而唐末苏廙《十六汤品》中的煮水器是瓶，是与唐末日渐盛行的点茶法相适应的产物。唐末建州一带甚至出现了一种点茶比赛，通过观察盏中茶汤的变幻以决定胜负。唐冯贽《云仙杂记》"茗战"条曰："建人谓斗茶为茗战。"②《十六汤品》以瓶中所煎水的老嫩为度分为三品，以点茶注水时的缓急为度分为三品，以瓶之材质为度分为五品，以为瓶提供热量的燃料为度分为五品。

以瓶中所煎水的老嫩为度，苏廙将水分为得一汤、婴汤、百寿汤。得一汤是烹煎恰到好处的水："火绩已储，水性乃尽……无过不及为度，盖一而不偏杂者也。天得一以清，地得一以宁，汤得一可建汤勋。"婴汤是烹煎不足的水："薪火方交，水釜才炽，急取旋倾，若婴儿之未孩，欲责以壮夫之事，难矣哉！"百寿汤是烹煎过头的水："人过百息，水逾十沸，或以话阻，或以事废，始取用之，汤已失性矣。敢问皤鬓苍颜之大老，还可执弓摇矢以取中乎？还可雄登阔步以迈远乎？"得一汤无疑是最合适的水。

以用瓶点茶时注水的缓急为度水可分为中汤、断脉汤和大壮汤。中汤是注水时恰到好处、不缓不急并力度均匀的水："亦见乎鼓琴者也，声合中则意妙；亦见乎磨墨者也，力合中则色浓。声有缓急则琴亡，力有缓急则墨丧，注汤有缓急则茶败。欲汤之中，臂任其责。"断脉汤是注水时断断续续力度不均匀的水："茶已就膏，宜以造化成其形。若手颤臂弹，惟恐其深，瓶嘴之端，若存若亡，汤不顺通，故茶不匀粹。是犹人之百脉气血断续，欲寿奚获？苟恶毙宜逃。"大壮汤是注水时力度过大的水："力士之把针，耕夫之握管，所以不能成功者，伤于粗也。

① （元）辛文房：《唐才子传》卷6，《景印文渊阁四库全书》第451册，台湾商务印书馆1986年版。

② （唐）冯贽：《云仙杂记》卷10，《景印文渊阁四库全书》第1035册，台湾商务印书馆1986年版。

且一瓯之茗，多不二钱，茗盏量合宜，下汤不过六分。万一快泻而深积之，茶安在哉！"中汤是最合适的，也符合儒家的中庸之道，不偏不倚，过犹不及。

以瓶之材质为度水可分为富贵汤、秀碧汤、压一汤、缠口汤和减价汤。富贵汤是金银为材质的瓶煮出的水："以金银为汤器，惟富贵者具焉。所以策功建汤业，贫贱者有不能遂也。汤器之不可舍金银，犹琴之不可舍桐，墨之不可舍胶。"秀碧汤是以石为材质煮出的水："石，凝结天地秀气而赋形者也，琢以为器，秀犹在焉。其汤不良，未之有也。"压一汤是以瓷为材质煮出的水："贵厌金银，贱恶铜铁，则瓷瓶有足取焉。幽士逸夫，品色尤宜。岂不为瓶中之压一乎？然勿与夸珍炫豪臭公子道。"缠口汤是以铜、铁、铅、锡为材质煮出的水："猥人俗辈，炼水之器，岂暇深择，铜铁铅锡，取热而已。夫是汤也，腥苦且涩，饮之逾时，恶气缠口而不得去。"减价汤是以无釉之陶为材质煮出的水："无釉之瓦，渗水而有土气。虽御胯宸缄，且将败德销声。谚曰：'茶瓶用瓦，如乘折脚骏登高。'好事者幸志之。"苏廙最欣赏的是瓷瓶煮出的水，所以称"压一"，金银材质的茶瓶煮出的水虽好，但贫贱者难以得到，铜、铁、铅、锡为材质的茶瓶煮出的水容易有异味，无釉之陶瓶煮水常有土气且易渗水。当然，苏廙对石质茶瓶煮出的水也很青睐，但或许石瓶并不一定廉价。瓷瓶具备廉价、无异味、防腐蚀、易清洗等优点。

以燃料为度水可分为法律汤、一面汤、宵人汤、贼汤和魔汤。法律汤是炭火煮出的水："凡木可以煮汤，不独炭也。惟沃茶之汤，非炭不可。在茶家亦有法律：水忌停，薪忌薰。犯律逾法，汤乖，则茶殆矣。"一面汤是麦壳或木材烧尽后的虚炭煮出的水："或柴中之麸火，或焚余之虚炭，本体虽尽而性且浮，性浮则有终嫩之嫌。炭则不然，实汤之友。"宵人汤是粪火煮出的水："茶本灵草，触之则败。粪火虽热，恶性未尽。作汤泛茶，减耗香味。"贼汤是细竹树梢煮出的水："竹筱树梢，风日干之，燃鼎附瓶，颇甚快意。然体性虚薄，无中和之气，为汤之残贼也。"魔汤是冒出浓烟的木柴煮出的水："调茶在汤之淑慝，而汤最恶烟。燃柴一枝，浓烟蔽室，又安有汤耶？苟用此汤，又安有茶耶？所以为大魔。"①苏廙最认同炭火煮出的

① （唐）苏廙：《十六汤品》，《丛书集成新编》第47册，新文丰出版公司1985年版。

水，因为炭火力持续稳定，且没有烟尘对水污染。麦壳或虚炭煮出的水火力不足，粪火煮出的水有异味影响茶香，细竹树梢煮水火力虽大但并不稳定，冒烟之柴煮水烟雾会对水味有很大的负面影响。苏廙对冒烟之柴煮出的水最为深恶痛绝，称为大魔。

三 著作中的唐代陶瓷茶盏

茶盏是茶事活动中用来盛装茶汤的器皿。在有关唐代的著作中，除盏外，茶盏也往往被称为碗、瓯、杯、盂等。

有关唐代的著作中，茶盏被称为碗最为常见。下举数例。唐段成式《酉阳杂俎》卷十云："瓷碗。江淮有士人庄居，其子年二十余，常病魔。其父一日饮茗，瓯中忽酏起如沤，高出瓯外，莹净若琉璃。中有一人，长一寸，立于沤，高出瓯外。细视之，衣服状貌，乃其子也。食顷，爆破，一无所见，茶碗如旧，但有微璺耳。"①所谓"酏起如沤，高出瓯外，莹净若琉璃"，也即茶碗表面水泡凸起明净如琉璃，这是对瓷碗表面釉的夸张神化的描写。《酉阳杂俎》卷九又载："两京逆旅中多画鹦鹆及茶碗，贼谓之鹦鹆辣者，记嘴所向；碗子辣者，亦示其缓急也。"②贼在京城旅社常画茶碗，茶碗在日常生活中已经是极其常见的器皿了。唐王焘所撰医书《外台秘要方》云："又疗温疟、劳疟乌梅饮子方。……右八味各细判，以童子小便两茶碗宿浸。明旦早煎三两沸，去滓顿服差。未差更作服，三服永差。"③药汤本可贮于任何盛器之中，王焘将盛药器皿称为茶碗，很可能说明当时饮茶很普遍，茶碗是最常见的盛器。唐崔琪天宝年间所撰《唐少林寺灵运禅师塔碑》亦提到茶碗："空山苍然，穷岁默坐。猿对茶碗，鸟栖禅庵。彼岭云无心即我心矣；涧水无性即我性矣。"④茶碗材质应多为陶瓷，《旧唐书·韦坚传》载：

① （唐）段成式：《酉阳杂俎》卷10，《景印文渊阁四库全书》第1047册，台湾商务印书馆1986年版。

② （唐）段成式：《酉阳杂俎》卷9，《景印文渊阁四库全书》第1047册，台湾商务印书馆1986年版。

③ （唐）王焘：《外台秘要方》卷5，《景印文渊阁四库全书》第736—737册，台湾商务印书馆1986年版。

④ （清）倪涛：《六艺之一录》卷120，《景印文渊阁四库全书》第830—838册，台湾商务印书馆1986年版。

"（韦）坚预于东京、汴、宋取小斛底船三二百只置于潭侧，其船皆署牌表之。……豫章郡船，即名瓷、酒器、茶釜、茶铛、茶碗。"①这些茶碗就是由洪州窑生产的陶瓷。前引《酉阳杂俎》中的茶碗也被称为瓷碗。

在唐代，"碗"还成了衡量茶汤多少的量词。如《太平广记》引《卢氏小说》："唐德宗微行，一日夏中至西明寺。时宋济在僧院过夏。上忽入济院，方在窗下，犊鼻葛巾抄书。上曰：'茶请一碗。'济曰：'鼎水中煎，此有茶味，请自泼之。'"②又如五代王定保《唐摭言》："（郑）光业常言及第之岁策试夜，有一同人突入试铺为吴语……其人复曰：'必先必先，谘仗一杓水。'光业为取。其人再曰：'便干托煎一碗茶，得否？'"③宋钱易《南部新书》："（唐）大中三年，东都进一僧，年一百二十岁。宣皇问：'服何药而至此？'僧对曰：'臣少也贱，素不知药性。本好茶，至处唯茶是求。或出，亦日遇百余碗；如常日，亦不下四五十碗。'"④宋释普济《五灯会元》记载唐末五代的吉州资福如宝禅师："问：'如何是和尚家风？'师曰：'饭后三碗茶。'"⑤

在有关唐代的著作中，茶盏也常被称为瓯。下举数例。唐崔致远《谢新茶状》："某今日中军使俞公楚奉传处分，送前件茶芽者。……所宜烹绿乳于金鼎，泛香膏于玉瓯。"⑥所谓玉瓯，并非真正玉石材质的茶盏，而是对陶瓷茶盏的美称。《太平广记》引《逸史》记载唐奚陟拥有"风炉越瓯，碗托角匕，甚佳妙"⑦。越瓯，也即越窑生产的茶盏。唐段成式《酉阳杂俎》："和州刘录事者……初食鲙数叠，忽似哽，咯出一骨珠子，大如黑豆，乃置于茶瓯中，以叠覆之。食未半，怪覆瓯倾侧，

① （后晋）刘昫等：《旧唐书》卷105《韦坚传》，中华书局1975年版，第3222页。

② （宋）李昉：《太平广记》180，《景印文渊阁四库全书》第1043—1046册，台湾商务印书馆1986年版。

③ （五代）王定保：《唐摭言》卷12，《景印文渊阁四库全书》第1035册，台湾商务印书馆1986年版。

④ （宋）钱易：《南部新书》辛集，中华书局2002年版，第132页。

⑤ （宋）普济：《五灯会元》卷9，《景印文渊阁四库全书》第1053册，台湾商务印书馆1986年版。

⑥ （清）董诰：《全唐文》第11册，中华书局1983年版，第10852页。

⑦ （宋）李昉：《太平广记》卷277，《景印文渊阁四库全书》第1043—1046册，台湾商务印书馆1986年版。

刘举视之，向者骨珠已长数寸，如人状。"①唐李华《江州卧疾送李侍御序》："且以簪击茶瓯，歌而饯之曰：'江沉沉兮雨凄凄，洲渚没兮玄云低，伤别心兮闻鼓鼙。'"②以上两则史料均将茶盏称为茶瓯。唐陆龟蒙《甫里先生传》曰："先生嗜茶荈，置园于顾渚山下。岁入茶租十许，簿为瓯牺之实。"③"瓯牺"，也即茶盏和水瓢，代指所有茶具。

在有关唐代的文献中，瓯与碗一般是同义，可互相替代。如唐陆羽《茶经》："膻鼎腥瓯，非器也……夫珍鲜馥烈者，其碗数二三。次之者，碗数五。"④唐孙思邈《银海精微》提及烹煎药膏"以茶瓯量水半碗，于银礶器内文武火煎，取一鸡子大"⑤。《太平广记》引《逸史》"奚陟"条："风炉越瓯，碗托角匕，甚佳妙。"⑥《酉阳杂俎》："其父一日饮茗，瓯中忽酗起如沤……食顷，爆破，一无所见，茶碗如旧，但有微璺耳。"⑦以上四则史料中，瓯与碗皆意义相同。

瓯和碗一样，成了衡量茶汤的量词。下举数例。唐赵璘《因话录》："（李）约天性唯嗜茶，能自煎。……客至不限瓯数，竟日执持茶器不倦。"⑧宋王谠《唐语林》："（郎）士元至，马（镇西）喉干如窑，即命急烹茶，各啜二十余瓯。士元已老，虚冷腹胀，屡辞……如此又七瓯。"⑨《太平广记》引《玉堂闲话》"张濬"条曰："（张）濬令张使君

① （唐）段成式：《酉阳杂俎》卷15，《景印文渊阁四库全书》第1047册，台湾商务印书馆1986年版。

② （唐）李华：《李遐叔文集》卷1，《景印文渊阁四库全书》第1072册，台湾商务印书馆1986年版。

③ （唐）陆龟蒙：《笠泽蒙书》卷1，《景印文渊阁四库全书》第1083册，台湾商务印书馆1986年版。

④ （唐）陆羽：《茶经》卷下《六之饮》，《丛书集成新编》第47册，新文丰出版公司1985年版。

⑤ （唐）孙思邈：《银海精微》卷下，《景印文渊阁四库全书》第735册，台湾商务印书馆1986年版。

⑥ （宋）李昉：《太平广记》卷277，《景印文渊阁四库全书》第1043—1046册，台湾商务印书馆1986年版。

⑦ （唐）段成式：《酉阳杂俎》卷10，《景印文渊阁四库全书》第1047册，台湾商务印书馆1986年版。

⑧ （唐）赵璘：《因话录》卷2，《景印文渊阁四库全书》第1035册，台湾商务印书馆1986年版。

⑨ （宋）王谠：《唐语林》卷6，《景印文渊阁四库全书》第1038册，台湾商务印书馆1986年版。

升厅，茶酒设食毕，复命茶酒，不令暂起，仍留晚食，食讫已晡时，又不令起，即更茶数瓯，至张灯乃许辞去。"①南唐尉迟偓《中朝故事》：唐李德裕获得天柱峰数角，"阅之而受，曰：'此茶可消酒肉毒。'乃命烹一瓯沃于肉食，以银合闭之。诘旦同开视，其肉已化为水矣。"②唐段成式："刘（积中）揖之坐，（妇人）乃索茶一瓯。向口如呪状，顾命灌夫人。茶才入口，痛愈。"③

在有关唐代的文献中，茶盏有时也被称为盏。宋吴淑《江淮异人录》"于大"条曰："于大……尝至应圣宫，以花置道像前。道士为设茶，置之食案，须人退，于乃取饮。饮讫，置茶盏于案，长揖而去。"④于大为唐末和南唐时人。下面列举宋释普济《五灯会元》中三条有关唐代的史料。卷四："清田和尚与上座煎茶次……师举起盏子，曰：'善知识眼应须恁么。'茶罢，却问：'和尚适来举起盏子，意作么生？'师曰：'不可更别有也。'"⑤卷六："台州涌泉景欣禅师，泉州人也。……强、德憩于树下煎茶。……师曰：'那边事作么生？'强提起茶盏。师曰：'此犹是这边事，那边事作么生？'"⑥卷七："福州鼓山神晏兴圣国师，大梁李氏子。……师问保福：'古人道：非不非，是不是，意作么生？'福拈起茶盏。师曰：'莫是非好！'"⑦唐苏廙《十六汤品》："且一瓯之茗，多不二钱，茗盏量合宜，下汤不过六分。"⑧引文中盏与瓯同义。

① （宋）李昉：《太平广记》卷190，《景印文渊阁四库全书》第1043—1046册，台湾商务印书馆1986年版。

② （南唐）尉迟偓：《中朝故事》卷上，《景印文渊阁四库全书》第1035册，台湾商务印书馆1986年版。

③ （唐）段成式：《酉阳杂俎》卷15，《景印文渊阁四库全书》第1047册，台湾商务印书馆1986年版。

④ （宋）吴淑：《江淮异人录》卷下，《景印文渊阁四库全书》第1042册，台湾商务印书馆1986年版。

⑤ （宋）普济：《五灯会元》卷4，《景印文渊阁四库全书》第1053册，台湾商务印书馆1986年版。

⑥ （宋）普济：《五灯会元》卷6，《景印文渊阁四库全书》第1053册，台湾商务印书馆1986年版。

⑦ （宋）普济：《五灯会元》卷7，《景印文渊阁四库全书》第1053册，台湾商务印书馆1986年版。

⑧ （唐）苏廙：《十六汤品》，《丛书集成新编》第47册，新文丰出版公司1985年版。

有关唐代的著作中，茶盏也被称为杯。如唐吕温《三月三日茶宴序》曰："三月三日，上已禊饮之日也……乃命酌香沫，浮素杯，殷凝琥珀之色，不令人醉，微觉清思。"①所谓"素杯"，应为白瓷茶盏。唐李匡乂《资暇集》"茶托子"条曰："始建中，蜀相崔宁之女，以茶杯无衬，病其熨指……贞元初，青、郓油缯为荷叶形，以衬茶碗，别为一家之碟。"②引文中的茶杯与茶碗是同义的。以下两则史料"杯"是作量词用。唐封演《封氏闻见记》曰："（常）伯熊着黄被衫乌纱帽，手执茶器，口通茶名，区分指点，左右刮目，茶熟，李公为啜两杯而止。"③宋陶谷《清异录》记载唐朝时的于则："进士于则谒外亲于沔阳，未至十余里，饭于野店旁。有紫荆树，村民祠以为神。呼曰紫相公。则烹茶，因以一杯置相公前，策马径去。"④

茶盏也被称为盂。唐牛僧孺《幽怪录》"马仆射总"条曰："公曰：'渴，请两盂茶。'杜（佑）仍促煎茶。从吏曰：'仆射既不住，不合饮此茶。况时热，不可久住，宜速命驾。'"⑤东汉许慎《说文解字》曰："盌，小盂也。"盌即碗，碗也即小盂，盂大致与碗同义。

下面重点论述唐陆羽《茶经》中碗之设计。在《茶经》"四之器"中论述碗的文字就超过200字（加上现代人添加的标点符号），在28种茶具中位居第二，说明在陆羽心目中，碗是仅次于风炉的最重要的茶具之一。

碗，越州上，鼎州次，婺州次；岳州次，寿州、洪州次。或者以邢州处越州上，殊为不然。若邢瓷类银，越瓷类玉，邢不如越一也；若邢瓷类雪，则越瓷类冰，邢不如越二也；邢瓷白而茶色丹，

①（清）董诰：《全唐文》第7册，中华书局1983年版，第6337页。
②（唐）李匡乂：《资暇集》卷下，《景印文渊阁四库全书》第850册，台湾商务印书馆1986年版。
③（唐）封演：《封氏闻见记》卷6，《景印文渊阁四库全书》第862册，台湾商务印书馆1986年版。
④（宋）陶谷：《清异录》卷下，《景印文渊阁四库全书》第1047册，台湾商务印书馆1986年版。
⑤（唐）牛僧孺：《幽怪录》卷4，《四库全书存目丛书·子部》第245册，齐鲁书社1997年版。

越瓷青而茶色绿，邢不如越三也。晋杜毓《荈赋》所谓："器择陶拣，出自东瓯。"瓯，越也。瓯，越州上，口唇不卷，底卷而浅，受半升已下。越州瓷、岳瓷皆青，青则益茶。茶作白红之色。邢州瓷白，茶色红；寿州瓷黄，茶色紫；洪州瓷褐，茶色黑：悉不宜茶。①

陆羽对碗设计的描述可分为四个层次。第一个层次是排列碗之等级。第一等级是越州窑生产的碗，最上等，鼎州窑、婺州窑次之，岳州窑再次之，寿州窑、洪州窑又次之。

第二个层次是论证作为茶碗邢瓷不如越瓷。作为白瓷的邢瓷像银，而作为青瓷的越瓷像玉；邢瓷的瓷色像雪，而越瓷的瓷色像冰；邢瓷色白衬托茶显红色，而越瓷色青衬托茶显绿色。特别要说明的是，陆羽推崇越瓷而贬抑邢瓷，是仅就有利于茶色的角度而言，并不涉及瓷类本身的品质。唐代流行蒸青团茶，碾磨成粉后为绿色，越瓷作为青瓷有益茶色。而且崇越贬邢也只是陆羽的个人观点，社会不一定完全接受。清朱琰在《陶说》中亦认为陆羽贬斥邢瓷一个重要原因是从有利于茶色的角度："内邱属邢州，如《国史补》所云邢碗亦重于天下。……《茶经》并不列之下次中，独有取于越州者何也？……而况似玉、似冰、色青之有助于茶者，邢不如也。"②陆羽称"或者以邢州处越州上"，说明当时有相当一部分人认为邢瓷比越瓷要好，陆羽煞有介事对比评价越瓷和邢瓷，也暗示推崇越瓷的观点和推崇邢瓷的观点近乎平分秋色。邢瓷在社会上其实也是颇受欢迎的，唐李肇《唐国史补》云："内邱白瓷瓯、端溪紫石砚，天下无贵贱通用之。"③邢窑窑址位于邢州内邱县，当时天下贵贱都普遍使用邢窑白瓷瓯。

设计上第三个层次是描述越州茶碗的形制。越州茶碗可追溯到西晋时代杜毓（即杜育）所作的诗歌《荈赋》。《荈赋》曰："器择陶拣，

① （唐）陆羽：《茶经》卷中《四之器》，《丛书集成新编》第 47 册，新文丰出版公司 1985 年版。

② （清）朱琰：《陶说》卷 5，《续修四库全书》第 1111 册，上海古籍出版社 2003 年版。

③ （唐）李肇：《唐国史补》卷下，《景印文渊阁四库全书》第 1035 册，台湾商务印书馆 1986 年版。

出自东瓯。"也即茶具选择陶瓷，出自东面的越州。"瓯"作地名也即越州。茶碗，之所以"越州上"，一方面是因为越瓷作为青瓷适应并衬托了茶之绿色，另一方面也是因为越州茶碗的形制。碗口（也即口唇）不外翻，且稍有内敛，这样茶汤不易溢出；碗足（也即底）外撇，这样摆放比较平稳，也易端持；碗腹浅，这样饮茶时容易连带茶末一饮而尽，不留茶渣；碗的容量约为半升，恰到好处，避免容量太大难以饮尽茶汤变凉或浪费，也不会出现容量太小感觉不足。陆羽主张茶汤要趁热尽快饮用，所以茶碗不宜过大。"凡煮水一升，酌分五碗。乘热连饮之，以重浊凝其下，精英浮其上。如冷，则精英随气而竭，饮啜不消亦然矣。茶性俭，不宜广，广则其味黯淡。且如一满碗，啜半而味寡，况其广乎！"[1]清朱琰在《陶说》中也论述陆羽青睐越瓷的原因之一是恰当的形制："《格古要论》云：古人吃茶，多用甆，取其易干，不留滓。《茶经》言越碗上口唇不卷，底卷而浅，甆碗是已。"[2]

第四个层次是进一步从茶色角度论证越瓷益茶。越瓷、岳瓷都是青瓷，使用时有益于茶色，与绿色的茶末相得益彰，茶汤中的茶水呈白红之色。邢瓷白，茶汤中的茶水呈红色；寿州瓷黄，茶水呈紫色；洪州瓷褐，茶水呈黑色。邢瓷、寿州瓷、洪州瓷从瓷色上与茶皆不相宜。

陆羽《茶经》中的茶碗在设计上约为半升，但唐代也有容量很大的茶瓯，可供一二十人使用。《太平广记》引《逸史》曰："（奚）陟性素奢，先为茶品一副，余公卿家未之有也。风炉越瓯，碗托角匕，甚佳妙。时已热，餐罢，因请同舍外郎就厅茶会。陟为主人，东面首侍。坐者二十余人。两瓯缓行，盛又至少，揖客自西而始，杂以笑语，其茶益迟。陟先有痟疾，加之热乏，茶不可得，燥闷颇极。"[3]引文中有茶瓯两只，可盛二十余人饮用的茶汤，则一只茶瓯所盛茶汤可供十余人饮用。茶瓯上有角质茶匙，每人依序轮流用茶匙舀取茶汤入口。

在唐代，茶盏往往还有一种为配合盏使用而设计的附属茶具，也即

① （唐）陆羽：《茶经》卷下《五之煮》，《丛书集成新编》第 47 册，新文丰出版公司 1985 年版。

② （清）朱琰：《陶说》卷 5，《续修四库全书》第 1111 册，上海古籍出版社 2003 年版。

③ （宋）李昉：《太平广记》卷 277，《景印文渊阁四库全书》第 1043—1046 册，台湾商务印书馆 1986 年版。

茶托。茶托的作用在于防止直接持盏高温烫手，茶托的材质一般为陶瓷。有关唐代的著作已经出现茶托的身影。《五灯会元》记载唐末五代的顺德禅师："有僧引一童子到，曰：'此童子常爱问人佛法，请和尚验看。'师乃令点茶，童子点茶来。师啜了，过盏橐与童子。子近前接，师却缩手曰：'还道得么？'"①"盏橐"也即茶盏和茶托。元释念常《佛祖历代通载》记载唐代居士庞蕴："又访松山和尚。吃茶次，士举起橐子云：'人人尽有分，因什么道不得？'山云：'只为人人有分，所以道不得。'"②引文中的"橐子"也即茶托。前引"风炉越瓯，碗托角匕"③中的"碗托"也是茶托。

现代考古一般认为茶托始于东晋南朝年间。但古代著作中对茶托创制始于何时，从唐代开始，即有不同看法。唐李匡乂《资暇集》"茶托子"条曰："始建中，蜀相崔宁之女，以茶杯无衬，病其熨指，取碟子承之，既啜而杯倾，乃以蜡环碟子之央。其杯遂定。既命匠以漆环代蜡，进于蜀相。蜀相奇之，为制名而话于宾亲，人人为便，用于代。是后传者更环其底，愈新其制，以至百状焉。（原注：贞元初，青郓油缯为荷叶形，以衬茶碗，别为一家之碟。今人多云托子始此，非也。蜀相即今升平崔家，讯则知矣。）"④李匡乂认为茶托始于建中年间（780—783 年），创制者是崔宁之女。因为茶杯烫手，崔宁之女在碟子中央用蜡将杯固定，后又命工匠以漆环代替蜡。再后来有人将茶托做成环形，出现大量各种新的形制。在贞元（785—805 年）初，青州郓城一带有人用油缯（一种刷上油织得紧密的薄绢）做成荷叶形以衬茶碗，李匡乂认为这并非茶托之始。

宋程大昌大致认可李匡乂的观点。程大昌《演繁露》"托子"条曰："古者彝有舟，爵有坫。即今俗称台盏之类也。然台盏亦始于盏托。

① （宋）普济：《五灯会元》卷 7，《景印文渊阁四库全书》第 1053 册，台湾商务印书馆 1986 年版。

② （宋）释念常：《佛祖历代通载》卷 15，《景印文渊阁四库全书》第 1054 册，台湾商务印书馆 1986 年版。

③ （宋）李昉：《太平广记》卷 277，《景印文渊阁四库全书》第 1043—1046 册，台湾商务印书馆 1986 年版。

④ （唐）李匡乂：《资暇集》卷下，《景印文渊阁四库全书》第 850 册，台湾商务印书馆 1986 年版。

托始于唐，前世无有也。崔宁女饮茶病盏热熨指，取碟子融蜡象盏足大小而环结其中，寘盏于蜡，无所倾侧，因命工髹漆为之。宁喜其为名之曰托，遂行于世。而托子遂不可废。今世托子又遂着足以便插取，间有隔塞其中不为通管者，乃初时碟子环蜡遗制也。"①程大昌认为古代彝（盛酒的尊）有舟，爵（一种饮酒器皿）有坫，也即宋代俗称的台盏（一种带托的酒杯）之类。但台盏亦脱胎于带托之茶盏，茶托始于唐代的崔宁女。到宋代（引文中的"今世"），茶托有的设置环形"足"以便茶盏插入，也有的托与盏连在一起不做成中间空心的管状"足"，这是崔宁女碟子环蜡的遗制。

明方以智在《通雅》中认为："集韵古作盘，汉曰承盘，今曰托盘。宋谓之托子，程泰之谓始于崔宁，名之曰托，因《资暇录》也，又有鬲塞者，乃碟子环蜡遗制也。黄伯思曰：'北齐画图已有之。'盖初止谓酒台盘为托，而后缘以为茶盘之名。"②方以智的观点是茶盏之托与古代的盘、承盘一脉相承。他并未认可程大昌（字泰之）主张的茶托始于唐崔宁女的说法，引北宋黄伯思的话提出北齐的图画中已有茶托。

清朱琰《陶说》在引用程大昌《演繁露》有关茶托的文字后评论："《周礼》：'彝下有舟。'郑司农曰：'舟乃尊下台，若今之承盘。'是台盏之象，略见于周，而已具于汉。"③郑司农指东汉末年的经学家郑玄，曾注《周礼》。朱琰认为，《周礼》中彝下之舟，已是托的雏形，汉代的承盘，已与后代的茶托无甚相异。清蓝浦亦疑后世的茶托就是《周礼》中彝之舟："陶瓷有茶托、酒托，疑即古礼器之舟也。《周礼》：'裸用乌彝、黄彝，皆有舟。'郑注：'舟，樽下台，若今承盘子。'由是考之，舟、托非一物乎？"④

① （宋）程大昌：《演繁露》卷15，《景印文渊阁四库全书》第852册，台湾商务印书馆1986年版。
② （明）方以智：《通雅》卷33，《景印文渊阁四库全书》第857册，台湾商务印书馆1986年版。
③ （清）朱琰：《陶说》卷5，《续修四库全书》第1111册，上海古籍出版社2003年版。
④ （清）蓝浦、郑廷桂：《景德镇陶录》卷10，《续修四库全书》第1111册，上海古籍出版社2003年版。

四　著作中的唐代其他陶瓷茶具

中国古代著作中的唐代陶瓷茶具，除上文重点论述的茶炉、煮水器、茶盏外，还有一些其他茶具，主要有藏茶之茶瓶、贮茶汤之茶瓶、碾茶之茶碾和茶臼、贮茶粉之茶合，另外还有陆羽《茶经》中之鹾簋、熟盂。

茶叶有易陈化变质、易吸收异味的特点，所以茶叶的收藏非常重要，早在唐代就已认识到了这一点，出现专门收藏茶叶的陶瓷茶瓶。唐韩琬《御史台记》曰："兵察厅掌中茶。茶必市蜀之佳者，贮于陶器，以防暑湿。御史躬亲监启，故谓之御史茶瓶。"①唐赵璘《因话录》的表述有小异："兵察常主院中茶，茶必市蜀之佳者，贮于陶器，以防暑湿。御史躬亲缄启，故谓之'茶瓶厅'。"②唐代已认识到"暑湿"也即高温、潮湿环境下茶叶易变质，要贮藏于陶质茶瓶之中，由御史亲自"缄启"，也即由御史将茶瓶中的茶叶亲自封闭和开启，可见十分重视对茶叶的收藏，密封不严、收藏不当，茶叶极易变质。

唐代除用于收藏茶叶的陶瓷茶瓶，还有另一种性质的茶瓶，也即贮存茶汤的茶瓶。唐陆羽《茶经》除详述描述烹茶法外，还涉及了淹茶法。"饮有粗茶、散茶、末茶、饼茶者，乃斫、乃熬、乃炀、乃舂，贮于瓶缶之中，以汤沃焉，谓之淹茶。……斯沟渠间弃水耳，而习俗不已。"③所谓的淹茶法是将茶粉置于茶瓶中，然后浇入沸水。这种饮茶方式与三国著作《广雅》中记载的"捣末置瓷器中，以汤浇覆之"一脉相承。虽然陆羽对这种茶汤十分不以为然，称之为"沟渠间弃水"，但又说"习俗不已"，说明在民间这种饮茶方式还是很流行的，用于贮存茶汤的茶瓶使用应该较为普遍。

下面列举数例著作中唐代用于贮存茶汤的茶瓶。这些著作中虽然没

① （明）彭大翼：《山堂肆考》卷193，《景印文渊阁四库全书》第974—978 册，台湾商务印书馆1986 年版。

② （唐）赵璘：《因话录》卷5，《景印文渊阁四库全书》第1035 册，台湾商务印书馆1986 年版。

③ （唐）陆羽：《茶经》卷下《六之饮》，《丛书集成新编》第47 册，新文丰出版公司1985 年版。

有给出茶瓶在材质方面的信息，但一般而言是陶瓷的。《太平广记》引唐牛僧孺《玄怪录》"崔绍"条曰："催茶，茶到，（王）判官云：'勿吃，此非人间茶。'逡巡，有着黄人，提一瓶茶来，云：'此是阳官茶，绍可吃矣。'（崔）绍吃三碗讫。"[①]宋释普济《五灯会元》记载唐代池州南泉普愿禅师："次日师与沙弥携茶一瓶、盏三只，到庵掷向地上。乃曰：'昨日底，昨日底。'"[②]又记载唐代蒲州麻谷山宝彻禅师："师又问婆：'住在甚处？'婆曰：'祇在这里。'三人至店，婆煎茶一瓶，携盏三只至。谓曰；'和尚有神通者即吃茶。'三人相顾间婆曰：'看老朽自逞神通去也。'于是拈盏倾茶便行。"[③]在《玄怪录》中，崔绍一瓶茶是吃了三碗，在《五灯会元》中的两个例子，一只茶瓶均是配三只茶盏，似乎说明当时一瓶茶汤的容量约为三茶盏。

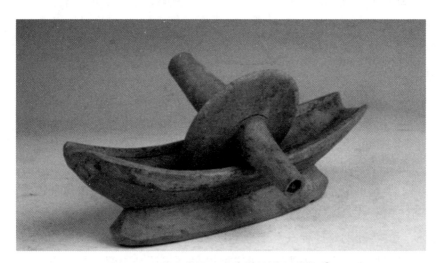

图 1-1 唐瓷茶碾（中国茶叶博物馆藏）[④]

① （宋）李昉：《太平广记》卷 385，《景印文渊阁四库全书》第 1043—1046 册，台湾商务印书馆 1986 年版。

② （宋）普济：《五灯会元》卷 3，《景印文渊阁四库全书》第 1053 册，台湾商务印书馆 1986 年版。

③ （宋）普济：《五灯会元》卷 3，《景印文渊阁四库全书》第 1053 册，台湾商务印书馆 1986 年版。

④ 吴晓力：《从饮茶方式转变看中国茶具之演化》，《茶博览》2020 年第 9 期，第 15 页。

因为唐代流行的茶叶是饼茶，饼茶是紧压茶，烹饮前需要碾磨成粉。用来碾茶的茶具主要有碾和臼。唐李商隐《义山杂纂》中列举的"富贵相"其中之一就是"捣药碾茶声"①。陆羽《茶经》"四之器"中的碾是木质的："碾，以橘木为之，次以梨、桑、桐、柘为之。"但从今天的博物馆陈列和考古发掘来看也有大量茶碾是陶瓷材质的。《茶经》中碾在设计方面的形制为："内圆而外方。内圆，备于运行也；外方，制其倾危也。内容堕而外无余。木堕，形如车轮，不辐而轴焉。长九寸，阔一寸七分。堕径三寸八分，中厚一寸，边厚半寸，轴中方而执圆。"②也即这种碾内圆外方，内圆便于运转，外方防止倾倒。里面设置堕不使留有空隙，堕形如车轮，不用辐，只装轴。轴长九寸，阔为一寸七分，堕的直径是三寸八分，中间厚一寸，边缘厚半寸，轴的中间是方的，执柄是圆的。引文中的"内圆而外方"也暗喻在为人处世方面对外要贤良方正，但内心又要圆通，不要过于拘执；"中方而执圆"则比喻人要心中正直但行为圆通。唐代陶瓷材质的茶碾大致与《茶经》中的碾无异。

碾茶工具除碾外，还有臼。宋朱翌《猗觉寮杂记》曰："唐未有碾磨，止用臼，多是煎茶。故张志和婢樵青使竹里煎茶。柳子厚云：'日午独觉无余声，山童隔竹敲茶臼。'"③茶臼是一种碗状内壁有许多纵横划痕的器具，内部壁面粗糙，便于用杵将茶饼捣磨成粉。从博物馆陈列和现代考古来看，陶瓷茶臼是较为常见的。

在茶叶的烹饮过程中，碾磨成末的茶粉需要盛放的器具，这就是茶合。陆羽《茶经》中的合是用竹或杉木制成的："罗末，以合盖贮之，以则置合中。用巨竹剖而屈之，以纱绢衣之。其合以竹节为之，或屈杉以漆之。高三寸，盖一寸，底二寸，口径四寸。"④但也有茶合是陶瓷材

① （唐）李商隐：《义山杂纂》，陶宗仪：《说郛》卷76，清顺治三年李际期宛委山堂刻本。

② （唐）陆羽：《茶经》卷中《四之器》，《丛书集成新编》第47册，新文丰出版公司1985年版。

③ （宋）朱翌：《猗觉寮杂记》卷上，《景印文渊阁四库全书》第850册，台湾商务印书馆1986年版。

④ （唐）陆羽：《茶经》卷中《四之器》，《丛书集成新编》第47册，新文丰出版公司1985年版。

质的。唐沈汾《续仙传》"聂师道"条曰："（主人）乃许入其舍，复指（聂）师道令近火炉边床上坐。曰：'山中偶食尽，求之未归。'师道曰：'绝粒多时，却不以食为念。'见火侧有汤鼎，复有数个黄磁合。主人曰：'合内物可吃，随意取之。'乃揭一合，是茶。主人曰：'以汤泼吃。'及吃气味颇异于常茶。久之复思茶，更揭之，合不可开，遍揭诸合皆不能开。师道心讶不似村人家，而不敢言。"①引文中提到的茶具有火炉、汤鼎（也即煮水器）以及黄磁合（也即黄瓷茶合）。黄磁合有数个，说明是事先大量碾磨盛放在茶合中备用的。

特别值得一提的是，《茶经》"四之器"中列举的28种茶具中有两种陆羽明确为陶瓷材质的，那就是鹾簋和熟盂。"鹾簋，以瓷为之。圆径四寸，若合形，或瓶，或罍，贮盐花也。"鹾簋是盛盐的器皿，在陆羽时代，茶汤中往往是要放入盐以调味的。这种器皿有合形的，有瓶形的，也有罍（小口、深腹、带盖且有圈足的一种盛酒容器）形的。"熟盂，以贮熟水，或瓷，或沙，受二升。"②用来盛放舀出的沸腾的水，材质为瓷或"沙"（也即陶），容量为二升，适当的时候再倒入鍑中止沸。

第二节　诗歌中的唐代陶瓷茶具

早在西晋杜育创作的诗歌《荈赋》中就已出现陶瓷茶具。《荈赋》曰："器择陶简，出自东隅；酌之以匏，取式公刘。惟兹初成，沫沉华浮。焕如积雪，烨若春藪。"③所谓"器择陶简，出自东隅"④，也即选择器具、选择陶瓷，一定要用出自东面的越窑。"简"，有的版本作"拣"，皆有选取之意。从文意看，当时的茶具，除陶瓷外，材质上似还有其他选项（可能为铜、铁、竹、木、石等），只不过陶瓷最佳而

① （唐）沈汾：《续仙传》卷下，《景印文渊阁四库全书》第1059册，台湾商务印书馆1986年版。

② （唐）陆羽：《茶经》卷中《四之器》，《丛书集成新编》第47册，新文丰出版公司1985年版。

③ （唐）欧阳询：《艺文类聚》卷82，《景印文渊阁四库全书》第887—888册，台湾商务印书馆1986年版。

④ "器择陶简，出自东隅"一句唐陆羽《茶经》卷中"四之器"作"器择陶拣，出自东瓯"。

已。既然杜育声称陶瓷需要选取，且出自东面，似暗含当时当地还有其他窑口的陶瓷存在，只是越窑最好罢了。杜育未在诗中写明越窑茶具的器形，一般而言，主要茶具有炉、煮水器、盏等。"酌之以匏，取式公刘"，即酌取茶汤用瓢，模仿公刘的样子。联系上文茶具要选取陶瓷，不排除这种舀茶汤的瓢材质亦为陶瓷。"惟兹初成，沫沉华浮。焕如积雪，晔若春薮"，描绘了煮水器（可能为釜、铫或铛）中的茶汤美景，沫饽沉浮，焕然像积雪，灿烂似春花。

西晋左思《娇女诗》①亦涉及茶具："吾家有娇女，皎皎颇白皙。……止为荼菽据，吹吁对鼎鬵。"②"鼎鬵"，也即茶炉之意，当然是何材质，是否为陶瓷，不得而知。

到唐代，茶具在诗歌中已极为常见。以下两诗将茶具称为茶器。唐朱庆馀《凤翔西池与贾岛纳凉》："拂石安茶器，移床选树阴。"③唐贯休《山居诗二十四首之二十曰》："闲担茶器缘青障，静衲禅袍坐绿崖。"④唐韦应物《澄秀上座院》中的"器"也为茶具："林下器未收，何人适煮茗。"⑤唐吕从庆《山中作》中则直接出现了"茶具"一词："左安药炉右茶具，失记朝来与朝去。"⑥

诗歌中的唐代茶具相当一部分为陶瓷，主要有茶炉、煮水器、茶盏，还有一些其他茶具。

一　诗歌中的唐代陶瓷茶炉

诗歌中，唐代茶炉也往往被叫做鼎、灶。

以下两诗将炉称为茶炉。唐刘禹锡《浙西李大夫述梦四十韵并浙东

① "止为荼菽据，吹吁对鼎鬵"一句唐陆羽《茶经》卷下"七之事"作"心为荼荈剧，吹嘘对鼎䰛"，今人逯钦立编《先秦汉魏晋南北朝诗》为"心为荼荈剧，吹嘘对鼎鬵"（《先秦汉魏晋南北朝诗》，中华书局1983年版，第375页）。

② （陈）徐陵：《玉台新咏》卷2，《景印文渊阁四库全书》第1331册，台湾商务印书馆1986年版。

③ （清）彭定求等：《全唐诗》卷514，中华书局1960年版，第5866页。

④ （清）彭定求等：《全唐诗》卷837，中华书局1960年版，第9425页。

⑤ （清）彭定求等：《全唐诗》卷192，中华书局1960年版，第1980页。

⑥ 陈尚君：《全唐诗补编》，中华书局1992年版，第259页。

元相公酬和斐然继声》曰："茶炉依绿笋，棋局就红桃。"①唐温庭筠《宿一公精舍》："茶炉天姥客，棋席剡溪僧。"②唐皮日休《夏景冲澹偶然作二首》将炉称为茗炉："茗炉尽日烧松子，书案经时剥瓦花。"③郑遨《茶诗》将炉称为寒炉，也即寒天之茶炉："夜臼和烟捣，寒炉对雪烹。"④唐皮日休《题惠山泉二首》将炉称为僧炉，也即僧房中的茶炉："时借僧炉拾寒叶，自来林下煮潺湲。"⑤因为茶炉是生火煮水的器具，往往与火、烟联系在一起，唐居遁《偈颂并序之八十七》曰："觉倦烧炉火，安铛便煮茶。就中无一事，唯有野僧家。"⑥唐崔道融《谢朱常侍寄贶蜀茶、剡纸二首》："瑟瑟香尘瑟瑟泉，惊风骤雨起炉烟。"⑦

诗歌中唐代茶炉也常被称为鼎。如以下齐己的两首诗均将茶炉称为鼎。《寄旧居邻友》："晚鼎烹茶绿，晨厨爨粟红。"⑧《寄敬亭清越》："鼎尝天柱茗，诗碾剡溪笺。"⑨以下两诗将炉称为茶鼎。唐司空图《偶诗五首之五》："中宵茶鼎沸时惊，正是寒窗竹雪明。"⑩唐李洞《赠昭应沈少府》："华山僧别留茶鼎，渭水人来锁钓船。"⑪"鼎"在中国古代往往喻义政治权力、政治抱负。唐武元衡《津梁寺采新茶与幕中诸公遍赏芳香尤异因题四韵兼呈陆郎中》诗曰："幸将调鼎味，一为奏明光。"⑫诗句表面是说要将茶叶进贡宫廷，实际暗喻自己积极进取的政治理想，历史上有商代初年伊尹负鼎操俎调五味进献汤而被立为相的典故，诗人要将自己的政治才能贡献给朝廷。《连句多暇赠陆三山人》是唐耿沣与陆羽联句的诗歌。耿沣称赏陆羽曰："一生为墨客，几世作茶

① （清）彭定求等：《全唐诗》卷363，中华书局1960年版，第4099页。
② （清）彭定求等：《全唐诗》卷583，中华书局1960年版，第6759页。
③ （清）彭定求等：《全唐诗》卷614，中华书局1960年版，第7081页。
④ （清）彭定求等：《全唐诗》卷855，中华书局1960年版，第9670页。
⑤ 陈尚君：《全唐诗补编》，中华书局1992年版，第434页。
⑥ 陈尚君：《全唐诗补编》，中华书局1992年版，第1472页。
⑦ （清）彭定求等：《全唐诗》卷714，中华书局1960年版，第8210页。
⑧ （清）彭定求等：《全唐诗》卷843，中华书局1960年版，第9533页。
⑨ （清）彭定求等：《全唐诗》卷840，中华书局1960年版，第9473页。
⑩ （清）彭定求等：《全唐诗》卷634，中华书局1960年版，第7275页。
⑪ （清）彭定求等：《全唐诗》卷723，中华书局1960年版，第8292页。
⑫ （清）彭定求等：《全唐诗》卷316，中华书局1960年版，第3551页。

仙。"陆羽回答："喜是攀阑者，惭非负鼎贤。"①陆羽是隐逸之士，"惭非负鼎贤"表面是对耿沩称赞自己为"茶仙"的谦逊之词，自己并非在茶叶方面有多高造诣，实际深层含义是表明自身无意仕途，自谦没有政治才能。

　　唐诗中茶炉也常被称为茶灶。下举数例。唐张籍《赠姚合少府》："为客烧茶灶，教儿扫竹亭。"②唐陈陶《题僧院紫竹》："幽香入茶灶，静翠直棋局。"③唐韩翃《送南少府归寿春》："淮风生竹簟，楚雨移茶灶。"④唐朱庆馀《夏日题武功姚主簿》："僧来茶灶动，吏去印床闲。"⑤

　　唐诗中在茶炉的设计方面倾向于小、深。前者如唐李商隐《即目》："小鼎煎茶面曲池，白须道士竹间棋。"⑥唐张祜《江南杂题三十首之二十二》："小小调茶鼎，铢铢定药斤。"⑦后者如唐白居易《北亭招客》："小盏吹醅尝冷酒，深炉敲火炙新茶。"⑧白居易《自题新昌居止因招杨郎中小饮》："春风小槛三升酒，寒食深炉一碗茶。"⑨唐贯休《桐江闲居作十二首之三》："静室焚檀印，深炉烧铁瓶。茶和阿魏煖，火种柏根馨。"⑩茶炉设计倾向于小，主要是便于移动、携带，而且茶炉较小，烹煮茶汤就不会过多，避免浪费。茶炉设计较深，主要目的是可置入更多的燃料，火力更为旺盛。

　　唐诗中茶炉的材质除陶瓷外，主要有金属和石头。

　　以下几首唐诗中的茶炉材质均为金属，将茶炉称为金鼎。唐皎然《饮茶歌诮崔石使君》："越人遗我剡溪茗，采得金牙爨金鼎。"⑪唐卢纶《新茶咏寄上西川相公二十三舅大夫二十舅》："三献蓬莱始一尝，日调

① （清）彭定求等：《全唐诗》卷789，中华书局1960年版，第8891页。
② （清）彭定求等：《全唐诗》卷384，中华书局1960年版，第4314页。
③ （清）彭定求等：《全唐诗》卷745，中华书局1960年版，第8469页。
④ （清）彭定求等：《全唐诗》卷243，中华书局1960年版，第2727页。
⑤ （清）彭定求等：《全唐诗》卷514，中华书局1960年版，第5868页。
⑥ （清）彭定求等：《全唐诗》卷540，中华书局1960年版，第6197页。
⑦ 陈尚君：《全唐诗补编》，中华书局1992年版，第183页。
⑧ （清）彭定求等：《全唐诗》卷439，中华书局1960年版，第4881页。
⑨ （清）彭定求等：《全唐诗》卷449，中华书局1960年版，第5061页。
⑩ （清）彭定求等：《全唐诗》卷830，中华书局1960年版，第9355页。
⑪ （清）彭定求等：《全唐诗》卷821，中华书局1960年版，第9260页。

金鼎阅芳香。"①唐柳宗元《巽上人以竹间自采新茶见赠酬之以诗》："芳丛翳湘竹，零露凝清华。……呼儿爨金鼎，余馥延幽遐。"②

唐诗中的金属茶炉材质多为铁。下举数例。唐顾况《茶赋》："舒铁如金之鼎，越泥似玉之瓯。"③也即茶炉是舒地一带的铁制茶炉。唐皮日休《茶鼎》："龙舒有良匠，铸此佳样成。立作菌蠢势，煎为潺湲声。"④也即茶炉是龙舒良匠铁铸而成，形状似菌蠢（也即像灵芝的形状）。唐陆龟蒙《茶鼎》："新泉气味良，古铁形状丑。"⑤此茶鼎亦为铁制。

唐诗中也有许多石制茶炉。下举数例。唐齐己《题真州精舍》："石鼎秋涛静，禅回有岳茶。"⑥唐贯休《山居诗二十四首之二十一》："石垆金鼎红蕖嫩，香阁茶棚绿蕨齐。"⑦唐郑良士《题鸣峰岩·其二》："银钉剔起残灯焰，石鼎烹来新茗甘。"⑧

唐诗中还有许多陶制茶炉。唐白居易《偶吟二首之二》："晴教晒药泥茶灶，闲看科松洗竹林。"⑨白居易《新亭病后独坐招李侍郎公垂》："趁暖泥茶灶，防寒夹竹篱。"⑩所谓泥茶灶，也即陶泥制成的茶炉。唐杜荀鹤《山居寄同志》："垂钓石台依竹垒，待宾茶灶就岩泥。"⑪此茶灶，亦为陶泥制成。

唐诗中的陶制茶炉多为红陶，往往被称为红炉。唐鲍君徽《惜花吟》："莺歌蝶舞韶光长，红炉煮茗松花香。"⑫唐白居易《睡后茶兴忆杨同州》："白瓷瓯甚洁，红炉炭方炽。"⑬唐李群玉《龙山人惠石廪方

① （清）彭定求等：《全唐诗》卷 279，中华书局 1960 年版，第 3177 页。
② （清）彭定求等：《全唐诗》卷 351，中华书局 1960 年版，第 3929 页。
③ （清）董诰：《全唐文》第 6 册，中华书局 1983 年版，第 5365 页。
④ （清）彭定求等：《全唐诗》卷 611，中华书局 1960 年版，第 7053 页。
⑤ （清）彭定求等：《全唐诗》卷 620，中华书局 1960 年版，第 7144 页。
⑥ （清）彭定求等：《全唐诗》卷 840，中华书局 1960 年版，第 9482 页。
⑦ （清）彭定求等：《全唐诗》卷 837，中华书局 1960 年版，第 9425 页。
⑧ 陈尚君：《全唐诗补编》，中华书局 1992 年版，第 1208 页。
⑨ （清）彭定求等：《全唐诗》卷 450，中华书局 1960 年版，第 5083 页。
⑩ （清）彭定求等：《全唐诗》卷 456，中华书局 1960 年版，第 5165 页。
⑪ （清）彭定求等：《全唐诗》卷 692，中华书局 1960 年版，第 7954 页。
⑫ （清）彭定求等：《全唐诗》卷 7，中华书局 1960 年版，第 69 页。
⑬ （清）彭定求等：《全唐诗》卷 453，中华书局 1960 年版，第 5126 页。

及团茶》："红炉爨霜枝，越儿斟井华。"①

二　诗歌中的唐代陶瓷煮水器

唐诗中的煮水器常被常为铛、鼎、瓶，有时也被称为锅、铫、壶。

以下数诗煮水器被称为铛。唐皎然《对陆迅饮天目山茶因寄元居士晟》："投铛涌作沫，著碗聚生花。"②唐刘言史《与孟郊洛北野泉上煎茶》："荧荧爨风铛，拾得坠巢薪。"③唐徐夤《尚书惠蜡面茶》："分赠恩深知最异，晚铛宜煮北山泉。"④唐李洞《赠曹郎中崇贤所居》："药杵声中捣残梦，茶铛影里煮孤灯。"⑤唐马戴《题庐山寺》："别有一条投涧水，竹筒斜引入茶铛。"⑥

以下几首诗中煮水器被称为鼎。唐李德裕《忆平泉杂咏·忆茗芽》："松花飘鼎泛，兰气入瓯轻。"⑦唐杜荀鹤《春日山中对雪有作》："牢系鹿儿防猎客，满添茶鼎候吟僧。"⑧唐姚合《病中辱谏议惠甘菊药苗因以诗赠》："熟宜茶鼎里，餐称石瓯中。"⑨唐张祜《苦雨二十韵》："浅浅斟茶鼎，环环荡酒罍。"⑩

下面几首诗将煮水器称为瓶。唐崔珏《美人尝茶行》："银瓶贮泉水一掬，松雨声来乳花熟。"⑪唐贯休《桐江闲居作十二首之三》："静室焚檀印，深炉烧铁瓶。"⑫唐章孝标《方山寺松下泉》："注瓶云母滑，漱齿茯苓香。野客偷煎茗，山僧借净床。"⑬

有时煮水器也被称为壶、铫、锅。唐陈元光《观雪篇》："藻台净

①　（清）彭定求等：《全唐诗》卷568，中华书局1960年版，第6579页。
②　（清）彭定求等：《全唐诗》卷818，中华书局1960年版，第9225页。
③　（清）彭定求等：《全唐诗》卷468，中华书局1960年版，第5321页。
④　（清）彭定求等：《全唐诗》卷780，中华书局1960年版，第8153页。
⑤　（清）彭定求等：《全唐诗》卷723，中华书局1960年版，第8292页。
⑥　（清）彭定求等：《全唐诗》卷556，中华书局1960年版，第6446页。
⑦　（清）彭定求等：《全唐诗》卷475，中华书局1960年版，第5413页。
⑧　（清）彭定求等：《全唐诗》卷692，中华书局1960年版，第7964页。
⑨　（清）彭定求等：《全唐诗》卷497，中华书局1960年版，第5641页。
⑩　陈尚君：《全唐诗补编》，中华书局1992年版，第210页。
⑪　（清）彭定求等：《全唐诗》卷591，中华书局1960年版，第6857页。
⑫　（清）彭定求等：《全唐诗》卷830，中华书局1960年版，第9355页。
⑬　（清）彭定求等：《全唐诗》卷506，中华书局1960年版，第5751页。

冰鉴，茶壶团素月。"①唐栖蟾《寄问政山聂威仪》："岚光薰鹤诏，茶味敌人参。苦向壶中去，他年许我寻。"②唐元稹《茶》将煮水器称为铫："铫煎黄蕊色，碗转曲尘花。"③唐李洞《题慈恩友人房》中煮水器被称为锅："塔棱垂雪水，江色映茶锅。"④

唐诗中煮水器的材质有金属、石头和陶瓷等。以下几首诗中煮水器皆为金属。唐皎然《饮茶歌送郑容》："云山童子调金铛，楚人茶经虚得名。"⑤唐贯休《和毛学士舍人早春》："茶癖金铛快（舍人有《茶谱》），松香玉露含。"⑥唐贯休《山居诗二十四首之二十一》："石垆金鼎红蕖嫩，香阁茶棚绿巘齐。"⑦唐贯休《桐江闲居作十二首之三》诗中煮水器为铁："静室焚檀印，深炉烧铁瓶。"⑧唐张又新《谢庐山僧寄谷帘水》中煮水器为铜："竹匦新茶出，铜铛活火煎。"⑨唐崔珏《美人尝茶行》中煮水器是银："银瓶贮泉水一掬，松雨声来乳花熟。"⑩

以下两首诗中煮水器为石。唐皮日休《冬晓章上人院》："松扉欲启如鸣鹤，石鼎初煎若聚蚊。"⑪唐刘师服在《石鼎联句》中的联句："巧匠斲山骨，刳中事煎烹。"⑫

从博物馆陈列和考古发掘来看，陶瓷材质的煮水器在唐代是较为常见的。但不知何故唐诗中却较为罕见，仅见以下一首。唐寒山《诗三百三首之一九三》："石室地炉砂鼎沸，松黄柏茗乳香瓯。"⑬砂鼎也即陶制煮水器。

唐代盛行烹茶法，要将茶粉置入茶炉之上的煮水器中烹煮，所以品

① 陈尚君：《全唐诗补编》，中华书局1992年版，第752页。
② （清）彭定求等：《全唐诗》卷848，中华书局1960年版，第9609页。
③ （清）彭定求等：《全唐诗》卷423，中华书局1960年版，第4652页。
④ （清）彭定求等：《全唐诗》卷722，中华书局1960年版，第8283页。
⑤ （清）彭定求等：《全唐诗》卷821，中华书局1960年版，第9262页。
⑥ （清）彭定求等：《全唐诗》卷833，中华书局1960年版，第9402页。
⑦ （清）彭定求等：《全唐诗》卷837，中华书局1960年版，第9425页。
⑧ （清）彭定求等：《全唐诗》卷830，中华书局1960年版，第9355页。
⑨ 陈尚君：《全唐诗补编》，中华书局1992年版，第399页。
⑩ （清）彭定求等：《全唐诗》卷591，中华书局1960年版，第6857页。
⑪ （清）彭定求等：《全唐诗》卷614，中华书局1960年版，第7086页。
⑫ （清）彭定求等：《全唐诗》卷791，中华书局1960年版，第8912页。
⑬ （清）彭定求等：《全唐诗》卷806，中华书局1960年版，第9087页。

饮者十分关注煮水器中茶汤的变化，观形、辨声。唐诗中诗人们对煮水器中茶汤呈现的形貌、沸水发出的声音有大量描述。

唐皮日休《煮茶》将茶汤比喻为连珠、蟹目、鱼鳞、烟翠："香泉一合乳，煎作连珠沸。时看蟹目溅，乍见鱼鳞起。……饽恐生烟翠。"①连珠即沸水连续的水珠，蟹目即蟹眼般的小水珠，鱼鳞指沸水表面的波纹，烟翠指茶汤之上翠绿色的沫饽。陆龟蒙《煮茶》将茶汤喻为松上雪："闲来松间坐，看煮松上雪。"②松上雪也即绿色茶汤之上的白色沫饽。唐陆善经《寓汨罗芭蕉寺》也将茶汤比喻为雪："香浮茗雪滋肺腑，响入松涛震崖谷。"③唐白居易《谢李六郎中寄新蜀茶》："汤添勺水煎鱼眼，末下刀圭搅曲尘。"④鱼眼也即沸水中的泡珠。唐李泌《赋茶》："旋沫翻成碧玉池，添酥散出琉璃眼。"⑤碧玉是喻指绿色茶汤，琉璃眼喻指沸水中的水泡。唐李群玉《龙山人惠石廪方及团茶》："滩声起鱼眼，满鼎漂清霞。"⑥清霞喻指茶汤表面漂着的像云霞一样的沫饽。唐李涉《春山三朅来之二》亦将茶汤比喻为云："未必蓬莱有仙药，能向鼎中云漠漠。"⑦唐郑邀《茶诗》："惟忧碧粉散，常见绿花生。"⑧绿花喻指绿色的茶汤汤花。

唐皮日休《煮茶》将煮水器中沸水的声音比喻为"松带雨"："声疑松带雨，饽恐生烟翠。"⑨"松带雨"也即松风兼雨声，松风是风吹过松林的呼啸松涛声。唐刘禹锡《西山兰若试茶歌》也将沸水声音比喻为松风、雨声："骤雨松声入鼎来，白云满碗花徘徊。"⑩以下两诗均将水声喻为松风。唐陆善经《寓汨罗芭蕉寺》："香浮茗雪滋肺腑，响入松涛震崖谷。"⑪唐周贺《早秋过郭涯书堂》："涧水生茶味，松风灭扇

① （清）彭定求等：《全唐诗》卷 611，中华书局 1960 年版，第 7053 页。
② （清）彭定求等：《全唐诗》卷 620，中华书局 1960 年版，第 7144 页。
③ 陈尚君：《全唐诗补编》，中华书局 1992 年版，第 831 页。
④ （清）彭定求等：《全唐诗》卷 439，中华书局 1960 年版，第 4893 页。
⑤ （清）彭定求等：《全唐诗》卷 109，中华书局 1960 年版，第 1127 页。
⑥ （清）彭定求等：《全唐诗》卷 568，中华书局 1960 年版，第 6579 页。
⑦ （清）彭定求等：《全唐诗》卷 477，中华书局 1960 年版，第 5426 页。
⑧ （清）彭定求等：《全唐诗》卷 855，中华书局 1960 年版，第 9670 页。
⑨ （清）彭定求等：《全唐诗》卷 611，中华书局 1960 年版，第 7053 页。
⑩ （清）彭定求等：《全唐诗》卷 356，中华书局 1960 年版，第 4000 页。
⑪ 陈尚君：《全唐诗补编》，中华书局 1992 年版，第 831 页。

声。"①唐秦韬玉《采茶歌》将水声比喻为风雨之声："看著晴天早日明，鼎中飒飒筛风雨。"②唐轩辕弥明在《石鼎联句》③的联句中将水声喻为苍蝇的鸣叫声："时于蚯蚓窍，微作苍蝇鸣。"④

　　韩愈作序的唐诗《石鼎联句》⑤中歌咏的煮水器虽是石制的，但对考察唐代陶瓷煮水器在形制上的设计也有很大的参考借鉴意义。刘师服曰"直柄未当权，塞口且吞声"，说明此煮水器有长长的直柄，口处有盖，所以说是"塞口"。轩辕弥明曰"龙头缩菌蠢，豕腹涨彭亨"，"龙头"似指煮水器上出水的流，"龙头缩"，说明是短流，"菌蠢"也即短小貌，"豕腹"是猪之腹，"彭亨"是鼓胀貌，也即此煮水器造型上较为短小并且鼓腹。刘师服曰"大似烈士胆，圆如战马缨"，轩辕弥明又曰"秋瓜未落蒂，冻芋强抽萌"，说明此器外形似胆，如缨，像瓜、芋，应为椭圆形。侯喜曰"上比香炉尖，下与镜面平"，即上面比香炉还要尖，下面像镜一样平，说明此器上面有尖尖的盖钮，下面为平底。刘师服曰"或讶短尾铫，又似无足铛"，说明此器外形既像流行的铫，又像常见的铛，只是短尾、无足而已。侯喜曰"傍似废毂仰，侧见折轴横"，意即从旁看像废弃的毂仰面朝上，从侧面看像车轮的折轴横着。轩辕弥明曰："方当洪炉然，益见小器盈"，又曰"形模妇女笑，度量儿童轻"，刘师服曰"徒示坚重性，不过升合盛"，说明此器容量不大，不过升合而已（十合为一升），从《石鼎联句》诗中此煮水器只供刘师服、侯喜、轩辕弥明三人来看，每次煮茶大概只能供应三两人。

　　①（清）彭定求等：《全唐诗》卷503，中华书局1960年版，第5272页。

　　②（清）彭定求等：《全唐诗》卷791，中华书局1960年版，第8912页。

　　③古人对蚯蚓是否会鸣叫有不同的理解。元俞琰《席上腐谈》曰："韩退之与轩辕弥明《石鼎联句》云：'时于蚯蚓窍，鸣作苍蝇声。'后人乃云：'茶鼎声号蚓，香盘火度萤。'句虽工，然蚯蚓安得有声，盖不熟玩韩诗耳。退之盖谓鼎中汤鸣如苍蝇之声，非谓如蚯蚓之声也。蚯蚓窍乃石鼎之窍，如蚯蚓藏身于泥中之窍耳。崔豹《古今注》云：'蚯蚓一名曲蟮，善长吟于地下，江东人谓之歌女。'谬矣！按《月令》：'蝼蝈鸣，蚯蚓出。'盖与蝼蝈同处鸣者蝼蝈，非蚯蚓也。"（元·俞琰《席上腐谈》卷上）"茶鼎声号蚓，香盘火度萤"是宋人陆游的诗句，陆游明显认为蚯蚓是会鸣叫的。俞琰明确否认了蚯蚓会鸣叫的观点。

　　④（清）彭定求等：《全唐诗》卷791，中华书局1960年版，第8912页。

　　⑤（清）彭定求等：《全唐诗》卷791，中华书局1960年版，第8912页。

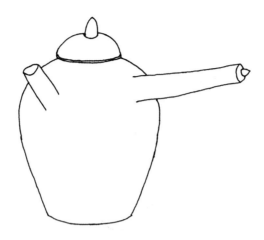

图1-2 唐韩愈《石鼎联句》石鼎器形想象图（笔者手绘）

三 诗歌中的唐代陶瓷茶盏

唐诗中的茶盏常被称为碗、瓯，有时也被称为杯、钟、樽等。

以下数首诗中茶盏被称为碗。唐皎然《对陆迅饮天目山茶因寄元居士晟》："投铛涌作沫，著碗聚生花。"①唐王维《酬严少尹徐舍人见过不遇》："君但倾茶碗，无妨骑马归。"②唐白居易《病假中庞少尹携鱼酒相过》："闲停茶碗从容语，醉把花枝取次吟。"③唐令狐楚《奉和严司空重阳日同崔常侍崔郎及诸公登龙山落帽台佳宴》："萸房暗绽红珠朵，茗碗寒供白露芽。"④

以下几首诗中茶盏被称为瓯。唐李德裕《忆平泉杂咏·忆茗芽》："松花飘鼎泛，兰气入瓯轻。"⑤唐王建《酬柏侍御闻与韦处士同游灵台寺见寄》："各自具所须，竹笼盛茶瓯。"⑥唐白居易《重修香山寺毕题二十二韵以纪之》："烟香封药灶，泉冷洗茶瓯。"⑦唐姚合《杏溪十

① （清）彭定求等：《全唐诗》卷818，中华书局1960年版，第9225页。
② （清）彭定求等：《全唐诗》卷126，中华书局1960年版，第1267页。
③ （清）彭定求等：《全唐诗》卷449，中华书局1960年版，第5060页。
④ （清）彭定求等：《全唐诗》卷334，中华书局1960年版，第3746页。
⑤ （清）彭定求等：《全唐诗》卷475，中华书局1960年版，第5413页。
⑥ （清）彭定求等：《全唐诗》卷297，中华书局1960年版，第3365页。
⑦ （清）彭定求等：《全唐诗》卷454，中华书局1960年版，第5138页。

首·杏水》："我来持茗瓯，日屡此来尝。"①

　　唐诗中茶盏有时也被称为杯。唐刘禹锡《秋日过鸿举法师寺院便送归江陵》："客至茶烟起，禽归讲席收。浮杯明日去，相望水悠悠。"②唐存初公《天池寺》："爽气荡空尘世少，仙人为我洗茶杯。"③唐高骈《夏日》："汗浃衣巾诗癖减，茶盈杯碗睡魔降。"唐钱起《山斋独坐喜玄上人夕至》："心莹红莲水，言忘绿茗杯。"④以下两首诗茶盏分别被称为钟、樽。唐李洞《宿凤翔天柱寺穷易玄上人房》："墨研青露月，茶吸白云钟。"⑤唐皎然《湖南草堂读书招李少府》："药院常无客，茶樽独对余。"⑥

　　唐诗中碗、瓯成了衡量茶汤的量词。下面三首诗以碗为量词。唐卢仝《示添丁》："宿春连晓不成米，日高始进一碗茶。"⑦唐白居易《闲眠》："尽日一餐茶两碗，更无所要到明朝。"⑧唐慧寂《偈之三》："酽茶三两碗，意在镬头边。"⑨以下三诗以瓯为量词。唐李群玉《龙山人惠石廪方及团茶》："一瓯拂昏寐，襟鬲开烦拏。"⑩唐白居易《食后》："食罢一觉睡，起来两瓯茶。"⑪唐郑谷《峡中尝茶》："合座半瓯轻泛绿，开缄数片浅含黄。"⑫

　　唐诗中茶盏的材质一般为陶瓷，例如以下几首诗中的"素瓷""白瓷""湘瓷"皆代指的是茶盏。唐陆士修在《五言月夜啜茶联句》中的诗句曰："素瓷传静夜，芳气满闲轩。"⑬唐白居易《睡后茶兴忆杨同州》曰："白瓷瓯甚洁，红炉炭方炽。"⑭唐刘言史《与孟郊洛北野泉上

① （清）彭定求等：《全唐诗》卷 499，中华书局 1960 年版，第 5674 页。

② （清）彭定求等：《全唐诗》卷 357，中华书局 1960 年版，第 4015 页。

③ 陈尚君：《全唐诗补编》，中华书局 1992 年版，第 1560 页。

④ （清）彭定求等：《全唐诗》卷 237，中华书局 1960 年版，第 2622 页。

⑤ （清）彭定求等：《全唐诗》卷 721，中华书局 1960 年版，第 8274 页。

⑥ （清）彭定求等：《全唐诗》卷 821，中华书局 1960 年版，第 9267 页。

⑦ （清）彭定求等：《全唐诗》卷 387，中华书局 1960 年版，第 4368 页。

⑧ （清）彭定求等：《全唐诗》卷 460，中华书局 1960 年版，第 5238 页。

⑨ 陈尚君：《全唐诗补编》，中华书局 1992 年版，第 1177 页。

⑩ （清）彭定求等：《全唐诗》卷 568，中华书局 1960 年版，第 6579 页。

⑪ （清）彭定求等：《全唐诗》卷 430，中华书局 1960 年版，第 4750 页。

⑫ （清）彭定求等：《全唐诗》卷 676，中华书局 1960 年版，第 7742 页。

⑬ （清）彭定求等：《全唐诗》卷 788，中华书局 1960 年版，第 8882 页。

⑭ （清）彭定求等：《全唐诗》卷 453，中华书局 1960 年版，第 5126 页。

煎茶》："湘瓷泛轻花，涤尽昏渴神。"①

唐诗中的茶盏有崇玉的倾向，中国古代玉有很深的道德和象征含义，茶盏在设计制作时往往是要尽量类玉的。如唐顾况《茶赋》："舒铁如金之鼎，越泥似玉之瓯。"②也即越窑陶瓷茶盏像玉一样。唐刘真《七老会诗（真年八十七）》："山茗煮时秋雾碧，玉杯斟处彩霞鲜。"③所谓玉杯是对陶瓷茶盏的美称。唐陆龟蒙《茶瓯》："岂如珪璧姿，又有烟岚色。……直使于阗君，从来未尝识。"④"珪璧"也即古代祭祀朝聘等所用的玉器，于阗是古代生产美玉之处，诗人认为茶盏有像玉器一样的姿态，就算盛产美玉的于阗君王也从未认识。唐陆羽《六羡歌》曰："不羡黄金罍，不羡白玉杯；不羡朝入省，不羡暮入台；惟羡西江水，曾向金陵城下来。"⑤唐贯休《陪冯使君游六首之六·迎仙阁》："火云不入长松径，露茗何须白玉杯。"⑥陆羽和贯休虽然分别称"不羡白玉杯""何须白玉杯"，但也从反面证明了社会对玉的崇尚心理。

唐诗中的茶盏出现最多的是越窑生产的。原因在于越窑在青瓷窑口中是最著名的，茶汤呈现绿色，越窑茶盏更显茶色，与茶汤相得益彰。唐诗中的越碗、越瓯、吴瓯均指越窑茶盏。以下两诗将越窑茶盏称为越碗。唐张又新《谢庐山僧寄谷帘水》："啜意吴僧共，倾宜越碗圆。"⑦唐施肩吾《蜀茗词》："越碗初盛蜀茗新，薄烟轻处搅来匀。"⑧以下三诗称为越瓯。唐韩偓《横塘》："蜀纸麝煤沾笔兴，越瓯犀液发茶香。"⑨唐李涉《春山三朅来之二》："越瓯遥见裂鼻香，欲觉身轻骑白鹤。"⑩唐郑谷《送吏部曹郎中免官南归》："箧重藏吴画，茶新换越瓯。"⑪唐李群玉《答友人寄新茗》则

① （清）彭定求等：《全唐诗》卷468，中华书局1960年版，第5321页。
② （清）董诰：《全唐文》第6册，中华书局1983年版，第5365页。
③ （清）彭定求等：《全唐诗》卷463，中华书局1960年版，第5264页。
④ （清）彭定求等：《全唐诗》卷620，中华书局1960年版，第7144页。
⑤ （清）彭定求等：《全唐诗》卷308，中华书局1960年版，第3492页。
⑥ （清）彭定求等：《全唐诗》卷837，中华书局1960年版，第9429页。
⑦ 王重民等：《全唐诗外编》，中华书局1982年版，第464页。
⑧ （清）彭定求等：《全唐诗》卷494，中华书局1960年版，第5602页。
⑨ （清）彭定求等：《全唐诗》卷683，中华书局1960年版，第7832页。
⑩ （清）彭定求等：《全唐诗》卷477，中华书局1960年版，第5426页。
⑪ （清）彭定求等：《全唐诗》卷675，中华书局1960年版，第7728页。

将越窑茶盏称为吴瓯:"满火芳香碾麹尘,吴瓯湘水绿花新。"①

　　邢窑在白瓷窑口中是最著名的,唐诗中也出现了邢窑茶盏的身影。陆羽在《茶经》中不太欣赏邢瓷,认为邢瓷的白色与茶汤的绿色不太相宜。文人或许受陆羽观点影响较大,但在民间邢瓷与越瓷一样流行。唐皮日休《茶瓯》诗曰:"邢客与越人,皆能造兹器。"②皮日休将邢窑生产的茶盏与越窑相提并论。

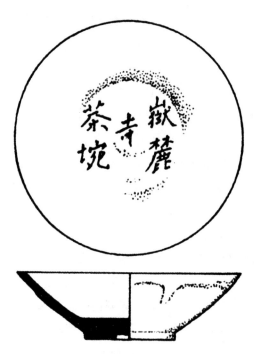

图 1 - 3　唐代长沙窑出土茶盏③

　　唐刘言史《与孟郊洛北野泉上煎茶》诗曰:"湘瓷泛轻花,涤尽昏渴神。"④"湘瓷泛轻花"中的"湘瓷"是何处瓷窑生产的茶盏,目前没有确凿结论,可能是陆羽《茶经》中提及的岳州窑,也可能是兴盛于唐代、后

①　(清)彭定求等:《全唐诗》卷570,中华书局1960年版,第6611页。
②　(清)彭定求等:《全唐诗》卷611,中华书局1960年版,第7053页。
③　孙机:《中国古代物质文化》,中华书局2014年版,第47页。
④　(清)彭定求等:《全唐诗》卷468,中华书局1960年版,第5321页。

长期湮没无闻1949年以后才被发现的长沙窑。清代蓝浦《景德镇陶录》曰："刘言史《咏茶》诗云：'湘瓷浮轻花。'①此湘瓷不知即岳州器欤？抑为本镇附纪之湘湖窑器欤？当俟考定。"②蓝浦怀疑"湘瓷"可能是岳州窑瓷器，甚至可能是景德镇的湘湖窑器。至于诗句中的"泛轻花"，意思可能是指茶汤上漂浮的似花沫饽，也可能是指茶盏内壁的花形纹饰。如果是后者，可能是绘花，也不排除为划花、刻花。③

唐秦韬玉《采茶歌》诗曰："耽书病酒两多情，坐对闽瓯睡先足。"④此处"闽瓯"自然是闽地瓷窑生产的茶盏，但是何窑口，不得而知。

唐陆士修在《五言月夜啜茶联句》中的联句曰："素瓷传静夜，芳气满闲轩。"⑤有文献认为此诗是颜真卿在饶州任刺史时视察浮梁县新平镇（今景德镇），陆士修陪同来游，因此在佛寺云门教院联句咏诗。清蓝浦《景德镇陶录》引清吴极《昌南历记》曰："颜鲁公建中时守郡，行部新平。陆士修与公友善，来游新平，同止云门教院数日。中宵茗饮联咏，有'素瓷传静夜，芳气满闲轩'之句，载云门断碑。"⑥清龚鉽在《景德镇陶歌》中咏曰："云门院里读残碑，静夜闲庭品素瓷。记得新平行部日，鲁公诗酒建中时。"并自注曰："马鞍山之西麓有云门教院，颜真卿会止其处，今有断碑。"⑦若文献记载属实，陆士修诗句中的"素瓷"很可能是景德镇窑生产的陶瓷茶盏。⑧

① 原文如此。

② （清）蓝浦、郑廷桂：《景德镇陶录》卷10，《续修四库全书》第1111册，上海古籍出版社2003年版。

③ 刘言史诗句中的"湘瓷"是什么窑口生产的瓷器有争议。《中国陶瓷·长沙铜官窑》一书认为"湘瓷"即长沙铜官窑瓷器。（上海人民美术出版社1985年版，第146页）周鼎等《湘"瓷"还是潭"陶"？——古潭州（长沙）铜官窑多彩釉造物名实新论》一文否认"湘瓷"为长沙窑器的可能性，是岳州窑器物的可能性更大。（《中国陶瓷》2013年第10期）

④ （清）彭定求等：《全唐诗》卷670，中华书局1960年版，第7662页。

⑤ （清）彭定求等：《全唐诗》卷788，中华书局1960年版，第8882页。

⑥ （清）蓝浦、郑廷桂：《景德镇陶录》卷8，《续修四库全书》第1111册，上海古籍出版社2003年版。

⑦ （清）龚鉽：《景德镇陶歌》，中国陶瓷文化研究所：《中国古代陶瓷文献影印辑刊》第26辑，世界图书出版公司2012年版。

⑧ 关于陆士修诗句是否反映的是唐代景德镇窑所产白瓷，学术界有争议。熊寥认为，此诗是第一首咏赞景德镇瓷器的诗文，证明景德镇在唐代就在烧造白瓷。（熊寥：《第一首咏赞景德镇瓷器诗文考》，《景德镇陶瓷》1983年第3期；熊寥：《中国陶瓷与文化》，浙江美术学院出版社1991年版，第85—94页）但蒋寅认为，颜真卿与陆士修联句是在唐大历年间任湖州刺史时，此诗与景德镇无关。（蒋寅《一条景德镇唐代白瓷史料的辨证》，《文史知识》2005年第5期）

唐诗中，从瓷色的角度，茶盏主要有青瓷、白瓷，唐末五代还有黑瓷。

以下几首诗歌所咏为青瓷。唐萧祐《游石堂观》诗曰："甘瓜剖绿出寒泉，碧瓯浮花酌春茗。"①"碧瓯"当然是指青瓷茶盏。唐崔涯《竹》："谁怜翠色兼寒影，静落茶瓯与酒杯。"②此诗诗意是指茶盏和酒杯皆为青瓷，像翠竹的青绿色落在上面一样。唐戴叔伦《南野》："茶烹松火红，酒吸荷杯绿。"③诗中酒杯为荷叶形的青瓷，当然也是可以做茶盏的，盛酒、盛茶二用。唐陆龟蒙《茶瓯》曰："岂如珪璧姿，又有烟岚色。光参筼席上，韵雅金罍侧。直使于阗君，从来未尝识。"④此诗极力描绘了茶盏瓷色的突出，像玉器一般，又有烟岚的颜色，在青绿的竹席上显得光亮，在饮酒的金罍旁显得雅致，就算出产美玉的于阗国君主，也未必见过。越窑青瓷瓷色之美到后代还常被赞叹。如清陈浏《越窑双杯歌》诗曰："唐之青器色最美，仿佛西子之湖光。西湖水色有真面，莫将蓝翠妄揣量。此碗亮地鉴毛发，表里莹澈犹明珰。……如冰如玉绝代少，倾城倾国只淡妆。"⑤陈浏赞叹越窑杯盏如西湖水，如冰如玉。

唐末五代有一种越窑生产的秘色瓷，青翠之色成了诗人竭力歌咏的对象。唐陆龟蒙《秘色越器》诗曰："九秋风露越窑开，夺得千峰翠色来。"⑥这种秘色瓷的瓷色像是千峰翠色般沁人心脾。唐徐夤《贡馀秘色茶盏》诗曰："捩翠融青瑞色新，陶成先得贡吾君。功剜明月染春水，轻旋薄冰盛绿云。古镜破苔当席上，嫩荷涵露别江渍。"⑦诗意为这种用于进贡的茶盏，瓷色像融合了翠色和青色，呈现更新的面貌，像是染了春水的明月，像是盛着绿云（代指绿色茶汤）的薄冰，像是长满青苔的古镜，像是江滨涵育着露珠的嫩荷。徐夤还有另一首诗《尚书惠蜡面

① （清）彭定求等：《全唐诗》卷318，中华书局1960年版，第3586页。
② （清）彭定求等：《全唐诗》卷505，中华书局1960年版，第5741页。
③ （清）彭定求等：《全唐诗》卷273，中华书局1960年版，第3067页。
④ （清）彭定求等：《全唐诗》卷620，中华书局1960年版，第7144页。
⑤ （清）陈浏：《斗杯堂诗集》，中国陶瓷文化研究所：《中国古代陶瓷文献影印辑刊》第30辑，世界图书出版公司2012年版。
⑥ （清）彭定求等：《全唐诗》卷629，中华书局1960年版，第7216页。
⑦ （清）彭定求等：《全唐诗》卷710，中华书局1960年版，第8174页。

茶》，诗曰："金槽和碾沉香末，冰碗轻涵翠缕烟。"①诗中的"冰碗"很可能也是秘色瓷，瓷色如冰一般。

除青瓷外，唐诗中还有一些歌咏白瓷茶盏的诗句。唐皎然《饮茶歌诮崔石使君》诗曰："素瓷雪色缥沫香，何似诸仙琼蕊浆。"②诗句中的"素瓷"即白瓷茶盏，诗人形容这种瓷器像雪色一般。唐白居易《睡后茶兴忆杨同州》："白瓷瓯甚洁，红炉炭方炽。"③诗句中的"白瓷瓯"也即白瓷茶盏。唐齐己《逢乡友》："竹影斜青藓，茶香在白瓯。"④诗中的"白瓯"当然是白瓷茶盏。唐杜甫《又于韦处乞大邑瓷碗》诗曰："君家白碗胜霜雪，急送茅斋也可怜。"⑤此诗咏叹了邛州大邑县烧造的白瓷碗，形容色白胜过霜雪。诗中的瓷碗虽未明确为茶盏，但亦可作为饮茶之器具是毫无疑问的。

唐末五代在一定范围内开始逐渐流行点茶法，因为茶叶为研膏团茶，茶汤呈白色，黑瓷黑白分明更显茶色，黑盏日渐盛行。如唐末吕岩《大云寺茶诗》曰："兔毛瓯浅香云白，虾眼汤翻细浪俱。"⑥诗中的"兔毛"是指黑瓷茶盏之上形成的类似兔毛的细微纹路，盏中的茶汤为白色，所以形容为"香云白"。因为点茶法需要用汤瓶向置入茶粉的茶盏冲入沸水，茶汤表面会形成各种图案，并瞬间变幻，被称为汤戏。唐末僧人福全有此绝技，曾赋诗《汤戏（注汤幻茶）》。诗曰："生成盏里水丹青，巧画工夫学不成。却笑当时陆鸿渐，煎茶赢得好名声。"福全能控制盏中的变化图案，就像水中丹青绘画一样。此诗诗序曰："馔茶而幻出物象于汤面者，茶匠通神之艺也。沙门福全生于金乡，长于茶海，能注汤幻茶成一句诗，并点四瓯。共一绝句，泛乎汤表，小小物类，唾手办耳。"⑦福全的汤戏甚至能在四只茶盏点出四句绝句一首，令人惊叹。

① （清）彭定求等：《全唐诗》卷708，中华书局1960年版，第8153页。
② （清）彭定求等：《全唐诗》卷821，中华书局1960年版，第9260页。
③ （清）彭定求等：《全唐诗》卷453，中华书局1960年版，第5126页。
④ （清）彭定求等：《全唐诗》卷838，中华书局1960年版，第9451页。
⑤ （清）彭定求等：《全唐诗》卷226，中华书局1960年版，第2448页。
⑥ （清）彭定求等：《全唐诗》卷858，中华书局1960年版，第9700页。
⑦ 陈尚君：《全唐诗补编》，中华书局1992年版，第460页。

在陶瓷茶盏的器形设计方面，唐诗也有一些涉及。

唐孟郊《凭周况先辈于朝贤乞茶》诗曰："蒙茗玉花尽，越瓯荷叶空。"①所谓"越瓯荷叶空"，一方面当然是指越窑茶盏瓷色如荷叶般青翠，另一方面也形容在器形上茶盏似荷叶之形。唐戴叔伦《南野》曰："茶烹松火红，酒吸荷杯绿。"②此诗中的杯盏亦为荷叶之形。清陈浏藏有两越窑茶盏，也是荷叶形。《越窑双杯歌》诗曰："状式浅撇宜斗茗，荷叶蟹碗故可尝。"③

唐郑谷《题兴善寺》诗曰："藓侵隋画暗，茶助越瓯深。"④诗人形容茶盏为"深"，说明诗中的越窑茶盏为深腹。唐薛能《蜀州郑史君寄鸟嘴茶因以赠答八韵》曰："旋觉前瓯浅，还愁后信赊。"⑤诗人形容茶盏为"浅"，说明此器应为浅腹。

唐皮日休《茶瓯》诗曰："圆似月魂堕，轻如云魄起。"⑥诗人形容茶盏之形圆得像月之魂堕落，轻得像云之魂升起。说明茶盏烧制得极圆、极轻薄。唐张又新《谢庐山僧寄谷帘水》："啜忆吴僧共，倾宜越碗圆。"⑦诗人着重形容了茶盏器形方面的圆。唐徐夤《贡馀秘色茶盏》："功剜明月染春水，轻旋薄冰盛绿云。"⑧诗人形容茶盏为"功剜明月""轻旋薄冰"，说明在器形方面像明月一样圆、像薄冰一样轻。冰是半透明的，此瓷器透光度应比较高。唐杜甫《又于韦处乞大邑瓷碗》诗曰："大邑烧瓷轻且坚，扣如哀玉锦城传。"⑨诗中瓷器"轻"，说明烧制得很薄，"坚"，说明烧制温度高，质地坚硬，敲击起来如哀玉之声。

① （清）彭定求等：《全唐诗》卷 380，中华书局 1960 年版，第 4266 页。
② （清）彭定求等：《全唐诗》卷 273，中华书局 1960 年版，第 3067 页。
③ （清）陈浏：《斗杯堂诗集》，中国陶瓷文化研究所：《中国古代陶瓷文献影印辑刊》第 30 辑，世界图书出版公司 2012 年版。
④ （清）彭定求等：《全唐诗》卷 676，中华书局 1960 年版，第 7756 页。
⑤ （清）彭定求等：《全唐诗》卷 560，中华书局 1960 年版，第 6494 页。
⑥ （清）彭定求等：《全唐诗》卷 611，中华书局 1960 年版，第 7053 页。
⑦ 陈尚君：《全唐诗补编》，中华书局 1992 年版，第 399 页。
⑧ （清）彭定求等：《全唐诗》卷 710，中华书局 1960 年版，第 8147 页。
⑨ （清）彭定求等：《全唐诗》卷 226，中华书局 1960 年版，第 2448 页。

四 诗歌中的唐代其他陶瓷茶具

唐诗中的陶瓷茶具除茶炉、煮水器和茶盏外，还有一些其他茶具，如茶碾、茶臼、茶合等。

茶碾是用来将茶饼碾磨成粉的器具，唐诗中常出现茶碾。下举数例。唐成彦雄《煎茶》："蜀茶倩个云僧碾，自拾枯松三四枝。"①唐齐己《闻道林诸友尝茶因有寄》："摘带岳华蒸晓露，碾和松粉煮春泉。"②唐白居易《酬梦得秋夕不寐见寄》："病闻和药气，渴听碾茶声。"③唐李群玉《龙山人惠石廪方及团茶》："碾成黄金粉，轻嫩如松花。"④

唐诗中的茶碾多为金属材质的。如唐徐夤《尚书惠蜡面茶》诗曰："金槽和碾沉香末，冰碗轻涵翠缕烟。"⑤唐李咸用《谢僧寄茶》曰："金槽无声飞碧烟，赤兽呵冰急铁喧。"⑥唐齐己《尝茶》："石屋晚烟生，松窗铁碾声。"⑦

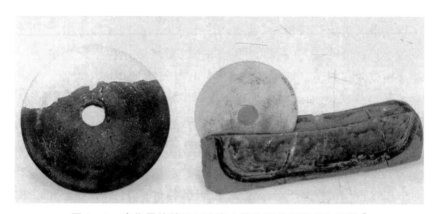

图1-4 唐代景德镇兰田窑出土的陶瓷茶碾碾轮和碾槽⑧

① （清）彭定求等：《全唐诗》卷758，中华书局1960年版，第8626页。
② （清）彭定求等：《全唐诗》卷846，中华书局1960年版，第9571页。
③ （清）彭定求等：《全唐诗》卷449，中华书局1960年版，第5070页。
④ （清）彭定求等：《全唐诗》卷568，中华书局1960年版，第6579页。
⑤ （清）彭定求等：《全唐诗》卷780，中华书局1960年版，第8153页。
⑥ （清）彭定求等：《全唐诗》卷644，中华书局1960年版，第7386页。
⑦ （清）彭定求等：《全唐诗》卷838，中华书局1960年版，第9450页。
⑧ 江西省文物考古研究所、乐平市博物馆：《景德镇南窑考古发掘与研究》，科学出版社2015年版，第189页。

但从博物馆陈列和考古发掘来看，也有大量的茶碾是陶瓷材质的。唐元稹《一字至七字诗·茶》曰："茶，香叶，嫩芽。慕诗客，爱僧家。碾雕白玉，罗织红纱。"①所谓"碾雕白玉"中的"白玉"，很可能是对白瓷的美称。

茶臼是碗状的用来捣磨茶叶的器具。唐诗中也出现了茶臼的身影。唐柳宗元《夏昼偶作》："日午独觉无余声，山童隔竹敲茶臼。"②唐郑遨《茶诗》："嫩芽香且灵，吾谓草中英。夜臼和烟捣，寒炉对雪烹。"③唐王维《酬黎居士淅川作》："松龛藏药裹，石唇安茶臼。"④以上几首诗歌中的茶臼是何材质不得而知，但从博物馆陈列和考古发掘来看陶瓷茶臼是大量存在的。

茶合是茶饼碾磨成粉以后的存贮器皿。唐卢纶《新茶咏寄上西川相公二十三舅大夫二十舅》诗曰："三献蓬莱始一尝，日调金鼎阅芳香。贮之玉合才半饼，寄与阿连题数行。"⑤诗中的"玉合"贮了半饼茶粉，此玉合很可能是对瓷质茶合的美称。

唐杜甫《进艇》诗曰："茗饮蔗浆携所有，瓷罂无谢玉为缸。"⑥罂是一种小口大肚的盛贮器，诗中茗饮（也即茶汤）存于瓷罂之中。瓷罂中之所以贮存茶汤，可能是直接将茶叶置入瓷罂再冲入沸水（也即所谓淹茶法），也可能是在煮水器中烹煮好了茶汤后再倒入瓷罂之中。

第三节　绘画中的唐代陶瓷茶具

中国自古绘画作品十分丰富，在唐代以前，陶瓷茶具就已在绘画中出现。宋黄伯思《跋〈北齐勘书图〉后》曰："仆顷岁尝见此图别本，虽未见画者主名，特观其人物衣冠，輂辂相杂，意后魏北齐间人作。及在洛见王氏本题云《北齐勘书图》，又见宋公次道书，始知为杨子华

① （清）彭定求等：《全唐诗》卷423，中华书局1960年版，第4652页。
② （清）彭定求等：《全唐诗》卷352，中华书局1960年版，第3948页。
③ （清）彭定求等：《全唐诗》卷855，中华书局1960年版，第9670页。
④ （清）彭定求等：《全唐诗》卷125，中华书局1960年版，第1241页。
⑤ （清）彭定求等：《全唐诗》卷279，中华书局1960年版，第3177页。
⑥ （清）彭定求等：《全唐诗》卷226，中华书局1960年版，第2433页。

画。……李正文《资暇录》谓茶托始于唐崔宁，今北齐画图已有之，则知未必始自唐世。亦犹萧梁已有紫囊盛笏，而唐史始于张九龄者同也。观者宜审定之。"①《北齐勘书图》（又名《北齐校书图》）为北齐画家杨子华所绘，正如黄伯思所言，此图中绘有带托的茶盏。从流传到今天宋代的摹本来看，数名文士姿态各异正在持卷校书，案上放置了一些器物，其中就有两只陶瓷托盏。画中之盏口稍敛，弧壁，高足，盏与托连在一起。另有一上身红衣婢女双手捧一陶瓷杯盏，口稍撇，直壁，深腹，从女子小心谨慎似乎熨手的神态看，此杯盏应为盛有沸水的茶盏。②

　　茶画，从广义上说，是含有涉茶内容的绘画。到唐代，茶画更是大量出现，这些绘画作品中茶具往往是不可或缺的元素，其中许多为陶瓷。宋佚名《宣和画谱》是一部记录和介绍宋代和前代画家及其绘画作品的书籍，仅从画名即可判断，有的作品为茶画。可以肯定，还有一些作品虽然未必以茶事活动为主题，但其中也很可能出现茶具。该书卷三记载唐代陆晃创作的茶画有《烹茶图》《火龙烹茶图》，卷五记载唐代张萱创作的茶画有《烹茶士女图》，卷六记载唐代周昉创作的茶画是《烹茶图》《烹茶士女图》，卷三记载五代南唐王齐翰的茶画有《陆羽煎茶图》，卷七记载五代南唐周文矩的茶画是《火龙烹茶图》（四幅）、《煎茶图》。③这些作品因为被当时的御府收藏，所以被记录下来，肯定还有许多茶画湮没于历史风尘。

　　唐陆羽《茶经》共分十部分，《十之图》曰："以绢素或四幅或六幅，分布写之，陈诸座隅，则茶之源、之具、之造、之器、之煮、之饮、之事、之出、之略目击而存，于是《茶经》之始终备焉。"④《茶

　　①　（宋）黄伯思：《东观余论》卷下，《景印文渊阁四库全书》第850册，台湾商务印书馆1986年版。
　　②　参考袁志正《中国画名作鉴赏》之"北齐校书图"条目，新华出版社2015年版，第61—66页。
　　③　（宋）佚名：《宣和画谱》，《景印文渊阁四库全书》第813册，台湾商务印书馆1986年版。
　　④　（唐）陆羽：《茶经》卷下《十之图》，《丛书集成新编》第47册，新文丰出版公司1985年版。

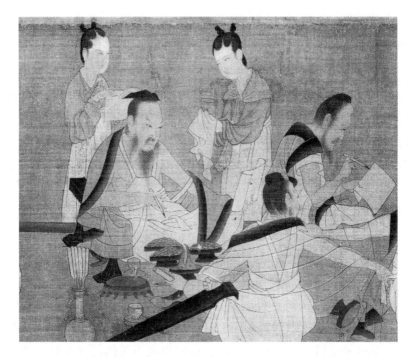

图 1 - 5　北齐杨子华《北齐勘书图》（局部，唐阎立本再稿）

经》中的所谓"图"，并非是真正的绘画，而是将前面的九部分用素绢写为四幅或六幅张挂。正如清代《四库全书总目提要》对《茶经》的评价："其曰图者，乃谓统上九类写以绢素张之，非别有图。"①

　　除宋佚名《宣和画谱》外，还有其他一些文献记载了唐代茶画。宋董逌《广川画跋》之"书《陆羽点茶图》后"曰："将作丞周潜出图示余，曰：'此萧翼取《兰亭叙》者也。'其后书跋众矣，不考其说，爰声据实，谓审其事也。余因考之，殿居邃严，饮茶者僧也，茶具犹在，亦有监视而临者，此岂萧翼谓哉。观孔延之记萧翼事，商贩而求受业，今为士服，盖知其妄。余闻《纪异》言积师以嗜茶久，非渐儿供侍不鄉口。羽出游江湖四五载，积师绝于茶味。代宗召入内供奉，命宫人善茶者以饷，师一啜而罢。上疑其诈，私访羽，召入。翌日赐师斋，

　　① （清）纪昀：《钦定四库全书总目》卷115，《景印文渊阁四库全书》第3册，台湾商务印书馆1986年版。

俾羽煎茗，喜动颜色，一举而尽。使问之，师曰：'此茶有若渐儿所为也。'于是叹师知茶，出羽见之。此图是也。故曰《陆羽点茶图》。"①按董逌的说法，此图表现的是唐代宗暗中让陆羽煎茶给智积禅师饮用，再让陆羽出见智积禅师，图中茶具俱在。

明贝琼《题〈火龙烹茶图〉》诗序曰："右《火龙烹茶图》，盖写古帝王事。而断缣落粉，半为好事裂去，独有茶具及黄衣中使拱而立者二人，烹茶者二人。曲江钱善定为唐之玄宗，岂尝见其全欤？"诗曰："松声一作秋涛雄，铜龙吐火鳞甲红。……蓬莱殿里沃蕉余，玉碗分沾侍臣渴。……空山扫叶烧破铛，闭门读书秋夜永。"②诗序中提到了画中有茶具，诗中咏及的茶具有铜茶炉（铜龙）、陶瓷茶盏（玉碗）和作为煮水器的铛。唐五代至少陆晃、周文矩创作过《火龙烹茶图》，未知贝琼见到的是何人之画作。

另宋周密《云烟过眼录》记载唐张萱还创作过《煎茶图》。③清卞永誉《书画汇考》记载唐王维创作过《雪堂幽赏图》，也应为茶画："长方绢本，着色。山居雪霁，高士兀坐木榻，童子捧茶侍堂外。松竹萧森，梅花烂然，阶有孤鹤。"④

今人裘纪平集录中国古代涉茶绘画作品编撰了《中国茶画》一书，现就该书收录的几幅唐代茶画对画中的陶瓷茶具进行分析。

唐代佚名创作了《萧翼赚兰亭图》，今存宋人不同摹本，对考察唐代茶具有较大意义。辽宁博物馆所藏摹本的左边是一老一少二仆正在烹茶。老仆坐于蒲团之上双目神态投入，右手持竹筴，左手扶长柄带流的茶铫，正用竹筴搅拂茶汤。茶铫之下的茶炉为圆筒腹，一侧有明显的铁质提手。茶炉和茶铫是何材质难以判断，似皆为铁质。茶炉之下右侧置有用于盛盐的直壁浅腹容器，应为青瓷，内置有小勺，陆羽《茶经》

① （宋）董逌：《广川画跋》卷2，《景印文渊阁四库全书》第813册，台湾商务印书馆1986年版。

② （明）曹学佺：《石仓历代诗选》卷314，《景印文渊阁四库全书》第1387—1394册，台湾商务印书馆1986年版。

③ （宋）周密：《云烟过眼录》卷3，《景印文渊阁四库全书》第871册，台湾商务印书馆1986年版。

④ （清）卞永誉：《书画汇考》卷34，《景印文渊阁四库全书》第827—829册，台湾商务印书馆1986年版。

中称此物为鹾簋。鹾簋右侧为盛水的水盆，是折沿撇口弧壁浅腹平底的青瓷，《茶经》中此物被称为水方，其中置有用于舀水的水勺。茶炉左侧置有盛放器物的具列，少仆弯腰手持带托茶盏等待老仆将茶汤倒入。茶盏为敞口弧壁浅腹白瓷，托应为黑漆材质。另还有一带托茶盏放置在具列之上，两只茶盏数量上与画面中一僧人、一文士两人的数量符合。

台北故宫博物院所藏摹本与上述摹本略有不同。茶炉弧壁向下渐收缩，三足，观其颜色形态，应为红陶材质（文献中常被称为红炉）。少仆所持的茶盏为撇口浅腹的白瓷。具列上除另有一带黑漆盏托的白瓷茶盏外，还有一用于盛放茶粉的红漆茶罐。[①]

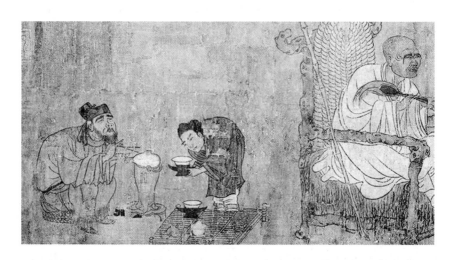

图 1-6　唐阎立本《萧翼赚兰亭序图》（摹本，局部，台北故宫博物院藏）

唐佚名创作宋人摹本的《宫乐图》亦是著名茶画。十名佳丽（可能是嫔妃）围绕长桌而坐，有的在持乐器演奏，有的在赏曲、饮茶。桌的中央有一盛茶汤的大盆，为撇口弧壁浅腹圈足颜色略偏黄的青瓷。一佳丽正用长柄勺从盆中舀取茶汤。画面中另有大小不一的六只茶盏，有的置于桌面，有的佳丽手持。茶盏器形与茶盆类似，只是更为微缩而已，是撇口浅腹弧壁的青瓷。茶盏之所以浅腹，是因为唐代茶汤是置入茶粉烹煮的，便于饮尽不留渣滓。特别值得一提的是桌面左下方置有一

① 裘纪平：《中国茶画》，浙江摄影出版社 2014 年版，第 2—3 页。

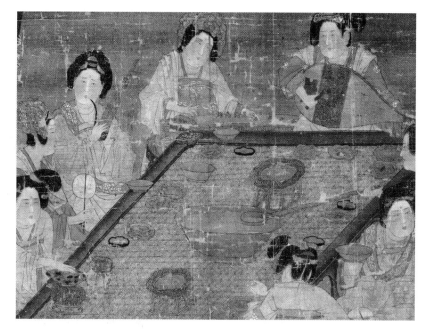

图 1－7 唐佚名《宫乐图》（局部，摹本）

渣斗，渣斗是用于盛装茶渣或其他饮食残余物的器具。此渣斗是宽沿喇叭口鼓腹花釉的瓷器。①

五代南唐顾闳中《韩熙载夜宴图》中亦有茶具的内容。此图由五部分组成，第一部分为听乐。画中韩熙载盘腿坐于床上，神情专注，似被音乐深深吸引。床前摆放长案，案上摆放有盛装了各色食品的瓷盘、瓷碗，特别引人注目的是两只白瓷汤瓶和两只托盏。汤瓶长颈平肩深腹，环柄曲流，上置带钮之盖。汤瓶置于温碗之中，当然是便于保温随时点茶。温碗弧壁圈足外撇。茶盏浅腹圈足，茶盏之下的盏托折沿圈足外撇，中间一圆柱形隆起凸圈，正好承盏。值得注意的是一茶盏倒放在盏托之上，目的大概在于保持清洁随时备用。②

五代佚名《乞巧图》中也有茶具。该图是表现妇女在七夕节摆上饮食供品以祈求心灵手巧。图中有两长桌。一桌四角皆摆放了用于盛装沸

① 裘纪平：《中国茶画》，浙江摄影出版社 2014 年版，第 4 页。
② 裘纪平：《中国茶画》，浙江摄影出版社 2014 年版，第 10—11 页。

图 1-8　南唐顾闳中《韩熙载夜宴图》（局部）

水冲点的陶瓷汤瓶，瓷色偏黄，长颈丰肩弧壁深腹圈足外撇，环柄曲流，上置带钮盖。桌面还有三只陶瓷茶盏，瓷色偏白，浅腹。茶盏之下有用于承托的小盘。桌面中间摆放了许多用于盛放茶食的陶瓷小碟。另一桌中间摆放了一只硕大的陶瓷盆，色偏黄，敞口弧壁高圈足外撇。画面内容似乎反映了唐末五代点茶方式有两种，一种是将茶粉置入茶盏冲入沸水个人饮用，另一种是将茶粉置入较大茶盆，用沸水冲点击拂好后，再用勺舀取分给众人。[①]

　　五代南唐周文矩《重屏会棋图》表现的是南唐皇帝李璟与三位弟弟下棋的情景。人物之后有屏风，屏风体现的是唐白居易"食罢一觉醒，起来两瓯茶"的意境。屏风中案上的器物除书卷外还有四件陶瓷，分别是汤瓶、茶盏、盏托和茶罐。汤瓶唇口溜肩弧壁深腹平足，环柄短直流，盖向上隆起，宝珠形钮。茶盏浅腹弧壁，似为平底。盏托在画面中与茶盏未叠加而是分置，呈敞口的盘状，圈足外撇。另还有置茶粉的茶罐，鼓腹，盖呈带柄荷叶形。[②]

① 裘纪平：《中国茶画》，浙江摄影出版社 2014 年版，第 12—13 页。
② 裘纪平：《中国茶画》，浙江摄影出版社 2014 年版，第 8—9 页。

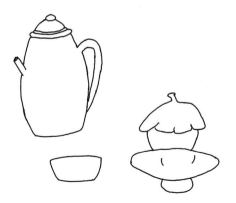

图1-9 南唐周文矩《重屏会棋图》中的茶具器形轮廓（笔者手绘）

第 二 章

+··+··+··+··+··+··+··+·

宋代的陶瓷茶具

宋代的陶瓷茶具主要有茶炉、煮水器和茶盏，还有一些其他茶具，可从著作、诗歌和绘画三个方面论述。本章内容兼及辽朝和金朝。

第一节　著作中的宋代陶瓷茶具

有关宋代的著作中，茶具大量出现。宫廷帝王、文人仕宦、庶民百姓以及僧侣等皆与茶具发生密切关系。

在宋代，茶具是帝王所居的宫廷中常见的器物。宋钱惟演《玉堂逢辰录》记载了宫廷内设有茶具："又北行皆在山上，山径中设茶具，御座北即有御制自诚箴、紫牡丹歌、风琴诗、千叶牡丹诗等，绘甚细。"[①]宋吴自牧《梦粱录》将宫中的茶具、酒具合称"茶酒器皿"："四月初九日，度宗生日……御前头笼燎炉，供进茶酒器皿等，于殿上东北角陈设，候驾御玉座应奉。"[②]宋末元初马端临《文献通考》将宫中茶具、酒具合称为"茶酒具"："御赐宴之仪。……设银香炉于楹内，藉以文茵，御设茶酒器于殿东北楹间，群官盏斝于殿下幕屋。"[③]宋代宫中甚至有专掌茶具的机构和人员。宋孙逢吉《职官分纪》记载："太宗……改

① （宋）钱惟演：《玉堂逢辰录》，陶宗仪：《说郛》卷44，清顺治三年李际期宛委山堂刻本。

② （宋）吴自牧：《梦粱录》卷3，《景印文渊阁四库全书》第590册，台湾商务印书馆1986年版。

③ （元）马端临：《文献通考》卷107，《景印文渊阁四库全书》第610—616册，台湾商务印书馆1986年版。

茶器为翰林局，掌御合为直合，掌宫门为直门，掌灯火从物为直仗，针线院为裁缝院。"①

　　茶具还用于朝廷的馈赠。据元脱脱等《宋史》，南宋接待金国使节的礼仪就包括赠送茶具："大率北使至阙……皇帝御紫宸殿，六参官起居，北使见毕，退赴客省茶酒，遂宴垂拱殿，酒五行，惟从官已上预坐。是日，赐茶器名果。"②宋楼钥《攻愧集》即记载绍兴年间宋帝向金使馈赠茶具："金遣张通古、乌陵思谋报聘。……上……别以金器、龙脑、茶具赐思谋。"③金朝廷也曾用茶具馈赠："宋前主殂，宋主遣使进遗留物，上怪其礼物薄。（徒单）克宁曰：'此非常贡，责之近于好利。'上曰：'卿言是也。'乃以其玉器五事、玻璃器大小二十事及茶器刀剑等还之。"④

　　茶具也深深融入了宋代文人仕宦的生活之中。如宋朱弁《曲洧旧闻》记载："士大夫茶器精丽，极世间之工巧，而心犹未厌。晁以道尝以此语客，客曰：'使温公见今日茶器，不知云如何也。'"温公是指司马光。又如宋祖无择《龙学文集》载："状元（梁固）素好事，惟茶器必自为钥。"⑤宋欧阳修在给他人的信件中说："辱惠茶具，甚精奇。多荷多荷，藏之他时，为闲居之用尔，今则少暇也。"⑥宋黄庭坚在写给他人的短信中也说："庭坚顿首。辱手诲存问，勤至复损茶器四种，皆九江佳物也，感刻感刻止。"⑦宋唐庚甚至写了短文《失茶具说》："吾家失茶具，戒妇慎勿求。妇曰：'何也？'吾应之曰：'彼窃者必其所好也，心之所好则思得之，惧吾靳之不予也而窃之，则斯人也得其所好矣。得其所好则宝之，

　　① （宋）孙逢吉：《职官分纪》卷25，《景印文渊阁四库全书》第923册，台湾商务印书馆1986年版。
　　② （元）脱脱等：《宋史》卷119，中华书局1977年版，第2811—2812页。
　　③ （宋）楼钥：《攻愧集》卷95，《景印文渊阁四库全书》第1152—1153册，台湾商务印书馆1986年版。
　　④ （元）脱脱等：《金史》卷92，中华书局1975年版，第2050页。
　　⑤ （宋）祖无择：《龙学文集》卷14，《景印文渊阁四库全书》第1098册，台湾商务印书馆1986年版。
　　⑥ （宋）欧阳修：《文忠集》卷152，《景印文渊阁四库全书》第1102—1103册，台湾商务印书馆1986年版。
　　⑦ （宋）黄庭坚：《山谷集·山谷简尺》卷下，《景印文渊阁四库全书》第1113册，台湾商务印书馆1986年版。

惧其泄而秘之，惧其坏而安置之，则是物也得其所托矣。人得其所好物，得其所托，复何言哉？'妇笑曰：'噫，是乌得不贫。'"①此文说明许多文人对茶具十分喜好，以致发生窃取他人之物的情况。

茶具在宋代的平民百姓中也十分普及。如宋孟元老《东京梦华录》"筵会假赁"条曰："凡民间吉凶筵会，椅桌陈设，器皿合盘，酒檐动使之类，自有茶酒司管赁。……虽百十分，厅馆整肃，主人只出钱而已，不用费力。"②所谓"器皿合盘"，其中相当一部分应为茶具。宋吴自牧《梦粱录》"四司六局筵会假赁"条亦曰："民庶等客俱用茶酒司掌管筵席，合用金银酒茶器具，及直茶汤、暖荡、斟酒、请坐、谙席、开话……"③"酒茶器具"，也即酒具和茶具。

寺院僧侣也与茶具有密切联系。如宋孟元老《东京梦华录》"相国寺内万姓交易"条曰："相国寺……凡饮食茶果，动使器皿，虽三五百分，莫不咄嗟而办。"④引文中的"器皿"应包括食器和茶器。宋李纲《龙眠居士画十六大阿罗汉赞》描绘了宋代著名画家李公麟（号龙眠居士）所绘佛像"第十三尊者正坐曲身，就第十二尊者语，以手按板作屈指状，拄杖倚禅床。侧后有侍者及二童子碾茶、治具于竹林间。俯身说法，未能忘言，无量妙义，见于指端。童子茗供，竹间治具，涤烦消渴，惟此之故。"⑤引文中的"治具"也即整治茶具。宋李流谦《十六罗汉画像赞》曰："一尊者左手执经卷，右手爬痒，小童碾茶，一僧拂茶具。两臂不用，一机自奔，爬者非痒，执者非经，童僧荐茗，器洁泉清，借甘露爽，濯海鲍腥。"⑥绘画作品中的佛教尊者也使用茶具，是佛

① （宋）唐庚：《眉山集·眉山文集》卷10，《景印文渊阁四库全书》第1124册，台湾商务印书馆1986年版。

② （宋）孟元老：《东京梦华录》卷4，《景印文渊阁四库全书》第589册，台湾商务印书馆1986年版。

③ （宋）吴自牧：《梦粱录》卷19，《景印文渊阁四库全书》第590册，台湾商务印书馆1986年版。

④ （宋）孟元老：《东京梦华录》卷3，《景印文渊阁四库全书》第589册，台湾商务印书馆1986年版。

⑤ （宋）李纲：《梁溪集》卷141，《景印文渊阁四库全书》第1125册，台湾商务印书馆1986年版。

⑥ （宋）李流谦：《澹斋集》卷16，《景印文渊阁四库全书》第1133册，台湾商务印书馆1986年版。

寺僧侣普遍使用茶具的一种反映。

宋代的茶具相当一部分为陶瓷茶具，包含茶炉、煮水器、茶盏，还有一些其他茶具。

一　著作中的宋代陶瓷茶炉

有关宋代的著作中，茶炉有的被称为炉，也有的被叫做灶、鼎。

下面几则史料茶炉被称为炉。宋何梦桂《潜斋集》"状元坊施茶疏"条曰："况有竟陵老僧解事，更从鸠坑道地分香，不妨运水搬柴，便好煽炉爝盏，大家门发欢喜意，便是结千人万人缘。"①宋侯溥《寿宁院记》曰："独成都大圣慈寺据阛阓之腹，商列贾次，茶炉药榜，逢占筵专，倡优杂戏之类，坌然其中，以游观之多而知一方之乐也。"②宋李焘《续资治通鉴长编》"景德二年二月癸未"条云："（上）又尝命诸王诣第候谒，继隆不设汤茗，第假王府从行茶炉烹饮焉。"③宋黄庭坚《山谷集》"黔南道中行记"条云："携至黄牛峡，置风炉清樾间，身候汤，手斟得味，既以享黄牛神且酌。元明、尧夫云：'不减江南茶味也。'"④

以下数例将茶炉称为灶。宋释赞宁《宋高僧传》"宋天台山智者院行满传"曰："释行满者，万州南浦人也。……游之栖华顶峰下智者院，知众僧茶灶，见人怡怿，居几十载，未睹其愠色。"⑤宋洪咨夔《平斋集》"回薛观文启"条曰："阳羡买田，拍塞秧畴之雨。惠山试水，飔飓茶灶之风。"⑥宋王迈《臞轩集》"与彭簿启"条曰："洞庭岳麓之

① （宋）何梦桂：《潜斋集》卷11，《景印文渊阁四库全书》第1053册，台湾商务印书馆1986年版。

② （宋）扈仲荣：《成都文类》卷38，《景印文渊阁四库全书》第1354册，台湾商务印书馆1986年版。

③ （宋）李焘：《续资治通鉴长编》卷59，《景印文渊阁四库全书》第314—322册，台湾商务印书馆1986年版。

④ （宋）黄庭坚：《山谷集》卷20，《景印文渊阁四库全书》第1113册，台湾商务印书馆1986年版。

⑤ （宋）释赞宁：《宋高僧传》卷22，《景印文渊阁四库全书》第1052册，台湾商务印书馆1986年版。

⑥ （宋）洪咨夔：《平斋集》卷28，《景印文渊阁四库全书》第1175册，台湾商务印书馆1986年版。

清奇，正需吟咏。茶灶印床之闲雅，可养经纶。"①宋杨万里《诚斋集》"压波堂赋"曰："笔床茶灶，瓦盆藤尊。左简斋之诗，右退之之文。舟人之棹一从，而先生飘然若秋空之孤云矣。"②

有的著作将茶炉称为鼎。下举数例。宋李昭玘《乐静集》"记白鹤泉"条曰："蒙烟坠露，涵沙浮梗。以寒冽自持，而不能争名于瓯鼎之间，良可悲也。"③所谓"瓯鼎"，也即茶瓯和茶炉。宋陈逸《记》云："邑之东六十里山，曰菩提，水曰灵泉。……地僻迹远，且不争名瓶鼎之间。有若士之有道，而不自表暴者。"④"瓶鼎"，也即茶瓶和茶炉。在宋苏轼《叶嘉传》中，叶嘉是拟人化的武夷茶。天子曾恐吓叶嘉："砧斧在前，鼎镬在后，将以烹子，子视之如何？"⑤"砧斧"和"鼎镬"皆为茶具，砧、斧分别是茶臼和茶杵，用来将茶饼捣碎，鼎、镬分别是茶炉和茶锅。宋释觉范《石门文字禅》"双峰正觉禅院涅槃堂记"条曰："要余即之周行庑廊，入门踈快，密室虚窗，搴帏设帘，宜温宜凉，濯衣栅榻，负喧橙床，药炉茶鼎，可剂可汤，颐指如意失其异乡。"⑥

在宋代著作中，茶炉往往代表着隐逸、避世和闲逸。如宋卫博《定庵类稿》"最胜斋记"条曰："则之作茅斋东墙之下，广袤寻丈……低小随意，环以竹树，窗明几净，清逸虚宛有禅房道院意象。主人爱且乐之，充以笔研、书册、茶炉、弈具，朝夕游息其下。"⑦茶炉是主人清逸生活中的重要器具。宋刘辰翁《须溪集》"贺造船亭启"条曰："昔有

① （宋）王迈：《臞轩集》卷6，《景印文渊阁四库全书》第1178册，台湾商务印书馆1986年版。

② （宋）杨万里：《诚斋集》卷44，《景印文渊阁四库全书》第1160—1161册，台湾商务印书馆1986年版。

③ （宋）李昭玘：《乐静集》卷5，《景印文渊阁四库全书》第1122册，台湾商务印书馆1986年版。

④ （宋）潜说友：《咸淳临安志》卷37，《景印文渊阁四库全书》第490册，台湾商务印书馆1986年版。

⑤ （宋）苏轼：《东坡全集》卷39，《景印文渊阁四库全书》第1107—1108册，台湾商务印书馆1986年版。

⑥ （宋）释觉范：《石门文字禅》卷21，《景印文渊阁四库全书》第1116册，台湾商务印书馆1986年版。

⑦ （宋）卫博：《定庵类稿》卷4，《景印文渊阁四库全书》第1152册，台湾商务印书馆1986年版。

隐君曾造射斋而燕处，今闻长者亦为船阁以居游。……每切临渊之惧，时兴泛海之思。……酒垆茶灶，不妨为鸥侣之盟，钓具渔蓑，可以效鱼乡之态。"①引文中茶灶是隐逸的象征与符号。宋马廷鸾《碧梧玩芳集》"绿山胜槩记"条曰："请倘幸蒙恩还里，则将挟溪童畦丁，携茶鼎笔床，从君绿山间，可以翛然而赋矣。"此处茶鼎也是避世、闲逸的象征。

宋代著作中的茶炉材质有金属、石头和陶瓷。

以下两例茶具为金器，这些金器中也是很可能包括茶炉的。宋李焘《续资治通鉴长编》"景德二年十月丙戌"条曰："凡契丹主生日，朝廷所遗金酒食茶器三十七件……"②宋李心传《建炎以来系年要录》"绍兴十二年五月乙未"条曰："朝廷每遣使率以金茶器千两、银酒器万两、锦绮千匹遗之金人。"③宋周密《癸辛杂识》"长沙茶具"条中的茶具既有金器也有银器："长沙茶具，精妙甲天下。每副用白金三百星或五百星。凡茶之具悉备。外则以大缕银合贮之。赵南仲丞相帅潭日，尝以黄金千两为之以，进上方。穆陵大喜，盖内院之工所不能为也。"④既然这些茶具"凡茶之具悉备"，应该也是包括茶炉的。宋徐兢《宣和奉使高丽图经》"茶俎"条中的茶炉是银炉："益治茶具，金花乌盏、翡色小瓯、银炉汤鼎，皆窃效中国制度。"⑤虽然徐兢所言是高丽的情况，但高丽是仿效中国，银炉在中国应是较普遍存在的。

以下两例茶炉材质为石头。宋祝穆《方舆胜览》"兴化军"条曰："陈岩。在城北十里，古有陈姓者隐此。山上有石洞，广可数丈，旁有巨人迹、石茶灶、石棋枰。"⑥宋文天祥《文山集》"跋王道州仙麓诗卷"条

①（宋）刘辰翁：《须溪集》卷7，《景印文渊阁四库全书》第1186册，台湾商务印书馆1986年版。

②（宋）李焘：《续资治通鉴长编》卷61，《景印文渊阁四库全书》第314—322册，台湾商务印书馆1986年版。

③（宋）李心传：《建炎以来系年要录》卷145，《景印文渊阁四库全书》第325—327册，台湾商务印书馆1986年版。

④（宋）周密传：《癸辛杂识·前集》不分卷，《景印文渊阁四库全书》第1040册，台湾商务印书馆1986年版。

⑤（宋）徐兢：《宣和奉使高丽图经》卷32，《景印文渊阁四库全书》第593册，台湾商务印书馆1986年版。

⑥（宋）祝穆：《方舆胜览》卷13，《景印文渊阁四库全书》第471册，台湾商务印书馆1986年版。

曰："至其当春陵龙蛇起陆之际，山窗昼永，石鼎茶香，微一日改其吟咏之度。"①有的石炉系天然形成，并非人工制作。如宋朱熹《武夷书院序》曰："钓矶、茶灶皆在大隐屏西。矶石上平在溪北岸，灶在溪中流，巨石屹然，可环坐八九人，四面皆深水，当中科臼自然如灶，可爨以瀹茗。"②宋邓牧《洞霄图志》"石室洞"条曰："兹洞一名藏书，一名东玲珑，在大涤山中。……山腰有石洼樽、石茶灶，皆仙家遗迹。"③此石茶灶似亦为天然形成。

宋范致明《岳阳风土记》曰："岳州常赋之外，与他州名额不同者茶笼、竹箭籭、翎毛、鱼曲、芦蒭、铁叶、窑灶。"④岳州之赋有"窑灶"，即陶瓷材质的炉，考虑到此地之赋还有茶笼，窑灶很可能为陶瓷茶炉。宋吴自牧《梦粱录》"诸色杂货"条提及南宋都城临安有"卖泥风炉"的，⑤"泥风炉"也即陶质风炉，考虑到当时饮茶风气很盛，这种炉子大概率是可以作为茶炉的。

特别值得注意的是，唐代茶书陆羽《茶经》十分重视炉，在"四之器"中，炉位列第一，28种茶具中描述的文字也最多。但在宋代的几部重要茶书蔡襄《茶录》、宋徽宗《大观茶论》以及审安老人《茶具图赞》中，都没有再描绘茶炉，炉近乎不见踪影。原因在于宋代开始流行点茶法，将沸水冲入置入了茶粉的茶盏击拂，茶叶烹饮者关注的焦点不再是炉，而是移到了盏。因此炉在茶书中大大被边缘化了，甚至被忽略。

宋李诫《营造法式》是一部建筑书籍，该书对陶质茶炉的设计有较详细的记录。《营造法式》"茶炉"条文字如下：

① （宋）文天祥：《文山集》卷14，《景印文渊阁四库全书》第1184册，台湾商务印书馆1986年版。

② （清）郝玉麟：《福建通志》卷70，《景印文渊阁四库全书》第527—530册，台湾商务印书馆1986年版。

③ （宋）邓牧：《洞霄图志》卷3，《景印文渊阁四库全书》第587册，台湾商务印书馆1986年版。

④ （宋）范致明：《岳阳风土记》不分卷，《景印文渊阁四库全书》第589册，台湾商务印书馆1986年版。

⑤ （宋）吴自牧：《梦粱录》卷13，《景印文渊阁四库全书》第590册，台湾商务印书馆1986年版。

造茶炉之制。高一尺五寸。其方广等皆以高一尺为祖，加减之。

面：方七寸五分。

口：圆径三寸五分，深四寸。

吵眼：高六寸，广三寸（内抢风斜高向上八寸）。

凡茶炉，底方六寸，内用铁燎杖八条。其泥饰同立灶之制。①

这种陶质茶炉一般高一尺五寸，并且高度和宽度以一尺为基准加减，说明茶炉的大小型号是可以变化的，并不固定。茶炉承受煮水器的面长度是七寸五分。茶炉的出火口的圆形直径是三寸五分，深度是四寸。茶炉出灰通风的窗眼高是六寸，宽是三寸（内部斜高是八寸）。茶炉底之长是六寸，内部用了八条铁燎杖。像立灶一样以石灰为饰。

二　著作中的宋代陶瓷煮水器

有关宋代著作中之煮水器，最常被称为瓶，有时也被称为铫、鼎、铛、注和壶。

以下数条史料直接将煮水器称为瓶，或茶瓶、汤瓶和水瓶。宋周密《武林旧事》"歌馆"条曰："外此诸处茶肆……凡初登门，则有提瓶献茗者，虽杯茶亦犒数千，谓之'点花茶'。"②宋何薳《春渚纪闻》"王乐仙得道"条曰："道人王乐仙……一日坐观门，有老道士见之，呼与语曰：'子寻李先生，此去市口茶肆中候之。'果见赤目蓬首，携瓶至前瀹茶者，因揖之，便呼'李先生'。"③黄庭坚《山谷集》"答王子厚书四"条曰："双井法……点时，净濯瓶，注甘冷泉，熟火煮，盘燃盏，令热汤才沸，即点草茶，劣不比建溪，须用熟沸汤也。"④以上三例

① （宋）李诫：《营造法式》卷13，《景印文渊阁四库全书》第673册，台湾商务印书馆1986年版。

② （宋）周密：《武林旧事》卷6，《景印文渊阁四库全书》第590册，台湾商务印书馆1986年版。

③ （宋）何薳：《春渚纪闻》卷3，《景印文渊阁四库全书》第863册，台湾商务印书馆1986年版。

④ （宋）黄庭坚：《山谷集·山谷别集》卷13，《景印文渊阁四库全书》第1113册，台湾商务印书馆1986年版。

皆直接将煮水器称为瓶。宋罗大经《鹤林玉露》将煮水器称为茶瓶，有"茶瓶汤候"条目："余同年李南金云：'《茶经》以鱼目涌泉连珠为煮水之节。然近世瀹茶，鲜以鼎镬，用瓶煮水，难以候视，则当以声辨一沸二沸三沸之节。'"①宋朱熹《朱子家礼》中煮水器被称为汤瓶，该书述及祠堂祭祀时的礼仪："主妇升，执茶筅，执事者执汤瓶，随之点茶如前，命长妇或长女亦如之。"②宋陈骙《南宋馆阁录》亦将煮水器称为汤瓶："绍兴十三年十二月诏两浙转运司建秘书省，十四年六月二十二日迁新省……次一间为翰林司（内藏汤瓶、茶盏托之属）。"③宋李新《跨鳌集》"灵泉老诠茶榜"条曰："玉尘飞时碾出山河，大地汲取八功德。水瓶中已作苍蝇声，战退四天王魔。"④煮水器被称为水瓶。

以下数例将煮水器称为铫、铫子或铫儿。宋释普济《五灯会元》"随州大洪庆显禅师"条曰："师曰：'铁牛耕破扶桑国，迸出金乌照海门。'曰：'未审是何宗旨？'师曰：'熨斗煎茶铫不同。'"⑤宋史尧弼《莲峰集》"庆公和尚茶榜文"条曰："方灵芽未动时，尽大地无寻处。……独秀孤峰顶上，明招铫子，直与踢翻。……苟非其人，鲜能知味。踢瓶翻铫，不须公案重拈。"⑥宋程子山"请然老茶榜"文曰："归宗奇怪没意头，将铫子踢翻。庞老屡提甚巴鼻，把托儿拈起。"⑦宋刘忠远"请普老茶牓"文曰："庞公举起托子时，归宗打破铫儿处。"⑧

以下数条史料将煮水器称为鼎。宋黄庭坚《山谷集》"煎茶赋"条

① （宋）罗大经：《鹤林玉露》卷3，《景印文渊阁四库全书》第865册，台湾商务印书馆1986年版。

② （宋）朱熹：《朱子家礼》卷1，清紫阳书院定本。

③ （宋）陈骙：《南宋馆阁录》卷2，《景印文渊阁四库全书》第595册，台湾商务印书馆1986年版。

④ （宋）李新：《跨鳌集》卷30，《景印文渊阁四库全书》第1124册，台湾商务印书馆1986年版。

⑤ （宋）普济：《五灯会元》卷14，《景印文渊阁四库全书》第1053册，台湾商务印书馆1986年版。

⑥ （宋）史尧弼：《莲峰集》卷10，《景印文渊阁四库全书》第1165册，台湾商务印书馆1986年版。

⑦ （宋）魏齐贤、叶棻：《五百家播芳大全文粹》卷79，《景印文渊阁四库全书》第1352—1353册，台湾商务印书馆1986年版。

⑧ （宋）魏齐贤、叶棻：《五百家播芳大全文粹》卷79，《景印文渊阁四库全书》第1352—1353册，台湾商务印书馆1986年版。

曰："则六者亦可以酌兔褐之瓯，瀹鱼眼之鼎者也。"①所谓"鱼眼之鼎"，是指冒出鱼眼一般水珠的煮水器。宋杨万里《诚斋集》"答傅尚书"条曰："当自携大瓢走汲溪泉，束涧底之散薪，燃折脚之石鼎，烹玉尘，啜云乳以享天上故人之意。"②"折脚之石鼎"是指无脚的石质煮水器，鼎往往默认是有三足的。宋徐兢《宣和奉使高丽图经》"茶俎"条曰："故迩来颇喜饮茶，益治茶具，金花鸟盏、翡色小瓯、银炉、汤鼎皆窃效中国制度。"③"汤鼎"也即用来煮水的器皿。

以下两例将煮水器称为铛。宋黄休复《茅亭客话》"王太庙"条曰："有伪太庙吏王道宾者……以铁茶铛盛水银投丹煎之，须臾水银化为黄金。"④宋释居简《北涧集》"梅屏茶汤榜"条曰："与万象平分秋色，提折铛自煮松声。腋凉生可御之风，汤老却未佳之客。"⑤"折铛"也即折脚之铛，是没有脚的煮水器。

下面两条史料则将煮水器称为注和注子。宋司马光《书仪》"亲宾奠（世俗谓之祭）赙赠"条曰："家人皆哭，宾叙立于馔南，北向东上置卓子，于宾北炷香，浇茶实酒于注，洗盏斟酒于其上。"⑥宋吕祖谦《东莱集》"虞祭"条曰："设酒一瓶于灵座东南（置开酒刀子、拭布于旁）。旁置卓子上设注子及盏一，别置卓子于灵座前设蔬果、匕箸、茶酒盏、酱碟、香炉。"⑦

宋代煮水器有时也被叫做壶。宋徐兢《宣和奉使高丽图经》"汤壶"条曰："汤壶之形如花壶而差匾，上盖下座，不使泄气，亦古温器

①　（宋）黄庭坚：《山谷集》卷1，《景印文渊阁四库全书》第1113册，台湾商务印书馆1986年版。

②　（宋）杨万里：《诚斋集》卷107，《景印文渊阁四库全书》第1160—1161册，台湾商务印书馆1986年版。

③　（宋）徐兢：《宣和奉使高丽图经》卷32，《景印文渊阁四库全书》第593册，台湾商务印书馆1986年版。

④　（宋）黄休复：《茅亭客话》卷4，《景印文渊阁四库全书》第1042册，台湾商务印书馆1986年版。

⑤　（宋）释居简：《北涧集》卷8，《景印文渊阁四库全书》第1183册，台湾商务印书馆1986年版。

⑥　（宋）司马光：《书仪》卷7，《景印文渊阁四库全书》第142册，台湾商务印书馆1986年版。

⑦　（宋）吕祖谦：《东莱集·东莱别集》卷3，《景印文渊阁四库全书》第1150册，台湾商务印书馆1986年版。

之属也。丽人烹茶多设此壶，通高一尺八寸，腹径一尺，量容一斗。"①
徐兢说的虽然是高丽的情况，但因为此国在茶具方面模仿中国，中国情
况应该也是类似的。清代修撰的《钦定续通志》列举宋代的饮食器皿：
"官哥窑方圆壶、立瓜卧瓜壶、定窑瓜壶、茄壶、驼壶、青冬瓷天鸡
壶"。这些"壶"有些当然是酒壶，但也有的是煮水器，或者二者兼
用。②

　　宋代流行点茶，用来贮存并且冲点沸水的茶瓶是非常重要的器皿。在
宋代提瓶点茶很常见。如宋孟元老《东京梦华录》"民俗"条述及北宋都
城东京的情况："或有从外新来，邻左居住，则相借措动使，献遗汤茶，
指引买卖之类。更有提茶瓶之人，每日邻里互相支茶，相问动静。"③又
如宋吴自牧《梦粱录》"茶肆"条描述了南宋临安的情况："巷陌街坊，
自有提茶瓶沿门点茶，或朔望日，如遇吉凶二事，点送邻里茶水，倩其往
来传语。又有一等街司衙兵百司人，以茶水点送门面铺席，乞觅钱物，谓
之'龊茶'。僧道头陀欲行题注，先以茶水沿门点送，以为进身之阶。"④
"提茶瓶"逐渐成为专门的职业。宋周密《武林旧事》记载当时有一种专
门的小经纪职业名为"提茶瓶"⑤。宋耐得翁《都城纪胜》对"提茶瓶"
解释："提茶瓶，即是趁赴充茶酒人，寻常月旦望，每日与人传语往还，
或讲集人情分子。又有一等，是街司人兵，以此为名，乞见钱物，谓之
'龊茶'。"⑥《武林旧事》是一部记载南宋都城临安城市风貌的著作，虽然
周密在《武林旧事》中称"提茶瓶"等职业他处所无，但实际并非如此。
如元脱脱等《宋史》之"郑侠传"记载王安石变法时，"是时，免役法

　　① （宋）徐兢：《宣和奉使高丽图经》卷31，《景印文渊阁四库全书》第593册，台湾商
务印书馆1986年版。
　　② （清）嵇璜、刘墉：《钦定续通志》卷122，《景印文渊阁四库全书》第392—401册，
台湾商务印书馆1986年版。
　　③ （宋）孟元老：《东京梦华录》卷5，《景印文渊阁四库全书》第589册，台湾商务印书
馆1986年版。
　　④ （宋）吴自牧：《梦粱录》卷16，《景印文渊阁四库全书》第590册，台湾商务印书馆
1986年版。
　　⑤ （宋）周密：《武林旧事》卷6，《景印文渊阁四库全书》第590册，台湾商务印书馆
1986年版。
　　⑥ （宋）耐得翁：《都城纪胜》不分卷，《景印文渊阁四库全书》第590册，台湾商务印书
馆1986年版。

出，民商咸以为苦，虽负水、舍发、担粥、提茶之属，非纳钱者不得贩鬻"①。早间甚至深夜提茶瓶者仍在营业。《梦粱录》"诸色杂货"条曰："又有早间卖煎二陈汤，饭了提瓶点茶，饭前有卖馓子、小蒸糕。"②《东京梦华录》"马行街铺席"条曰："至三更方有提瓶卖茶者，盖都人公私营干，夜深方归也。"③

在煮水器的设计上，宋代最流行的瓶与唐代流行的鍑有很大的不同。唐代盛行烹茶法，茶粉是要投入煮水器中烹煮的，所以鍑是敞口，可直接观察沸水茶汤的变化。而宋代盛行点茶法，作为煮水器的瓶只是用来煮沸水，为快速沸腾和保温的需要，瓶是束口的，所以煮沸水时无法直接观察水的变化，难以判断水温的高低。宋蔡襄《茶录》"候汤"条即云："候汤最难，未熟则沫浮，过熟则茶沉。前世谓之'蟹眼'者，过熟汤也。况瓶中煮之，不可辨，故曰候汤最难。"④

因为无法肉眼观察煮水时瓶中水的变化，听声辨音就显得十分重要。宋罗大经《鹤林玉露》"茶瓶汤候"条曰："余同年李南金云：'茶经以鱼目涌泉连珠为煮水之节。然近世瀹茶，鲜以鼎鍑，用瓶煮水，难以候视，则当以声辨一沸二沸三沸之节。又陆氏之法，以末就茶鍑，故以第二沸为合量而下，未若以今汤就茶瓯瀹之，则当用背二涉三之际为合量。乃为声辨之诗云："砌虫唧唧万蝉催，忽有千车捆载来。听得松风并涧水，急呼缥色绿瓷杯。"'其论固已精矣。然瀹茶之法，汤欲嫩而不欲老，盖汤嫩则茶味甘，老则过苦矣。若声如松风涧水而遽瀹之，岂不过于老而苦哉！惟移瓶去火，少待其沸止而瀹之，然后汤适中而茶味甘。此南金之所未讲者也。因补以一诗云：'松风桧雨到来初，急引铜瓶离竹炉。待得声闻俱寂后，一瓯春雪胜醍醐。'"⑤陆羽《茶经》中煮茶是用"鼎鍑"（也即鍑），可通过观察水的变化判断水温，但宋代

①　（元）脱脱等：《宋史》卷 321，中华书局 1977 年版，第 10435 页。

②　（宋）吴自牧：《梦粱录》卷 13，《景印文渊阁四库全书》第 590 册，台湾商务印书馆1986 年版。

③　（宋）孟元老：《东京梦华录》卷 3，《景印文渊阁四库全书》第 589 册，台湾商务印书馆 1986 年版。

④　（宋）蔡襄：《茶录》，《丛书集成初编》第 1480 册，中华书局 1985 年版。

⑤　（宋）罗大经：《鹤林玉露》卷 3，《景印文渊阁四库全书》第 865 册，台湾商务印书馆 1986 年版。

用瓶，就需要通过辨声来判断水温。李南金认为水温合适时瓶中的声音像砌虫、像万蝉，像千车捆载而来，像松风和涧水。罗大经亦形容沸水之声为松间之风，桧上之雨。

许多宋代著作皆涉及了煮水器中的沸水之声。如宋王洋《东牟集》"谢郑监惠龙团茶启"形容水声为蚯蚓鸣（古人误认为蚯蚓可以鸣叫）："石鼎煮蚯蚓方鸣，磁瓯焙鹧鸪微暖。"①又如宋孙仲益"请明老茶榜"形容水声为松风："鸣两耳之松风，倒一瓶之茗雪。"再如宋巢时甫"请诠公茶榜"形容水声为苍蝇声："汲取八功德水，瓶中已作苍蝇声。"②

宋代著作中煮水器的材质有金属、石头，也有陶瓷。

宋代金属煮水器的材质有金、银和铁。宋徽宗《大观茶论》"瓶"条曰："瓶宜金银。"③之所以"瓶宜金银"，一方面当然是宫廷中崇金尚银显示富贵，另一方面也是因为金属易导热且金、银不易生锈影响茶味。宋郭象《睽车志》中煮水器为银："道者取纸裹槌碎，顾炉中银铛取水煮之，分注两盏揖孟，举啜。"④宋张君房《云笈七籤》"伏药成制汞为庚法"条中煮水器为铁："汞一斤，药一分，于新铁铫子内，药置汞上。于茶碗子盖固，济如法，安铫子于火上，专听里面滴滴声，即将铫子于水内淬底。"⑤

宋陈著《本堂集》"内幅"条中煮水器是石："邻邑有石，可为器，宜煮茶、药，就以两铫为渍。"⑥宋陈达叟《蔬食谱》中的煮水器也是石："纸帐梅花，石鼎茶叶，自奉泊如也。客从方外来，竟日清言，各有饥色。"⑦宋苏轼《石鼎铭》曰："石在洛书，盖隶从革。矢笤医砭，

① （宋）王洋：《东牟集》卷12，《景印文渊阁四库全书》第1132册，台湾商务印书馆1986年版。

② （宋）魏齐贤、叶棻：《五百家播芳大全文粹》卷79，《景印文渊阁四库全书》第1352—1353册，台湾商务印书馆1986年版。

③ （宋）赵佶：《大观茶论》，陶宗仪：《说郛》卷93，清顺治三年李际期宛委山堂刊本。

④ （宋）郭象：《睽车志》卷1，《景印文渊阁四库全书》第1047册，台湾商务印书馆1986年版。

⑤ （宋）张君房：《云笈七籤》卷68，《景印文渊阁四库全书》第1060—1061册，台湾商务印书馆1986年版。

⑥ （宋）陈著：《本堂集》卷73，《景印文渊阁四库全书》第1185册，台湾商务印书馆1986年版。

⑦ （宋）陈达叟：《蔬食谱》，陶宗仪：《说郛》卷106，清顺治三年李际期宛委山堂刻本。

皆金之职。有坚而忍，为釜为鬲，居焚不炎，允有三德。"①意即石头在《洛书》中，和金属同类，可做箭头，可为针砭，这些都是金属的功能，像金属一样坚硬但不会变形，像金属一样可做各种炊具，不会像金属高温下融化，可谓三德。

还有大量煮水器材质为陶瓷。宋蔡襄《茶录》"汤瓶"条曰："黄金为上，人间以银、铁或瓷、石为之。"②汤瓶亦可用陶瓷制作而成。《钦定续通志》列举了一些宋代陶瓷饮食器具："玛瑙釉小罂，汝窑壶，汝窑方圆瓶，官哥窑方圆壶，立瓜卧瓜壶，定窑瓜壶，茄壶，驼壶，青冬瓷天鸡壶。"③这些器具有些应为煮水器，或者可兼为煮水器。以上器具的命名有的以窑口，有的以器形，有的窑口、器形合称。上述器具涉及的陶瓷窑口有汝窑、官窑、哥窑、定窑以及青冬窑，汝窑是位于汝州的青瓷窑口，以使用玛瑙釉著称，"官哥窑"是指官窑和哥窑，皆为著名青瓷窑口，定窑是位于定州的白瓷窑口，青冬瓷是青冬窑生产的瓷器，不知窑口在何处；上述器物涉及的器形有方圆瓶（瓶有方、圆两类）、方圆壶（壶有方、圆两类）、立瓜卧瓜壶（壶有立瓜、卧瓜形）、瓜壶（壶为瓜形）、茄壶（壶为茄形）、驼壶（壶为驼形）、天鸡壶（壶为鸡形）。

关于宋代陶瓷煮水器的设计，宋蔡襄《茶录》和宋徽宗《大观茶论》中有大量信息可作参考，虽然《茶录》中的煮水器不是特指陶瓷，《大观茶论》中的煮水器指的也是金银，但原理都是一致的。《茶录》"汤瓶"条曰："瓶要小者，易候汤，又点茶、注汤有准。"④也即汤瓶要小，这样容易烧开沸水，不用等候太长时间，而且汤瓶小，手易把持，点茶注汤时有准头。宋徽宗《大观茶论》"瓶"条曰："瓶……大小之制，惟所裁给。注汤利害，独瓶之口嘴而已。嘴之口欲大而宛直，则注汤力紧而不散。嘴之末欲圆小而峻削，则用汤有节而不滴沥。盖汤

① （宋）苏轼：《东坡全集》卷96，《景印文渊阁四库全书》第1107—1108册，台湾商务印书馆1986年版。
② （宋）蔡襄：《茶录》，《丛书集成初编》第1480册，中华书局1985年版。
③ （清）嵇璜、刘墉：《钦定续通志》卷122，《景印文渊阁四库全书》第392—401册，台湾商务印书馆1986年版。
④ （宋）蔡襄：《茶录》，《丛书集成初编》第1480册，中华书局1985年版。

力紧，则发速有节；不滴沥，则茶面不破。"①宋徽宗首先认为瓶的大小应根据实际需要选择。这一点表面上与蔡襄不一致，但精神其实是一致的，那就是从实际出发。宋徽宗认为茶瓶注汤的关键，在于口和嘴，嘴是指汤瓶上出水的流，口是指流与瓶体接触的部位。嘴的口应该大而且直，这样水流有力且不散乱，嘴的末端应该圆、小并且陡峭，这样注汤时有节制不会滴沥。注汤有力，则收放自如，不滴沥，茶盏上用于观察、观赏的汤面就不会破。这些设计理论对于陶瓷煮水器而言是十分实用并且符合实际的。

陶瓷煮水器的设计方面，特别值得一提的还有审安老人所著《茶具图赞》。这是一部拟人化全面描写茶具的著作，是中国历史上现存第一部完全以茶具为内容的著作。该书第十种茶具是"汤提点"，因为是汤瓶，用于煮沸汤，故姓汤，提点是宋代的一种官职，也有提瓶点茶之意。名"发新"，暗指水要用新泉活水，字"一鸣"，是因为煮水时汤瓶会发出鸣叫，主要通过水声判断水温，号"温谷遗老"，暗指汤瓶的主要功能是盛装热水。赞语曰："养浩然之气，发沸腾之声。以执中之能，辅成汤之德。斟酌宾主间，功迈仲叔圉。然未免外烁之忧，复有内热之患，奈何？"②"养浩然之气，发沸腾之声"，指汤瓶煮水时冒出大量热气，发出沸汤的声音，暗喻人要正大刚直，为国为民要敢于发出声音。"以执中之能，辅成汤之德"，指点茶时要把持端正，不偏不倚，以便充分发挥沸汤的作用，暗指人要走中庸之道，发挥才能辅佐君王（汤是商代开国的贤君）。"斟酌宾主间，功迈仲叔圉"，指汤瓶在接待客人的礼仪中发挥重要作用，仲叔圉是春秋时期善于接待宾客的大夫，暗指在政治外交方面要充分斟酌揣度，折冲尊俎，以有利于国家。"然未免外烁之忧，复有内热之患"，表面指汤瓶烧水难以充分把握温度，外部容易火烧得过度，内部可能水温过高，实际是在暗喻南宋末年内忧外患的政治形势。

① （宋）赵佶：《大观茶论》，陶宗仪：《说郛》卷93，清顺治三年李际期宛委山堂刊本。
② （宋）审安老人：《茶具图赞》，《丛书集成初编》第1501册，中华书局1985年版。

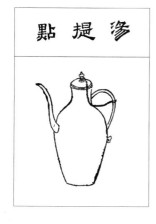

图2-1　宋审安老人《茶具图赞》中被称为汤提点、
陶宝文和漆雕秘阁的汤瓶、茶盏和茶托

三　著作中的宋代陶瓷茶盏

有关宋代著作中的茶盏，被称为瓯、盏、碗和杯等。

以下几条史料将茶盏称为瓯。宋彭乘《墨客挥犀》载："公（笔者注：指王安石）于夹袋中取消风散一撮投茶瓯中，并食之。君谟（笔者注：指蔡襄）失色。公徐曰：'大好茶味。'君谟大笑，且叹公之真率也。"[1]宋洪适《盘洲文集》"恕斋记"条曰："吾友桐庐方稚川，端士也。造其室，左琴右书，坐胡床挥尘尾，香鼎茶瓯相对。"[2]宋黄泰之《祭梅卿叔文》曰："某等怡愉骨肉，缱绻爱情，茶瓯酒盏，日聚时会。"[3]宋沈括《梦溪笔谈》载："李氏时有北苑使，善制茶，人竞贵之，谓之北苑茶。如今茶器中有学士瓯之类，皆因人得名，非地名也。"[4]宋王十朋《会稽风俗赋》曰："碾尘

① （宋）彭乘：《墨客挥犀》卷4，《景印文渊阁四库全书》第1037册，台湾商务印书馆1986年版。

② （宋）洪适：《盘洲文集》卷31，《景印文渊阁四库全书》第1158册，台湾商务印书馆1986年版。

③ （宋）魏齐贤、叶棻：《五百家播芳大全文粹》卷100，《景印文渊阁四库全书》第1352—1353册，台湾商务印书馆1986年版。

④ （宋）沈括：《梦溪笔谈·补笔谈》卷上，《景印文渊阁四库全书》第862册，台湾商务印书馆1986年版。

飞玉，瓯涛翻皓。"①

下面数条史料茶盏被称为盏。宋陈淳《北溪大全集》"祷山川事目"条列举用于祭祀的器物："其余茶盏、酒盏、香桌、香炉如常仪，或用牲牢随意。"②宋王巩《随手杂录》云："潘中散适为处州守，一日作醮，其茶百二十盏皆乳华。内一盏如墨。诘之，则酌酒人误酌茶盏中。"③宋袁思正《与黄鲁直帖》曰："前书恐公茶具中有分茶盏，有余者乞一枚，乃是范德孺所欲，如有愿辍惠也。"④以下两条引文既出现"瓯"，又出现"盏"，瓯和盏是同义的。宋马纯《陶朱新录》曰："予亲刘十七郎中家一日与客正坐，一犬忽人立捧茶瓯而出。客大骇，郎中公不以为异，茶啜讫，还以盏付之。犬既去，行数步，掷盏于地而毙。"⑤宋曾慥《类说》"换茶瓯"条曰："江南内门押司陈永遗失要害文书，一巫占事颇验。问之，云文书在东壁架上。陈见神前茶瓯，初念为易之，及出门，巫曰传语莫忘却茶瓯（盏子）。"⑥

茶盏有时被称为碗，下举数例。宋牟巘《陵阳集》"吴信之茶提举序"曰："贡焙之纲，以时而进，甚称其职。而人户亦有茗碗茶话之乐。"⑦该书"修茶提举司疏"条曰："群仙司下土，玉川尝谢于月团；大匠无弃材，涪翁策勋于茗碗。"⑧宋朱翌《猗觉寮杂记》引《岭表录异》云："河麻大如茶碗，厚而空小，一人擎一茎，堪为椽梁，正此竹

① （宋）王十朋：《会稽三赋》卷上，《景印文渊阁四库全书》第589册，台湾商务印书馆1986年版。

② （宋）陈淳：《北溪大全集》卷48，《景印文渊阁四库全书》第1168册，台湾商务印书馆1986年版。

③ （宋）王巩：《随手杂录》不分卷，《景印文渊阁四库全书》第1037册，台湾商务印书馆1986年版。

④ （宋）魏齐贤、叶棻：《五百家播芳大全文粹》卷67，《景印文渊阁四库全书》第1352—1353册，台湾商务印书馆1986年版。

⑤ （宋）马纯：《陶朱新录》不分卷，《景印文渊阁四库全书》第1047册，台湾商务印书馆1986年版。

⑥ （宋）曾慥：《类说》卷52，《景印文渊阁四库全书》第873册，台湾商务印书馆1986年版。

⑦ （宋）牟巘：《陵阳集》卷13，《景印文渊阁四库全书》第1133册，台湾商务印书馆1986年版。

⑧ （宋）牟巘：《陵阳集》卷22，《景印文渊阁四库全书》第1133册，台湾商务印书馆1986年版。

也。"①元脱脱等《宋史》"教坊"条曰："百戏有蹴球、踏跷、藏撅、杂旋、狮子、弄枪、铃瓶、茶碗……"②此处"茶碗"应指的是一种使用茶碗的表演艺术。

茶盏有时也被称为杯，下举两例。宋李清照在赵明诚《金石录》后序中说："每饭罢，坐归来堂，烹茶，指堆积书史言某事在某书某卷第几叶第几行，以中否角胜负，为饮茶先后。中即举杯大笑，至茶倾覆怀中。"③宋释普济《五灯会元》载："侍郎无垢居士张九成……设心六度，不为子孙计，因取华严善知识日供。其二回食，以饭缩流。又尝供十六大天，而诸位茶杯悉变为乳。"④

在宋代著作中，瓯、盏、碗和杯成了衡量茶汤的量词。宋江少虞《宋朝事实类苑》"张杲卿"条以瓯为量词："道人乃躬自涤器，进火烹茶以进。公颇称善，良久，又取茶饮从者各一瓯。"⑤宋葛胜仲《丹阳集》"十八罗汉赞"以盏为量词："壬申，复设茶供五百盏。"⑥宋赵善璙《自警编》以碗为量词："（刘）安世……未尝昼寝，啜茶伴客，有至六七碗，终身未尝草书。"⑦宋胡铨《澹庵文集》"经筵玉音问答"条以杯为量词："隆兴元年癸未岁五月三日晚，侍上于后殿之内阁。……上又唤兰香取茶以进，予亦被赐一杯。"⑧

特别值得一提的是，在宋金时期的医书中，"茶盏""茶碗""茶钟"成了衡量汤水的量词。说明作为盛贮液体的器皿，茶盏是极其普及的，盛具相当程度上默认是用茶具。下面各举一例。金张从正《儒门事

① （宋）朱翌：《猗觉寮杂记》卷下，《景印文渊阁四库全书》第850册，台湾商务印书馆1986年版。

② （元）脱脱等：《宋史》卷142，中华书局1977年版，第3351页。

③ （宋）赵明诚：《金石录》"后序"，《景印文渊阁四库全书》第681册，台湾商务印书馆1986年版。

④ （宋）普济：《五灯会元》卷20，《景印文渊阁四库全书》第1053册，台湾商务印书馆1986年版。

⑤ （宋）江少虞：《宋朝事实类苑》卷70，上海古籍出版社1981年版，第938页。

⑥ （宋）葛胜仲：《丹阳集》卷9，《景印文渊阁四库全书》第1127册，台湾商务印书馆1986年版。

⑦ （宋）赵善璙：《自警编》卷2，《景印文渊阁四库全书》第875册，台湾商务印书馆1986年版。

⑧ （宋）胡铨：《澹庵文集》卷2，《景印文渊阁四库全书》第1137册，台湾商务印书馆1986年版。

亲》"三圣散"条曰："右各为麄末,每服约半两。以蘸汁三茶盏,先用二盏煎三五沸,去蘸汁次入一盏,煎至三沸,却将原二盏同一处熬二沸,去滓澄清,放温徐徐服之。不必尽剂,以吐为度。"①宋王衮《博济方》"紫苏饮"条曰："右四味研为细末,每服一钱,水一茶碗,煎至七分温,温服之。"②宋杨士瀛《仁斋直指》"复聪汤"条曰："右用水二茶钟,生姜三片,煎至一茶钟,空心临卧各一服。"③

宋代茶盏一般为陶瓷。如宋李彦和《请广孝长老茶榜》将茶盏称为瓷瓯:"瓷瓯拈起大地震捶,托子放时诸佛灭度。"④宋黄庭坚《山谷集》"与敦礼秘校帖五"条曰："惠贶珍器,敬佩嘉德。竹表瓷里茶盂极佳,恨未有天生佳瓢称之耳。"⑤这种"竹表瓷里"的茶盏,应为本身材质是陶瓷的,为防烫手外罩有竹编的护具。宋吴自牧《梦粱录》"茶肆"条曰："茶肆列花架,安顿奇松、异桧等物于其上装饰店面,敲打响盏歌卖,止用瓷盏、漆拓供卖,则无银盂物也。"⑥茶肆(茶馆)一般是用瓷盏。《梦粱录》"园囿"条曰："杭州苑囿……官窑碗碟,列古玩具,铺列堂右,仿如关扑,歌叫之声,清婉可听,汤茶巧细,车儿排设进呈之器,桃村杏馆酒肆,装成乡落之景。"⑦引文中将"官窑碗碟"与"汤茶巧细"并列,可以推测其中茶盏是官窑陶瓷的。《梦粱录》"诸色杂卖"条曰："家生动事如卓、凳、凉床、交椅……青白瓷

① (金)张从正:《儒门事亲》卷12,《景印文渊阁四库全书》第745册,台湾商务印书馆1986年版。

② (宋)王衮:《博济方》卷3,《景印文渊阁四库全书》第738册,台湾商务印书馆1986年版。

③ (宋)杨士瀛:《仁斋直指》卷21,《景印文渊阁四库全书》第744册,台湾商务印书馆1986年版。

④ (宋)魏齐贤、叶棻:《五百家播芳大全文粹》卷79,《景印文渊阁四库全书》第1352—1353册,台湾商务印书馆1986年版。

⑤ (宋)黄庭坚:《山谷集·山谷别集》卷19,《景印文渊阁四库全书》第1113册,台湾商务印书馆1986年版。

⑥ (宋)吴自牧:《梦粱录》卷16,《景印文渊阁四库全书》第590册,台湾商务印书馆1986年版。

⑦ (宋)吴自牧:《梦粱录》卷16,《景印文渊阁四库全书》第590册,台湾商务印书馆1986年版。

器、瓯、碗、碟、茶盏……"①引文中的茶盏必是青白瓷的。正如清朱琰在《陶说》中所言："至宋，则瓷盏为斗茶之胜具矣。"②

宋代著作中的陶瓷茶盏，主要可分为黑瓷、青瓷和白瓷。下面分别论述。

宋代的黑瓷茶盏，最著名的毫无疑问是建窑所产的黑瓷。宋祝穆所著《方舆胜览》是一部地理著作，该书"建宁府"条曰："兔毫盏。出瓯宁之水吉。黄鲁直诗曰：'建安瓷碗鹧鸪斑。'又君谟《茶录》：'建安所造黑盏，纹如兔毫。'然毫色异者，土人谓之毫变盏。其价甚高且艰得之。"③这种兔毫盏是窑址位于建州（南宋改名为建宁府）的建窑生产的一种黑瓷茶盏，因为上面有类似兔毛的纹路，故名。纹路特别的，当地土人叫做毫变盏。④宋代著作中常出现兔毫盏。如宋蔡绦《铁围山丛谈》载："伯父君谟水精枕中尝得有桃花一枝，宛如新折。茶瓯十，兔毫四散其中，凝然作双蛱蝶状，熟视若无动，每宝惜之。"⑤"君谟"是蔡绦的伯父蔡襄，他藏有十只兔毫黑瓷茶盏，上面还隐约有类似蝴蝶的纹路。又如宋黄庭坚《山谷集》"煎茶赋"条："六者亦可以酌兔褐之瓯，瀹鱼眼之鼎者也。"⑥再如宋李刘《四六标准》"见赵茶马启"曰："加臭味而厚宾客，漫令策兔褐之功。"⑦"兔褐"指的是上有褐色兔毛纹路的黑瓷茶盏。再如黄庭坚在给他人的书信中说："前日见，

①　（宋）吴自牧：《梦粱录》卷16，《景印文渊阁四库全书》第590册，台湾商务印书馆1986年版。

②　（清）朱琰：《陶说》卷4，《续修四库全书》第1111册，上海古籍出版社2003年版。

③　（宋）祝穆：《方舆胜览》卷11，《景印文渊阁四库全书》第471册，台湾商务印书馆1986年版。

④　关于兔毫盏的形成机理，中国硅酸盐学会编《中国陶瓷史》认为："各种不同品种的黑釉中都含有较多量的铁的化合物，这些铁的化合物就是各种黑釉的主要着色剂……兔毫……其特点是在黑釉上透出黄棕色或铁锈色流纹，状如兔毫。……兔毫的形成可能是由于在烧成过程中釉层中产生的气泡将其中的铁质带到釉面，当烧到1300℃以上，釉层流动时，富含铁质的部分就流成条纹，冷却时从中析出赤铁矿小晶体所致。"（文物出版社1982年版，第281—284页）

⑤　（宋）蔡绦：《铁围山丛谈》卷6，《景印文渊阁四库全书》第1037册，台湾商务印书馆1986年版。

⑥　（宋）黄庭坚：《山谷集》卷4，《景印文渊阁四库全书》第1113册，台湾商务印书馆1986年版。

⑦　（宋）李刘：《四六标准》卷1，《景印文渊阁四库全书》第1177册，台湾商务印书馆1986年版。

甚欲分茶盏，此一只乃紫毛琴光，琴光则宜茶也。就日中见紫毛，已有金作扣，且纳上。"①此茶盏也应为兔毫盏，上有紫色的兔毛纹路（紫毛），而且釉层发出类似琴的光彩。

建窑所产黑瓷除兔毫盏外，还有一种纹路类似鹧鸪的斑纹。如宋陶谷《清异录》"锦地鸥"条曰："闽中造盏，花纹鹧鸪斑，点试茶家珍之，因展蜀画鹧鸪于书馆。江南黄是甫见之，曰：'鹧鸪亦数种，此锦地鸥也。'"②又如宋王洋《东牟集》"谢郑监惠龙团茶启"条曰："石鼎煮蚯蚓方鸣，磁瓯焙鹧鸪微暖。"③"鹧鸪"指的是黑瓷茶盏上的鹧鸪斑纹，点茶前为达到最佳效果，往往要对茶盏烤焙，使其微微有所温暖。

因为烧造时的不可控性，有时建盏上会出现可遇而不可求的奇异纹饰。如清陈元龙《格致镜原》引宋洪迈《夷坚志》④曰："周益公以一汤盏赠贫友，归以点茶，才注汤其中，辄有双鹤舞，啜尽乃灭。"⑤清朱琰评论："此二事甚奇，然亦如窑变之类，时或有之。盖陶出于土，又聚水火之精华也。"⑥

建窑黑瓷在宋代即有很高声誉。宋赵鼎臣《竹隐畸士集》"七进篇"条曰："世有灵舜，产夫瓯闽。……荐以建安之盏，烹以惠山之泉。"⑦建窑黑盏被认为是最好的茶盏，惠山之泉是最佳的泉水。后代对建盏也多有记载描述。如明曹昭《格古要论》"古建器"条曰："建碗盏多是氅口，色黑而滋润，有黄兔毫斑、滴珠大者真，但体极厚俗，甚少见薄者。"⑧

① （宋）黄庭坚著，黄君编：《黄庭坚黔州诗文集》卷6，山东人民出版社2019年版，第232页。

② （宋）陶谷：《清异录》卷上，《景印文渊阁四库全书》第1047册，台湾商务印书馆1986年版。

③ （宋）王洋：《东牟集》卷12，《景印文渊阁四库全书》第1132册，台湾商务印书馆1986年版。

④ 今存《夷坚志》版本无此引文。

⑤ （清）陈元龙：《格致镜原》卷51，《景印文渊阁四库全书》第1031—1032册，台湾商务印书馆1986年版。

⑥ （清）朱琰：《陶说》卷5，《续修四库全书》第1111册，上海古籍出版社2003年版。

⑦ （宋）赵鼎臣：《竹隐畸士集》卷14，《景印文渊阁四库全书》第1124册，台湾商务印书馆1986年版。

⑧ （明）曹昭：《格古要论》卷下，《景印文渊阁四库全书》第871册，台湾商务印书馆1986年版。

建盏为撇口，颜色黑，釉色滋润，有的有黄色兔毫，也有的有油滴斑纹，①一般碗壁较厚，很少薄的。清朱琰《陶说》在引用了《格古要论》的内容后评论："宋时茶尚黦碗，以建安兔毫盏为上品，价亦甚高。"但不知为何，朱琰误会建窑的位置在"福建泉州府德化县"②。

清陈浏《匋雅》对建盏亦有评论："兔毫盏即鹧鸪斑。第鹧斑痕宽，兔毫针瘦，亦微有不同。或称近有闽人掘地所得古盏颇多，质厚，色紫黑。茶碗较大，山谷诗以之斗茶者也。……证以蔡襄《茶录》，其为宋器无疑。曰瓯宁产，曰建安所造，皆闽窑也。底上偶刻有阴文'供御'楷书二字。《格古要论》谓盏多黦口，则不折腰之压手杯也。"有云："建窑原系建宁，乃黑色兔毫盏也。……兔毫即是鹧鸪斑。"兔毫纹与鹧鸪斑皆是建窑黑盏上的斑纹，兔毫的纹路较为细瘦，鹧鸪斑较宽，碗较大，壁较厚，可用来斗茶。有的刻有"供御"阴文，说明是进贡到宫廷的贡品。《匋雅》还提及："兔毫盏有一种绝小者，口径寸许，殊可玩也。或谓此种宋器，乃闽人掘地所得，亦誉说也。"③兔毫盏有一种口径才一寸左右的，在点茶法下明显没有太大实用价值（无法击拂），可能是用作酒器。

宋代青瓷茶盏最著名的毫无疑问是越窑瓷器。越瓷中所谓"秘色瓷"最为有名。宋赵德麟《侯鲭录》载："今之秘色瓷器，世言钱氏有国，越州烧进为供奉之物，不得臣庶用之，故云秘色。比见唐《陆龟蒙集》越器诗云：'九秋风露越窑开，夺得千峰翠色来。好向中宵盛沆瀣，共嵇中散斗遗杯。'乃知唐时已有秘色，非自钱氏始。"④赵德麟是北宋末南宋初人，他所谓的"今"，应是这个时期。越窑秘色瓷在唐末五代就已存在，宋代继续生产。生活于南宋初年的周辉说法与赵德麟类似："越上秘色

① 中国硅酸盐学会编《中国陶瓷史》认为："油滴的形成是由于在烧成时铁的氧化物在该处富集，冷却时这些局部逐渐形成饱和状态并以赤铁矿和磁铁矿的形式从中析出晶体所致。油滴处铁的氧化物富集的原因主要由于釉层中的氧化铁在1200℃以上的高温时发生分解并形成气泡，特别在氧化铁含量较高处易产生气泡。"

② （清）朱琰：《陶说》卷2，《续修四库全书》第1111册，上海古籍出版社2003年版。

③ （清）陈浏：《匋雅》卷下，《丛书集成续编》第90册，新文丰出版公司1988年版。

④ （宋）赵德麟：《侯鲭录》卷6，《景印文渊阁四库全书》第1037册，台湾商务印书馆1986年版。

器，钱氏有国日，供奉之物，不得臣下用，故曰秘色。"①据元脱脱等《宋史》："（太平兴国）三年三月……（钱）俶贡……屯茶十万斤、建茶万斤、干姜万斤，越器五万事……金扣越器百五十事。"②"越器"，也即越窑生产的瓷器，钱俶一次进贡即达五万多件，可想而知产量之大。清朱琰《陶说》引明李日华《六研斋笔记》曰："南宋余姚有秘色瓷。"并评论说："此即钱氏秘色窑之遗也。"③在南宋年间，越窑秘色瓷仍在继续生产。

宋代青瓷茶盏除越瓷外，还有其他窑口的瓷器。如清陈浏《匋雅》云："宋哥茗具，碗上各有盖，满身皆褐色细斑，碗边作老黄色，或即所谓紫口者欤。"④所谓"宋哥茗具"，也即宋代哥窑所产的茶盏。这种茶盏有盖，盏身上有褐色细斑。明项元汴《项氏历代名瓷图谱》云："宋官窑佛指甲茶杯。杯制不知何仿。高低大小如图。釉色粉青，片纹冰裂。而款制特精，俨然一佛手香柑也。杯口指甲攒平，无一枚参差高下者。内外釉色冰纹如一，毫无玷缺茅蔑之病。官窑诸器中之上上品也。余见于南都徐国公（郭葆昌注：明魏国公徐达之裔）府中。"郭葆昌对此器注曰："案此器纯仿佛手之形，宜名佛手茶杯。文用指甲形容器口，颇当。似不必名之为指甲杯。"⑤宋代官窑北宋时窑址在开封，南宋时在临安（今杭州），皆为青瓷窑口。引文中的茶盏器形模仿佛手，釉色粉青，有冰裂纹。宋徐兢《宣和奉使高丽图经》"茶俎"条曰："益治茶具，金花鸟盏、翡色小瓯、银炉汤鼎，皆窃效中国制度。"⑥而该书又记载："陶器色之青者，丽人谓之翡色。近年以来制作工巧，色泽尤佳。……复能作碗、碟、杯、瓯、花瓶、汤盏。"⑦故"翡色小瓯"

① （宋）周辉：《清波杂志》卷5，《景印文渊阁四库全书》第1039册，台湾商务印书馆1986年版。

② （元）脱脱等：《宋史》卷480，中华书局1977年版，第13901页。

③ （清）朱琰：《陶说》卷5，《续修四库全书》第1111册，上海古籍出版社2003年版。

④ （清）陈浏：《匋雅》卷上，《丛书集成续编》第90册，新文丰出版公司1988年版。

⑤ （明）项元汴：《校注项氏历代名瓷图谱》，北京出版社2011年版，第129页。

⑥ （宋）徐兢：《宣和奉使高丽图经》卷32，《景印文渊阁四库全书》第593册，台湾商务印书馆1986年版。

⑦ （宋）徐兢：《宣和奉使高丽图经》卷32，《景印文渊阁四库全书》第593册，台湾商务印书馆1986年版。

就是高丽窑所产的青瓷茶盏。

宋代白瓷茶盏仍很流行。宋程大昌《演繁露》"铜叶盏"条云："《东坡后集》二,《从驾景灵宫》诗云'病贪赐茗浮铜叶'。按,今御前赐茶,皆不用建盏,用大汤氅,色正白,但其制样似铜叶汤氅耳。铜叶色,黄褐色也。"①程大昌主要生活于南宋初年,他所谓的"今"应该指的是这个时期。当时宫廷中御前赐茶,并不一定用社会上流行的黑瓷建盏,而是用白瓷,只是形似"铜叶汤氅"罢了。清朱琰《陶说》在引用了这段文字后评论："宋人又尚建安黑盏,不取白者,大抵宜于斗试耳。饮器自然以白为上,故当日御前茶器用白。"②也即宋人崇尚黑盏,主要是在点茶法下适合斗茶,至于平常的饮用,还是白盏为佳,所以御前赐茶用白瓷。

宋代烧造白瓷茶盏最著名的窑口应是景德镇窑。清蓝浦《景德镇陶录》评论："宋景德年间烧造,土白壤而埴质。薄腻,色滋润。真宗命进御瓷器,底书景德年制四字。其器尤光致茂美,当时则效著行海内,于是天下咸称景德镇瓷器,而昌南之名遂微。"③

宋代三部著名茶书蔡襄《茶录》、宋徽宗《大观茶论》和审安老人《茶具图赞》中记载的茶盏皆为建窑黑瓷。

在茶盏的设计上,蔡襄《茶录》曰："茶色白,宜黑盏,建安所造者,绀黑,纹如兔毫,其坯微厚,燿之久热难冷,最为要用。出他处者,或薄,或色紫,皆不及也。其青白盏,斗试家自不用。"④蔡襄对茶盏的设计实际包括三个层次。一是盏之色。在宋代,因茶汤是白色,所以适合黑盏,建窑烧造的,黑中微带红,不呆板,较为悦目。二是盏之纹。瓷盏纹路像兔毛,便于观察茶汤的深浅,目测易有标准。三是盏之坯。坯微厚,烤热后不容易冷却,便于起到保温作用。其他窑口生产的,或者颜色上不合适,或者太薄,都达不到标准。至于青瓷、白瓷茶

①　(宋)程大昌:《演繁露》卷11,《景印文渊阁四库全书》第852册,台湾商务印书馆1986年版。

②　(清)朱琰:《陶说》卷5,《续修四库全书》第1111册,上海古籍出版社2003年版。

③　(清)蓝浦、郑廷桂:《景德镇陶录》卷5,《续修四库全书》第1111册,上海古籍出版社2003年版。

④　(宋)蔡襄:《茶录》,《丛书集成初编》第1480册,中华书局1985年版。

盏，斗茶者都不会用。

宋徽宗《大观茶论》在茶盏的设计方面亦有较详细的论述："盏色贵青黑，玉毫条达者为上，取其焕发茶采色也。底必差深而微宽，底深则茶直立，易以取乳；宽则运筅旋彻，不碍击拂。然须度茶之多少，用盏之小大。盏高茶少，则掩蔽茶色；茶多盏小，则受汤不尽。盏惟热，则茶发立耐久。"①宋徽宗从釉色、器形和大小三个方面对茶盏的设计进行了论述。在釉色方面，茶盏以青黑为宝贵，兔毫纹路畅通的是上等，因为容易观察盏中的茶汤以及汤水的变化。器形方面，底部一定要比较深并且有一定宽度，底部深则茶汤有一定高度易击出汤花，底部宽，则便于茶筅的击拂。在大小方面，应大小适度。盏太高茶汤就显得少，遮蔽了茶色，盏太小就显得茶汤过多，承受不下。另外，宋徽宗还提出茶盏要热，这样击拂出的汤花能维持更长时间，实际暗示了茶盏设计的一个方面，那就是盏坯要厚，太薄是很难保温的。

另审安老人《茶具图赞》用文学化的语言对建窑黑瓷茶盏的设计有较多描述。茶盏姓"陶"，官职为"宝文"。茶盏材质为陶瓷，故姓"陶"，"宝文"是指宋代官署宝文阁，负责管理宫中图书，暗指茶盏上有类似兔毫的纹饰。名"去越"，这是因为宋代更崇尚建窑的黑瓷，不再欣赏越窑的青瓷。字"自厚"，盖因茶盏的坯体需有一定厚度，便于保温。号"兔园上客"，是因为茶盏上有类似兔毛的纹路，也暗指茶盏在接待宾客礼仪中的作用。赞词曰："出河滨而无苦窳，经纬之象，刚柔之理，炳其绷中，虚己待物，不饰外貌，位高秘阁，宜无愧焉。"②"出河滨而无苦窳"一语来自有关圣人舜的典故："陶河滨，河滨器皆不苦窳"，意指外观虽然拙朴，但并不粗劣。"经纬之象，刚柔之理"，指的是点茶时在茶盏中击拂要左右纵横，所以是"经纬之象"，茶盏为"刚"，茶筅为"柔"，故为"刚柔之理"。"虚己待物，不饰外貌"，指的是茶盏中空，等待置入茶粉和沸水，因此是"虚己待物"，茶盏色黑，并不太美观，所以说是"不饰外貌"。"位高秘阁，宜无愧焉"，指的是茶盏置于茶托（号"漆雕秘阁"）之上。这段赞词明指茶盏，也有

① （宋）赵佶：《大观茶论》，陶宗仪：《说郛》卷93，清顺治三年李际期宛委山堂刊本。
② （宋）审安老人：《茶具图赞》，《丛书集成初编》第1501册，中华书局1985年版。

很深的政治寓意和道德指向。

宋代十分注重在茶盏中的点茶技艺。蔡襄《茶录》"熁盏"条曰："凡欲点茶，先须熁盏令热，冷则茶不浮。""点茶"条曰："茶少汤多，则云脚散；汤少茶多，则粥面聚。建人谓之云脚粥面。钞茶一钱匕，先注汤，调令极匀，又添注之，环回击拂。汤上盏，可四分则止，视其面色鲜白、着盏无水痕为绝佳。建安斗试以水痕先者为负，耐久者为胜；故较胜负之说，曰相去一水、两水。"①也即点茶前先要把茶盏烤热，不然沫饽就浮不起来。点茶时茶、汤都要适量，茶少汤多，会出现像云脚一样散乱的形状，茶多汤少，则会像粥面聚集的形状。正确的做法是取茶粉一茶匙，先注汤调得极均匀，又再注水，来回旋转击拂。汤到了盏的四分时停止注水，茶色鲜亮纯白、无水痕的最佳。建安一带斗茶，以先出现水痕的为负，耐久的为胜，所以较量胜负，有相去一水、二水的说法。

宋徽宗《大观茶论》对茶盏中的点茶也有很详细的记录。"点"条描述了七次注汤的过程。第一汤"上下透彻，如酵蘖之起面，疏星皎月，灿然而生，则茶面根本立矣"。也即茶汤像酵母发面一样，表明如同点点星辰和皎皎明月，生出明亮鲜明的沫饽。第二汤"茶面不动，击拂既力，色泽渐开，珠玑磊落"。也即茶汤表面色泽逐渐开朗，如同珠宝堆积，错落分明。第三汤"表里洞彻，粟文蟹眼，泛结杂起，茶之色十已得其六七"。即粟形和蟹眼形状的花纹混杂在一起，茶的颜色已显示六七分了。第四汤"其真精华彩，既已焕然，轻云渐生"。即美丽华彩，焕然而生，形成像轻云一样的汤面。第五汤"结浚霭，结凝雪；茶色尽矣"。即像厚重的云气，像凝结的积雪，茶汤的色泽已得到完全的显现。第六汤"乳点勃然"。即乳花点点泛起。第七汤"乳雾汹涌，溢盏而起，周回凝而不动，谓之咬盏，宜均其轻清浮合者饮之"②。即乳沫汹涌而起，充满茶盏，周边回环凝结不动，叫做咬盏，这时就可以饮用了。

宋徽宗作为帝王热衷盏中点茶，宋代著作是有明确记载的。宋蔡京

① （宋）蔡襄：《茶录》，《丛书集成初编》第1480册，中华书局1985年版。
② （宋）赵佶：《大观茶论》，陶宗仪：《说郛》卷93，清顺治三年李际期宛委山堂刊本。

《保和殿曲宴记》载："宣和元年九月十二日，皇帝……至全真阁上，御手注汤，击出乳花盈面。臣等惶恐前曰：'陛下略君臣夷等，为臣下烹调，震惕惶怖，岂敢啜之。'上曰：'可。'少休息乃出。"①宋李邦彦《延福宫曲宴记》载："宣和二年十二月癸巳，召宰执亲王等曲宴于延福宫。……上命近侍取茶具，亲手注汤，击拂少顷。白乳浮盏面，如疏星淡月。顾诸臣曰：'此自烹茶。'饮毕，皆顿首谢。"②

因为点茶有很高技巧，甚至出现了以点茶为业获取收入之人。宋沧州樵叟《庆元党禁》载："陈自强丙辰（笔者注：即庆元二年）夏以选人入都……其所居逆旅主人善拂茶，自强一日见其出，问所之。曰：'某为仪同击茶，月给十千，日三往，府中每往击茶一瓯而已，余无事也。'"③陈自强的旅馆主人每日三次到仪同处点茶，即可获得每月十千的收入。

宋代还形成茶戏，点茶时盏中形成各种美妙变幻的图案。宋陶谷《清异录》"茶百戏"条曰："茶至唐始盛。近世有下汤运匕，别施妙诀，使汤纹水脉成物象者，禽兽虫鱼花草之属，纤巧如画，但须臾即就散灭，此茶之变也。时人谓之'茶百戏'。"④盏中汤面可形成禽兽、虫鱼和花草等画面。《清异录》"漏影春"条曰："漏影春法，用镂纸贴盏，糁茶而去纸，伪为花身。别以荔肉为叶，松实、鸭脚之类珍物为蕊，沸汤点搅。"⑤也即将剪纸贴在茶内壁，茶粉渗透后去纸，以荔肉为叶，松实、鸭脚（指银杏，因叶似鸭脚故名）为蕊，然后冲入沸水击拂，形成瞬间美妙的图案。

宋代著作（包括金代）中还常出现茶盏的一种附属器具，那就是茶

① （宋）蔡京：《保和殿曲宴记》，陶宗仪：《说郛》卷114，清顺治三年李际期宛委山堂刻本。

② （宋）李邦彦：《延福宫曲宴记》，陶宗仪：《说郛》卷114，清顺治三年李际期宛委山堂刻本。

③ （宋）沧州樵叟：《庆元党禁》不分卷，《景印文渊阁四库全书》第451册，台湾商务印书馆1986年版。

④ （宋）陶谷：《清异录》卷下，《景印文渊阁四库全书》第1047册，台湾商务印书馆1986年版。

⑤ （宋）陶谷：《清异录》卷下，《景印文渊阁四库全书》第1047册，台湾商务印书馆1986年版。

托。金佚名《大金集礼》"皇统五年十一月七日增上祖宗尊谥"条列举的用于献祭祖先的器物就有"食碟十四，实以茶食、菹菜；果碟十四，实以果食，以粱米粳饭；又碗二，实以大羹（肉汁也）；盘二，其一实以羊牲体二，其一实以猪牲体二（并一生一熟）；匙、箸各一副；茶盏各一，承以托子；酒盏各三，共承以一盘"等，茶托被称为托子。①宋沈括《忘怀录》记载一种行具："一肩竹，隔二。下为柜，上为虚隔。……右隔上层：琴一，竹匣贮之；折叠棋局一，中贮棋子；茶二三品，腊茶即煨熟者；盏、托各三，杯盂瓢七等。"②茶托被称为托。宋朱熹《朱子家礼》卷一列举神位前的器物："于桌上每位茶盏托、酒盏盘各一。"③将茶盏和茶托合称为茶盏托。《朱子家礼》卷五列举神位前的器物："别置桌子于其东，设……茶合、茶筅、茶盏、托、盐碟、醋瓶于其上。火炉、汤瓶、香匙、火箸于西阶上。"④此处茶托也被称为托。

宋代茶托的材质漆器和陶瓷较为常见。如宋吴潜《履斋遗稿》"上庙堂书"条曰："如科买对象，只常德一郡，数月之间，敷下牛三百头，犁三千具，布三千疋……漆茶盏托一千副，其它项目不可尽述。"⑤引文中的茶托为漆器。宋周密《齐东野语》"有丧不举茶托"条曰："凡居丧者，举茶不用托，虽曰俗礼，然莫晓其义。或谓昔人托必有朱，故有所嫌而然，要必有所据。……又平园《思陵记》，载阜陵居高宗丧，宣坐、赐茶，亦不用托。始知此事流传已久矣。"⑥之所以居丧不用托，盖因茶托常为红色的朱漆器物，于风俗不相宜。

宋代茶托亦常为陶瓷。如明项元汴《项氏历代名瓷图谱》中记录的"宋官窑雕文甆托"就是宋代官窑烧造的模仿漆托的青瓷茶托："托制仿宋剔红甆托款式也。高低大小如图。釉色卵青。周身毫无纹片。花文全类

① （金）佚名：《大金集礼》卷3，《景印文渊阁四库全书》第648册，台湾商务印书馆1986年版。

② （宋）沈括：《忘怀录》，陶宗仪：《说郛》卷74，清顺治三年李际期宛委山堂刻本。

③ （宋）朱熹：《朱子家礼》卷1，清紫阳书院定本。

④ （宋）朱熹：《朱子家礼》卷5，清紫阳书院定本。

⑤ （宋）吴潜：《履斋遗稿》卷4，《景印文渊阁四库全书》第1178册，台湾商务印书馆1986年版。

⑥ （宋）周密：《齐东野语》卷19，《景印文渊阁四库全书》第865册，台湾商务印书馆1986年版。

剔红漆托。高斋得此。可以架承茗瓯。最为要用。余得之于武塘市中。"①清陈浏《匋雅》曰："盏托,谓之茶船。……宋窑则空中矣,略如今制而颇朴拙也。"②又曰："斝托者,盏托也,宋官窑之仿剔红者也。"③

宋审安老人《茶具图赞》中用文学化语言描绘的茶托虽然是漆器,但对今人了解宋代陶瓷茶托的设计也有参考意义。茶托姓"漆雕",官"秘阁",这是因为茶托为漆器,采用了雕漆工艺,故姓"漆雕","秘阁"明指尚书省(也可指皇家图书馆),暗指茶托可搁置茶盏的功能。名"承之",是因为茶托可承茶盏。字"易持",指使用茶托承茶盏不再烫手易于端持。号"古台老人",是因为茶托被认为起源于古代的台。《周礼》记载斝(盛酒的器具)下皆有舟,汉代郑司农(郑众)解释:"舟,尊下台。"④赞文曰:"危而不持,颠而不扶,则吾斯之未能信。以其弭执热之患,无坳堂之覆,故宜辅以宝文,而亲近君子。"⑤这实际说的是茶托的功能,避免因高温熨手导致茶盏颠覆发生危险,是作为茶盏(在《茶具图赞》中官职宝文)的辅助器物使用。此赞文也有很深的政治寓意,南宋末年内忧外患,社稷有倾覆的危险,仁人志士务必挺身而出,挽救危局。而所谓"亲近君子",是暗示朝廷宵小充盈。

四 著作中的宋代其他陶瓷茶具

有关宋代著作中的其他陶瓷茶具,特别值得一提的有用于贮藏茶叶的陶瓷瓶、罐和缶,用于贮存水的陶瓷瓶、瓮,用于将茶饼捣磨成粉的茶臼。

为避免茶叶陈化,宋代茶叶常贮藏在陶瓷器皿之中。如黄庭坚在给他人的书信中说:"双井今岁制作似胜常年,今分上白芽等各五囊,虽在社后数日,味殊胜也。磨时须洗去旧茶晒干,乃不败其香味,惩江安之水败,故以陶器往,到便可略见火也。"⑥黄庭坚交代友人茶叶藏于陶

① (明)项元汴:《校注项氏历代名瓷图谱》,北京出版社2011年版,第181页。

② (清)陈浏:《匋雅》卷上,《丛书集成续编》第90册,新文丰出版公司1988年版。

③ (清)陈浏:《匋雅》卷下,《丛书集成续编》第90册,新文丰出版公司1988年版。

④ (汉)郑玄注,(唐)贾公彦疏:《周礼注疏》卷20,(清)阮元:《十三经注疏》,中华书局2009年版,第1670页。

⑤ (宋)审安老人:《茶具图赞》,《丛书集成初编》第1501册,中华书局1985年版。

⑥ (宋)黄庭坚著,黄君编:《黄庭坚黔州诗文集》卷5,山东人民出版社2019年版,第163页。

器之中，收到后可用火略微再焙干。宋刘延世《孙公谈圃》记载："时（吕）文靖与其夫人语：'四儿他日皆系金带，但未知谁作宰相，吾将验之。'他日四子居外，夫人使小鬟擎四宝器贮茶而往，教令至门故跌而碎之，三子皆失声，或走归告夫人者，独（吕）公著凝然不动。文靖谓夫人曰：'此子必作相。'元祐果大拜。"①小婢举着贮有茶叶的"宝器"跌碎，此宝器很可能是名贵陶瓷，不然也不会轻易碎裂。

贮藏茶叶的容器，有的叫瓶，有的叫罐，有的叫缶。宋朱熹《晦庵集》"答丁宾臣"条中贮藏茶叶的器具叫瓶："惠贶江蟹，感领至意。江茶五瓶，少见微意。布则例不敢受。"②瓶在器形的设计上是小口大腹的容器，多为陶瓷材质。宋周去非《岭外代答》"红盐草果"条曰："草豆蔻始结实，如小舌，即撷取红盐干，之名鹦哥舌，尤为难得，一庐山茶罐可贮五百枚。"③引文中的"茶罐"自然是贮存茶叶之罐，罐在设计上是一种圆筒形盛物的陶瓷器皿。宋吴自牧《梦粱录》"物产"条曰："径山采谷雨前茗，以小缶贮馈之。"④引文中贮藏茶叶的器皿被称为缶。缶亦是一种小口大腹的陶瓷器皿，器形上似与瓶接近，只是比瓶要大一些。宋黄庭坚《山谷集》"与分宁萧宰书五"条亦将藏茶器皿称为缶："茶一缶，才可饮五七客，乃今年双井蒸芽第一。"⑤

贮藏于陶瓷器皿中的茶叶，有的是茶饼，有的是茶芽，也有的是茶粉。以下两例是茶饼。宋李昂英《文溪集》"第三书"条曰："茶饼之类，可买二三十瓶作人事。戚家苏合香丸、感应丸，亦买数两来。"⑥宋周必大《文忠集》"开先师序"条曰："安乐茶百缶分饷，至感。南安、

① （宋）刘延世：《孙公谈圃》卷下，《景印文渊阁四库全书》第1037册，台湾商务印书馆1986年版。

② （宋）朱熹：《晦庵集》卷58，《景印文渊阁四库全书》第1143—1146册，台湾商务印书馆1986年版。

③ （宋）周去非：《岭外代答》卷8，《景印文渊阁四库全书》第589册，台湾商务印书馆1986年版。

④ （宋）吴自牧：《梦粱录》卷18，《景印文渊阁四库全书》第590册，台湾商务印书馆1986年版。

⑤ （宋）黄庭坚：《山谷集·山谷别集》卷13，《景印文渊阁四库全书》第1113册，台湾商务印书馆1986年版。

⑥ （宋）李昂英：《文溪集》卷20，《景印文渊阁四库全书》第1181册，台湾商务印书馆1986年版。

焦溪及此间传担各二十饼，既是熟茶，多啜无害也。"①

宋杨彦龄《杨公笔录》中瓶中所贮为茶芽："（日铸）山有寺，其泉甘美，尤宜茶。山顶谓之油车岭，茶尤奇，所收绝少，其真者芽长寸余，自有麝气。越人或以沸汤沃麝，乘热涤瓶焙干，以贮茶芽，密封之。伪称日铸，开瓶麝气袭人，殊混真。"②另上述《山谷集》"与分宁萧宰书五"条引文中贮藏的也是茶芽。

以下两例贮藏的为茶粉。《山谷集》"与赵都监帖二"条曰："来阳茶硙穷日可得二两许，未能足得瓶子，且寄两小囊。可碾罗毕，更熟碾数百，点自浮花泛乳，可喜也。"③黄庭坚本来是要将茶硙（茶磨）磨成的茶粉装在瓶中寄给友人的，因为不足一瓶子，故寄去两小囊。《山谷集》"与逢兴文判官帖五"条曰："比江南寄新茶来，味殊佳，恨未得同一烹。欲寄芽子去，恐邑中无善硙，不久硙成，求便寄上矣。"④黄庭坚亦表示方便时要将茶芽磨成的粉寄给友人。

烹饮茶叶，水是不可或缺的，因此贮存水的器皿也是重要的茶具。以下两例将贮水器皿称为瓶。宋佚名《锦绣万花谷》载："�}石。……�31石所以澄水也。山谷有井水帖云，取非傍十数石置瓶中，令水不浊，故诗曰'锦谷寒泉揹石俱'是也。"⑤宋唐庚《斗茶说》："今吾提瓶走龙塘，无数千步，此水宜茶昔人，以为不减清远峡。"⑥

以下两例将贮水器皿称为"瓶罂"或"罂瓶"。罂是类似于瓶、小口大腹的器皿，两者基本可看作同义。宋孙觌《鸿庆居士集》"慧山陆子泉亭记"条曰："距无锡县治之西五里，而寺据山之麓，苍崖翠阜，

① （宋）周必大：《文忠集》卷 187，《景印文渊阁四库全书》第 1147—1148 册，台湾商务印书馆 1986 年版。

② （宋）杨彦龄：《杨公笔录》不分卷，《景印文渊阁四库全书》第 863 册，台湾商务印书馆 1986 年版。

③ （宋）黄庭坚：《山谷集·山谷别集》卷 13，《景印文渊阁四库全书》第 1113 册，台湾商务印书馆 1986 年版。

④ （宋）黄庭坚：《山谷集·山谷别集》卷 15，《景印文渊阁四库全书》第 1113 册，台湾商务印书馆 1986 年版。

⑤ （宋）佚名：《锦绣万花谷》前集卷 35，《景印文渊阁四库全书》第 924 册，台湾商务印书馆 1986 年版。

⑥ （宋）祝穆：《古今事文类聚续集》卷 12，《景印文渊阁四库全书》第 927 册，台湾商务印书馆 1986 年版。

水行隙间，溢流为池，味甘寒，最宜茶，于是茗饮盛天下，而瓶罂负檐之所出通四海矣。"①宋李昭玘《乐静集》"记白鹤泉"条曰："惠山当二浙之冲，士大夫往来者贮以罂瓶，以箬封竹络渍小石其中，犯重江、涉千里而达京师公侯之家。"②

以下两则史料中的贮水器皿除瓶外，还有瓮。宋周辉《清波杂志》载："（周）辉家惠山，泉石皆为几案物。……然顷岁亦可至于汴都，但未免瓶盎气③。……天台山竹沥水，断竹梢屈而取之，盈瓮。若杂以他水，则亟败。"④宋翁挺《胶山窦乳泉记》曰："惠山适当道傍，声利怵迫之徒往来临之，又以瓶罂瓮盎挈饷千里，诸公贵人之家至以沃盥焉。"⑤瓮在设计上也是小口大腹的陶瓷器皿，可视作大些的瓶，盎与瓮大致同义。

宋代将茶捣磨成粉的器具茶臼，其材质也常为陶瓷。宋袁文《瓮牖闲评》载："余生汉东，最喜啜晶茶。……其法以茶芽盏许入少脂麻沙盆中烂研，量水多少煮之，其味极甘腴可爱。"⑥所谓"沙盆"，也即陶质茶臼。宋代著作常出现茶臼，下举数例。《山谷集》"答王子厚书四"条曰："今分上去年双井，可精洗石砲晒干，频转少下，茶臼如飞罗面乃善，煮汤烹试之，然后知此诗未称双井风味耳。"⑦宋苏轼《东坡全集》"与陈季常九首（之七）"条曰："有人往舒，五七日必回，可见其的。若不来，续以书布闻。茶臼更留作样几日。"⑧宋释居简《北涧集》

①　（宋）孙觌：《鸿庆居士集》卷21，《景印文渊阁四库全书》第1135册，台湾商务印书馆1986年版。

②　（宋）李昭玘：《乐静集》卷5，《景印文渊阁四库全书》第1122册，台湾商务印书馆1986年版。

③　此处宋周辉《清波杂志》中的引文"但未免瓶盎气"在《宋稗类钞》中作"但未免盆盎气"。（清潘永因《宋稗类钞》卷三十一）

④　（宋）周辉：《清波杂志》卷4，《景印文渊阁四库全书》第1039册，台湾商务印书馆1986年版。

⑤　（元）佚名：《无锡县志》卷4中，《景印文渊阁四库全书》第492册，台湾商务印书馆1986年版。

⑥　（宋）袁文：《瓮牖闲评》卷6，《景印文渊阁四库全书》第852册，台湾商务印书馆1986年版。

⑦　（宋）黄庭坚：《山谷集·山谷别集》卷13，《景印文渊阁四库全书》第1113册，台湾商务印书馆1986年版。

⑧　（宋）苏轼：《东坡全集》卷80，《景印文渊阁四库全书》第1107—1108册，台湾商务印书馆1986年版。

"梅屏茶汤榜"曰："杵臼策勋，香浮铁磨。与万象平分秋色，提折铛自煮松声。"①"杵"是配合茶臼用来捣磨茶叶的木棒，合称"杵臼"。宋王衮《博济方》是一部医书，亦提及用茶臼碾磨药物。该书"煅金液丹"条曰："每一两药，用蒸饼一两，以来浸握出水了入药内和合，更于茶臼内杵令匀，如面可丸，如梧桐子大，日晒干。"②

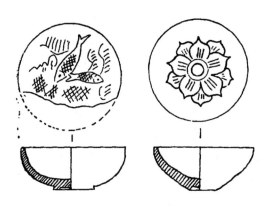

图 2 - 2　宋代赣州窑茶臼 ③

第二节　诗歌中的宋代陶瓷茶具

一　诗歌中的宋代陶瓷茶炉

宋代诗歌中的茶炉有的被称为炉，也有的被称为灶、鼎。

宋诗中用于生火煮水之炉最常被称为风炉。下举数例。宋丁谓《煎

① （宋）释居简：《北涧集》卷8，《景印文渊阁四库全书》第1183册，台湾商务印书馆1986年版。

② （宋）王衮：《博济方》卷4，《景印文渊阁四库全书》第738册，台湾商务印书馆1986年版。

③ 薛翘、刘劲峰、陈春惠《宋元黑釉茶具考》曰："碾钵，亦称'研盆'、'擂钵'，是一种敞口、浅腹，内部布满刻划线条的钵形器。与唐代相比，宋元时期的擂钵，规格较小，式样繁多，而且胎质细密，制作精巧，其内壁刻划线条，有的作分组交叉排列，有的作辐射排列，有的则巧妙地组合成莲瓣、水草、游鱼等各种美丽图案。"（《农业考古》1984年第1期）这种碾钵也即陶瓷茶臼。

茶》诗曰："自绕风炉立，谁听石碾眠。"①宋杨万里《以六一泉煮双井茶》："何时归上滕王阁，自看风炉自煮尝。"②宋陆游《同何元立蔡肩吾至东丁院汲泉煮茶二首》："旋置风炉清樾下，他年奇事记三人。"③炉有时也被称为茶炉或茗炉。下面分别列举两例。宋李正民《余君赠我以茶仆答以酒》："扁舟短棹江湖上，茶炉钓具常随行。"④宋李易《剡溪幽居》："丹鼎山头气，茶炉竹外烟。"⑤宋张镃《移石种竹橘》："客来开茗炉，礼意固匪轻。"⑥宋方回《次韵仁近见和怀归五首·其三》："菱镜岂堪朝幌觑，茗炉聊伴夜瓶吟。"⑦茶炉也常被直接称为炉。如宋金朋说《冬日幽居》："炉煨榾柮雪煎茶，松竹环居耐岁华。"⑧又如宋袁说友《馈春茶于制司属官》："水截龙章浮碾玉，炉煎蟹眼试凭汤。"⑨

　　在宋代诗歌中茶炉也常被称为灶。以下数诗茶炉被称为茶灶。宋刘韫《场南寺》："山僧摘茗吹茶灶，留客殷勤学道州。"⑩宋陆游《湖山九首》："浅井供茶灶，分流浣布沙。"⑪宋王迈《和赵簿题席麻林居士

　　① 北京大学古文献研究所：《全宋诗》卷101，北京大学出版社1991—1998年版，第1149页。

　　② 北京大学古文献研究所：《全宋诗》卷2294，北京大学出版社1991—1998年版，第26339页。

　　③ 北京大学古文献研究所：《全宋诗》卷2241，北京大学出版社1991—1998年版，第24326页。

　　④ 北京大学古文献研究所：《全宋诗》卷1540，北京大学出版社1991—1998年版，第17459页。

　　⑤ 北京大学古文献研究所：《全宋诗》卷1537，北京大学出版社1991—1998年版，第17447页。

　　⑥ 北京大学古文献研究所：《全宋诗》卷2682，北京大学出版社1991—1998年版，第31540页。

　　⑦ 北京大学古文献研究所：《全宋诗》卷3492，北京大学出版社1991—1998年版，第41602页。

　　⑧ 北京大学古文献研究所：《全宋诗》卷2735，北京大学出版社1991—1998年版，第32204页。

　　⑨ 北京大学古文献研究所：《全宋诗》卷2577，北京大学出版社1991—1998年版，第29950页。

　　⑩ 北京大学古文献研究所：《全宋诗》卷1301，北京大学出版社1991—1998年版，第14777页。

　　⑪ 北京大学古文献研究所：《全宋诗》卷2241，北京大学出版社1991—1998年版，第25645页。

小隐四韵·其三》："棋声响苍石，茶灶烧枯松。"①宋宋祁《自咏·其三》中的风灶即茶炉："雨畦菘叶晨羞薄，风灶茶烟午睡销。"②宋刘克庄《西山》中的午灶为午时之茶炉："多应午灶茶烟起，山下看来是白云。"③宋徐铉《和门下殷侍郎新茶二十韵》中的孤灶意即单独的茶炉："轻瓯浮绿乳，孤灶散余烟。"④宋吴潜《和赵知录韵三首·其一》将茶炉直接称为灶："煮水煎茶还我辈，灶烟文武火须调。"⑤值得一提的是，受唐代陆龟蒙常携带茶灶、笔床和钓具等乘舟飘荡于水上以表示恬退和隐逸的影响，宋代很多文人模仿，"笔床茶灶"或"茶灶笔床"成了固定搭配。下举数例。宋程俱《同余杭尉江仲嘉褒道人陈祖德良孙游洞霄宫》："笔床茶灶向何许，往来洞庭林屋间。"⑥宋陆游《泛湖》："笔床茶灶钓鱼竿，潋潋平湖淡淡山。"⑦宋许月卿《多谢》："扁舟水长一篙许，茶灶笔床聊意行。"⑧宋楼钥《出谒》："茶灶笔床烟浪去，自疑身是老天随。"⑨

在宋诗中茶炉有时也被称为鼎。如宋梅尧臣《平山堂留题》诗曰："陆羽井苔黏瓦缸，煎铛泻鼎声淙淙。"⑩又如宋许及之《和转庵与洪共

① 北京大学古文献研究所：《全宋诗》卷 3002，北京大学出版社 1991—1998 年版，第 35709 页。

② 北京大学古文献研究所：《全宋诗》卷 212，北京大学出版社 1991—1998 年版，第 2445 页。

③ 北京大学古文献研究所：《全宋诗》卷 3081，北京大学出版社 1991—1998 年版，第 36147 页。

④ 北京大学古文献研究所：《全宋诗》卷 7，北京大学出版社 1991—1998 年版，第 106 页。

⑤ 北京大学古文献研究所：《全宋诗》卷 3157，北京大学出版社 1991—1998 年版，第 37882 页。

⑥ 北京大学古文献研究所：《全宋诗》卷 1412，北京大学出版社 1991—1998 年版，第 16264 页。

⑦ 北京大学古文献研究所：《全宋诗》卷 2173，北京大学出版社 1991—1998 年版，第 24709 页。

⑧ 北京大学古文献研究所：《全宋诗》卷 3413，北京大学出版社 1991—1998 年版，第 40560 页。

⑨ 北京大学古文献研究所：《全宋诗》卷 2549，北京大学出版社 1991—1998 年版，第 29551 页。

⑩ 北京大学古文献研究所：《全宋诗》卷 261，北京大学出版社 1991—1998 年版，第 3204 页。

之说诗谈禅之什》："铛坐听清话，鼎来宜笑哗。"①再如宋魏野《谢长安孙舍人寄惠蜀笺并茶二首》："鼎是舒州烹始称，瓯除越国贮皆非。"②

宋代诗歌中茶炉的材质有金属、石头、陶瓷和竹。

有些宋诗中的茶炉为金属器皿。如以下两诗中茶炉的材质为铜。宋郑刚中《降真香清而烈有法用柚花建茶等蒸煮遂可柔和相识分惠热之果尔但至末爨则降真之性终在也》："铜炉既消歇，花气亦逡巡。"③宋范仲淹《和章岷从事斗茶歌》诗曰："鼎磨云外首山铜，瓶携江上中泠水。"④宋魏野《谢长安孙舍人寄惠蜀笺并茶二首》中的茶炉材质为铁："鼎是舒州烹始称，瓯除越国贮皆非。"⑤当时舒州的铁炉享有盛名。

有的茶炉为石头材质。如宋张绶《昌国寺来景堂》："石灶未烹鸿渐茗，云亭先纪长卿诗。"⑥又如宋李新《石鼓寺晚归》："竹庵虎子呼未回，石灶茶烟寒不起。"⑦再如宋释智朋《惠山煎茶》："瓦瓶破晓汲清泠，石鼎移来坏砌烹。"⑧值得一提的是，在武夷山九曲溪中有一处天然形成的石灶，携带煮水器并在灶内置入炭即可烹茶，宋代诗人多有吟咏。如宋朱熹《茶灶》："仙翁遗石灶，宛在水中央。饮罢方舟去，茶烟袅细香。"⑨又如宋袁枢《茶灶》："摘茗蜕仙岩，汲水潜虬穴。旋然

① 北京大学古文献研究所：《全宋诗》卷2448，北京大学出版社1991—1998年版，第28333页。

② 北京大学古文献研究所：《全宋诗》卷87，北京大学出版社1991—1998年版，第911页。

③ 北京大学古文献研究所：《全宋诗》卷1697，北京大学出版社1991—1998年版，第19120页。

④ 北京大学古文献研究所：《全宋诗》卷167，北京大学出版社1991—1998年版，第1868页。

⑤ 北京大学古文献研究所：《全宋诗》卷87，北京大学出版社1991—1998年版，第911页。

⑥ 北京大学古文献研究所：《全宋诗》卷781，北京大学出版社1991—1998年版，第9048页。

⑦ 北京大学古文献研究所：《全宋诗》卷1255，北京大学出版社1991—1998年版，第14177页。

⑧ 北京大学古文献研究所：《全宋诗》卷3228，北京大学出版社1991—1998年版，第38536页。

⑨ 北京大学古文献研究所：《全宋诗》卷2391，北京大学出版社1991—1998年版，第27633页。

石上灶，轻泛瓯中雪。"①宋杨万里《茶灶》："茶灶本笠泽，飞来摘茶国。堕在武夷山，溪心化为石。"②

宋诗中的茶炉材质最常见的是陶瓷，陶瓷茶炉被称为砖炉、瓦炉、泥炉等。

以下数首诗歌陶质茶炉皆被称为砖炉。宋苏轼《试院煎茶》诗曰："且学公家作茗饮，砖炉石铫行相随。"③宋虞俦《以酥煎小龙茶因成》："水分石鼎暮江寒，灰拨砖炉白雪乾。"④宋陆游《初寒二首·其二》："焰焰砖炉火，霏霏石鼎香。"⑤宋张抡《诉衷情》："闲中一盏建溪茶，香嫩雨前芽。砖炉最宜石铫，装点野人家。"⑥

下面几首诗歌陶质茶炉被称为瓦炉。宋陆游《九日试雾中僧所赠茶》诗曰："今日蜀州生白发，瓦炉独试雾中茶。"⑦陆游《睡起》又诗曰："梦回茗碗聊须把，自扫桐阴置瓦炉。"⑧宋释怀深《洞庭十二偈·其六》："日南午，瓦炉石铫闲家具。拾薪吹火自煎茶，笑与儿童相尔汝。"⑨另宋牟巘《和善之游龟溪乾元寺》曰："惟堪供我辈，古瓦生茶烟。"⑩诗中"古瓦"也应为陶质茶炉。

宋韩淲《晴窗》诗将陶质茶炉称为泥炉："泥炉拥瓦缶，熟此蟹眼

① 北京大学古文献研究所：《全宋诗》卷 2397，北京大学出版社 1991—1998 年版，第 27720 页。

② 北京大学古文献研究所：《全宋诗》卷 2302，北京大学出版社 1991—1998 年版，第 26456 页。

③ 北京大学古文献研究所：《全宋诗》卷 791，北京大学出版社 1991—1998 年版，第 9160 页。

④ 北京大学古文献研究所：《全宋诗》卷 2465，北京大学出版社 1991—1998 年版，第 28499 页。

⑤ 北京大学古文献研究所：《全宋诗》卷 2212，北京大学出版社 1991—1998 年版，第 25337 页。

⑥ 唐圭璋：《全宋词》，中华书局 1965 年版，第 1420 页。

⑦ 北京大学古文献研究所：《全宋诗》卷 2158，北京大学出版社 1991—1998 年版，第 24376 页。

⑧ 北京大学古文献研究所：《全宋诗》卷 2155，北京大学出版社 1991—1998 年版，第 24295 页。

⑨ 北京大学古文献研究所：《全宋诗》卷 1402，北京大学出版社 1991—1998 年版，第 16133 页。

⑩ 北京大学古文献研究所：《全宋诗》卷 3511，北京大学出版社 1991—1998 年版，第 41926 页。

汤。茶甘泛松实,舌本味亦长。"①宋释永颐《茶炉》诗曰:"炼泥合瓦本无功,火煖常留宿炭红。"②此茶炉也为陶质茶炉,在设计上是通过"炼泥""合瓦"而制成的,炼泥指的是对泥料反复翻扑敲打使其致密均匀的过程,合瓦指的是在陶瓷器的制作过程中将器皿的各个部位合在一起的过程。

宋代诗歌中还出现了竹炉。下举数例。宋杜耒《寒夜》:"寒夜客来茶当酒,竹炉汤沸火初红。"③宋方岳《次韵君用寄茶》:"茅舍生苔费梦思,竹炉烹雪复何时。"④宋赵良坡《雪水庵咏雪二十韵》:"锦帐传卮酒,竹炉沸鼎茶。"⑤宋胡仲参《偶得》:"挑灯伴寒夜,兀坐竹炉边。赤脚知吟苦,时将山茗煎。"⑥

竹炉在设计上很大程度可看做一种特殊的陶质茶炉。制作竹炉的材质当然是竹,但竹与上述的铜铁、石头和陶瓷很大的不同之处在于很难承受高温,更不能接触燃烧的烈焰。既然如此,为何还会存在竹炉?原因在于竹炉的内壁一般还是耐火的陶泥,只是用竹做了茶炉的外壳,竹并不直接接触烈火。宋代竹炉的出现与文人对竹的极度喜爱以及竹的象征意义有关。苏轼《於潜僧绿筠轩》诗曰:"宁可食无肉,不可居无竹。无肉令人瘦,无竹令人俗。"⑦宋王庭珪《颇侄明碧轩》诗:"不可居无竹,开轩眼界新。"⑧竹有节,象征着节气,竹中空,象征着虚心,

① 北京大学古文献研究所:《全宋诗》卷 2755,北京大学出版社 1991—1998 年版,第32455 页。
② 北京大学古文献研究所:《全宋诗》卷 3021,北京大学出版社 1991—1998 年版,第35992 页。
③ 北京大学古文献研究所:《全宋诗》卷 2823,北京大学出版社 1991—1998 年版,第33637 页。
④ 北京大学古文献研究所:《全宋诗》卷 3222,北京大学出版社 1991—1998 年版,第38300 页。
⑤ 北京大学古文献研究所:《全宋诗》卷 3594,北京大学出版社 1991—1998 年版,第42920 页。
⑥ 北京大学古文献研究所:《全宋诗》卷 3337,北京大学出版社 1991—1998 年版,第39851 页。
⑦ 北京大学古文献研究所:《全宋诗》卷 792,北京大学出版社 1991—1998 年版,第9176 页。
⑧ 北京大学古文献研究所:《全宋诗》卷 1460,北京大学出版社 1991—1998 年版,第16775 页。

竹凌冬不凋,象征着坚忍,这些都十分符合儒家的道德追求和人格理想。

宋代诗歌中的茶炉在设计上似有求小的倾向。如宋吕本中《烹茶》诗曰:"便觉曲生风味好,小炉新火对蒲团。"①又如宋葛绍体《淘上人房》:"自占一窗明,小炉春意生。茶分香味薄,梅插小枝横。"②再如宋张伯玉《后庵试茶》:"小灶松火然,深铛雪花沸。"③再如宋陆游《自法云归》:"归来何事添幽致,小灶灯前自煮茶。"④

茶炉倾向于小,与文人出行便于携带有关,而且茶炉较小,与之配合的煮水器不必盛水太多,水易沸也不浪费,使用起来较为方便。文人饮茶除解渴之口腹之需外,更多是一种精神需求,常自烹自饮或好友三两人共饮,也不需大炉。以下数首诗歌显示了诗人移动携带茶炉的情况。宋毛珝《送田耕月游吴·其二》:"登桥仍问渡,迢递到吴中。倩仆挑茶灶,移船避钓筒。"⑤诗人是请仆人挑茶炉的。宋陆游《雪后煎茶》:"雪液清甘涨井泉,自携茶灶就烹煎。"⑥陆游《喜得建茶》又诗曰:"故应不负朋游意,手挈风炉竹下来。"⑦陆游自携手挈茶炉,这样的茶炉应该较为小巧。宋苏轼《试院煎茶》:"且学公家作茗饮,砖炉石铫行相随。"⑧苏轼也是将茶炉随身携带的。

① 北京大学古文献研究所:《全宋诗》卷1607,北京大学出版社1991—1998年版,第18056页。

② 北京大学古文献研究所:《全宋诗》卷3163,北京大学出版社1991—1998年版,第37957页。

③ 北京大学古文献研究所:《全宋诗》卷383,北京大学出版社1991—1998年版,第4726页。

④ 北京大学古文献研究所:《全宋诗》卷2232,北京大学出版社1991—1998年版,第25640页。

⑤ 北京大学古文献研究所:《全宋诗》卷3135,北京大学出版社1991—1998年版,第37487页。

⑥ 北京大学古文献研究所:《全宋诗》卷2233,北京大学出版社1991—1998年版,第25652页。

⑦ 北京大学古文献研究所:《全宋诗》卷2198,北京大学出版社1991—1998年版,第25111页。

⑧ 北京大学古文献研究所:《全宋诗》卷791,北京大学出版社1991—1998年版,第7160页。

二　诗歌中的宋代陶瓷煮水器

宋代诗歌中的煮水器，被称为瓶、铫、铛、鼎和釜等。

以下诗歌中的煮水器被称为瓶。宋黄庭坚《谢曹子方惠二物二首·煎茶瓶》："短喙可候煎，枵腹不停尘。……茗碗有何好，煮瓶被宠珍。"①诗人所咏的是一只短流的茶瓶。黄庭坚《公益尝茶》又诗曰："好事应无携酒榼，相过聊欲煮茶瓶。"②宋蔡戡《燕坐小阁》："药炉经卷常为伴，酒盏茶瓶自作疏。"③宋赵湘《饮茶》："僧敲石里火，瓶汲竹根泉。"④宋张商英《留题慧山寺》："辗罗万过玉泥腻，小瓶蟹眼汤正煎。"⑤特别值得一提的是，在宋代茶瓶是极其常见的日用之物，当时一种新的诗歌体裁词兴起，"茶瓶儿"甚至成了词牌名，不过在内容上以"茶瓶儿"为词牌所作的词一般与茶瓶并无实际关联。

宋代诗歌中有的煮水器被称为铫。下举数例。宋郑刚中《黎伯英解元……》："中置短尾铫，细煮茶花熟。"⑥宋强至《卢申之以惠山泉二斗为赠因忆南仲周友二首·其一》："买得茶来无铫煮，只将清泠送箪瓢。"⑦宋张至龙《题白沙驿》："山泉酿酒力偏重，石铫煎茶味最真。"⑧宋释怀深《升堂颂古五十二首·其三十》："舌头无骨随人转，熨斗煎茶铫不同。"⑨宋李纲《九日与宗之对酌……·其一》："药囊赖

①　北京大学古文献研究所：《全宋诗》卷1014，北京大学出版社1991—1998年版，第11577页。

②　北京大学古文献研究所：《全宋诗》卷1020，北京大学出版社1991—1998年版，第11664页。

③　北京大学古文献研究所：《全宋诗》卷2587，北京大学出版社1991—1998年版，第30070页。

④　北京大学古文献研究所：《全宋诗》卷75，北京大学出版社1991—1998年版，第879页。

⑤　北京大学古文献研究所：《全宋诗》卷934，北京大学出版社1991—1998年版，第11003页。

⑥　北京大学古文献研究所：《全宋诗》卷1697，北京大学出版社1991—1998年版，第19121页。

⑦　北京大学古文献研究所：《全宋诗》卷598，北京大学出版社1991—1998年版，第7057页。

⑧　北京大学古文献研究所：《全宋诗》卷3281，北京大学出版社1991—1998年版，第39085页。

⑨　北京大学古文献研究所：《全宋诗》卷1403，北京大学出版社1991—1998年版，第16150页。

有茱萸实，茶铫频烦薄荷芽。"①

宋诗中有时煮水器也被称为铛。下举数例。宋许棐《赠临上人》："野偈书林叶，茶铛煮涧冰。"②宋张镃《灵芝寺避暑因携茶具泛湖共成十绝·其六》："小童正对茶铛立，堪伴先生入画看。"③宋吕南公作有《茶铛》诗："宾榻萧萧午户开，松枝火尽半寒灰。主人欲就游仙梦，休愿煎茶醒睡来。"④宋丁谓《煎茶》："罗细烹还好，铛新味更全。"⑤宋宋祁《答朱彭州惠茶长句》："铛浮汤目遍，瓯涨乳花匀。"⑥有的诗歌把煮水器称为折脚铛，其实指的是没有足的煮水器，铛的原始形态是有用于稳定的三足的，但如果置于茶炉之上用于煮水，足显得不是特别有必要甚至有所妨碍，因而可能被去掉。以下三首诗歌皆出现了折脚铛。宋张镃《茶谷闲步》："自携折脚铛，煮芽仍带叶。"⑦宋周紫芝《十二月二十九日雪中煮茗》："未知折脚铛中雪，何似浮蛆瓮里春。"⑧宋释德洪《赠僧》："欲依净社陪香火，僻处安排折脚铛。"⑨不过诗人们既然特别提出无脚铛，说明他们在概念中往往默认铛是有足的，有足之铛在生活中或多或少还是存在的。

宋代诗歌中也常把煮水器称为鼎。下面列举数例。宋方岳《煮

① 北京大学古文献研究所：《全宋诗》卷 1562，北京大学出版社 1991—1998 年版，第 17735 页。

② 北京大学古文献研究所：《全宋诗》卷 3089，北京大学出版社 1991—1998 年版，第 36846 页。

③ 北京大学古文献研究所：《全宋诗》卷 2688，北京大学出版社 1991—1998 年版，第 31655 页。

④ 北京大学古文献研究所：《全宋诗》卷 1038，北京大学出版社 1991—1998 年版，第 11878 页。

⑤ 北京大学古文献研究所：《全宋诗》卷 101，北京大学出版社 1991—1998 年版，第 1146 页。

⑥ 北京大学古文献研究所：《全宋诗》卷 219，北京大学出版社 1991—1998 年版，第 2531 页。

⑦ 北京大学古文献研究所：《全宋诗》卷 2687，北京大学出版社 1991—1998 年版，第 31633 页。

⑧ 北京大学古文献研究所：《全宋诗》卷 1512，北京大学出版社 1991—1998 年版，第 17223 页。

⑨ 北京大学古文献研究所：《全宋诗》卷 1338，北京大学出版社 1991—1998 年版，第 15232 页。

茶》："不知茶鼎沸，但觉雨声寒。"①宋方逢振《风潭精舍月夜偶成》："石几梅瓶添水活，地炉茶鼎煮泉新。"②宋曾几《迪侄屡饷新茶二首·其一》："汤鼎聊从事，茶瓯遂策勋。"③宋陆游《雨中睡起》："松鸣汤鼎茶初熟，雪积炉灰火渐低。"④宋吕本中《正月十五日试院中烹茶因阅溪碑》："小炉方鼎蛙蚓鸣，那知帘外东风惊。"⑤另外，宋诗中有"折脚鼎"的用法，如宋杨万里《谢木韫之舍人分送讲筵赐茶》："老夫平生爱煮茗，十年烧穿折脚鼎。"⑥鼎从其原始含义来说，也是有三足的，但作为煮水器置于炉上，足显得多余，所以有时把煮水器称为折脚鼎。

　　宋代诗歌中煮水器有时也被称为釜。如宋陆游《闲行至西山民家》诗曰："客至但举手，土釜煎秋茶。"⑦陆游《与高安刘丞游大愚观壁间两苏先生诗》又诗曰："适得建溪春，颇忆松下釜。"⑧又如宋郑清之《茶》："书如香色倦犹爱，茶似苦言终有情。慎勿教渠纨裤识，珠槽碎釜浪相轻。"⑨宋吕南公《以双井茶寄道先从以长句》："银锅焚蟹眼，金匕搅云骨。"⑩锅也应为釜之意。

　　宋诗中还存在把煮茶器叫做急须的情况。宋黄裳《龙凤茶寄照觉禅

①　北京大学古文献研究所：《全宋诗》卷3201，北京大学出版社1991—1998年版，第38328页。

②　北京大学古文献研究所：《全宋诗》卷3583，北京大学出版社1991—1998年版，第42809页。

③　北京大学古文献研究所：《全宋诗》卷1655，北京大学出版社1991—1998年版，第18540页。

④　北京大学古文献研究所：《全宋诗》卷2157，北京大学出版社1991—1998年版，第24344页。

⑤　北京大学古文献研究所：《全宋诗》卷1611，北京大学出版社1991—1998年版，第18094页。

⑥　北京大学古文献研究所：《全宋诗》卷2291，北京大学出版社1991—1998年版，第26293页。

⑦　北京大学古文献研究所：《全宋诗》卷2231，北京大学出版社1991—1998年版，第25625页。

⑧　北京大学古文献研究所：《全宋诗》卷2165，北京大学出版社1991—1998年版，第24529页。

⑨　北京大学古文献研究所：《全宋诗》卷2906，北京大学出版社1991—1998年版，第34681页。

⑩　北京大学古文献研究所：《全宋诗》卷1034，北京大学出版社1991—1998年版，第11819页。

师》诗曰："寄向仙庐引飞瀑，一簇蝇声急须腹。"①诗人自注："急须，东南之茶器。"黄裳《谢人惠茶器并茶》又诗曰："遽命长须烹且煎，一簇蝇声急须吐。"②急须应为一种长柄带流鼓腹用来煮水的器具。

宋代诗歌中煮水器的材质主要有金属、石头和陶瓷。

宋诗中金属的煮水器最常见，最主要是铜，也有银。金属煮水器使用普遍的原因当然在于金属易于导热，煮水方便。以下几首诗歌中的煮水器皆为金属。宋舒亶《醉花阴·试茶》词曰："露芽初破云腴细。玉纤纤亲试。香雪透金瓶，无限仙风，月下人微醉。"③宋黄庭坚《玉照泉而名之》诗曰："金瓶煮山腴，茗碗不暇攻。"④宋陈师道《满庭芳·咏茶》："华堂静，松风竹雪，金鼎沸浸潺。"⑤宋释德洪《与客啜茶戏成》："金鼎浪翻螃蟹眼，玉瓯绞刷鹧鸪斑。"⑥

铜虽然有容易生锈使水产生异味的缺点，但廉价易得。以下几首诗中的煮水器皆为铜。宋曾几《李相公饷建溪新茗奉寄》："无奈笔端尘俗在，更呼活火发铜瓶。"⑦宋苏辙《次韵王钦臣秘监集英殿井》："碧瓮涵云液，铜瓶响玉除。"⑧宋曹邍《午窗》："午窗破梦角巾斜，自涤铜铛煮茗芽。"⑨宋吴则礼《清谷水煎茶》："快烧铜鼎敧胡床，边头初试蟹眼汤。"⑩

① 北京大学古文献研究所：《全宋诗》卷935，北京大学出版社1991—1998年版，第11017页。

② 北京大学古文献研究所：《全宋诗》卷936，北京大学出版社1991—1998年版，第11019页。

③ 唐圭璋：《全宋词》，中华书局1965年版，第360页。

④ 北京大学古文献研究所：《全宋诗》卷1019，北京大学出版社1991—1998年版，第11638页。

⑤ 唐圭璋：《全宋词》，中华书局1965年版，第586页。

⑥ 北京大学古文献研究所：《全宋诗》卷1344，北京大学出版社1991—1998年版，第15204页。

⑦ 北京大学古文献研究所：《全宋诗》卷1657，北京大学出版社1991—1998年版，第18570页。

⑧ 北京大学古文献研究所：《全宋诗》卷863，北京大学出版社1991—1998年版，第10035页。

⑨ 北京大学古文献研究所：《全宋诗》卷3348，北京大学出版社1991—1998年版，第39994页。

⑩ 北京大学古文献研究所：《全宋诗》卷1269，北京大学出版社1991—1998年版，第14331页。

　　银作为煮水器是十分优质的材质，易导热，不易生锈，水不会有异味，但缺点价格昂贵。宋诗中也有银质煮水器。下举数例。宋释德洪《谢性之惠茶》："午窗石碾哀怨语，活火银瓶暗浪翻。"①宋陆游《睡起试茶》："朱栏碧甃玉色井，自候银瓶试蒙顶。"②宋苏轼《试院煎茶》："银瓶泻汤夸第二，未识古人煎水意（古语云煎水不煎茶）。"③

　　宋代诗歌中也有大量石质的煮水器。下面列举数例，以下诗歌中石质煮水器分别被称为石瓶、石铫、石铛和石鼎。宋苏辙《题方子明道人东窗》："客到催茶磨，泉声响石瓶。"④宋张大直《题含虚南洞》："书堂犹觉宝薰在，石铫微闻仙茗香。"⑤宋卫宗武《所居遇雪》："掬之滋吟觞，石铛煮团月。"⑥宋方岳《黄宰致江西诗双井茶》："砖炉春著兔毫玉，石鼎月翻鱼眼汤。"⑦

　　对宋诗中的石铫是石制的还是陶制的有必要辨析。一些学者在自己的论著中认为石铫是陶制的。特别是罗竹风主编的《汉语大词典》是现代最权威的汉语词典之一，该词典对石铫的释义是："陶制的小烹器。"并引了两首诗为例。一首是宋苏轼《试院煎茶》诗："且学公家作茗饮，砖炉石铫行相随。"另一首是清末民初人庞树柏所咏诗《吴门梁溪纪游杂诗》："人在四围晴翠里，石铫松火品新泉。"⑧但这两首诗其实并不能直接说明石铫是陶制的。

　　考察宋代诗歌，可以得出确凿结论，石铫名从字义，就是石制的。

　　① 北京大学古文献研究所：《全宋诗》卷 1336，北京大学出版社 1991—1998 年版，第 15202 页。

　　② 北京大学古文献研究所：《全宋诗》卷 2158，北京大学出版社 1991—1998 年版，第 24352 页。

　　③ 北京大学古文献研究所：《全宋诗》卷 791，北京大学出版社 1991—1998 年版，第 9160 页。

　　④ 北京大学古文献研究所：《全宋诗》卷 860，北京大学出版社 1991—1998 年版，第 9980 页。

　　⑤ 北京大学古文献研究所：《全宋诗》卷 3779，北京大学出版社 1991—1998 年版，第 45619 页。

　　⑥ 北京大学古文献研究所：《全宋诗》卷 3310，北京大学出版社 1991—1998 年版，第 39434 页。

　　⑦ 北京大学古文献研究所：《全宋诗》卷 3223，北京大学出版社 1991—1998 年版，第 38468 页。

　　⑧ 罗竹风：《汉语大词典》卷 7，上海辞书出版社 2008 年版，第 997 页。

下面列举数首诗歌分析。宋释慧空《甘泉惠石铫郑才仲以诗见赏次韵酬之》诗曰："老空剪茶器惟石，石有何好空乃惜。"①诗句明确表明此石铫是石制的，与陶无关。宋李纲《山居四咏·石铫》："谁刳苍玉事煎烹，形制深宽洁且轻。……多病文园苦消渴，煮泉瀹茗正须卿。"②"刳"意为剖开再挖空，此石铫是剖开石头挖空制成，"苍玉"是对黑石的美称，陶器制作是不必刳的。宋李彭《萧子植寄建茗石铫石脂潘衡墨且求近日诗作四绝句·其一》："良工刻削类方城，煮茗细看秋浪惊。未许儿曹轻度量，岂容奴辈笑彭亨。"③此诗中石铫是由良工"刻削"而成，刻削是雕刻删节之意，明显是石器的制作方法，并非陶器。宋虞俦《赠孙尉姑苏紫石铫孙有诗次韵》："穷山凿石出奇怪，颠坑仆谷无寒温。宣和幸臣以佞进，横江花石如云屯。…… 尔来刳作短尾铫，形模简古得全浑。"④根据诗意，诗中石铫所用石头是穷尽山中搜罗凿出的，然后"刳"制而成。宋方逢振《茶具一赟鲜于伯机》："惠山天下第一泉，阳羡百草不敢先。二绝独与端石便，不受翠铁黄金煎。……山中旧事今不然，石铫不在坡炉砖。…… 我有片石出古端，瓜师斫成无脚铛。"⑤诗意为惠山泉和阳羡茶作为二绝是与端石（端州石头制作的茶具）最相宜的，石铫出自古代的端州，"斫"制而成无足之茶铛，"斫"意为砍、削。诗中石铫与陶是完全无涉的。

另外，宋代诗歌中的石鼎是石制的还是陶制的也有必要辨析。同是罗竹凤主编的权威词典《汉语大词典》对石鼎的释义是："陶制的烹茶用具。"并举了四例。北周庾信《周柱国大将军拓拔俭神道碑》："居常服玩，或以布被、松床；盘案之间，不过桑杯、石鼎。"唐皮日休《冬

① 北京大学古文献研究所：《全宋诗》卷1849，北京大学出版社1991—1998年版，第20642页。

② 北京大学古文献研究所：《全宋诗》卷1560，北京大学出版社1991—1998年版，第17713页。

③ 北京大学古文献研究所：《全宋诗》卷1390，北京大学出版社1991—1998年版，第15963页。

④ 北京大学古文献研究所：《全宋诗》卷2462，北京大学出版社1991—1998年版，第28470页。

⑤ 北京大学古文献研究所：《全宋诗》卷3583，北京大学出版社1991—1998年版，第42811页。

晓章上人院》诗："松扉欲启如鸣鹤，石鼎初煎若聚蚊。"宋范仲淹《酬李光化见寄》诗之二："石鼎斗茶浮乳白，海螺行酒滟波红。"元刘诜《和友人游永古堂》："胜日偶寻山寺幽，老僧石鼎沸茶沤。"①但与上述"石铫"词条类似，这四首诗并不能直接证明石鼎就是陶制的。

考察唐宋诗歌可以确定，石鼎就是石制的，并非陶制。在唐韩愈所作诗歌联句《石鼎联句》中刘师服针对石鼎咏曰："巧匠斲山骨，刳中事煎烹"。说明此器是由匠人劈削山中石头再凿空制成，并非陶器。刘师服又咏曰："睆睆无刀迹，团团类天成。"②睆睆、团团都是浑圆的意思，也即石鼎虽然浑圆，但看不出刀刃凿削的痕迹，这明显是石器的制作方法。

宋陆游《效蜀人煎茶戏作长句》曰："正须山石龙头鼎，一试风炉蟹眼汤。"③诗中的石鼎也是石制的。另一部现代权威词典《辞源》对石鼎的解释是符合实际的。《辞源》对石鼎的释义是："古石制烹煎之器。"并举了两例。唐韩愈《昌黎集》二一有《石鼎联句》诗。宋范成大《石湖集》四《病中绝句》之三："石鼎飕飕夜煮汤，乱拖芝术斗温凉。"④茶学权威词典《中国茶叶大辞典》对石鼎的释义是："即'茶炉'，石制。古称'商象'。"⑤《中国茶叶大辞典》指出石鼎是石制，这是正确的，但同时认为石鼎即为茶炉，是不完全准确的。石鼎有时是指石制茶炉，但有时也指炉上的石制煮水器。

还有大量宋代诗歌中的煮水器是陶瓷，以陶为主，亦有瓷。宋代诗歌中陶瓷煮水器的材质用砂、沙、瓦、土、瓷等来表达。

以下两诗将陶质煮水器称为砂瓶。宋梅尧臣《尝惠山泉》："相袭好事人，砂瓶和月注。持参万钱鼎，岂足调羹助。"⑥宋毛滂《谢人分寄

① 罗竹凤：《汉语大词典》卷7，上海辞书出版社2008年版，第993页。

② （清）彭定求等：《全唐诗》卷791，中华书局1960年版，第8912页。

③ 北京大学古文献研究所：《全宋诗》卷2184，北京大学出版社1991—1998年版，第24889页。

④ 广东、广西、湖北、河南辞源修订组，商务印书馆编辑部：《辞源》，商务印书馆1997年版，第1213页。

⑤ 陈宗懋：《中国茶叶大辞典》，中国轻工业出版社2017年版，第543页。

⑥ 北京大学古文献研究所：《全宋诗》卷249，北京大学出版社1991—1998年版，第2977页。

密云大小团》：“笔床茶灶下三江，欲寄残年向泉石。砂瓶煮汤青竹林，会有玉川来作客。”①

以下数诗将陶质煮水器称为沙瓶、沙铫。宋陈埙《分水道中》：“松窗竹牖人家静，旋借沙瓶汲涧泉。”②宋周必大《十一月二十七日刘公度徐用之许相过公度居忧止酒用之偶食素适有饷小春团茶者因成拙诗奉简》：“更携天上新圆月，同试沙瓶雪水清（昨夜微雪）。”③宋赵汝鐩《听琴》：“摘茗烹沙铫，推窗拂石几。”④宋饶节《别用韵寄诸同参》：“他年同道如相过，沙铫煨茶竹叶中。”⑤

下面几首诗歌将陶质煮水器分别称为瓦瓶、瓦鼎、瓦釜和瓦盆、瓦缶。以下两诗中的煮水器是瓦瓶。宋释居简《刘簿分赐茶》：“瓦瓶只候蚯蚓泣，不复浪惊浮俗眼。”⑥宋释智朋《惠山煎茶》：“瓦瓶破晓汲清泠，石鼎移来坏砌烹。”⑦以下两诗的煮水器为瓦鼎。宋罗愿《日涉园次韵五首·茶岩》：“岩下才经昨夜雷，风炉瓦鼎一时来。”⑧宋刘黻《焦溪茶》：“龟泉二湛康庐如，瓦鼎才跳鱼眼珠。”⑨下面两诗的煮水器是瓦釜。宋黄庭坚《又戏为双井解嘲》：“山芽落硙风回雪，曾为尚书破睡来。勿以姬姜弃蕉萃，逢时瓦釜亦鸣雷。”⑩宋潘牥《茶》：“不因

① 北京大学古文献研究所：《全宋诗》卷1247，北京大学出版社1991—1998年版，第14095页。

② （清）厉鹗：《宋诗纪事》卷61，《景印文渊阁四库全书》第1484—1485册，台湾商务印书馆1986年版。

③ 北京大学古文献研究所：《全宋诗》卷2326，北京大学出版社1991—1998年版，第26758页。

④ 北京大学古文献研究所：《全宋诗》卷2866，北京大学出版社1991—1998年版，第34218页。

⑤ 北京大学古文献研究所：《全宋诗》卷1287，北京大学出版社1991—1998年版，第14573页。

⑥ 北京大学古文献研究所：《全宋诗》卷2791，北京大学出版社1991—1998年版，第33076页。

⑦ 北京大学古文献研究所：《全宋诗》卷3228，北京大学出版社1991—1998年版，第38536页。

⑧ 北京大学古文献研究所：《全宋诗》卷2505，北京大学出版社1991—1998年版，第28972页。

⑨ 北京大学古文献研究所：《全宋诗》卷3422，北京大学出版社1991—1998年版，第40681页。

⑩ 北京大学古文献研究所：《全宋诗》卷1013，北京大学出版社1991—1998年版，第11566页。

将军打门惊，瓦釜何从得此声。"①以下两首诗中的煮水器分别为瓦盆、瓦缶。宋释慧空《送茶头并化士·其五》："瓦盆雷动千山晓，横岭香传两袖风。添得老禅精彩好，江西一吸兔瓯中。"②宋韩淲《晴窗》："泥炉拥瓦缶，熟此蟹眼汤。"③

以下几首宋诗将煮水器称为土铫或土釜。宋陆游《闲居》诗曰："土铫茶七碗，瓦甑糁三升。"④陆游《思蜀》又诗曰："柑美倾筠笼，茶香出土铫。"⑤陆游《闲行至西山民家》又诗曰："客至但举手，土釜煎秋茶。"⑥

瓷与陶在材质上接近但并不完全相同，瓷烧成温度更高、硬度更大、吸水性更低，而且一般上釉。以上砂、沙、瓦、土诸词表示的是陶，另外还有瓷质煮水器。以下两诗将瓷质煮水器分别称为瓷瓶和瓷鼎。宋释文珦《剡源山房》："画轴尘为古，茶炉火自然。……石鼓鸣如磬，瓷瓶色类铅。"⑦此诗中瓷瓶为铅色，铅色为青灰色，因此此瓷瓶应为青瓷。宋徐瑞《偶洁瓷鼎煮芽茶可玉弟以云松吟藁至且啜且哦就成小绝并以卷锦》："活火枯樵煮露芽，瓢盂颠倒岸乌纱。君诗味永加严苦，可恨山中客未嘉。"⑧此诗诗题中有瓷鼎一词。另宋秦观《茶》诗曰："茶实嘉木英，其香乃天育。……玉鼎注漫流，金碾响丈竹。"⑨诗

①　北京大学古文献研究所：《全宋诗》卷3289，北京大学出版社1991—1998年版，第39215页。

②　北京大学古文献研究所：《全宋诗》卷1849，北京大学出版社1991—1998年版，第20630页。

③　北京大学古文献研究所：《全宋诗》卷2755，北京大学出版社1991—1998年版，第32455页。

④　北京大学古文献研究所：《全宋诗》卷2179，北京大学出版社1991—1998年版，第24800页。

⑤　北京大学古文献研究所：《全宋诗》卷2170，北京大学出版社1991—1998年版，第24637页。

⑥　北京大学古文献研究所：《全宋诗》卷2231，北京大学出版社1991—1998年版，第25625页。

⑦　北京大学古文献研究所：《全宋诗》卷3326，北京大学出版社1991—1998年版，第39661页。

⑧　北京大学古文献研究所：《全宋诗》卷3718，北京大学出版社1991—1998年版，第44663页。

⑨　北京大学古文献研究所：《全宋诗》卷1064，北京大学出版社1991—1998年版，第12128页。

中的玉鼎也应为瓷质煮水器，玉是对瓷的美称。真正的玉一般并不适合做煮水器，因为不耐高温。

烧制瓷质煮水器的窑口，宋代诗歌中有关信息并不多。有的诗歌涉及了巩县窑生产的瓷质茶瓶。如宋释祖《先偈颂四十二首·其十三》："拈得巩县茶瓶，摵碎饶州瓷碗。"①又如宋释道璨《偈颂十二首·其四》："踢倒巩县茶瓶，打破饶州瓷碗。"②再如宋释崇岳《颂古六首·其二》："烂醉如泥胆似天，巩县茶瓶三只嘴。"③再如宋释普宁《偈颂二十一首·其三》："巩县造茶瓶，一只三个嘴。"④这些诗歌皆为僧人所咏，诗中借用巩县茶瓶有特定的宗教含义，说明当时巩县茶瓶是较为常见的日常之物，不然不会大量进入诗歌之中。一般认为巩县窑兴盛于隋唐五代，至宋代不再出名，隋代主烧青瓷，唐代主烧白瓷，亦兼烧黑瓷和三彩陶器，供民间所用的茶具为其大宗产品。未知这些宋诗所咏巩县茶瓶是唐末五代的遗留，还是本就为宋代生产。另值得一提的有清乾隆帝所咏《咏官窑瓶子》："修内制瓷瓶，色佳称粉青。……鸣自轻瓦釜，古当继土硎。珍逾夏商鼎，少贵似晨星。"⑤乾隆帝称其"鸣自轻瓦釜"，说明是可作为煮水器的茶具，为官窑生产，色粉青，为青瓷，十分珍贵，"贵似晨星"。

宋代流行点茶法，碾磨成末的茶粉不再投入煮水器中烹煮，煮水器的功能单纯只是烧开沸水。为保温和快速升温的需要，煮水器一般设计为束口，故烧水时难以通过目测观察水温的变化，声音成为判断的主要依据。因此宋代诗歌中有大量对水声的描述，将水声形容为松风、车声、笙乐、蝇鸣、蚯蚓叫、雨声以及蛙鸣、蚊声、雷鸣、哭声、瀑布等。

① 北京大学古文献研究所：《全宋诗》卷 2511，北京大学出版社 1991—1998 年版，第 29020 页。

② 北京大学古文献研究所：《全宋诗》卷 3456，北京大学出版社 1991—1998 年版，第 41187 页。

③ 北京大学古文献研究所：《全宋诗》卷 2411，北京大学出版社 1991—1998 年版，第 27839 页。

④ 北京大学古文献研究所：《全宋诗》卷 3419，北京大学出版社 1991—1998 年版，第 40646 页。

⑤ （清）弘历：《御制诗四集》卷 18，《景印文渊阁四库全书》第 1307—1308 册，台湾商务印书馆 1986 年版。

以下数诗将煮水器中的水声形容为松风。宋杨万里《初三日游翟园》："茂松轩里清更清，松风一鼎煎茶声。"①宋罗愿《日涉园次韵五首·茶岩》："便将槐火煎岩溜，听作松风万壑回。"②宋晁公溯《清明》："朝来试新火，茶鼎听松声。"③宋释宝昙《煎茶》："午鼎松声万壑余，蒲团曲几未全疏。"④

下面几首诗将煮水器中的声音形容为车声。宋刘攽《送茶》诗曰："车声出鼎策奇隽，书窗静坐闻山禽。"⑤宋王庭珪《盛暑中黄子余主簿携双井茶见访》："君家句法谁能似，煎出车声绕九肠。"⑥诗意为煮水的声音像在九曲羊肠小道的车声。宋潘牥《茶》："豕腹中空暗浪惊，羊肠旋复绕车声。"⑦"豕腹"是喻指煮水器，无法观察到水形的变化，故想象为"暗浪惊"，水声像在盘旋曲折的羊肠道路上的车声。宋王翊龙《煎茶》："是谁千金收寸芽，烹鼎车声绕斜谷。"⑧诗意为煮水器烹水的声音像在险峻山谷的车声。

有的诗歌将煮水器发出的水声形容为笙乐，故将煮水器美称为瓶笙。宋苏轼作有《瓶笙》诗，诗序曰："庚辰八月二十八日，刘几仲饯饮东坡。中觞闻笙箫声，杳杳若在云霄间，抑扬往返，粗中音节。徐而察之，则出于双瓶，水火相得，自然吟啸。盖食顷乃已。坐客惊叹，得未曾有，请作《瓶笙》诗记之。"诗曰："孤松吟风细泠泠，独茧长缫

① 北京大学古文献研究所：《全宋诗》卷 2286，北京大学出版社 1991—1998 年版，第 26228 页。

② 北京大学古文献研究所：《全宋诗》卷 2505，北京大学出版社 1991—1998 年版，第 28972 页。

③ 北京大学古文献研究所：《全宋诗》卷 2000，北京大学出版社 1991—1998 年版，第 22416 页。

④ 北京大学古文献研究所：《全宋诗》卷 2361，北京大学出版社 1991—1998 年版，第 27098 页。

⑤ 北京大学古文献研究所：《全宋诗》卷 3422，北京大学出版社 1991—1998 年版，第 40687 页。

⑥ 北京大学古文献研究所：《全宋诗》卷 1466，北京大学出版社 1991—1998 年版，第 16809 页。

⑦ 北京大学古文献研究所：《全宋诗》卷 3289，北京大学出版社 1991—1998 年版，第 39215 页。

⑧ 北京大学古文献研究所：《全宋诗》卷 3764，北京大学出版社 1991—1998 年版，第 45396 页。

女娲笙。……瓶中宫商自相赓，昭文无亏亦无成。"①宋黄庚亦作有《瓶笙》诗："热中竟日自煎烹，音节都从一气生。……频惊清梦愁无寐，似诉羁情叹不平。"②以下两诗皆将煮水器称为瓶笙。宋邓肃《道原惠茗以长句报谢》："瓶笙已作鱼眼从，杨花傍碾轻随风。"③宋郑清之《育王老禅屡惠佳茗……》："炭寮炊尽瓶笙吼，何曾敲雪春云走。"④

以下数诗将煮水器中的声音形容为蝇鸣。宋黄庭坚《次韵李任道晚饮锁江亭》："酒杯未觉浮蚁滑，茶鼎已作苍蝇鸣。"⑤宋吴则礼《同李汉臣赋陈道人茶匕诗》："腐儒惯烧折脚铛，两耳要听苍蝇声。"⑥宋黄裳《与子侔始会于常学后为礼部同官感旧》："叙旧幽轩时一笑，更宜茶鼎作蝇声。"⑦

下面几首诗歌将煮水器的水声形容为蚯蚓鸣。古人误认为蚯蚓会发出鸣叫声。宋刘过《盐官借沈氏屋》："煨炉火活蹲鸱熟，沸鼎茶香蚯蚓鸣。"⑧宋陆游《道室夜意》："茶鼎声号蚓，香盘火度萤。"⑨宋释居简《谢司令惠赐茶》："圭零璧碎不复惜，自候泣蚓声悲嘶。"⑩

以下数诗分别将煮水器的声音形容为雨声、蛙鸣、蚊叫、雷声和瀑

① 北京大学古文献研究所：《全宋诗》卷8264，北京大学出版社1991—1998年版，第9571页。

② 北京大学古文献研究所：《全宋诗》卷3637，北京大学出版社1991—1998年版，第43584页。

③ 北京大学古文献研究所：《全宋诗》卷1771，北京大学出版社1991—1998年版，第19693页。

④ 北京大学古文献研究所：《全宋诗》卷2898，北京大学出版社1991—1998年版，第24623页。

⑤ 北京大学古文献研究所：《全宋诗》卷991，北京大学出版社1991—1998年版，第11402页。

⑥ 北京大学古文献研究所：《全宋诗》卷1269，北京大学出版社1991—1998年版，第14295页。

⑦ 北京大学古文献研究所：《全宋诗》卷942，北京大学出版社1991—1998年版，第11069页。

⑧ 北京大学古文献研究所：《全宋诗》卷2704，北京大学出版社1991—1998年版，第31841页。

⑨ 北京大学古文献研究所：《全宋诗》卷2162，北京大学出版社1991—1998年版，第24451页。

⑩ 北京大学古文献研究所：《全宋诗》卷2791，北京大学出版社1991—1998年版，第33059页。

布声。宋洪咨夔《送徐显道尉无锡》："卷旗蒲柳市，茶鼎雨飕飕。"①
宋吕本中《正月十五日试院中烹茶因阅溪碑》："小炉方鼎蛙蚓鸣，那
知帘外东风惊。"②宋黄庭坚《谢公择舅分赐茶三首·其三》："拼洗一
春汤饼睡，亦知清夜有蚊雷。"③黄庭坚《又戏为双井解嘲》："勿以姬
姜弃蕉萃，逢时瓦釜亦鸣雷。"④黄庭坚《看花回·茶词》："催茗饮旋
煮寒泉，露井瓶窦响飞瀑。"⑤

　　在宋代诗歌中对煮水器的设计方面似有求小的倾向。以下两诗将煮
水器称为小瓶。如宋张商英《留题慧山寺》："辗罗万过玉泥腻，小瓶
蟹眼汤正煎。"⑥宋释永颐《茶炉》："有客适从云外至，小瓶添水作松
风。"⑦又如以下两诗称煮水器为小鼎。宋黄庭坚《奉同六舅尚书咏茶碾
煎烹三首·其一》："风炉小鼎不须催，鱼眼长随蟹眼来。"⑧宋陆游
《病中杂咏十首·其六》："茶煎小鼎初翻浪，灯映寒窗自结花。"⑨宋葛
起文《咏竹阁》诗中作为煮水器的铛也是小的："炉深全火气，铛小聚
茶烟。"⑩将煮水器设计得较小，目的当然是随时容易加热烧开沸水，水
量不多，也不易形成浪费。

　　① 北京大学古文献研究所：《全宋诗》卷2895，北京大学出版社1991—1998年版，第
34581页。
　　② 北京大学古文献研究所：《全宋诗》卷1611，北京大学出版社1991—1998年版，第
18094页。
　　③ 北京大学古文献研究所：《全宋诗》卷981，北京大学出版社1991—1998年版，第
11342页。
　　④ 北京大学古文献研究所：《全宋诗》卷1013，北京大学出版社1991—1998年版，第
11566页。
　　⑤ 唐圭璋：《全宋词》，中华书局1965年版，第404页。
　　⑥ 北京大学古文献研究所：《全宋诗》卷934，北京大学出版社1991—1998年版，第
11003页。
　　⑦ 北京大学古文献研究所：《全宋诗》卷3021，北京大学出版社1991—1998年版，第
35992页。
　　⑧ 北京大学古文献研究所：《全宋诗》卷1013，北京大学出版社1991—1998年版，第
11566页。
　　⑨ 北京大学古文献研究所：《全宋诗》卷2238，北京大学出版社1991—1998年版，第
25720页。
　　⑩ 北京大学古文献研究所：《全宋诗》卷3525，北京大学出版社1991—1998年版，第
42125页。

三 诗歌中的宋代陶瓷茶盏

宋代诗歌中的茶盏被称为瓯、碗、盏、杯和盂等。

以下几首诗歌将茶盏称为茶瓯和茗瓯。宋王庭珪《次韵向文刚三绝·其二》："吏案堆尘番故纸，茶瓯浮雪动吟魂。"①宋陆游《闲游所至少留得长句五首·其五》："我亦翛然五湖客，不妨相与试茶瓯。"②宋邓肃《次韵二首·其一》："西庵轩槛多风月，幸子时来共茗瓯。"③宋黄敏求《次郑亦山求茶韵》："山谷松风赋响汤，茗瓯今带六经香。"④以下几首诗歌分别将茶盏称为乳瓯、雪瓯和云瓯。宋苏轼《寄周安孺茶》："乳瓯十分满，人世真局促。"⑤宋方岳《刘逊子架阁饷江茶·其一》："江草江花恨何极，雪瓯如此却无诗。"⑥宋苏颂《诸公和雷字韵茶诗四绝句外复有继作辄续二篇·其一》："共看云瓯轻搅雪，还如春架动研雷。"⑦瓯中的茶汤呈乳白色，故称乳瓯；瓯中茶汤似雪般洁白，故称雪瓯；瓯中茶汤形态颜色似白云飘浮，故称云瓯。

以下几首诗歌将茶盏称为碗、茗碗和茶碗。宋王庭珪《题洪觉范方丈》："炉焚薰佛香，碗注浮雪茗。"⑧宋任诏《冰井》："试烹白云茶，碗面雪花映。"⑨宋曾几《曾同季饷建溪顾渚新茶》："不持新茗碗，空枉故

① 北京大学古文献研究所：《全宋诗》卷1471，北京大学出版社1991—1998年版，第16839页。
② 北京大学古文献研究所：《全宋诗》卷2225，北京大学出版社1991—1998年版，第25525页。
③ 北京大学古文献研究所：《全宋诗》卷1770，北京大学出版社1991—1998年版，第19688页。
④ 北京大学古文献研究所：《全宋诗》卷2996，北京大学出版社1991—1998年版，第35647页。
⑤ 北京大学古文献研究所：《全宋诗》卷831，北京大学出版社1991—1998年版，第9327页。
⑥ 北京大学古文献研究所：《全宋诗》卷3196，北京大学出版社1991—1998年版，第38299页。
⑦ 北京大学古文献研究所：《全宋诗》卷5294，北京大学出版社1991—1998年版，第6402页。
⑧ 北京大学古文献研究所：《全宋诗》卷1457，北京大学出版社1991—1998年版，第167566页。
⑨ 北京大学古文献研究所：《全宋诗》卷2442，北京大学出版社1991—1998年版，第28268页。

人书。"①宋陆游《遣兴四首·其二》:"汤嫩雪涛翻茗碗,火温香缕上衣篝。"②宋洪皓《次谒茶假寐之句》:"茶碗捧来休怨后,诗坛哦罢敢争先。"③宋吴芾《梅花下饮茶又成二绝·其二》:"强拈茶碗对梅花,应是花神笑我多。"④以下两诗将茶盏称为晴云碗、松风碗。宋陈与义《与周绍祖分茶》:"何以同岁暮,共此晴云碗。"⑤宋苏籀《次韵伯父茶花·其二》:"直须哜嚖松风碗,岂患诗魔渴醉魂。"⑥茶汤的颜色形态似白日之云,故称晴云碗;烹茶煮水时会发出似松风的声音,故称松风碗。

以下数诗将盛茶器皿称为盏。宋欧阳修《尝新茶呈圣俞(嘉祐三年)》:"停匙侧盏试水路,拭目向空看乳花。"⑦宋梅尧臣《次韵和再拜》:"烹新斗硬要咬盏,不同饮酒争画蛇。"⑧宋释德洪《夏日同安示阿崇诸衲子》:"试茶正要旋烘盏,煮饼且令深注汤。"⑨宋王洋《谢筠守赵从周寄黄蘗中洲茶》:"要知清白德,盏面看浮花。"⑩

下面几首诗将茶盏称为杯、茗杯和茶杯。宋王洋《尝新茶》:"僧窗虚白无埃尘,碾宽罗细杯匀匀。"⑪宋萧渊《别惠山赠璋山主》:"汲

① 北京大学古文献研究所:《全宋诗》卷 1655,北京大学出版社 1991—1998 年版,第 18541 页。

② 北京大学古文献研究所:《全宋诗》卷 2193,北京大学出版社 1991—1998 年版,第 25033 页。

③ 北京大学古文献研究所:《全宋诗》卷 1703,北京大学出版社 1991—1998 年版,第 19188 页。

④ 北京大学古文献研究所:《全宋诗》卷 1965,北京大学出版社 1991—1998 年版,第 21995 页。

⑤ 北京大学古文献研究所:《全宋诗》卷 1733,北京大学出版社 1991—1998 年版,第 19477 页。

⑥ 北京大学古文献研究所:《全宋诗》卷 1764,北京大学出版社 1991—1998 年版,第 19635 页。

⑦ 北京大学古文献研究所:《全宋诗》卷 288,北京大学出版社 1991—1998 年版,第 3646 页。

⑧ 北京大学古文献研究所:《全宋诗》卷 259,北京大学出版社 1991—1998 年版,第 3262 页。

⑨ 北京大学古文献研究所:《全宋诗》卷 1339,北京大学出版社 1991—1998 年版,第 15263 页。

⑩ 北京大学古文献研究所:《全宋诗》卷 1688,北京大学出版社 1991—1998 年版,第 18974 页。

⑪ 北京大学古文献研究所:《全宋诗》卷 1687,北京大学出版社 1991—1998 年版,第 18960 页。

泉煮茗何欢哈，松边竹下容琴杯。"①宋宋庠《自宝应逾岭至潜溪临水煎茶》："天籁吟松坞，云腴溢茗杯。"②宋王安中《答钱和父市易》："羁怀不到酒边开，欲就钱郎把茗杯。"③宋刘黻《用坡仙梅花十韵·探梅》："只办茶杯与酒尊，山中寒日易黄昏。"④宋陆游《游法云寺观彝老新葺小园》："竹笕引泉滋药垄，风炉簝火试茶杯。"⑤

以下数诗称茶盏为盂或茗盂。宋陆游《寄酬曾学士学宛陵先生体比得书云所寓广教僧舍有陆子泉每对之辄奉怀》："时时酌井泉，露芽奉瓢盂。"⑥宋王质《含山寺》："一僧庞眉拄杖扶，自汲石泉浇茗盂。"⑦宋韩淲《径山》："篮舆有客登临久，斋罢茗盂香散烟。"⑧

在宋代诗歌中作为茶具的瓯、碗、盏、杯大致是同义的。下举数例。宋裘万顷《次余仲庸松风阁韵十九首》："炉熏茗碗北窗下，卧听绵蛮黄鸟声。……春深红雨落桃径，昼永清风生茗瓯。"⑨诗中的茗瓯和茗碗是同义的。宋程少逸《月珠寺明月楼》："风菜差差午暑清，眼明茶碗打花轻。……饮罢茶瓯未有言，各归窗底默参禅。"⑩诗中的茶瓯和茶碗是同义的。宋张抡《诉衷情》词曰："闲中一盏建溪茶。……三昧

① 北京大学古文献研究所：《全宋诗》卷 1043，北京大学出版社 1991—1998 年版，第 11947 页。

② 北京大学古文献研究所：《全宋诗》卷 192，北京大学出版社 1991—1998 年版，第 2203 页。

③ 北京大学古文献研究所：《全宋诗》卷 1392，北京大学出版社 1991—1998 年版，第 16006 页。

④ 北京大学古文献研究所：《全宋诗》卷 3424，北京大学出版社 1991—1998 年版，第 40730 页。

⑤ 北京大学古文献研究所：《全宋诗》卷 2170，北京大学出版社 1991—1998 年版，第 24642 页。

⑥ 北京大学古文献研究所：《全宋诗》卷 2154，北京大学出版社 1991—1998 年版，第 24253 页。

⑦ 北京大学古文献研究所：《全宋诗》卷 2495，北京大学出版社 1991—1998 年版，第 28844 页。

⑧ 北京大学古文献研究所：《全宋诗》卷 2762，北京大学出版社 1991—1998 年版，第 32602 页。

⑨ 北京大学古文献研究所：《全宋诗》卷 2473，北京大学出版社 1991—1998 年版，第 32298 页。

⑩ 北京大学古文献研究所：《全宋诗》卷 3772，北京大学出版社 1991—1998 年版，第 45509 页。

手，不须夸。满瓯花。"①词中的瓯与盏是同义的。宋周弼《陆羽泉》：
"瓯牺副都篮，拾薪自煎煮。一杯复一杯，并酌连四五。"②诗中的瓯与杯
是同义。宋梅尧臣《宋著作寄凤茶》："常常滥杯瓯，草草盈罂瓮。"③诗
中杯、瓯合称，是同义的。宋陈与义《陪诸公登南楼啜新茶家弟出建除
体诗诸公既和余因次韵》："执持甘露碗，未觉有等伦。……收杯未要忙，
再试晴天云。"④诗中的碗、杯是同义的。宋陈渊《和向和卿尝茶》："轻
云落杯盏，飞雪洒肠胃。"⑤诗中杯、盏合称，是同义的词。

宋代诗歌中的茶盏其材质基本为陶瓷。如以下几首诗歌中的茶盏分
别被称为瓷瓯、瓷碗、瓷盏、瓦碗和瓦盏，"瓦"亦为陶瓷之意。宋吕
南公《以双井茶寄道先从以长句》："客至启柴扉，瓷瓯等闲出。"⑥宋
韩淲《赠潘德久舍人》："瓷瓯茗叶煎，石鼎柏子炷。"⑦宋吴文英《望
江南·茶》："松风远，莺燕静幽坊。……瓷碗试新汤。"⑧宋方回《日
长三十韵寄赵宾旸》："瀹茗徽瓷盏，包梨集纸囊。"⑨宋梅尧臣《次韵
答吴长文内翰遗石器八十八件》："我家固宜之，瓦碗居漏屋。"⑩宋方
回《断酒半月余》："酒徒容改事，瓦碗茗芽香。"⑪宋邵雍《代书谢王

① 唐圭璋：《全宋词》，中华书局1965年版，第1420页。
② 北京大学古文献研究所：《全宋诗》卷3146，北京大学出版社1991—1998年版，第37739页。
③ 北京大学古文献研究所：《全宋诗》卷241，北京大学出版社1991—1998年版，第2788页。
④ 北京大学古文献研究所：《全宋诗》卷1735，北京大学出版社1991—1998年版，第19486页。
⑤ 北京大学古文献研究所：《全宋诗》卷1636，北京大学出版社1991—1998年版，第18340页。
⑥ 北京大学古文献研究所：《全宋诗》卷1034，北京大学出版社1991—1998年版，第11819页。
⑦ 北京大学古文献研究所：《全宋诗》卷2754，北京大学出版社1991—1998年版，第32432页。
⑧ 唐圭璋：《全宋词》，中华书局1965年版，第2897页。
⑨ 北京大学古文献研究所：《全宋诗》卷3488，北京大学出版社1991—1998年版，第41539页。
⑩ 北京大学古文献研究所：《全宋诗》卷260，北京大学出版社1991—1998年版，第3321页。
⑪ 北京大学古文献研究所：《全宋诗》卷3488，北京大学出版社1991—1998年版，第41545页。

胜之学士寄莱石茶酒器》："林叟从来用瓦盏，惊惶不敢擎上手。"①

因为陶瓷像冰一样莹洁，所以陶瓷茶盏常被称为冰瓯、冰碗。如宋牟𪩘《舜举水仙梅五绝·其三》："雪碗冰瓯荐茗时，萧然相与对幽姿。"②宋林景熙《书陆放翁诗卷后》："轻裘骏马成都花，冰瓯雪碗建溪茶。"③宋杨无咎《朝中措·熟水》："冷暖旋投冰碗……茶添胜致，齿颊生凉。"④

陶瓷茶盏也被称为冰瓷。下举数例。宋宋祁《答朱彭州惠茶长句》："雪沫清吟肺，冰瓷爽醉唇。"⑤宋梅尧臣《晏成续太祝遗双井茶五品茶具四枚近诗六十篇因以为谢》："纹柘冰瓷作精具，灵味一啜驱昏邪。"⑥宋谢逸《武陵春·茶》："捧碗纤纤春笋瘦，乳雾泛冰瓷。"⑦宋黄庭坚《鹧鸪天》："汤泛冰瓷一坐春。……壑源曾未醒醒魂。"⑧

宋代诗歌中的陶瓷茶盏有很强的崇玉倾向，把陶瓷比喻为玉，将茶盏称为玉瓯、玉碗、琼瓯（琼为美玉之意）和玉瓷等。

以下数首诗歌将陶瓷茶盏喻为玉瓯。宋刘挚《煎茶》："石鼎沸蟹眼，玉瓯浮乳花。"⑨宋任希夷《扈从朝献四首·其三》："扈从齐宫每赐茶，玉瓯常瀹建溪芽。"⑩宋赵若槸《武夷茶》："玉瓯浮动处，神入

① 北京大学古文献研究所：《全宋诗》卷367，北京大学出版社1991—1998年版，第4513页。

② 北京大学古文献研究所：《全宋诗》卷3515，北京大学出版社1991—1998年版，第41974页。

③ 北京大学古文献研究所：《全宋诗》卷3633，北京大学出版社1991—1998年版，第43526页。

④ 唐圭璋：《全宋词》，中华书局1965年版，第1188页。

⑤ 北京大学古文献研究所：《全宋诗》卷219，北京大学出版社1991—1998年版，第2531页。

⑥ 北京大学古文献研究所：《全宋诗》卷256，北京大学出版社1991—1998年版，第3153页。

⑦ 唐圭璋：《全宋词》，中华书局1965年版，第648页。

⑧ 唐圭璋：《全宋词》，中华书局1965年版，第397页。

⑨ 北京大学古文献研究所：《全宋诗》卷679，北京大学出版社1991—1998年版，第7922页。

⑩ 北京大学古文献研究所：《全宋诗》卷2727，北京大学出版社1991—1998年版，第32093页。

洞天游。"①宋袁说友《斗茶》："年年较新品，身老玉瓯尝。"②

下面几首诗将陶瓷茶盏喻为玉碗。宋苏轼《试院煎茶》："我今贫病常苦饥，分无玉碗捧蛾眉。"③苏轼《记梦回文二首》："酡颜玉碗捧纤纤，乱点余花唾碧衫。"④宋释居简《与应真遇》："知公醉经不以酒，玉碗自浇新露芽。"⑤宋舒亶《罗汉阁煎茶供应》："寒泉冷结花纹细，玉碗香收雪点乾。"⑥

以下两诗美称陶瓷茶盏为琼瓯。宋钱惟演《送僧归护国寺·其一》："金钵稻脂香，琼瓯茗花碧。"⑦宋家铉翁《谢刘仲宽惠茶》："儒臣讲毕上命坐，瀹茗初试琼瓯瓷。"⑧

几下几首诗歌美称陶瓷茶盏为玉瓷。宋吴潜《谢惠计院分饷新茶》："捣碎云英琢苍璧，旋泻玉瓷浮白花。"⑨宋宋祁《俊上人游山》："麝墨洗余池溜变，玉瓷清极茗华香。"⑩宋祁《贵溪周懿文寄遗建茶偶成长句代谢》又诗曰："品绝未甘奴视酪，啜清须要玉为瓷。"⑪宋黄庭

① 北京大学古文献研究所：《全宋诗》卷3657，北京大学出版社1991—1998年版，第43924页。

② 北京大学古文献研究所：《全宋诗》卷2576，北京大学出版社1991—1998年版，第29914页。

③ 北京大学古文献研究所：《全宋诗》卷791，北京大学出版社1991—1998年版，第9160页。

④ 北京大学古文献研究所：《全宋诗》卷804，北京大学出版社1991—1998年版，第9315页。

⑤ 北京大学古文献研究所：《全宋诗》卷2792，北京大学出版社1991—1998年版，第33081页。

⑥ 北京大学古文献研究所：《全宋诗》卷890，北京大学出版社1991—1998年版，第10401页。

⑦ 北京大学古文献研究所：《全宋诗》卷95，北京大学出版社1991—1998年版，第1086页。

⑧ 北京大学古文献研究所：《全宋诗》卷3343，北京大学出版社1991—1998年版，第39951页。

⑨ 北京大学古文献研究所：《全宋诗》卷3157，北京大学出版社1991—1998年版，第37892页。

⑩ 北京大学古文献研究所：《全宋诗》卷224，北京大学出版社1991—1998年版，第2594页。

⑪ 北京大学古文献研究所：《全宋诗》卷217，北京大学出版社1991—1998年版，第2500页。

坚《寄满庭芳》："纤纤捧，玉瓷弄影，金缕鹧鸪斑。"①

宋代诗歌中的茶盏在器形方面特别值得一提的是有的茶盏被设计成荷叶形，这明显是受到佛教思想的影响。如宋周必大《季怀设醴且示佳篇再赋一章以酬五咏》诗曰："箬包句好逢真赏，荷叶瓯深称嫩芽。"②宋俞桂《和乐天初夏韵》："杯泻青荷叶，瓯煎白玉茶。"③宋吴可《安静斋诗》："平生壑源好，莲瓯发新乳。"④莲瓯，也即器形似莲（荷）叶的茶盏。

在器形设计方面，宋代最典型的茶书之一宋徽宗《大观茶论》主张茶盏要深，也即深腹。"盏。……底必差深而微宽，底深则茶直立，易以取乳。"⑤也即茶盏深腹则茶汤在盏中有一定厚度，仿佛直立在盏中，易于点出乳花。这种设计在宋代诗歌中可以得到大量证明。下面列举数例。宋李纲《春昼书怀》："匣砚细磨鸲鹆眼，茶瓯深泛鹧鸪斑。"⑥宋释德洪《崇仁县与思禹闲游小寺啜茶闻棋》："又值能诗王主簿，饭余春露啜深瓯。"⑦宋徐得之《试双井茶》："先生老作宜州鬼，谁与一瓯注深汤。"⑧宋吕本中《久病二首·其一》："酒杯休厌满，茗碗向来深。"⑨宋苏轼《寄周安孺茶》："好是一杯深，午窗春睡足。"⑩

① （宋）吴曾：《能改斋漫录》卷17，《景印文渊阁四库全书》第850册，台湾商务印书馆1986年版。

② 北京大学古文献研究所：《全宋诗》卷2322，北京大学出版社1991—1998年版，第26719页。

③ 北京大学古文献研究所：《全宋诗》卷3277，北京大学出版社1991—1998年版，第39053页。

④ 北京大学古文献研究所：《全宋诗》卷1153，北京大学出版社1991—1998年版，第13016页。

⑤ （宋）赵佶：《大观茶论》，陶宗仪：《说郛》卷93，清顺治三年李际期宛委山堂刊本。

⑥ 北京大学古文献研究所：《全宋诗》卷1546，北京大学出版社1991—1998年版，第17556页。

⑦ 北京大学古文献研究所：《全宋诗》卷1337，北京大学出版社1991—1998年版，第15226页。

⑧ 北京大学古文献研究所：《全宋诗》卷2334，北京大学出版社1991—1998年版，第26837页。

⑨ 北京大学古文献研究所：《全宋诗》卷1622，北京大学出版社1991—1998年版，第18199页。

⑩ 北京大学古文献研究所：《全宋诗》卷805，北京大学出版社1991—1998年版，第9327页。

当然，在设计方面茶盏大多深腹亦不可绝对化，也有浅腹的情况。如宋杨万里《城头秋望·其一》："秋光好处顿胡床，旋唤茶瓯浅著汤。"①又如宋袁说友《谢吴斗南教授惠贡茶》："滴雪浮瓯浅，濡香过齿浓。"②

宋代最典型茶书之一蔡襄《茶录》主张茶盏要厚壁。"茶盏。……其坯微厚，燔之久热难冷，最为要用。出他处者，或薄，或色紫，皆不及也。"③审安老人《茶具图赞》也拟人化地给茶盏取字为"自厚"④。这两部茶书描述的茶盏皆用于斗茶，故需要壁厚，使茶汤不易冷却。但大概因为宋代诗歌中的茶盏大多并非用于斗茶，诗人独自烹饮或与友人随意饮用，在设计方面，茶盏呈现"轻"的特征，也即壁薄，显得较为轻巧，更适合持握使用，避免了壁厚带来的笨重。如宋徐铉《和门下殷侍郎新茶二十韵》："轻瓯浮绿乳，孤灶散余烟。"⑤宋葛胜仲《次韵中散兄及诸弟寄顾渚茶二首·其二》："轻瓯延喜凝珍玉，小硙邻虚堕细尘。"⑥宋苏轼《和蒋夔寄茶》："临风饱食甘寝罢，一瓯花乳浮轻圆。"⑦苏轼《西江月·茶词》："汤发云腴酽白，盏浮花乳轻圆。"⑧宋洪适《赠护国昌老》："茗花泛轻碗，烟篆度虚棂。"⑨

在釉色方面，宋代诗歌中的陶瓷茶盏有黑瓷、青瓷、白瓷和红瓷等。毫无疑问，黑瓷茶盏出现的频率最高，原因在于宋代已不流行唐代的蒸青团茶，而是研膏团茶，碾磨成粉置入茶盏冲入沸水后，茶汤颜色为白，黑瓷更能衬托茶汤的白色。

① 北京大学古文献研究所：《全宋诗》卷 2284，北京大学出版社 1991—1998 年版，第 26205 页。

② 北京大学古文献研究所：《全宋诗》卷 2579，北京大学出版社 1991—1998 年版，第 29914 页。

③ （宋）蔡襄：《茶录》，《丛书集成初编》第 1480 册，中华书局 1985 年版。

④ （宋）审安老人：《茶具图赞》，《丛书集成初编》第 1501 册，中华书局 1985 年版。

⑤ 北京大学古文献研究所：《全宋诗》卷 7，北京大学出版社 1991—1998 年版，第 106 页。

⑥ 北京大学古文献研究所：《全宋诗》卷 1367，北京大学出版社 1991—1998 年版，第 15678 页。

⑦ 北京大学古文献研究所：《全宋诗》卷 796，北京大学出版社 1991—1998 年版，第 9219 页。

⑧ 唐圭璋：《全宋词》，中华书局 1965 年版，第 284 页。

⑨ 北京大学古文献研究所：《全宋诗》卷 2077，北京大学出版社 1991—1998 年版，第 23436 页。

黑瓷茶盏并非如今人所想象的那般暗淡无光，而是也有绚丽的斑纹，这些斑纹最常见的是兔毫（兔毛）纹和鹧鸪纹。

宋代诗歌常用兔毫、兔毛代指上有兔毫纹路的黑瓷茶盏。如以下几首诗以兔毫代指黑瓷茶盏。宋方凤《仙华山采茶诗》："既拣兔毫点，应添蟹眼煎。"①宋方岳《黄宰致江西诗双井茶》："砖炉春著兔毫玉，石鼎月翻鱼眼汤。"②宋陆游《戏作三首》："飕飕松韵生鱼眼，汹汹云涛涌兔毫。"③宋蔡襄《北苑十咏·试茶》："兔毫紫瓯新，蟹眼青泉煮。"④

又如以下几首诗歌以兔毛代指黑瓷茶盏。宋苏轼《送南屏谦师》："忽惊午盏兔毛斑，打作春瓮鹅儿酒。"⑤宋苏辙《次韵李公择以惠泉答章子厚新茶二首·其一》："蟹眼煎成声未老，兔毛倾看色尤宜。"⑥宋黄庭坚《信中远来相访且致今岁新茗又枉任道寄佳篇复次韵呈信中兼简任道》："松风转蟹眼，乳花明兔毛。"⑦宋梅尧臣《次韵和永叔尝新茶杂言》："兔毛紫盏自相称，清泉不必求虾蟆。"⑧

因为黑瓷茶盏上常有类似兔毫的纹路，常被称为兔瓯，有时也被称为兔碗、兔盏。下举数例。宋毛滂《送茶宋大监》："玉兔瓯中霜月色，照公问路广寒宫。"⑨宋杨万里《澹庵坐上观显上人分茶》："二者相遭兔瓯

① 北京大学古文献研究所：《全宋诗》卷 3617，北京大学出版社 1991—1998 年版，第 43332 页。

② 北京大学古文献研究所：《全宋诗》卷 3223，北京大学出版社 1991—1998 年版，第 38468 页。

③ 北京大学古文献研究所：《全宋诗》卷 2232，北京大学出版社 1991—1998 年版，第 25636 页。

④ 北京大学古文献研究所：《全宋诗》卷 386，北京大学出版社 1991—1998 年版，第 4763 页。

⑤ 北京大学古文献研究所：《全宋诗》卷 814，北京大学出版社 1991—1998 年版，第 9422 页。

⑥ 北京大学古文献研究所：《全宋诗》卷 854，北京大学出版社 1991—1998 年版，第 9896 页。

⑦ 北京大学古文献研究所：《全宋诗》卷 1017，北京大学出版社 1991—1998 年版，第 11602 页。

⑧ 北京大学古文献研究所：《全宋诗》卷 259，北京大学出版社 1991—1998 年版，第 3262 页。

⑨ 北京大学古文献研究所：《全宋诗》卷 1249，北京大学出版社 1991—1998 年版，第 14130 页。

面，怪怪奇奇真善幻。"①宋陆游《烹茶》："兔瓯试玉尘，香色两超胜。"②宋贺铸《玉钩环歌》："吾乡美笴鹇鸡翰，闽瓷兔碗霜毛寒。"③宋项安世《伯父生朝（三月四日）》："彩杖插花明兔碗，红牙调曲劝鸾厄。"④宋释居简《刘簿分赐茶》："晴窗团玉手自碾，旋爇铁坯玄兔盏。"⑤

黑瓷茶盏有时也被称为毫瓯、毫盏和毫杯，因为上有兔毫纹。宋陆游《秋穫后即事二首·其一》："放翁醉饱摩便腹，自炙毫瓯试雪坑。"⑥宋黄裳《谢人惠茶器并茶》："几时对话爱竹轩，更引毫瓯斫诗句。"⑦陆游《梦游山寺焚香煮茗甚适既觉怅然以诗记之》："毫盏雪涛驱滞思，篆盘云缕洗尘襟。"⑧陆游《入梅》："墨试小螺看斗砚，茶分细乳玩毫杯。"⑨

黑瓷茶盏上的兔毫纹有的为褐色，所以有兔褐瓯或兔褐的表述。宋杨万里《丁酉初春和张钦夫榕溪阁五言》："愿携龙文璧，去瀹兔褐瓯。"⑩宋陈仲谔《送新茶李圣喻郎中》："鹧斑碗面云萦字，兔褐瓯心雪作泓。"⑪宋黄庭坚《西江月·茶》："兔褐金丝宝碗，松风蟹眼新

① 北京大学古文献研究所：《全宋诗》卷2276，北京大学出版社1991—1998年版，第26085页。

② 北京大学古文献研究所：《全宋诗》卷2164，北京大学出版社1991—1998年版，第24481页。

③ 北京大学古文献研究所：《全宋诗》卷1102，北京大学出版社1991—1998年版，第12508页。

④ 北京大学古文献研究所：《全宋诗》卷2373，北京大学出版社1991—1998年版，第27306页。

⑤ 北京大学古文献研究所：《全宋诗》卷2791，北京大学出版社1991—1998年版，第33076页。

⑥ 北京大学古文献研究所：《全宋诗》卷2221，北京大学出版社1991—1998年版，第25475页。

⑦ 北京大学古文献研究所：《全宋诗》卷936，北京大学出版社1991—1998年版，第11019页。

⑧ 北京大学古文献研究所：《全宋诗》卷2185，北京大学出版社1991—1998年版，第24907页。

⑨ 北京大学古文献研究所：《全宋诗》卷2196，北京大学出版社1991—1998年版，第25081页。

⑩ 北京大学古文献研究所：《全宋诗》卷2281，北京大学出版社1991—1998年版，第26172页。

⑪ 北京大学古文献研究所：《全宋诗》卷2149，北京大学出版社1991—1998年版，第24214页。

汤。"①

有的黑瓷茶盏上的兔毫纹为白色，故称银毫、霜毫或兔毫霜。宋陆游《村舍杂书十二首·其七》："雪落红丝硙，香动银毫瓯。"②陆游《初寒在告有感三首·其一》："银毫地绿茶膏嫩，玉斗丝红墨沈宽。"③宋项安世《以琴高鱼茶芽送范蜀州》："欲乘赤鲤惭仙骨，自瀹霜毫爱乳花。"④宋杨万里《以六一泉煮双井茶》："鹰爪新茶蟹眼汤，松风鸣雪兔毫霜。"⑤

也有的黑瓷茶盏被称为文瓯，意即上有兔毫纹路的茶瓯。如宋蔡襄《唐彦猷挽词·其二》诗曰："美研精煤色，文瓯昼茗香。"⑥

黑瓷茶盏除兔毫纹外，鹧鸪纹也较为常见。宋代诗歌中的鹧鸪斑、鹧鸪碗均为带有鹧鸪斑纹的黑瓷茶盏。下举数例。宋杨万里《和罗巨济山居十咏·其三》："自煎虾蟹眼，同瀹鹧鸪斑。"⑦宋李纲《春昼书怀》："匣砚细磨鸲鹆眼，茶瓯深泛鹧鸪斑。"⑧宋周紫芝《摊破浣溪沙·茶词》："醉捧纤纤双玉笋，鹧鸪斑。"⑨宋陈仲愕《送新茶李圣喻郎中》："鹧斑碗面云萦字，兔褐瓯心雪作泓。"⑩宋宋周紫芝《次韵王兴周斋宿省舍》："聊持鹧鸪碗，为浇冰雪肠。"⑪宋周紫芝《次韵道卿咏雪约遵欧阳文忠公

① 唐圭璋：《全宋词》，中华书局1965年版，第397页。

② 北京大学古文献研究所：《全宋诗》卷2192，北京大学出版社1991—1998年版，第25023页。

③ 北京大学古文献研究所：《全宋诗》卷2172，北京大学出版社1991—1998年版，第24682页。

④ 北京大学古文献研究所：《全宋诗》卷2379，北京大学出版社1991—1998年版，第27415页。

⑤ 北京大学古文献研究所：《全宋诗》卷2294，北京大学出版社1991—1998年版，第26339页。

⑥ 北京大学古文献研究所：《全宋诗》卷391，北京大学出版社1991—1998年版，第4821页。

⑦ 北京大学古文献研究所：《全宋诗》卷2278，北京大学出版社1991—1998年版，第26124页。

⑧ 北京大学古文献研究所：《全宋诗》卷1546，北京大学出版社1991—1998年版，第17556页。

⑨ 唐圭璋：《全宋词》，中华书局1965年版，第873页。

⑩ 北京大学古文献研究所：《全宋诗》卷2149，北京大学出版社1991—1998年版，第24214页。

⑪ 北京大学古文献研究所：《全宋诗》卷1521，北京大学出版社1991—1998年版，第17302页。

令不得用鹤玉洁白等字》："鹧鸪茶碗醹，鹦鹉酒杯甜。"①

宋代诗歌中也有的将黑瓷茶盏上的斑纹形容为雨、粟和虎斑。以下两首诗歌将黑瓷茶盏上的斑纹形容为雨。宋黄庭坚《以小团龙及半挺赠无咎并诗用前韵为戏》："赤铜茗碗雨斑斑，银粟翻光解破颜。"②宋曾丰《游齐觉寺·其二》："薰炉烟缕缕，茗碗雨班班。"③宋葛立方《卫卿叔自青旸寄诗一卷⋯⋯·其七》将斑纹形容为粟："灵芽胯底棋局方，茗碗班班金粟黄。"④宋冯多福《鹤林寺》将斑纹形容为虎斑："暇日还携茗，同来瀹虎斑。"⑤以下两诗将斑纹称为"斓斑"和"斑"。宋吴则礼《同李汉臣赋陈道人茶匕诗》："平生底处蓄盐眼，饱识斓斑翰林碗。"⑥宋洪咨夔《用韵答游司直（似）见寄》："晚桂荐花熏鼎古，寒松堕子茗瓯斑。"⑦

宋代诗歌中的黑瓷茶盏其颜色被形容为紫、铜和金等。

黑瓷茶盏并非纯黑，往往略带紫色，宋代诗歌中常称其为紫瓯、紫碗、紫盏和紫玉等。以下两诗将黑瓷茶盏称为紫瓯。宋陈襄《和东玉少卿谢春卿防御新茗》："绿绢封来溪上印，紫瓯浮出社前花。"⑧宋秦观《满庭芳·茶词》："轻淘起，香生玉尘，雪溅紫瓯圆。"⑨以下两诗称为

①　北京大学古文献研究所：《全宋诗》卷 2513，北京大学出版社 1991—1998 年版，第 17231 页。

②　北京大学古文献研究所：《全宋诗》卷 980，北京大学出版社 1991—1998 年版，第 11338 页。

③　北京大学古文献研究所：《全宋诗》卷 2603，北京大学出版社 1991—1998 年版，第 30245 页。

④　北京大学古文献研究所：《全宋诗》卷 1955，北京大学出版社 1991—1998 年版，第 21827 页。

⑤　北京大学古文献研究所：《全宋诗》卷 2787，北京大学出版社 1991—1998 年版，第 33002 页。

⑥　北京大学古文献研究所：《全宋诗》卷 1267，北京大学出版社 1991—1998 年版，第 14295 页。

⑦　北京大学古文献研究所：《全宋诗》卷 2893，北京大学出版社 1991—1998 年版，第 34546 页。

⑧　北京大学古文献研究所：《全宋诗》卷 414，北京大学出版社 1991—1998 年版，第 5090 页。

⑨　唐圭璋：《全宋词》，中华书局 1965 年版，第 458 页。

紫碗。宋刘敞《过圣俞饮》："银瓶拨醅酒，紫碗双井茶。"①宋苏轼《兴龙节侍宴前一日……》："银瓶泻油浮蚁酒，紫碗铺粟盘龙茶。"②以下两诗称为紫盏。宋冯山《再和》："紫盏烘时愁俗客，清风来处属仙官。"③宋苏轼《游惠山·其三》："明窗倾紫盏，色味两奇绝。"④以下两诗为紫玉。宋范仲淹《和章岷从事斗茶歌》："黄金碾畔绿尘飞，紫玉瓯心雪涛起。"⑤宋释普度《和静照诗韵·其一》："汲来崖瀑煮新茶，紫玉瓯中现瑞霞。"⑥

黑瓷茶盏往往颜色带有黄褐，故有时用铜来形容，被称为赤铜碗、铜叶盏或铜叶。以下两诗将黑瓷茶盏称为赤铜碗。宋吴则礼《和刘峒并简杨虞卿》："斓斑赤铜碗，渠辈久名家。"⑦宋黄庭坚《丁巳宿宝石寺》："瀹茗赤铜碗，笕泉苍烟竿。"⑧以下三诗称为铜叶盏或铜叶。宋孔平仲《梦锡惠墨答以蜀茶》："开缄碾泼试一尝，尤称君家铜叶盏。"⑨宋苏辙《赠净因臻长老》："与君饱食更何求，一杯茗粥倾铜叶。"⑩宋苏轼《次韵蒋颖叔、钱穆父从驾景灵宫二首·其二》："病贪赐茗浮铜叶，

① 北京大学古文献研究所：《全宋诗》卷 475，北京大学出版社 1991—1998 年版，第 5717 页。

② 北京大学古文献研究所：《全宋诗》卷 813，北京大学出版社 1991—1998 年版，第 9412 页。

③ 北京大学古文献研究所：《全宋诗》卷 744，北京大学出版社 1991—1998 年版，第 8669 页。

④ 北京大学古文献研究所：《全宋诗》卷 801，北京大学出版社 1991—1998 年版，第 9280 页。

⑤ 北京大学古文献研究所：《全宋诗》卷 165，北京大学出版社 1991—1998 年版，第 1868 页。

⑥ 北京大学古文献研究所：《全宋诗》卷 3227，北京大学出版社 1991—1998 年版，第 38520 页。

⑦ 北京大学古文献研究所：《全宋诗》卷 1268，北京大学出版社 1991—1998 年版，第 14305 页。

⑧ 北京大学古文献研究所：《全宋诗》卷 1008，北京大学出版社 1991—1998 年版，第 11528 页。

⑨ 北京大学古文献研究所：《全宋诗》卷 924，北京大学出版社 1991—1998 年版，第 10830 页。

⑩ 北京大学古文献研究所：《全宋诗》卷 854，北京大学出版社 1991—1998 年版，第 9901 页。

老怯香泉溢宝樽。"①

黑瓷茶盏因为略带紫金色，或茶盏上有金黄色的线状条纹，有时用金来形容其颜色。如宋晁补之《次韵提刑毅甫送茶》诗曰："健步远梅安用插，鹧鸪金盏有余春。"②此诗中的黑瓷茶盏带有金黄色，并且上有鹧鸪斑纹。宋黄庭坚《阮郎归·茶词》词曰："消滞思，解尘烦。金瓯雪浪翻。"③词中的金瓯很可能是指带有一定金黄色的黑瓷茶盏，而并非金属材质的茶盏。瓯中茶汤似白色的雪浪，用黑瓷茶盏是适宜的。宋葛立方《卫卿叔自青旸寄诗一卷⋯⋯·其七》："灵芽胯底棋局方，茗碗班班金粟黄。"④此诗中的茶盏有粟形斑纹，并且带有金黄色。以下两阕词皆将黑瓷茶盏形容为金缕鹧鸪斑。宋黄庭坚《满庭芳》词曰："纤纤捧，冰瓷莹玉，金缕鹧鸪斑。"⑤宋管鉴《浣溪沙·寿程将》词曰："小小梅花巧耐寒。曛曛晴日醉醒间。茶瓯金缕鹧鸪斑。"⑥词中茶盏带有鹧鸪斑纹，同时上有线状的金色纹路。⑦另黄庭坚《西江月·茶》词曰："兔褐金丝宝碗，松风蟹眼新汤。"⑧此词中的金丝也即上述所引两阕词中的金缕之意，即金色的线状纹路。

关于烧造黑瓷茶盏的窑口，宋代诗词透露出大量信息。生产黑瓷茶盏的窑口主要是位于建州建安的建窑。下举数例。宋王阮《龟父国宾二周丈同游谷帘三首·其一》："怪得坐间无俗语，谷帘泉水建茶瓯。"⑨

①　北京大学古文献研究所：《全宋诗》卷819，北京大学出版社1991—1998年版，第9474页。

②　北京大学古文献研究所：《全宋诗》卷1138，北京大学出版社1991—1998年版，第12871页。

③　唐圭璋：《全宋词》，中华书局1965年版，第402页。

④　北京大学古文献研究所：《全宋诗》卷1955，北京大学出版社1991—1998年版，第21827页。

⑤　唐圭璋：《全宋词》，中华书局1965年版，第401页。

⑥　唐圭璋：《全宋词》，中华书局1965年版，第1570页。

⑦　李精耕、袁春梅《宋代茶词探胜》对宋黄庭坚《满庭芳·茶》中的"金缕"释义为："金丝，指茶饼上所缕的金花，极言茶饼包装的华贵。"（江西人民出版社2015年版，第26页）恐非。"金缕"明显是对作为茶具的茶盏之描绘，而非茶饼，指的是黑瓷茶盏上金黄色的线状纹路。黄庭坚在《西江月·茶》词中将"金缕"表述为"金丝"。

⑧　唐圭璋：《全宋词》，中华书局1965年版，第397页。

⑨　北京大学古文献研究所：《全宋诗》卷2656，北京大学出版社1991—1998年版，第31133页。

建茶瓯指的是建窑所产茶盏。宋郭祥正《次韵行中龙图游后浦六首·其六》："双脊自磨铜雀瓦，密云时泛建溪瓯。"①建溪瓯也指的是建窑生产的茶盏。宋贺铸《玉钩环歌》诗序曰："诸王孙士泞澄源，以苍玉环螳螂钩见觊，助饰野服。因以珉玉盘、博山炉、成氏箭、建盏、龙茶五物并此歌为报。"诗曰："吾乡美笥鹓鸡翰，闽瓷兔碗霜毛寒。"②建盏、闽瓷都指的是建窑所产的茶盏。宋黄庭坚《和答梅子明王扬休点密云龙》："二月尝新官字盏，游丝不到延春阁。……建安瓷碗鹧鸪斑，谷帘水与月共色。"③建安瓷碗当然指的是建窑烧造的黑瓷茶盏，上面还有"官字"，说明是官窑所产，茶盏上带有官府的标记。

另外，黑瓷茶盏也有其他窑口生产的。如宋李之仪《试郭底泉和韵》："聊资定碗黑，岂待无托绿。"④诗中的黑瓷茶盏是位于定州的定窑生产的，宋代定窑以生产精美白瓷著名，但也烧造黑瓷。又如宋张扩《谢人惠团茶》："惠山寒泉第二品，定武乌瓷红锦囊。"⑤定武指的是定州，定武乌瓷也即定窑生产的黑瓷茶盏。再如宋释德洪《无学点茶乞诗》诗曰："盏深扣之看浮乳，点茶三昧须饶汝。鹧鸪斑中吸春露，□□□□□□□。"⑥"饶汝"分别是位于饶州的景德镇窑和位于汝州的汝窑，宋代景德镇窑和汝窑本以分别生产白瓷和青瓷著名，但似乎也产黑瓷，"鹧鸪斑"指的就是带有鹧鸪斑纹的黑瓷茶盏。

宋代诗歌中虽然黑瓷茶盏最为流行，但青瓷茶盏也仍大量存在，诗人们往往用碧、翠、青、绿等词形容青瓷茶盏的釉色。

以下几首诗歌用碧来形容青瓷茶盏。宋陈岩《煎茶峰（广化寺钟楼

① 北京大学古文献研究所：《全宋诗》卷774，北京大学出版社1991—1998年版，第8695页。

② 北京大学古文献研究所：《全宋诗》卷1102，北京大学出版社1991—1998年版，第12508页。

③ （宋）黄庭坚：《山谷集·山谷外集》卷2，《景印文渊阁四库全书》第1113册，台湾商务印书馆1986年版。

④ 北京大学古文献研究所：《全宋诗》卷967，北京大学出版社1991—1998年版，第11245页。

⑤ 北京大学古文献研究所：《全宋诗》卷1396，北京大学出版社1991—1998年版，第16063页。

⑥ 北京大学古文献研究所：《全宋诗》卷1334，北京大学出版社1991—1998年版，第15167页。

其上）》：“春山细摘紫英芽，碧玉瓯中散乳花。”①宋范仲淹②《采茶歌》：“黄金碾畔绿尘飞，碧玉瓯中翠涛起。”③宋刘攽《凝翠堂·其一》：“儿童戏扫黄金影，茗饮时倾碧玉杯。”④宋艾性夫《题四皓对奕瀹茶图各一绝·其二》：“石乳云腴拨不开，春风潋滟碧磁杯。”⑤宋王庭珪《好事近·茶》：“黄金碾入碧花瓯，瓯翻素涛色。”⑥以上数诗词分别将青瓷茶盏称为碧玉瓯、碧玉杯、碧磁杯和碧花瓯。

　　以下两诗用翠来形容青瓷茶盏。宋刘说道诗云：“灵芽得春光，龙焙收奇芬。进入蓬莱宫，翠瓯生白云。”⑦宋赵千秋《风流子》词曰：“正三行钿袖，一声金缕，卷茵停舞，侧火分茶。笑盈盈，溅汤温翠碗，折印启缃纱。”⑧以上两首诗词分别将青瓷茶盏称为翠瓯、翠碗。

　　也有的诗人用青来形容青瓷茶盏。如宋方回《存心具饮》：“青瓷古茗器，十觞联若飞。”⑨宋张商英《留题慧山寺》：“置茶适自建安到，青杯石臼相争先。”⑩以上两诗将青瓷茶盏分别称为青瓷、青杯。

　　还有的诗人用绿来形容青瓷茶盏。下举两例。宋李南金《茶声》：“听得松风并涧水，急呼缥色绿瓷杯。”⑪宋陆游《喜得建茶》：“雪霏庾

　　①　北京大学古文献研究所：《全宋诗》卷3614，北京大学出版社1991—1998年版，第43293页。

　　②　宋王观国《学林》载：“沈存中论茶，谓‘黄金碾畔绿尘飞，碧玉瓯中翠涛起’宜改绿为玉，改翠为素，此论可也。”（卷八，四库版）沈存中即宋代沈括。《全宋诗》据此认为该诗句的作者为沈括。（《全宋诗》卷686，第8018页）

　　③　（宋）刘斧：《青琐高议》前集卷9，上海古籍出版社1983年版，第92页。

　　④　北京大学古文献研究所：《全宋诗》卷611，北京大学出版社1991—1998年版，第7256页。

　　⑤　北京大学古文献研究所：《全宋诗》卷3700，北京大学出版社1991—1998年版，第44419页。

　　⑥　唐圭璋：《全宋词》，中华书局1965年版，第823页。

　　⑦　（明）徐𤊹：《蔡端明别纪（摘录）》，喻政：《茶书》，明万历四十一年刻本。

　　⑧　唐圭璋：《全宋词》，中华书局1965年版，第1468页。

　　⑨　北京大学古文献研究所：《全宋诗》卷3485，北京大学出版社1991—1998年版，第41496页。

　　⑩　北京大学古文献研究所：《全宋诗》卷934，北京大学出版社1991—1998年版，第11003页。

　　⑪　北京大学古文献研究所：《全宋诗》卷3162，北京大学出版社1991—1998年版，第37929页。

岭红丝砣，乳泛闽溪绿地材。"①

　　宋代诗歌中的青瓷茶盏主要是位于越州的越窑所产，越窑青瓷在宋代仍享有较高声誉。越窑青瓷茶盏一般被称为越瓯。下举数例。宋杨亿《建溪十咏·北苑焙》："越瓯犹借渌，蒙顶敢争新。"②宋宋白《宫词·其四十九》："龙焙中春进乳茶，金瓶汤沃越瓯花。"③宋余靖《和伯恭自造新茶》："江水对煎萍仿佛，越瓯新试雪交加。"④宋释智圆《代书寄奉蟾上人》："蛮香爇古篆，山茶分越瓯。"⑤另宋宋庠《新年谢故人惠建茗》称越窑青瓷茶盏为越瓷："左鏁沸香殊有韵，越瓷涵绿更疑空。"⑥宋魏野《谢长安孙舍人寄惠蜀笺并茶二首·其二》诗曰："谁将新茗寄柴扉，京兆孙家小紫微。鼎是舒州烹始称，瓯除越国贮皆非。"⑦诗人认为茶盏除越瓷之外都是不值得称道的。

　　宋代诗歌中也有白瓷茶盏。如宋张纲《次韵孙仲益食豚鱼》诗曰："说食书生费口牙，一杯初捧白瓷花。……腐儒一饱忘粗粝，更索卢仝七碗茶。"⑧诗中的"一杯白瓷"，也即白瓷茶盏。又如宋彭汝砺《赠君俞茶盂》诗曰："人心一何巧，得泥自山隅。运泥置盘中，百转成双盂。粹质淹雪霜，清辉夺璠玙。精明绝隐匿，洁白无瑕污。殷勤持赠君，意似生束刍。"⑨此诗歌咏了白瓷茶盏的制作过程，从山中掘取瓷泥，运出再由心灵手巧的匠人拉坯、利坯（百转成双盂），茶盏十分精美，色

　　① 北京大学古文献研究所：《全宋诗》卷2198，北京大学出版社1991—1998年版，第25111页。
　　② 北京大学古文献研究所：《全宋诗》卷118，北京大学出版社1991—1998年版，第1377页。
　　③ 北京大学古文献研究所：《全宋诗》卷20，北京大学出版社1991—1998年版，第283页。
　　④ 北京大学古文献研究所：《全宋诗》卷228，北京大学出版社1991—1998年版，第2674页。
　　⑤ 北京大学古文献研究所：《全宋诗》卷139，北京大学出版社1991—1998年版，第1561页。
　　⑥ 北京大学古文献研究所：《全宋诗》卷200，北京大学出版社1991—1998年版，第2266页。
　　⑦ 北京大学古文献研究所：《全宋诗》卷80，北京大学出版社1991—1998年版，第911页。
　　⑧ 北京大学古文献研究所：《全宋诗》卷1577，北京大学出版社1991—1998年版，第17894页。
　　⑨ 北京大学古文献研究所：《全宋诗》卷896，北京大学出版社1991—1998年版，第10483页。

如霜雪、洁白无瑕。

宋代诗歌中的白瓷茶盏主要是由位于饶州浮梁县的景德镇窑生产的。如宋李廌《元忠和叶秘校腊茶诗相率偕赋》诗曰："须藉水帘泉胜乳，也容双井白过磁（江南双井用鄱阳白薄盏点鲜为上）。"①诗人形容白瓷茶盏为"鄱阳白薄盏"，鄱阳县是饶州的州治所在地，往往代指饶州，此盏是由饶州境内的景德镇窑生产的，"白"，说明是白瓷茶盏，"薄"，说明制作较为轻薄精致。另上述宋彭汝砺《赠君俞茶盂》诗中的白瓷茶盏也很可能是景德镇窑生产的瓷器，因为彭汝砺为饶州鄱阳人，有条件用家乡的特产赠送友人。宋代僧人的偈语常出现景德镇窑白瓷茶盏。下举数例。宋释宗杲《郑学士请赞》："巩县茶瓶吃一槌，击碎饶州白瓷碗。"②宋释祖先《偈颂四十二首·其十三》："拈得巩县茶瓶，撼碎饶州瓷碗。"③宋释道璨《偈颂十二首·其四》："踢倒巩县茶瓶，打破饶州瓷碗。"④所谓饶州白瓷碗或饶州瓷碗，指的都是景德镇窑产的白瓷茶盏。

宋代诗歌中还存在红瓷茶盏，皆为定窑所产。如宋苏轼《试院煎茶》诗曰："又不见今时潞公煎茶学西蜀，定州花瓷琢红玉。"⑤又如宋白玉蟾《茶歌》："定州红玉琢花瓷，瑞雪满瓯浮白乳。"⑥苏轼和白玉蟾皆将红瓷茶盏美称为红玉。

除以建窑为代表的黑瓷茶盏、越窑为代表的青瓷茶盏以及景德镇窑为代表的白瓷茶盏外，定窑茶盏也在宋代诗歌中经常出现。如宋释德洪

① 北京大学古文献研究所：《全宋诗》卷 1203，北京大学出版社 1991—1998 年版，第 13672 页。

② 北京大学古文献研究所：《全宋诗》卷 1723，北京大学出版社 1991—1998 年版，第 19407 页。

③ 北京大学古文献研究所：《全宋诗》卷 2511，北京大学出版社 1991—1998 年版，第 29020 页。

④ 北京大学古文献研究所：《全宋诗》卷 3456，北京大学出版社 1991—1998 年版，第 41187 页。

⑤ 北京大学古文献研究所：《全宋诗》卷 791，北京大学出版社 1991—1998 年版，第 9160 页。

⑥ 北京大学古文献研究所：《全宋诗》卷 3140，北京大学出版社 1991—1998 年版，第 37656 页。

《郭祐之太尉试新龙团索诗》："定花磁盂何足道，分尝但欠纤纤捧。"①
又如宋胡寅《用前韵示贾阁老》："雪泛定州瓷，浇此饮河腹。"②

但与宋代诗歌中定窑仅留下黑瓷与红瓷茶盏的身影不同，在后代，定窑茶盏是以白瓷闻名的。如清乾隆帝《咏定窑莲叶碗》诗曰："赵宋传来白定名，尔时却以有芒轻。即今火色全消尽，一朵玉莲水面擎。"③诗人明确将定窑茶盏称为白定，且在器形的设计上为莲叶形。乾隆帝《咏定窑碗》又诗曰："粉定传宋制，尔时犹厌芒。至今珍玉润，入夜拟珠光。訾近誉其古，尚圆岂必方？东坡琢红句，想未酌之详。"他还在此诗的按语中说："按今时所见定窑皆白色，上者谓之粉定，次者谓之土定。未见有红色者也。乃苏轼《试院煎茶诗》有'定州花瓷琢红玉'之句。考宋邵伯温《闻见前录》载：'仁宗一日幸张贵妃阁，见定州红瓷器，帝问曰安得此物，妃以王拱宸所献为对。帝怒以所持拄斧碎之，妃愧谢久之乃已。'云云。似当时实有此一种。然何以今时白者不乏流传，而红者即髻垦薜暴之脚货亦绝不一见耶？岂当时不过偶一陶制后遂禁止不作，而轼因逞词诩重耶？因成此什，并识如右。"④乾隆帝诗中的粉定，指的是上等白色的定窑瓷器。他认为流传下来当时可见的定瓷都是白色的，上等的是粉定，次等的是土定，并未见有红色。乾隆帝对定窑白瓷大量流传但红瓷却未得一见感到迷惑。但苏轼有"定州花瓷琢红玉"之句，邵伯温《闻见前录》也记载了定窑红瓷，乾隆帝认为定窑红瓷还是有的，只是可能偶一制作很罕见而已。⑤

① 北京大学古文献研究所：《全宋诗》卷1330，北京大学出版社1991—1998年版，第15101页。

② 北京大学古文献研究所：《全宋诗》卷1871，北京大学出版社1991—1998年版，第20932页。

③ （清）弘历：《御制诗四集》卷82，《景印文渊阁四库全书》第1307—1308册，台湾商务印书馆1986年版。

④ （清）弘历：《御制诗五集》卷86，《景印文渊阁四库全书》第1309—1310册，台湾商务印书馆1986年版。

⑤ 中国硅酸盐学会编《中国陶瓷史》认为"定窑宋代以烧白瓷为主"。在引用了邵伯温《闻见录》中的"定州红瓷"条目后指出："关于定州红瓷，苏东坡也有'定州花瓷琢红玉'诗句，唯定窑窑址里未见铜红釉标本，两人所记定州红瓷，是否铜红釉现尚难定，故宫博物院1950年第一次调查涧磁村窑址时，采集到的酱釉标本中有的呈现红色。……这类酱红色釉或酱釉中闪现红斑，是铁的呈色，与宋代钧窑以铜为着色剂的钧窑紫红釉不同。"（文物出版社1982年版，第233、236页）

　　宋代诗歌中的陶瓷茶盏常出现"花瓷"一词，花瓷在设计上指的是带有纹饰的瓷器，瓷器上的纹饰有胎装饰、釉装饰和彩装饰三类。以下几首诗歌中的花瓷皆指的是带有纹饰的陶瓷茶盏。宋刘子翚《寄茶与二刘》："凤饼推开雪照人，花瓷啜罢甘潮舌。"①宋陈渊《和向和卿尝茶》："花瓷烹月团，此乐天不畀。……轻云落杯盏，飞雪洒肠胃。"②宋秦观《秋日三首·其二》："月团新碾瀹花瓷，饮罢呼儿课楚词。"③宋曹冠《朝中措·茶》："金箸春葱击拂，花瓷雪乳珍奇。"④宋周紫芝《摊破浣溪沙·茶词》："凤饼未残云脚乳，水沉催注玉花瓷。忍看捧瓯春笋露，翠鬟低。"⑤宋王庭珪《好事近·茶》词中则将陶瓷茶盏称为碧花瓯："黄金碾入碧花瓯，瓯翻素涛色。"⑥

　　以上例举的宋代诗歌中的花瓷为胎装饰、釉装饰还是彩装饰，不得而知，但为胎装饰的可能性更大。⑦胎装饰的形式主要有划花、刻花、印花、贴花和堆花等。清乾隆帝有两首诗咏及了定窑茶盏，涉及了花瓷的胎装饰。《咏定瓷碗》诗曰："簇粉堆花双凤夔，色惟殷尚朴无奇。侵寻朱氏宣成代，遂有精描五采施。"⑧诗中的定窑茶盏用胎装饰的堆花技艺制作了双凤纹饰，从"簇粉"和"色惟殷尚朴无奇"的描述来看应为白瓷，诗中指出，到了明代宣德成化年间，有了精美的彩装饰类型之一五彩。《咏定窑三羊方盂》又诗曰："粉定出北宋，花瓷实鲜看。

　　①　北京大学古文献研究所：《全宋诗》卷1914，北京大学出版社1991—1998年版，第21386页。

　　②　北京大学古文献研究所：《全宋诗》卷1636，北京大学出版社1991—1998年版，第18340页。

　　③　北京大学古文献研究所：《全宋诗》卷1061，北京大学出版社1991—1998年版，第12112页。

　　④　唐圭璋：《全宋词》，中华书局1965年版，第1534页。

　　⑤　唐圭璋：《全宋词》，中华书局1965年版，第873页。

　　⑥　唐圭璋：《全宋词》，中华书局1965年版，第823页。

　　⑦　汪庆正主编《简明陶瓷词典》对"花瓷"的释义是："即花釉瓷器，唐代新创品种。是在黑釉、黄釉、黄褐釉、天蓝釉或茶叶末釉上饰以天蓝或月白色的有规则的或任意加上的斑点。花釉瓷器除……腰鼓外，常见的还有各种形式的大小罐、双系壶、花口或葫芦式瓶、三足盘，而以壶、罐为多。"（上海辞书出版社1989年版，第85页）此释义将花瓷局限于釉装饰，忽视了胎装饰和彩装饰，另外在器形上此释义忽视了花瓷还有盏这个重要类型。

　　⑧　（清）弘历：《御制诗四集》卷86，《景印文渊阁四库全书》第1307—1308册，台湾商务印书馆1986年版。

（苏东坡诗，定川花瓷琢红玉。今之定瓷皆白色，无采。所谓粉定也，然率素质。若此隐起三羊纹者，即东坡所谓花瓷。亦无不可）非红宁紫夺，惟白得初完。坤二形堪表（取直方之喻），乾三义具观（羊者阳也有乾九三之义）。因思切已戒，敢忘作君难。"①诗人认为白色的定窑瓷器出自北宋，带有纹饰的花瓷并不太常见。诗中所咏茶盏作为花瓷带有三羊纹饰，从"隐起三羊纹"的描述来看，此三羊纹饰的制作似为胎装饰中的划花技艺。

四　诗歌中的宋代其他陶瓷茶具

诗歌中的宋代其他陶瓷茶具主要有用于贮藏茶叶的陶瓷器皿、用于贮存水的陶瓷器皿，另外还有用于碾磨茶叶的茶臼和茶碾等。

茶叶容易陈化，保存要避光、避湿，陶瓷器皿是较佳的贮藏器。以下两首诗歌中贮藏茶叶的器皿皆为陶瓷。宋杨万里《谢岳大用提举郎中寄茶果药物三首·日铸茶》："瓷瓶蜡纸印丹砂，日铸春风出使家。白锦秋鹰微露爪，青瑶晓树未成芽。"②此诗中的茶叶贮存于瓷瓶之中，外用蜡纸密封，打了丹砂印为标记。宋张镃《许深父送日铸茶》："短笺欣见小龙蛇，谏省初颁越岭茶。瓷缶秘香蒙翠箬，蜡封承印湿丹砂。"③此诗中的茶叶藏于瓷缶之中，内有翠绿色的箬叶以保持香味，外有蜡封和丹砂印。

宋代诗歌中贮藏茶叶的陶瓷器皿一般被称为瓶。下举数例。宋陆游《睡起遣怀》："摩挲困睫喜汤熟，小瓶自拆山茶香。"④此诗为诗人将瓶拆开取茶。宋周必大《胡邦衡生日以诗送北苑八銙日注二瓶（己丑六月三日）》："尚书八饼分闽焙，主簿双瓶拣越芽。"⑤此诗是诗人以北苑

① （清）弘历：《御制诗四集》卷30，《景印文渊阁四库全书》第1307—1308册，台湾商务印书馆1986年版。

② 北京大学古文献研究所：《全宋诗》卷2294，北京大学出版社1991—1998年版，第26340页。

③ 北京大学古文献研究所：《全宋诗》卷2686，北京大学出版社1991—1998年版，第31616页。

④ 北京大学古文献研究所：《全宋诗》卷2234，北京大学出版社1991—1998年版，第25663页。

⑤ 北京大学古文献研究所：《全宋诗》卷2322，北京大学出版社1991—1998年版，第26718页。

茶八銙和日注茶二瓶送人。以下三诗为诗人得到友人馈赠的茶叶，茶叶贮藏于瓶中。宋徐照《重题翁卷山居》："新茗一瓶蒙见惠，家童言是社前收。"①宋韩驹《又谢送凤团及建茶》："山瓶惯识露芽香，细蒻匀排讶许方。"②宋章甫《叶子逸以惠山泉瀹日铸新茶饷予与常郑卿》："瓶芽分送已无余，杯水尚容消午渴。"③在设计上瓶是一种小口大腹的器皿。

有时贮藏茶叶的器皿也被称为缶、罂等。如宋陆游《过武连县北柳池安国院煮泉试日铸顾渚……》诗曰："我是江南桑苎家，汲泉闲品故园茶。只应碧缶苍鹰爪，可压红囊白雪芽。（日铸贮以小瓶，蜡纸丹印封之。顾渚贮以红蓝缣囊。皆有岁贡。）"④诗中将藏茶器皿称为碧缶，应为青瓷，在诗的自注中，又将藏茶器皿称为瓶，说明在诗人的概念中，缶与瓶大致同义，缶在设计上也为小口大肚的容器。又如宋梅尧臣《答宣城张主簿遗鸦山茶次其韵》诗曰："如何烦县僚，忽遗及我家。雪贮双砂罂，诗琢无玉瑕。"⑤因为宋代研膏团茶烹出的茶汤为白色，故美称茶饼为雪，诗中的"砂罂"，也即陶质的罂，罂在设计上也是小口大肚的盛贮器，与缶类似。

用于贮存水的容器也常为陶瓷，被称为瓶、罂、盎、瓮、缸、壶、罐和缶等。

贮存水的容器在宋代诗歌中最常被称为瓶。下举数例。以下三诗皆为描述将水贮存于瓶中携带运送。宋刘挚《石生煎茶》："石生兰溪来，手提溪泉瓶。"⑥宋强至《惠山泉》："封寄晋陵船，东南第一泉。出瓶

① 北京大学古文献研究所：《全宋诗》卷2671，北京大学出版社1991—1998年版，第31388页。

② 北京大学古文献研究所：《全宋诗》卷1442，北京大学出版社1991—1998年版，第16632页。

③ 北京大学古文献研究所：《全宋诗》卷2517，北京大学出版社1991—1998年版，第29055页。

④ 北京大学古文献研究所：《全宋诗》卷2156，北京大学出版社1991—1998年版，第24315页。

⑤ 北京大学古文献研究所：《全宋诗》卷261，北京大学出版社1991—1998年版，第3145页。

⑥ 北京大学古文献研究所：《全宋诗》卷679，北京大学出版社1991—1998年版，第7922页。

云液碎，落鼎月波圆。"①宋华镇《送傅彬老检讨赴宜兴簿》："百草让茶先有味，一瓶挹水近通携。"②以下两诗也为以瓶汲水或欲以瓶携水。宋赵湘《饮茶》："僧敲石里火，瓶汲竹根泉。"③宋王阮《龟父国宾二周丈同游谷帘三首·其二》："万斛跳珠撒一空，水晶光透影玲珑。篮舆不是归来早，安得携瓶到此中。"④

贮水容器也常被称为罂。如宋郑刚中《黎伯英解元赠予一大缶，封泥如法，初谓酒也，至乃西山泉。云暑中时可一酌，珍重其意，为赋此章》："汲取得陶罂，置满彭亨腹。"⑤诗中贮水的陶瓷容器被称为陶罂，在诗题中被称为缶，说明在诗人心目中罂与缶是基本同义的。宋陆游《晨雨》："青蒻云腴开斗茗，翠罂玉液取寒泉。"⑥诗中翠罂即为青瓷贮水容器。因为作为容器瓶与罂近乎同义，皆为小口大腹，贮水容器常合称为瓶罂。下举数例。宋卫宗武《和野渡雪消二律·其一》："剩洗瓶罂储此水，待驱炎暑煮春茶。"⑦宋王十朋《虾蟆碚水》："我亦走瓶罂，一瓯瀹云腴。"⑧宋苏轼《求焦千之惠山泉诗》："瓶罂走千里，真伪半相渎。"⑨宋李纲《谷帘泉》："坐令仆隶致瓶罂，是非诚否良难诘。"⑩

作为茶具的贮水容器有时也被称为瓵。如宋沈辽《德相惠新茶复次

① 北京大学古文献研究所：《全宋诗》卷594，北京大学出版社1991—1998年版，第6941页。

② 北京大学古文献研究所：《全宋诗》卷1087，北京大学出版社1991—1998年版，第12346页。

③ 北京大学古文献研究所：《全宋诗》卷76，北京大学出版社1991—1998年版，第879页。

④ 北京大学古文献研究所：《全宋诗》卷2656，北京大学出版社1991—1998年版，第31133页。

⑤ 北京大学古文献研究所：《全宋诗》卷1697，北京大学出版社1991—1998年版，第19121页。

⑥ 北京大学古文献研究所：《全宋诗》卷2158，北京大学出版社1991—1998年版，第24349页。

⑦ 北京大学古文献研究所：《全宋诗》卷3312，北京大学出版社1991—1998年版，第39481页。

⑧ 北京大学古文献研究所：《全宋诗》卷2038，北京大学出版社1991—1998年版，第22872页。

⑨ 北京大学古文献研究所：《全宋诗》卷1556，北京大学出版社1991—1998年版，第17669页。

⑩ 北京大学古文献研究所：《全宋诗》卷1636，北京大学出版社1991—1998年版，第18340页。

前韵奉谢》:"甘泉列盎釜,炽炭浩旁叠。"①又如宋汪藻《陪诸公游惠山》:"甘寒饮天下,瓶盎走膏乳。"②因为盎设计上也是小口大腹的容器,诗中瓶与盎合称为瓶盎。

贮水器皿有时被称为瓮。如宋苏轼《汲江煎茶》:"活水还须活火烹(唐人云:茶须缓火炙,活火煎),自临钓石取深清。大瓢贮月归春瓮,小杓分江入夜瓶。"③设计上瓮为腹部较大、容量较大的陶瓷容器,所以诗中云大瓢之水归瓮,小杓之水入瓶。又如宋李昂英《后峒月溪寺》:"连筒泉落瓮,如镜地无砖。"④再如宋诸葛鉴《青衣泉》:"闲将陆羽茶经较,只载中泠一瓮归。"⑤

贮水器皿在宋诗中也被称为缸。如宋郭祥正《谢胡丞寄锡泉十瓶》:"怜我酷嗜茗,远分名山泉。……幸遇佳客便,十缸附轻船。开缸漱清冷,不待同茗煎。"⑥缸之本意为大型的陶制容器,此诗中将贮水容器称为缸,但诗题又称为瓶,说明在诗人心目中瓶与缸是同义的。又如宋梅尧臣《平山堂留题》:"陆羽井苔黏瓦缸,煎铛泻鼎声淙淙。"⑦此诗将贮水容器称为瓦缸,也即陶瓷材质的水缸。

宋诗中贮水容器也被称为壶、罐、缶等。下举数例。宋张商英《留题慧山寺》⑧:"涤釜操壶贮甘液,缄题远寄朱门宅。"⑨宋胡融《葛仙茗

① 北京大学古文献研究所:《全宋诗》卷719,北京大学出版社1991—1998年版,第8304页。

② 北京大学古文献研究所:《全宋诗》卷1433,北京大学出版社1991—1998年版,第16513页。

③ 北京大学古文献研究所:《全宋诗》卷826,北京大学出版社1991—1998年版,第9567页。

④ 北京大学古文献研究所:《全宋诗》卷3257,北京大学出版社1991—1998年版,第38845页。

⑤ 北京大学古文献研究所:《全宋诗》卷2669,北京大学出版社1991—1998年版,第31356页。

⑥ 北京大学古文献研究所:《全宋诗》卷765,北京大学出版社1991—1998年版,第8884页。

⑦ 北京大学古文献研究所:《全宋诗》卷261,北京大学出版社1991—1998年版,第3204页。

⑧ 此诗元佚名《无锡县志》作:"涤缶操壶贮甘液,缄题远寄朱门宅。"似更符合实际。因为釜是敞口圜底的煮水器,并不便于贮水远寄。

⑨ 北京大学古文献研究所:《全宋诗》卷934,北京大学出版社1991—1998年版,第11003页。

园》："携壶汲飞瀑，呼我烹石鼎。"①宋苏辙《和子瞻调水符》："何用费卒徒，取水负瓢罐。"②宋秦观《同子瞻赋游惠山三首·其三》："罂缶驰千里，真珠犹不灭。"③

宋代的茶叶多为饼茶，饮用前需碾磨成粉，碾茶用具可分为茶臼、茶碾和茶磨。

茶臼为碗状内有纵横交错的划痕用以将茶研磨成粉的用具，一般配合茶杵使用。从考古发掘和博物馆收藏来看，茶臼材质多为陶瓷。④ 宋代诗歌中涉及茶臼的诗句很多。如宋马子严《章岩》："山僧为我敲茶臼，相对炉香起暮烟。"⑤又如宋王炎《再用元韵因简县庠诸先辈》："竹间杵臼相敲击，茶不疗饥何苦吃。"⑥再如宋陆游《偶得海错侑酒戏作》："添雪更知凭茗碗，山童敲臼隔窗听。"⑦再如宋林希逸《烹茶鹤避烟》："隔竹敲茶臼，禅房汲井烹。"⑧因为茶臼为碗状，有的诗歌将茶臼称为瓯、盆。如宋李弥大《无碍泉》："瓯研水月先春焙，鼎煮云林无碍泉。"⑨此诗将茶臼称为瓯。又如宋苏轼《和蒋夔寄茶》："柘罗铜碾弃不用，脂麻白土须盆研。"⑩此诗将茶臼称为盆。茶臼材质也有木制的。如宋秦观《茶臼》："幽人耽茗饮，刳木事捣撞。巧制合臼形，

① 北京大学古文献研究所：《全宋诗》卷 2520，北京大学出版社 1991—1998 年版，第 29117 页。

② 北京大学古文献研究所：《全宋诗》卷 973，北京大学出版社 1991—1998 年版，第 9838 页。

③ 北京大学古文献研究所：《全宋诗》卷 1055，北京大学出版社 1991—1998 年版，第 12075 页。

④ 参见郭丹英《碾破香无限，飞起绿尘埃：宋代茶臼、茶碾及茶磨散记》（《收藏家》2016 年第 12 期）。

⑤ 北京大学古文献研究所：《全宋诗》卷 2605，北京大学出版社 1991—1998 年版，第 31054 页。

⑥ 北京大学古文献研究所：《全宋诗》卷 2565，北京大学出版社 1991—1998 年版，第 29743 页。

⑦ 北京大学古文献研究所：《全宋诗》卷 2170，北京大学出版社 1991—1998 年版，第 24641 页。

⑧ 北京大学古文献研究所：《全宋诗》卷 3125，北京大学出版社 1991—1998 年版，第 37348 页。

⑨ 北京大学古文献研究所：《全宋诗》卷 1444，北京大学出版社 1991—1998 年版，第 16655 页。

⑩ 北京大学古文献研究所：《全宋诗》卷 796，北京大学出版社 1991—1998 年版，第 9219 页。

雅音侔枕桯。"①

将茶饼碾磨成粉的器具，除茶臼外，还有茶碾，茶碾是由碾槽和碾轴组成用以将茶碾碎成粉的器具。宋代诗歌中常出现茶碾的身影。下举三例。宋赵汝腾《陪饶计使至北苑焙》："万碾玉尘飞动处，鬼犹劳矣况人耶。"②宋陆游《十一月上七日蔬饭骡岭小店》："建溪小春初出碾，一碗细乳浮银粟。"③宋王洋《尝新茶》："僧窗虚白无埃尘，碾宽罗细杯勺匀。"④从宋代诗歌来看，茶碾似多为石质和铜质。以下两诗中的茶碾为石质。宋林逋《监郡吴殿丞惠以笔墨建茶各吟一绝谢之·茶》："石辗轻飞瑟瑟尘，乳花烹出建溪春。"⑤宋丁谓《煎茶》："自绕风炉立，谁听石碾眠。"⑥以下两首诗词中的茶碾为铜质。宋陆游《七月十日到故山削瓜瀹茗翛然自适》："瓜冷霜刀开碧玉，茶香铜碾破苍龙。"⑦宋陈师道《南柯子·问王立之督茶》："但有寒暄问，初无凤鸟过。尘生铜碾网生罗。一诺十年犹未、意如何。"⑧但从考古发掘和博物馆收藏来看，亦有茶碾在设计上为瓷质的。⑨

茶磨作为碾茶器具出茶效率比茶臼、茶碾更高，宋代诗歌中亦有大量有关茶磨的内容。因为茶磨一般为石质的，不再赘述。

①　北京大学古文献研究所：《全宋诗》卷 1064，北京大学出版社 1991—1998 年版，第 12128 页。

②　北京大学古文献研究所：《全宋诗》卷 3262，北京大学出版社 1991—1998 年版，第 38880 页。

③　北京大学古文献研究所：《全宋诗》卷 2166，北京大学出版社 1991—1998 年版，第 24530 页。

④　北京大学古文献研究所：《全宋诗》卷 1687，北京大学出版社 1991—1998 年版，第 18960 页。

⑤　北京大学古文献研究所：《全宋诗》卷 108，北京大学出版社 1991—1998 年版，第 1241 页。

⑥　北京大学古文献研究所：《全宋诗》卷 101，北京大学出版社 1991—1998 年版，第 1146 页。

⑦　北京大学古文献研究所：《全宋诗》卷 2173，北京大学出版社 1991—1998 年版，第 24704 页。

⑧　唐圭璋：《全宋词》，中华书局 1965 年版，第 588 页。

⑨　参见郭丹英《碾破香无限，飞起绿尘埃：宋代茶臼、茶碾及茶磨散记》（《收藏家》2016 年第 12 期，第 42—47 页）。

第三节　绘画中的宋代陶瓷茶具

宋代绘画作品中有部分为茶画，这些茶画中一般会出现茶具。如宋黄儒《品茶要录》曰："然士大夫间为珍藏精试之具，非会雅好真，未尝辄出。……器用之宜否，较试之汤火，图于缣素，传玩于时，独未有补于赏鉴之明尔。"①文人士大夫珍藏茶具，并且还绘图传玩。以下两首诗歌亦表现了茶具绘图的情形。宋文同《谢许判官惠茶图茶诗》："成图画茶器，满幅写茶诗。会说工全妙，深谙句特奇。"②宋周季在《玉川碾茶图》上题绝句云："独抱遗经舌本乾，笑呼赤脚碾龙团。但知两腋清风起，未识捧瓯春笋寒。"③诗中提到的茶具至少有茶碾、茶瓯。

在文献中有大量宋代画家创作茶画的记载，这些画家有李公麟、刘松年、马远、李唐、蔡肇、史显祖和李嵩等。

如宋李冲元记载李公麟（字伯时，号龙眠）创作了《龙眠莲社图》："龙眠李伯时为余作莲社十八贤图，追写当时事。……一人捧经笈与童子持如意立其后，又童子跪而司火，持铗向炉而吹，一人俯炉而方烹，捧茶盘而立者一人，傍有石置茶器。又一岩中有文殊金像，环坐其下为佛事者三人，一执炉跪而歌呗者昙常也，一人坐而擎拳者道昺也，一人执经卷而坐者周续之也。"④图中有茶炉、茶盘等茶具。又如清张照等《秘殿珠林》描绘了李公麟《罗汉图》："题偈凡十四处。……第九云犀那因偈，罗二人并榻语，僧前注军持，竹下治茶具。……第十三云岩中背坐禅，大壑泻瀑布，群蛇在其傍，注茶迦不惧。"⑤

清卞永誉《书画汇考》记载了宋刘松年创作的《卢仝烹茶图》。宋

① （宋）黄儒：《品茶要录》，喻政：《茶书》，明万历四十一年刻本。

② 北京大学古文献研究所：《全宋诗》卷438，北京大学出版社1991—1998年版，第5355页。

③ （宋）周辉：《清波杂志》卷8，《景印文渊阁四库全书》第1039册，台湾商务印书馆1986年版。

④ （清）卞永誉：《书画汇考》卷42，《景印文渊阁四库全书》第827—829册，台湾商务印书馆1986年版。

⑤ （清）张照等：《秘殿珠林》卷9，《景印文渊阁四库全书》第823册，台湾商务印书馆1986年版。

李复为此图题诗曰："老屋颓垣洛城里，绿树团阴照窗几。……竹炉火暖苍烟凝，碧云浮鼎香风生。白头老媪不解事，时闻蚓窍苍蝇声。……松年图此宁无情，似觉七碗通仙灵。"此诗中涉及的茶具有茶炉、茶碗，并隐含了煮水器（时闻蚓窍苍蝇声）。元明之际乌斯道为此图题诗曰："玉川先生事幽独，寂寂茆堂倚林麓。琴书前陈白日静，云泛晴光落松竹。平生茶灶为故人，一日不见心生尘。婢仆烹茶识茶性，火斥老火溪泉新。苍龙跃入春涛底，兔碗飞香白花起。"[1]此诗中涉及的茶具至少有茶灶、茶碗。明都穆为此图所作跋曰："玉川子嗜茶，见其所赋茶歌，松年图此。所谓破屋数间，一婢赤脚举扇向火。竹炉之汤未熟，而长须之奴复负大瓢出汲。玉川子方倚案而坐，侧耳松风以俟七碗之入口。可谓善于画者矣。"[2]提到的茶具有竹茶炉、茶瓢和茶碗。

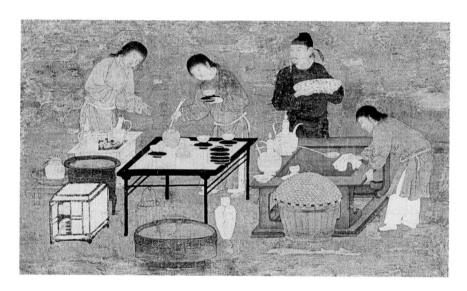

图 2 - 3　宋徽宗《文会图》(局部)

清卞永誉《书画汇考》还记载宋马远创作了《雪景图》，宋李唐创

① （清）卞永誉：《书画汇考》卷44，《景印文渊阁四库全书》第827—829册，台湾商务印书馆1986年版。

② （清）厉鹗：《南宋院画录》卷4，《景印文渊阁四库全书》第829册，台湾商务印书馆1986年版。

作了《卢仝煎茶》，宋蔡肇创作了《煎茶图》，宋史显祖创作了《陆羽品泉图》《斗茶图》五，宋李嵩创作了《斗茶图》，皆为茶画。明卢彭祖为马远《雪景图》赋诗曰："今夕何夕兴无涯，来访山中宰相家。艇子冲寒撑一个，还能炼雪为烹茶。"明徐汝成为此画题诗曰："鸟绝千山暗六花，地灵珉布日韬霞。溪居有客围炉坐，石鼎须烹凤髓茶。"①另清厉鹗《南宋院画录》记载宋李嵩创作了《茶会图》，元袁华为此图题诗曰："谷雨初晴燕燕飞，金河春水涨凝脂。挈瓶小试龙团饼，想见东都全盛时。"②

今人裘纪平编纂了收集历朝茶画的著作《中国茶画》，其中收录宋代（包括辽、金）茶画47幅。现主要根据该书收录的茶画对宋代绘画中的陶瓷茶具举例进行论述。

宋徽宗赵佶创作了《文会图》，生动描绘了宋代文人聚会的情形，也直观展现了宋代陶瓷茶具的设计。画面为栏杆围着的庭院，庭院内有高大的柳树、枫树和稀疏的丛竹。画面的最下方有四名男仆正在为文士们准备茶、酒，左边的两名应为备茶，右边两名备酒。茶炉为方形、折沿、白色，材质似为石，不然很难经受高温的炙烤。炉中置有大量火红正在燃烧的炭，作为煮水器的白色陶瓷汤瓶放置在炭火之上，汤瓶的设计平肩深腹长颈环柄曲流，直口，口上置有带钮之盖，瓶嘴锐利，便于出水急促有力不滴沥。比较特别的是，用于加热沸水的汤瓶是放置在白瓷温碗内再置于炉内，目的大概是温碗内有水，便于缓冲瓶内的温度，温碗的设计直口弧壁。炉下有一青瓷水罐，用于贮存烹茶之水，水罐设计丰肩鼓腹，颈上有两个可用于穿绳携取的系。炉前为一木箱，一扇箱门打开，露出箱内存有大量白瓷碗、碟等物，此箱在唐陆羽《茶经》中被称为都蓝。炉之右边有一矮桌，桌上置有茶罐、茶盏和盏托等物，一青衣男仆左手持带托之盏，右手用勺在茶罐中舀取茶汤，准备放入盏中，另一黄衣男仆伸手接取茶盏，似预备提供给文士。男仆从茶罐中舀取茶汤，说明此汤是碾磨成粉的茶叶放入罐中再冲入沸水击拂而成。茶

① （清）卞永誉：《书画汇考》卷44，《景印文渊阁四库全书》第827—829册，台湾商务印书馆1986年版。

② （清）厉鹗：《南宋院画录》卷5，《景印文渊阁四库全书》第829册，台湾商务印书馆1986年版。

罐为青瓷，敛口鼓腹。茶盏亦为青瓷，敞口弧壁浅腹圈足，盏托为黑色漆器，中间隆起空心可置碗，宽折沿，圈足。正准备盛茶汤的茶盏和盏托是正放，而有些备用的盏和托则为覆放，当然是为了清洁干燥卫生。画面中有九位文士环坐于大树下的黑色大长桌之旁，细数桌面上的带托青瓷茶盏，共有九副，另有一仆人手持带托盏预备递给桌边文士，但奇怪的是，这些茶盏之下的茶托皆为青瓷，与炉边矮桌上的茶托为黑色漆器并不一致。大长桌上还摆放了许多盛茶果的青瓷盘、碟，从广义上来说也是茶具。特别值得一提的是，宋代最著名的两部茶书蔡襄《茶录》和宋徽宗《大观茶论》中的茶盏皆为黑瓷，但从此画和宋代的大量茶画来看，黑瓷茶盏并不多见，反而多为白瓷和青瓷，黑瓷可能是一种文人理想化的状态，实际烹饮过程中茶盏完全可能是多样化的。①

　　绘于 1093 年（辽大安九年）的河北宣化辽代张匡正墓壁画《备茶图》生动展现了墓主人生前烹茶的情形和茶具的具体情况。画面正中为一茶炉，一双膝跪地仆人正向炉内吹气，茶炉基座为带有许多花瓣的莲花形，炉身为直筒腹，此炉材质似为红陶。茶炉之上的煮水器为白瓷汤瓶，丰肩弧壁长颈，短直流，环柄，直口，口上有带钮之盖。炉旁有一双髻红衣少仆坐于地上正在用茶碾碾磨茶粉，观其材质，似亦为红陶，非石非铁。炉的另一侧有一男子双手前伸侧耳倾听似在判断水温随时取瓶点茶。画面右侧有一桌，桌上置有汤瓶、茶盏、茶匙、茶铃等物，汤瓶为瓜棱腹短直流细长颈的青瓷，三只茶盏覆放，为撇口弧壁圈足的白瓷。绘画的左边有两名女仆小心谨慎手持带托盏等待茶汤，茶托为红色漆器，茶盏与桌面上的盏类似亦为撇口弧壁。茶炉之后还绘有存放茶饼的茶箱以及用于存放各色茶具的木箱。②

　　宋苏汉臣创作的《罗汉图》之一生动反映了宋代寺院烹饮茶叶的情形。画面一棵高大苍劲的松树之下，一名高僧神态庄严盘坐于竹椅之上，另有三名仆役正在备茶。一名仆役坐于松根地上持扇扇炉，炉为鼓腹，材质不得而知。炉上的煮水器为陶瓷汤瓶，丰肩深腹弧壁长颈环柄，长曲流，嘴锐利，便于出水有力，敞口，口上置有带钮之盖。茶炉之旁有一仆

　　① 裘纪平：《中国茶画》，浙江摄影出版社 2014 年版，第 14—15 页。
　　② 裘纪平：《中国茶画》，浙江摄影出版社 2014 年版，第 21 页。

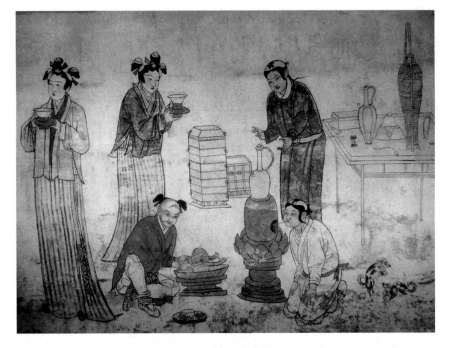

图2-4　辽代张匡正墓壁画《备茶图》

役双腿横跨长凳正在碾磨茶叶，茶碾似为铁质。另有一仆役站立手持方形茶盘，盘上有茶杯和带托茶盏，神态似为等待沸水和茶粉点茶。茶盏为黑瓷，撇口弧壁浅腹，茶托中间隆起空心便于放置茶盏，宽折沿，圈足。茶杯似为青瓷或白瓷，直口圆筒腹，中置有茶匙。观其形态，应为将茶粉置入茶杯中再冲入沸水击拂，茶汤调制好后，再舀入茶盏饮用。[①]

　　宋著名画家刘松年创作了《撵茶图》，形象呈现了宋代烹饮茶叶的情形和茶具的形制。画面可分为左右两部分。右边三人围桌而坐，一僧人伏案正在纸上书写，一文人相对而坐，观其书写，还有一文人持卷也侧目观看僧人的书法创作。画面左边两名仆役正在备茶。画面下端一仆役跨长凳而坐正在用石质茶磨碾磨茶叶，茶磨旁放着用来清扫的茶帚。茶炉为圆筒腹，似为铜质，炉上的煮水器为敞口的釜，釜有三系提手，釜上置有隆起的盖，盖的顶端有便于将盖移动的钮，釜上置盖当然是为

─────────────

① 裘纪平：《中国茶画》，浙江摄影出版社2014年版，第28页。

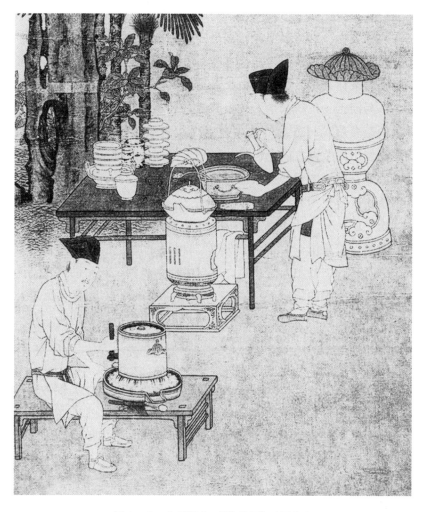

图 2 - 5　宋刘松年《撵茶图》（局部）

了便于保温，釜和盖是何材质难以辨别，可能为瓷质，也可能为铁质。炉边置有一黑色长桌，桌上有茶盆、茶盏、茶托、茶罐等物。另一仆役一手持茶盏一手持汤瓶正在向茶盆中倾入沸水。汤瓶为白瓷，溜肩深腹弧壁向下渐收缩，长曲流，环柄，长颈直口。茶盆似为青瓷，撇口，内有折沿，弧壁浅腹圈足，两侧有提手，便于移动。茶盆内置有茶勺，之旁放置有茶筅，说明点茶过程是将茶粉置于茶盆之中，汤瓶冲入沸水用茶筅击拂，茶汤调制好后用茶勺将茶汤舀入茶盏之中。茶盏为撇口浅腹

弧壁的白瓷,茶托亦为中间隆起宽折沿圈足的白瓷。茶罐亦为白瓷,应是用来放置茶粉,直口弧壁深腹圈足,口上置有盖。桌旁置有硕大的白瓷水瓮,丰肩鼓腹直口,为清洁之需,上用荷叶盖住了口。值得注意的是,桌上的茶托是正面叠放,而茶盏是反面叠放,这当然是为了清洁的需要,水易沥干,也防灰尘、蚊虫等物进入碗内。值得说明的是,宋代最著名的茶书蔡襄《茶录》和宋徽宗《大观茶论》中的点茶过程均在直接用于饮用的茶盏之内,但从此画和宋代大量茶画来看,大多并非如此,反而是在更大的容器如茶盘等物中击拂,再分呇到茶盏之中,大概多人饮茶,这样更为方便。①

刘松年还绘有《斗茶图》。苍松怪石之下,四人相聚斗茶。四人身后均有茶担,携有雨伞,似为远道而来相聚于此。左下一人正持扇扇炉,炉为直筒腹,三足,呈黑色,其材质似为黑陶。炉上的煮水器为白瓷茶铫,弧壁浅腹曲流横柄,敛口,口上置有向上隆起带有圆形钮的盖。左下之人正扭头查看左上之人手持作为煮水器的汤瓶向茶盏中倾入沸水。此汤瓶为青瓷,短颈溜肩弧壁深腹,圈足外撇,耳形柄,长曲流,敞口,盖向上隆起带有圆形钮。除左上之人,右上、右下之人皆手持茶盏,另茶担上皆置有茶盏。这些茶盏形制接近,设计上皆为撇口弧壁浅腹圈足的白瓷。图中四人身后的茶担中都放置有贮水的水罐,例如左下之茶担最下层摆放有一黑瓷水罐,直口鼓腹,罐内放有用于呇水的勺。黑瓷水罐旁为一带有冰裂纹的白瓷水罐,直口鼓腹。左边中间茶担最上层置有一白瓷瓶,溜肩弧壁深腹向下渐收缩,无流无柄,唇口,盖上有宝珠钮,此瓶作用似为用来贮存茶粉。②

宋代佚名所绘《莲社图》表现的是东晋僧人惠远等人在庐山东林寺结白莲社的故事,其中有仆役烹茶的场面,对了解宋代寺院茶文化的风尚以及相关茶具的形制有所裨益。画面中茶炉的基座为莲花形,由层叠的莲瓣组成,炉身为球状,唇口,似为陶质。一双髻仆役跪于地上持火筴注目炉火。另一仆役站于炉旁一手持茶铫,另一手持竹筴在铫内搅动。铫为敞口浅腹长柄,与柄呈直角带有流。此茶铫是何材质不得而

① 裘纪平:《中国茶画》,浙江摄影出版社 2014 年版,第 32—33 页。
② 裘纪平:《中国茶画》,浙江摄影出版社 2014 年版,第 39 页。

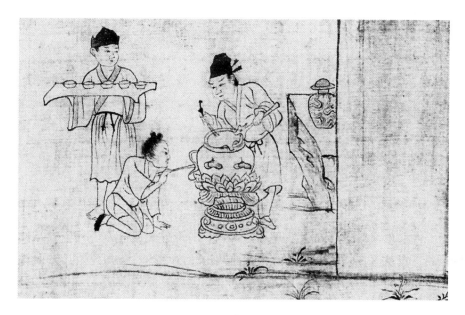

图 2-6 宋佚名《莲社图》（局部）

知，不排除为瓷。将茶粉直接置于煮水器内烹煮的烹茶方式在唐代较流
行，此图表现这种方式，可能是模拟唐代的古意，也可能宋代这种烹茶
方式在一定范围内还存在。茶炉右边石桌上有一罐，应为贮水的容器，
丰肩弧壁深腹卧足，直口折沿，口上有盖，似为绞胎釉的瓷器。另一赤
脚仆役站立于一旁候汤，双手持茶盘，盘上有五只茶盏，均为敞口弧壁
浅腹，应为白瓷或青瓷。①

———————

① 裴纪平：《中国茶画》，浙江摄影出版社 2014 年版，第 48 页。

第 三 章

·+·+·+·+·+·+·+·+·+·

元代的陶瓷茶具

元代最主要的陶瓷茶具亦为茶炉、煮水器和茶盏，另还有一些其他茶具，可从著作、诗歌、绘画和戏曲几个角度论述。在陶瓷茶具方面元代是从唐宋到明清的过渡时期，设计方面带有过渡的特征。

第一节　著作中的元代陶瓷茶具

在元代，茶具的使用十分普遍，各种材质中主流应为陶瓷。明宋濂《元史·舆服志》记载："器皿，（谓茶酒器。）除钑造龙凤文不得使用外，一品至三品许用金玉，四品、五品惟台盏用金，六品以下台盏用镀金，余并用银。"①官民人等所用茶具材质为金、玉、银的只能是少数，大多应是陶瓷。以下两条史料反映的是文人生活中使用茶具。元郑玉《师山集》"木斋记"条曰："庐山之下，九江之上有隐君子方君子玉，筑室以教其子，积而名曰木斋。……瓶炉图画，与凡茶酒之具，日用之器，率其子弟或弦或诵……或寓意图史。渴则烹茶酌酒，倦则休息于床。"②元唐元《筠轩集》"书程洺水遗范甥可起字说后"条曰："山前山后惟有清风无恙，想分半席，还肯借我茶具否？愿相与谈程、范瓜葛几世于兹。"③以下三条史料反映了僧人生活中使用茶具。元贡师泰《玩

① （明）宋濂：《元史》卷78，中华书局1976年版，第1943页。

② （元）郑玉：《师山集》卷4，《景印文渊阁四库全书》第1217册，台湾商务印书馆1986年版。

③ （元）唐元：《筠轩集》卷11，《景印文渊阁四库全书》第1213册，台湾商务印书馆1986年版。

斋集》"梅边小隐记"条曰："吾闻乌石山地平寺有云碛上人者……上人说法之暇，即趺坐焚香髻，两童治茶具，与客弹琴哦诗。"①元朱德润《师子林图序》文曰："近城东偏有天如则师者……仆于是谒师，师喜曰：'先生来何晚耶？相闻旧矣。'遂歗净室蒲团茶具，接引清话，薄扣其旨。"②明万邦宁《茗史》"茶庵"条曰："卢廷璧嗜茶成癖，号曰茶庵。尝畜元僧讵可庭茶具十事，时具衣冠拜之。"③元僧讵可庭有茶具十事，说明了他在生活中也是经常使用茶具的。

元代陶瓷茶具主要有茶炉、煮水器、茶盏，还有一些其他茶具。

在著作中，元代茶炉常被称为炉、灶和鼎。以下数例将茶炉称为炉。元唐元《筠轩集》"汪璜隐两峰堂说"条曰："公日为余言将谋移竹二百个，蓄书二千卷，置长短琴二张，茶炉酒榼，种种对设，棋枰壶具不俾孤立，庶求以翼夫两峰者。"④元胡炳文《钟山游记》曰："一僧嘘石炉灰点茶，须眉如雪。一僧蓬跣岸边，拾松子以归。"⑤元舒頔《贞素斋集》"大鄣山记"条曰："浙水出大鄣山……又三四里，巨石横涧，嵌立茶炉、药研、丹井其上，皆天成自然，非人力所致。"⑥

在元代著作中，茶炉也常被称为灶。下举数例。元纳新《河朔访古记》："真定路之南门曰阳和……左右挟二瓦市，优肆倡门、酒垆茶灶、豪商大贾并集于此，大抵真定极为繁丽者。"⑦元李存《俟庵集》"慰君德"条曰："敬惟玄卿，真人高风，雅度闻于中朝缙绅之间，长歌大篇，脍炙于海内士大夫之口，酒炉茶灶，来四方之宾客者，皆非一日

①　（元）贡师泰：《玩斋集》卷7，《景印文渊阁四库全书》第1215册，台湾商务印书馆1986年版。

②　（明）钱谷：《吴都文萃续集》卷30，《景印文渊阁四库全书》第1385—1386册，台湾商务印书馆1986年版。

③　（明）万邦宁：《茗史》，《四库全书存目丛书·子部》第79册，齐鲁书社1997年版。

④　（元）唐元：《筠轩集》卷11，《景印文渊阁四库全书》第1213册，台湾商务印书馆1986年版。

⑤　（清）赵宏恩等：《江南通志》卷11，《景印文渊阁四库全书》第507—512册，台湾商务印书馆1986年版。

⑥　（元）舒頔：《贞素斋集》卷1，《景印文渊阁四库全书》第1217册，台湾商务印书馆1986年版。

⑦　（元）纳新：《河朔访古记》卷上，《景印文渊阁四库全书》第593册，台湾商务印书馆1986年版。

矣。"①元杨维桢《东维子集》"五湖宅记"条曰:"海虞缪仲素新治巨
舰,列几格置琴书其中,笔床茶灶相左右,容客可数十人,时时邀湖海
间,且命其名曰五湖宅。"②元戴良《九灵山房集》"旌表金氏义门记"
条曰:"(金)宏道抱弟之子以为嗣,而终身不再娶,屏处一室中无长
物,茶灶香鼎败书数千卷而已。"③

茶炉也被称为鼎。下举数例。元刘埙《隐居通议》"象山小简"条
曰:"风露凄清,星河错落。月在林杪,泉鸣石间。熏炉前引,茶鼎后
殿。"④元赵孟頫《松雪斋集》"请谦讲主茶榜"条曰:"雷震春山,摘
金芽于谷雨。云凝建碗,听石鼎之松风。请陈斗品之奇功,用作斋余之
清供。"⑤元陈时中《碧澜堂赋》:"是澜也,汲石鼎以烹茶,则泉洁而
茶香。注银瓮而酿酒,则泉香而酒冽。"⑥

著作中元代茶炉的材质,现存史料透露的信息很少,但可以肯定,
有相当一部分为陶瓷无疑。

著作中的元代煮水器,史料中透露出来的信息很少。元邹铉《寿亲
养老新书》卷三列举了老人出游可携带的物品:"折叠棋局一,柜中棋
子,茶二三品,腊茶即碾熟者,盏托各三(瓢匕等)。附带杂物:小斧
子、刀子、剐药锄子、蜡烛、拄杖、泥靴、雨伞、凉笠、食铫、虎子、
急须子、油筒。"⑦附带杂物中的食铫是用来烹煮食物的器具,虎子是用
来贮水的器物,一般为陶瓷,急须子也即急须,是烹茶过程中用来煮水
的器具,多为陶瓷,器型设计上一般鼓腹横柄短流,敛口,口上置带钮

①　(元)李存:《俟庵集》卷29,《景印文渊阁四库全书》第1213册,台湾商务印书馆
1986年版。

②　(元)杨维桢:《东维子集》卷21,《景印文渊阁四库全书》第1221册,台湾商务印
书馆1986年版。

③　(元)戴良:《九灵山房集》卷11,《景印文渊阁四库全书》第1219册,台湾商务印
书馆1986年版。

④　(元)刘埙:《隐居通议》卷18,《景印文渊阁四库全书》第866册,台湾商务印书馆
1986年版。

⑤　(元)赵孟頫:《松雪斋集·外集》不分卷,《景印文渊阁四库全书》第1196册,台
湾商务印书馆1986年版。

⑥　(清)陈元龙:《御定历代赋汇》卷78,《景印文渊阁四库全书》第1419—1422册,
台湾商务印书馆1986年版。

⑦　(宋)陈直、(元)邹铉:《寿亲养老新书》卷3,《景印文渊阁四库全书》第738册,
台湾商务印书馆1986年版。

之盖。元王恽《秋涧集》"茶约"条曰："老境相宜，正有茶香之供。……汤响松风，已减却十分酒病。"①文中虽然没有出现煮水器，但暗含了用于煮水的器物，煮水器煮水时发出类似松风的响声。元明之际曹昭《格古要论》卷下《古窑器论》主要论述古之陶瓷器。"古无器皿"条曰："古人吃茶汤俱用甆，取其易干，不留津。……古人用汤瓶、酒注，不用胡瓶及有觜折盂、茶钟、台盘，此皆外国所用者，中国始于元朝。汝定官窑俱无此器。"②曹昭是元末明初人，他心中的"古"似乎是元代以前。"古人用汤瓶"，也即元之前的宋代煮水器用陶瓷汤瓶。"不用胡瓶及有觜折盂、茶钟、台盘，此皆外国所用者，中国始于元朝"，说明元代新出现了外国传入的煮水器"胡瓶"。胡瓶的设计，今人杨春俏注释《格古要论》解释为："波斯和中东地区流行的一种器具，质地金银或陶瓷，侈口，槽状流，细颈，溜肩，鼓腹，最大弧度在腹下部，喇叭形高足，口沿与肩安柄。"③"汝定官窑俱无此器"，根据文意揣测，元代除使用新出现的胡瓶外，应继续用宋代就有的陶瓷汤瓶，汝窑、定窑、官窑皆有烧造。汤瓶，在设计上是一种丰肩鼓腹细颈喇叭口的陶瓷器皿，流安于肩上，柄安于口与肩之间。

元代茶盏被称为瓯、碗、盏、钟和盂、杯等，茶盏材质主流为陶瓷，主要为白瓷，也有黑瓷和青瓷。

以下两例茶盏被称为瓯。元陆友《墨史》："（姜潜）又曰：'此亦可以如茶啜之，无害。'公如其言啜一茶瓯，食顷忽发欸声，香气上袭，芳馥如麝。"④元杨弘道《小亨集》"代茶榜"条曰："东方有一士，来作木庵客。……满瓯赵州雪，洒向岁寒质。"⑤

下面三条史料茶盏被称为碗。元牟巘《陵阳集》"修茶提举司疏"

①　（元）王恽：《秋涧集》卷70，《景印文渊阁四库全书》第1200—1201册，台湾商务印书馆1986年版。

②　（明）曹昭：《格古要论》卷下，《景印文渊阁四库全书》第871册，台湾商务印书馆1986年版。

③　（明）曹昭著，杨春俏编著：《格古要论》卷下，中华书局2013年版，第238页。

④　（元）陆友：《墨史》卷中，《景印文渊阁四库全书》第843册，台湾商务印书馆1986年版。

⑤　（元）杨弘道：《小亨集》卷1，《景印文渊阁四库全书》第1198册，台湾商务印书馆1986年版。

条曰："群仙司下土，玉川尝谢于月团。大匠无弃材，涪翁策勋于茗碗。"①该书"吴信之茶提举序"条曰："吴信之明敏详练，尝任茶所……贡焙之纲以时而进，甚称其职，而人户亦有茗碗茶话之乐。"②元王恽《秋涧集》"王西溪尝云表章体臣无居首之理故今之表式皆以帝旨冠首"条曰："海棠出州东入海八百里峡岛。岛是龙宫地，生海棠，作矮树，花色深红，大如茶碗。"③

以下两例将茶盏称为盏。元危亦林《世医得效方》论及某药方时说："有人为痰所苦，夜间两臂常若有人抽牵，两手战炸，至于茶盏亦不能举，只以此药治之，皆随服随愈。"④前述元邹铉《寿亲养老新书》卷三亦提及了盏："折叠棋局一，柜中棋子，茶二三品，腊茶即碾熟者，盏托各三（瓢匕等）。"⑤

以下史料将茶盏称为钟。元危亦林《世医得效方》卷十载："将新瓦片打做圆片六片，要茶钟口大小。"⑥该书卷十四载："以上所用药引一味者用六分，如三四味亦止用六分，用水一茶钟，煎至六七分外加童便酒二三分，和开丹药服之。"⑦

茶盏有时也被称为杯、盂。如元刘将孙《养吾斋集》"长沙万卷楼记"称茶盏为杯："（张侯）过予，清坐未尝杂言，评鼎彝款识，商晋宋笔意，品画格甲乙，语日晏啜杯茶去，如有得色。"⑧元高德基《平江

① （宋）牟巘：《陵阳集》卷22，《景印文渊阁四库全书》第1133册，台湾商务印书馆1986年版。

② （宋）牟巘：《陵阳集》卷13，《景印文渊阁四库全书》第1133册，台湾商务印书馆1986年版。

③ （元）王恽：《秋涧集》卷99，《景印文渊阁四库全书》第1200—1201册，台湾商务印书馆1986年版。

④ （元）危亦林：《世医得效方》卷4，《景印文渊阁四库全书》第746册，台湾商务印书馆1986年版。

⑤ （宋）陈直、（元）邹铉：《寿亲养老新书》卷3，《景印文渊阁四库全书》第738册，台湾商务印书馆1986年版。

⑥ （元）危亦林：《世医得效方》卷10，《景印文渊阁四库全书》第746册，台湾商务印书馆1986年版。

⑦ （元）危亦林：《世医得效方》卷14，《景印文渊阁四库全书》第746册，台湾商务印书馆1986年版。

⑧ （元）刘将孙：《养吾斋集》卷21，《景印文渊阁四库全书》第1199册，台湾商务印书馆1986年版。

记事》称茶盏为盂："致和戊辰八月，铁瓶巷刘太医家牡丹数株……初开者若茶盂子大，中间绿蕊有如神佛之状，数日乃谢。"①

以上有关茶盏的称呼其实大致是同义的。如元耶律楚材《湛然居士集》"茶榜"条曰："今辰斋退，特为新堂头奥公长老设茶一钟，聊表住持开堂陈谢之仪，仍请知事大众同垂光降者。……黄金碾畔析微尘，输他三昧手；碧玉瓯中轰白浪，别是一家春。……谂老三杯，莫作道理会；卢公七碗，且是仁义中。"②文中提到的钟、瓯、杯、碗皆是茶盏之义。

元代茶盏主流的应为白瓷，以景德镇窑为代表。明曹昭《格古要论》"古饶器"条曰："御上窑者体薄而润，最好。有素折腰样、毛口者，体虽厚，色白且润，尤佳。其价低于定。元朝烧小足印花者、内有枢府字者高，新烧者足大素者欠润。有青花及五色花者，且俗甚矣。"③景德镇所在的浮梁县归属饶州府管辖，故将景德镇瓷称为饶器。元代景德镇瓷供给宫廷的御窑品质最好，胎体薄，釉色润。另有一种瓷盏在设计上外壁不是圆弧形而是有一道折痕（折腰样），口部因采用覆烧法不上釉（毛口），胎体虽厚，但颜色莹白润泽，曹昭认为特别好。元代还有一种枢府瓷，带有小圈足，上有模印花纹，内部带有"枢府"字样，一般认为这种瓷盏是景德镇为元代中央作为最高军事机关的枢密院烧制的。元代景德镇还出现了彩瓷，即青花和五彩（有青花及五色花者），但曹昭认为很俗气。元代青花瓷的出现很大程度受中东伊斯兰文明的影响，这些国家在审美习惯上偏爱蓝色。青花瓷盏特别适合饮茶，青花的蓝色与茶汤的绿色相得益彰。

元人蒋祈《陶记》④曰："景德镇陶，昔三百余座。埏埴之器，洁

① （元）高德基：《平江记事》不分卷，《景印文渊阁四库全书》第590册，台湾商务印书馆1986年版。

② （元）耶律楚材：《湛然居士集》卷13，《景印文渊阁四库全书》第1191册，台湾商务印书馆1986年版。

③ （明）曹昭：《格古要论》卷下，《景印文渊阁四库全书》第871册，台湾商务印书馆1986年版。

④ 《（康熙）浮梁县志》（景德镇陶瓷大学图书馆馆藏）和清代蓝浦、郑廷桂所著《景德镇陶录》（卷5《景德镇历代窑考》，续修四库全书第1111册）皆记载蒋祈为元人，但今人刘新园、白琨考证认为《陶记》著作年代应在南宋嘉定七年至端平元年间（1214—1234年）。

白不疵，故鬻于他所，皆有'饶玉'之称。其视真定红瓷、龙泉青秘，相竞奇矣。……印花、画花、雕花之有其技，秩然规制，名不相紊。"①元代景德镇瓷特别洁白，有饶玉的美称，可与名贵的定窑红瓷和龙泉窑青瓷相提并论并竞争。景德镇瓷胎体十分洁白，这是产生青花和五彩等彩瓷的基础，一般彩绘均要在白瓷上才能得到很好的体现。印花、画花、雕花均为瓷器装饰手法，印花是指在胎体上用印模压制出纹饰花样，画花是指在胎体上用绘画手法绘出各种纹饰花样，雕花是指在胎体上雕镂出各种纹饰花样。

元代茶盏黑瓷已非主流，原因在于黑瓷最适应点茶法，研膏团茶碾磨成粉用沸水冲点成的茶汤呈乳白色，黑瓷更显茶汤颜色，但从宋入元，繁琐的点茶法虽还存在，但已远不如宋代般盛行。

元代是从点茶法向泡茶法过渡的时期，泡茶法是直接将散茶置入茶盏再冲入沸水，汤色清纯，用白瓷便于观察汤色和茶芽在沸水中的舒展变化，黑瓷并不合适。元王祯《王氏农书》"茶"条曰："茶之用有三，曰茗茶，曰末茶，曰蜡茶。凡茗煎者择嫩芽，先以汤泡去熏气，以汤煎饮之。今南方多效此。然末子茶尤妙，先焙芽令燥，入磨细碾，以供点试。凡点，汤多茶少则云脚散，汤少茶多则粥面聚。钞茶一钱匕，先注汤调极匀，又添注入，回环击拂，视其色鲜白，著盏无水痕为度。其茶既甘而滑。南方虽产茶，而识此法者甚少。蜡茶最贵，而制作亦不凡。择上等嫩芽，细碾入罗，杂脑子诸香膏油，调剂如法，印作饼子制样。任巧候干，仍以香膏油润饰之。其制有大小龙团、带胯之异。此品惟充贡献，民间罕见之。……珍藏既久，点时先用温水微渍，去膏油，以纸裹捶碎，用茶钤微灸，旋入碾罗。（旋碾则色白，经宿则色昏，新者不用渍。）茶钤屈金铁为之。砧用石。碓用木。碾余石皆可。"②作为元人的王祯指出当时的茶有三种。一种是"茗茶"，也即散茶，直接用沸水冲泡饮用，"南方多效此"，说明这种泡茶法已为大多数人接受。第二种是"末茶"，本来也是散茶，但烹饮时也效仿饼茶，碾磨成粉冲点饮

① 熊寥：《中国陶瓷古籍集成（注释本）》，江西科学技术出版社 1999 年版，第 28—29 页。

② （元）王祯：《王氏农书》卷 10，《景印文渊阁四库全书》第 730 册，台湾商务印书馆 1986 年版。

用，"识此法者甚少"，说明并不普及，如此饮茶的人很少。第三种是蜡茶，是一种作为紧压茶的饼茶，制作复杂，烹饮过程也较为复杂，采用泡茶法冲点饮用，"此品惟充贡献，民间罕见之"，说明元代已是罕见之物，如此饮茶的人十分稀有。正因为在民间饼茶日渐被淘汰，点茶法日益罕见，与这种烹饮方式适应的黑瓷茶盏愈益少见。

但黑瓷茶盏在一定程度还是存在。元王恽《秋涧集》"茶约"条曰："老境相宜，正有茶香之供。……须分旗叶枪芽，选甚鹧斑螺甲。"①鹧斑和螺甲分别指的是带有鹧鸪斑纹和螺甲斑纹的黑瓷茶盏。元赵孟頫《松雪斋集》"请谦讲主茶榜"条曰："雷震春山，摘金芽于谷雨。云凝建碗，听石鼎之松风。"②引文中的建碗指的是建窑烧造的黑瓷茶盏。

另还有青瓷茶盏。元耶律楚材《湛然居士集》"茶榜"条曰："黄金碾畔析微尘，输他三昧手；碧玉瓯中轰白浪，别是一家春。"③碧玉瓯也即青瓷茶盏，玉是对瓷的美称。

元代是一个深受外来文化影响的时期，茶盏存在境外传入的器型。明曹昭《格古要论》"古无器皿"条曰："古人用汤瓶、酒注，不用胡瓶及有觜折盂、茶钟、台盘，此皆外国所用者，中国始于元朝。"④"有觜折盂""茶钟"均是元代外国传入的茶盏类型，有觜折盂⑤顾名思义应是带有嘴并且外壁带有折痕，至于引文中的"茶钟"不知器型上有何特点，早在宋代就常以茶钟指代茶盏。

茶盏往往还有一种与之配合的附属器具，那就是茶托。以下两条史料皆出现了茶托。元邹铉《寿亲养老新书》列举的老人出游携带的物

① （元）王恽：《秋涧集》卷70，《景印文渊阁四库全书》第1200—1201册，台湾商务印书馆1986年版。

② （元）赵孟頫：《松雪斋集·外集》不分卷，《景印文渊阁四库全书》第1196册，台湾商务印书馆1986年版。

③ （元）耶律楚材：《湛然居士集》卷13，《景印文渊阁四库全书》第1191册，台湾商务印书馆1986年版。

④ （明）曹昭：《格古要论》卷下，《景印文渊阁四库全书》第871册，台湾商务印书馆1986年版。

⑤ 今人杨春俏注释《格古要论》认为"有觜折盂"是"一种单边出流的器具，多见于元青花、明青花、龙泉窑、青白釉、白釉和釉里红等品种中，大约只存在到明洪武、永乐时期"。（卷下《古窑器论》，中华书局2013年版，第238页）

品就包括"盏托各三",也即茶盏和茶托各三个。①元蒋正子《山房随笔》记载:"坐定,供茶,(邓)文龙故以托子堕地,诸公戏以失礼。文龙曰:'先生祝衣,学生落托。'众为一笑。"②引文中的托也即与茶盏配合的茶托。

除茶炉、煮水器和茶盏外,还有一些其他茶具。如元谢应芳《龟巢稿》"答袁子英书"条曰:"今拙诗二首,其一写怀仰之情,一以谢余提学,并寄阳羡茶一裹,惠山泉两罌,区区微忱,烦为转达。"③引文中的罌是一种贮水器物,一般为陶瓷,器型呈小口大腹状。又如元倪瓒《清閟阁全集》"饮食"条曰:"莲花茶,就池沼中。早饭前,日初出时,择取莲花蕊略破者,以手指拨开,入茶满其中,用麻丝缚扎,定经一宿,明早摘莲花,取茶,纸包晒。如此三次,锡罐盛扎口收藏。"④文中的罐是藏茶器物,虽在引文中的材质是锡,但陶瓷更为常见。再如元危亦林《世医得效方》"虚实盥漱药"条曰:"玄明粉……出火去毒,研为末,每一斤用甘草三两,每服一茶匙温熟水调。"⑤再如元朱震亨《金匮钩玄》"内伤"条曰:"内伤病退后,燥渴不解者有余热在肺家,可用参苓甘草少许姜汁冷服,或茶匙挑姜汁与之。"⑥引文中的茶匙可能是用来度量茶叶的取茶之物,也可能是用来击拂茶汤、舀汤饮用之物。茶匙材质可能是金属,也可能是木竹,也有茶匙是陶瓷材质的。

① (宋)陈直、(元)邹铉:《寿亲养老新书》卷3,《景印文渊阁四库全书》第738册,台湾商务印书馆1986年版。

② (元)蒋正子:《山房随笔》不分卷,《景印文渊阁四库全书》第1040册,台湾商务印书馆1986年版。

③ (元)谢应芳:《龟巢稿》卷11,《景印文渊阁四库全书》第1218册,台湾商务印书馆1986年版。

④ (元)倪瓒:《清閟阁全集》卷11,《景印文渊阁四库全书》第1220册,台湾商务印书馆1986年版。

⑤ (元)危亦林:《世医得效方》卷17,《景印文渊阁四库全书》第746册,台湾商务印书馆1986年版。

⑥ (元)朱震亨:《金匮钩玄》卷1,《景印文渊阁四库全书》第746册,台湾商务印书馆1986年版。

第二节 诗歌中的元代陶瓷茶具

元代诗歌中大量出现茶具的内容，这些器具往往被笼统称为茶具或茶器，也有时简称为具或器。以下数诗采用茶具一词。元李孝光《游双峰赠觉上人》诗曰："茶具酒壶从两童，入山慎莫作匆匆。"①元成廷珪《清泉寺》："何人泉上记清游，茶具横陈晚未收。"②元钱惟善《分题赋三高亭送王彦昭之平江》："笔床茶具扁舟兴，还约烟波老此生"③元王逢《排难行赠王子中》："我时载茶具，荡漾五湖船。"④元宋禧《雨中席上赠承汉德》则将茶具简称为具："携具入门添我恨，烹茶为主奈家贫。"⑤

元人释良琦《送暄上人归槎川南翔寺》将茶具称为茶器："经床茶器池边设，酒榼篮舆竹里来。"⑥以下几首诗歌简称茶具为器。元李致远《喜春来·秋夜》曲曰："月将花影移帘幕，风怒松声卷翠涛，呼童涤器煮茶苗。"⑦元洪希文《煮土茶歌》诗曰："论茶自古称壑源，品水无出中泠泉。……器新火活清味永，且从平地休登仙。"⑧元丁鹤年《寄见心长老二首》："涤器每怜司马病，卓锥不厌仰山贫。茶烟隔座论文夜，花雨沾筵听法晨。"⑨

① （元）李孝光：《五峰集》卷10，《景印文渊阁四库全书》第1137册，台湾商务印书馆1986年版。

② （元）成廷珪：《居竹轩诗集》卷4，《景印文渊阁四库全书》第1216册，台湾商务印书馆1986年版。

③ （元）钱惟善：《江月松风集》卷5，《景印文渊阁四库全书》第1217册，台湾商务印书馆1986年版。

④ （元）王逢：《梧溪集》卷4，《景印文渊阁四库全书》第1218册，台湾商务印书馆1986年版。

⑤ （元）宋禧：《庸庵集》卷7，《景印文渊阁四库全书》第1222册，台湾商务印书馆1986年版。

⑥ （元）顾瑛：《草堂雅集》卷14，《景印文渊阁四库全书》第1369册，台湾商务印书馆1986年版。

⑦ 隋树森：《全元散曲》，中华书局1964年版，第1250页。

⑧ （元）洪希文：《续轩渠集》卷3，《景印文渊阁四库全书》第1205册，台湾商务印书馆1986年版。

⑨ （元）丁鹤年：《鹤年诗集》卷2，《景印文渊阁四库全书》第1217册，台湾商务印书馆1986年版。

诗歌中的元代陶瓷茶具主要有茶炉、煮水器、茶盏，还有一些其他茶具。

一　诗歌中的元代陶瓷茶炉

诗歌中的元代茶炉最常被称为灶，有时也被称为炉或鼎。

以下几首诗歌茶炉被称为灶。元陈镒《夏日周子符过访用杜工部严公仲夏枉驾草堂诗韵二首》诗曰："茶灶旋烧松叶湿，砚池频滴井华寒。"[1]元叶颙《山庄小隐》诗："竹下安茶灶，山边置酒尊。"[2]元萨都拉《白云答》："石田紫芝老，茶灶碧藓斑。"[3]元许有壬《如梦令》词曰："枕上问山童，门外雪深多少，休扫，休扫，收拾老夫茶灶。"[4]元张天雨《蝶恋花》词："雨馆幽人朝睡美，好趁春晴，茶灶随行李。"[5]元张可久《金字经·湖上书事三首》曲曰："六月芭蕉雨，两湖杨柳风，茶灶诗瓢随老翁。"[6]

受唐代陆龟蒙"升舟设蓬席，赍束书、茶灶、笔床、钓具往来"典故的影响，元代诗歌中常出现"笔床茶灶"的表述，以表现闲逸散淡的追求。如元谢应芳《和苏仲逸秋日怀乡》诗曰："笔床茶灶蓬窗下，来往风帆数日飞。"[7]元马臻《渔父歌》诗："呜呼吴松笠泽秋水多，笔床茶灶今如何。"[8]元刘时中《折桂令·渔》曲曰："鳜鱼肥流水桃花，

①　（元）陈镒：《午溪集》卷6，《景印文渊阁四库全书》第1215册，台湾商务印书馆1986年版。

②　（元）叶颙：《樵云独唱》卷5，《景印文渊阁四库全书》第1219册，台湾商务印书馆1986年版。

③　（元）萨都拉：《雁门集》卷1，《景印文渊阁四库全书》第1212册，台湾商务印书馆1986年版。

④　（元）许有壬：《至正集》卷81，《景印文渊阁四库全书》第1212册，台湾商务印书馆1986年版。

⑤　（元）倪瓒：《清闷阁全集》卷11，《景印文渊阁四库全书》第1220册，台湾商务印书馆1986年版。

⑥　隋树森：《全元散曲》，中华书局1964年版，第822页。

⑦　（元）谢应芳：《龟巢稿》卷2，《景印文渊阁四库全书》第1218册，台湾商务印书馆1986年版。

⑧　（元）马臻：《霞外诗集》卷4，《景印文渊阁四库全书》第1204册，台湾商务印书馆1986年版。

山雨溪风，漠漠平沙。箬笠蓑衣，笔床茶灶，小作生涯。"①元吴西逸
《殿前欢》曲："懒云仙，蓬莱深处恣高眠。笔床茶灶添香篆，尽意留
连。"②

　　元诗中茶炉有时被称为炉，下举数例。元何中《壬子元夕》诗曰：
"西林樵客同炉炭，闲试香芳品莽茶。"③元谢宗可《茶烟》："玉川炉畔
影沉沉，淡碧萦空杳隔林。"④元黄镇成《春雨书怀》："亦幸山房炉火
在，春寒独自煮春茶。"⑤元萨都拉《游梅仙山和唐人韵》："苔井分丹
水，茶炉煮白云。……茶炉敲火急，丹井汲泉新。"⑥元倪瓒《送徐子
素》："垂帘幽阁团云影，贮火茶炉作雨声。"⑦

　　元代诗歌中茶炉有时也被称为鼎。下面列举数例。元刘诜《石泉》
诗曰："瓢汲试茶鼎，庶足凌飞仙。"⑧元袁桷《题蔚州郭氏永宁亭》
诗："落叶燃茶鼎，长松挂酒瓢。"⑨元蒲道源《金州王节使惠茶》："风
生晓鼎清诗兴，日永晴窗战睡魔。"⑩元张可久《清江引·张子坚席上》
曲曰："诗床竹雨凉，茶鼎松风细，游仙梦成莺唤起。"⑪特别值得一提
的是元陈泰所作《茶灶歌》："长安食肉多虎头，大鼎六尺夸函牛。挝
钟考鼓燕未足，鼎折还惊覆公𫗧。……今我闭门学祀灶，祀灶何用神仙

　　①　隋树森：《全元散曲》，中华书局1964年版，第661页。
　　②　隋树森：《全元散曲》，中华书局1964年版，第1172页。
　　③　（元）何中：《知非堂稿》卷5，《景印文渊阁四库全书》第1205册，台湾商务印书馆1986年版。
　　④　（元）谢宗可：《咏物诗》不分卷，《景印文渊阁四库全书》第1216册，台湾商务印书馆1986年版。
　　⑤　（元）黄镇成：《秋声集》卷4，《景印文渊阁四库全书》第1216册，台湾商务印书馆1986年版。
　　⑥　（元）萨都拉：《雁门集》卷2，《景印文渊阁四库全书》第1212册，台湾商务印书馆1986年版。
　　⑦　（元）倪瓒：《清闷阁全集》卷11，《景印文渊阁四库全书》第1220册，台湾商务印书馆1986年版。
　　⑧　（元）刘诜：《桂隐诗集》卷1，《景印文渊阁四库全书》第1195册，台湾商务印书馆1986年版。
　　⑨　（元）袁桷：《清容居士集》卷9，《景印文渊阁四库全书》第1203册，台湾商务印书馆1986年版。
　　⑩　（元）蒲道源：《闲居丛稿》卷5，《景印文渊阁四库全书》第1210册，台湾商务印书馆1986年版。
　　⑪　隋树森：《全元散曲》，中华书局1964年版，第9430页。

方。……兰雪堂中一事无，茶灶笔床相媚悦。方其煮茶时，自抚一曲琴，琴声落茶鼎，宛若鸾凤鸣。"①在诗中陈泰又将茶灶称为茶鼎，这二者本来就是同义的。诗中的"大鼎"是炊具性质的，并非茶具，喻富贵之人虽钟鸣鼎食地位高，但力薄任重，易致灾祸，反不如闲适自在，茶灶（茶鼎）是这种平淡闲适生活的象征。

元代诗歌中的茶炉其材质有铜、石、竹、木、陶等。

有的茶炉材质为铜，下举三例。元何中《次雪溪上人秋兴韵》诗曰："灵峰寺里讲时茶，啜处铜炉一篆嘉。"②元杨载《次韵子正雪中杂兴》诗："坐想玉堂风味在，赤铜官鼎试春茶。"③元李存《题赵斯立太玄手卷》："数间茅屋老松根，茶罢铜炉一炷烟。"④

石质茶炉极为常见，下举数例。元吕震《武夷山》："书堂生草带，石灶冷茶烟。"⑤元叶颙《题溪翁隐居》："童沽村店酒，妇煮石炉茶。"⑥元杨公远《次朋山郑管辖韵》："棋枰子落鸣飞雹，石鼎茶煎吼怒湍。"⑦元许有壬《沁园春》词："向竹林苔径，时来教鹤，山泉石鼎，自为烹茶。"⑧元任昱《普天乐·花园改道院》曲："门迎野客，茶香石鼎，鹤守茅斋。"⑨

有的茶炉以竹为材质，下面列举数例。元萨都拉《谢人惠茶》：

① （元）陈泰：《所安遗集》不分卷，《景印文渊阁四库全书》第1210册，台湾商务印书馆1986年版。

② （元）何中：《知非堂稿》卷5，《景印文渊阁四库全书》第1205册，台湾商务印书馆1986年版。

③ （元）杨载：《杨仲弘集》卷8，《景印文渊阁四库全书》第1208册，台湾商务印书馆1986年版。

④ （元）李存：《俟庵集》卷10，《景印文渊阁四库全书》第1213册，台湾商务印书馆1986年版。

⑤ （清）张豫章等：《御选元诗》卷40，《景印文渊阁四库全书》第1439—1441册，台湾商务印书馆1986年版。

⑥ （元）叶颙：《樵云独唱》卷5，《景印文渊阁四库全书》第1219册，台湾商务印书馆1986年版。

⑦ （元）杨公远：《野趣有声画》卷上，《景印文渊阁四库全书》第1193册，台湾商务印书馆1986年版。

⑧ （元）许有壬：《至正集》卷78，《景印文渊阁四库全书》第1212册，台湾商务印书馆1986年版。

⑨ 隋树森：《全元散曲》，中华书局1964年版，第1011页。

"半夜竹炉翻蟹眼，只疑风雨下湘江。"①元金涓《秋夜》："竹炉无火渴思茶，隔树人家有灯影。"②元丁鹤年《鹤年弟尽弃纨绮故习清心学道特遗楮帐资其淡泊之好仍侑以诗》："竹炉松火茶烟暖，一段清贞尽属君。"③元李载德《阳春曲·赠茶肆》曲："一瓯佳味侵诗梦，七碗清香胜碧简，竹炉汤沸火初红。"④元陈德和《落梅风·陶谷烹茶》曲："龙团细，蟹眼肥，竹炉红小窗清致。"⑤

亦有茶炉以木为材质。元杨基《木茶炉》诗曰："肌骨已为香魂死，梦魄犹在露团枯。嫦娥莫怨花零落，分付余醺与酪奴。"⑥元吕诚《煮茶》诗："暂彻贝书窗下读，旋烹松鼎雨前茶。未研顾渚金沙饼，谩试洪都露井芽。"⑦所谓松鼎，也即以松树为材质的茶炉。竹炉、木炉在设计上仅外壳为竹、木，内部以陶土填充，否则是不可能经受得了烈火的炙烤。

元代诗歌中也有相当一部分茶炉是陶质的。如元释善住《斋居次韵》将陶质茶炉称为瓦炉："汲井青衣出，烹茶白足来。瓦炉连佛烛，搅拂近香台。"⑧元释清珙《闲咏》称陶质茶炉为瓦灶："煮茶瓦灶烧黄叶，补衲岩台藓白云。"⑨元黄庚《宿甘露寺》⑩诗曰："窗出茶烟白，炉分蒪火红。"⑪诗中之茶炉为蒪炉，蒪炉是用蒪田泥土制成的陶质炉子。元尹廷高《壬午秋自翁村回奕山三首》诗曰："石径争栽菊，砖垆

① （元）萨都拉：《雁门集》卷4，《景印文渊阁四库全书》第1212册，台湾商务印书馆1986年版。

② （元）金涓：《青村遗稿》不分卷，《景印文渊阁四库全书》第1217册，台湾商务印书馆1986年版。

③ （元）丁鹤年：《鹤年诗集》卷3，《景印文渊阁四库全书》第1217册，台湾商务印书馆1986年版。

④ 隋树森：《全元散曲》，中华书局1964年版，第1223—1224页。

⑤ 隋树森：《全元散曲》，中华书局1964年版，第1311页。

⑥ （明）醉茶消客：《茶书》，明抄本。

⑦ （元）吕诚：《来鹤亭集》卷4，《景印文渊阁四库全书》第1220册，台湾商务印书馆1986年版。

⑧ （元）释善住：《谷响集》卷1，《景印文渊阁四库全书》第1195册，台湾商务印书馆1986年版。

⑨ （清）顾嗣立：《元诗选·初集》卷68，《景印文渊阁四库全书》第1468—1469册，台湾商务印书馆1986年版。

⑩ 元张观光《屏岩小稿》一书将《宿甘露寺》作者列为张观光。

⑪ （清）顾嗣立：《元诗选·初集》卷9，《景印文渊阁四库全书》第1468—1469册，台湾商务印书馆1986年版。

旧煮茶。"①砖炉亦是陶质茶炉之一种。

二　诗歌中的元代陶瓷煮水器

元代诗歌中的煮水器被称为瓶、铛、鼎、铫、锅和壶等。

煮水器常被称为瓶。下举数例。元刘诜《再用前韵酬周景叔》："夜久茶瓶号渴蚓，冰壶偏忆瓮头蔬。"②元马祖常《雪中登郡城西亭十首》："岁暮风雪交，敲瓶煮茶茗。"③元吴师道《十二月廿四日至廿八日崇文阁下试诸生和仲举韵》："冰花著砚凝寒玉，茶乳翻瓶响夜涛。"④元叶颙《再次前韵凡三选》："山家活计还知否，诗卷茶瓶夜月琴。"⑤元张可久《百字令·惠山酌泉》词："小瓶声卷松涛，俗尘不到，休把柴门掩。瓯面碧圆珠蓓蕾，强似花浓酒酽。"⑥

煮水器有时被称为铛。下面列举数例。元萨都拉《端居书事答翟志道知事见寄韵二首》："几时黄鹤山房下，松火茶铛煮白云。"⑦元周权《懒庵讲主得九江饼茶邓同知分饷其半汲泉试之因次韵》："团香小饼分僧供，折足寒铛对客烹。"⑧元谢应芳《惠山泉》："老夫来访旧烟霞，僧铛试瀹赵州茶。"⑨元曹贞吉《风流子·题刘岱儒葭水山房》词："伊人高卧处，有茶铛丹灶，布被绳床。"⑩元乔吉《醉太平·乐闲》曲：

①　（元）尹廷高：《玉井樵唱》卷中，《景印文渊阁四库全书》第1202册，台湾商务印书馆1986年版。

②　（元）刘诜：《桂隐诗集》卷4，《景印文渊阁四库全书》第1195册，台湾商务印书馆1986年版。

③　（元）马祖常：《石田文集》卷4，《景印文渊阁四库全书》第1206册，台湾商务印书馆1986年版。

④　（元）吴师道：《礼部集》卷8，《景印文渊阁四库全书》第1212册，台湾商务印书馆1986年版。

⑤　（元）叶颙：《樵云独唱》卷6，《景印文渊阁四库全书》第1219册，台湾商务印书馆1986年版。

⑥　唐圭璋：《全金元词》，中华书局1979年版，第930页。

⑦　（元）萨都拉：《雁门集》卷4，《景印文渊阁四库全书》第1212册，台湾商务印书馆1986年版。

⑧　（元）周权：《此山诗集》卷8，《景印文渊阁四库全书》第1240册，台湾商务印书馆1986年版。

⑨　（元）谢应芳：《龟巢稿》卷4，《景印文渊阁四库全书》第1218册，台湾商务印书馆1986年版。

⑩　（元）曹贞吉：《珂雪词》卷下，《景印文渊阁四库全书》第1488册，台湾商务印书馆1986年版。

"链秋霞汞鼎，煮晴雪茶铛。"①元汪元亨《雁儿落过得胜令·归隐》曲："茶烹铛内云，酒泛杯中月。"②

元代诗歌中煮水器有时被称为鼎。如元钱惟善《和季文山斋早春》："遥知洗鼎煎茶待，定许敲门借竹看。"③元张之翰《煎茶》："鱼眼才过蟹眼生，小团汤鼎发幽馨。"④元刘诜《石泉》："瓢汲试茶鼎，庶足凌飞仙。"⑤元吴师道《十一月十二日崇文阁下祗试二十三日出和张仲举》："书床尘动牙签乱，茶鼎声喧蚓窍微。"⑥元叶颙《次韵周安道宪史仲春雨窗书怀十首》："茶鼎松涛翻细浪，桃溪花雨涌香泉。"⑦

元代诗歌中煮水器有时还被称为铫、锅和壶等。元陈镒《乙未秋九月十五偕季山长登东岩分韵得妙字》中的煮水器名为铫："夜投元公房，菊泉试茶铫。"⑧以下两首诗歌中的煮水器名为锅。元释昙塥《次韵答慈元恕》诗曰："流水自悬春药碓，落花闲度煮茶锅。"⑨元卫立中《殿前欢》曲曰："懒云窝，懒云窝里客来多。客来时伴我闲些个，酒灶茶锅。"⑩以下两首诗歌中的煮水器为壶。元沈梦麟《送友人赴杭分题得龙井》："稍待西湖天雨雪，斗茶同煮玉壶冰。"⑪元汤舜民《湘妃引·自述》："龙涎香喷紫铜炉，凤髓茶温白玉壶，羊羔酒泛金杯绿。"⑫

① 隋树森：《全元散曲》，中华书局 1964 年版，第 574 页。

② 隋树森：《全元散曲》，中华书局 1964 年版，第 1393 页。

③ （元）钱惟善：《江月松风集》卷 9，《景印文渊阁四库全书》第 1217 册，台湾商务印书馆 1986 年版。

④ （元）张之翰：《西岩集》卷 8，《景印文渊阁四库全书》第 1171 册，台湾商务印书馆 1986 年版。

⑤ （元）刘诜：《桂隐诗集》卷 1，《景印文渊阁四库全书》第 1195 册，台湾商务印书馆 1986 年版。

⑥ （元）吴师道：《礼部集》卷 9，《景印文渊阁四库全书》第 1212 册，台湾商务印书馆 1986 年版。

⑦ （元）叶颙：《樵云独唱》卷 4，《景印文渊阁四库全书》第 1219 册，台湾商务印书馆 1986 年版。

⑧ （元）陈镒：《午溪集》卷 1，《景印文渊阁四库全书》第 1215 册，台湾商务印书馆 1986 年版。

⑨ （元）赖良：《大雅集》卷 7，《景印文渊阁四库全书》第 1369 册，台湾商务印书馆 1986 年版。

⑩ 隋树森：《全元散曲》，中华书局 1964 年版，第 1175 页。

⑪ （元）沈梦麟：《花溪集》卷 3，《景印文渊阁四库全书》第 1221 册，台湾商务印书馆 1986 年版。

⑫ 隋树森：《全元散曲》，中华书局 1964 年版，第 1558 页。

元代诗歌中煮水器的材质有银、铜等金属，也有石头、陶瓷等材质。

因为善于导热，金属是煮水器的常见材质。以下几首诗歌中的煮水器材质为银。元刘因《煮茶》："细声蚯蚓发银瓶，已觉春雷齿颊生。"①元顾阿瑛《夜宿三塔次陈元朗韵》："坐来诗句生枯吻，指点银瓶索煮茶。"②元张昱《听雪轩》："花飞翠袖寒光动，茶煮银瓶夜气清。"③元姬翼《东风第一枝·咏茶》词："玉童制、香雾轻飞，银瓶引、灵泉新荐。"④

以下两首诗中煮水器的材质为铜。元王沂《芍药茶》："陆羽似闻茶具在，谪仙空载酒船回。……夜直承明清似水，铜瓶催火试新芽。"⑤元何中《游烧香寺于道傍折桂而归遂赋》："山僮侦茶候，道人玩香毵。……持归难赠人，铜瓶且勤置。"⑥另元冯子振《鹦鹉曲·陆羽风流》词曰："散蓬莱两腋清风，未便玉川仙去。待中泠一滴分时，看满注黄金鼎处。"⑦此词中的"黄金鼎"可能是黄金材质的煮水器，也可能是对铜质煮水器的美称。

石质煮水器也较为常见，下面几首诗歌将石质煮水器分别称为石铛、石鼎和石铫。元徐瑞《荐福茶烟》："老衲松根拾槁枝，石铛煮茗日舒迟。"⑧元刘诜《雪鼎烹茶》："石铛龙头三足稳，松风萧飕起涛烟。"⑨元朱希晦《简子文林训导》："崖高瀑布洒晴雪，净洗石鼎斫春

① （元）刘因：《静修集》卷21，《景印文渊阁四库全书》第1198册，台湾商务印书馆1986年版。

② （元）顾阿瑛：《玉山璞稿》不分卷，《景印文渊阁四库全书》第1220册，台湾商务印书馆1986年版。

③ （元）张昱：《可闲老人集》卷3，《景印文渊阁四库全书》第1222册，台湾商务印书馆1986年版。

④ 唐圭璋：《全金元词》，中华书局1979年版，第1204页。

⑤ （元）王沂：《伊滨集》卷11，《景印文渊阁四库全书》第1208册，台湾商务印书馆1986年版。

⑥ （元）何中：《知非堂稿》卷1，《景印文渊阁四库全书》第1205册，台湾商务印书馆1986年版。

⑦ 唐圭璋：《全金元词》，中华书局1979年版，第919页。

⑧ （清）史简：《鄱阳五家集》卷6，《景印文渊阁四库全书》第1476册，台湾商务印书馆1986年版。

⑨ （元）刘诜：《桂隐诗集》卷3，《景印文渊阁四库全书》第1195册，台湾商务印书馆1986年版。

茶。"①元宋禧《任从义寄惠新昌石鼎以诗谢之》："石鼎斸来天姥骨，江头寄到野人家。难逢道士重联句，可待先生为煮茶。"②元释善住《春日杂兴八首》："闲房深掩静无哗，石铫浓煎饭后茶。"③

陶瓷材质的煮水器也很普遍。以下两诗将陶瓷煮水器称为瓦瓶。元滕安上《李守道三教会茶横披》："邂逅山林有此逢，瓦瓶石鼎自松风。"④元释善住《庚申岁莫三首》："松涛衮衮翻茶鼎，梅雪纷纷落瓦瓶。"⑤

元刘诜《山居即事四首》将陶瓷煮水器称为陶瓶："竹架已藏扇，陶瓶时煮茶。"⑥元徐瑞诗题中将陶瓷煮水器称为瓷鼎，《偶洁瓷鼎煮芽茶，可玉弟以〈云松吟稿〉至，且啜且哦，就成小绝，并以卷锦》诗曰："活火枯撧煮露芽，瓢盂颠倒岸乌纱。君诗味永加严苦，可恨山中客未嘉。"⑦

以下两首诗歌将陶瓷煮水器称为玉壶，玉是对陶瓷的美称，并非真为玉，玉不耐高温并不适合做煮水器。元沈梦麟《送友人赴杭分题得龙井》："稍待西湖天雨雪，斗茶同煮玉壶冰。"⑧元汤舜民《湘妃引·自述》曲："龙涎香喷紫铜炉，凤髓茶温白玉壶，羊羔酒泛金杯绿。"⑨

下面两首诗歌称陶质煮水器为砂釜和土釜。元周权《赠松崖道士》："布袍洗药香犹湿，砂釜藏茶火自留。"⑩元张可久《折桂令·湖

①　（元）朱希晦：《云松巢集》卷3，《景印文渊阁四库全书》第1220册，台湾商务印书馆1986年版。

②　（元）宋禧：《庸庵集》卷7，《景印文渊阁四库全书》第1222册，台湾商务印书馆1986年版。

③　（元）释善住：《谷响集》卷3，《景印文渊阁四库全书》第1195册，台湾商务印书馆1986年版。

④　（元）滕安上：《东庵集》卷4，《景印文渊阁四库全书》第1199册，台湾商务印书馆1986年版。

⑤　（元）释善住：《谷响集》卷2，《景印文渊阁四库全书》第1195册，台湾商务印书馆1986年版。

⑥　（元）刘诜：《桂隐诗集》卷1，《景印文渊阁四库全书》第1195册，台湾商务印书馆1986年版。

⑦　（清）史简：《鄱阳五家集》卷6，《景印文渊阁四库全书》第1476册，台湾商务印书馆1986年版。

⑧　（元）沈梦麟：《花溪集》卷3，《景印文渊阁四库全书》第1221册，台湾商务印书馆1986年版。

⑨　隋树森：《全元散曲》，中华书局1964年版，第1558页。

⑩　（元）周权：《此山诗集》卷7，《景印文渊阁四库全书》第1240册，台湾商务印书馆1986年版。

上道院》曲："古砚玄香，名琴绿绮，土釜黄芽。双井先春采茶，孤山带月锄花。"①釜与锅类似，在设计上皆是敞口圜底的器具。

以下三诗中的土锉皆是陶质煮水器，犹今之砂锅。元陆文圭《癸卯二月仲实诸人游野外饮花下得家字》："土锉野人居，茜裙蚕妇家。……园童贡新蔬，复邀啜杯茶。"②元胡助《土锉茶烟》："土锉烹石泉，诗肠沃云腴。"③元李谦亨《土锉茶烟》："荧荧石火新，湛湛山泉冽。汲水煮春芽，清烟半如灭。"④

关于陶瓷煮水器的设计，特别值得一提的是元刘诜《萧孚有以左耳陶瓶对客煎茶，名快媳妇，坐间为赋十六韵》诗，诗的内容如下：

> 南中土埴坚，妙器出陶火。控搏雅以静，整削平不颇。浑沦像瓜团，短小类橘颗。粤椰实尽刳，蜀芋肤未剥。啄如柄揭西，耳若柳生左。油滋饰外锻，灰坌增下裹。高斋奉煎烹，汤势疾轩簸。狭束蟹眼高，薄逼车声播。俄顷润渴喉，巧妇愧其惰。乃知转旋工，政要倾酌妥。主翁嗜吟诗，佳客时满座。呼童汲清深，瀹雪浇磊砢。急需既能应，闲弃无不可。东家重函鼎，菌蠢腹徒果。美人预为虀，常恐迟及祸。何如且小用，慎勿诮么么。⑤

从诗题文字来看，此陶瓶的主人是一个叫萧孚的人，陶瓶是"左耳"，因此在瓶左边设计有耳状环柄，名为"快媳妇"，说明煮水速度很快，并可昼夜相伴携带，如勤快的媳妇一般适用。"南中土埴坚，妙器出陶火。"说明此茶瓶产于南方地区，用陶土经窑火烧成，十分坚固，可称妙器。"控搏雅以静，整削平不颇。浑沦像瓜团，短小类橘颗。粤

① 隋树森：《全元散曲》，中华书局1964年版，第834页。

② （元）陆文圭：《墙东类稿》卷15，《景印文渊阁四库全书》第1194册，台湾商务印书馆1986年版。

③ （元）胡助：《纯白斋类稿》卷2，《景印文渊阁四库全书》第1214册，台湾商务印书馆1986年版。

④ （清）张豫章等：《御选元诗》卷20，《景印文渊阁四库全书》第1439—1441册，台湾商务印书馆1986年版。

⑤ （元）刘诜：《桂隐诗集》卷1，《景印文渊阁四库全书》第1195册，台湾商务印书馆1986年版。

椰实尽刳，蜀芋肤未剥。"这几句诗描绘的是陶瓶的器形外观，显得浑朴自然，陶器的制作设计给人雅观文静的感觉。陶瓶外壁显得似乎并不平整，像瓜团，像有疙瘩的橘子，像掏去了果肉的椰子，像没有剥皮的芋头，但却浑然天成。陶瓶比较短小，如一般橘子大小，这也解释了为何烧水速度很快，美称"快媳妇"。"啄如柄揭西，耳若柳生左。油滋饰外锻，灰坌增下裹。"这几句诗描绘的是陶瓶的流、柄和釉饰。陶瓶的流（啄）似柄一般，说明是直流且比较粗。为何流是向西面，因为主人坐于东面手持陶瓶，流自然就是向着西面了。陶瓶为耳状环柄，柄较细如柳枝一般。陶瓶的外壁饰有釉，下半部分因为经常置于火上所以粘有许多灰尘。"高斋奉煎烹，汤势疾轩簸。狭束蟹眼高，薄逼车声播。俄顷润渴喉，巧妇愧其惰。"这几句诗极言陶瓶烧水之迅捷，水迅速沸腾并掀动翻滚。而水沸迅速的原因一在于陶瓶较为狭小，盛水不多，"蟹眼"是指水沸时蟹眼般的小气泡，代指水，二是胎壁较薄易于导热，"车声"是指水沸时煮水器发出的类似车在路上颠簸的声音。水沸迅速，连巧妇都要惭愧自己的懒惰。"乃知转旋工，政要倾酌妥。主翁嗜吟诗，佳客时满座。呼童汲清深，瀹雪浇磊砢。急需既能应，闲弃无不可。"这进一步赞美了陶瓶的功用。从水沸的迅捷更为知晓陶工在制作陶瓶时的旋转工巧，煮出的水，使主人诗兴大发，佳朋满座，可浇去胸中的郁闷块垒。陶瓶使用方便，急须时随时能用，不用时也可闲置。"东家重函鼎，菌蠢腹徒果。美人预为虀，常恐迟及祸。何如且小用，慎勿诮么么。"这是进一步通过陶瓶阐发深刻的哲理，可谓小用亦不可轻忽，且小用避祸。孔子重视函鼎（象征政治），陶瓶（菌蠢）仅能够满足口腹罢了，但过度涉及政治恐有不测之祸，陶瓶所谓的小用，千万不可忽视。

煮水器煮水时会发出各种美妙的声音，成为诗人歌咏的对象。以下两诗描绘诗人欣赏煮茶声。元杨公远《十二月二十九夜大雪》："今宵拼饮椒花酒，醉后烹茶自赏音。"[1]元元好问《聊城寒食》："城外杏园人去尽，煮茶声里独支颐。"[2]元谢宗可《煮茶声》形容煮水声为曲声、浪声、松

————————
① （元）杨公远：《野趣有声画》卷下，《景印文渊阁四库全书》第1193册，台湾商务印书馆1986年版。
② （元）李薿：《元艺圃集》卷1，《景印文渊阁四库全书》第1382册，台湾商务印书馆1986年版。

风、蝇鸣、车声等："龙芽香暖火初红，曲几蒲团听未终。瑞雪浮江喧玉浪，白云迷洞响松风。蝇飞蚓窍诗怀醒，车绕羊肠醉梦空。如诉苍生辛苦事，蓬莱好问玉川翁。"①以下两诗形容煮水声为瓶笙，似乐器笙乐的声音。元王恽《和曲山冬夜即事韵二首》："雪夜清无寐，瓶笙细有声。茶铛吟待熟，虚室白生明。"②元唐元《寄陈定宇胡敬存二先生》："承露盘中餐玉屑，煮茶炉畔听瓶笙。"③下面两诗形容煮水声为松风。元黄玠《采枸杞子作茶饼子》："卧听松风响四壁，未老更读千车书"④元龚璛《茶屋》："谷雨排檐滴，松风泛鼎鸣。"⑤以下两诗描绘煮水声为车声。元方回《题张明府清风堂三首》："万迭春山积雨晴，新茶处处煮车声。"⑥元王翊龙《煎茶》："是谁千金收寸芽，烹鼎车声绕斜谷。"⑦元耶律楚材《西域从王君玉乞茶因其韵七首》形容汤响为松风和雷震："汤响松风三昧手，雪香雷震一枪芽。"⑧元刘诜《再用前韵酬周景叔》形容煮水声为蚓鸣："夜久茶瓶号渴蚓，冰壶偏忆瓮头蔬。"⑨

三 诗歌中的元代陶瓷茶盏

元代诗歌中的茶盏被称为瓯、碗、盏和杯等。

茶盏最常被称为瓯。下举数例。元袁桷《赠李道士》："竹杖常随

①（元）谢宗可：《咏物诗》不分卷，《景印文渊阁四库全书》第 1216 册，台湾商务印书馆 1986 年版。

②（元）王恽：《秋涧集》卷 13，《景印文渊阁四库全书》第 1200—1201 册，台湾商务印书馆 1986 年版。

③（元）唐元：《筠轩集》卷 6，《景印文渊阁四库全书》第 1213 册，台湾商务印书馆 1986 年版。

④（元）黄玠：《弁山小隐吟录》卷 2，《景印文渊阁四库全书》第 1205 册，台湾商务印书馆 1986 年版。

⑤（元）龚璛：《存悔斋稿》不分卷，《景印文渊阁四库全书》第 1199 册，台湾商务印书馆 1986 年版。

⑥（元）方回：《桐江续集》卷 15，《景印文渊阁四库全书》第 1199 册，台湾商务印书馆 1986 年版。

⑦（元）汪泽民、张师愚：《宛陵群英集》卷 3，《景印文渊阁四库全书》第 1366 册，台湾商务印书馆 1986 年版。

⑧（元）耶律楚材：《湛然居士集》卷 5，《景印文渊阁四库全书》第 1191 册，台湾商务印书馆 1986 年版。

⑨（元）刘诜：《桂隐诗集》卷 4，《景印文渊阁四库全书》第 1195 册，台湾商务印书馆 1986 年版。

手，茶瓯与解醒。"①元马祖常《过文著作家》："茶瓯宜客静，书帙觉予亲。"②元张养浩《翠阴亭落成自和十首》："谈麈坐招樵对榻，茶瓯笑与客分江。"③元冯子振《鹦鹉曲·陆羽风流》词："儿啼漂向波心住。舍得陆羽唤谁父。杜司空席上从容，点出茶瓯花雨。"④元张可久《百字令·惠山酌泉》词："瓯面碧圆珠蓓蕾，强似花浓酒酽。清入心脾，名高秘水，细把茶经点。"⑤

茶盏有时被称为碗。如元仇远《再用韵》："酒杯时乐圣，茶碗欲通仙。"⑥元洪希文《薄薄酒》："明年废东作，茶碗看云涛。"⑦元艾性《煎后山峰上人新茶》："泠泠灌顶欲通仙，稽首法云甘露碗。"⑧元耶律铸《茶后偶题》："嫩香新汲井华调，簪脚浮花碗面高。"⑨元宋方壶《水仙子·隐者》曲："饮数杯酒对千竿竹，烹七碗茶靠半亩松。"⑩

茶盏也被称为盏。如元张昱《凝香阁听雪》："数杯酒力春容转，满盏茶香夜思清。"⑪元王哲《解佩令·茶肆茶无绝品至真》词："盏热瓶煎，水沸时、云翻雪浪。"⑫元洪希文《品令·试茶》词："旋碾龙团试。要著盏无留腻。"⑬以下两首诗歌更表明瓯和盏是同义的。元无名氏

①　（元）袁桷：《清容居士集》卷16，《景印文渊阁四库全书》第1203册，台湾商务印书馆1986年版。

②　（元）马祖常：《石田文集》卷2，《景印文渊阁四库全书》第1206册，台湾商务印书馆1986年版。

③　（元）张养浩：《归田类稿》卷21，《景印文渊阁四库全书》第1192册，台湾商务印书馆1986年版。

④　唐圭璋：《全金元词》，中华书局1979年版，第919页。

⑤　唐圭璋：《全金元词》，中华书局1979年版，第930页。

⑥　（元）仇远：《金渊集》卷3，《景印文渊阁四库全书》第1198册，台湾商务印书馆1986年版。

⑦　（元）洪希文：《续轩渠集》卷4，《景印文渊阁四库全书》第1205册，台湾商务印书馆1986年版。

⑧　（元）艾性：《剩语》卷上，《景印文渊阁四库全书》第1194册，台湾商务印书馆1986年版。

⑨　（元）耶律铸：《双溪醉隐集》卷6，《景印文渊阁四库全书》第1199册，台湾商务印书馆1986年版。

⑩　隋树森：《全元散曲》，中华书局1964年版，第1301页。

⑪　（元）张昱：《可闲老人集》卷3，《景印文渊阁四库全书》第1222册，台湾商务印书馆1986年版。

⑫　唐圭璋：《全金元词》，中华书局1979年版，第199页。

⑬　唐圭璋：《全金元词》，中华书局1979年版，第941页。

《瑶台第一层·咏茶》词："堪夸。仙童手巧，泛瓯春雪妙难加。……这盏茶。愿人人早悟，同赴烟霞。"①元李载德《阳春曲·赠茶肆》曲："龙须喷雪浮瓯面，凤髓和云泛盏弦，劝君休惜杖头钱。"②

茶盏亦被称为杯。下面列举数例。元释善住《己未岁感事二首》："童子已提沽酒器，山翁犹奉注茶杯。"③元滕安上《东斋夏日》："睡余清齿借茶杯，吟玩闲书掩复开。"④元王恽《辛未岁除夕言怀》："杯盘草率具饬茶，灯烬红垂夜半。"⑤元胡助《远碧楼》："日汲龙井泉，烹茶当衔杯。"⑥

茶盏材质基本皆为陶瓷。在以下数首诗歌中茶盏分别被称为瓷瓯、瓦瓯、瓷杯。元陈泰《茶灶歌》："兰芳芬，云菡萏，泻入磁瓯碧香满。"⑦元释清珙《赵会初心提举》："粥香瓦钵山田米，雪泛瓷瓯水磨茶。"⑧元马臻《渔父歌》："瓦瓯酒醒炊未熟，白日过午常高眠。"⑨元方侯《谢友送七宝泉》："未曾倾玉液，先已涤瓷杯。"⑩另元曹贞吉《宴清都·咏宋人大食瓷茶杯》词曰："犹带鲸波冷。遥天色，断云微露清影。玻璃质脆，盈盈不类，汝哥官定。"⑪曹贞吉称大食（阿拉伯）的瓷茶杯与汝窑、哥窑、官窑和定窑的不大类似，侧面说明当时这些窑

① 唐圭璋：《全金元词》，中华书局 1979 年版，第 1268 页。

② 隋树森：《全元散曲》，中华书局 1964 年版，第 1224 页。

③ （元）释善住：《谷响集》卷 2，《景印文渊阁四库全书》第 1195 册，台湾商务印书馆 1986 年版。

④ （元）滕安上：《东庵集》卷 4，《景印文渊阁四库全书》第 1199 册，台湾商务印书馆 1986 年版。

⑤ （元）王恽：《秋涧集》卷 16，《景印文渊阁四库全书》第 1200—1201 册，台湾商务印书馆 1986 年版。

⑥ （元）胡助：《纯白斋类稿》卷 4，《景印文渊阁四库全书》第 1214 册，台湾商务印书馆 1986 年版。

⑦ （元）陈泰：《所安遗集》不分卷，《景印文渊阁四库全书》第 1210 册，台湾商务印书馆 1986 年版。

⑧ （清）顾嗣立：《元诗选·初集》卷 68，《景印文渊阁四库全书》第 1468—1469 册，台湾商务印书馆 1986 年版。

⑨ （元）马臻：《霞外诗集》卷 4，《景印文渊阁四库全书》第 1204 册，台湾商务印书馆 1986 年版。

⑩ （明）醉茶消客：《茶书》，明抄本。

⑪ （元）曹贞吉：《珂雪词》卷下，《景印文渊阁四库全书》第 1488 册，台湾商务印书馆 1986 年版。

口生产的陶瓷茶盏也是较为常见的。

元代陶瓷茶盏有很强的崇玉倾向，诗歌中常把陶瓷茶盏称为玉瓯，玉是对陶瓷的美称。下举数例。元耶律铸《和人茶后有怀友人》："玉瓯盈溢仙人掌，云脚浮花雪面堆。"①元马祖常《和王左司竹枝词》："大官汤羊厌肥腻，玉瓯初进江南茶。"②元无名氏《沁园春》词："绝品龙团，制造幽微，建溪路赊。……玉瓯内，仗仙童手巧，烹出金花。"③元李载德《阳春曲·赠茶肆》曲："金樽满劝羊羔酒，不似灵芽泛玉瓯，声名喧满岳阳楼。"④

以下数首诗歌亦均美称陶瓷茶盏为玉，分别将陶瓷茶盏称为琼瓯（琼为美玉之意）、玉碗、玉杯、玉盂、玉钟和玉瓷。元耶律楚材《西域从王君玉乞茶因其韵七首》："破梦一杯非易得，搜肠三碗不能赊。琼瓯啜罢酬平昔，饱看西山插翠霞。"⑤元虞集《谢陈溪山送蛾眉豆种》："玉碗茶香分瑟瑟，瑛盘樱颗间煌煌。"⑥元汤舜民《湘妃引·山中乐四阕赠友人》曲："宝篆香燃宝兽，玉乳茶浮玉杯，金盘露滴金罍。"⑦元吴西逸《殿前欢》曲："懒云翁，一襟风月笑谈中。……茶香水玉钟，酒竭玻璃瓮，云绕蓬莱洞。"⑧元白朴《沁园春》词："看金鞍闹簇，花边置酒，玉盂旋洗，竹里供茶。"⑨元唐元《分韵得隔竹敲茶臼》："火然枯材薪，水汲深涧瀑。居然捧玉瓷，滟滟日出屋。"⑩

①　（元）耶律铸：《双溪醉隐集》卷6，《景印文渊阁四库全书》第1199册，台湾商务印书馆1986年版。

②　（元）马祖常：《石田文集》卷5，《景印文渊阁四库全书》第1206册，台湾商务印书馆1986年版。

③　唐圭璋：《全金元词》，中华书局1979年版，第1281页。

④　隋树森：《全元散曲》，中华书局1964年版，第1223—1224页。

⑤　（元）耶律楚材：《湛然居士集》卷5，《景印文渊阁四库全书》第1191册，台湾商务印书馆1986年版。

⑥　（元）虞集：《道园学古录》卷29，《景印文渊阁四库全书》第1207册，台湾商务印书馆1986年版。

⑦　隋树森：《全元散曲》，中华书局1964年版，第1558页。

⑧　隋树森：《全元散曲》，中华书局1964年版，第1172页。

⑨　（元）白朴：《天籁集》卷下，《景印文渊阁四库全书》第1488册，台湾商务印书馆1986年版。

⑩　（元）唐元：《筠轩集》卷2，《景印文渊阁四库全书》第1213册，台湾商务印书馆1986年版。

元代诗歌中的陶瓷茶盏主要有白瓷、黑瓷和青瓷。可能是因为宋代用研膏团茶点茶的社会习俗对元代吟诗作赋的文人社会上层还有很大影响，元代诗歌中更多出现的是黑瓷，因为研膏团茶点茶之前要研磨成粉，茶汤呈白色，茶盏用黑瓷最适宜。

以下两首诗歌中的茶盏为白瓷。元张翥《行香子》词曰："石铫风炉。雪碗冰壶。有清茶、可润肠枯。"①"雪碗"为洁白似雪之茶盏。元汤舜民《新水令·春日闺思》曲曰："妆点幽欢，风髓茶温白玉碗；安排佳玩，龙涎香袅紫金盘。"②曲中的"白玉碗"亦为白瓷茶盏。元王冕《漫兴》诗曰："草木何摇撼，工商已破家。饶州沈白器，勾漏伏丹砂。"③饶器指的是饶州景德镇烧造的瓷器，景德镇窑所产主要为白瓷，其中即为包括茶盏在内的茶具。

黑瓷茶盏在元代诗歌中较为多见。如以下两首诗中"建郡深瓯""建瓯"均指的是位于建州的建窑烧造的黑瓷茶盏。元耶律楚材《西域从王君玉乞茶因其韵七首》："建郡深瓯吴地远，金山佳水楚江赊。红炉石鼎烹团月，一碗和香吸碧霞。"④元严士贞《常清禅院》："老僧肃客开禅榻，稚子煎茶洗建瓯。"⑤元虞集《次韵叶宾月山居十首》中的紫碗也是黑瓷茶盏，因为黑盏往往呈紫黑色："绮疏收易卷，紫碗罢分茶。"⑥元姬翼《满江红慢》词中的"金瓯"也很可能是黑瓷茶盏，黑盏往往带有一定的金黄色："命月圆、时复泛金瓯，鲸波吸。……笑玉川风味，赵州陈迹。"⑦

黑瓷茶盏并非纯黑，烧造时在高温窑火中釉料与瓷胎中的成分发生

① （元）张翥：《蜕岩词》卷下，《景印文渊阁四库全书》第 1488 册，台湾商务印书馆 1986 年版。

② 隋树森：《全元散曲》，中华书局 1964 年版，第 1471 页。

③ （元）陈焯：《宋元诗会》卷 93，《景印文渊阁四库全书》第 1463—1464 册，台湾商务印书馆 1986 年版。

④ （元）耶律楚材：《湛然居士集》卷 5，《景印文渊阁四库全书》第 1191 册，台湾商务印书馆 1986 年版。

⑤ （明）曹学佺：《石仓历代诗选》卷 278，《景印文渊阁四库全书》第 1387—1394 册，台湾商务印书馆 1986 年版。

⑥ （元）虞集：《道园遗稿》卷 2，《景印文渊阁四库全书》第 1207 册，台湾商务印书馆 1986 年版。

⑦ 唐圭璋：《全金元词》，中华书局 1979 年版，第 1200—1201 页。

反应会形成一定的纹饰，最典型的是兔毫和鹧鸪斑。

兔毫是黑盏上类似兔毛的斑纹。以下三诗中的"兔毫"皆指的是带有兔毫纹饰的黑瓷茶盏。元张雨《游惠山寺》："速唤点茶三昧手，酬我松风吹兔毫。"①元李载德《阳春曲·赠茶肆》曲："兔毫盏内新尝罢，留得余香在齿牙，一瓶雪水最清佳。"②元张可久《水仙子·春衣洞天》曲："兔毫浮雪煮茶香，鹤羽携风采药忙。"③

张雨又名张天雨，上述《游惠山寺》诗在明署名醉茶消客的《茶书》中题为《与惠泉戏作解嘲》，诗句略有差异，诗曰："速唤点茶三昧手，酬我松风吹紫毫。"④紫毫指的是带有紫色兔毫斑纹的黑盏。元陈栎《易巾偶与子静同日同样同价戏成一首》诗曰："和似鹅黄盈盏酒，清于兔褐半瓯茶。"⑤兔褐指的是带有褐色兔毫斑纹的黑盏。

鹧鸪斑是黑瓷茶盏上类似鹧鸪羽毛的斑纹。以下三诗中的"鹧鸪斑"皆代指的是上有鹧鸪斑纹的黑盏。元许有壬《咏酒兰膏次恕斋韵》："空房丑妇尚须求，七碗何如醽一瓯。混沌黄中云乳乱，鹧鸪斑底蜡香浮。"⑥元白朴《满庭芳》词："银瓶注，花浮兔碗，雪点鹧鸪斑。"⑦元白朴《梧桐雨·叫声》曲："酒注嫩鹅黄，茶点鹧鸪斑。"⑧

以下两诗中的"鹧鸪"和"鹧斑"也都指的是带有鹧鸪斑纹的黑瓷茶盏。元杨基《木茶炉》："九天清泪沾明月，一点芳心托鹧鸪。"⑨元王恽《好事近·尝点东坡桔乐汤作》："石鼎响松风，茗饮老来多怯。唤起雪堂清兴，瀹鹧斑金屑。"⑩

①　（元）张雨：《曲外史集·补遗》卷中，《景印文渊阁四库全书》第 1216 册，台湾商务印书馆 1986 年版。

②　隋树森：《全元散曲》，中华书局 1964 年版，第 1223—1224 页。

③　隋树森：《全元散曲》，中华书局 1964 年版，第 7640 页。

④　（明）醉茶消客：《茶书》，明抄本。

⑤　（元）陈栎：《定宇集》卷 16，《景印文渊阁四库全书》第 1205 册，台湾商务印书馆 1986 年版。

⑥　（元）许有壬：《至正集》卷 16，《景印文渊阁四库全书》第 1212 册，台湾商务印书馆 1986 年版。

⑦　唐圭璋：《全金元词》，中华书局 1979 年版，第 642 页。

⑧　（元）王奕清：《御定曲谱》卷 2，《景印文渊阁四库全书》第 1496 册，台湾商务印书馆 1986 年版。

⑨　（明）醉茶消客：《茶书》，明抄本。

⑩　唐圭璋：《全金元词》，中华书局 1979 年版，第 684 页。

元代诗歌中亦常出现青瓷茶盏。以下三首诗歌中的"碧玉瓯"皆是青瓷茶盏。元耶律楚材《西域从王君玉乞茶因其韵七首》其一："积年不啜建溪茶，心窍黄尘塞五车。碧玉瓯中思雪浪，黄金碾畔忆雷芽。"其七："啜罢江南一碗茶，枯肠历历走雷车。黄金小碾飞琼屑，碧玉深瓯点雪芽。"①元李载德《阳春曲·赠茶肆》曲："黄金碾畔香尘细，碧玉瓯中白雪飞，扫醒破闷和脾胃。"②元刘庭信《水仙子·相思》曲："虾须帘控紫铜钩，凤髓茶闲碧玉瓯，龙涎香冷泥金兽。"③元谢宗可《茶筅二首》中的"碧瓯"亦为青瓷茶盏："一握云丝万缕情，碧瓯横起海涛声。玉尘散作云千朵，香乳堆成玉一泓。"④元贾仲明《凌波仙·吊李宽甫》中的"青定瓯"应为位于定州定窑烧造的青瓷茶盏："金叵罗醉斟琼酿，青定瓯茶烹凤团，红烧羊码磁犀盘。"⑤

四　诗歌中的元代其他陶瓷茶具

元代诗歌中除茶炉、煮水器、茶盏外，还有一些其他陶瓷茶具，主要是用来贮茶的瓶、罂等，用来贮水的瓶、罂和瓮等，用来碾磨茶叶的茶臼、茶碾等。

茶叶有较易陈化的缺点，陶瓷是较佳的贮藏茶叶的器物。以下三诗中的贮茶器物称为瓶、罂，很可能是陶瓷。元魏初《奉答廉公劝农》诗曰："小烘茶瓶带腊新，封酒瓮迎和醉里。"⑥魏初《嘉庆图》又诗曰："小小瑶华楚楚兰，茶芽瓶子荔枝盘。"⑦元吴莱《岭南宜蒙子解渴水歌》："小罂封出香覆锦，古鼎贡余声撼寝。"⑧

① （元）耶律楚材：《湛然居士集》卷5，《景印文渊阁四库全书》第1191册，台湾商务印书馆1986年版。
② 隋树森：《全元散曲》，中华书局1964年版，第1223—1224页。
③ 隋树森：《全元散曲》，中华书局1964年版，第1434页。
④ （明）醉茶消客：《茶书》，明抄本。
⑤ 张伟：《元曲》，吉林摄影出版社2004年版，第845页。
⑥ （元）魏初：《青崖集》卷2，《景印文渊阁四库全书》第1198册，台湾商务印书馆1986年版。
⑦ （元）魏初：《青崖集》卷2，《景印文渊阁四库全书》第1198册，台湾商务印书馆1986年版。
⑧ （元）吴莱：《渊颖集》卷2，《景印文渊阁四库全书》第1209册，台湾商务印书馆1986年版。

元代诗歌中常将贮水器物称为瓶、罂和瓮等，多为陶瓷。如元谢应芳《答惠子及送泉书》诗曰："多谢故人知渴想，瓦瓶封寄煮茶泉。"①瓦瓶即为陶瓷。元方回《虽然吟五首》中的贮水器物被称为瓶："桑柘阴阴间苎麻，店前下马便斟茶。……屋上炊烟屋下灯，客来汲井具瓶绳。"②以下两诗将贮水的瓶与罂合称为瓶罂。元周权《惠山寺酌泉》："我来山下讨幽境，自挈瓶罂汲清泠。"③元谢应芳《卢知州宜兴秩满……》："我思惠山泉，长流无古今。瓶罂走千里，煮茗清人心。"④元方侯《雨中汲惠泉》中的贮水器物为瓮："飞花点点逐春泥，拍瓮名泉远见携。"⑤

元代诗歌中的陶瓷碾茶器具主要有茶臼和茶碾。元吴莱《岭南宜蒙子解渴水歌》诗中的"玉臼"很可能指的是陶瓷茶臼："柏观金茎擎未湿，蓝桥玉臼捣空寒。……酒客心情辟酒兵，茶僧手段侵茶品。"⑥元耶律楚材《西域从王君玉乞茶因其韵七首》中的"玉杵"很可能指的是茶臼中用来捣茶的茶杵："酒仙飘逸不知茶，可笑流涎见曲车。玉杵和云春素月，金刀带雨剪黄芽。"⑦

以下四诗中皆出现茶臼，茶臼材质多为陶瓷。元陈孚《马平谒柳侯庙》："词华一代日星尊，茶臼村童伛尚存。"⑧元唐元《成趣亭》："山童敲茶臼，应有佳客至。"⑨元李孝光《七月十四夜宿东县明日登山上

① （元）谢应芳：《龟巢稿》卷11，《景印文渊阁四库全书》第1218册，台湾商务印书馆1986年版。

② （元）方回：《桐江续集》卷3，《景印文渊阁四库全书》第1199册，台湾商务印书馆1986年版。

③ （明）醉茶消客：《茶书》，明抄本。

④ （清）顾嗣立：《元诗选·二集》卷23，《景印文渊阁四库全书》第1470—1471册，台湾商务印书馆1986年版。

⑤ （明）醉茶消客：《茶书》，明抄本。

⑥ （元）吴莱：《渊颖集》卷2，《景印文渊阁四库全书》第1209册，台湾商务印书馆1986年版。

⑦ （元）耶律楚材：《湛然居士集》卷5，《景印文渊阁四库全书》第1191册，台湾商务印书馆1986年版。

⑧ （元）陈孚：《陈刚中诗集》卷2，《景印文渊阁四库全书》第1202册，台湾商务印书馆1986年版。

⑨ （元）唐元：《筠轩集》卷3，《景印文渊阁四库全书》第1213册，台湾商务印书馆1986年版。

亭》："药瓢或见临川洗，茶臼颇闻隔竹敲。"①元洪希文《仙邑馆所书事》："茶臼疏林隔，书帷陋巷深。"②

茶碾亦是碾茶器具，除铜、铁、石、木外，茶碾材质也可能为陶瓷。以下两诗中出现茶碾。元吴师道《夏日》："扫地焚香避湿蒸，睡余茶熟碾声清。"③元冯子振《鹦鹉曲·顾渚紫笋》词曰："焙香时碾落云飞，纸上凤鸾衔去。"④

第三节　绘画中的元代陶瓷茶具

元代茶画创作十分丰富，从这些茶画可以直观判断元代陶瓷茶具的设计。

历代著作对元代茶画多有记载。如元吴师道《敬乡录》记录自己创作了《七进图》，七幅图其中一张即为茶画。"（吴）师道尝作潘氏七进图，记曰：……次画茶具陈列，供事者数人，一童跪地垂手持碾困睡，或捻纸触其鼻微醒欲嚏，方坐瓦具上，以瓯授附于炉者，将瀹茶也。"⑤图中茶具陈列。元吴镇《梅花道人遗墨》"《四友图》跋"条曰："古泉呼童汲幽澜泉，瀹凤髓茶，延于明碧轩，焚香独坐。终日略无半点尘俗浣人，聊书此以识岁月也。至正五年冬十月四日梅花道人书。"⑥引文中虽未直接提及茶具，但出现茶具是很可能的。清陆廷灿《续茶经》"历代图画名目"列举的元代茶画有："元钱舜举画《陶学士雪夜煮茶图》，在焦山道士郭第处，见詹景凤《东冈玄览》。史石窗，名文卿，有《煮茶图》，袁桷作《煮茶图诗序》。冯璧有《东坡海南烹茶图并

①　（元）李孝光：《五峰集》卷10，《景印文渊阁四库全书》第1137册，台湾商务印书馆1986年版。

②　（元）洪希文：《续轩渠集》卷4，《景印文渊阁四库全书》第1205册，台湾商务印书馆1986年版。

③　（元）吴师道：《敬乡录》卷2，《景印文渊阁四库全书》第451册，台湾商务印书馆1986年版。

④　唐圭璋：《全金元词》，中华书局1979年版，第919页。

⑤　（元）吴师道：《敬乡录》卷2，《景印文渊阁四库全书》第451册，台湾商务印书馆1986年版。

⑥　（元）吴镇：《梅花道人遗墨》卷下，《景印文渊阁四库全书》第1215册，台湾商务印书馆1986年版。

诗》。……元赵松雪有《宫女啜茗图》，见《渔洋诗话·刘孔和诗》。"①
清代编撰的《续通志》列举了"元陈居中《斗茶图》"②。

清卞永誉所著《书画汇考》记载了大量元代茶画，下举数例。

元赵仲穆创作了《山水》图："著色山水，一朱衣人坐鹢首舱内，列图书茶具帏间，悬葫芦，童子踞梢烹茗，舟横丹枫残绿之下。"③

元石岩创作了《石民瞻鹤溪图》，元仇远为此图题诗曰："山翁几年吴下客，溪草溪花未相识。笔床茶灶去玄真，肯与沙鸥分半席。"④

元朱泽民创作了《秀野轩图》，元张监为此图题诗曰："山蔚敷床朝看雨，涧泉漱石夜分茶。"元朱斌题诗："雨余山气侵茶鼎，风过林香落酒卮。"⑤

元张渥创作了《为杨竹西草亭图》："涧水篱边草花，亭子苍松翠竹，人在其中。"元马琬为此图题诗曰："杨子宅前好修竹，应看万个碧交加。……茶臼或闻来北牖，箨龙未许过东家。"元陶宗仪题诗："溪上人家多种竹，林西清意属诗翁。……何当径造谈玄处，静日敲茶试小童。"⑥

元倪瓒创作了《松江山色图》，倪瓒自题诗曰："阿兄弹琴送飞鸿，读书颇有沉潜功。阿弟煮茶敲石火，满江春雨听松风。"倪瓒《林亭晚岫图》，元赵觐为此图题诗："山中茅屋是谁家，兀坐闲吟到日斜。坐客不来山鸟散，呼童吸水煮新茶。"倪瓒《云林竹图》，元王逢题诗："云林不作桃花赋，能为梅岩写竹枝。……静临童子敲茶臼，隐接吾家洗研池。"⑦

① （清）陆廷灿：《续茶经》卷下《十之图》，《景印文渊阁四库全书》第844册，台湾商务印书馆1986年版。

② （清）嵇璜、刘墉：《钦定续通志》卷166，《景印文渊阁四库全书》第392—401册，台湾商务印书馆1986年版。

③ （清）卞永誉：《书画汇考》卷34，《景印文渊阁四库全书》第827—829册，台湾商务印书馆1986年版。

④ （清）卞永誉：《书画汇考》卷48，《景印文渊阁四库全书》第827—829册，台湾商务印书馆1986年版。

⑤ （清）卞永誉：《书画汇考》卷49，《景印文渊阁四库全书》第827—829册，台湾商务印书馆1986年版。

⑥ （清）卞永誉：《书画汇考》卷49，《景印文渊阁四库全书》第827—829册，台湾商务印书馆1986年版。

⑦ （清）卞永誉：《书画汇考》卷50，《景印文渊阁四库全书》第827—829册，台湾商务印书馆1986年版。

歌咏茶画的诗歌颇多。下举数例。元王旭《三教煎茶图》："石鼎风香松竹林，三人同坐不同心。从渠七碗浇谈舌，争似忘言味更深。异端千载益纵横，半是文人羽翼成。方丈茶香真饵物，钓来何止一书生。"①元倪瓒《龙门茶屋图》："龙门秋月影，茶屋白云泉。不与世人赏，瑶草自年年。"②元郯韶《东京茶会图》："二月东都花正开，千门春色照楼台。游人胜赏不归去，齐候分茶担子来。"③元于立《题赵千里临李思训煎茶图》："山风吹断煮茶烟，竹外谁惊白鹤眠。写就淮南招隐曲，松花离落石床前。"④元李孝光《九霞听松图》："不到茅山又五年，煮茶更试碧云泉。山中百事便静者，惟若松声搅醉眠。"⑤

歌咏茶画的诗歌中常出现茶具。如元袁桷《煮茶图》诗序曰："屏后一几，设茶器数十。一童伛背运碾，绿尘满巾。一童篝火候汤，蹙唇望鼎口，若惧主人将索者。如意、麈尾、巾壶、研纸，皆纤悉整具。"诗曰："平生嗜茗茗有癖，古井汲泉和石髓。风回翠碾落晴花，汤响云铛衮珠蕊。"⑥又如元王冕《吹箫出峡图》诗曰："波涛汹涌都不知，横箫自向船中坐。酒壶茶具船上头，江山满眼随处游。"⑦再如元陈高《题高士煮茶图》："何人绘高士，别味试鼎铛。细观摹画工，令我感慨并。"⑧鼎、铛皆为茶具。

以下数首歌咏茶画的诗歌咏及了茶炉。元杨维桢《蔡君俊五世家庆

① （元）王旭：《兰轩集》卷9，《景印文渊阁四库全书》第1202册，台湾商务印书馆1986年版。

② （元）倪瓒：《清閟阁全集》卷2，《景印文渊阁四库全书》第1220册，台湾商务印书馆1986年版。

③ （元）顾瑛：《草堂雅集》卷10，《景印文渊阁四库全书》第1369册，台湾商务印书馆1986年版。

④ （元）顾瑛：《草堂雅集》卷11，《景印文渊阁四库全书》第1369册，台湾商务印书馆1986年版。

⑤ （清）陈邦彦：《御定历代题画诗类》卷28，《景印文渊阁四库全书》第1435—1436册，台湾商务印书馆1986年版。

⑥ （元）袁桷：《清容居士集》卷7，《景印文渊阁四库全书》第1203册，台湾商务印书馆1986年版。

⑦ （清）顾嗣立：《元诗选·二集》卷18，《景印文渊阁四库全书》第1470—1471册，台湾商务印书馆1986年版。

⑧ （元）陈高：《不系舟渔集》卷3，《景印文渊阁四库全书》第1216册，台湾商务印书馆1986年版。

图诗》："樵青渔童侍两隅，坐中有客皆鸿儒。晴帘花吹引香篆，午窗竹雨鸣茶炉。"①元陆文圭《题索句图》："起视湖光，霜月在天。梅瓶无香，茶鼎无烟。"②元王恽《竹林幽隐图》："西晋风流号七贤，笔床茶灶共林烟。嵇琴响绝千年后，喜见清风一再传。"③元马臻《为杨简斋题空蒙图》："西湖天下奇，回薄太古色。……我家本住湖水边，笔床茶灶依渔船。"④以上诗中的茶鼎、茶灶也皆为茶炉。

以下数首歌咏茶画的诗歌咏及了煮水器，煮水器分别被称为瓶、鼎和铛。元袁华《题李嵩会茶图》："挈瓶小试团龙饼，想见东都全盛时。"⑤元顾文琛《题钱舜举画渔翁牵罾图》："蓬窗草户色色具，茶瓶酒碗寻常俱。"⑥元李复《题刘松年卢仝烹茶图》："竹炉火暖苍烟凝，碧云浮鼎香风生。白头老媪不解事，时间蚓窍苍蝇声。"⑦元陈高《题高士煮茶图》："何人绘高士，别味试鼎铛。"⑧

元艾性《题四皓对奕瀹茶图各一绝》是一首描绘茶画的诗歌，咏及了茶盏，且为青瓷。"石乳云腴拨不开，春风潋滟碧磁杯。应无俗客烦敲臼，只恐东宫聘使来。"⑨

今人裘纪平编《中国茶画》共收录元代茶画 14 幅，现就其中数幅茶画窥探元代陶瓷茶具的设计。

① （元）杨维桢：《铁崖古乐府》卷 6，《景印文渊阁四库全书》第 1222 册，台湾商务印书馆 1986 年版。

② （元）陆文圭：《墙东类稿》卷 10，《景印文渊阁四库全书》第 1194 册，台湾商务印书馆 1986 年版。

③ （元）王恽：《秋涧集》卷 24，《景印文渊阁四库全书》第 1200—1201 册，台湾商务印书馆 1986 年版。

④ （元）马臻：《霞外诗集》卷 3，《景印文渊阁四库全书》第 1204 册，台湾商务印书馆 1986 年版。

⑤ （元）顾瑛：《草堂雅集》卷 12，《景印文渊阁四库全书》第 1369 册，台湾商务印书馆 1986 年版。

⑥ （清）张豫章等：《御选元诗》卷 29，《景印文渊阁四库全书》第 1439—1441 册，台湾商务印书馆 1986 年版。

⑦ （清）张豫章等：《御选元诗》卷 31，《景印文渊阁四库全书》第 1439—1441 册，台湾商务印书馆 1986 年版。

⑧ （元）陈高：《不系舟渔集》卷 3，《景印文渊阁四库全书》第 1216 册，台湾商务印书馆 1986 年版。

⑨ （元）艾性：《剩语》卷下，《景印文渊阁四库全书》第 1194 册，台湾商务印书馆 1986 年版。

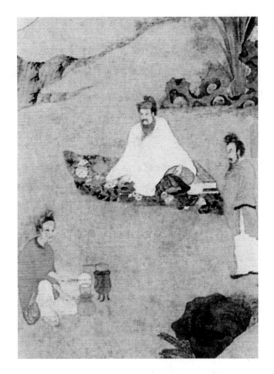

图 3-1　元钱选《卢仝烹茶图》（局部）

元钱选创作了《卢仝烹茶图》，卢仝虽是唐人，此图实际表现的是元代烹茶的场景。在山坡之上，高大的芭蕉、怪石之前，卢仝着白衣坐于地上，旁有一长须男仆。卢仝之前一红衣老妪正蹲坐于地持扇扇炉，茶炉三足，略呈直筒状，黑色，可能是黑陶。炉之上的煮水器似为紫砂，浅腹直壁直柄。炉之旁的紫砂壶应为贮水器物，似不是用来泡茶的。此壶丰肩鼓腹短颈，直流，流较短，提梁柄，压盖圆形钮。卢仝左侧有一白瓷罐，敛口鼓腹。卢仝与两名仆役皆注视着茶炉，似等待着水沸腾。①

元何澄绘有《归庄图》，绘图内容取东晋陶渊明《归去来兮辞》之意，此图局部内容有烹茶的场景。陶渊明与数名文人正盘腿坐于屋内高谈，院中树下三名妇女围绕几案正为他们备茶。一名妇女手持汤瓶，似

①　裘纪平：《中国茶画》，浙江摄影出版社 2014 年版，第 52 页。

随时准备倾出沸水，汤瓶的器型设计为弧壁深腹长颈敞口。另一名妇女正手持茶筅在大碗中击拂茶汤，此碗浅腹，碗口微撇。还有一名妇女正将数只茶盏摆放好，似等待将大碗中的茶汤舀入盏中，盏皆带托，盏与托似为连体。图中的汤瓶、大碗、茶盏皆应为陶瓷，此图生动展现了宋代盛行，元代尚存的点茶情形。矮桌旁有一只四脚茶炉，炉上置有汤瓶等待沸腾，此汤瓶与上述妇女手持汤瓶器型一致。旁有一较高几案，上置有叠放的带托茶盏、茶合等物。茶合略呈直筒状，盖隆起，可能是用来放置茶粉的，材质可能为陶瓷。几案下有一硕大的木质水桶，用来盛放烹茶之水。①

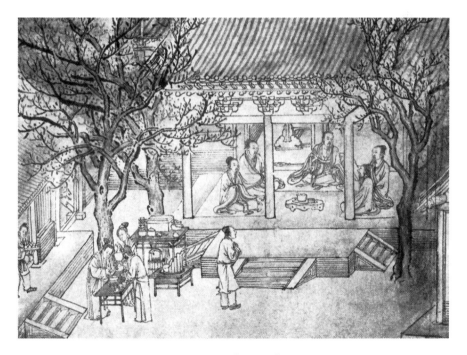

图 3 - 2　元何澄《归庄图》（局部）

元刘贯道创作有《消夏图》，内有烹茶的内容。这是一幅重屏图，可谓画中有画。在长有芭蕉、竹木的庭院中，有一高士袒胸赤脚卧于榻

① 裘纪平：《中国茶画》，浙江摄影出版社 2014 年版，第 53 页。

上似有所思，左手拈书卷，右手持拂尘。左边的几案上摆放有插有花朵的花瓶、捆扎的书卷、叠放的茶盏、覆放的茶盆，另几案旁置有一琴，表现了主人调琴、观书、赏花、品茗的休闲优雅生活。茶盏和茶盆皆为黑瓷，茶盏设计上浅腹口微撇，下有似小盘的盏托，茶盆容量较大，亦为浅腹弧壁口微撇。榻旁摆放有大幅屏风，屏风的画面中一高士神态凝重坐于榻上作沉思状。榻左边两男仆正在点茶。一仆人手握茶铛之柄，似准备将沸水倾出，茶铛浅腹敞口圜底直柄，材质不得而知，不排除为陶瓷，茶铛下的茶炉底座呈莲花状。另一仆人似预备在茶盆中击拂，茶盆可能是白瓷，弧壁浅腹口微撇，隐约可见盆中置有茶匙。几案上除茶盆外，还有汤瓶、茶盏和茶罐等物。汤瓶似为白瓷，丰肩深腹长颈敞口长流，盖隆起，柄连接口与肩之间。茶盏为黑瓷，浅腹口微撇，带有盏托，盏托似小盘，浅圈足。茶罐亦似为白瓷，丰肩鼓腹短颈，盖向上隆起呈倒覆碗状。屏风中的高士身后又是一幅宽大屏风，屏风中的绘画为一幅山水图。①

　　山西大同西郊宋家庄元代冯道真墓墓室东壁南端所绘壁画生动直观地展现了元代的茶具情形。壁画中一童子站立于植有翠竹、鲜花的庭院中，似准备去向主人献茶。童子手持带托茶盏，茶盏浅腹斜直壁，敞口外撇，呈倒斗笠状，盏托宽折沿，中间空心隆起，高圈足，盏和托为白瓷或青瓷。童子右边的几案上摆放有全套茶具。几案上的茶炉上置有茶锅，茶锅敞口微撇，材质难以判断，可能为瓷质。炉左边为三只覆叠放的斗笠盏，与童子手中的茶盏器形相似，浅圈足。炉右边为三只盏托和一个茶罐。三只盏托叠放，宽折沿中间空心隆起，与童子手中的器形一致。茶罐鼓腹直口，上覆盖有隆起之盖，特别值得一提的是罐上斜贴有字条，上书"茶末"二字，说明了此罐的用途。几案上的盏、托和罐皆应为瓷质，可能为白瓷或青瓷。②

　　特别值得说明的是，元代是从流行点茶的宋代向盛行泡茶的明代的过渡时期。元代民间点茶已较为少见，点茶较为繁琐，需先将茶饼碾磨成粉，再将茶粉置入容器中冲入沸水击拂，而泡茶法简便，散茶不必碾

①　裘纪平：《中国茶画》，浙江摄影出版社2014年版，第60—61页。
②　裘纪平：《中国茶画》，浙江摄影出版社2014年版，第62页。

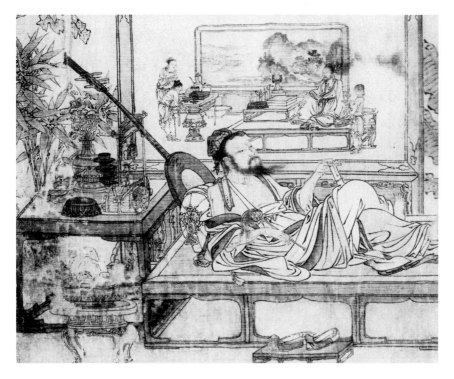

图 3 - 3　元刘贯道《消夏图》（局部）

磨直接置入容器中冲入沸水即可饮用。但元代绘画表现的烹茶一般还是点茶法，原因可能有二：一是绘画作品表现的是文人雅士或达官贵人的生活，点茶显得更为脱俗高雅，而泡茶似乎太过"俗气"，民间气息过于浓厚，多少为创作茶画的文人所不屑。二是元代继承宋代风习，社会上层还保留有点茶的遗风，饼茶的消费在一定范围内还存在，绘画作品描绘点茶也确有写实的一面。

第四节　戏曲中的元代陶瓷茶具

元代戏曲创作十分繁荣，剧本中存在一些有关陶瓷茶具的内容，这些陶瓷茶具主要是茶炉、煮水器和茶盏。

在元代戏曲中茶炉可能被称为炉，也可能被称为灶或鼎。元马致远《吕洞宾三醉岳阳楼》中将茶炉称为炉："（正末唱）知他是你痴呆、我

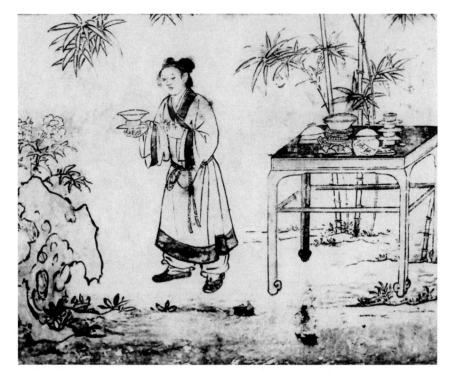

图3-4　元冯道真墓《道童》壁画

是风魔汉？（郭云）大嫂，炉中添上些炭。（旦儿云）理会的。（正末唱）炉中有火休添炭，大都来有几年限。"①元高茂卿《翠红乡儿女两团圆》中称茶炉为灶："莫不是春光明媚，既不沙，可怎生有梨花乱落在这满空飞？这雪呵，供陶学士的茶灶，妆党太尉的筵席。"②马致远《马丹阳三度任风子》中称茶炉为鼎："【醉春风】石鼎内烹茶芽，瓦瓶中添净水。听得一声鸡叫五更初，我又索起、起。"③马致远《半夜雷轰荐福碑》曰："（外扮长老上，词云）涧水煎茶烧竹枝，袈裟零落任风吹。看经只在明窗下，花开花落总不知。"④引文中称烧竹枝煎茶，虽未出现茶炉字样，但隐含了茶炉的意思在里面。关于茶炉的材质，以上材

①　王季思：《全元戏曲》卷2，人民文学出版社1999年版，第172页。
②　王季思：《全元戏曲》卷5，人民文学出版社1999年版，第373页。
③　王季思：《全元戏曲》卷2，人民文学出版社1999年版，第50页。
④　王季思：《全元戏曲》卷2，人民文学出版社1999年版，第96页。

料透露的信息非常少，但许多应为陶瓷，这是无疑的。

元代戏曲中的煮水器被称为瓶、锅和铫等。

煮水器最常被称为瓶。如元关汉卿《钱大尹智勘绯衣梦》第三折曰："（净扮茶博士上，云）……今日清早晨起来，烧的汤瓶儿热。开开这茶铺儿，看有什么人来。"又曰："（正旦扮茶三婆上，云）……（唱）……【紫花儿序】俺这里千军聚首，万国来朝，五马攒营。好茶也，汤浇玉蕊，茶点金橙。茶局子提两个茶瓶，一个要凉蜜水，搭着味转胜，客来要两般茶名。南阁子里啜盏会钱，东阁子里卖煎提瓶。"①

煮水器也被称为锅。如马致远《吕洞宾三醉岳阳楼》第二折曰："（柳改扮郭马儿引旦儿上。诗云）龙团凤饼不寻常，百草前头早占芳。采处未消顶峰雪，烹时犹带建溪香。……今日开开茶坊，我烧的镟锅儿热了。"②元秦简夫《东堂老劝破家子弟》第一折曰："（丑扮卖茶上，诗云）茶迎三岛客，汤送五湖宾；不将可口味，难近使钱人。小可是卖茶的。今日烧得这镟锅儿热了，看有什么人来。"③引文中的镟锅儿也即烧水的锅。这种锅既可作为煮水的茶具，也可作为热酒的酒具。下举两例。元杨显之《郑孔目风雪酷寒亭》："（丑扮店小二上，诗云）……自家是店小二，在这郑州城外，开着个小酒店。今早起来挂了酒望子，烧得镟锅儿热着，看有什么人来？"④马致远《吕洞宾三醉岳阳楼》第一折："（净扮酒保上，诗云）……但是南来北往经商客旅，做买做卖，都来这楼上饮酒。今日早晨间，我将这镟锅儿烧得热了，将酒望子挑起来。招过客，招过客！"⑤

有时煮水器也被称为铫。如马致远《吕洞宾三醉岳阳楼》第二折："（正末唱）……【牧羊关】这吐也无那竹叶云涛泛，也无那石铫雪浪翻。……比尔你吸引扬子江心水，（带云）马儿也，（唱）可强似汤生螃蟹眼。"⑥螃蟹眼是指煮水时水中冒出的小气泡，也暗含了煮水器的意

① 王季思：《全元戏曲》卷1，人民文学出版社1999年版，第171—172页。
② 王季思：《全元戏曲》卷2，人民文学出版社1999年版，第165页。
③ 王季思：《全元戏曲》卷5，人民文学出版社1999年版，第29页。
④ 王季思：《全元戏曲》卷2，人民文学出版社1999年版，第419页。
⑤ 王季思：《全元戏曲》卷2，人民文学出版社1999年版，第170页。
⑥ 王季思：《全元戏曲》卷2，人民文学出版社1999年版，第172页。

思在里面。

煮水器的材质多为陶瓷。如元关汉卿《钱大尹智勘绯衣梦》第三折："（裴炎怒云）我回来便要钱，你也知道我的性儿！我局子里扳了你那窗棂，茶阁子里摔碎你那汤瓶，我白日里就见个簸箕星！……（正旦唱）【幺篇】他去那阁子里扳了窗棂，茶局子里摔碎了汤瓶。"①既然那汤瓶可轻易摔碎，必为陶瓷无疑。又如马致远《马丹阳三度任风子》："（正末挑荆筐上，云）……（唱）……【醉春风】石鼎内烹茶芽，瓦瓶中添净水。……识破这眨眼流光，迅指急景，转头浮世。"②瓦瓶也即用来煮水的陶瓷汤瓶。

元秦简夫《东堂老劝破家子弟》第一折："（胡子传云）我家里有一个破沙锅，两个破碗，和两双折箸，我都送与你，尽勾了你的也。（扬州奴云）……你家有间破驴棚，你家有个破沙锅，你家有两个破碗，两双折箸，我尽勾受用快活。"③在引文中沙锅是陶瓷材质的炊具，其实在贫困生活状态下，炊具、茶具的用途很难截然分来，沙锅亦可为煮水的煮水器。

秦简夫《东堂老劝破家子弟》第二折："（正末云）噤声！（唱）……你把那摇槌来悬，瓦罐来擎，绕闾檐，乞残剩。沙锅底无柴煨不热那冰，破窑内无席盖不了顶。饿得你肚皮春雷也则是骨碌碌的鸣，脊梁上寒风笃速速的冷。"④引文中瓦罐和沙锅均为陶瓷炊具，当然也是可以兼做茶具里的煮水器的。从该戏曲第三折的文字来看，引文中的"罐"和"锅"应该是同义的。第三折："（扬州奴云）大嫂……你便扫下些干驴粪，烧得罐儿滚滚的，等我寻些米来，和你熬粥汤吃。……（旦儿上，云）……这早晚不见来，我在此烧汤罐儿等着。……（扬州奴云）大嫂，你烧得锅儿里水滚了么？（旦儿云）我烧得热热的了，都对了，将米来我煮。"⑤引文中扬州奴前后将用来熬粥的炊器分别称为罐和锅，说明在戏曲作者眼中这二者是等同的。

① 王季思：《全元戏曲》卷1，人民文学出版社1999年版，第173页。
② 王季思：《全元戏曲》卷2，人民文学出版社1999年版，第50页。
③ 王季思：《全元戏曲》卷5，人民文学出版社1999年版，第31页。
④ 王季思：《全元戏曲》卷5，人民文学出版社1999年版，第41页。
⑤ 王季思：《全元戏曲》卷5，人民文学出版社1999年版，第45页。

元代戏曲中茶盏被称为盏、杯、钟、碗和瓯等。

茶盏最常被称为盏。如元关汉卿《钱大尹智勘绯衣梦》第三折："（净扮茶博士上，云）吃了茶的过去，吃了茶的过去。俺这里茶迎三岛客，汤送五湖宾。喝上七八盏，敢情去出恭。自家茶博士的便是。"①元马致远《吕洞宾三醉岳阳楼》第二折："（正末吃茶科）（郭云）将盏儿来。（正末云）我不与你盏儿。（郭云）怎生不与我盏儿？（正末云）你则依着我，丁字不圆，八字不正，深深的打个稽首：'上告我师，茶味如何？'我便与你盏儿。……（郭哝茶盏科）（正末云）郭马儿，我见你两次三番哝。（郭云）哝什么？（正末云）哝我这茶盏底，是何缘故？"②元刘君锡《庞居士误放来生债》："（正末云）……他则请人吃一盏茶呵，却早算计也。（唱）他将那茶托子人情可便暗乘除。"③

茶盏也被称为杯。元石子章《秦修然竹坞听琴》："（梁尹云）既然不肯，则借你这庵中与新状元待一杯茶。（秦修然上，云）既然不可，侄儿回去罢。（梁尹云）则待一杯茶便行。"④元无名氏《施仁义刘弘嫁婢》："（正末上，云）……我今日上的长街，来探几个老士夫，吃几杯闷茶者。"⑤元无名氏《逞风流王焕百花亭》："（正末上，云）……（云）我心中好生困倦，且住街上茶房里吃一杯茶消闷咱。……（正末云）二公休争坏了儒家体面，我请你吃杯茶，商和了罢。"⑥

茶盏也被称为钟。元孟汉卿《张孔目智勘魔合罗》："（李云）我来望你吃钟茶，有什么事。"⑦元无名氏《玎玎珰珰盆儿鬼》："（正末云）你恰才在那里去？（魂子云）我恰才口渴的慌，去寻一钟儿茶吃。（正末云）还打诨哩。你恰才不来呵，唬的俺一柄脸倒焦黄似茶色也。"⑧元无名氏《瘸李岳诗酒玩江亭》："（牛员外云）我家去，你看着人，则怕师父瞧见我家去。（入门科，云）梅香，有茶将一钟来，

① 王季思：《全元戏曲》卷1，人民文学出版社1999年版，第171页。
② 王季思：《全元戏曲》卷2，人民文学出版社1999年版，第169页。
③ 王季思：《全元戏曲》卷5，人民文学出版社1999年版，第411页。
④ 王季思：《全元戏曲》卷3，人民文学出版社1999年版，第249页。
⑤ 王季思：《全元戏曲》卷6，人民文学出版社1999年版，第799页。
⑥ 王季思：《全元戏曲》卷6，人民文学出版社1999年版，第514页。
⑦ 王季思：《全元戏曲》卷3，人民文学出版社1999年版，第678页。
⑧ 王季思：《全元戏曲》卷6，人民文学出版社1999年版，第497页。

我吃了去罢。"①

　　茶盏有时被称为碗或瓯。如元马致远《吕洞宾三醉岳阳楼》第二折："（正末云）将你那剩饭来。（唱）【梧桐树】你道是两碗通轻汗，独不闻一粒度三关。"②元秦简夫《东堂老劝破家子弟》："（胡子传云）我家里有一个破沙锅，两个破碗，和两双折箸，我都送与你，尽勾了你的也。"③此引文中的碗虽是餐具，但亦可兼为茶具无疑。马致远《西华山陈抟高卧》："（正末云）是好茶也。（唱）【沉醉东风】这茶呵采的是一旗半枪，来从五岭三湘。泛一瓯瑞雪香，生两腋松风响，润不得七碗枯肠。"④

　　元代戏曲中的茶盏基本为陶瓷材质，不知为何从现存材料来看只有黑瓷、青瓷，未见白瓷身影。以下两例中的鹧鸪斑是指带有鹧鸪斑纹的黑瓷茶盏，兔毛盏是指带有兔毛斑纹的黑盏。元白仁甫《唐明皇秋夜梧桐雨》第一折："（正末唱）【叫声】共妃子喜开颜，等闲，等闲，御园中列肴馔。酒注嫩鹅黄，茶点鹧鸪斑。"⑤元马致远《吕洞宾三醉岳阳楼》第二折："（郭云）倒吓我一惊。（正末唱）我看你怎发付松风兔毛盏。（带云）马儿，你看我吐的不小可也。（唱）【牧羊关】……也不索采蒙顶山头雪，也不索茶点鹧鸪斑。比尔你吸引扬子江心水，（带云）马儿也，（唱）可强似汤生螃蟹眼。"⑥

　　以下两例中的碧玉盏和碧玉碗皆是指青瓷茶盏。白仁甫《唐明皇秋夜梧桐雨》："（正末唱）【叫声】……【醉春风】酒光泛紫金钟，茶香浮碧玉盏。沉香亭畔晚凉多，把一搭儿亲自拣、拣。"⑦元贾仲明《萧淑兰情寄菩萨蛮》："（正旦唱）【水仙子】酒斟着鹦鹉杯，光映着玛瑙盘。茶烹着丹凤髓，香浮着碧玉碗。"⑧

　　陶瓷茶具是由瓷窑烧就而成，在元曲中叫做瓦窑。以下两部戏曲中

　　① 王季思：《全元戏曲》卷7，人民文学出版社1999年版，第14页。
　　② 王季思：《全元戏曲》卷2，人民文学出版社1999年版，第169页。
　　③ 王季思：《全元戏曲》卷5，人民文学出版社1999年版，第158页。
　　④ 王季思：《全元戏曲》卷2，人民文学出版社1999年版，第18页。
　　⑤ 王季思：《全元戏曲》卷1，人民文学出版社1999年版，第496页。
　　⑥ 王季思：《全元戏曲》卷2，人民文学出版社1999年版，第170页。
　　⑦ 王季思：《全元戏曲》卷1，人民文学出版社1999年版，第496页。
　　⑧ 王季思：《全元戏曲》卷5，人民文学出版社1999年版，第489页。

皆出现瓦窑的内容。元无名氏《玎玎珰珰盆儿鬼》："（净扮盆罐赵同搽旦撇枝秀上，云）行不更名，坐不改姓，自家盆罐赵的便是。幼小间父母双亡，不会做什么营生，则是打家截道，杀人放火，做些本分的买卖以外，别的歹勾当，我也不做。……我离汴梁城四十里，在这破瓦村居住。开着一座瓦窑，卖些盆罐。"因为瓦窑主人姓赵且烧造售卖盆、罐等陶瓷器物，被称为盆罐赵。"（正末挑担儿上，云）……如今前面还有四十里路，一时也赶不到，不如到那瓦窑村投宿，待到明蚤回去，可不满了这一百日限也。（做行到科，云）这里正是瓦窑店，不免叫一声：店主人有么？"因为此地有瓦窑，被叫做瓦窑村或瓦窑店。"（净杀正末倒科）（搽旦上，云）那厮杀了也。留这死尸在家里，也不了当。不如拖他去窑里烧了罢。（净云）大嫂说得是。我抬着头，你抬着脚，丢在窑里去。……（做装柴科）（净做吹火科，云）烧化了也。舀将水来，杀了火。拾将那骨殖来，放在碓臼里，我便踏着碓。大嫂，你看成灰也未，拿细筛子来筛了，搅上些黄泥，捏做一个盆儿，底下画个十字，夹在家火中间，架上柴烧起火来，封杀窑门，待到第七日才来开窑。"①盆罐赵夫妇将客人杨国用杀害后投入瓦窑烧化，将骨殖碓成灰搅上黄泥捏成盆，再置入窑中烧至七日开窑。这虽然是一个残忍的故事，但确实符合陶瓷茶具烧造的过程。

秦简夫《东堂老劝破家子弟》第三折："（扬州奴同旦儿携薄篮上）（扬州奴云）不成器的看样也！自家扬州奴的便是。不信好人言，果有栖惶事。……如今可在城南破瓦窑中居住。……（旦儿云）姉子，我如今和扬州奴在城南破瓦窑中居住。姉子，痛杀我也！（卜儿云）扬州奴在那里？（旦云）扬州奴在门首哩。"②扬州奴本是富商子弟，倾家荡产后只好栖居于瓦窑之中，此瓦窑应该是废弃的烧造陶瓷器物的场地。

①　王季思：《全元戏曲》卷6，人民文学出版社1999年版，第480页。
②　王季思：《全元戏曲》卷5，人民文学出版社1999年版，第45页。

第 四 章

·+·+·+·+·+·+·+·+·

明代的陶瓷茶具

明代最主要的陶瓷茶具有茶炉、煮水器、茶盏和茶壶，还有一些其他茶具，可从著作、诗歌、绘画和小说几个方面分析。明代相比前代茶具方面最突出的变化是茶壶的出现和普及。

第一节　著作中的明代陶瓷茶具

明代著作中，茶具十分常见，经常出现涉及茶具的内容。如明屠本畯《茗笈》"第十辩器章"的赞语曰："精行惟人，精良惟器。毋以不洁，败乃公事。"①所谓"器"也即茶具，主张烹茶茶具要精良洁净。明卢之颐《本草乘雅半偈》所录他本人的茶书《茗谱》"十辩器"之评语曰："付授当器，区别得宜，各称其用，各适其性而已。亦不必强以务饰，亦不必矫以异俗。"②也即主张使用茶具适性、称用最好，不必强求。茶具是明人生活中不可或缺之物。如明文震亨《长物志》"茶寮"条曰："构一斗室，相傍山斋，内设茶具，教一童专主茶役，以供长日清谈，寒宵兀坐，幽人首务，不可少废者。"③明陈继《清足轩记》曰："荆石上人生秀朗，少有出尘志。……所居无长物，惟设熏炉、茶具、

① （明）屠本畯：《茗笈》，喻政：《茶书》，明万历四十一年刻本。
② （明）卢之颐：《本草乘雅半偈》卷 7，《景印文渊阁四库全书》第 779 册，台湾商务印书馆 1986 年版。
③ （明）文震亨：《长物志》卷 1，《景印文渊阁四库全书》第 872 册，台湾商务印书馆 1986 年版。

经函、席儿。"①明陈继儒《小窗幽记》曰："垂柳小桥，纸窗竹屋，焚香燕坐，手握道书一卷。客来则寻常茶具，本色清言，日暮乃归，不知马蹄为何物。"②

明代茶具的材质以陶瓷居于主流，明代陶瓷茶具主要有茶炉、煮水器、茶盏、茶壶以及一些其他茶具。相比前代，明代茶具一个十分突出的地方在于茶壶的出现和普及。

一　著作中的明代陶瓷茶炉

明代茶炉除被称为炉，还被称为鼎和灶。

以下数例茶炉被称为炉。明朱权《茶谱》曰："虽然，会茶而立器具，不过延客款话而已，大抵亦有其说焉。……命一童子设香案，携茶炉于前。"③明张源《茶录》曰："烹茶旨要，火候为先。炉火通红，茶瓢始上。"④明许次纾《茶疏》曰："小斋之外，别置茶寮。高燥明爽，勿令闭塞。壁边列置两炉，炉以小雪洞覆之，止开一面，用省灰尘腾散。"⑤

以下数例称茶炉为鼎。明徐燉在给明屠本畯《茗笈》所作的序言中说："予每过从，辄具茗碗，相对品骘古人文章词赋，不及其他。茗尽而谈未竟，必令童子数燃鼎继之，率以为常。"⑥明刘麟《清惠集》"崇雅社约"条曰："若琴玦图书诸文房什器，熏炉茗鼎，壶矢觥筹几，可以娱宾，不涉洼淫侈靡者亦不限。"⑦熏炉是指香炉，茗鼎是指茶炉。明沈德符《万历野获编》"供御茶"条曰："今人惟取初萌之精者，汲泉置鼎，一瀹便啜，遂开千古茗饮之宗。"⑧甚至明蔡羽作有《茶鼎记》

① （明）程敏政：《明文衡》卷35，《景印文渊阁四库全书》第1373—1374册，台湾商务印书馆1986年版。

② （明）陈继儒：《小窗幽记》卷6《景》，中华书局2017年版，第136—137页。

③ （明）朱权：《茶谱》，《艺海汇函》，明抄本。

④ （明）张源：《茶录》，喻政：《茶书》，明万历四十一年刻本。

⑤ （明）许次纾：《茶疏》，《四库全书存目丛书·子部》第79册，齐鲁书社1997年版。

⑥ （明）屠本畯：《茗笈》，喻政：《茶书》，明万历四十一年刻本。

⑦ （明）刘麟：《清惠集》卷11，《景印文渊阁四库全书》第1264册，台湾商务印书馆1986年版。

⑧ （明）沈德符：《万历野获编·补遗》卷1，中华书局1959年版，第799页。

一文："吴中善茗者，曩称荻扁王濬（濬之）、延陵吴嗣业（奕），今其法皆出王子下。岂清胜奇绝之事，途萃于一耶？王子固归功于鼎，因记之。"①

以下数例称茶炉为灶。明陆树声《茶寮记》曰："园居敝小寮于啸轩埠垣之西。中设茶灶，凡瓢汲罂注、濯拂之具咸庀。"②明董其昌在为明夏树芳《茶董》所作的"题词"中说："余谓茗碗之事，足当之。盖幽人高士，蝉脱势利，藉以耗壮心而送日月。……竟有负茶灶耳。"③明陈继儒《小窗幽记》曰："竹风一阵，飘飏茶灶疏烟；梅月半湾，掩映书窗残雪。"④明王鏊《封奉直大夫礼部员外郎吴府君墓表》曰："（吴大本）偏嗜茗饮……烹之必法，有茶经所不载，其炉、灶、融鬲、灰承、炭樜、火筴之属，亦皆精绝古雅，甚自贵重。……余昔过宜兴，与君邂逅荆溪间，同余游善卷，还过其家，余归吴，贻予茶炉、茶灶。"⑤引文中的"炉"自然是茶炉，"灶"也应是茶炉之一种，"融鬲"是一种似鼎的器物，功能是用来烧水，也是茶炉之一种，说明吴大本有多种款式茶炉，且都十分精美罕见和古雅。灰承、炭樜、火筴皆是茶炉附属器物，灰承用来盛灰，炭樜用来击炭，火筴用来拨火。

明代茶炉的材质，最常见的有铜、竹和陶瓷。

铜炉很常见。明屠本畯《茗笈》"第十辩器章"的评语即曰："炉宜铜。"⑥明张丑《茶经》"茶炉"条曰："茶炉用铜铸，如古鼎形，四周饰以兽面饕餮纹。"⑦明程用宾《茶录》"茶具十二执事名说"条曰："鼎。拟《经》之风炉也，以铜铁铸之。"⑧明文震亨《长物志》"茶垆汤瓶"条曰："有姜铸铜饕餮兽面火垆及纯素者，有铜铸如鼎彝者，皆

① （明）蔡羽：《林屋集》卷14《茶鼎记》，国家图书馆出版社2014年版。

② （明）陆树声：《茶寮记》，《四库全书存目丛书·子部》第79册，齐鲁书社1997年版。

③ （明）夏树芳：《茶董》，《四库全书存目丛书·子部》第79册，齐鲁书社1997年版。

④ （明）陈继儒：《小窗幽记》卷4《灵》，中华书局2017年版，第84页。

⑤ （明）王鏊：《震泽集》卷26，《景印文渊阁四库全书》第1256册，台湾商务印书馆1986年版。

⑥ （明）屠本畯：《茗笈》，喻政：《茶书》，明万历四十一年刻本。

⑦ （明）张丑：《茶经》，《中国古代茶道秘本五十种》第2册，全国图书馆文献缩微复制中心2003年版。

⑧ （明）程用宾：《茶录》，明万历三十二年戴凤仪刻本。

可用。"①明高濂《遵生八笺》记载了一种叫"提炉"的铜质茶炉："式如提盒，亦余制也。高一尺八寸，阔一尺，长一尺二寸，作三撞。下层一格，如方匣，内同铜造水火炉，身如匣方，坐嵌匣内。中分二孔，左孔炷火，置茶壶以供茶，右孔注汤，置一桶子小镬有盖，顿汤中煮酒。"②高濂自制的铜炉可同时烧水烹茶和煮水热酒。

竹炉也是明代有代表性的茶具。明黄龙德《茶说》"七之具"条将茶炉称为"湘妃竹之茶灶"③。明周高起《阳羡茗壶系》曰："或问予以声论茶，是有说乎？予曰：竹炉幽讨，松火怒飞，蟹眼徐窥，鲸波乍起，耳根圆通，为不远矣。"④明张岱曾记载："吾兄精于茶理，故向兄言之。……异日，缺月疏桐，竹炉汤沸，弟且携家制雪芽，与兄茗战，并驱中原，未知鹿死谁手也。临楮一笑。"⑤明秦夔《听松庵复竹茶炉记》描述了竹炉的设计："炉之制圆上而方下，织竹为郛，筑土为质，土甚坚密，爪之铿然，作金石声，而其中歊焉。以虚类谦有德者。熔铁为栅，横截上下，以节宣气候，制度绝巧，相传以为真公手迹，余独疑此非良工师不能为。"⑥竹炉之所以能够经受得了烈火的炙烤，是因为外为竹、内实土。

明代茶炉也有许多材质为陶瓷。明屠本畯《茗笈》"第十辩器章"之评语曰："炉宜铜，瓦竹易坏。"⑦关于茶炉的材质，屠本畯将铜与瓦、竹并列，瓦也即陶瓷，只是瓦、竹更易损坏罢了。明盛颙《苦节君铭》曰："肖形天地，匪冶匪陶。心存活火，声带湘涛。"⑧苦节君也即

①　（明）文震亨：《长物志》卷12，《景印文渊阁四库全书》第872册，台湾商务印书馆1986年版。

②　（明）高濂：《遵生八笺》卷8，《景印文渊阁四库全书》第871册，台湾商务印书馆1986年版。

③　（明）黄龙德：《茶说》，《中国古代茶道秘本五十种》第1册，全国图书馆文献缩微复制中心2003年版。

④　（明）周高起：《阳羡茗壶系》，《丛书集成续编》第90册，新文丰出版公司1988年版。

⑤　（明）张岱：《张岱诗文集》，上海古籍出版社1991年版，第241页。

⑥　（清）吴钺、刘继增：《竹炉图咏》利集，《锡山先哲丛刊》第1册，凤凰出版社2005年版。

⑦　（明）屠本畯：《茗笈》，喻政：《茶书》，明万历四十一年刻本。

⑧　（明）顾元庆：《茶谱》，《续修四库全书》第1115册，上海古籍出版社2003年版。

竹茶炉，盛颙形容竹茶炉"匪冶匪陶"，也即材质既非金属也不是陶瓷，这说明当时茶炉的材质除竹子外，金属和陶瓷是最常见的。明罗廪《茶解》"炉"条曰："用以烹泉，或瓦或竹，大小要与汤壶称。"①罗廪认为茶炉的材质主要是陶瓷或竹子。明初朱权对陶瓷茶炉的设计有较多论述。

朱权《茶谱》"茶炉"条曰："与炼丹神鼎同制，通高七寸，径四寸，脚高三寸，风穴高一寸，上用铁隔，腹深三寸五分，泻铜为之。近世罕得。予以泻银坩埚瓷为之，尤妙。襻高一尺七寸半，把手用藤扎，两傍用钩，挂以茶帚、茶筅、炊筒、水滤于上。"②也即茶炉一般用铜制而成，而朱权用银和用来做坩埚的陶瓷做成，也即材质有部分是陶瓷的。这种炉加上襻（炉耳）有一尺七寸半高，两旁的钩挂上茶帚、茶筅、炊筒、水滤等附属器具。茶帚用来打扫，茶筅用来击拂茶汤，炊筒用来吹火，水滤用来对水过滤清洁。

朱权《茶谱》"茶灶"条曰："古无此制，予于林下置之。烧成瓦器如灶样，下层高尺五，为灶台，上层高九寸，长尺五，宽一尺，傍刊以诗词咏茶之语。前开二火门，灶面开二穴以置瓶。顽石置前，便炊者之坐。予得一翁，年八十犹童，痴憨奇古，不知其姓名，亦不知何许人也。衣以鹤氅，系以麻绦，履以草屦，背驼而颈跐，有双髻于顶，其形类一菊字，遂以菊翁名之。每令炊灶以供茶，其清致倍宜。"③此茶灶材质为陶瓷（也即"瓦器"），此种茶灶其实也是茶炉，只不过烧成如用来炊饮的灶样，有两个火门，有二穴用来放置两个烧水的茶瓶。

朱权《臞仙神隐》之"茶灶"条曰："茶灶。古用铜铸，如鼎炉状，上用提襻襻上，两边皆有钩搭，以挂吹个竹笕之属。山中只宜瓦炉可也。"④朱权认为上中宜用瓦炉，瓦炉也即陶瓷茶炉，这种炉两边有襻（也即炉耳），有钩搭，用来挂竹笕等附属器物。此炉应与朱权《茶谱》"茶炉"条中的炉类似。

清陆廷灿《续茶经》转引朱权的话说："古之所有茶灶，但闻其

① （明）罗廪：《茶解》，喻政：《茶书》，明万历四十一年刻本。
② （明）朱权：《茶谱》，《艺海汇函》，明抄本。
③ （明）朱权：《茶谱》，《艺海汇函》，明抄本。
④ （明）朱权：《新刻臞仙神隐》卷2《草堂杂用》，明胡文焕刊《格致丛书》本。

名，未尝见其物，想必无如此清气也。予乃陶土粉以为瓦器，不用泥土为之。大能耐火，虽猛焰不裂。径不过尺五，高不过二尺余，上下皆镂铭颂箴戒之。又置汤壶于上，其座皆空，下有阳谷之穴，可以藏瓢、瓯之具，清气倍常。"①朱权明确说明此炉是用专门的陶土粉烧制成的陶瓷器，十分耐火，大火不裂，有上下两层，上下都刻镂有铭文，下层是用来盛放瓢、瓯等物的空穴。朱权觉得"清气倍常"，一个重要原因是陶瓷茶炉不会像铜铁茶炉那样锈蚀甚至产生异味。

二　著作中的明代陶瓷煮水器

明代煮水器明人最倾向的材质是陶瓷和锡，这两种材质水不易产生异味，烧水时导热性相对比较好，而且廉价易得。铜、铁虽导热性好且廉价，但容易生锈，烧水时水易产生异味，金、银导热性好烧水也不会有异味，但过于昂贵普通人难以使用。

明屠本畯《茗笈》"第十辩器章"辑录了从唐陆羽《茶经》到明代的许多有关茶具的文字，最后在评语中总结说"汤铫宜锡与砂"②，汤铫就是煮水器，也即煮水器最适合用锡器和陶瓷器。煮水器适合用陶瓷是有很多证明的。比如明朱权《臞仙神隐》曰："茶瓶，瓦者最清。"③明方以智《物理小识》"茶"条转引明卢复《芷园日记》曰："汤最忌烟，红炭瓦铛，急扇勿停。"④明黄履道《茶苑》引作者不详的《岕茶疏》曰："宜以磁罐煨水……活火煮汤，候其三沸。"⑤明徐岩泉《六安州茶居士传》拟人化地描写了六安茶，拟人化地称茶具为"筐氏、笼氏、瓦壶氏、炉氏、火氏、盂氏、箸氏、其果氏、匙氏"⑥，筐氏是指摘茶的茶筐，笼氏是指藏茶的茶笼，瓦壶氏是指煮水器，炉氏是指茶炉，火氏是指炉中之火，盂氏是指茶盏，箸氏是指用来拨火的火箸，果

①　（清）陆廷灿：《续茶经》卷上《二之具》，《景印文渊阁四库全书》第844册，台湾商务印书馆1986年版。

②　（明）屠本畯：《茗笈》，喻政：《茶书》，明万历四十一年刻本。

③　（明）朱权：《新刻臞仙神隐》卷2《草堂杂用》，明胡文焕刊《格致丛书》本。

④　（明）方以智：《物理小识》卷六，《景印文渊阁四库全书》第867册，台湾商务印书馆1986年版。

⑤　（明）黄履道：《茶苑》卷13，清抄本。

⑥　（明）胡文焕：《茶集》，《百家名书》，明万历胡氏文会堂刻本。

氏是置入茶盏饮用的茶果，匙氏是指用来舀取茶汤和茶果的茶匙。前文
"瓦"性质的茶瓶、瓦铛、磁罐和瓦壶皆指的是陶瓷材质的煮水器。当
然也有观点十分欣赏锡材质的煮水器。如明黄龙德《茶说》"七之具"
条列举的最佳茶具就包括"汴梁之汤铫"①，这是当时很有名的锡制煮
水器。明周高起《阳羡茗壶系》曰："水杓、汤铫，亦有制之尽美者，
要以椰匏、锡器，为用之恒。"②周高起也认为锡器最佳。

明代许多著作皆论及陶瓷煮水器，其中包含大量有关设计的内容。
如明朱权《茶谱》"茶瓶"条曰："瓶要小者，易候汤，又点茶、注汤
有准。古人多用铁，谓之罂。罂，宋人恶其生鉎，以黄金为上，以银次
之。今予以瓷石为之，通高五寸，腹高三寸，项长二寸，觜长七寸。凡
候汤不可太过，未熟则沫浮，过熟则茶沉。"③"瓶要小者，易候汤，又
点茶、注汤有准。"这段话朱权实际引自宋代蔡襄所著的《茶录》。在
设计上瓶要小，因为这样水易沸腾可随时使用。茶瓶通高才五寸，腹高
仅三寸，容量确实不大。但瓶嘴竟长达七寸，是因为嘴长向茶盏注水时
沸水更急促锐利，便于击拂茶汤点茶。生活于明初的朱权虽已使用散
茶，但受前代影响仍将散茶碾磨成粉，再将茶粉置入茶盏冲入沸水。在
材质上朱权最倾向瓷、石，铁易生锈影响水味，金、银太昂贵。

明顾元庆《茶谱》"四择品"条曰："凡瓶，要小者，易候汤，又
点茶、注汤有应。若瓶大，啜存停久，味过则不佳矣。茶铫、茶瓶，银
锡为上，瓷石次之。"④顾元庆关于煮水器的观点和文字明显受了蔡襄、
朱权的影响。他也认为瓶要小，瓶太大放久了水味就变了，材质上银、
锡最好，瓷、石次之。

明屠隆《茶说》"择器"条曰："所以策功建汤业者，金银为优；
贫贱者不能具，则瓷石有足取焉。瓷瓶不夺茶气，幽人逸士，品色尤
宜。石凝结天地秀气而赋形，琢以为器，秀犹在焉。其汤不良，未之有

① （明）黄龙德：《茶说》，《中国古代茶道秘本五十种》第1册，全国图书馆文献缩微
复制中心2003年版。
② （明）周高起：《阳羡茗壶系》，《丛书集成续编》第90册，新文丰出版公司1988
年版。
③ （明）朱权：《茶谱》，《艺海汇函》，明抄本。
④ （明）顾元庆：《茶谱》，《续修四库全书》第1115册，上海古籍出版社2003年版。

也。然勿与夸珍炫豪臭公子道。铜、铁、铅、锡，腥苦且涩；无釉瓦瓶，渗水而有土气，用以炼水，饮之逾时，恶气缠口而不得去。亦不必与猥人俗辈言也。"屠隆《茶说》在继承前人的基础上又有所引申，实际煮水器最主张用瓷，金、银虽佳但贫贱者难以使用，铜、铁、铅、锡影响水味，无釉陶瓷煮水会渗入土味。屠隆认为煮水要十分注意水温。"候汤"条曰："若薪火方交，水釜才炽，急取旋倾，水气未消，谓之懒。若人过百息，水逾十沸，或以话阻事废。始取用之，汤已失性，谓之老。老与懒，皆非也。"[①]水温要恰当，不可太高也不可太低，不然影响茶味。

明张源《茶录》"茶具"条曰："桑苎翁煮茶用银瓢，谓过于奢侈。后用磁器，又不能持久，卒归于银。愚意银者宜贮朱楼华屋，若山斋茅舍，惟用锡瓢，亦无损于香、色、味也。但铜铁忌之。"张源将煮水器称为瓢，最主张锡瓢，煮水无异味且廉价，其次为瓷器，只是易损难以持久，银太昂贵，铜、铁是大忌。张源十分注重煮水时的水温。"汤辨"条曰："汤有三大辨、十五小辨：一曰形辨，二曰声辨，三曰气辨。形为内辨，声为外辨，气为捷辨。如虾眼、蟹眼、鱼眼连珠，皆为萌汤，直至涌沸如腾波鼓浪，水气全消，方是纯熟。如初声、转声、振声、骤声，皆为萌汤，直至无声，方是纯熟。如气浮一缕、二缕、三四缕及缕乱不分，氤氲乱绕，皆为萌汤，直至气直冲贯，方是纯熟。"辨别水温可通过水形、水声和水气来判断，水形、水声和水气皆有五种状态，一定要到腾波鼓浪、直至无声和气直冲贯水才是纯熟。张源主张水要纯熟在《茶录》"汤用老嫩"条中做了说明："蔡君谟汤用嫩而不用老。盖因古人制茶，造则必碾，碾则必磨，磨则必罗，则茶为飘尘飞粉矣。……则见汤而茶神便浮，此用嫩而不用老也。今时制茶，不假罗磨，全具元体，此汤须纯熟，元神始发也。故曰汤须五沸，茶奏三奇。"[②]宋代使用饼茶，茶叶要碾磨成粉，点茶水温不必过高，但明代已使用散茶不再碾磨，水温需纯熟茶味才会得到体现。

明许次纾《茶疏》"煮水器"条曰："金乃水母，锡备柔刚，味不

① （明）屠隆：《茶说》，喻政：《茶书》，明万历四十一年刻本。
② （明）张源：《茶录》，喻政：《茶书》，明万历四十一年刻本。

成涩，作铫最良。铫中必穿其心，令透火气。沸速则鲜嫩风逸，沸迟则老熟昏钝，兼有汤气，慎之慎之！茶滋于水，水藉乎器；汤成于火，四者相须，缺一则废。""汤候"条曰："水一入铫，便须急煮。候有松声，即去盖，以消息其老嫩。蟹眼之后，水有微涛，是为当时。大涛鼎沸，旋至无声，是为过时。过则汤老而香散，决不堪用。"①许次纾认为煮水器最佳材质为锡，不知为何并未提到其他材质，与张源观点大不相同的是他主张水温不能过低也不必太高，应介于老嫩之间。

明张丑《茶经》"汤瓶"条除承袭前人观点指出"瓶要小者，易候汤，又点茶、注汤有准"，还提出"瓷器为上，好事家以金银为之。铜锡生鉎，不入用"②。张丑认为煮水器材质瓷器最好。

明程用宾《茶录》"器具"条曰："昔东冈子以银镈煮茶，谓涉于侈，瓷与石难可持久，卒归于银。……惟以锡瓶煮汤为得。""茶具十二执事名说"条曰："罐。以锡为之，煮汤者也。"程用宾将煮水器称为瓶或罐，认为最佳材质是锡，瓷、石皆佳只是难以持久，银太奢侈。"煮汤"条曰："彻鼎通红，洁瓶上水，挥扇轻疾，闻声加重，此火候之文武也。盖过文则水性柔，茶神不吐；过武则火性烈，水抑茶灵。"③程用宾也主张水温要适中，不能过高或过低。

明罗廪《茶解》"壶"条曰："内所受多寡，要与注子称。或锡或瓦，或汴梁摆锡铫。"罗廪称煮水器为壶，煮水器的设计罗廪未像前人一样拘泥于大小，而是主张与注子（也即茶壶）相称，材质方面主张锡或陶瓷。"烹"条曰："先令火炽，始置汤壶，急扇令涌沸，则汤嫩而茶色亦嫩。……惧汤过老，欲于松涛涧水后移瓶去火，少待沸止而瀹之。不知汤既老矣，虽去火何救耶？此语亦未中窍。"④罗廪不主张汤太老，但他认为水过老将水去火片刻再烹饮也是不合适的。罗廪的观点是很有道理的，因为水如果沸腾过度，水中融入的空气发生了变化，就算水温降低，水味也已不复最佳状态。

① （明）许次纾：《茶疏》，《四库全书存目丛书·子部》第 79 册，齐鲁书社 1997 年版。
② （明）张丑：《茶经》，《中国古代茶道秘本五十种》第 2 册，全国图书馆文献缩微复制中心 2003 年版。
③ （明）程用宾：《茶录》，明万历三十二年戴凤仪刻本。
④ （明）罗廪：《茶解》，喻政：《茶书》，明万历四十一年刻本。

明高濂《遵生八笺》"煎茶四要"除继承前人文字和观点主张茶瓶要小以外，还提出："茶铫、茶瓶，磁砂为上，铜锡次之。磁壶注茶，砂铫煮水为上。"①茶铫和茶瓶皆指的是煮水器，二者在设计上的区别大概前者浅腹后者深腹。高濂认为煮水器最佳材质是陶瓷，其次是铜、锡。

明文震亨《长物志》"茶炉汤瓶"条曰："汤瓶铅者为上，锡者次之，铜者不可用。形如竹筒者既不漏火又易点注，瓷瓶虽不夺汤气，然不适用，亦不雅观。"②文震亨的观点显得比较另类。煮水器材质方面认为铅者最好，锡次之，可能是从导热性的角度而言的。至于瓷瓶，他认为优点在于无异味不影响水味，缺点在于易损不适用。器型设计方面他欣赏"形如竹筒者"，大概这种形状容水最多，煮水时不浪费火力，水多方便注水。

三　著作中的明代陶瓷茶盏

明代茶盏材质基本为陶瓷，唐代最推崇以越窑为代表的青瓷，宋代最推崇以建窑为代表的黑瓷，而到明代最崇尚以景德镇窑为代表的白瓷。原因在于唐代流行蒸青团茶，茶色绿，越窑青瓷更能衬托茶色，宋代流行研膏团茶，茶色白，建窑黑瓷黑白分明更显茶色，而明代开始流行散茶不再是唐宋时期的饼茶，烹饮时茶叶不用碾磨成粉而是直接置入茶盏冲入沸水饮用，汤色清纯，白瓷更显茶汤颜色，也便于观察茶芽在茶汤中的舒展变化。

明黄龙德《茶说》曰："唐则熟碾细罗，宋为龙团金饼……若夫明兴……较之唐、宋，大相径庭。彼以繁难胜，此以简易胜；昔以蒸碾为工，今以炒制为工。"③明沈德符《万历野获编》"供御茶"条曰："国初……犹仍宋制，所进者俱碾而揉之为大小龙团。至洪武二十四年九

① （明）高濂：《遵生八笺》卷11，《景印文渊阁四库全书》第871册，台湾商务印书馆1986年版。

② （明）文震亨：《长物志》卷12，《景印文渊阁四库全书》第872册，台湾商务印书馆1986年版。

③ （明）黄龙德：《茶说》，《中国古代茶道秘本五十种》第1册，全国图书馆文献缩微复制中心2003年版。

月，上以重劳民力，罢造龙团，惟采茶芽以进。……今人惟取初萌之精者，汲泉置鼎，一瀹便啜，遂开千古茗饮之宗。"①明李日华《六研斋三笔》曰："按陆鸿渐茶经造茶之法，摘芽择其精者，水漂之团揉入竹圈中，就火烘之成饼，临烹点则入臼研末，泼以蟹眼沸汤。至宋蔡君谟以其法造建溪之茶，而加精焉……入昭代唯贵叶茶，饼制遂绝。"②黄龙德、沈德符和李日华均叙述了从唐宋流行饼茶到明代流行散茶的变化，与之相适应，流行的茶盏因之也发生了变化。

明代景德镇瓷声誉很高。明章潢《图书编》"各畿省府县土产"条曰："瓷。浮梁白者如玉，青花描金极精。"（明章潢《图书编》卷八十九）景德镇位于饶州浮梁县境内。明汤显祖《浮梁县新作讲堂赋》曰："浮梁之瓷，莹于水玉，亦系其钧火候是足。"③清王士禛《居易录》曾记载明万历年间景德镇一名技艺高超的瓷工："万历间浮梁人吴十九者，自号壶隐隐于陶。……所制磁器妙极人巧，尝作卵幕杯莹白可爱，一枚重才半铢。"④

明代茶盏最流行景德镇白瓷。明王士性《广志绎》曰："浮梁景德镇，雄村十里……本朝以宣、成二窑为佳。宣窑以青花胜，成窑以五彩。……然此花白二瓷，他窑无是，遍国中以至海外彝方，凡舟车所到，无非饶器也。"⑤景德镇瓷主要是白瓷，宣窑是指宣德年间官窑烧造的瓷器，成窑是成化年间烧造的瓷器，王士性认为宣窑以青花为佳，成窑以五彩为佳，青花和五彩都是彩瓷，彩绘均绘于白瓷之上，所以广义上彩瓷也是白瓷。宣窑、成窑烧造的瓷器必然包括相当数量的茶盏。

明宋应星《天工开物》"白瓷"条曰："若夫中华四裔驰名猎取者，皆饶郡浮梁景德镇之产也。……共计一杯工力，过手七十二方克成器，

① （明）沈德符：《万历野获编·补遗》卷1，中华书局1959年版，第799页。

② （明）李日华：《六研斋笔记·三笔》卷2，《景印文渊阁四库全书》第867册，台湾商务印书馆1986年版。

③ （清）陈元龙：《御定历代赋汇》补遗卷10，《景印文渊阁四库全书》第1419—1422册，台湾商务印书馆1986年版。

④ （清）王士禛：《居易录》卷17，《景印文渊阁四库全书》第869册，台湾商务印书馆1986年版。

⑤ （明）王士性：《广志绎》，《四库全书存目丛书·史部》第251册，齐鲁书社1997年版。

其中微细节目尚不能尽也。"①景德镇造一个白瓷茶杯竟要经过七十二个环节，还不包括一些细微之处。

明陈贞慧《秋园杂佩》曰："余家藏白定百折杯，诚茶具之最韵，为吾乡吴光禄十友斋中物，屡遭兵火，尚岿然鲁灵光也。国朝窑器最精者，无逾宣、成二代，宣乃不及成，宣则鸡纹粟起，佳处易见。成则淡淡穆穆，饶风致，如食橄榄，颇有回味。"②陈贞慧认为自己收藏的宋代定窑白瓷茶盏是最好的茶具，明代最佳的是景德镇宣窑和成窑，前者设计上有类似鸡皮肤的粟起，后者比较淡雅。

明张岱《夜航船》曾总结："成窑。大明成化年所制。有五彩鸡缸，淡青花诸器茶瓯酒杯，俱享重价。宣窑。大明宣德年制。青花纯白，俱踞绝顶，有鸡皮纹可辨。醮坛茶杯，有值一两一只者，有酒字枣汤、姜汤等类者稍贱。"③明刘侗《帝京景物略》曰："成杯，茶贵于酒，采贵于青。其最者斗鸡可口，谓之鸡缸。神庙、光宗，尚前窑器，成杯一双，值十万钱矣。"④景德镇宣窑和成窑的茶盏皆享有重价，早在明末，成窑茶盏一对就已值一万钱，宣窑坛盏茶杯一只值钱银一两。

关于明代白瓷茶盏的设计，明代著作有大量记载。

明朱权《茶谱》"茶瓯"条曰："茶瓯，古人多用建安所出者，取其松纹兔毫为奇。今淦窑所出者，与建盏同，但注茶色不清亮，莫若饶瓷为上，注茶则清白可爱。"朱权反对再使用宋代流行的建窑黑瓷茶盏，而主张景德镇白瓷，景德镇位于饶州浮梁县，故又名饶瓷。朱权在《茶谱》序言中说："碾茶为末……量客众寡，投数匕入于巨瓯。候茶出相宜，以茶筅撺令沫不浮，乃成云头雨脚，分于啜瓯，置之竹架，童子捧献于前。"⑤朱权生活的明初是从宋代流行的点茶法向明代流行的泡茶法过渡的阶段，所以他仍将散茶碾磨成粉，茶盏分为用来点茶的巨瓯和用

①　（明）宋应星：《天工开物》卷7《陶埏》，商务印书馆1933年版，第138、140页。

②　（明）陈贞慧：《秋园杂佩》不分卷，《丛书集成新编》第88册，新文丰出版公司1985年版。

③　（明）张岱：《夜航船》卷12《宝玩部》，《续修四库全书》第1135册，上海古籍出版社2003年版。

④　（明）刘侗：《帝京景物略》卷3，《四库全书存目丛书·史部》第248册，齐鲁书社1997年版。

⑤　（明）朱权：《茶谱》，《艺海汇函》，明抄本。

来饮用的啜瓯两类。

明屠隆《茶说》"择器"条曰:"宣庙时有茶盏,料精式雅,质厚难冷,莹白如玉,可试茶色,最为要用。蔡君谟取建盏,其色绀黑,似不宜用。"①屠隆认为最佳茶盏是景德镇宣窑白瓷,设计上壁厚色白,壁厚则利于保温,色白则更显茶色。他反对再用宋代流行的建窑黑盏。

明高濂《遵生八笺》卷十一"煎茶四要"条曰:"茶盏惟宣窑坛盏为最,质厚白莹,样式古雅,有等宣窑印花白瓯,式样得中,而莹然如玉。次则嘉窑心内茶字小盏为美。欲试茶色黄白,岂容青花乱之?注酒亦然。惟纯白色器皿为最上乘品,余皆不取。"②高濂认为茶盏方面宣窑坛盏的烧造设计最佳,坛盏是指皇帝经箓醮坛用器。他主张纯白最为上乘,青花会影响茶色的判断。

《遵生八笺》卷十四"论饶器新窑古窑"列举了永乐年间所造茶盏:"若我明永乐年造压手杯,坦口折腰,沙足滑底,中心画双狮滚球,球内篆书'永乐年制'四字,细若粒米为上品,鸳鸯心者次之,花心者又其次也。杯外青花深翠,式样精妙,传用可久,价亦甚高。"茶盏设计大小正好手可压住,故名压手杯,盏口平坦,有折腰,盏心绘有狮、鸳鸯、花等,盏外是青花彩绘。宣德年间所造茶盏:"青花如龙、松、梅茶靶杯,人物海兽酒靶杯。……他如心有'坛'字白瓯,所谓坛盏是也,质细料厚,式美,足用,真文房佳器。又等细白茶盏,较坛盏少低,而瓷肚,釜底,线足,光莹如玉,内有绝细龙凤暗花,底有'大明宣德年制'暗款,隐隐橘皮纹起,虽定磁何能比方?真一代绝品!"成化年间所造茶盏:"成窑上品,若五彩葡萄撇口扁肚靶杯,式较宣杯妙甚。"嘉靖年间所造茶盏:"有小白瓯内烧'茶'字、'酒'字、'枣汤'、'姜汤'字者,乃世宗经箓醮坛用器,亦曰坛盏,制度质料,迥不及茂陵矣。"③

明张源《茶录》"茶盏"条曰:"盏以雪白者为上,蓝白者不损茶

① (明) 屠隆:《茶说》,喻政:《茶书》,明万历四十一年刻本。

② (明) 高濂:《遵生八笺》卷11,《景印文渊阁四库全书》第871册,台湾商务印书馆1986年版。

③ (明) 高濂:《遵生八笺》卷14,《景印文渊阁四库全书》第871册,台湾商务印书馆1986年版。

色，次之。"①张源认为，茶盏纯白者最佳，青花（蓝白者）次之。明沈长卿《沈氏日旦》"盏瓯"条亦曰："白者为上。"②

明许次纾《茶疏》"瓯注"条曰："茶瓯，古取建窑兔毛花者，亦斗碾茶用之宜耳。其在今日，纯白为佳，叶贵于小。定窑最贵，不易得矣。宣、成、嘉靖，俱有名窑。近日仿造，间亦可用。次用真正回青，必拣圆整，勿用呰庛。"③引文中列举的定窑、宣窑、成窑和嘉靖窑皆是白瓷。许次纾也认为茶盏纯白最好，青花次之。他认为茶盏以小为贵，《茶疏》"出游"条目中将茶盏称为"小瓯"，小则香味不易散逸。

明张丑《茶经》"茶盏"条曰："今烹点之法，与（蔡）君谟不同。取色莫如宣、定；取久热难冷，莫如官、哥。向之建安黑盏，收一两枚以备一种略可。"④张丑认为如从有利于茶色的角度，作为白瓷的宣窑、定窑茶盏最好，如从保温的角度，壁厚的宋代官窑、哥窑最佳，哥窑、官窑皆为青瓷。

明罗廪《茶解》"瓯"条曰："以小为佳，不必求古，只宣、成、靖窑足矣。"⑤罗廪主张茶盏设计以小为佳，宣窑、成窑和靖窑就足够了，因为都是名贵的白瓷。明程用宾《茶录》也提出茶盏不宜太大，"器具"条曰："茶盏不宜太巨，致走元气。"⑥茶盏太大了元气也即茶味就散发走了。

明屠本畯在《茗笈》"第十辩器章"的评语中说："瓯则但取圆洁白瓷而已，然宜小。若必用柴、汝、宣、成，则贫士何所取办哉？许然明之论，于是乎迂矣。"⑦屠本畯的总结十分到位，茶盏设计圆则便于掌握把玩，洁则不易滋生异味，白则可显现茶色，小则不易散逸茶香，至于是否是名窑则不必强求。

①　（明）张源：《茶录》，喻政：《茶书》，明万历四十一年刻本。

②　（明）沈长卿：《沈氏日旦》卷 8，《续修四库全书》第 1131 册，上海古籍出版社 2003 年版。

③　（明）许次纾：《茶疏》，《四库全书存目丛书·子部》第 79 册，齐鲁书社 1997 年版。

④　（明）张丑：《茶经》，《中国古代茶道秘本五十种》第 2 册，全国图书馆文献缩微复制中心 2003 年版。

⑤　（明）罗廪：《茶解》，喻政：《茶书》，明万历四十一年刻本。

⑥　（明）程用宾：《茶录》，明万历三十二年戴凤仪刻本。

⑦　（明）屠本畯：《茗笈》，喻政：《茶书》，明万历四十一年刻本。

明周高起《阳羡茗壶系》曰："品茶用瓯，白瓷为良，所谓'素瓷传静夜，芳气满闲轩'也。制宜弇口邃肠，色浮浮而香味不散。"①周高起主张茶盏白瓷最好，设计上要"弇口邃肠"，也即敛口深腹，香味不易散逸。

明谢肇淛《五杂俎》极为推崇宣窑茶盏，认为在设计上不但款式、色泽上佳，纹饰的字画也达到了精绝的水平："宣窑不独款式端正，色泽细润，即其字画亦皆精绝。余见御用一茶盏，乃画'轻罗小扇扑流萤'者，其人物毫发具备，俨然一幅李思训画也。外一皮函，亦作盏样盛之。"谢肇淛还指出："蔡君谟云：'茶色白，故宜于黑盏，以建安所造者为上。'此说，余殊不解。茶色自宜带绿，岂有纯白者？即以白茶注之黑盏，亦浑然一色耳，何由辨其浓淡？今景德镇所造小坛盏，仿大醮坛为之者，白而坚厚，最宜注茶。建安黑窑，间有藏者，时作红碧色，但免俗尔，未当于用也。"②谢肇淛已是明晚期人，不了解历史上宋代研膏团茶茶色白宜黑盏的情况，感到迷惑不解，他认为最好的茶盏是景德镇坛盏，设计上白而坚厚，建窑黑盏并不适用。

明沈德符《万历野获编》"瓷器"条曰："本朝瓷器，用白地青花，间装五色，为古今之冠。如宣窑品最贵，近日又贵成窑，出宣窑之上。盖两朝天纵，留意曲艺，宜其精工如此。然花样皆作八吉祥、五供养、一串金、西番莲，以至斗鸡、百鸟、人物故事而已。至嘉靖窑，则又仿宣成二种而稍逊之。……幼时曾于二三豪贵家，见隆庆窑酒杯茗碗，俱绘男女私亵之状。盖穆宗好内，故以传奉命造此种。……以后此窑渐少。今绝不复睹矣。"③沈德符认为宣窑、成窑的瓷器最佳，嘉靖窑其次，多为白瓷青花，也有五彩，纹饰主要有八吉祥（佛教中的八种法器，即法轮、法螺、宝伞、白盖、莲花、宝瓶、金鱼、盘长）、五供养（指涂香、供花、烧香、饭食、灯明等五种佛教供养物）、一串金、西番莲、斗鸡、百鸟和人物故事等。隆庆窑的酒杯、茶盏上甚至绘有男女

① （明）周高起：《阳羡茗壶系》，《丛书集成续编》第90册，新文丰出版公司1988年版。

② （明）谢肇淛：《五杂俎》卷12，《续修四库全书》第1130册，上海古籍出版社2003年版。

③ （明）沈德符：《万历野获编》卷26，中华书局1959年版，第653页。

不雅的纹饰。

从张岱有关茶盏的文字来看，他最欣赏"素瓷"，也即纯白茶盏。如"与胡季望"条曰："吾兄家多建兰茉藜，香气熏蒸，篆入茶瓶，则素瓷静递，间发花香，此则吾兄独擅其美，又非弟辈所能几及者矣。"[1]"宣窑茶碗铭"曰："秋月初，翠梧下，出素瓷，传静夜。"这描绘的是宣窑纯白茶盏。"兰雪茶"曰："取清妃白，倾向素瓷，真如百茎素兰同雪涛并泻也。雪芽得其色矣，未得其气，余戏呼之兰雪。"[2]"定窑莲子杯铭"曰："玉吾属，莲吾族。伶酒羽茶，惟尔所欲。"[3]此定窑白瓷杯既可为酒杯，又可为茶盏，"伶"指西晋刘伶，以饮酒著名，"羽"是唐代陆羽，著有《茶经》，因为杯型设计为莲子状，故称为莲子杯。

明王宗沐《江西省大志》"御供"条记载了从嘉靖八年到万历二十二年景德镇官窑烧造的瓷器，其中就包括许多茶具，可以窥探当时茶盏的设计。如嘉靖二十年烧造有"白地青花里外万岁藤外抢珠龙花茶钟一万九千三百"，这些茶盏为白瓷青花，内外绘有万岁藤（一种植物），外还绘有抢珠龙。嘉靖二十三年"又烧成桌器一千三百四十桌，每桌计二十七件，内案酒碟五，果碟五，菜碟五，碗五，盖碟三，茶钟、酒盏、楂斗、醋注各一，里青双云龙等花样三百八十桌，暗龙紫金等花样一百六十桌，金黄色一百六十桌，天青色一百六十桌，翠青色一百六十桌，鲜红改作矾红一百六十桌，翠绿一百六十桌"，成套的桌器每桌二十七件，其中包括茶盏一件，这些桌器有里绘青花双云龙纹饰的，有暗龙紫金等纹饰的，有金黄釉色的，有天青釉色的，有翠青釉色的，有矾红釉色的，有翠绿釉色的。嘉靖二十五年烧造有"青花白瓷里青云龙外团龙菱花茶钟三千"，这些茶盏为白瓷青花，里绘青云龙，外绘团龙和菱花。嘉靖二十六年烧造有"白色暗龙花茶钟三千"，这些白瓷茶盏印有暗龙纹饰。嘉靖三十五年和三十六年分别烧造有"磬口白瓷茶瓯一千八百"和"青花白瓷茶碗四百五十"，"磬口白瓷茶瓯"为口似磬状的白瓷茶盏。隆庆五年烧造有"青花白地双云龙凤霞穿花、喜相逢、翟

① （明）张岱：《张岱诗文集》，上海古籍出版社1991年版，第241页。
② （明）张岱：《陶庵梦忆》卷3，张岱：《陶庵梦忆·西湖寻梦》，中华书局2007年版，第36页。
③ （明）张岱：《张岱诗文集》，上海古籍出版社1991年版，第316页。

鸡、朵朵菊花、缠枝宝相花、灵芝、葡萄桌器共五百桌",这些桌器一定是包含有茶盏的。万历十九年烧造有"暗花云龙宝相花、全黄茶钟一千二百",这些茶盏为全黄釉色,带有云龙宝相暗花。①

明文震亨《长物志》"茶盏"条曰:"宣庙有尖足茶盏,料精式雅,质厚难冷,洁白如玉,可试茶色,盏中第一。世庙有坛盏,中有'茶汤果酒',后有'金箓大醮坛用'等字者,亦佳。他如白定等窑,藏为玩器,不宜日用。……又有一种名崔公窑,差大,可置果实,果亦仅可用榛、松、新笋、鸡豆、莲实,不夺香味者,他如柑、橙、茉莉、木樨之类,断不可用。"②文震亨认为宣窑尖足茶盏最佳,大概深腹斜壁,看上去足尖,壁厚有利于保温,洁白更显茶色,嘉靖窑的坛盏亦佳,至于宋代定窑白瓷十分珍稀,适合收藏为玩物,崔公窑的器形较大,适合置入茶果。

明项元汴是著名收藏家,著有《历代名瓷图谱》,民国郭葆昌进行了校注,书名《校注项氏历代名瓷图谱》。"明宣窑青花龙松茶杯"条曰:"杯制不知何仿。大约有似汉玉斗式。高低大小如图。釉色莹白如羊脂美玉,粟文隐起。青花翠光夺目,乃回鹘大青所画也。其松本茎叶,盘屈攫拿,如虬龙蜿蜒舒展之势,若郭熙(宋人,善画山水,一时独步)山水中所写之古松也。松下山石芝兰,咸具种种生趣。绝非俗工所能,必殿中名笔所图也。余以十金得此杯四只于吴兴臧敬舆太仆家。"③此茶盏为宣窑青花,绘有古松、山石和芝兰等纹饰。"明成窑五彩鸡缸杯"条曰:"杯制一同鹅缸。高低大小如图。杯质之薄,几同蝉翼,可以照见指螺。所画子母二鸡,特具饮啄之致,与宋画院所作写生之迹无殊。至于鸡冠花草,传色浓淡之间,大得黄筌(五代蜀人,以善画花鸟著名。)传色之妙。一杯之微,致工若此,其价目之昂可知矣。"④

① (明)王宗沐:《江西省大志》卷7《陶书》,成文出版社有限公司1989年版。

② (明)文震亨:《长物志》卷12,《景印文渊阁四库全书》第872册,台湾商务印书馆1986年版。

③ (明)项元汴著,郭葆昌校注:《校注项氏历代名瓷图谱》,北京出版社2011年版,第131页。

④ (明)项元汴著,郭葆昌校注:《校注项氏历代名瓷图谱》,北京出版社2011年版,第161页。

明代茶盏最流行以景德镇窑为代表的白瓷，这是毫无疑问的，但青瓷、黑瓷并未退出历史舞台，还在相当范围内存在。明代也有一些人更青睐青瓷、黑瓷等。

明冯可宾《岕茶笺》"论茶具"条曰："茶杯，汝、官、哥、定如未可多得，则适意者为佳耳。"①汝窑、官窑和哥窑皆是宋代的青瓷，定窑是宋代的白瓷，冯可宾似乎更倾向青瓷，另外，他主张茶盏适意最好，不同类型不必强求，这说明他并不认为茶盏的使用白瓷是最佳的。

明程用宾《茶录》"茶具十二执事名说"条曰："盏《经》言越州上，鼎州次，婺州次，岳州次，寿州、洪州次。越、岳瓷皆青，青则益茶。茶作白红之色，邢瓷白，茶色红。寿瓷黄，茶色紫。洪瓷褐，茶色黑。悉不宜茶。"②程用宾完全承袭了唐代陆羽《茶经》的观点，认为越窑青瓷最佳。

明田汝成《西湖游览志余》记载："立夏之日，人家各烹新茶，配以诸色细果，馈送亲戚比邻，谓之七家茶。……盛以哥、汝瓷瓯，仅供一啜而已"③明陈继儒《小窗幽记》曰："蜀纸麝煤添笔媚，越瓯犀液发茶香，风飘乱点更筹转，拍送繁弦曲破长。"④哥瓷、汝瓷和越瓷均都是青瓷。

明申时行等《明会典》记录青茶钟每七个估值四百文，土青茶钟每十二个估值三百文，白茶钟每六个估值一百七十文，⑤ 这些是民间较为广泛使用的茶具，也说明在社会上青瓷茶盏还是比较普遍的。

明朱权《臞仙神隐》曰："茶瓯。可用黑磁，大忌青白处饶等器。"⑥此处朱权认为茶盏要用黑瓷，而非处州窑的青瓷和景德镇窑的白瓷。

明顾元庆《茶谱》"四择品"条承袭了宋蔡襄《茶录》的文字："茶色白，宜黑盏。建安所造者，绀黑纹如兔毫，其坯微厚，熠之火热

① （明）冯可宾：《岕茶笺》，《丛书集成续编》第 86 册，新文丰出版公司 1988 年版。

② （明）程用宾：《茶录》，明万历三十二年戴凤仪刻本。

③ （明）田汝成：《西湖游览志余》卷 20，《景印文渊阁四库全书》第 585 册，台湾商务印书馆 1986 年版。

④ （明）陈继儒：《小窗幽记》卷 2《情》，中华书局 2017 年版，第 50 页。

⑤ （明）申时行等：《明会典》卷 35《课程四·商税》，中华书局 1989 年版，第 255—256 页。

⑥ （明）朱权：《新刻臞仙神隐》卷 2《草堂杂用》，明胡文焕刊《格致丛书》本。

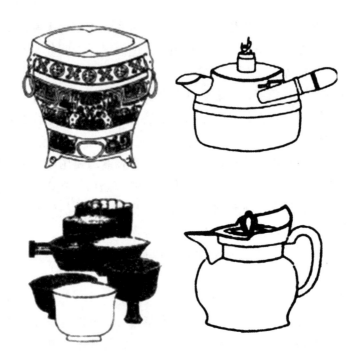

图 4 - 1 明程用宾《茶录》中的铜鼎、锡罐、磁盏和陶壶

久难冷，最为要用。"①此段文字认为饮茶最宜建窑为代表的黑盏。顾元庆《茶谱》附录了盛虞所著的"竹炉并分封六事"，该条目列举了许多茶具，其中包括"啜香"，盛虞对"啜香"的注释是"建盏也"，这说明作者默认建窑黑盏是最佳茶具。

明项元汴《历代名瓷图谱》还记录了自己收藏的黄釉茶盏，"明弘治窑娇黄葵花茶杯"条曰："杯制不知何访。高低大小如图。釉色嫩黄，如初放葵花之色。外黄内白，宜乎酌茗。余见弘治一窑器皿多矣，要之无过于此杯之佳者。余以文征仲（名征明，明人，书画并工，而画尤胜。）行书千文（千字文，梁周兴嗣撰。以王羲之所书千字，次于韵语。）一卷，于骥沙朱氏易得此杯二只。"②此盏外黄内白，说明本质上还是白瓷，只是外壁涂有黄釉而已。

① （明）顾元庆：《茶谱》，《续修四库全书》第1115册，上海古籍出版社2003年版。

② （明）项元汴著，郭葆昌校注：《校注项氏历代名瓷图谱》，北京出版社2011年版，第127页。

四 著作中的明代陶瓷茶壶

明代茶具相比前代的最大变化是茶壶的出现和普及，泡茶可以直接将茶叶置入茶盏冲入沸水饮用，也可将茶叶置入茶壶冲入沸水，再将茶水倒入茶盏饮用。茶壶之所以出现，与从宋代流行饼茶点茶法到明代盛行散茶泡茶法的演变直接相关。饼茶点茶，要将茶叶碾磨成粉，置入茶盏冲入沸水用茶筅（或茶匙）击拂，自然不适合用茶壶，因为无法击拂。但散茶泡茶，不用击拂，使用茶壶可一次性泡出数杯茶水的量，数人可同时饮用，或一人可前后饮数杯，带来很大便利。茶炉、煮水器和茶盏是最核心的茶具，缺一不可，不然烹饮活动无法进行，无茶炉无法生火，无煮水器无法烧水，无茶盏无法饮用，茶壶其实并非必备的，无茶壶烹饮还是可以进行，但因为壶带来的便利性（之后还逐渐有把玩的趣味性），壶还是流行起来。

明代茶壶最主流的材质毫无疑问是陶瓷，其次是锡，铜、铁因有异味不受欣赏。

明代最负盛名的茶壶毫无疑问是宜兴紫砂壶，紫砂在材质上是陶之一类。如明闻龙《茶笺》曰："老友周文甫……尝畜一龚春壶，摩挲宝爱，不啻掌珠，用之既久，外类紫玉，内如碧云，真奇物也。后以殉葬。"①龚春，在明末周高起所著的《阳羡茗壶系》中称供春，是宜兴紫砂壶的正式创始人。明方以智《物理小识》引明卢复《芷园日记》曰："汤最忌烟，红炭瓦铛，急扇勿停。小砂壶数具，时分三投（冬下投、春中投、夏上投）。何计银铫、龚春邪！"②卢复的意思是煮水器只要迅速沸腾无烟，茶壶只要按三投法泡茶，茶水没有不好的，不一定要银铫、供春。这从反面证明了供春壶的极高声望。明袁宏道《袁中郎游记》"惠山后记"条曰："及余居锡城，往来惠山……时瓶坛盏，未能斯须去身。凡朋友议论不彻处，古人诗文来畅处，禅家公案未释然处，一以此味销之，不独除烦雪滞已也。"③"时瓶"指的是著名宜兴紫砂艺

① （明）闻龙：《茶笺》，陶珽：《说郛续》卷37，清顺治三年李际期宛委山堂刻本。

② （明）方以智：《物理小识》卷六，《景印文渊阁四库全书》第867册，台湾商务印书馆1986年版。

③ （明）袁宏道：《袁中郎全集·袁中郎游记》，世界书局1935年版，第11页。

人时大彬所制砂壶，袁宏道随身携带，可见喜爱的程度。明张岱《陶庵梦忆》"闵老子茶"条曰："（闵）汶水喜，自起当炉，茶旋煮，速如风雨。导至一室，明窗净几，荆溪壶、成宣窑瓷瓯十余种，皆精绝。"①荆溪壶就是宜兴紫砂壶，荆溪是宜兴的别称。

茶壶至少在明代中期就已出现并逐渐普及。明初朱权所著《茶谱》陈述的茶具并无茶壶。明顾元庆《茶谱》附录的明盛虞"竹炉并分封六事"列举了一系列的茶具，其中包括"注春"，盛虞对"注春"的自注是"磁壶也"，说明注春是陶瓷茶壶，"注"说明了茶壶的功能，用来注茶，"春"代指茶叶，茶叶一般采摘于春天。盛虞主要活动于成化年间（1465—1487年），其伯父盛颙是景泰二年（1451年）进士，处于明代中期，这是茶壶在明代中期已出现的一个证明。

明代的茶壶是从烧水的煮水器逐渐演变而来。明陈师《茶考》曰："烹茶之法，唯苏吴得之。以佳茗入磁瓶火煎，酌量火候，以数沸蟹眼为节，如淡金黄色，香味清馥，过此而色赤，不佳矣。……予每至山寺，有解事僧烹茶如吴中，置磁壶二小瓯于案，全不用果奉客，随意啜之，可谓知味而雅致者矣。"②陈师描述的磁瓶（壶）应是从煮水的煮水器到泡茶的茶壶的过渡形态，本是单纯的煮水器，将茶叶置入其中烹煮，再将茶水倒入茶盏饮用，逐渐演化分离出了单独泡茶的茶壶。明宋诩《竹屿山房杂部》"煮茶"条曰："先以汤洗茶，投壶方酌以汤，仍以壶隔汤煮，其色青黄可就供也。然茶多则味浊，茶少则味清。"③文中茶壶既用来泡茶，又隔着水放在火上煮，其实也是煮水器向茶壶的一种过渡形态。

不知何故，明张源《茶录》论述了煮水器、茶盏等茶具的设计，却并未论及茶壶，但对使用壶的泡茶方法有精到论述。"泡法"条曰："探汤纯熟便取起，先注少许壶中，祛荡冷气，倾出，然后投茶。茶多寡宜酌，不可过中失正。茶重则味苦香沉，水胜则色清气寡。两壶后，

① （明）张岱：《陶庵梦忆》卷3，张岱：《陶庵梦忆·西湖寻梦》，中华书局2007年版，第38—39页。

② （明）陈师：《茶考》，喻政：《茶书》，明万历四十一年刻本。

③ （明）宋诩：《竹屿山房杂部》卷1，《景印文渊阁四库全书》第871册，台湾商务印书馆1986年版。

又用冷水荡涤，使壶凉洁。不则减茶香矣。确熟，则茶神不健；壶清，则水性常灵。稍俟茶水冲和，然后分酾布饮。酾不宜早，饮不宜迟。早则茶神未发，迟则妙馥先消。"①沸水的温度、投茶的多少、分酾的时机、饮用的时间都要恰到好处。

明许次纾《茶疏》对茶壶的设计有较多论述，"瓯注"条曰："茶注以不受他气者为良，故首银次锡。上品真锡，力大不减，慎勿杂以黑铅。虽可清水，却能夺味。其次内外有油瓷壶亦可，必如柴、汝、宣、成之类，然后为佳。然滚水骤浇，旧瓷易裂，可惜也。近日饶州所造，极不堪用。往时龚春茶壶，近日时彬所制，大为时人宝惜。盖皆以粗砂制之，正取砂无土气耳。随手造作，颇极精工，顾烧时必须火力极足。方可出窑。然火候少过，壶又多碎坏者，以是益加贵重。火力不到者，如以生砂注水，土气满鼻，不中用也。较之锡器，尚减三分。砂性微渗，又不用油，香不窜发，易冷易馊，仅堪供玩耳。其余细砂及造自他匠手者，质恶制劣，尤有土气，绝能败味，勿用勿用。"②许次纾称茶壶为茶注，他认为茶壶最好的材质是银和锡，其次是有釉的瓷壶，宋代的柴窑、汝窑和明代的宣窑、成窑烧造的为佳，但瓷壶的缺点在于易碎裂。许次纾指出龚春（供春）和时大彬所制紫砂壶有很高声望，但火力过头的紫砂壶易碎，火力不足则土气影响水味，紫砂壶设计如果不好会微渗又有土气。宋代其实还并未产生茶壶，许次纾列举瓷壶时为何会提到宋代的柴窑、汝窑？原因在于明代的茶壶是由前代的煮水器演化而来，二者本身就有很大渊源，外形比较类似，柴窑、汝窑等前代窑口烧造的作为煮水器的汤瓶是完全可以做茶壶用的。

明张丑《茶经》"茶壶"条曰："茶性狭，壶过大，则香不聚，容一两升足矣。官、哥、宣、定为上，黄金、白银次；铜锡者，斗试家自不用。"③在设计上张丑认为茶性狭隘容易挥发，茶壶不可过大，不然香味不能聚拢，容量一两升就足够了，官窑、哥窑、宣窑和定窑烧造的瓷壶最佳，金、银的其次，铜、锡不用。铜作为茶壶的材质容易使茶水产

① （明）张源：《茶录》，喻政：《茶书》，明万历四十一年刻本。
② （明）许次纾：《茶疏》，《四库全书存目丛书·子部》第79册，齐鲁书社1997年版。
③ （明）张丑：《茶经》，《中国古代茶道秘本五十种》第2册，全国图书馆文献缩微复制中心2003年版。

生异味，张丑排斥是可以理解的，为何他还排斥锡，原因大概在于锡过于廉价，不能像名窑瓷和金银一样衬托自己的身份。

明程用宾《茶录》"茶具十二执事名说"条曰："壶。宜瓷为之，茶交于此。今义兴时氏多雅制。""器具"条曰："壶或用瓷可也，恐损茶真，故戒铜铁器耳。以颇小者易候汤，况啜存停久。则不佳矣。"程用宾认为茶壶的材质陶瓷最佳，而最好的陶瓷茶壶是宜兴紫砂壶，时大彬有许多上佳高雅的制作，茶壶以小为佳，小则需水量少容易等待水的沸腾，而且壶太大水喝久了茶味就不佳了。《茶录》"治壶"条论述了如何对壶恰当保养和使用："伺汤纯熟，注杯许于壶中，命曰浴壶，以祛寒冷宿气也。倾去交茶，用拭具布乘热拂拭，则壶垢易遁，而磁质渐蜕。饮讫，以清水微荡，覆净再拭藏之，令常洁冽，不染风尘。"其精神是尽量保持壶的洁净，使之不受污染。"投交"和"酾啜"两条目陈述了使用茶壶如何投茶和倒茶："汤茶协交，与时偕宜。茶先汤后，曰早交。汤半茶入，茶入汤足，曰中交。汤先茶后，曰晚交。交茶，冬早夏晚，中交行于春秋。协交中和，分酾布饮。酾不当早，啜不宜迟。酾早元神未逞，啜迟妙馥先消。"[1]投茶和倒茶的时机均要恰到好处，不可过早或过迟。

明罗廪《茶解》"注"条曰："以时大彬手制粗沙烧缸色者为妙，其次锡。"[2]罗廪认为时大彬所制宜兴紫砂壶最好，其次是锡壶。明黄龙德《茶说》"七之具"亦云："用以金银，虽云美丽，然贫贱之士，未必能具也。若今时姑苏之锡注，时大彬之砂壶……高人词客，贤士大夫，莫不为之珍重。"[3]黄龙德也认为茶壶中时大彬的紫砂壶和苏州的锡壶最佳。明黄履道引作者不详的《芥茶疏》曰："宜以……滇锡为注。……亦有以时大彬壶代锡注者，虽雅朴而茶味稍醇，损风致。"[4]《芥茶疏》认为时大彬壶比锡壶稍逊。明高濂《遵生八笺》虽未提及紫砂壶，亦认为陶瓷茶壶和锡壶最好，"煎茶四要"条曰："磁壶注

① （明）程用宾：《茶录》，明万历三十二年戴凤仪刻本。
② （明）罗廪：《茶解》，喻政：《茶书》，明万历四十一年刻本。
③ （明）黄龙德：《茶说》，《中国古代茶道秘本五十种》第1册，全国图书馆文献缩微复制中心2003年版。
④ （明）黄履道：《茶苑》卷13，清抄本。

茶……为上。……锡壶注茶次之。"①

明冯可宾《岕茶笺》"论茶具"条曰："茶壶，窑器为上，锡次之。……或问：'茶壶毕竟宜大宜小？'茶壶以小为贵。每一客，壶一把，任其自斟自饮，方为得趣。何也？壶小则香不涣散，味不耽阁；况茶中香味，不先不后，只有一时。太早则未足，太迟则已过，的见得恰好，一泻而尽。"②冯可宾认为茶壶陶瓷最佳，锡器次之。茶壶设计适合小，小则香味不散逸，一人独斟亦有趣味。

明谢肇淛《五杂俎》记载："茶注，君谟欲以黄金为之，此为进御言耳。人间文房中，即银者亦觉俗，且海盗矣。岭南锡至佳，而制多不典。吴中造者，紫檀为柄，圆玉为钮，置几案间，足称大雅。宜兴时，大彬所制瓦瓶，一时传尚，价遂踊贵，吾亦不知其解也。"③谢肇淛将茶壶称为茶注，他说宋蔡襄（字君谟）用黄金制茶壶，实际是将宋代作为煮水器的汤瓶与茶壶混为一谈了。茶壶方面谢肇淛不主张金、银，而是倾向锡，并指出了时大彬壶十分风行。

明张岱《陶庵梦忆》"砂罐锡注"条曰："宜兴罐，以龚春为上，时大彬次之，陈用卿又次之。锡注，以王元吉为上，归懋德次之。夫砂罐砂也；锡注锡也。器方脱手，而一罐一注价五六金，则是砂与锡与价其轻重正相等焉，岂非怪事。然一砂罐、一锡注，直跻之商彝、周鼎之列，而毫无惭色，则是其品地也。"④张岱指出名家的宜兴紫砂壶和锡壶竟与同等重量的银两等价，甚至能与商周彝鼎同列，是令人惊讶的，可想而知其设计艺术之高超。张岱《夜航船》"无锡瓷壶"条曰："以龚春为上，时大彬次之，其规格大略粗蠢，细泥精巧，皆是后人所涸。"⑤无锡瓷壶就是宜兴紫砂壶，张岱称供春、时大彬所制壶规格"粗蠢"，指的是他们所制

① （明）高濂：《遵生八笺》卷11，《景印文渊阁四库全书》第871册，台湾商务印书馆1986年版。

② （明）冯可宾：《岕茶笺》，《丛书集成续编》第86册，新文丰出版公司1988年版。

③ （明）谢肇淛：《五杂俎》卷12，《续修四库全书》第1130册，上海古籍出版社2003年版。

④ （明）张岱：《陶庵梦忆》卷2，张岱：《陶庵梦忆·西湖寻梦》，中华书局2007年版，第30页。

⑤ （明）张岱：《夜航船》卷12《宝玩部》，《续修四库全书》第1135册，上海古籍出版社2003年版。

壶普遍比较大，设计显得朴拙，并非有些后人"细泥精巧"的状态。明袁宏道也极力称颂以供春、时大彬为代表的紫砂壶，《袁中郎随笔》"时尚"条曰："瓦瓶如龚春时大彬，价至二三千钱，龚春尤称难得，黄质而腻，光华若玉。"①

明张大复《梅花草堂笔谈》记载了宜兴紫砂壶的精妙。"洞山茶"条曰："王祖玉贻一时大彬壶，平平耳。而四维上下虚空，色色可人意。今日盛洞山茶，酌已，饮倩郎，问此茶何似。答曰：'似时彬壶。'予鞭然洗盏，更酌饮之。"②时大彬壶设计上外观比较朴实，所以看上去似乎"平平耳"，但实际泡茶效果极佳，"色色可人意"。"钓雪"条曰："赵凡夫倩人制茶壶。式类时彬，辄毁之。或云，求胜彬壶，非也。时彬壶不可胜，凡夫恨其未极壶之变，故尔尔。闻有钓雪藏钱受之家。僧纯如云：状似带笠而钓者。然无牵合，意亦奇矣，将请观之。"③这说明当时有些人极为追求紫砂壶的造型巧妙变化，其中有一把壶设计上像是有人戴笠钓雪，但人的感觉却并不牵强，达到极高水准。

明文震亨《长物志》"茶壶"条曰："壶以砂者为上，盖既不夺香，又无熟汤气，供春最贵，第形不雅，亦无差小者。时大彬所制又太小，若得受水半升，而形制古洁者，取以注茶，更为适用。其提梁、卧瓜、双桃、扇面、八棱细花、夹锡茶替、青花白地诸俗式者，俱不可用。锡壶有赵良璧者亦佳，然宜冬月间用。近时吴中归锡、嘉禾黄锡，价皆最高，然制小而俗。金银俱不入品。"④文震亨主张茶壶以紫砂的最好，设计上应受水半升，形制古雅的最适合，供春所制壶过于朴实，所以不雅，而且也没有小一些的，而时大彬所制壶又过小。他认为"提梁、卧瓜、双桃、扇面、八棱细花"诸式不可用，大概原因在于这些设计比较新颖，虽艺术性比较强但实用功能被削弱，不符合他心目中的古雅实用特征。至于"青花白地"品种，应指的是青花白瓷茶壶，他也认为俗，原因大概在于青花瓷在当时显得过于普及廉价。

① （明）袁宏道：《袁中郎随笔》，上海中央书店1936年版，第10—11页。
② （明）张大复：《梅花草堂笔谈》卷3，浙江人民美术出版社2016年版，第88页。
③ （明）张大复：《梅花草堂笔谈》卷6，浙江人民美术出版社2016年版，第172页。
④ （明）文震亨：《长物志》卷12，《景印文渊阁四库全书》第872册，台湾商务印书馆1986年版。

明项元汴《历代名瓷图谱》"明宜兴窑变褐色龚春茶壶"条曰："壶制不知何仿。高低大小如图。夫宜兴一窑，出自本朝武庙之世。有名工龚春者，宜兴人也。以樽沙制器，专供茗事。往往有窑变者。如此壶者，本褐色也。贮茗之后，则通身变成碧色。酌浅一分，则一分达成褐色矣。若斟完，则通身复成褐色矣。……岂非造物之奇秘，泄露人间，以为至宝。与下朱红茗壶，咸出之龚制也。""明宜兴窑变朱红龚春茶壶"条曰："壶制不知何仿，高低大小如图。其贮茗变色之异，已具前说，兹不复赘矣。夫怪诞之物，天地之大，何所不有。以余之未信者，是余未经目见也。今见此二壶之异，信然有之矣。"项元汴记录自己收藏了两把供春所制的宜兴紫砂壶，一把本色是褐色，泡茶后会变成青碧色，茶水斟完，又恢复褐色，另一把本色为朱红色，泡茶后也会变成青碧色。项元汴指出这是自己亲眼目睹，不然也是难以相信的。他难以解释，称之为怪诞之物、造物之奇秘。虽然表示亲眼所见，后世还是不断有人对此事的真实性表示怀疑。近人郭葆昌在对此书的注语中说："案壶用久则茶渍深。贮茗略现碧色，理或有之。非窑变也。若如项氏说，通身转变，分明若此，似不近情。"①近人李景康在《阳羡砂壶图考》一书中也评论："注茗变色之说，似属齐东野语，壶非透明体，本难置信。项氏自言亲见，故照录之云尔。岂两壶注茶浸润日久，有天然化学作用，因而随注茗之高下变色欤？姑存其说以俟解人。"②其实有的紫砂壶泡茶时壶壁颜色发生变化是完全可能的，可用现代科学说明其道理。法国人帕特里斯·万福莱在《销往欧洲的宜兴茶壶》一书中就有过解释："紫砂泥砂质颗粒含量高的特征也是其保持较高气孔率的主要原因，这一特征很快就受到嗜茶者的关注和赞赏。用此材质所制的茶壶约有4％的气孔率，从而保持了壶身透气不透水这一优异特征。……由于紫砂陶的气孔率比一般的陶器要高，茶水倾入时，就通过毛细管作用穿透壶壁，这样整个壶身就变得湿润，但茶水并不渗出。壶壁毛细管饱和茶水，所以壶身就变了颜色。"③

① （明）项元汴著，郭葆昌校注：《校注项氏历代名瓷图谱》，北京出版社2011年版，第123—145页。

② 李景康、张虹：《阳羡砂壶图考》卷上《壶艺列传》，香港百壶山馆1937年版，第5页。

③ ［法］帕特里斯·万福莱：《销往欧洲的宜兴茶壶》，西泠印社出版社2015年版，第7页。

特别难能可贵的是，明代出现了我国历史上现存第一部有关宜兴紫砂壶的专著，那就是明周高起所著的《阳羡茗壶系》，也是我国现存第一部单一茶具的专著。此书有大量关于宜兴紫砂壶设计的内容。《阳羡茗壶系》序言指出："陶曷取诸？取诸其制，以本山土砂，能发真茶之色、香、味……至名手所作，一壶重不数两，价重每一二十金，能使土与黄金争价。"紫砂壶之所以能够盛行，根本原因还是在于其极高的实用价值，设计上能够有效发挥茶的色、香、味，再加上其艺术性，竟出现砂壶能与黄金争价的现象。

图4-2　明宜兴窑变朱红龚春茶壶（左）和明宜兴窑变褐色龚春茶壶（右）①

紫砂壶的创始人是已经佚失姓名的金沙寺僧，其茶壶设计《阳羡茗壶系》"创始"条曰："为其细土，加以澄练，捏而为胎，规而圆之，刳使中空，踵傅口、柄、盖、的，附陶穴烧成，人遂传用。"

而紫砂壶真正意义上的开始是供春，他将紫砂艺术发扬光大，在壶的设计上《阳羡茗壶系》"正始"条曰："淘细土抟胚，茶匙穴中，指掠内外，指螺文隐起可按。胎必累按，故腹半尚现节腠，视以辨真。今

①　（明）项元汴著，郭葆昌校注：《校注项氏历代名瓷图谱》，北京出版社2011年版，第122—124页。

传世者，栗色暗暗如古金铁，敦庞周正，允称神明垂则矣"。

　　紫砂壶最有成就的大家是时大彬，毫无疑问，供春和时大彬是紫砂壶史上最有成就的艺人。在设计方面，《阳羡茗壶系》"大家"条曰："不务妍媚，而朴雅坚栗，妙不可思。初自仿供春得手，喜作大壶。后游娄东，闻眉公与琅琊、太原诸公品茶施茶之论，乃作小壶。几案有一具，生人闲远之思，前后诸名家并不能及。"也即时大彬所制比较朴拙，避免妍媚，最初模仿供春做大壶，后因受到陈继儒（号眉公）等文人的影响，开始做小壶。文人用紫砂壶饮茶，最主要的目的并非满足口腹之需，而是精神心理需要，所以倾向于小壶，而且壶小也便于把玩。

　　《阳羡茗壶系》将李仲芳和徐友泉列为"名家"，皆是时大彬弟子。李仲芳是时大彬最有成就的弟子，"名家"条对他在设计上的评论是："制度渐趋文巧，其父督以敦古。"李仲芳的父亲是著名紫砂艺人李茂林。"名家"条对徐友泉在设计上的评论是："变化式土，仿古尊罍诸器，配合土色所宜，毕智穷工，粗移人心目。予尝博考厥制，有汉方、扁觯、小云雷、提梁卣、蕉叶、莲方、菱花、鹅蛋、分裆索耳、美人、垂莲、大顶莲、一回角、六子诸款。泥色有海棠红、朱砂紫、定窑白、冷金黄、淡墨、沉香、水碧、榴皮、葵黄，闪色有梨皮诸名。种种变异，妙出心裁。"也即徐友泉在造型上模仿商周青铜器，泥色上也有诸多品种，设计之巧妙，移人心目。

　　《阳羡茗壶系》"雅流"共列有紫砂艺人八人，其中四人是时大彬弟子。如对欧正春在设计上的评价是："多规花卉果物，式度精妍。"对陈用卿的评价是："式尚工致，如莲子、汤婆、钵盂、圆珠诸制，不规而圆，已极妍饰。款仿钟太傅帖意，落墨拙，落刀工。"对陈信卿的评价是："虽丰美逊之，而坚瘦工整，雅自不群。"

　　《阳羡茗壶系》将陈仲美、沈君用称为"神品"。对陈仲美在设计上的评论是："壶象花果，缀以草虫，或龙戏海涛，伸爪出目。"对沈君用的评论是："尚象诸物，制为器用，不尚正方圆，而笋缝不苟丝为。配土之妙，色象天错，金石同坚。"

　　另外还有十一人见于明汪大心《叶语》中，《阳羡茗壶系》将之列于"别派"中。如对沈子澈设计上的评语是"所制壶古雅浑朴"，对陈辰的评价是"工镌壶款，近人多假手焉；亦陶家之中书君也"。

《阳羡茗壶系》对紫砂壶的款识设计亦有评论："镌壶款识，即时大彬初倩能书者落墨，用竹刀画之，或以印记。后竟运刀成字，书法闲雅，在《黄庭》、《乐毅》帖间，人不能仿，赏鉴家用以为别。次则李仲芳，亦合书法。若李茂林，朱书号记而已。仲芳亦时大彬刻款，手法自逊。"款识除能增加紫砂壶的艺术性和美感外，也有鉴别防伪的功能，如时大彬后来的书法水平达到王羲之《黄庭经》《乐毅论》的水平，别人已无法仿冒。

在紫砂壶大小的设计上，《阳羡茗壶系》主张小壶："壶供真茶，正在新泉活火，旋瀹旋啜，以尽色、声、香、味之蕴。故壶宜小不宜大，宜浅不宜深，壶盖宜盎不宜砥。汤力茗香，俾得团结氤氲。"壶要小、要浅，壶盖要向上突出而不是平的，这样茶香才能保存不散逸。

对紫砂壶的正确保养使用，《阳羡茗壶系》亦有评论："宜倾竭即涤，去厥淳滓，乃俗夫强作解事，谓时壶质地坚结，注茶越宿，暑月不馊，不知越数刻而茶败矣，安俟越宿哉！况真茶如纯脂，采即宜羹；如笋味，触风随劣。悠悠之论，俗不可医。壶入用久，涤拭日加，自发暗然之光，人手可鉴，此为书房雅供。若腻滓烂斑，油光烁烁，是曰'和尚光'，最为贱相。"①

五　著作中的其他陶瓷茶具

明代著作中最主要的陶瓷茶具是茶炉、煮水器、茶盏和茶壶，除此之外，还有一些其他陶瓷茶具，重要的有藏茶器具、贮水器具以及洗茶器具。

和前代相比，明代特别重视对茶叶的保存和收藏，因为唐宋流行饼茶，是一种紧压茶，相对更易收藏，而明代流行散茶，容易陈化变质和吸收异味。如明卢之颐《本草乘雅半偈》在"五藏茗"的评语中说："治茗如创业，藏茗如守业。创业易，守业难。守之难又不如用之者更难。如保赤子，几微是防。"在"十一申忌"的评语中说："茗犹人也，超然物外者，不为习所染。否则习于善则善，习于恶则恶矣。圣人致严

① （明）周高起：《阳羡茗壶系》，《丛书集成续编》第 90 册，新文丰出版公司 1988年版。

于习染者有以也，墨子悲丝在所染之。"①卢之颐表明了相对制茶藏茶更难，要十分小心，不然茶质会发生变化。明徐𤊹《茗谭》云："藏茶，莫美于泉州沙瓶。若用饶器藏茶，易于生润。屠豳叟曰：'茶有迁德，几微见防。如保赤子，云胡不臧。'宜三复之。"②徐𤊹引屠本畯（字豳叟）的话强调了茶叶容易变质的特征。明陈继儒《茶话》亦云："采茶欲精，藏茶欲燥，烹茶欲洁。"③

明代藏茶器具主流的材质是陶瓷，也有锡器，陶瓷和锡器均无异味，不渗水，易隔离。这些器皿被称为坛、瓮、瓶、罂和罐等。明代著作对藏茶总的精神是尽量避湿、避光和隔离空气。

明宋应星《天工开物》"罂瓮"条即记载了当时全国窑址大量生产各类陶瓷容器："凡陶家为缶属，其类百千。大者缸瓮，中者钵盂，小者瓶罐，款制各从方土，悉数之不能。造此者必为圆而不方之器。……凡瓶窑烧小器，缸窑烧大器。山西、浙江各分缸窑、瓶窑，余省则合一处为之。"④这些陶瓷容器中肯定包括了大量藏茶器皿。

明屠隆《茶说》对藏茶用具和藏茶方法有详细论述，青睐的藏茶器皿是被称为罂和瓶的宜兴紫砂器，另还有坛。"藏茶"条曰："茶宜箬叶而畏香药，喜温燥而忌冷湿。收藏之家……又买宜兴新坚大罂，可容茶十斤以上者，洗净焙干听用。……约以二斤作一焙，别用炭火入大炉内，将罂悬其架上，至燥极而止。以编箬衬于罂底，茶燥者，扇冷方先入罂。茶之燥，以拈起即成末为验。随焙随入。既满，又以箬叶覆于罂上。每茶一斤，约用箬二两。口用尺八纸焙燥封固，约六七层，掘以寸厚白木板一块，亦取焙燥者。然后于向明净室高阁之。用时以新燥宜兴小瓶取出，约可受四五两，随即包整。……罂中用浅，更以燥箬叶贮满之，则久而不泡。""又法"条曰："以中坛盛茶，十斤一瓶，每瓶烧稻草灰入于大桶，将茶瓶座桶中。以灰四面填桶，瓶上覆灰筑实。每用，拨开瓶，取茶些少，仍复覆灰，再无蒸坏。次年换灰。"另"又法"条

①　（明）卢之颐：《本草乘雅半偈》卷7，《景印文渊阁四库全书》第779册，台湾商务印书馆1986年版。

②　（明）徐𤊹：《茗谭》，喻政：《茶书》，明万历四十一年刻本。

③　（明）陈继儒：《茶话》，喻政：《茶书》，明万历四十一年刻本。

④　（明）宋应星：《天工开物》卷7《陶埏》，商务印书馆1933年版，第137页。

曰："空楼中悬架，将茶瓶口朝下放，不蒸。缘蒸气白天而下也。"①

明许次纾《茶疏》在藏茶方面主张瓷瓮，另还有被称为罂的器皿。"收藏"条曰："收藏宜用瓷瓮，大容一二十斤。四围厚箬，中则贮茶。须极燥极新，专供此事。久乃愈佳，不必岁易。茶须筑实，仍用厚箬填紧，瓮口再加以箬，以真皮纸包之，以苎麻紧扎，压以大新砖，勿令微风得入，可以接新。""置顿"条曰："其阁庋之方，宜砖底数层，四围砖砌，形若火炉，愈大愈善，勿近土墙；顿瓮其上，随时取灶下火灰，候冷，簇于瓮傍半尺以外；仍随时取灰火簇之，令里灰常燥。一以避风，一以避湿；却忌火气，入瓮则能黄茶。""取用"条曰："如欲取用，必候天气晴明、融和高朗，然后开缶，庶无风侵。先用热水濯手，麻帨拭燥。缶口内箬，别置燥处。另取小罂贮所取茶，量日几何，以十日为限。去茶盈寸，则以寸箬补之。""日用置顿"条曰："日用所需，贮小罂中，箬包苎扎，亦勿见风。宜即置之案头，勿顿巾箱书簏，尤忌与食器同处，并香药则染香药，并海味则染海味，其他以类而推。不过一夕，黄矣变矣。"②

明张源《茶录》"藏茶"条将藏茶器皿称为坛："造茶始干，先盛旧盒中，外以纸封口。过三日，俟其性复，复以微火焙极干，待冷，贮坛中。轻轻筑实，以箬衬紧。将花笋箬及纸数重扎坛口，上以火煨砖冷定压之，置茶育中。切勿临风近火，临风易冷，近火先黄。"③

明闻龙《茶笺》将藏茶器皿称为罂："吴人绝重芥茶，往往杂以黄黑箬，大是阙事。余每藏茶，必令樵青人山采竹箭箬，拭净烘干，护罂四周，半用剪碎，拌入茶中。经年发覆，青翠如新。"④

明罗廪《茶解》"器"条将藏茶器皿称为瓮："瓮。用以藏茶，须内外有油水者。预涤净晒干以待。"⑤内外有油水的瓮也即内外带釉的瓷瓮。"藏"条称藏茶器皿为大瓮和小瓶："藏茶，宜燥又宜凉。湿则味变而香失，热则味苦而色黄。……大都藏茶宜高楼，宜大瓮。包口用青

① （明）屠隆：《茶说》，喻政：《茶书》，明万历四十一年刻本。
② （明）许次纾：《茶疏》，《四库全书存目丛书·子部》第 79 册，齐鲁书社 1997 年版。
③ （明）张源：《茶录》，喻政：《茶书》，明万历四十一年刻本。
④ （明）闻龙：《茶笺》，陶珽：《说郛续》卷 37，清顺治三年李际期宛委山堂刻本。
⑤ （明）罗廪：《茶解》，喻政：《茶书》，明万历四十一年刻本。

箬。瓮宜覆不宜仰，覆则诸气不入。晴燥天，以小瓶分贮用。又贮茶之器，必始终贮茶，不得移为他用。小瓶不宜多用青箬，箬气盛，亦能夺茶香。"①

明黄龙德《茶说》将藏茶器皿称为大瓮和瓶，"十之藏"条曰："茶性喜燥而恶湿，最难收藏。……今藏茶当于未入梅时，将瓶预先烘暖，贮茶于中，加箬于上，仍用厚纸封固于外。次将大瓮一只，下铺谷灰一层，将瓶倒列于上，再用谷灰埋之。层灰层瓶，瓮口封固，贮于楼阁，湿气不能入内。虽经黄梅，取出泛之，其色、香、味犹如新茗而色不变。藏茶之法，无愈于此。"②

明冯可宾《岕茶笺》将藏茶器皿称为磁坛，"论藏茶"条曰："新净磁坛，周回用干箬叶密砌，将茶渐渐装进摇实，不可用手揎。上覆干箬数层，又以火炙干，炭铺坛口扎固；又以火炼候冷新方砖压坛口上。如潮湿，宜藏高楼，炎热则置凉处。阴雨不宜开坛。近有以夹口锡器贮茶者，更燥更密。盖磁坛犹有微罅透风，不如锡者坚固也。"③冯可宾虽然主张磁坛，但指出锡器更好，因为能够密封得更严实，磁坛尚有小缝隙。

明冯梦祯《快雪堂漫录》将藏茶器皿称为瓮、缸和瓶。"藏茶法二"条曰："徐茂吴云：'藏茶法，实茶大瓮底，置箬封固，倒放，则过夏不黄。以其气不外泄也。'子晋云：'当倒放有盖缸内。缸宜砂底，则不生水而常燥。时常封固，不宜见日，见日则生翳，损茶味矣。藏又不宜热处。新茶不宜骤用，过黄梅，其味始足。'""炒茶并藏法"条曰："锅令极净，茶要少，火要猛。……极燥而止。不得便入瓶，置净处，不可近湿。一二日再入锅炒，令极燥，摊冷。先以瓶用汤煮过，烘燥，烧栗炭透红，投瓶中，覆之令黑，去炭及灰。入茶少分，投入冷炭，将满，实宿箬叶封固。厚用纸包。以燥净无气味砖石压之，置透风

① （明）罗廪：《茶解》，喻政：《茶书》，明万历四十一年刻本。

② （明）黄龙德：《茶说》，《中国古代茶道秘本五十种》第1册，全国图书馆文献缩微复制中心2003年版。

③ （明）冯可宾：《岕茶笺》，《丛书集成续编》第86册，新文丰出版公司1988年版。

处，不得傍墙壁及泥地。如欲频取，宜用小瓶。"①

明屠隆《茶说》和明陈献章《陈白沙集》还记载了用陶瓷器皿制作花茶的方法。《茶说》"诸花茶"条曰："三停茶叶一停花始称。假如木樨花，须去其枝蒂及尘垢、虫蚁，用磁罐一层茶、一层花投入至满，纸箬絷固，入锅重汤煮之。取出待冷，用纸封裹，置火上焙干收用，则花香满颊，茶味不减。"②《陈白沙集》"素馨说"条曰："取花之蓓蕾者与茗之佳者，杂而贮之，又于月露之下掇其最芬馥者，置陶瓶中，经宿而俟茗饮之入焉。"③

明项元汴《历代名瓷图谱》记载的"明成窑五彩燕脂合"也是藏茶器皿，郭葆昌的注文认为："案器仅二色，项氏亦明言为黄地绿文，标题五彩误。"所以此成窑生产的瓷合装饰上不是五彩，而是黄地绿文。此瓷合的设计为："合制甚小。款式亦佳。黄地绿文。璀错可喜。此亦出之内府。乃宫人等盛贮口脂面药之器耳。花文华缛。细密不紊。亦奇物也。以之贮香茶、槟榔制半夏香药最宜。亦余笥中旧物也。"④

除陶瓷外，也有相当一部分藏茶器皿是锡器。如程用宾《茶录》"茶具十二执事名说"条曰："盒。以锡为之，径三寸，高四寸，以贮茶时用也。"⑤又如明周之玙《农圃六书》记载："茶见日而味夺，墨见日而色灰。松萝宜藏锡瓶内，新旧杂和烹之，味更鲜香。"⑥又如张岱"与胡季望"文曰："盖做茶之法……武火杀青，文火炒熟，穷日之力，多则半斤，少则四两，一锅一小锡罐盛之。"⑦再如明沈长卿《沈氏日旦》"收藏"条曰："以精新锡熔铸成坛。约藏拾斤，轻轻筑实，以箬衬紧，复将箬及纸数重塞坛口，仍用锡盖封缄。切勿临风近火。将小罐

———————

① （明）冯梦祯：《快雪堂漫录》，《四库全书存目丛书·子部》第247册，齐鲁书社1997年版。

② （明）屠隆：《茶说》，喻政：《茶书》，明万历四十一年刻本。

③ （明）陈献章：《陈白沙集》卷4，《景印文渊阁四库全书》第1246册，台湾商务印书馆1986年版。

④ （明）项元汴著，郭葆昌校注：《校注项氏历代名瓷图谱》，北京出版社2011年版，第185页。

⑤ （明）程用宾：《茶录》，明万历三十二年戴凤仪刻本。

⑥ （明）周之玙：《农圃六书》，清抄本。

⑦ （明）张岱：《张岱诗文集》，上海古籍出版社1991年版，第241页。

陆续零取应用，庶不泄气。"①

　　明代的贮水器具其材质亦多为陶瓷，被称为瓮、缸、罂、瓶等。明代著作对贮水器具和贮水方法多有记载。贮水的精神总的来说是尽量保持水的洁净，防止受到污染。

　　明顾元庆《茶谱》附录的明盛虞"竹炉并分封六事"美称贮水的瓷瓶为"云屯"："泉汲于云根，取其洁也。欲全香液之腴，故以石子同贮瓶缶中，用供烹煮。水泉不甘者，能损茶味，前世之论，必以惠山泉宜之。今名云屯，盖云即泉也，得贮其所，虽与列职诸君同事，而独屯于斯，岂不清高绝俗而自贵哉！"②云屯的附图是带有冰裂纹的陶瓷茶瓶。明高濂《遵生八笺》"总贮茶器七具"承袭了对盛虞的美称，对"云屯"的注文是"磁瓶用以杓泉以供煮也"，对"水曹"的注文是"即磁矼瓦缶用以贮泉以供火鼎"③。云屯是贮水瓷瓶是无疑义的，但高濂误读了水曹，其实在盛虞"茶炉并分封六事"原文中水曹是用来盥洗的木盆，但至少说明，在高濂心目中，贮水器具默认是瓷器。

　　明朱国祯《涌幢小品》将贮水器皿称为磁盆、瓷缸，"品水"条曰："水，阴物也。当其伏时极净，一切草木飞潜之气不能杂，故独存本色为佳。但取法极难，须以磁盆最洁者，布空野盛之，沾一物即变。贮之尤难，非地清洁，且垫高不可。……家居苦泉水难得，自以意取寻常水，煮滚，总入大磁缸，置庭中，避日色。俟夜，天色皎洁，开缸受露。凡三夕，其清澈底，积垢二三寸，亟取出，以坛盛之。烹茶与慧泉无异。"④

　　明许次纾《茶疏》称贮水器皿为瓮，"贮水"条曰："甘泉旋汲用之斯良，丙舍在城，夫岂易得，理宜多汲，贮大瓮中。但忌新器，为其火气未退，易于败水，亦易生虫。久用则善，最嫌他用。水性忌木，松杉为甚。木桶贮水，其害滋甚，挈瓶为佳耳。贮水，瓮口厚箬泥固，用

　　①　（明）沈长卿：《沈氏日旦》卷8，《续修四库全书》第1131册，上海古籍出版社2003年版。

　　②　（明）顾元庆：《茶谱》，《续修四库全书》第1115册，上海古籍出版社2003年版。

　　③　（明）高濂：《遵生八笺》卷11，《景印文渊阁四库全书》第871册，台湾商务印书馆1986年版。

　　④　（明）朱国祯《涌幢小品》卷15，中华书局1959年版。

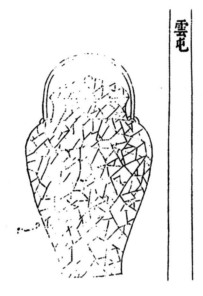

图4-3　明盛虞《竹炉并分封六事》中被称为云屯用于贮水的陶瓷茶瓶

时旋开。泉水不易，以梅雨水代之。"为何忌用新器、木器，嫌做他用，原因就在于易有异味，影响水质。"舀水"条曰："舀水必用瓷瓯，轻轻出瓮，缓倾铫中，勿令淋漓瓮内，致败水味，切须记之。"①为何水要轻轻舀出不能淋漓瓮内，就是防止混入杂质、灰尘和异味。

明程用宾《茶录》亦将贮水器皿称为瓮，"积水"条曰："江流山泉，或限于地，梅雨，天地化育万物，最所宜留。雪水，性感重阴，不必多贮。久食，寒损胃气。凡水以瓮置负阴燥洁檐间稳地，单帛掩口，时加拂尘，则星露之气常交而元神不爽。如泥固封纸，曝日临火，尘朦击动，则与沟渠弃水何异。"②为何不要"泥固封纸，曝日临火，尘朦击动"，异味容易混入杂质，产生异味，滋生不洁的水生物。

明熊明遇《罗芥茶记》也称贮水器皿为瓮："烹茶，水之功居大。无泉则用天水，秋雨为上，梅雨次之。秋雨冽而白，梅雨醇而白。雪水，五谷之精也，色不能白。养水须置石子于瓮，不惟益水，而白石清

① （明）许次纾：《茶疏》，《四库全书存目丛书·子部》第79册，齐鲁社1997年版。
② （明）程用宾：《茶录》，明万历三十二年戴凤仪刻本。

泉，会心亦不在远。"①在水中置石，作用是增加水中的微量元素，改善水的口感。

明高元濬《茶乘拾遗》在《罗岕茶记》的基础上进了一步："夫石子须取其水中表里莹彻者佳，白如截肪，赤如鸡冠，蓝如螺黛，黄如蒸栗，黑如玄漆，锦纹五色，辉映瓮中，徙倚其侧，应接不暇，非但益水，亦且娱神。"②高元濬进一步列举了瓮中的各类适宜的石头。

明罗廪《茶解》曰："梅水，须多置器于空庭中取之，并入大瓮，投伏龙肝两许包，藏月余汲用，至益人。伏龙肝，灶心中干土也。"③将灶心土投入瓮水中的作用是能够杀灭水中的微生物，保持水的洁净。

明沈长卿《沈氏日旦》亦称贮水器皿为瓮，"贮水"条曰："水瓮须置阴庭中，覆以纱帛，使承星露之气，则与源头活水不异。假令压以木石，封以纸箬，暴于日下，则机滞而气闭，水则腐矣。啜茗之趣在茶鲜水灵，茶失其鲜，水失其灵，则趣不超矣。"④所谓水之"灵"，在于鲜水、活水不受污染，未有异味。

贮水器皿还被称为罂、坛等。明朱曰藩《人日草堂引》曰："先是比丘圆澜自焦山来，罂中冷泉见饷。罂未启，置在墙脚。"⑤明徐献忠《品惠泉赋》曰："叔皮何子远游来归，汲惠山泉一罂遗予。"⑥明张大复《梅花草堂笔谈》"运水"条曰："有人运惠水……明日，当会茶，车至而亡其水，主人诘之，对曰：'相公故运坛耳，水何运焉！'坐客大笑，主人怒不止。……榜人顾三能为予买坛置水，得二十斛，喜甚，戏书所闻贻之。"⑦

明代茶具较之前代一个特别新颖的地方除了出现了茶壶外，还出现

①　（明）熊明遇：《罗岕茶记》，陶珽：《说郛续》卷37，清顺治三年李际期宛委山堂刻本。

②　（明）高元濬：《茶乘拾遗》下篇，《续修四库全书》第1115册，上海古籍出版社2003年版。

③　（明）罗廪：《茶解》，喻政：《茶书》，明万历四十一年刻本。

④　（明）沈长卿：《沈氏日旦》卷8，《续修四库全书》第1131册，上海古籍出版社2003年版。

⑤　（清）黄宗羲：《明文海》卷266，《景印文渊阁四库全书》第1453—1458册，台湾商务印书馆1986年版。

⑥　（清）陈元龙：《御定历代赋汇》卷28，《景印文渊阁四库全书》第1419—1422册，台湾商务印书馆1986年版。

⑦　（明）张大复：《梅花草堂笔谈》卷3，浙江人民美术出版社2016年版，第80页。

了洗茶用具。唐宋时期流行饼茶，茶叶饮用先要碾磨成粉，自然不必也不能清洗，但明代流行散茶，出现了泡茶饮用前用沸水对茶叶进行清洗的现象。洗茶用具随之产生，洗茶用具主要有直接用来清洗的茶洗和放置被洗茶叶的茶合，一般皆为陶瓷，当然也有其他材质。洗茶的作用一是涤除灰尘杂质，二是促使茶叶发香。

明许次纾《茶疏》涉及的洗茶用具有茶洗和瓷合，用来放置清洗过的茶叶。"洗茶"条曰："芥茶摘自山麓，山多浮沙，随雨辄下，即著于叶中。烹时不洗去沙土，最能败茶。必先盥手令洁，次用半沸水扇扬稍和洗之。水不沸，则水气不尽，反能败茶，毋得过劳，以损其力。沙土既去，急于手中挤令极干，另以深口瓷合贮之，抖散待用。洗必躬亲，非可摄代。凡汤之冷热，茶之燥湿，缓急之节，顿置之宜，以意消息，他人未必解事。"[1]《茶疏》"出游"条列举的士人出游需携带的茶具也包括"茶罂一，注二，铫一，小瓯四，洗一，瓷合一，铜炉一"，"茶罂"用来藏茶，"注"即茶壶用来泡茶，"铫"为煮水器用来烧水，"小瓯"用来盛茶，"铜炉"用来生火，而"洗"即茶洗，用来洗茶，"瓷合"用来盛放洗了的茶叶。

明罗廪《茶解》皆述及洗茶方法，但未提及洗茶用具。《茶解》"烹"条曰："芥茶用热汤洗过挤干，沸汤烹点。缘其气厚，不洗则味色过浓，香亦不发耳。自余名茶，俱不必洗。"[2]

明张丑《茶经》对茶洗的设计和洗茶方法有一定论述。"茶洗，以银为之，制如碗式，而底穿数孔，用洗茶叶，凡沙垢皆从孔中流出，亦烹试家不可缺者。"这种茶洗设计上外形像碗，底有几个孔，便于洗茶时尘垢从孔流出，在材质上，此茶洗为银。对于洗茶方法，"洗茶"条曰："凡烹蒸熟茶，先以热汤洗一两次，去其尘垢冷气，而烹之则美。"[3]

明冯可宾《芥茶笺》将茶洗称为涤器，"论烹茶"条曰："先以上品泉水涤烹器，务鲜务洁；次以热水涤茶叶，水不可太滚，滚则一涤无

① （明）许次纾：《茶疏》，《四库全书存目丛书·子部》第 79 册，齐鲁书社 1997 年版。

② （明）罗廪：《茶解》，喻政：《茶书》，明万历四十一年刻本。

③ （明）张丑：《茶经》，《中国古代茶道秘本五十种》第 2 册，全国图书馆文献缩微复制中心 2003 年版。

余味矣。以竹箸夹茶于涤器中，反复涤荡，去尘土、黄叶、老梗净，以手搦干，置涤器内盖定。少刻开视，色青香烈，急取沸水泼之。夏则先贮水而后入茶，冬则先贮茶而后入水。"①

明周高起《阳羡茗壶系》中的洗茶用具有茶洗和茶藏，茶藏是用来放置已清洗过的茶叶的用具。《阳羡茗壶系》曰："茶洗，式如扁壶，中加一盎鬲而细窍其底，便过水漉沙。茶藏，以闭洗过茶者，仲美、君用各有奇制，皆壶史之从事也。"②茶洗的设计像扁壶，中间加了"盎鬲"，从字义上看，"盎"为口小腹大的容器，"鬲"是足部中空似鼎的炊具，所以茶洗内的所谓盎鬲大概口小腹大并有三足，另设计上盎鬲底有细孔便于将沙尘冲出。茶藏的具体设计不得而知，但负有盛名的陈仲美、沈君用均曾制作过茶藏，而且为"奇制"，说明有些茶藏的艺术性很高。周高起《洞山岕茶系》对洗茶有进一步的论述："岕茶德全，策勋惟归洗控。沸汤泼叶即起，洗鬲敛其出液，候汤可下指，即下洗鬲排荡沙沫；复起，并指控干，闭之茶藏候投。盖他茶欲按时分投，惟岕既经洗控，神理绵绵，止须上投耳。"③

明文震亨《长物志》描绘了茶洗的设计和洗茶的方法。"茶洗"条曰："以砂为之，制如碗式，上下二层，上层底穿数孔用洗茶，沙垢悉从孔中流出，最便。"在设计上此种茶洗为陶瓷材质，外形似碗，有上下两层，上层底有数孔便于沙土尘垢从中流出。"洗茶"条曰："先以滚汤候少温洗茶，去其尘垢，以定碗盛之，俟冷点茶，则香气自发。"④说明洗茶的功能除了去尘垢，还有发茶香。

第二节　诗歌中的明代陶瓷茶具

明代诗歌创作十分繁荣，有大量涉及茶具的内容。下举数例。如明

① （明）冯可宾：《岕茶笺》，《丛书集成续编》第 86 册，新文丰出版公司 1988 年版。

② （明）周高起：《阳羡茗壶系》，《丛书集成续编》第 90 册，新文丰出版公司 1988 年版。

③ （明）周高起：《洞山岕茶系》，《丛书集成续编》第 86 册，新文丰出版公司 1988 年版。

④ （明）文震亨：《长物志》卷 12，《景印文渊阁四库全书》第 872 册，台湾商务印书馆 1986 年版。

王绂《悼松庵性海师》："蒲团对坐听松雨，茶具同携瀹碉流。"①明邵宝《寄吴嗣业》："茶香邻酒国，知味各称仙。何日携茶具，云山共我泉。"②明徐颖《西山梅花四首》："雪曙有僧携茗具，天寒无蝶上湘裙。"③明徐贲《次韵答杨孟载池阁晚坐四首》："茶器晚犹设，歌壶醒不敲。"④明高启《忆昨行寄吴中诸故人》："远携茗器下相候，喜有白首楞伽僧。"⑤

明代诗歌中最主要的陶瓷茶具是茶炉、煮水器、茶盏、茶壶，还有一些其他茶具。

一 诗歌中的明代陶瓷茶炉

明代诗歌中的茶炉除被称为炉，还往往被称为鼎和灶。

茶炉最常被称为炉。下举数例。明王绂《题静照轩》："寻常客不到山家，松火寒炉自煮茶。"⑥明徐岩泉《杂咏》："炉边细细吹烟火，莫使翩跹鹤避人。……新炉活火漫烹煎，更是江心第一泉。"⑦明文徵明《次夜会茶于家兄处》："寒夜清谈思雪乳，小炉活火煮溪冰。"⑧明吴宽《饮玉泉二首》："渴吻正须清冷好，寺僧空自置茶炉。"⑨明邵宝《重登松风阁》："茶垆夜湿昙花雨，画壁春销劫火烟。"⑩明王世贞《题尤生

① （明）王绂：《王舍人诗集》卷4，《景印文渊阁四库全书》第1237册，台湾商务印书馆1986年版。
② （明）邵宝：《容春堂前集》卷5，《景印文渊阁四库全书》第1258册，台湾商务印书馆1986年版。
③ （清）沈季友：《槜李诗系》卷19，《景印文渊阁四库全书》第1475册，台湾商务印书馆1986年版。
④ （清）张豫章等：《御选明诗》卷51，《景印文渊阁四库全书》第1442—1444册，台湾商务印书馆1986年版。
⑤ （明）钱谷：《吴都文萃续集》卷48，《景印文渊阁四库全书》第1385—1386册，台湾商务印书馆1986年版。
⑥ （明）王绂：《王舍人诗集》卷5，《景印文渊阁四库全书》第1237册，台湾商务印书馆1986年版。
⑦ （明）胡文焕：《茶集》，《百家名书》，明万历胡氏文会堂刻本。
⑧ （明）喻政：《茶集》卷2，喻政：《茶书》，明万历四十一年刻本。
⑨ （明）吴宽：《家藏集》卷17，《景印文渊阁四库全书》第1255册，台湾商务印书馆1986年版。
⑩ （明）邵宝：《容春堂前集》卷6，《景印文渊阁四库全书》第1258册，台湾商务印书馆1986年版。

画赠林总兵》："白云幕松顶，轻风扇茗垆。"①

　　茶炉有时也被称为鼎。如明谢迁《新茶馈雪湖辱佳咏次韵奉答》："烹鼎荐添文武火，分瓶遥试玉珠泉。"②明董传策《谢友惠茶》："烟鼎浪翻黄雀舌，冰壶雨滴鹧鸪斑。"③明边贡《暮春病起寄怀希尹》："院静帘垂春日斜，药炉茶鼎寄生涯。"④明徐𤊹《天津道中怀王玉生》："花下笔床临粉本，松间茶鼎扇青烟。"⑤明周忱《和靖坐吟图》："茶鼎烟消鹤梦惊，水瓶香雪一枝明。"⑥

　　茶炉还被称为灶。如明徐贲《赋得石井赠虎丘蟾书记》："锡影孤亭日，茶香小灶烟。"⑦明邵宝《冬日偶过听松南院》："日炅壶添酒，烟消灶熟茶。"⑧明徐𤊹《访杨山甫》："香销炉有烬，茶熟灶生烟。"⑨明黄希英《到太平观》："竹林晴翠重，茶灶紫烟浮。"⑩明吴宽《爱茶歌》："汤翁爱茶如爱酒，不数三升并五斗。先春堂开无长物，只将茶灶连茶白。"⑪

　　明代茶炉的材质主要有竹、铜、石和陶瓷。

　　明代以竹为材质的茶炉十分常见。下面列举数例。明徐𤊹《茶杂

①　（明）王世贞：《弇州续稿》卷19，《景印文渊阁四库全书》第1282—1284册，台湾商务印书馆1986年版。

②　（明）谢迁：《归田稿》卷7，《景印文渊阁四库全书》第1256册，台湾商务印书馆1986年版。

③　（明）醉茶消客：《茶书》，明抄本。

④　（明）边贡：《华泉集》卷6，《景印文渊阁四库全书》第1264册，台湾商务印书馆1986年版。

⑤　（明）徐𤊹：《幔亭集》卷9，《景印文渊阁四库全书》第1296册，台湾商务印书馆1986年版。

⑥　（明）曹学佺：《石仓历代诗选》卷354，《景印文渊阁四库全书》第1387—1394册，台湾商务印书馆1986年版。

⑦　（明）徐贲：《北郭集》卷4，《景印文渊阁四库全书》第1217册，台湾商务印书馆1986年版。

⑧　（明）邵宝：《容春堂续集》卷2，《景印文渊阁四库全书》第1258册，台湾商务印书馆1986年版。

⑨　（明）徐𤊹：《幔亭集》卷6，《景印文渊阁四库全书》第1296册，台湾商务印书馆1986年版。

⑩　（明）曹学佺：《石仓历代诗选》卷477，《景印文渊阁四库全书》第1387—1394册，台湾商务印书馆1986年版。

⑪　（明）吴宽：《家藏集》卷4，《景印文渊阁四库全书》第1255册，台湾商务印书馆1986年版。

咏》："竹炉莫放灰教冷，闻说诗肠好润枯。……竹炉蟹眼荐新尝，愈苦从教愈有香。"①明程敏政《竹茶炉卷》："新茶曾试惠山泉，拂拭筠炉手自煎。……细结湘筠煮石泉，虚心宁复畏相煎。"②筠为竹之意，筠炉也即竹炉。明邵宝《次王郡公煎茶行》："竹炉石鼎文具耳，妙手只在调和中。"③明谢士元《竹茶炉为僧题》："僧馆高闲事事幽，竹编茶具瀹清流。"④明陈继儒《试茶》："竹炉幽讨，松火怒飞。水交以淡，茗战而肥。"⑤

有些茶炉为铜炉。如明倪谦《咏雪唱和诗序》："香生石鼎茶初热，暖拂铜炉火旋添。"⑥明吴宽《侄奕勺泉烹茶风味甚胜》："碧瓮泉清初入夜，铜炉火暖自生春。"⑦明程敏政《斋所谢定西侯惠巴茶》："雪乳味调金鼎厚，松涛声泻玉壶长。"⑧诗句中的"金鼎"也即铜质茶炉。以下三首诗虽然是歌咏明代惠山听松庵竹炉的诗句，而且极力赞美竹炉贬斥铜炉，但也反映出铜炉在当时社会也很普遍，不然不会相提并论。明倪岳诗曰："金炉宝鼎多销歇，眼底怜渠独久全。"⑨明程敏政诗："可配瓦盆笤玉注，绝胜金鼎护砂眠。"⑩明陈璘识诗："古朴肯容铜鼎并，雅宜应置笔床前。"⑪诗句中的"金炉""金鼎""铜鼎"皆为铜质

① （明）喻政：《茶集》卷2，喻政：《茶书》，明万历四十一年刻本。

② （明）程敏政：《篁墩文集》卷74，《景印文渊阁四库全书》第1252—1253册，台湾商务印书馆1986年版。

③ （明）邵宝：《容春堂续集》卷1，《景印文渊阁四库全书》第1258册，台湾商务印书馆1986年版。

④ （明）曹学佺：《石仓历代诗选》卷390，《景印文渊阁四库全书》第1387—1394册，台湾商务印书馆1986年版。

⑤ （明）陈继儒：《晚香堂小品》卷7，上海杂志公司1936年版。

⑥ （明）倪谦：《倪文僖集》卷21，《景印文渊阁四库全书》第1439—1441册，台湾商务印书馆1986年版。

⑦ （明）吴宽：《家藏集》卷20，《景印文渊阁四库全书》第1255册，台湾商务印书馆1986年版。

⑧ （明）程敏政：《篁墩文集》卷77，《景印文渊阁四库全书》第1252—1253册，台湾商务印书馆1986年版。

⑨ （清）吴钺、刘继增：《竹炉图咏》元集，《锡山先哲丛刊》第1册，凤凰出版社2005年版。

⑩ （清）吴钺、刘继增：《竹炉图咏》利集，《锡山先哲丛刊》第1册，凤凰出版社2005年版。

⑪ （清）吴钺、刘继增：《竹炉图咏》元集，《锡山先哲丛刊》第1册，凤凰出版社2005年版。

茶炉。

有些茶炉材质为石。明高启《煮雪斋为贡文学赋禁言茶》："自扫琼瑶试晓烹，石炉松火两同清。"①明李延兴《渔阳客邸》："石垆添火试松香，袅袅篆云飞不起。天涯倦客此停骖，茶灶烟销犹隐几。奚奴呼觉日平西，一片秋声响窗纸。"②明孙承恩《出郭访隐士》："山敥野蕨频行酒，石鼎松根细煮茶。"③明周千秋《雨中集徐兴公汗竹斋烹武夷太姥支提鼓山清源诸茗》："扫叶呼童燃石鼎，开函随地品茶经。"④明虞谦《游宜兴大涪山追和乡先生史良臣诗韵》："石灶茶烟碧，螺杯酒晕红。"⑤明龚敩《中秋之夕分宪张侯以陆羽泉煎茶分惠》："琵琶洲前千越溪，镌石作灶留山坳。……欲读茶经且复休，漫写狂歌发深省，安得相从赋石鼎。"⑥

还有大量茶炉材质为陶瓷。以下数首诗歌中的瓦炉、土炉和瓦鼎皆指的是陶瓷茶炉。明费元禄《清明试茶》："春暮倍愁花鸟困，不妨频傍瓦炉煎。"⑦明王樨登《清明后一日赏新茶》："新火清明后，春茶谷雨前。……乌巾花树下，自傍瓦垆煎。"⑧明邱浚《冬夜》："铁砚烘冰研墨，瓦炉化雪烹茶。"⑨明王翰《雪夜茗会》："土炉火新炽，石鼎安欲正。"⑩明文徵明《煎茶》："竹符调水沙泉活，瓦鼎然松翠鬣香。"⑪

① （明）高启：《大全集》卷15，《景印文渊阁四库全书》第1230册，台湾商务印书馆1986年版。

② （清）张豫章等：《御选明诗》卷38，《景印文渊阁四库全书》第1442—1444册，台湾商务印书馆1986年版。

③ （明）孙承恩：《文简集》卷22，《景印文渊阁四库全书》第1271册，台湾商务印书馆1986年版。

④ （明）喻政：《茶集》卷2，喻政：《茶书》，明万历四十一年刻本。

⑤ （明）曹学佺：《石仓历代诗选》卷331，《景印文渊阁四库全书》第1387—1394册，台湾商务印书馆1986年版。

⑥ （明）龚敩：《鹅湖集》卷1，《景印文渊阁四库全书》第1233册，台湾商务印书馆1986年版。

⑦ （明）喻政：《茶集》卷2，喻政：《茶书》，明万历四十一年刻本。

⑧ （明）醉茶消客：《茶书》，明抄本。

⑨ （明）邱浚：《重编琼台稿》卷4，《景印文渊阁四库全书》第1248册，台湾商务印书馆1986年版。

⑩ （明）王翰：《梁园寓稿》卷1，《景印文渊阁四库全书》第1233册，台湾商务印书馆1986年版。

⑪ （明）文徵明：《文徵明集》补辑卷10，上海古籍出版社1987年版，第1031页。

明谢肇淛《茶洞》："草屋编茅竹结亭,薰床瓦鼎黑磁瓶。山中一夜清明雨,收却先春一片青。"谢肇淛《芝山日新上人自长溪归惠太姥霍童二茗赋谢四首》又诗曰:"瓦鼎生涛火候谙,旗枪倾出绿仍甘。"①

以下两首诗亦与陶瓷茶炉有关。明李叔玉《六平山》诗曰:"石鼎联诗茶共啜,瓦炉煎酒火频添。"②这两句诗实际上是互文,石鼎(石质炉)和瓦炉(陶瓷炉)皆可烹茶、温酒。明永瑛《戏赠阿师》诗:"瓦灶松炉自一家,阿师炊饭我煎茶。"③根据诗义,瓦灶(陶瓷灶)和松炉(松木炉)是可混用的,既可炊饭,又可煎茶,所以是"自一家"。

下面四首诗歌咏的都是惠山听松庵竹炉,但从侧面也反映出陶瓷茶炉在当时也很普及,不然诗人不会将陶瓷茶炉与竹炉放在一起议论。明朱逢吉诗曰:"织翠环炉代瓦陶,试烹山茗若溪毛。"④明杨循吉《秋亭复制新炉见赠》:"盛君昔南来,自携竹炉至。……岂无陶瓦辈,垄俗何足议。"⑤这两首诗中的"瓦陶""陶瓦"代指的都是陶瓷茶炉。明商良臣诗曰:"筠炉雅称试寒泉,雀舌龙团手自煎。……经纬功成谢陶铸,调元事业定能全。"⑥明钱骥诗曰:"鼎制新烦织翠筠,冶金陶埴未须论。"⑦这两首诗中的"陶铸"和"冶金陶埴"皆指的是陶瓷茶炉和金属茶炉(应主要为铜)。

明吴宽《谢李贞伯送瓦茶炉》透露出较多陶瓷茶炉设计的信息。"抟埴功成上短筵,茶香酒暖尽相便。送来陶鼎风斯下,移近寒屏火始然。巧匠刻铭依古制,才人联咏费新篇。却怜吴地官窑遍,深幸遗材出

① (明)喻政:《茶集》卷2,喻政:《茶书》,明万历四十一年刻本。

② (明)曹学佺:《石仓历代诗选》卷444,《景印文渊阁四库全书》第1387—1394册,台湾商务印书馆1986年版。

③ (明)释正勉、释性㳢:《古今禅藻集》卷27,《景印文渊阁四库全书》第1416册,台湾商务印书馆1986年版。

④ (清)吴钺、刘继增:《竹炉图咏》亨集,《锡山先哲丛刊》第1册,凤凰出版社2005年版。

⑤ (明)醉茶消客:《茶书》,明抄本。

⑥ (明)醉茶消客:《茶书》,明抄本。

⑦ (清)吴钺、刘继增:《竹炉图咏》亨集,《锡山先哲丛刊》第1册,凤凰出版社2005年版。

万砖。"①"搏埴"也即拍击黏土，是陶工制坯的过程。"搏埴功成上短筵"，反映了茶炉的制作过程和功用，用于筵席之上。"茶香酒暖尽相便"，这是补充说明此炉的功用，既可方便用于烹茶，又可暖酒。"送来陶鼎风斯下"，陶鼎也即陶瓷茶炉，"风斯下"源于庄子"故九万里，则风斯在下矣"的典故，表明此茶炉制作水平之高，其他茶炉都在它之下，但也一语双关，茶炉又称风炉，炉之下是要通风的，不然火很难旺盛。"巧匠刻铭依古制"，说明此炉依古制制作，而且上有铭文。"却怜吴地官窑遍"，说明此茶炉产于吴地官窑。

明末清初陈恭尹《茶灶》亦是一首描绘陶瓷茶炉的诗歌："白灶青铛子，潮州来者精。洁宜居近坐，小亦利随行。就隙邀风势，添泉战火声。寻常饥渴外，多事养浮生。"②"白灶青铛子"，说明此茶炉材质为白瓷，配以青瓷茶铛。"潮州来者精"，说明此炉产于潮州，且设计上很精致。"洁宜居近坐，小亦利随行"，反映此炉设计上佳，炉灰不易外扬，显得洁净适合靠近而坐，而且炉小适宜随身携带。"就隙邀风势，添泉战火声"，说明此炉临风火势更旺，设计上有利于燃料充分燃烧。"寻常饥渴外，多事养浮生"，这两句诗说明了茶炉的功用，不但平常可烹茶满足饥渴的生理需要，还可满足人生恬淡的精神追求。

二 诗歌中的明代陶瓷煮水器

明代诗歌中的煮水器，最常被称为瓶、铛和鼎，也有一些其他称呼。

煮水器最常被称为瓶。下举数例。明宋讷《舟宿桃花口》："客子茶瓶浮蟹眼，渔翁茅屋傍芦花。"③明蓝仁《春日忆章屯故居》："林阴岚湿藏书架，炉冷苔侵煮茗瓶。"④明蔡复一《茶事咏（有引）》："煎水

① （明）吴宽：《家藏集》卷10，《景印文渊阁四库全书》第1255册，台湾商务印书馆1986年版。

② （清）卓尔堪：《明遗民诗》卷6，中华书局1961年版，第224页。

③ （明）宋讷：《西隐集》卷3，《景印文渊阁四库全书》第1225册，台湾商务印书馆1986年版。

④ （明）蓝仁：《蓝山集》卷3，《景印文渊阁四库全书》第1229册，台湾商务印书馆1986年版。

不煎茶，水高发茶味。大都瓶杓间，要有山林气。"①明胡奎《答谢友人》："明日更须来看竹，山瓶汲水自煎茶。"②明梁用行诗曰："烟引翠阴秋绕榻，水喧清籁夜翻瓶。上人好就平安日，偏刻茶经当勒铭。"③明钱仲益诗曰："涛汹秋声翻雪乳，烟蒸春雨涤云腴。瓶笙尚作龙吟细，汗简犹疑鸟迹殊。"④此诗中为何把煮水器称为瓶笙？盖因瓶煮水时常发出类似笙箫的声音，故称。

煮水器也常被称为铛。下面列举几首诗为例。明唐之淳《雪水烹茶》："乞得银河水，来烹龙井茶。……玉液渗云旗，寒铛独煮时。"⑤明徐燉《试武夷新茶作建除体贻在杭犀》："破屋烟霭青，古铛香色绿。"⑥明蔡复一《茶事咏（有引）》："涤器傍松林，风铛作人语。"⑦明范景文《过泉林得灵字》："响传濑底同人语，涛沸铛中作雨听。"⑧明文徵明《期陈淳不至》："空令开竹径，深负洗茶铛。"⑨明王世贞《楚行意颇不决聊成一章》："何如且作祇园主，经卷茶铛次第陈。"⑩

煮水器有时也被称为鼎。明江左玄《山中烹茶》："瓢汲石泉烹活水，鼎中晴沸雪涛香。"⑪明杨基《留题湘江寺》："汲泉敲火煮新茗，茶香鼎洁泉甘清。"⑫明张吉《题刘世熙爱茶卷》："一炉一鼎深相结，

① （明）喻政：《茶集》，喻政：《茶书》，明万历四十一年刻本。

② （明）胡奎：《斗南老人集》卷3，《景印文渊阁四库全书》第1233册，台湾商务印书馆1986年版。

③ （清）吴钺、刘继增：《竹炉图咏》亨集，《锡山先哲丛刊》第1册，凤凰出版社2005年版。

④ （清）吴钺、刘继增：《竹炉图咏》亨集，《锡山先哲丛刊》第1册，凤凰出版社2005年版。

⑤ （明）唐之淳：《唐愚士诗》卷4，《景印文渊阁四库全书》第1236册，台湾商务印书馆1986年版。

⑥ （明）喻政：《茶集》卷2，喻政：《茶书》，明万历四十一年刻本。

⑦ （明）喻政：《茶集》卷2，喻政：《茶书》，明万历四十一年刻本。

⑧ （明）范景文：《文忠集》卷10，《景印文渊阁四库全书》第1295册，台湾商务印书馆1986年版。

⑨ （明）文徵明：《甫田集》卷2，《景印文渊阁四库全书》第1273册，台湾商务印书馆1986年版。

⑩ （明）王世贞：《弇州四部稿》卷42，《景印文渊阁四库全书》第1279—1281册，台湾商务印书馆1986年版。

⑪ （明）喻政：《茶集》卷2，喻政：《茶书》，明万历四十一年刻本。

⑫ （明）杨基：《眉庵集》卷3，《景印文渊阁四库全书》第1230册，台湾商务印书馆1986年版。

水火中宵犹未灭。"①明文徵明《嘉靖辛卯……》："谷雨乍过茶事好，鼎汤初沸有朋来。"②明王绂《雨夜宿实上人山房因题于竹石图》："茅庵近漏牵萝补，茶鼎将枯汲涧增。"③

煮水器还有其他称呼，如以下数诗将煮水器称为壶、罂和罍等。明王十朋《食义兴茶次梅尧臣食雅山茶韵》："提壶汲惠泉，扫雪烹诗家。"④明朱凯《茅山中人……》："应手倾入壶，蟹眼若浮蚁。甘腴胜醍醐，芳香夺兰芷。"⑤明谢复《茶坂》："一望渺何许，簇簇黄金芽。春罂煮残雪，诗兴清无涯。"⑥明陈达《夏至日雨中游园》："旋摘园茶烹石鼎，满罍泉水涤山罍。"⑦

在材质方面，明代诗歌中的煮水器最主流的材质是陶瓷，除此之外还有铜、银和石等。

明代诗歌中的陶瓷煮水器，被称为瓦瓶、砂（沙）瓶、瓷（磁）瓶、陶瓶、瓦铛、砂（沙）铛、瓦鼎等，也有其他称呼。

以下数诗陶瓷煮水器被称为瓦瓶。明胡文焕《茶歌》："呼童旋把二泉汲，瓦瓶津津雪气湿。"⑧明文徵明诗："瓦瓶新汲三泉水，纱帽笼头手自煎。"⑨明吕暄《蒙山茶》："土炕笼香朝出焙，瓦瓶翻雪夜生花。"⑩明孙蕡《送翰林宋先生致仕归金华》："归去山中无个事，瓦瓶春水自煎茶。"⑪

①　（明）张吉：《古城集》卷5，《景印文渊阁四库全书》第1257册，台湾商务印书馆1986年版。

②　（明）文徵明：《文徵明集》补辑卷12，上海古籍出版社1987年版，第1103页。

③　（明）王绂：《王舍人诗集》卷4，《景印文渊阁四库全书》第1237册，台湾商务印书馆1986年版。

④　（明）醉茶消客：《茶书》，明抄本。

⑤　（清）张豫章等：《御选明诗》卷22，《景印文渊阁四库全书》第1442—1444册，台湾商务印书馆1986年版。

⑥　（明）曹学佺：《石仓历代诗选》卷489，《景印文渊阁四库全书》第1387—1394册，台湾商务印书馆1986年版。

⑦　（明）曹学佺：《石仓历代诗选》卷441，《景印文渊阁四库全书》第1387—1394册，台湾商务印书馆1986年版。

⑧　（明）胡文焕：《茶集》，《百家名书》，明万历胡氏文会堂刻本。

⑨　（明）喻政：《烹茶图集》，喻政：《茶书》，明万历四十一年刻本。

⑩　（明）醉茶消客：《茶书》，明抄本。

⑪　（明）曹学佺：《石仓历代诗选》卷291，《景印文渊阁四库全书》第1387—1394册，台湾商务印书馆1986年版。

下面几首诗称陶瓷煮水器是砂（沙）瓶。明莫止《次青城翁见寄二首》："暑余倦极何聊赖，净洗砂瓶自煮茶。"①明文徵明《试吴大本所寄茶》："醉思雪乳不能眠，活火砂瓶夜自煎。"②文徵明《京师香山有玉泉……》又诗曰："修绠和云汲，沙瓶带月烹。"③明董说《蚕豆》："细雨卖茶声过后，竹炉烧笋火停时。沙瓶漆榼分前咏，豌豆今逢第二诗。"④

以下几首诗称陶瓷煮水器为瓷（磁）瓶。明盛颙诗曰："三湘漫卷瓷瓶里，一窍初分太极前。……我爱乡山入品泉，持归禅榻和云煎。"⑤明潘绪诗曰："第二泉高阿对泉，瓷瓶汲取竹炉煎。"⑥明张九才诗曰："出去茶烟空袅袅，微来火色尚娟娟。榆枝柳梗生新火，瓦罐瓷瓶继旧缘。"⑦明袁宗道《读李洞诗》："闲洗磁瓶烹芥茗，故人新寄玉山泉。"⑧

明韩奕《竹炉》诗称陶瓷煮水器为陶瓶："绿玉裁成偃月形，偏宜煮雪向岩扃。……偶斫樵柯供土锉，尚疑清籁和陶瓶。"⑨

有的陶瓷煮水器被称为瓦铛。如明孙一元《夜起煮茶》："瓦铛然野竹，石瓮泻秋江。水火声初战，旗枪势已降。"⑩明闵有功诗曰："瓦铛松火短筇炉，缥沫轻浮蟹眼珠。"⑪明徐𤊹《闲居》："石鼎香醅吟懒

① （明）曹学佺：《石仓历代诗选》卷502，《景印文渊阁四库全书》第1387—1394册，台湾商务印书馆1986年版。
② （明）喻政：《茶集》卷2，喻政：《茶书》，明万历四十一年刻本。
③ （明）汪砢玉：《珊瑚网》卷15，《景印文渊阁四库全书》第818册，台湾商务印书馆1986年版。
④ （清）朱彝尊：《明诗综》卷79，《景印文渊阁四库全书》第1459—1460册，台湾商务印书馆1986年版。
⑤ （清）吴钺、刘继增：《竹炉图咏》元集，《锡山先哲丛刊》第1册，凤凰出版社2005年版。
⑥ （明）醉茶消客：《茶书》，明抄本。
⑦ （明）醉茶消客：《茶书》，明抄本。
⑧ （清）张豫章等：《御选明诗》卷86，《景印文渊阁四库全书》第1442—1444册，台湾商务印书馆1986年版。
⑨ （清）吴钺、刘继增：《竹炉图咏》亨集，《锡山先哲丛刊》第1册，凤凰出版社2005年版。
⑩ （明）孙一元：《太白山人漫稿》卷4，《景印文渊阁四库全书》第1268册，台湾商务印书馆1986年版。
⑪ （明）喻政：《烹茶图集》，喻政：《茶书》，明万历四十一年刻本。

后，瓦铫茶熟梦回初。"①明高道素《煮茶亭戏仿坡翁作》："瓦铫雪浪分秋月，石鼎松风夹夜泉。"②

有的陶瓷煮水器被称为砂（沙）铫。如明文肇祉《久雨》："香焚凝净几，茶焙煮砂铫。"③明文徵明《袁与之送新茶荐以荣夫新笋赋谢二君》："拣芽骈笋荐新泉，石鼎沙铫手自煎。"④

有的陶瓷煮水器被称为瓦鼎。如明谢肇淛诗曰："瓦鼎斜支旁药栏，松窗白日翠涛寒。"⑤明郭继芳诗："松涛瑟瑟瓦鼎沸，清烟一道凌紫霞。"⑥明江左玄诗："桐阴匝地松影乱，呼童饷客燃风炉。一缕清烟透书幌，瓦鼎晴翻雪涛响。"⑦

还有的陶瓷煮水器被称为沙锅、瓦釜、瓦缶、陶匏、土盏、瓦盆和土铛等。如明黄汉卿《穹窿山》："一尊醉倒东风里，更觅沙锅谷雨茶。"⑧明古时学诗曰："石阑瓦釜博山炉，卧阁香清展画图。"⑨明刘锐《雨霁同邻翁过田家》："村翁款客偏淳朴，瓦缶清泉为煮茶。"⑩明邵宝《煎茶寄吴封君》："陶匏介炉竹，煎竟还自斟。"⑪明文徵明《岁暮斋居即事》："纸窗猎猎风生竹，土盏浮浮火宿茶。"⑫明程敏政诗曰："可配瓦盆笃玉注，绝胜金

———————

①　（清）张豫章等：《御选明诗》卷86，《景印文渊阁四库全书》第1442—1444册，台湾商务印书馆1986年版。

②　（清）沈季友：《槜李诗系》卷18，《景印文渊阁四库全书》第1475册，台湾商务印书馆1986年版。

③　（明）文征明：《文氏五家集·录事诗集》卷12，《景印文渊阁四库全书》第1382册，台湾商务印书馆1986年版。

④　（明）文征明：《文氏五家集·太史诗集》卷6，《景印文渊阁四库全书》第1382册，台湾商务印书馆1986年版。

⑤　（明）喻政：《烹茶图集》，喻政：《茶书》，明万历四十一年刻本。

⑥　（明）喻政：《烹茶图集》，喻政：《茶书》，明万历四十一年刻本。

⑦　（明）喻政：《烹茶图集》，喻政：《茶书》，明万历四十一年刻本。

⑧　（明）钱谷：《吴都文萃续集》卷20，《景印文渊阁四库全书》第1385—1386册，台湾商务印书馆1986年版。

⑨　（明）喻政：《烹茶图集》，喻政：《茶书》，明万历四十一年刻本。

⑩　（清）沈季友：《槜李诗系》卷11，《景印文渊阁四库全书》第1475册，台湾商务印书馆1986年版。

⑪　（明）邵宝：《容春堂续集》卷1，《景印文渊阁四库全书》第1258册，台湾商务印书馆1986年版。

⑫　（清）张豫章等：《御选明诗》卷80，《景印文渊阁四库全书》第1442—1444册，台湾商务印书馆1986年版。

鼎护砂眠。"①明韩奕诗曰："偶斫樵柯供土锉，尚疑清籁和陶瓶。"②

陶瓷有崇玉的倾向，明代诗歌中的陶瓷煮水器被美称为玉瓶、玉壶和玉笙等。如明费宷《长至斋居和答太常盛程斋少常胡九鸾》："轻瓷茗饮清何极，羽客敲冰贮玉瓶。"③明莫止《次韵匏庵学士题复竹茶炉卷》："剪竹攒炉为品泉，泉清惟称露芽煎。……失脚误投金帐去，灰心曾伴玉瓶眠。"④明程敏政《斋所谢定西侯惠巴茶》："雪乳味调金鼎厚，松涛声泻玉壶长。"⑤明怡庵诗曰："紫笋香浮阳羡雨，玉笙声沸惠山泉。"⑥明邾庚老诗曰："第二之泉泉上亭，道人茶具竹炉成。……火升龙气若丹鼎，瓶合凤声如玉笙。"⑦陶瓷美称为玉，而且煮水器烧水时会发出如笙歌般的声音，故合称玉笙。

明代诗歌中的陶瓷煮水器其材质颜色主要偏向青和黑，大概这些颜色适合置于火上，接受烟熏火烤。

以下诗歌中的"青铛""青瓶"和"翠瓶"皆是指青色陶瓷煮水器。明陈恭尹《茶灶》："白灶青铛子，潮州来者精。"⑧明夏良胜《啜茶》："水凿冰崖凝碧碗，火翻雪浪覆青瓶。"⑨明范昌龄诗曰："玉碗素涛晴雪卷，翠瓶香蔼自云稠。"⑩

下面诗歌中的煮水器是黑色陶瓷煮水器。明谢肇淛《茶洞》："草

①（清）吴钺、刘继增：《竹炉图咏》元集，《锡山先哲丛刊》第1册，凤凰出版社2005年版。

②（清）吴钺、刘继增：《竹炉图咏》亨集，《锡山先哲丛刊》第1册，凤凰出版社2005年版。

③（清）张豫章等：《御选明诗》卷79，《景印文渊阁四库全书》第1442—1444册，台湾商务印书馆1986年版。

④（明）曹学佺：《石仓历代诗选》卷502，《景印文渊阁四库全书》第1387—1394册，台湾商务印书馆1986年版。

⑤（明）程敏政：《篁墩文集》77，《景印文渊阁四库全书》第1252—1253册，台湾商务印书馆1986年版。

⑥（清）吴钺、刘继增：《竹炉图咏》亨集，《锡山先哲丛刊》第1册，凤凰出版社2005年版。

⑦（清）吴钺、刘继增：《竹炉图咏》亨集，《锡山先哲丛刊》第1册，凤凰出版社2005年版。

⑧（清）卓尔堪：《明遗民诗》卷6，中华书局1961年版，第224页。

⑨（明）夏良胜：《东洲初稿》卷8，《景印文渊阁四库全书》第1269册，台湾商务印书馆1986年版。

⑩（明）醉茶消客：《茶书》，明抄本。

屋编茅竹结亭，熏床瓦鼎黑磁瓶。"①明董传策《谢友惠茶》："烟鼎浪翻黄雀舌，冰壶雨滴鹧鸪斑。"②"冰壶雨滴鹧鸪斑"，指的是黑瓷煮水器上有类似雨滴和鹧鸪斑的斑纹。

明刘嵩《遣送茶器与欧阳仲元》一诗透露出较多陶瓷煮水器设计的信息："金樽翠杓非吾事，瓦缶瓷罂也可怜。急送直愁冲暮雨，远携应得注寒泉。枯匏久厌山瓢薄，冻芋空嘲石鼎圆。扑室栗香春酒醒，能忘敲火事烹煎。"③"金樽翠杓"指的是精美的酒器，"瓦缶瓷罂"为陶瓷煮水器，说明诗人对饮酒和珍贵的酒器并无兴趣，对饮茶和看似廉价的茶具却心生喜爱，从字义上看，缶在器型上是一种小口大肚的容器，罂也类似。"远携应得注寒泉"，说明了瓦缶瓷罂的功能，那就是容纳泉水烹烧。"枯匏久厌山瓢薄"，匏为葫芦，剖开即为瓢，诗义是瓦缶瓷罂外形像枯匏，并且壁较厚。"冻芋空嘲石鼎圆"，即瓦缶瓷罂外形也像冬天的芋头，圆形并非很规则。"扑室栗香春酒醒，能忘敲火事烹煎"，这是进一步说明瓦缶瓷罂的功用，栗香，为茶香之意，茶往往发出似栗的香味，陶瓷煮水器可用来烹茶烧水，用以醒酒。

明沈周《石鼎》一诗虽描绘的是石质煮水器，但对我们了解陶瓷煮水器的设计也有参考价值。诗曰："惟尔宜烹我服从，浑然玉斫谢金镕。广唇哆哆宁无合，栲腹彭亨自有容。味在何妨人染指，铼存还愧母尸饔。老夫饱饭需茶次，笑看其间水火攻。"④"惟尔宜烹我服从"，意为石鼎适合烧水，且使用方便。"浑然玉斫谢金镕"，意为石鼎的材质是石凿制而成，并非金属熔铸。"广唇哆哆宁无合"，"广唇"，也即较宽的唇口，"哆哆"，为开口之意，诗义为此石鼎为唇口，并且为敞口。"栲腹彭亨自有容"，即石鼎中空容量较大，应是鼓腹。"味在何妨人染指，铼存还愧母尸饔"，意为茶水的美味应是众人

① （明）喻政：《茶集》卷2，喻政：《茶书》，明万历四十一年刻本。

② （明）醉茶消客：《茶书》，明抄本。

③ （明）刘嵩：《槎翁诗集》卷6，《景印文渊阁四库全书》第1227册，台湾商务印书馆1986年版。

④ （明）沈周：《石田诗选》卷10，《景印文渊阁四库全书》第1249册，台湾商务印书馆1986年版。

共享，享受者应愧谢他人的付出，侧面反映石鼎的容水量大，可供应众人。"老夫饱饭需茶次，笑看其间水火攻"，这表明了石鼎的功用和使用方式，用来烹茶饮用促进饭食消化，使用时将石鼎贮水后置于火上，也即"水火攻"。

除陶瓷外，有的煮水器材质为铜。如明释妙声《煮雪斋》："禅客嗜春茶，铜瓶煮雪花。"①明永瑛《题院壁》："自爱青山常住家，铜瓶闲煮壑源茶。"② 明朱朴《西皋得新茶以诗索和》："何因日就林塘汲，醉看铜瓶滚雪花。"③明顾协诗曰："翦得三湘影数竿，制成茶具事清欢。笙竽韵发铜瓶古，鸾凤声沉石鼎寒。"④明徐𤏳《御茶园》："铜铛响雷炉掣电，瓦瓯浮出琉璃光。"⑤明袁宗道《夏日黄平倩邀饮崇国寺葡萄林》："石砌滴玎玎，铜铛鸣霍霍。"⑥

亦有煮水器材质为银。如明张昱《听雪轩》："花飞翠袖寒光动，茶煮银瓶夜气清。"⑦明丘吉《春夜二首》："银瓶浇茗漱春醒，倚遍雕阑睡未成。"⑧明王世懋《解语花·题美人捧茶》："银瓶小婢，偏点缀几般佳丽。凭陆生空说《茶经》，何似侬家味。"⑨明谢士元《和竹茶灶诗》："银铛煮月当晴夜，石鼎凝云带晚秋。"⑩

还有煮水器材质为石。如明赵完璧《煎茶（都城作）》："斧冰寒泉下，

① （明）释妙声：《东皋录》卷上，《景印文渊阁四库全书》第 1227 册，台湾商务印书馆 1986 年版。

② （明）释正勉、释性𣬈：《古今禅藻集》卷 27，《景印文渊阁四库全书》第 1416 册，台湾商务印书馆 1986 年版。

③ （清）沈季友：《槜李诗系》卷 11，《景印文渊阁四库全书》第 1475 册，台湾商务印书馆 1986 年版。

④ （清）吴钺、刘继增：《竹炉图咏》亨集，《锡山先哲丛刊》第 1 册，凤凰出版社 2005 年版。

⑤ （明）喻政：《茶集》卷 2，喻政：《茶书》，明万历四十一年刻本。

⑥ （明）刘侗：《帝京景物略》卷 1，《四库全书存目丛书·史部》第 248 册，齐鲁书社 1997 年版。

⑦ （明）张昱：《可闲老人集》卷 3，《景印文渊阁四库全书》第 1222 册，台湾商务印书馆 1986 年版。

⑧ （清）张豫章等：《御选明诗》卷 105，《景印文渊阁四库全书》第 1442—1444 册，台湾商务印书馆 1986 年版。

⑨ （清）陈梦雷：《古今图书集成·食货典》卷 295，中华书局 1934 年版。

⑩ （明）曹学佺：《石仓历代诗选》卷 390，《景印文渊阁四库全书》第 1387—1394 册，台湾商务印书馆 1986 年版。

粉玉石瓶中。凤团沉夜寂，兽炭烧春红。"①明谢应芳《重游惠山煮泉》："老夫来访旧僧家，石铫试瀹赵州茶。"②明如律诗曰："湘竹编炉石作铫，禅房待客不胜清。"③明杜芥《寄莘叟采茶》："蕨芽深处草新晴，急采头茶煮石铫。"④明徐溥《僧舍尝茶》："缁流不类玉川家，石鼎风炉自煮茶。"⑤明文徵明《茶具十咏·茶鼎》："斫石肖古制，中容外坚白。"⑥

三　诗歌中的明代陶瓷茶盏

明代诗歌中的茶盏，被称为盏、碗、瓯和杯等。

明诗中的茶盏有时被称为盏。如明张昱《凝香阁听雪》："数杯酒力春容转，满盏茶香夜思清。"⑦明王翰《雪夜茗会》："奇茗畜时久，待此佳客命。……盏斝涤已洁，盘托拭更净。"⑧明朱凯《茅山中人……》："情闲好品茶，性淡能辨水。……杯面铺白花，盏底绝纤滓。"⑨明徐熥《和梅尧臣作宋著凤团茶韵》："芳蕊盏碗浮，通鬯襟怀中。"⑩明杨爵《雪茶》："六花烹作六安水，瑞气都留玉盏中。"⑪

明诗中的茶盏也常被称为碗。如明陈献章《杂兴》："东家茗碗频分啜，两腋清风也可怜。"⑫明许相卿《真如寺》："玄谈种种浮生外，茗碗深深坐

①　（明）赵完璧：《海壑吟稿》卷2，《景印文渊阁四库全书》第1285册，台湾商务印书馆1986年版。

②　（明）醉茶消客：《茶书》，明抄本。

③　（清）吴钺、刘继增：《竹炉图咏》亨集，《锡山先哲丛刊》第1册，凤凰出版社2005年版。

④　（清）卓尔堪：《明遗民诗》卷13，中华书局1961年版，第535页。

⑤　（明）曹学佺：《石仓历代诗选》卷389，《景印文渊阁四库全书》第1387—1394册，台湾商务印书馆1986年版。

⑥　（明）文徵明：《文徵明集》补辑卷16，上海古籍出版社1987年版，第1216页。

⑦　（明）张昱：《可闲老人集》卷3，《景印文渊阁四库全书》第1222册，台湾商务印书馆1986年版。

⑧　（明）王翰：《梁园寓稿》卷1，《景印文渊阁四库全书》第1233册，台湾商务印书馆1986年版。

⑨　（清）张豫章等：《御选明诗》卷22，《景印文渊阁四库全书》第1442—1444册，台湾商务印书馆1986年版。

⑩　（明）醉茶消客：《茶书》，明抄本。

⑪　（明）杨爵：《杨忠介集》卷12，《景印文渊阁四库全书》第1276册，台湾商务印书馆1986年版。

⑫　（明）陈献章：《陈白沙集》卷5，《景印文渊阁四库全书》第1246册，台湾商务印书馆1986年版。

醉余。"①明林廷玉《林泉夏日遣兴》："野老共清谈,蟹眼入茗碗。"②明祝允明《赠张守之工部》："皓月清风居不隔,酒杯茶碗共余情。"③明王世贞《雨泊昆成遣信要仲蔚》："呼童洗茶碗,君解过侬否。"④

茶盏也常被称为瓯。如明程敏政《赠程都纪宗贵宋相文清公之裔藏有先世诰牒》："散局敲棋子,轻瓯泛茗花。"⑤明吴宽《饮阳羡茶》："今年阳羡山中品,此日倾来始满瓯。"⑥明文肇祉《中秋夜虎丘玩月》："醉倚千人石,山僧供茗瓯。"⑦明顾璘《寿姚孟恭七十》："大道长生唯药鼎,清谈终日有茶瓯。"⑧明文徵明《雨中杂述》："客去茶瓯歇,闲愁总上眉。"⑨

茶盏有时也被称为杯。如明徐贲《次韵如律侍者》："瓶古泉滋莹,杯香茗味佳。"⑩明李昌祺《春祭陪祀东书堂赐茶退归作》："棋布星罗局,茶倾雪泛杯。"⑪明文徵明《雨后》："竹几蒲团供坐睡,茗杯香鼎有闲缘。"⑫明吴宽《爱茶歌》："堂中无事长煮茶,终日茶杯不离

① (明)许相卿:《云村集》卷2,《景印文渊阁四库全书》第1272册,台湾商务印书馆1986年版。

② (明)曹学佺:《石仓历代诗选》卷423,《景印文渊阁四库全书》第1387—1394册,台湾商务印书馆1986年版。

③ (明)祝允明:《怀星堂集》卷7,《景印文渊阁四库全书》第1260册,台湾商务印书馆1986年版。

④ (明)王世贞:《弇州四部稿》卷27,《景印文渊阁四库全书》第1279—1281册,台湾商务印书馆1986年版。

⑤ (明)程敏政:《篁墩文集》卷70,《景印文渊阁四库全书》第1252—1253册,台湾商务印书馆1986年版。

⑥ (明)吴宽:《家藏集》卷24,《景印文渊阁四库全书》第1255册,台湾商务印书馆1986年版。

⑦ (明)文徵明:《文氏五家集·录事诗集》卷14,《景印文渊阁四库全书》第1382册,台湾商务印书馆1986年版。

⑧ (明)顾璘:《顾华玉集·山中集》卷3,《景印文渊阁四库全书》第1263册,台湾商务印书馆1986年版。

⑨ (明)文徵明:《甫田集》卷7,《景印文渊阁四库全书》第1273册,台湾商务印书馆1986年版。

⑩ (明)徐贲:《北郭集》卷4,《景印文渊阁四库全书》第1217册,台湾商务印书馆1986年版。

⑪ (明)李昌祺:《运甓漫稿》卷3,《景印文渊阁四库全书》第1242册,台湾商务印书馆1986年版。

⑫ (明)文徵明:《甫田集》卷13,《景印文渊阁四库全书》第1273册,台湾商务印书馆1986年版。

口。"①明邵宝《圆通寺》："石乳峰前雷雨来，圆通寺里咏茶杯。"②

　　明代诗歌中茶盏的主要材质是陶瓷，瓷与茶盏联系在一起，诗人们常称茶盏为瓷（磁）瓯。如明邓原岳《鼓山茶》："雨后新茶及早收，山泉石鼎试磁瓯。"③明谢肇淛《邢子愿惠蜀茗至东郡赋谢》："松火山僮构，瓷瓯侍女擎。"④明沈周《月夕汲虎丘第三泉煮茶坐松下清啜》："石鼎沸风怜碧绉，磁瓯盛月看金铺。"⑤明陆深《桂州夜宴出青州山查荐名》："清润入脾消酒渴，瓷瓯如雪更宜茶。"⑥明倪祚诗曰："竹格总如前度好，瓷瓯那得旧时娟。"⑦

　　陶瓷茶盏有时也被称为瓦瓯、瓷杯和瓦杯等。如明徐𤊹《丘文举寄金井坑茶用苏子由煎茶韵答谢》："铜铛响雷炉掣电，瓦瓯浮出琉璃光。"⑧明张以宁《陆羽烹茶》："阅罢茶经坐石苔，惠山新汲入瓷杯。"⑨明陶望龄《遇雪忆越中旧游二首》："小出携茶鼎，旋烹试瓦杯。"⑩

　　甚至茶盏直接被称为茗瓷或瓷。如明张琦《送李司空》："茗瓷酒盏醒还醉，云锦风髯白又红。"⑪张琦《游佛国寺次王侍御韵》又诗曰："茗瓷取水妨龙毒，革履穿花得麝脐。"⑫明蒋之骥《鹿田寺》："折茗瓷

　　① （明）吴宽：《家藏集》卷4，《景印文渊阁四库全书》第1255册，台湾商务印书馆1986年版。

　　② （明）邵宝：《容春堂前集》卷8，《景印文渊阁四库全书》第1258册，台湾商务印书馆1986年版。

　　③ （明）喻政：《茶集》卷2，喻政：《茶书》，明万历四十一年刻本。

　　④ （明）喻政：《茶集》卷2，喻政：《茶书》，明万历四十一年刻本。

　　⑤ （明）沈周：《石田诗选》卷2，《景印文渊阁四库全书》第1249册，台湾商务印书馆1986年版。

　　⑥ （明）陆深：《俨山续集》卷7，《景印文渊阁四库全书》第1268册，台湾商务印书馆1986年版。

　　⑦ （清）吴钺、刘继增：《竹炉图咏》利集，《锡山先哲丛刊》第1册，凤凰出版社2005年版。

　　⑧ （明）喻政：《茶集》卷2，喻政：《茶书》，明万历四十一年刻本。

　　⑨ （明）张以宁：《翠屏集》卷2，《景印文渊阁四库全书》第1226册，台湾商务印书馆1986年版。

　　⑩ （明）陶望龄：《歇庵集》卷1，《续修四库全书》第1365册，上海古籍出版社2003年版。

　　⑪ （清）胡文学：《甬上耆旧诗》卷7，《景印文渊阁四库全书》第1256册，台湾商务印书馆1986年版。

　　⑫ （清）胡文学：《甬上耆旧诗》卷7，《景印文渊阁四库全书》第1256册，台湾商务印书馆1986年版。

中供，前峰座上朝。"①明费宷《长至斋居和答太常盛程斋少常胡九鸾》："轻瓷茗饮清何极，羽客敲冰贮玉瓶。"② 明谭元春《汲君山柳毅井水试茶于岳阳楼下》："不风亦不云，静瓷擎月色。"③

明代诗歌中，对陶瓷有很强的崇玉倾向，陶瓷似玉是对瓷质的赞美，因此茶盏常被称为玉碗或玉瓯。

有的茶盏被美称为玉碗。如明李熔《林秋窗精舍啜茶》："玉碗啜来肌骨爽，却疑林馆是蓬山。"④明范昌龄诗曰："玉碗素涛晴雪卷，翠瓶香蔼自云稠。"⑤明陈昌诗曰："摘向金蕾东风小，盛来玉碗白花稠。"⑥明杨慎《和章水部沙坪茶歌》："贮之玉碗蔷薇水，拟以帝台甘露浆。"⑦明胡应麟《少傅赵公斋头烹供虎丘新茗适侯家以紫牡丹至清香艳色应接不遑即席二首》："玉碗坐邀阳羡月，金盘驰送洛城霞。"⑧

有的茶盏被美称为玉瓯。如明颜潜庵《尝新茶》："玉瓯瀹出生云浪，宝鼎烹来滚雪花。"⑨明谢士元《和竹茶灶诗》："玉瓯金碾相将久，拟待春风到雅州。"⑩明谢士元又诗曰："乾坤取象方成器，水火功收不论秋。尘尾有情披拂遍，玉瓯多事往来稠。"⑪明杨廉夫诗曰："雪泛玉瓯茶吐味，花零金剪烛生光。"⑫明王世懋《解语花·题美人捧茶》词

① （清）胡文学：《甬上耆旧诗》卷30，《景印文渊阁四库全书》第1256册，台湾商务印书馆1986年版。

② （清）张豫章等：《御选明诗》卷79，《景印文渊阁四库全书》第1442—1444册，台湾商务印书馆1986年版。

③ （明）谭元春：《谭友夏合集》卷22，上海杂志公司1935年版。

④ （明）醉茶消客：《茶书》，明抄本。

⑤ （明）醉茶消客：《茶书》，明抄本。

⑥ （明）醉茶消客：《茶书》，明抄本。

⑦ （明）杨慎：《升庵集》卷39，《景印文渊阁四库全书》第1270册，台湾商务印书馆1986年版。

⑧ （明）胡应麟：《少室山房集》卷63，《景印文渊阁四库全书》第1290册，台湾商务印书馆1986年版。

⑨ （明）邓志谟：《茶酒争奇》卷2，邓志谟：《七种争奇》，清春语堂刻本。

⑩ （明）曹学佺：《石仓历代诗选》卷390，《景印文渊阁四库全书》第1387—1394册，台湾商务印书馆1986年版。

⑪ （明）醉茶消客：《茶书》，明抄本。

⑫ （明）田汝成：《西湖游览志》卷17，《景印文渊阁四库全书》第585册，台湾商务印书馆1986年版。

曰："云翻露蕊，早碾破愁肠万缕，倾玉瓯徐上闲阶，有个人如意。"①

明代诗歌中的茶盏最主流的毫无疑问是白瓷，另外还有青瓷、黑瓷和红瓷等。

白瓷茶盏常被称为白瓯或素瓷。如明杨廉《烹茶和赵侍御韵》："白瓯晃漾识先春，最惬空斋静坐人。"②明张岱《曲中妓王月生》："白瓯沸雪发兰香，色似梨花透窗纸。"③明胡虞逸《敲冰煮茶》："煮冰如煮石，泼茶如泼乳。生香湛素瓷，白凤出吞吐。"④

因白瓷色白似雪，明代诗歌常用雪来形容茶盏。如明文彭《煮茶》："煮得新茶碧似油，满倾如雪白瓷瓯。"⑤明王问《竹茶炉》："净洗雪色瓷，言倾鱼眼沸。"⑥作者不详的明人诗曰："雪瓯再引腕白雪，飒飒轻飔袭两肘。"⑦明杨慎《鹧鸪天·以茉莉沙坪茶送少岷》词曰："云叶嫩，乳花新，冰瓯雪碗却杯巡。"⑧明吴廷翰《过白石山下人家啜茶》："草屋生松火，烹茶献雪瓯。"⑨明王世贞《谢宜兴令惠新茶》："中泠新水泼冰丝（宋第一茶名），泻向宣州雪白瓷。"⑩

明代诗歌有时也用白玉来形容白瓷茶盏。明罗钦顺《示允迪允恕二弟》："风动青纱帐，茶香白玉瓯。"⑪明王世贞《和东坡居士煎茶韵》："君不见，蒙顶空劳荐巴蜀，定红输却宣瓷玉。"⑫"宣瓷玉"，指的是宣州窑烧制的似白玉般的白瓷茶盏。

① （清）陈梦雷：《古今图书集成·食货典》卷295，中华书局1934年版。

② （明）曹学佺：《石仓历代诗选》卷434，《景印文渊阁四库全书》第1387—1394册，台湾商务印书馆1986年版。

③ （明）张岱：《张岱诗文集·张子诗秕》卷3，上海古籍出版社1991年版，第45页。

④ （清）卓尔堪：《明遗民诗》卷15，中华书局1961年版，第638页。

⑤ （明）醉茶消客：《茶书》，明抄本。

⑥ （明）醉茶消客：《茶书》，明抄本。

⑦ （明）朱存理：《珊瑚木难》卷2，《景印文渊阁四库全书》第815册，台湾商务印书馆1986年版。

⑧ （明）杨慎：《杨慎词曲集》，四川人民出版社1984年版，第100页。

⑨ （明）吴廷翰：《吴廷翰集》，中华书局1984年版，第234页。

⑩ （明）王世贞：《弇州续稿》卷25，《景印文渊阁四库全书》第1282—1284册，台湾商务印书馆1986年版。

⑪ （明）罗钦顺：《整庵存稿》卷16，《景印文渊阁四库全书》第1261册，台湾商务印书馆1986年版。

⑫ （明）王世贞：《弇州续稿》卷9，《景印文渊阁四库全书》第1282—1284册，台湾商务印书馆1986年版。

明代白瓷最著名的是景德镇瓷。以下两首诗均咏及了景德镇宣德窑（宣窑）茶盏。明文肇祉《寓目自遣》："字学永和修禊帖，茶倾宣德小磁瓯。"①明金蟠孙《崇祯宫词》："赐来谷雨新茶白，景泰盘盛宣德瓯。"②

明胡应麟《吴德符损饷宣德茶盂二枚，因瀹天池新焙赋二绝以赏之》亦歌咏的是宣窑茶盏。其一曰："柴汝官哥各浪传，摩娑秋色到龙泉。筵中宣德新磁在，笑杀何郎食万钱。"其二曰："把赠双珍破寂寥，龙团翻雪乱云飘。琅琊旧著煎茶赋，已说宣窑胜定窑。"③诗人认为有宣窑的白瓷茶盏在，宋代的柴窑、汝窑、官窑、哥窑和龙泉窑都不过浪得虚名而已，而且宣窑瓷也要胜过宋代烧造白瓷的定窑。

以下两首诗为专咏白瓷茶盏的诗歌。

明盛时泰《大城山房十咏·茶杯》诗曰："白玉谁家酒盏，青花此地茶瓯。只许唤醒清思，不教除去闲愁。"④"白玉谁家酒盏"，指的是茶盏美似白玉，且亦可做酒盏之用。"青花此地茶瓯"，指的是茶盏上有青花彩绘。青花是明代最流行的彩绘，广义上青花瓷也是白瓷，因为青花等彩绘只能绘于白瓷之上。"只许唤醒清思，不教除去闲愁"，表明了茶盏的功用，可提神醒脑、消愁解闷。

明文徵明《茶具十咏·茶瓯》诗曰："畴能炼精珉，范月夺素魄。清宜鬻雪人，雅惬吟风客。谷雨斗时珍，乳花凝处白。林下晚未收，吾方迟来屐。"⑤"畴能炼精珉，范月夺素魄"，指的是白瓷茶盏美得似乎能炼出精美的白玉，又似汲取并夺去了月亮的魂魄。"清宜鬻雪人，雅惬吟风客"，诗义是茶盏清雅适合饮茶，可激发诗兴。"谷雨斗时珍，乳花凝处白"，这是进一步歌咏茶盏的功用，是谷雨时节斗茶珍贵的茶具。

① （明）文徵明：《文氏五家集·录事诗集》卷13，《景印文渊阁四库全书》第1382册，台湾商务印书馆1986年版。

② （清）沈季友：《檇李诗系》卷24，《景印文渊阁四库全书》第1475册，台湾商务印书馆1986年版。

③ （明）胡应麟：《少室山房集》卷79，《景印文渊阁四库全书》第1290册，台湾商务印书馆1986年版。

④ （明）醉茶消客：《茶书》，明抄本。

⑤ （明）文徵明：《文徵明集》补辑卷16，上海古籍出版社1987年版，第1216页。

　　到清代，当时社会仍非常推崇景德镇白瓷茶盏。以下三诗分别歌咏的是明洪武、宣德和成化年间烧造的茶盏。清丁寿昌《明太祖供奉盏歌》诗序曰："乙未春，购茶器数事，有一盏极白，当书大明洪武年制。盏中一茶字，按高氏《遵生八笺》云，明世宗坛盏皆有茶汤等字。知此供御物也。"诗曰："明初定鼎方南渡，不尚豪华崇朴素。……贡来玉盏登华筵，赐茶别殿延英宣。"①清郑板桥《李氏小园》："兄起扫黄叶，弟起烹秋茶。……杯用宣德瓷，壶用宜兴砂。"②清樊增祥《试茶》："秋冷风炉渐可偎，候汤评水助诗材。工夫可但茶中久，更玩成窑小泡杯。"③

　　明代诗歌中的茶盏除白瓷外，还常出现青瓷，青瓷茶盏常被称为碧碗、碧瓯。

　　以下数诗中的青瓷茶盏被称为碧碗。明来复见心《卧雪斋诗》："碧碗茶香清瀹乳，红炉木火暖生烟。"④明储巏《次韵谢武靖伯惠茉莉茶二首》："茉莉香浮碧碗新，枪旗犹带建安春。"⑤明刘嵩《北斋晚凉即事》："碧碗行茶冰共进，青盘盛果酒频添。"⑥明林鸿《酬张少府惠山僧茶》："碧碗沧洲片片云，金茎汉苑棱棱水。"⑦明夏良胜《啜茶》："故乡茶叶异乡烹，添得吟肠一味清。水凿冰崖凝碧碗，火翻雪浪覆青瓶。"⑧

　　青瓷茶盏有时亦被称为碧瓯。如明素庵《姚少师寄阳羡茶以诗次韵酬答》："细瀹碧瓯香味美，重开锦字雅情真。"⑨明王洪《西湖饮游书

　　①　王锡祺：《山阳诗征续编》卷26，陕西人民出版社2011年版，第645—646页。

　　②　（清）郑板桥：《郑板桥全集》，齐鲁书社1985年版，第71页。

　　③　（清）樊增祥：《樊山集》续集卷19，文海出版社1980年版，第1857页。

　　④　（明）田汝成：《西湖游览志余》卷14，《景印文渊阁四库全书》第585册，台湾商务印书馆1986年版。

　　⑤　（明）曹学佺：《石仓历代诗选》卷429，《景印文渊阁四库全书》第1387—1394册，台湾商务印书馆1986年版。

　　⑥　（明）刘嵩：《槎翁诗集》卷6，《景印文渊阁四库全书》第1227册，台湾商务印书馆1986年版。

　　⑦　（明）林鸿：《鸣盛集》卷3，《景印文渊阁四库全书》第1231册，台湾商务印书馆1986年版。

　　⑧　（明）夏良胜：《东洲初稿》卷8，《景印文渊阁四库全书》第1269册，台湾商务印书馆1986年版。

　　⑨　（明）醉茶消客：《茶书》，明抄本。

赠沈茶博》："百斛美醪终日醺，碧瓯偏喜试先春。"①明许天锡《柬省寮故人》："五粒寒松苍石古，一旗春茗碧瓯新。"②明孙伟《同养斋游慧力寺》："法侣喜相偶，煮茶支跛铛。碧瓯濯孤兴，起爱缘云行。"③

明王绂《题真上人竹茶炉》将青瓷茶盏称为翠瓯："玉臼夜敲苍雪冷，翠瓯晴引碧云稠。"④明文彭《煮茶》称茶盏之色为缥色："缥色瓷瓯尽草虫，新茶凝碧味初浓。"⑤缥，即淡青色。明程敏政《病中夜试新茶简二弟戏用建除体》称青瓷茶盏为青瓷瓯："朝来定与两难弟，执手共瀹青瓷瓯。"⑥明沈周《纪梦》诗中的青瓷茶盏是秘色瓯："儿郎习字陟厘纸，童子供茶秘色瓯。"⑦秘色瓷是唐五代越窑生产的一种极品青瓷，沈周所用秘色瓯可能是唐五代遗留下来的，也可能是明代仿制的。

明代景德镇窑以生产白瓷为主，亦有青瓷。清乾隆帝《咏宣窑碗》歌咏了景德镇宣德年间烧制的青瓷碗："落霞彩散不留形，浴出长天霁色青。成化鸡缸夸五色，椎轮于此溯仪型。"⑧在设计上，此碗色彩似雨后或雪后天空纯净的青色，造型似成化鸡缸杯。

明代诗歌中有时还出现黑瓷茶盏，最典型的黑瓷茶盏是建窑瓷。以下几首诗歌中的建州瓷瓯、建州紫金、建州紫磁皆指的是建窑黑瓷茶盏。明谢肇淛《夏日过兴公绿玉斋啜新茗同赋建除体》："建州瓷瓯浮新茗，除尽烦忧梦初醒。"⑨谢肇淛还在《烹茶图集》文中说："公事罄

① （明）王洪：《毅斋集》卷4，《景印文渊阁四库全书》第1237册，台湾商务印书馆1986年版。

② （明）曹学佺：《石仓历代诗选》卷446，《景印文渊阁四库全书》第1387—1394册，台湾商务印书馆1986年版。

③ （明）曹学佺：《石仓历代诗选》卷470，《景印文渊阁四库全书》第1387—1394册，台湾商务印书馆1986年版。

④ （清）吴钺、刘继增：《竹炉图咏》亨集，《锡山先哲丛刊》第1册，凤凰出版社2005年版。

⑤ （明）醉茶消客：《茶书》，明抄本。

⑥ （明）程敏政：《篁墩文集》卷63，《景印文渊阁四库全书》第1252—1253册，台湾商务印书馆1986年版。

⑦ （明）沈周：《石田诗选》卷6，《景印文渊阁四库全书》第1249册，台湾商务印书馆1986年版。

⑧ （清）弘历：《御制诗四集》卷39，《景印文渊阁四库全书》第1307—1308册，台湾商务印书馆1986年版。

⑨ （明）喻政：《茶集》卷2，喻政：《茶书》，明万历四十一年刻本。

折之暇，命侍儿擎建瓷一瓯啜之，不觉两腋习习清风生耳。"①明蔡羽《煮七宝泉》："建州紫瓷金叵罗，钱塘新拣龙井茶。"②明黄省曾《煮七宝泉》："建州紫磁金叵罗，钱塘新拣龙井茶。"③建窑黑瓷往往是紫黑色，故称紫金、紫瓷。

明代黑瓷茶盏并非纯黑，上面往往有各种烧造过程中形成的纹路，典型的是兔毫纹，也有其他。以下几首诗中的黑瓷茶盏皆带有兔毫纹。明刘泰《谢磷以惠桂花茶》："金粟金芽出焙籝，鹤边小试兔丝瓯。"④明张宇初《次姚少师茶歌韵》："囊收余沥倾玉兔，乳面一扫浮云收。"⑤明陶望龄《中郎尝品茶，云龙井未免草气，虎丘豆花气，罗岕金石气》："胜公煎茶契斯法，兔褐瓯中雪花白。"⑥"兔丝瓯""玉兔"和"兔褐瓯"均指的是带有兔毫纹路的黑瓷茶盏。

明杨基《木茶炉》中的黑瓷茶盏带有鹧鸪斑纹："九天清泪沾明月，一点芳心托鹧鸪。"⑦明冯时可《秋夜试茶》中的黑瓷茶盏带有铜叶纹："闷来无伴倾云夜，铜叶闲尝紫笋茶。"⑧

以下诗中的"黄金瓯""金瓯"也很可能是黑瓷茶盏，黑瓷往往带有或深或浅的金黄色。明王宠《七宝泉》："携来双玉瓶，酌以黄金瓯。"⑨明林廷棉《和赵克用爻史煎茶韵》："石鼎烹来初荐客，金瓯啜罢解通神。"⑩明章志宗《夜坐》："金瓯泛酒飘春雾，石鼎烹茶响夜

①　（明）喻政：《烹茶图集》，喻政：《茶书》，明万历四十一年刻本。

②　（明）醉茶消客：《茶书》，明抄本。

③　（明）曹学佺：《石仓历代诗选》卷501，《景印文渊阁四库全书》第1387—1394册，台湾商务印书馆1986年版。

④　（明）醉茶消客：《茶书》，明抄本。

⑤　（明）张宇初：《岘泉集》卷4，《景印文渊阁四库全书》第1236册，台湾商务印书馆1986年版。

⑥　（明）陶望龄：《歇庵集》卷2，《续修四库全书》第1365册，上海古籍出版社2003年版。

⑦　（明）杨基：《眉庵集》卷8，《景印文渊阁四库全书》第1230册，台湾商务印书馆1986年版。

⑧　（清）张豫章等：《御选明诗》卷110，《景印文渊阁四库全书》第1442—1444册，台湾商务印书馆1986年版。

⑨　（明）钱谷：《吴都文萃续集》卷19，《景印文渊阁四库全书》第1385—1386册，台湾商务印书馆1986年版。

⑩　（明）曹学佺：《石仓历代诗选》卷463，《景印文渊阁四库全书》第1387—1394册，台湾商务印书馆1986年版。

潮。"①

明杨守址《陈方伯邀观惠山泉》诗中的紫霞杯也可能是黑瓷茶盏，黑瓷往往略带紫色。诗曰："树影波心见，茶香云外栽。竹炉有风味，醒却紫霞杯。"②

明曹溶《兔毫盏歌报陈若水》是一首专咏建窑黑盏的诗歌，此诗虽描绘的是宋代流传下来的建盏，但对我们了解明代的黑盏设计也有借鉴意义。诗曰："建安黑窑天下奇，土质光怪欺琉璃。内含纹泽细毫发，传是窑变非人为。宋家茶焙首北苑，必须此盏相鼓吹。银丝冰芽洁莫比，取白注黑乖所宜。谁知往哲嗜淳雅，目击彩翠心不怡。求器求才两无异，力斥炫耀追纯熙。……六百年间几灰劫，兵喧火烈仍孑遗。岁加斑驳异常制，砂痕蚀尽参敦彝。陈公知我饶古癖，拿舟割爱来见贻。栴檀作室法锦囊，启视端可辉须眉。凉轩酌水敢轻试，睹物想象元祐时。"③"建安黑窑天下奇，土质光怪欺琉璃"，说的是建窑黑盏是天下之奇，瓷质观感之美甚至超过琉璃。"内含纹泽细毫发，传是窑变非人为"，指的是瓷盏外壁内带有似细微兔毫的纹路，并非人力所为，而是自然的窑变。"宋家茶焙首北苑，必须此盏相鼓吹。银丝冰芽洁莫比，取白注黑乖所宜"，说的是宋代饮茶需用建盏，将白色茶水注入黑盏之中。"谁知往哲嗜淳雅，目击彩翠心不怡。求器求才两无异，力斥炫耀追纯熙"，说的是黑瓷显得比较淳朴，不似青瓷颜色绚丽，反而获得先哲的喜爱。"六百年间几灰劫，兵喧火烈仍孑遗。岁加斑驳异常制，砂痕蚀尽参敦彝"，说的是此盏从宋代经历六百年重重浩劫而来，颜色已经显得有些斑驳，被侵蚀已出现砂痕，就像上古历经岁月的敦厚的彝鼎。"陈公知我饶古癖，拿舟割爱来见贻。栴檀作室法锦囊，启视端可辉须眉"，指的是陈若水乘舟将此盏送来，包裹锦囊置于栴檀盒中，十分珍重。"凉轩酌水敢轻试，睹物想象元祐时"，即小心地在轩室中酌

① （明）曹学佺：《石仓历代诗选》卷506，《景印文渊阁四库全书》第1387—1394册，台湾商务印书馆1986年版。

② （明）曹学佺：《石仓历代诗选》卷428，《景印文渊阁四库全书》第1387—1394册，台湾商务印书馆1986年版。

③ （清）沈季友：《檇李诗系》卷23，《景印文渊阁四库全书》第1475册，台湾商务印书馆1986年版。

水试用此盏，看着此物想象宋代元祐年间前人使用这只茶盏的情形。

明代诗歌中还有红瓷茶盏。明王世贞《醉茶轩歌为詹翰林东图作》："定州红瓷玉堪炉，酿作蒙山顶头露。"[1]王世贞《和东坡居士煎茶韵》又诗曰："君不见，蒙顶空劳荐巴蜀，定红输却宣瓷玉。"[2]王世贞诗中的红瓷为定窑所产，可能是宋代定窑烧造流传下来的，明代定窑已停烧。此茶盏在设计上十分精美，达到了"玉堪炉"的程度。

清代乾隆帝曾赋诗歌咏明代景德镇宣德窑烧造的红瓷茶盏。《咏官窑碗托子宣窑茗碗》诗曰："托子成于宋，岁陈碗莫寻。宣窑尚堪配，春茗雅宜斟。青拟天蓝蔚（谓托子），红洵霞赤侵（谓茗碗）。陶君如有识，谢我善知音。"[3]诗中宋代的茶托与明代宣窑的茶盏和谐地搭配在一起，茶托为青瓷，色拟天蓝，茶盏为红瓷，颜色绚丽似红霞。乾隆帝《咏宣窑碗》又诗曰："雨过脚云娄尾垂，夕阳孤鹜照飞时。泥澄铁旋丹砂染，此碗陶成色肖之。（右霁红）"[4]诗义为霁红碗的色彩像雨过天晴的天空的红色，像夕阳西下时的红霞，像陶瓷制作澄泥旋坯时被丹砂染就。

明代诗歌中另还有花瓷（磁），花瓷意为带有纹饰的陶瓷茶盏，可能是划花、刻花和印花，也可能是绘花，在明代，绘花应是主流。如明缪觊诗曰："水汲西禅陆子泉，带香仙掌合炊煎。……白绢印封春受惠，花瓷醒酒夜忘眠。"[5]明顾清《惠泉试茗》："临流啜花磁，更忆长安客。"[6]明谢承举《睡起口占》："茶瀹花磁洗睡魔，枕流亭上暮凉多。"[7]明蒋文藻《立夏日俗尚斗茶，戏为煎煮，自谓曲几蒲团，一领略车声羊肠之趣，啜

① （明）王世贞：《弇州续稿》卷 11，《景印文渊阁四库全书》第 1282—1284 册，台湾商务印书馆 1986 年版。

② （明）王世贞：《弇州续稿》卷 9，《景印文渊阁四库全书》第 1282—1284 册，台湾商务印书馆 1986 年版。

③ （清）弘历：《御制诗五集》卷 19，《景印文渊阁四库全书》第 1309—1310 册，台湾商务印书馆 1986 年版。

④ （清）弘历：《御制诗四集》卷 39，《景印文渊阁四库全书》第 1307—1308 册，台湾商务印书馆 1986 年版。

⑤ （明）醉茶消客：《茶书》，明抄本。

⑥ （明）顾清：《东江家藏集》卷 12，《景印文渊阁四库全书》第 1261 册，台湾商务印书馆 1986 年版。

⑦ （明）曹学佺：《石仓历代诗选》卷 495，《景印文渊阁四库全书》第 1387—1394 册，台湾商务印书馆 1986 年版。

宋宫绣茶不啻也，因成一律，复图此以纪其胜》："花瓷雪涨鸡嗉暖，石鼎云翻蟹眼鲜。"①明李梦阳《谢友送惠山泉》："越州花瓷蒸燕竹，阳羡紫芽出包束。"②

四 诗歌中的明代陶瓷茶壶

明代诗歌中的茶具相比前代的一个重大变化是出现了茶壶，最受青睐的茶壶是宜兴紫砂壶。

明代诗歌中的茶壶最常被称为壶。如明袁衮《赏新茶》："新茶吾所爱，最爱雨前茶。四月梧荫下，壶杯写乳花。"③明沈启南《雨坐》："独坐匡床听不得，一壶茗色乱萝烟。"④明夏良胜《次谢家埠用前韵》："兀兀推蓬坐，方壶有剩茶。"⑤明李东阳《游城西故赵尚书果园与萧文明李士常陈玉汝潘时用倡和四首》："花蹊柳径稀疏见，茗碗冰壶次第斟。"⑥明吴时来《横州报恩寺》："为借残僧旧草毡，茶壶酒榼一萧然。"⑦

明末冯梦龙辑录有当时的一首民歌《茶》："斟不出茶来把口吹，壶嘴放在姐口里。不如做个茶壶嘴，常在姐口讨便宜。滋味清香分外奇。"⑧在茶壶中泡茶为何常有斟不出来的情况，因为明代流行的是保留完整茶芽形状的散茶，并非需碾磨成粉的饼茶，在壶内的沸水中茶芽会舒展膨胀，易堵住壶嘴，所以会有以口含嘴吹壶的现象。

茶壶有时也被称为瓶。如明徐𤊶《武夷采茶词》诗曰："竹火风炉

① （清）沈季友：《檇李诗系》卷 10，《景印文渊阁四库全书》第 1475 册，台湾商务印书馆 1986 年版。

② （明）醉茶消客：《茶书》，明抄本。

③ （明）醉茶消客：《茶书》，明抄本。

④ （清）沈季友：《檇李诗系》卷 13，《景印文渊阁四库全书》第 1475 册，台湾商务印书馆 1986 年版。

⑤ （明）夏良胜：《东洲初稿》卷 8，《景印文渊阁四库全书》第 1269 册，台湾商务印书馆 1986 年版。

⑥ （清）张豫章等：《御选明诗》卷 75，《景印文渊阁四库全书》第 1442—1444 册，台湾商务印书馆 1986 年版。

⑦ （清）汪森：《粤西诗载》卷 18，《景印文渊阁四库全书》第 1465 册，台湾商务印书馆 1986 年版。

⑧ （明）冯梦龙：《明清时调集》上册《山歌》卷 10，上海古籍出版社 1987 年版，第 439 页。

煮石铫，瓦瓶碟碗注寒浆。啜来习习凉风起，不数松萝顾渚香。"①风炉是生活器具，石铫是石质煮水器，瓦瓶是陶瓷茶壶，碗为茶盏。

茶壶有时也被称为注。明末冯梦龙辑录的民歌《茶注》曰："结识私情好像茶注能。冷热温炖待子多少人。我为子你个冤家吃子多少苦。了你前头清爽后来浑。"②此民歌以女子的视角用茶壶喻指男女私情。"冷热温炖待子多少人"，指茶壶泡茶会由热变冷，有时为保温又去炖热，喻指男子用情不专，忽冷忽热。"我为子你个冤家吃子多少苦"，指茶壶所泡的茶水会有苦味，喻女子为情吃了许多苦，感到苦涩。"了你前头清爽后来浑"，指茶壶泡茶时茶水一开始清爽，慢慢会变得浑浊，喻指男子慢慢变浑，浑亦有糊涂不明事理之意。

明代茶壶最具声望的毫无疑问是宜兴紫砂壶。以下几首诗歌中的茶壶都是宜兴紫砂壶。明蔡复一《茶事咏（有引）》诗曰："煎水不煎茶，水高发茶味。……今时无石鼎，托客觅宜兴。"③宜兴即指宜兴紫砂壶。明钱福诗曰："更看阳羡山中罐，奇事应谁有十全。"④阳羡是宜兴的别称，阳羡山中罐即宜兴紫砂壶。明徐渭《某伯子惠虎丘茗谢之》："虎丘春茗妙烘蒸，七碗何愁不上升，青箬旧封题谷雨，紫砂新罐买宜兴。"⑤诗中的紫砂新罐当然是宜兴紫砂壶。明盛时泰《大城山房十咏·茶瓶》："山里谁烧紫玉，灯前自制青囊。可是杖藜客至，正当隔座茶香。"⑥所谓紫玉、茶瓶，很可能也指的是紫砂壶。

以下几首诗是专咏宜兴紫砂壶的诗歌。明蔡成中《茶罐与汪少石许茶罐以诗速之》："昔日曾烹阳羡茶，而今不见荆溪水。水流蜀山拥作泥，肤脉腻细良无比。土人范器复试茶，雅观不数黄金美。平生嗜茶颇成癖，挈罐相俱四千里。瓦者已破锡者存，破吾所惜存吾鄙。"⑦诗中指出宜兴蜀山的陶泥上佳细腻，用之做茶壶十分雅观，似黄金之美。从诗

① （明）喻政：《茶集》卷2，喻政：《茶书》，明万历四十一年刻本。
② （明）冯梦龙：《明清时调集》上册《山歌》卷6，上海古籍出版社1987年版，第364页。
③ （明）喻政：《茶集》，喻政：《茶书》，明万历四十一年刻本。
④ （明）醉茶消客：《茶书》，明抄本。
⑤ （明）徐渭：《徐渭集》，中华书局1983年版，第289页。
⑥ （明）醉茶消客：《茶书》，明抄本。
⑦ （明）醉茶消客：《茶书》，明抄本。

义看，诗人除紫砂壶外，还有锡制茶壶，但他真正爱惜的是前者，而鄙夷后者。

明袁宗道《寿亭舅赠我宜兴瓶茶具酒具，一时精美，喜而作歌》诗："吾舅赠我宜兴瓶，色如羊肝坚如石。吾家复有古铜铛，莲子枯硬土花赤。茗品长兴弟虎丘，酿法蓟州兄三白。酒苦茶香足我事，从此瓶铛不虚设。……左置铛，右置瓶。大奴烧松根，小奴涤瓷罂。坐愁汤老手自瀹，才闻酒响涎不禁。三杯好颜色，七碗生寒栗。清冷顷觉肝肠换，磊块都从毛孔出。"①诗中指出诗人所用茶具是宜兴紫砂壶，酒具是古铜铛，茶具设计上是"色如羊肝坚如石"，也即颜色如羊肝般的紫红色，且坚硬如石，十分精美。

明周高起《过吴迪美朱萼堂看壶歌兼呈贰公》诗曰："荆南土俗雅尚陶，茗壶奔走天下半。吴郎鉴器有渊心，曾听壶工能事判。源流裁别字字矜，收贮将同彝鼎玩。……卷袖摩挲笑向人，次第标题陈几案。……指摇盖作金石声，款识称堪法书按。某为壶祖某云孙，形制敦庞古为灿。……始信黄金瓦价高，作者展也天工窜。"②诗中指出宜兴崇尚紫砂壶，天下流行。吴迪美十分有鉴赏力，像古代彝鼎一样收藏紫砂壶，按等次排名。在设计上，紫砂壶往往作金石声，款识达到很高的书法水平，早期的壶形制更为敦朴，器型更大。做壶者真可谓天工，壶之紫砂竟比黄金价还更高。

明林茂之《林茂之陶宝肖像歌（为冯本卿金吾作）》："昔贤制器巧含朴，规仿樽壶从古博。我明龚春时大彬，量齐水火抟埴作。……荆溪陶正司陶复，泥沙贵重如珩璜。世间茶具称为首，玩赏揩摩为人手。粉锡型模莫与争，素磁斟酌长相偶。义取炎凉无变更，能使为汤气永清。动则禁持慎捧执，久且色泽生光明。近闻复有友泉子，雅式精工仍继美。"③诗义是紫砂艺人制器巧妙而又朴拙，设计上模仿上古的樽壶，最有成就的开创者是供春和时大彬，使泥沙贵如佩玉，紫砂壶真可谓茶具之首。其他材质的器物锡与瓷都不能与之相提并论，紫砂的材质能使茶

① （明）袁宗道：《白苏斋类集》卷1，上海古籍出版社1989年版，第6页。
② （明）周高起：《阳羡茗壶系》，《丛书集成续编》第90册，新文丰出版公司1988年版。
③ （明）周高起：《阳羡茗壶系》，《丛书集成续编》第90册，新文丰出版公司1988年版。

水久置不变味。因为易碎捧持紫砂壶要十分小心，时间久了壶面更生出光泽。最近有艺人徐友泉，款式高雅制作精致仍然非常美好。

明俞仲茅《俞仲茅赠冯本卿都护陶宝肖像歌》："何人霾向陶家侧，千年化作土赭色。捄来播治水火齐，义兴好手夸埏埴。春涛沸后春旗濡，彭亨豕腹正所须。……于今东海小冯君，清赏风流天下闻。"①诗义为制作紫砂壶的陶泥为土赭色，宜兴优秀的艺人善于播弄水火制作成壶，设计上壶身较大、容水较多（彭亨豕腹）。俞仲茅歌咏的可能是相对早期的壶，那时制壶更倾向于大。

明熊飞《坐怀苏亭焚北铸炉以陈壶徐壶烹洞山岕片歌》："书斋蕴藉快沉燎，汤社精微重茶器。景陵铜鼎半百沽，荆溪瓦注十千余。宣工衣钵有施叟，时大后劲模陈徐。凝神呢古得古意，宁与秦汉官哥殊。"②诗义是作为贵重的茶具，陆羽的铜炉也不过值钱半百，而宜兴紫砂值钱十千，紫砂艺人时大彬之后最有成就的继承者是陈仲美和徐友泉，在设计上紫砂模仿古意，也确实得到了古意，可与秦汉古器以及官窑、哥窑名瓷相提并论。

明代紫砂壶对后世影响最大的毫无疑问是时大彬所制壶，清人对时壶多有歌咏。

如清陈维崧《赠高侍读澹人以宜壶二器并系以诗》诗曰："宜壶作者推龚春，同时高手时大彬。……彬也沉郁并老健，沙法质古肌理匀。有如香盒乍脱薛，其上刻画雌凫蹲。又如北宋没骨画，幅幅硬作麻皮皴。……腊茶褐色好规制，软媚讵入山斋珍。"③诗义是时大彬是和供春齐名的紫砂壶制作者，时大彬所制壶设计上风格沉郁老健，胎质古朴均匀，器型像脱去了绿薛的香盒，上面还塑有雌凫蹲据，壶面又像宋代的没骨画，作麻皮皴状，这实在是茶褐色高雅的规制，绝非妖媚媚人。

又如清高士奇《宜壶歌答陈其年检讨》诗曰："荆南山下罨画溪，溪光潋滟澄沙泥。土人取沙作茶器，大彬名与龚春齐。规制古朴复细

① （明）周高起：《阳羡茗壶系》，《丛书集成续编》第90册，新文丰出版公司1988年版。

② （清）吴骞：《阳羡名陶录》卷下，《续修四库全书》第1111册，上海古籍出版社2003年版。

③ （清）吴骞：《阳羡名陶录》卷下，《续修四库全书》第1111册，上海古籍出版社2003年版。

腻，轻便堪入筠笼携。……两壶圆方各异状，隔城郑重裹锦绨。"①此诗是前诗的和诗，时大彬壶的设计显得古朴细腻，两壶圆方各异。

又如清汪士慎《苇村以时大彬所制梅花沙壶见赠漫赋兹篇志谢雅贶》诗曰："阳羡茶壶紫云色，浑然制作梅花式。寒沙出冶百年余，妙手时郎谁得知。感君持赠白头客，知我平生清苦癖。清爱梅花苦爱茶，好逢花候贮灵芽。"②此诗中时大彬所制紫砂壶设计上呈梅花状，壶之颜色似紫云。

又如清人张廷济得到一把时大彬壶，赋诗《得时少山方壶于隐泉王氏乃国初进士幼扶先生旧物率赋四律》曰："添得萧斋一茗壶，少山佳制果精殊。从来器朴原团土，且喜形方未破觚。……金沙僧寂供春杳，此是荆南旧范模。削竹镌留廿字铭，居然楷法本《黄庭》。云痕断处笔三折，雪点披来砂几星。……延陵著录征君说，好寄邮筒问大宁。（海宁吴丈兔床著《阳羡名陶录》，海盐家文渔兄撰《阳羡陶说》，二君皆博稽，此壶大宁堂款，必有考也。）"③时大彬字少山。诗义为时大彬所制壶十分精巧非同寻常，设计上显得朴拙，器型似觚呈方形，甚至超过了金沙寺僧和供春所制杏瘿壶，壶身上有用竹镌刻的二十字铭文，书法水平达到了王羲之的作品《黄庭经》，壶之款识为大宁堂款。

清徐熊飞《观叔未时大彬壶》是前引张廷济（号叔未）的和诗："少山方茗壶，其口强半升。……良工举手见圭角，那能便学苏摸棱。凛然若对端正士，性情温克神坚凝。风尘沦落复见此，真书廿字铭厥底。削竹契刻妙人神，不信芦刀能刻髓。……携壶对客不释手，形模大似提梁卣。……薄技真堪一代师。姓名独冠陶人首。吾闻美壶如美人，气韵幽洁肌理匀。"④诗义为时大彬壶容量大概略微超过半升，实为良工，毫不含糊，在设计上此壶像凛然的端正之士，性情温婉而坚毅，壶

① （清）吴骞：《阳羡名陶录》卷下，《续修四库全书》第1111册，上海古籍出版社2003年版。

② （清）吴骞：《阳羡名陶续录》，《续修四库全书》第1111册，上海古籍出版社2003年版。

③ （清）吴骞：《阳羡名陶续录》，《续修四库全书》第1111册，上海古籍出版社2003年版。

④ （清）吴骞：《阳羡名陶续录》，《续修四库全书》第1111册，上海古籍出版社2003年版。

身上镌刻有正楷二十字，书法精妙入神，器型很像提梁卣，气韵上如美人般幽洁且肌理均匀。

清沈铭彝《时壶歌为叔未解元赋》也是前述张廷济诗的和诗："少山作器器不窳，罨画溪边剧轻土。后来作者十数辈，逊此形模更奇古。……庐陵妙句清通神，（壶底镂'黄金碾畔绿尘飞，碧玉瓯中素涛起'二句。欧公诗也。）细书深刻藏颜筋。……商周吉金案头列，殿以瓦注光磷彬。"①时大彬之后制壶名家数十辈，均逊于他，更显得奇古，壶底镂有宋代欧阳修的诗句"黄金碾畔绿尘飞，碧玉瓯中素涛起"，书法带有唐代颜真卿的风格，此壶可与商周的彝鼎并列案头，愈显文雅。

五 诗歌中的明代其他陶瓷茶具

除茶炉、煮水器、茶盏和茶壶外，明代诗歌中还有一些其他茶具，主要有藏茶器具、贮水器具和洗茶器具等，碾茶器具在一定范围内也还存在。

明代诗歌中的藏茶器具主要被称为瓶，多为陶瓷。如明吴尔施《上石西州》："瓶中携得家园茗，太子亭边竹火煎。"②明贝琼《方文敏惠二白瓶及新茶土铁》："建溪春茶风露洁，赤城海错波涛腥。老夫不费百金字，远道忽来双玉瓶。"③此诗藏茶器具被称为白瓶和玉瓶，为白瓷茶具无疑，玉为对瓷之美称。

贮水器具被称为瓮、罂和瓶等，一般为陶瓷。

贮水器具最常被称为瓮。下举数例。明李梦阳《谢友送惠山泉》："开瓮滴滴皆新泉，敢谓君非山水仙。"④明凌云翰《冷泉雪涧》："汲去煮茶随瓮抱，引来剂木入厨供。"⑤明王洪《少师姚公见寄新茗兼示以诗

① （清）吴骞：《阳羡名陶续录》，《续修四库全书》第1111册，上海古籍出版社2003年版。

② （清）汪森：《粤西诗载》卷24，《景印文渊阁四库全书》第1465册，台湾商务印书馆1986年版。

③ （明）贝琼：《清江诗集》卷8，《景印文渊阁四库全书》第1228册，台湾商务印书馆1986年版。

④ （明）醉茶消客：《茶书》，明抄本。

⑤ （明）凌云翰：《柘轩集》卷2，《景印文渊阁四库全书》第1227册，台湾商务印书馆1986年版。

谨奉和答酬二首》："云涛泛晓当窗响，涧月分秋入瓮新。"①明胡应麟《茶灶（水记桐庐第十九）》："山童荷担归，满瓮严陵月。"②明杨旦《游灵岩寺》："提瓮满分龙鼻水，支铛旋煮雁山茶。"③明吴宽《谢吴东涧惠悟道泉》："试茶曾忆廿年前，抱瓮倾来味宛然。踏雪故穿东涧屐，迎风遥附太湖船。"明沈周和诗曰："彭亨一器置堂前，思此泠泠久缺然。借取白云朝幙瓮，载兼明月夜同船。"④

贮水器具有时也被称为罂。如明盛时泰《大城山房十咏·茶罂》诗曰："一瓮细涵藻荇，半泓满注山泉。"⑤从此诗的诗义看罂和瓮是同义的。又如明沈周《饮中冷泉》："满注两大罂，载归下江船。"⑥明黄省曾《煮七宝泉》："茶炉若过铜坑去，石上长罂仔细盛。"⑦明邵宝《煎茶寄吴封君》："报君一罂水，撷石仍中沉。"⑧此诗中罂内水中置有石子，便于保持水味。

贮水器具也常被称为瓶。如明邵宝《开先僧送泉水》："兹行未暇登山寺，远汲双瓶解焦思。"⑨明范景文《三月廿七日来道之将归会稽送之桑园别墅》："赏花限展还三日，瀹茗瓶开第一泉。"⑩明何汉宗《惠

① （明）王洪：《毅斋集》卷4，《景印文渊阁四库全书》第1237册，台湾商务印书馆1986年版。

② （明）胡应麟：《少室山房集》卷68，《景印文渊阁四库全书》第1290册，台湾商务印书馆1986年版。

③ （明）曹学佺：《石仓历代诗选》卷451，《景印文渊阁四库全书》第1387—1394册，台湾商务印书馆1986年版。

④ （明）钱谷：《吴都文萃续集》卷33，《景印文渊阁四库全书》第1385—1386册，台湾商务印书馆1986年版。

⑤ （明）醉茶消客：《茶书》，明抄本。

⑥ （明）沈周：《石田诗选》卷2，《景印文渊阁四库全书》第1249册，台湾商务印书馆1986年版。

⑦ （明）曹学佺：《石仓历代诗选》卷501，《景印文渊阁四库全书》第1387—1394册，台湾商务印书馆1986年版。

⑧ （明）邵宝：《容春堂续集》卷1，《景印文渊阁四库全书》第1258册，台湾商务印书馆1986年版。

⑨ （明）邵宝：《容春堂前集》卷3，《景印文渊阁四库全书》第1258册，台湾商务印书馆1986年版。

⑩ （明）范景文：《文忠集》卷10，《景印文渊阁四库全书》第1295册，台湾商务印书馆1986年版。

泉》："呼童汲水瓶将得，待客烹茶酒易醒。"①明文徵明《再游惠山》：
"小奚解事走相从，瓶罂预洁提泉具。"②明胡奎《赋惠山泉送张征君之
无锡》："此去茅斋休煮雪，山瓶还许寄来频。"③

陶瓷贮水不影响水味，且廉价易得，故贮水器具多为陶瓷。如明李
天植《采雨诗》诗曰："茗饮清者事，择水乃先务。贮之以素瓷，珍之
等甘露。"④素瓷也即白瓷。

又如以下两首诗中的碧瓮应是青瓷水瓮。明吴宽《谢吴承翰送悟道
泉有序》诗序曰："一日鸣翰弟承翰使人舁巨瓮以水见饷，予嘉其意，
以诗谢之。于是太仆公与鸣翰皆物故矣。"诗曰："试茶忆在廿年前，
碧瓮舁来味宛然。"⑤吴宽《佺奕勺泉烹茶风味甚胜》又诗曰："碧瓮泉
清初入夜，铜炉火暖自生春。"⑥

又如以下两首诗中的瓦瓶、瓦缶皆为陶瓷器。明文徵明《游慧
山》："惭愧客途难尽味，瓦瓶汲取趁航船。"⑦文徵明《煮茶》又诗曰：
"绢封阳羡月，瓦缶惠山泉。"⑧

再如以下两首诗中的瓦罐、瓦盆皆是陶瓷贮水器。明张九才诗曰：
"榆枝柳梗生新火，瓦罐瓷瓶继旧缘。"明华夫诗曰："瓦盆盛水原非
窳，湘竹盘疏尚自娟。"⑨

陶瓷常美称为玉，以下诗中的玉罂、玉瓶皆为陶瓷贮水器。明王樨登
《友人寄惠山泉》："夜半扣山扄，灵泉满玉罂。"⑩明王宠《七宝泉》：

　　① （清）汪森：《粤西诗载》卷15，《景印文渊阁四库全书》第1465册，台湾商务印书
馆1986年版。
　　② （明）文徵明：《文徵明集》卷4，上海古籍出版社1987年版，第63页。
　　③ （明）胡奎：《斗南老人集》卷3，《景印文渊阁四库全书》第1233册，台湾商务印书
馆1986年版。
　　④ （清）沈季友：《槜李诗系》卷21，《景印文渊阁四库全书》第1475册，台湾商务印
书馆1986年版。
　　⑤ （明）吴宽：《家藏集》卷20，《景印文渊阁四库全书》第1255册，台湾商务印书馆
1986年版。
　　⑥ （明）吴宽：《家藏集》卷20，《景印文渊阁四库全书》第1255册，台湾商务印书馆
1986年版。
　　⑦ （明）文徵明：《文徵明集》卷14，上海古籍出版社1987年版，第395页。
　　⑧ （明）文徵明：《文徵明集》卷6，上海古籍出版社1987年版，第119页。
　　⑨ （明）醉茶消客：《茶书》，明抄本。
　　⑩ （明）醉茶消客：《茶书》，明抄本。

"携来双玉瓶，酌以黄金瓯。"①明范景文《过泉林得灵字》："风闲夜静几曾停，百道珍珠泻玉瓶。"②

洗茶器具主要是茶洗，材质亦多为陶瓷。如明王问《茶洗》诗曰："片片云腴鲜，泠泠井泉洌。一洗露气浮，再洗泥滓绝。三洗神骨清，寒香逗芸室。受益不在多，讵使蒙不洁。君子尚洗心，勉旃日新德。"③从诗义看，茶洗洗茶要洗三次，第一次洗去不良气味，第二次洗去茶中泥尘，第三次洗出茶香焕发。"君子尚洗心，勉旃日新德"，这是以茶洗比喻人的道德修养，洗涤心灵，日新其德。

明盛时泰《大城山房十咏·茶洗》诗曰："壶内旗枪未试，炉边水火初匀。莫道千山尘净，还令七碗功新。"④此诗也主要强调了茶洗对茶的洁净功能。

值得一提的还有水杓，水杓是舀水的器皿，往往也是陶瓷。如明高道素《煮茶亭戏仿坡翁作》："鉴公弟子本书仙，茗碗流连侣玉川。……大瓢小杓那能数，枯肠醉眼俱茫然。"⑤明钱子正《题仲毅侄煮茗轩》："风生石鼎浪三级，烟护柴门玉一围。……大瓢小杓乌纱帽，相伴卢仝到落晖。"⑥ 明吴宽诗曰："更闻瓦杓兼精妙，乞与斋居欲两全。"⑦诗中的瓦杓即陶瓷水杓。

另外，明代虽然流行散茶，不似唐宋年间的饼茶，茶叶一般并不需要碾磨成粉，但从明代诗歌来看，用来碾茶的茶臼并未完全退出历史舞台，在一定范围还存在。明代诗人们用茶臼碾茶，可能碾的是已不太流行的饼茶，也可能是发思古之幽情，将散茶碾磨成粉。以下数首诗歌皆

① （明）钱谷：《吴都文萃续集》卷19，《景印文渊阁四库全书》第1385—1386册，台湾商务印书馆1986年版。

② （明）范景文：《文忠集》卷10，《景印文渊阁四库全书》第1295册，台湾商务印书馆1986年版。

③ （明）醉茶消客：《茶书》，明抄本。

④ （明）醉茶消客：《茶书》，明抄本。

⑤ （清）沈季友：《檇李诗系》卷18，《景印文渊阁四库全书》第1475册，台湾商务印书馆1986年版。

⑥ （明）钱子正：《三华集·绿苔轩集》卷1，《景印文渊阁四库全书》第1372册，台湾商务印书馆1986年版。

⑦ （清）吴钺、刘继增：《竹炉图咏》元集，《锡山先哲丛刊》第1册，凤凰出版社2005年版。

咏及茶臼。

如明吴宽《爱茶歌》："先春堂开无长物，只将茶灶连茶臼。"①明
童轩《闲居漫兴》："竹里敲茶臼，花前倒酒尊。"②明费宏《和赵侍御
煎茶韵呈巡按陈崇之》："凭探篛笼出先春，敲臼仍呼隔竹人。"③明李
承芳《依韵和答雷敏秀才》："茶臼敲风松叶响，酒杯邀月竹根陈。"④
明田艺蘅《山中》："暮雨喧茶臼，秋山落砚池。"⑤

茶臼材质多为陶瓷。如以下两首诗中的玉臼均是陶瓷茶臼，玉是对
陶瓷的美称。明王绂《题真上人竹茶炉》诗曰："玉臼夜敲苍雪冷，翠
瓯晴引碧云稠。"⑥明胡奎《何本先以天香茶见惠奉赋一首》："煨焙篛
笼火，凉敲玉臼砂。"⑦此诗称玉臼为"玉臼砂"，标明了茶臼的材质，
砂即为陶瓷。

茶臼之中用于碾磨捣茶的器具是茶杵，茶杵也常为陶瓷，明代诗歌
中有时还会出现茶杵。如明胡应麟《云碓》："林钟疎北岭，茶杵急西
家。"⑧明谢士元《竹茶炉为僧题》："玉杵夜敲苍雪冷，翠屏晴引碧云
稠。"⑨明盛颙诗曰："绿云擘破先春后，玉杵敲残午夜前。"⑩陶瓷茶杵
美称为玉杵。

① （明）吴宽：《家藏集》卷4，《景印文渊阁四库全书》第1255册，台湾商务印书馆
1986年版。

② （明）童轩：《清风亭稿》卷5，《景印文渊阁四库全书》第1247册，台湾商务印书馆
1986年版。

③ （明）曹学佺：《石仓历代诗选》卷340，《景印文渊阁四库全书》第1387—1394册，
台湾商务印书馆1986年版。

④ （明）曹学佺：《石仓历代诗选》卷465，《景印文渊阁四库全书》第1387—1394册，
台湾商务印书馆1986年版。

⑤ （清）张豫章等：《御选明诗》卷63，《景印文渊阁四库全书》第1442—1444册，台
湾商务印书馆1986年版。

⑥ （清）吴钺、刘继增：《竹炉图咏》亨集，《锡山先哲丛刊》第1册，凤凰出版社2005
年版。

⑦ （明）胡奎：《斗南老人集》卷3，《景印文渊阁四库全书》第1233册，台湾商务印书
馆1986年版。

⑧ （明）胡应麟：《少室山房集》卷69，《景印文渊阁四库全书》第1290册，台湾商务
印书馆1986年版。

⑨ （明）曹学佺：《石仓历代诗选》卷390，《景印文渊阁四库全书》第1387—1394册，
台湾商务印书馆1986年版。

⑩ （清）吴钺、刘继增：《竹炉图咏》元集，《锡山先哲丛刊》第1册，凤凰出版社2005
年版。

第三节　绘画中的明代陶瓷茶具

明代茶画创作繁荣，明清文献对明代茶画多有记录。如明郁逢庆《书画题跋记》①《续书画题跋记》②记录的明代茶画有明陆治《烹茶图》和明文徵明《浅色品茶图》等。又如明汪砢玉《珊瑚网》记录的明代茶画有明沈周《溪峦秋色图》、明文徵明《烹茶图》、明陆治《烹茶图》等。③又如清陆廷灿《续茶经》就有关于明代的茶画记载："明文徵明有《烹茶图》。沈石田有《醉茗图》，题云：'酒边风月与谁同，阳羡春雷醉耳聋。七碗便堪酬酪酊，任渠高枕梦周公。'沈石田有《为吴匏庵写虎邱对茶坐雨图》。《渊鉴斋书画谱》，陆包山治有《烹茶图》。"④沈石田和陆包山分别是指沈周和陆治。又如清代编撰的《钦定续通志》"器用"条记载了作者不详的《明人茶具图》。⑤又如清黄虞稷《千顷堂书目》记录了"顾元庆《茶具图》一卷"⑥。又如清梁诗正等《石渠宝笈》记载的明代茶画有明唐寅《事茗图》、明文徵明《乔林煮茗图》和明陈楫《云岩佳胜图》等。再如清孙承泽《庚子销夏记》"唐伯虎秋山携琴图"条曰："伯虎画传流极少，余向有《试茗图》。二人坐梧下试茗，梧叶萧萧，枝如篆籀，乱后失去。"⑦唐伯虎指的是唐寅。清王士祯《居易录》记载："《良知图》为吴匏庵摹松雪，自署壬午花朝诗不甚佳弗及录。图中二人偶坐林下，旁有童子及石鼎茗具之属，似

① （明）郁逢庆：《书画题跋记》卷10，《景印文渊阁四库全书》第816册，台湾商务印书馆1986年版。

② （明）郁逢庆：《续书画题跋记》卷12，《景印文渊阁四库全书》第816册，台湾商务印书馆1986年版。

③ （明）汪砢玉：《珊瑚网》，《景印文渊阁四库全书》第818册，台湾商务印书馆1986年版。

④ （清）陆廷灿：《续茶经》卷下《十之图》，《景印文渊阁四库全书》第844册，台湾商务印书馆1986年版。

⑤ （清）嵇璜、刘墉：《钦定续通志》卷166，《景印文渊阁四库全书》第392—401册，台湾商务印书馆1986年版。

⑥ （清）黄虞稷：《千顷堂书目》卷9，《景印文渊阁四库全书》第676册，台湾商务印书馆1986年版。

⑦ （清）孙承泽：《庚子销夏记》卷3，《景印文渊阁四库全书》第826册，台湾商务印书馆1986年版。

是纪朱陆鹅湖之会，但题作良知，殊未雅驯。"①吴匏庵是指明人吴宽。

明代茶画作者或他人往往就画题诗。如明陆治《烹茶图》自题诗曰："茗外寄幽赏，琴中饶濮音。一音洒毛骨，万象开灵襟。蚓窍战水火，月团破瑽琳。"②明文徵明《浅色品茶图》自题诗曰："品茶嗜味陆鸿渐，墨妙笔精王右军。煮茶写帖关幽兴，白日看云惟二君。"明陆安道题诗曰："湘帘寂寂夏堂虚，竹影离离风外疏。煮茗焚香消晏坐，硬黄临得右军书。"明彭年诗曰："庾信风流赋小园，碧山当户绿池翻。煮茶涤砚足幽事，永日忘形与客言。"③明文嘉《山水》自题诗曰："太湖石畔种芭蕉，色映轩窗碧雾摇。瘦骨主人清似水，煮茶香透竹间桥。"又诗曰："品泉煮水陆鸿渐，墨妙笔精王右军。煮茶写帖关幽兴，白日看云怀二君。"④明刘嵩《题〈卢仝煮茶图〉》诗曰："沙泥拓额最堪悲，纱帽笼头又一时。可怜画史寻常意，不写当年月蚀诗。"⑤明岳正《题〈陶谷邮亭图〉》："雪水烹茶诧党姬，玉堂明日有人知。如何千里江南使，又向邮亭制小词。"⑥

有关明代茶画的题诗往往涉及茶具，这些茶具当然包括陶瓷茶具。

有的明代茶画题诗咏及了茶炉。如明唐寅《溪山渔隐图》题诗："茶灶渔竿养野心，水田漠漠树阴阴。"⑦唐寅《春风第一枝》薛章宪题

① （清）王士禛：《居易录》卷33，《景印文渊阁四库全书》第869册，台湾商务印书馆1986年版。

② （明）郁逢庆：《书画题跋记》卷10，《景印文渊阁四库全书》第816册，台湾商务印书馆1986年版。

③ （明）郁逢庆：《续书画题跋记》卷12，《景印文渊阁四库全书》第816册，台湾商务印书馆1986年版。

④ （清）卞永誉：《书画汇考》卷58，《景印文渊阁四库全书》第827—829册，台湾商务印书馆1986年版。

⑤ （明）刘嵩：《槎翁诗集》卷8，《景印文渊阁四库全书》第1227册，台湾商务印书馆1986年版。

⑥ （明）岳正：《类博稿》卷2，《景印文渊阁四库全书》第1246册，台湾商务印书馆1986年版。

⑦ （清）梁诗正等：《石渠宝笈》卷15，《景印文渊阁四库全书》第824—825册，台湾商务印书馆1986年版。

诗："记取月明清不寐，风炉瀹茗对疏花。"①明董其昌《春湖烟树图》题诗："幽人茶灶烟，每与宿云乱。"②明沈周《煮雪图》题诗："羔酒党家何足问，一炉活火试茶时。"③明陈淳《菊花竹石图》题诗："笔床茶灶却闗情，堪叹光阴真倏忽。"④

有的明代茶画题诗咏及了煮水器。元末明初王蒙《听雨楼图》张绅题诗曰："瓶中新茗煮，奁里旧香添。"⑤明谢时臣《山水》文彭题诗曰："石鼎飕飕时斗茗，楷枰剥啄试围棋。"⑥明袁华《题〈李嵩会茶图〉》："谷雨初晴花乱吹，金河春水腻如脂。挈瓶小试团龙饼，想见东都全盛时。"⑦

有的明代茶画题诗咏及了茶盏。如明唐寅《事茗图》题诗："日长何所事，茗碗自赍持。"⑧明沈启南《溪峦秋色图》沈周题诗："香炉供课佛，茗碗博题诗。"⑨明文徵明《山水诸幅》题诗："茗杯书卷意萧然，灯火微明夜未眠。"⑩文徵明《烹茶图》题诗："纸窗猎猎风生竹，玉盏浮浮火宿茶。"⑪明陆治《烹茶图》题诗："茗碗月团新破，竹炉活

①（清）梁诗正等：《石渠宝笈》卷26，《景印文渊阁四库全书》第824—825册，台湾商务印书馆1986年版。

②（清）梁诗正等：《石渠宝笈》卷17，《景印文渊阁四库全书》第824—825册，台湾商务印书馆1986年版。

③（清）孙承泽：《庚子销夏记》卷3，《景印文渊阁四库全书》第826册，台湾商务印书馆1986年版。

④（清）卞永誉：《书画汇考》卷58，《景印文渊阁四库全书》第827—829册，台湾商务印书馆1986年版。

⑤（明）郁逢庆：《续书画题跋记》卷5，《景印文渊阁四库全书》第816册，台湾商务印书馆1986年版。

⑥（清）梁诗正等：《石渠宝笈》卷33，《景印文渊阁四库全书》第824—825册，台湾商务印书馆1986年版。

⑦（明）袁华：《耕学斋诗集》卷12，《景印文渊阁四库全书》第1232册，台湾商务印书馆1986年版。

⑧（清）梁诗正等：《石渠宝笈》卷15，《景印文渊阁四库全书》第824—825册，台湾商务印书馆1986年版。

⑨（明）汪砢玉：《珊瑚网》卷37，《景印文渊阁四库全书》第818册，台湾商务印书馆1986年版。

⑩（明）汪砢玉：《珊瑚网》卷39，《景印文渊阁四库全书》第818册，台湾商务印书馆1986年版。

⑪（清）卞永誉：《书画汇考》卷58，《景印文渊阁四库全书》第827—829册，台湾商务印书馆1986年版。

火初然。门外全无酒债，山中惟有茶烟。"①

今人裘纪平编撰的《中国茶画》共收录明代茶画103幅，这些茶画是明代陶瓷茶具的直观呈现，通过分析这些茶画，可以一定程度上窥探有关明代陶瓷茶具的设计。

如明吴伟《词林雅集图》，在两棵梧桐树下，怪石之旁，表现了八位文人或相聚高谈、或展卷观画、或怡然观书、或凝神弈棋。画面左边的石桌上放置了一些茶具。六只较小陶瓷茶盏放在石质茶盘之上，两只放在茶盘之下，茶盏弧壁浅腹敛口浅圈足。八只茶盏正好与八位文人对应。茶盏左侧有一较大陶瓷盆，浅腹圈足，内置有勺，明显是先在盆内泡茶，再将茶水用勺舀入茶盏之中。另桌上还有四只叠放的较大茶盏，这些茶盏在设计上弧壁敞口浅腹圈足。值得注意的是桌面中央有一只较大的陶瓷罐，此罐直筒腹，丰肩直口，口上有隆起之盖，盖上置钮。这只罐肩上有两个系，说明罐是预备可以随时移动携带的。罐的用途不可而知，可能是用来盛放茶水，以备游玩时可倾出饮用。画面右边有一童子正在烧水，茶炉硕大呈直筒状，上置有煮水器，煮水器鼓腹丰肩环柄曲流短颈敞口，上有覆压式向上隆起之盖。茶炉和煮水器皆应为陶瓷。茶炉右边有两只容量巨大的水缸，一直弧壁溜肩直口，另一只似为唇口，上置有盖。②

又如明佚名《煮茶问道图》，画面中央为一坐在蒲团上捻须思索的高士，高士身后为长案，案上有插着玉兰花的蓝色瓷瓶，花瓶直筒腹束颈敞口。高士左下方为茶炉，茶炉为三足直筒状黑色陶器。茶炉之上的煮水器为东坡提梁壶，鼓腹丰肩曲流，盖上之钮呈圆柱状，提梁柄。茶炉边上置有蒲扇，令人想象有人持扇扇火的情形。画面右下角一童子蹲地手抱紫砂壶眼望高士，似随时等候吩咐。明代茶画中的茶具相比前代发生的一个特别大的变化是出现了紫砂壶。此紫砂壶鼓腹丰肩曲流环柄敛口，盖上之钮呈圆柱形。此画表现了文人赏花品茗冥想的情趣。③

① （明）汪砢玉：《珊瑚网》卷41，《景印文渊阁四库全书》第818册，台湾商务印书馆1986年版。

② 裘纪平：《中国茶画》，浙江摄影出版社2014年版，第72—73页。

③ 裘纪平：《中国茶画》，浙江摄影出版社2014年版，第79页。

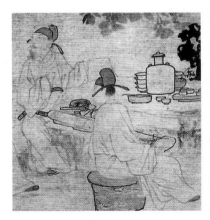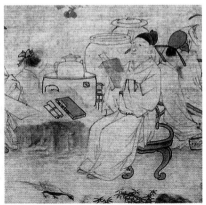

图4-4　明吴伟《词林雅集图》（局部）

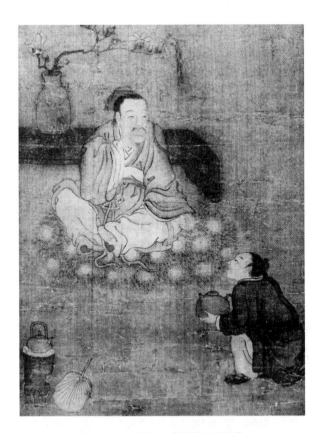

图4-5　明佚名《煮茶问道图》

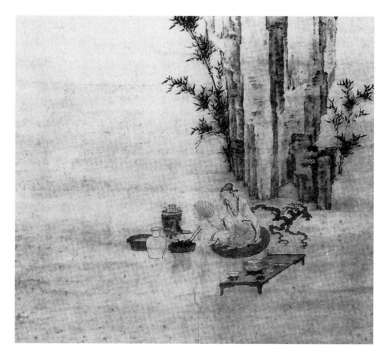

图 4 - 6　明唐寅《煎茶图》（局部）

　　又如明唐寅《煎茶图》，画面中有一巨石，巨石脚下生长了数枝翠竹，巨石翠竹之下一高士手持蒲扇盘坐于蒲团之上。高士注目于茶炉，似在等待茶水沸腾。茶炉三足，腹呈直筒型，炉上的煮水器鼓腹环柄直流撇口，茶炉和煮水器皆应为陶瓷。茶炉前方有炭篓、水罐和水盆。炭篓上置有火筴，用来夹取木炭，炭篓一般为竹制。水盆浅腹口外撇，似为木制，用来盥洗茶具之用。水罐为陶瓷，用于贮存泉水，弧壁深腹向下渐收缩，长颈撇口。高士右侧有一矮几，几上置有带托茶盏，茶盏似为陶瓷，斜直壁，呈倒斗笠状，茶托应为漆器。画面左上角有唐寅自题的一首诗：“腥瓯腻鼎原非器，曲几蒲团迥不尘。排过蜂衙窗日午，洗心闲试酪奴春。”此画描绘了唐寅期望的理想生活，寄托了自己的情怀。[①]

　　又如明王问《煮茶图》，画面左侧一文人在童子的辅助下正手持毛

———————————

① 裘纪平：《中国茶画》，浙江摄影出版社 2014 年版，第 104 页。

笔欣赏自己刚刚完成的长卷，右侧一文人正在烹茶。烹茶文人坐于芭蕉
叶上，手持火箸在茶炉中拨弄炭火。茶炉是呈四方形的竹炉，竹炉和紫
砂壶都是明代最有特色的茶具，也最受文人的欣赏。文士注目于竹炉上
的煮水器，煮水器为紫砂壶，鼓腹丰肩直口，长曲流，提梁柄，盖上之
钮呈圆形宝珠状。明代的煮水器既可置于茶炉上作为煮水器，也可作为
茶壶泡茶。文士身后有两个水缸，皆应为陶瓷。一只水缸弧壁敛口，深
色，内有一把水勺。另一只水缸弧壁丰肩直口，浅色。[①]

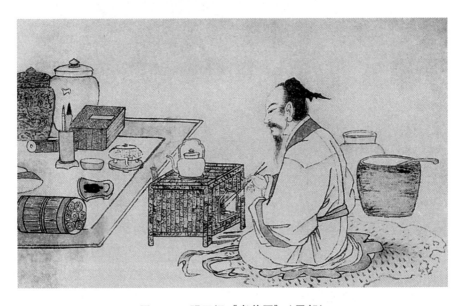

图4-7　明王问《煮茶图》（局部）

又如明孙克弘绘有《销闲清课图》二十幅，表现文人闲雅的生活方
式和高雅的生活情趣，其中第四幅表现的是烹茶。画面中在苍翠的古树
之下，巨大的怪石之旁有红衣、白衣和蓝衣三位文人正在抬手高谈。文
人左侧两位童子正在烹茶。一位童子跪伏于地正用火箸在茶炉中拨火，
茶炉呈直筒形，应为陶质。茶炉上的煮水器为紫砂器，鼓腹横柄。茶炉
之旁的矮桌上有两只茶盏、一只茶壶、一只水盆和一只水瓶，桌旁的童
子正弯腰预备将茶盏递给文士。两只茶盏为白瓷，弧壁撇口，皆带有朱

① 裘纪平：《中国茶画》，浙江摄影出版社2014年版，第126—127页。

漆茶托。茶壶亦为白瓷，鼓腹环柄直流。水盆为青瓷，直壁深腹撇口圈足，似乎是用于洗涤茶具。瓶为紫砂器，弧壁丰肩深腹，上置有盖，肩上有两个系，可穿绳移动携带，是作为贮存泉水之用。画面右上角有"烹茗"二字，点明了画面的主题。① 特别值得一提的还有孙克弘创作的《芸窗清玩图》，此图表现了文人书房闲居的赏玩之物，其中即有茶盏和茶壶。为釉里红白瓷，弧壁深腹撇口浅圈足，杯外壁有两条釉里红鱼纹，而且绘有淡淡的水纹，在当时的技术条件下珍贵难得。茶壶为紫砂壶，弧壁浅腹丰肩直口鸭嘴流，横柄带曲，盖隆起上有球形钮。②

图 4 - 8 明孙克弘《芸窗清玩图》（局部）

又如明丁云鹏《煮茶图》，表现了卢仝烹茶的情形，卢仝虽为唐人，但从绘图中的烹茶方式和茶具器形来看，该画反映的完全是晚明的情况。画面上部为满树开着白花的玉兰花树和耸立的太湖石，石脚铺有卵石、种有兰花。画面下部卢仝坐于榻上眼望茶炉，炉为竹炉，下部四方上为圆形，寓意天圆地方。炉上的煮水器为紫砂器，腹略呈直筒形，丰肩束颈耳柄曲流敞口，肩上有弦纹，盖上之钮呈圆柱形。画面左下角有一矮石桌，桌上置有茶盏、茶壶、茶瓶等茶具。两只茶盏皆为白瓷，

① 裘纪平：《中国茶画》，浙江摄影出版社 2014 年版，第 130—131 页。
② 裘纪平：《中国茶画》，浙江摄影出版社 2014 年版，第 130—131 页。

且下部都配有朱漆茶托。一只茶盏较小，斜直壁，口外撇，呈倒斗笠状；另一只茶盏较大，弧壁撇口耳柄高足。茶壶为紫砂壶，弧壁深腹圈足外撇，腹部有两条弦纹，环柄曲流，宝珠钮。茶瓶为白瓷，应是用于贮存茶叶，腹呈直筒状，深腹丰肩，上有黑色之盖。画面右下角有两只水缸，皆为白瓷，用于贮水。一只弧壁浅腹圈足撇口，比较特别的是口部有半圆形把手，可用于提取移动。另一只水缸弧壁深腹溜肩，上有黑色的盖。①

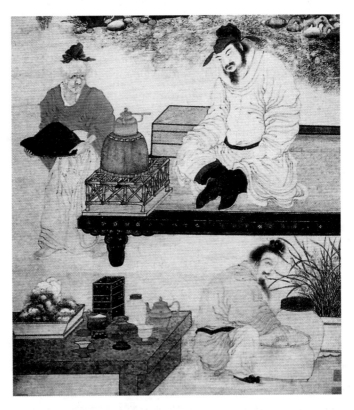

图4-9　明丁云鹏《煮茶图》（局部）

又如明陈洪绶《品茶图》，整幅画表现了文人赏琴、观画、品茗和高谈的乐趣，两位高士相对而坐，凝神片刻，似乎还在回味美妙的袅袅

① 裘纪平：《中国茶画》，浙江摄影出版社2014年版，第139页。

琴声。画面中央奇石之上有一只黑陶茶炉，呈直筒形，炉中红色的炭正在燃烧。炉上的煮水器为一把紫砂壶，弧壁浅腹横柄短流，压盖，盖上之钮呈半球形。茶炉左侧为一把用来泡茶的紫砂壶，弧壁环柄直流，流较粗大，盖上之钮呈云纹状。茶炉和茶壶左侧一高士手持茶盏坐于芭蕉叶之上，似为主人，茶盏斜直壁，腹较深，敞口。画面下方的高士亦手持茶盏坐于石上，身前的石桌上置有刚收入琴囊的琴弦。此茶盏也是白瓷，斜直壁敞口，呈倒斗笠状。此高士身后有捆扎好的画卷，可以想见赏琴品茗之后将要观画。值得指出的是，陈洪绶所创作的茶画中的茶壶一般皆为紫砂器，这与晚明紫砂壶的流行以及得到文人的高度青睐是直接相关的。[1] 如陈洪绶《闲话官事图》中即有紫砂壶。一高士和一妇人分坐于石桌两侧，妇人正在观书，高士怀抱琵琶正在冥想。石桌上置有茶盏、茶壶、水缸、茶合以及花瓶。两只茶盏为白瓷，弧壁撇口圈足。茶壶为紫砂，弧壁浅腹丰肩平底耳柄短流，盖上之钮呈圆锥形。水缸应为贮水之用，为白瓷，弧壁浅腹直口。茶合为直筒形，朱漆材质。花瓶深腹直口，外壁上有类似哥窑的冰裂纹，瓶内插有一枝梅花。[2]

第四节　小说中的明代陶瓷茶具

明代小说创作十分繁荣，小说中有大量涉及茶具的内容，明代小说中的陶瓷茶具主要有茶炉、煮水器、茶盏和茶壶，还有一些其他茶具。

一　小说中的明代陶瓷茶炉

明代小说中，茶炉一般称为炉或灶，虽然材质设计方面没有透露太多信息，但可以肯定有相当一部分为陶瓷。

茶炉常被称为炉。如明施耐庵《水浒传》第二十四回将茶炉称为风炉子："且说这王婆却才开得门，正在茶局子里生炭……张见西门庆从早晨在门前踅了几遭……王婆只做不看见，只顾在茶局里煽风炉子，不

① 裘纪平：《中国茶画》，浙江摄影出版社 2014 年版，第 148 页。
② 裘纪平：《中国茶画》，浙江摄影出版社 2014 年版，第 151 页。

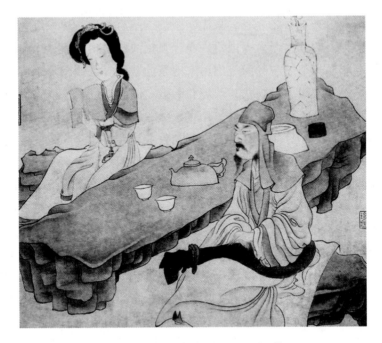

图 4 - 10　明陈洪绶《闲话官事图》

出来问茶。"①从引文中内容看，茶炉所用燃料为炭。

　　明末署名西周生的小说《醒世姻缘传》第十四回、九十三回称茶炉为火炉。十四回："地下焰烘烘一个火炉，顿着一壶沸滚的茶；两个丫头坐在床下脚踏上；三四个囚妇，有坐矮凳的，有坐草墩的。"②第九十三回："末后一个戴黄巾的后生，挑着一头食箱，一头火炉茶壶之类，其担颇重，力有未胜，夹在香头队内，往前奔赶。"③

　　明代署名兰陵笑笑生的小说《金瓶梅词话》中将茶炉称为炉和火炉。第二十四回："慌的老冯连忙开了门，让众妇女进来，旋戳开炉子顿茶，挈着壶往街上取酒。"④第七十一回："炉上茶煮宝瓶，篆内香焚麝饼。何千户又陪西门庆叙话良久，小童看茶吃了，方道安置，起身归后边去

①　（明）施耐庵：《水浒传》第 24 回，人民文学出版社 1997 年版，第 315 页。
②　（明）西周生：《醒世姻缘传》第 14 回，人民文学出版社 2015 年版，第 188 页。
③　（明）西周生：《醒世姻缘传》第 93 回，人民文学出版社 2015 年版，第 1237 页。
④　（明）兰陵笑笑生：《金瓶梅词话》第 24 回，人民文学出版社 2000 年版，第 274 页。

了。"①第七十五回："火炉上顿着茶，迎春连忙点茶来吃了。如意儿在炕边烤着火儿站立，问道：'爹你今日没酒？外边散的早？'……小玉道：'俺每都在屋里守着炉台站着，不知五娘几时走来，在明间内坐着，也不听见他脚步儿响。'"②

明代撰人不详的小说《梼杌闲评》也有茶炉的身影，被称为炉。如第三回："（云卿与一娘）在洒雪轩耍了一会，就炉上炖起天水泡新茶来吃。"③第四回："公子吩咐小厮道：'昨日张爷送的新茶，把惠泉水泡了来吃。'小厮扇炉煮茗。……四人吃了饭，云卿到炉上泡了茶来吃，果然清香扑鼻，美味滋心。"④第八回："进忠烧起炉子炖茶，又把香炉内焚起好香来，斟的杯茶，送至程中书面前。程公拿起茶吃了两口，又叹了口气。"⑤

吴敬梓所著《儒林外史》虽是清初小说，但小说背景为明代，相当程度能反映明末清初的社会现实。《儒林外史》中多次出现茶炉。如第十四回："这西湖乃是天下第一个真山真水的景致！……那些卖酒的青帘高飐，卖茶的红炭满炉，士女游人，络绎不绝，真不数'三十六家花酒店，七十二座营弦楼'。"⑥第二十九回："僧官走到楼底下，看茶的正在门口煽着炉子。"⑦第五十五回："可怜这盖宽……寻了两间房子开茶馆。……外一间摆了几张茶桌子。后檐支了一个茶炉子。右边安了一副柜台。"⑧

明代茶炉在小说中也常被称为灶。下举数例。

如明冯梦龙《喻世明言》第三十六卷："马观察……自归到大相国寺前，只见一个人，背系带砖顶头巾，也着上一领紫衫，道：'观察拜茶。'同入茶坊里，上灶点茶来。"⑨

① （明）兰陵笑笑生：《金瓶梅词话》第 71 回，人民文学出版社 2000 年版，第 9264 页。
② （明）兰陵笑笑生：《金瓶梅词话》第 75 回，人民文学出版社 2000 年版，第 1001 页。
③ （明）佚名：《梼杌闲评》第 3 回，人民文学出版社 2006 年版，第 34 页。
④ （明）佚名：《梼杌闲评》第 4 回，人民文学出版社 2006 年版，第 38 页。
⑤ （明）佚名：《梼杌闲评》第 8 回，人民文学出版社 2006 年版，第 84 页。
⑥ （清）吴敬梓：《儒林外史》第 14 回，人民文学出版社 1958 年版，第 153 页。
⑦ （清）吴敬梓：《儒林外史》第 29 回，人民文学出版社 1958 年版，第 290 页。
⑧ （清）吴敬梓：《儒林外史》第 55 回，人民文学出版社 1958 年版，第 533 页。
⑨ （明）冯梦龙：《喻世明言》第 36 卷，人民文学出版社 1958 年版，第 538 页。

冯梦龙《警世通言》第二十六卷描绘了某贵妇人的四个女仆："原来那四个是有执事的，叫做：春媚、夏清、秋香、冬瑞。春媚，掌首饰脂粉；夏清，掌香炉茶灶；秋香，掌四时衣服；冬瑞，掌酒果食品。"①

明兰陵笑笑生《金瓶梅词话》第二十二回："惠莲自从和西门庆私通之后……西门庆又对月娘说：'他做的好汤水。'不教他上大灶，只教他和玉箫两个，在月娘房里，后边小灶上，专顿茶水。"②大灶和小灶是有区别的，大灶是为全家众人供应茶水的茶炉，而小灶只是为西门庆和月娘夫妻提供茶水的。所谓大灶和小灶，不在于茶炉大小的区别，而是茶水供应范围的不同。

在《金瓶梅词话》第二十四回中管月娘房里小灶的惠莲和厨房里管大灶的惠祥发生了纠纷："西门庆……陪荆都监在厅上说话，一面使平安儿进来后边要茶。……宋惠莲道：'囚根子！爹要茶，问厨房里上灶的要去，如何只在俺这里缠？俺这后边，只是预备爹娘房里用的茶，不管你外边的帐。'那平安儿走到厨房下，那日该来保妻惠祥，惠祥道：'怪囚！我这里使着手做饭，你问后边要两钟茶出去就是了，巴巴来问我要茶！'"③

明李昌祺《剪灯余话》第三卷《幔亭遇仙录》："杜僎成……赋性高迈，抗志林泉。畜一小舟，置笔床、茶灶、钓具、酒壶于其中。每夷犹于清溪九曲间以为常，而人亦推其有标致。"④

明西湖渔隐主人《欢喜冤家》第九回："二娘说：'我未洗浴哩。'竟上楼去。须臾下楼，往灶前取火煽茶。"⑤

二 小说中的明代陶瓷煮水器

明代小说中的煮水器被称为瓶、锅、铫和罐、壶等，毫无疑问，在材质方面，除铜、锡等金属外，陶瓷也是重要的一类。

有的煮水器被称为瓶。如明兰陵笑笑生《金瓶梅词话》第七十一

① （明）冯梦龙：《警世通言》第 26 卷，人民文学出版社 1956 年版，第 385 页。
② （明）兰陵笑笑生：《金瓶梅词话》第 22 回，人民文学出版社 2000 年版，第 254 页。
③ （明）兰陵笑笑生：《金瓶梅词话》第 24 回，人民文学出版社 2000 年版，第 277 页。
④ （明）瞿佑等：《剪灯新话（外二种）》，上海古籍出版社 1981 年版，第 218 页。
⑤ （明）西湖渔隐主人：《欢喜冤家》第 9 回，华夏出版社 2015 年版，第 121 页。

回："炉上茶煮宝瓶，篆内香焚麝饼。何千户又陪西门庆叙话良久，小童看茶吃了，方道安置，起身归后边去了。"[1]"宝瓶"也即作为煮水器的茶瓶。

又如明末署名艾衲居士的《豆棚闲话》第十则对"清客店"的解释是："并无他物，止有茶具炉瓶。手掌大一间房儿，却又分作两截，候人闲坐，兜揽嫖赌。"[2]所谓"炉瓶"，也就是茶炉和作为煮水器的茶瓶。

又如明方汝浩（号清溪道人）《东度记》第四十八回："全真独力救援。正在势孤力弱之际，只见西南上来了三个僧人，手执着一个茶瓶，口中念着菩萨梵语。"[3]

有的煮水器被称为锅。如明冯梦龙《警世通言》第二十二卷："宜春道：'有热茶在锅内。'宜春便将瓦罐子舀了一罐滚热的茶。"[4]从引文内容看，这种锅不仅仅煮沸水，锅内是置有茶叶的，可从锅内直接舀取茶水饮用。

又如明施耐庵《水浒传》第二十四回："且说这王婆却才开得门，正在茶局子里生炭，整理茶锅，张见西门庆从早晨在门前踅了几遭，一迳奔入茶坊里来，水帘底下，望着武大门前帘子里坐了看。"[5]

再如明洪楩《清平山堂话本》卷二："只见员外分付：'叫张狼娘子烧中茶吃！'那翠莲听得公公讨茶，慌忙走到厨下，刷洗锅儿，煎滚了茶，复到房中，打点各样果子，泡了一盘茶，托至堂前。"[6]

还有的煮水器被称为铫、壶和罐等。如《金瓶梅词话》第七十三回煮水器被称为铫："妇人道：'贼奴才，好干净手儿，你倒茶我吃！我不吃这陈茶，熬的怪泛汤气！你叫春梅来，教他另拿小铫儿顿些好甜水茶儿，多着些茶叶，顿的苦艳艳我吃。'……这春梅连忙舀了一小铫了

① （明）兰陵笑笑生：《金瓶梅词话》第71回，人民文学出版社2000年版，第926页。
② （清）艾衲居士：《豆棚闲话》第10则，上海古籍出版社1983年版，第108页。
③ （明）清溪道人：《东度记》第48回，巴蜀书社1993年版，第403页。
④ （明）冯梦龙：《警世通言》第22卷，人民文学出版社1956年版，第299页。
⑤ （明）施耐庵：《水浒传》第24回，人民文学出版社1997年版，第315页。
⑥ （明）洪楩：《清平山堂话本》卷2，岳麓书社2013年版，第39页。

水，坐在火上，使他挣了些炭放在火内。"①

《金瓶梅词话》第二十一回煮水器被称为壶："吴月娘见雪下在粉壁前太湖石上，甚厚。下席来，教小玉拿着茶罐，亲自扫雪，烹江南凤团雀舌牙茶，与众人吃。正是：'白玉壶中翻碧浪，紫金壶内喷清香。'"②"白玉壶"应是白瓷煮水器，"紫金壶"应为泡茶的紫砂壶。

明罗贯中《三遂平妖传》第一回称煮水器为罐："员外在家巴不得到晚，交当直的打扫书院，安排香炉、烛台、茶架、汤罐之类……只见那女子觑着员外，深深地道个万福。那员外急忙还礼，去壁炉上汤罐内倾一盏茶递与那女子，自又倾一盏茶陪奉着。"③

三　小说中的明代陶瓷茶盏

明代小说中的茶盏被称为瓯、碗、盏、钟和杯等。

茶盏常被称为瓯。如明冯梦龙《警世通言》第三十一卷："可成道：'适才梦见得了官职……我方吃茶，有一吏，瘦而长，黄须数茎，捧文书至公座，偶不小心，触吾茶瓯，翻污衣袖，不觉惊醒，醒来乃是一梦。……'"④

又如明冯梦龙《醒世恒言》第九卷："当下问了婆婆讨了一壶上好酽酒，烫得滚热，取了一个小小杯儿，两碟小菜，都放在桌上。陈小官人道：'不用小杯，就是茶瓯吃一两瓯，到也爽利。'朱氏取了茶瓯，守着要斟。"⑤引文中陈小官人不用酒杯而用茶瓯饮酒。不管酒杯、茶瓯皆是盛装饮料用来饮用的器皿，所以相当程度上是可以通用的。在设计上，陈小官人所用茶瓯容量应比酒杯更大。

又如明兰陵笑笑生《金瓶梅词话》第五十一回称茶盏为瓯子："（金莲）叫春梅：'你有茶，倒瓯子我吃。'那春梅真个点了茶来。"⑥

再如明瞿佑《剪灯新话》卷一《绿衣人传》："女曰：'儿故宋秋壑

①　（明）兰陵笑笑生：《金瓶梅词话》第 73 回，人民文学出版社 2000 年版，第 977 页。

②　（明）兰陵笑笑生：《金瓶梅词话》第 21 回，人民文学出版社 2000 年版，第 242 页。

③　（明）罗贯中：《三遂平妖传》第 1 回，华夏出版社 1995 年版，第 3—4 页。

④　（明）冯梦龙：《警世通言》第 31 卷，人民文学出版社 1956 年版，第 457 页。

⑤　（明）冯梦龙：《醒世恒言》第 9 卷，人民文学出版社 1956 年版，第 185 页。

⑥　（明）兰陵笑笑生：《金瓶梅词话》第 51 回，人民文学出版社 2000 年版，第 274 页。

平章之侍女也。……是时君为其家苍头，职主煎茶，每因供进茶瓯，得至后堂。……'"①

茶盏也被称为碗。如明冯梦龙《醒世恒言》第十六卷："（陆婆）又道：'大娘，有热茶便相求一碗。'潘婆道：'看花兴了，连茶都忘记去取。你要热的，待我另烧起来。'"②

又如明吴承恩《西游记》第五十九回："只见罗刹叫道：'渴了，渴了！快拿茶来！'近侍女童，即将香茶一壶，沙沙的满斟一碗，冲起茶沫漕漕。"③

又如明陆人龙《型世言》第二十八回："后来兰馨去送茶，他（笔者注：指恶僧颖如）做接茶，把兰馨捏上一把，兰馨放下碗，飞跑，对沈氏道：'颖如不老实。'"④

再如清吴敬梓《儒林外史》第四十七回："小厮远远放一张椅子在上面，请成老爹坐了。那盖碗陈茶，左一碗，右一碗，送来与成老爹。"⑤盖碗在设计上是一种上有盖，中有碗，下有托的茶盏，上置盖，既有利于保温，又利于保存茶香，下置托，防止茶水烫手。盖碗起源于何时不得而知，但至少明末就已出现。

茶盏也被称为盏。如明施耐庵《水浒传》第七十二回："李师师亲手与宋江、柴进、戴宗、燕青换盏。不必说那盏茶的香味，细欺雀舌，香胜龙涎。茶罢，收了盏托，欲叙行藏。"⑥盏托也即茶盏和茶托，茶托是茶盏之下的承盘。

又如明谷口生等《生绡剪》第十四回："吉公依他走到露台下候着……露台上设着一张螺钿交椅，一个瓷墩，一张紫檀桌子，上列香炉香盒，茶壶茶盏。"⑦

再如《金瓶梅词话》第六十一回："拿了两盏八宝青荳木樨泡茶，

①　（明）瞿佑等：《剪灯新话（外二种）》，上海古籍出版社1981年版，第104—105页。
②　（明）冯梦龙：《醒世恒言》第16卷，人民文学出版社1956年版，第299页。
③　（明）吴承恩：《西游记》第59回，人民文学出版社2010年版，第731页。
④　（明）陆人龙：《型世言》第28回，上海古籍出版社2001年版，第349页。
⑤　（清）吴敬梓：《儒林外史》第47回，人民文学出版社1958年版，第462页。
⑥　（明）施耐庵：《水浒传》第72回，人民文学出版社1997年版，第611页。
⑦　（明）谷口生等：《生绡剪》第14回，春风文艺出版社1987年版，第289页。

韩道国先取一盏，举的高高，奉与西门庆，然后自取一盏，旁边相陪。吃毕，王经接了茶盏下去。"①《金瓶梅词话》第三十七回和八十九回分别称茶盏为杯盏和钟盏，作为茶具，杯、钟与盏其实是同义的。第三十七回："（韩道国）丢下老婆在家，艳妆浓抹，打扮的乔模乔样；洗手剔甲，揩抹杯盏干净，剥下果仁，顿下好茶，等候西门庆来。"②第八十九回："春梅坐下，长老参见已毕，小沙弥拿上茶。长老递茶上去……春梅吃了茶，小和尚接下钟盏来。"③第二十三、五十九回均称茶盏为盏托，盏托也即茶盏和茶托的合称，说明茶盏之下是设计有茶托的。第二十三回："须臾，小玉从外边走来，叫：'惠莲嫂子，娘说你怎的取茶就不去了哩？'老婆道：'茶有了，着姐拿果仁儿来。'不一时，小玉拿着盏托，他提着茶，一直来到前边。"④第五十九回："这粉头轻摇罗袖，微露春纤，取一钟茶过来，抹去盏边水渍，双手递与西门庆。然后与爱香各取一钟相陪。吃毕，收下盏托去，请宽衣服房里坐。"⑤第七十回出现托盏，托盏也即带托之盏之意："西门庆道：'原来是何老公公，学生不知，恕罪恕罪！'……于是叙礼毕，让坐，家人捧茶，金漆朱红盘托盏递上茶去吃了。"⑥第四十九回出现茶托："西门庆回到方丈坐下，长老走来递茶，头戴僧伽帽，身披袈裟，小沙弥拿着茶托，递茶去，合掌道了问讯。"⑦

有的茶盏被称为钟。如明凌濛初《拍案惊奇》卷二十一："正说话间，一个小厮捧了茶盘出来送茶。（袁）尚宝看了一看，大惊道：'元来如此！'须臾吃罢茶，小厮接了茶钟进去了。"⑧

又如《水浒传》第四十五回："只见里面丫嬛捧茶出来。那妇人拿起一盏茶来，把帕子去茶钟口边抹一抹，双手递与和尚。那和尚一头接

① （明）兰陵笑笑生：《金瓶梅词话》第61回，人民文学出版社2000年版，第754页。
② （明）兰陵笑笑生：《金瓶梅词话》第37回，人民文学出版社2000年版，第435页。
③ （明）兰陵笑笑生：《金瓶梅词话》第89回，人民文学出版社2000年版，第1222页。
④ （明）兰陵笑笑生：《金瓶梅词话》第23回，人民文学出版社2000年版，第262页。
⑤ （明）兰陵笑笑生：《金瓶梅词话》第59回，人民文学出版社2000年版，第729页。
⑥ （明）兰陵笑笑生：《金瓶梅词话》第70回，人民文学出版社2000年版，第909—910页。
⑦ （明）兰陵笑笑生：《金瓶梅词话》第49回，人民文学出版社2000年版，第588页。
⑧ （明）凌濛初：《拍案惊奇》卷21，人民文学出版社1991年版，第363页。

茶，两只眼涎瞪瞪的只顾看那妇人身上。……那和尚放下茶盏，便道'大郎请坐。'"①引文中既出现了茶钟，又出现了茶盏，茶钟和茶盏其实是同义的。

又如明董说《西游补》第十二回："歇了一个时辰，忽然见一个高楼上，依然九华巾唐僧、洞庭巾小月王两把交椅相对坐着。面前排一柄碧丝壶，盛一壶茶；两只汉式方茶钟。"②汉式方茶钟在设计上应为汉代风格的方形茶盏，茶盏一般为圆，器型为方，所以值得特别说明。

再如明吴承恩《西游记》第七十三回："（道士）急唤仙童看茶，当有两个小童，即入里边，寻茶盘，洗茶盏，擦茶匙，办茶果。……那仙童将五杯茶拿出去。道士敛衣，双手拿一杯递与三藏，然后与八戒、沙僧、行者。茶罢收钟，小童丢个眼色，那道士就欠身道：'列位请坐。'"之后道士欲下毒毒害唐僧四众："却拿了十二个红枣儿，将枣掐破些儿，捻上一厘，分在四个茶钟内；又将两个黑枣儿做一个茶钟，着一个托盘安了。"③引文中也先后出现茶盏和茶钟，这二者是同义的。

有的茶盏被称为杯。如明西湖渔隐主人《欢喜冤家》第十五回："玉贞听说，无言可答，慌忙去烧茶。……玉贞捧了茶道：'叔叔请茶。'……正在那里闲讲，只听得叩门声，宋仁谢茶出后门去了。玉贞放过茶杯，方出去看，是一个同县公人来问玉文回来么，玉贞回报去了。"④

又如明梦觉道人《三刻拍案惊奇》第九回："邓氏……便把耿埴领进房中。却也好个房！上边顶格，侧边泥壁，都用绵纸糊得雪白的。内中一张凉床，一张桌儿，摆列些茶壶、茶杯。"⑤

再如明末清初丁耀亢《续金瓶梅》第二十三回："玉卿道：'你且吃一大杯，我才肯说哩。'即取过一个茶杯，满满斟了一杯麻姑酒，那

① （明）施耐庵：《水浒传》第45回，人民文学出版社1997年版，第599页。

② （明）董说：《西游补》第12回，《西游补·续西游记》，华夏出版社1995年版，第27—28页。

③ （明）吴承恩：《西游记》第73回，人民文学出版社2010年版，第894页。

④ （明）西湖渔隐主人：《欢喜冤家》第15回，华夏出版社2015年版，第180页。

⑤ （明）梦觉道人、西湖浪子：《三刻拍案惊奇》第9回，三秦出版社1994年版，第112页。

酒又香又辣，翟员外一饮而尽，笑着道："你可说了罢！'"①引文中翟员外饮酒用茶杯，一方面原因是酒水、茶水皆是饮料，茶盏、酒杯很大程度可通用，另外也因为在设计上茶杯比酒盏一般偏大，用茶杯饮酒更显豪放。

茶盏材质一般为陶瓷。如明天然痴叟《石点头》第九卷称茶盏为磁瓯："不多时小鬟将茶送到，取过磁瓯斟起，恭恭敬敬的，先递与韦皋，后送荆宝。"②

又如《拍案惊奇》卷二十六称茶盏为磁碗："小沙弥掇了茶盘送茶。智圆拣个好磁碗，把袖子展一展，亲手来递与杜氏。杜氏连忙把手接了，看了智圆丰度，越觉得可爱，偷眼觑着，有些魂出了，把茶侧翻了一袖。"③

明清溪道人《禅真后史》第四回也称茶盏为磁碗："濮员外右手提了一壶热茶，左手拿着几个磁碗，从侧门趓出去，笑嘻嘻道：'众位辛苦了，请吃一杯茶何如？'"④

再如明撰人不详的《梼杌闲评》第二十五回称茶盏为磁杯："玉支也下禅床，叫侍者取茶来吃。只见两个清俊小童，捧着一盒果品，一壶香茶，摆下几个磁杯。"⑤

《西游记》第六十四回称茶盏为细磁茶盂："那女子叫：'快献茶来。'又有两个黄衣女童，捧一个红漆丹盘，盘内有六个细磁茶盂，盂内设几品异果……斟了茶，那女子微露春葱，捧磁盂先奉三藏，次奉四老，然后一盏，自取而陪。"⑥所谓细磁，应是设计烧造精致的瓷器。

明西周生《醒世姻缘传》第五十四回也称茶盏为细磁茶钟："那童奶奶使玉儿送过两杯茶来，朱红小盘，细磁茶钟，乌银茶匙，羊尾笋夹核桃仁茶果。"⑦

① （清）丁耀亢：《续金瓶梅》第 23 回，中国戏剧出版社 2000 年版，第 111 页。

② （明）天然痴叟：《石点头》第 9 卷，中国戏剧出版社 2000 年版，第 163 页。

③ （明）凌濛初：《拍案惊奇》卷 26，人民文学出版社 1991 年版，第 439 页。

④ （明）清溪道人：《禅真后史》第 4 回，大众文艺出版社 1998 年版，第 25 页。

⑤ （明）佚名：《梼杌闲评》第 25 回，人民文学出版社 2006 年版，第 299 页。

⑥ （明）吴承恩：《西游记》第 64 回，人民文学出版社 2010 年版，第 791 页。

⑦ （明）西周生：《醒世姻缘传》第 54 回，人民文学出版社 2015 年版，第 719 页。

　　《续金瓶梅》第二十回中的茶盏为"雕磁茶杯"："不多时，捧出一盏桂露点的松茶来，金镶的雕磁茶杯儿，不用茶果。吃茶下去就抬了一张八仙倭漆桌来。"①雕瓷（磁）是一种陶瓷工艺，这种工艺是先在瓷胎上雕刻出立体纹饰，然后上釉再入窑高温烧制而成。"金镶的雕磁茶杯"也即外部镶有金饰的雕瓷茶盏，衬托了小说中人物李师师的富贵。

　　明代小说中的陶瓷茶盏以白瓷为主，亦有黑瓷和青瓷。

　　如明冯梦龙《警世通言》第三卷将白瓷茶盏称为白定碗："荆公命堂候官两员，将水瓮抬进书房，荆公亲以衣袖拂拭。纸封打开，命童儿茶灶中煨火，用银铫汲水烹之。先取白定碗一只，投阳羡茶一撮于内，候汤如蟹眼，急取起倾入，其茶色半响方见。"②白定碗是指定窑烧造的白瓷茶盏。定窑的鼎盛时期主要在宋代，以生产优质白瓷著称，明代已停烧。《警世通言》中的"王安石三难苏相公"虽是明代小说，但小说中故事的背景是北宋名相王安石（荆公）所处的时代，故茶盏设定为定窑所产。

　　《水浒传》第四十五回称白瓷茶盏为白雪定器盏："海和尚却请：'干爷和贤妹，去小僧房里拜茶。'一邀把这妇人引到僧房里深处。预先都准备下了。叫声：'师哥拿茶来。'只见两个侍者，捧出茶来。白雪定器盏内，朱红托子，绝细好茶。"③白雪定器盏，"白雪"，这是极言茶盏之白，"定器盏"，指的是定窑烧造的茶盏。《水浒传》虽是明代小说，但故事的背景是在北宋末年，所以茶盏也拟为定窑瓷器。

　　《金瓶梅词话》涉及白瓷茶盏的内容较多。如第八十四回："不一时，两个徒弟守清、守礼，房中安放桌儿，就摆斋上来，都是美口甜食……各样菜蔬，摆满春台。白定磁盏儿，银杏叶匙，绝品雀舌甜水好茶，收下家火去。"④白定磁盏儿，也即定窑生产的白瓷茶盏。《金瓶梅词话》为明代小说，主要反映的是明代的社会状况，但故事背景也在北宋末年，所以其中茶盏亦设定为当时最负盛名的定窑白瓷。

　　《金瓶梅词话》第十回将白瓷茶盏称为白玉瓯："（西门庆）安排酒

①　（清）丁耀亢：《续金瓶梅》第20回，中国戏剧出版社2000年版，第98页。
②　（明）冯梦龙：《警世通言》第3卷，人民文学出版社1956年版，第35页。
③　（明）施耐庵：《水浒传》第45回，人民文学出版社1997年版，第604页。
④　（明）兰陵笑笑生：《金瓶梅词话》第84回，人民文学出版社2000年版，第1163页。

席齐整……家人媳妇，丫鬟使女，两边侍奉。怎见当日好筵席？但见：
'香焚宝鼎，花插金瓶；器列象州之古玩，廉开合浦之明珠。……碾破
凤团，白玉瓯中分白浪；斟来琼液，紫金壶内喷清香。毕竟压赛孟尝
君，只此敢欺石崇富。'"①白玉是对白瓷的美称，白玉瓯即为白瓷
茶盏。

《金瓶梅词话》第十二回、八十九回分别形容白瓷茶盏为雪绽般茶
盏和雪锭般盏儿。第十二回："西门庆把桂姐搂在怀中倍笑，一递一口
儿饮酒，只见少顷，鲜红漆丹盘拿了七钟茶来。雪绽般茶盏，杏叶茶匙
儿，盐笋芝麻木樨泡茶，馨香可掬，每人面前一盏。"②第八十九回：
"这长老见吴大舅、吴月娘，向前合掌道了问讯，连忙唤小和尚开了佛
殿，请施主菩萨随喜游玩，小僧看茶。……长老连忙点上茶来，雪锭般
盏儿，甜水好茶。"③茶盏应是"雪绽般"还是"雪锭般"？似应为"雪
锭"为宜。雪锭意为白雪般的银锭，极言茶盏之白。如为"雪绽"，实
不可解，"雪绽"原文很可能是作者笔误。

明代白瓷茶盏以景德镇瓷为代表，一些小说透露出信息。

如明罗懋登《三宝太监西洋记通俗演义》第十七回出现宣窑："老
爷（笔者注：指三宝太监郑和）叫声：'左右的，看茶来。'左右的捧
上茶来。老爷伸手接着，还不曾到口，举起手来，二十五里只是一拽，
把个茶瓯儿拽得一个粉碎，也不论个块数。老爷道：'你既是会钉碗，
就把这个茶瓯儿钉起来，方才见你的本事。'钉碗的道：'钉这等一个
茶瓯儿，有何难处！……'"之后钉碗的钉瓷器："一会儿盘儿、碗儿、
瓯儿、盏儿、钵儿、盆儿就搬倒了一地。你看他拿出手段来，口里不住
的吐唾沫，手里不住的倒过来，一手一个，一手一个，就是宣窑里烧，
也没有这等的快捷。"④宣窑是明代景德镇宣德年间的官窑，主要烧造白
瓷，自然也生产白瓷茶盏。

又如《儒林外史》第四十一回出现成窑、宣窑："话说南京城里，

① （明）兰陵笑笑生：《金瓶梅词话》第 10 回，人民文学出版社 2000 年版，第 105 页。
② （明）兰陵笑笑生：《金瓶梅词话》第 12 回，人民文学出版社 2000 年版，第 122 页。
③ （明）兰陵笑笑生：《金瓶梅词话》第 89 回，人民文学出版社 2000 年版，第 1219 页。
④ （明）罗懋登：《三宝太监西洋记通俗演义》第 17 回，上海古籍出版社 1985 年版，第
223—226 页。

每年四月半后，秦淮景致，渐渐好了。那外江的船，都下掉了楼子，换上凉篷，撑了进来。船舱中间，放一张小方金漆桌子，桌上摆着宜兴沙壶，极细的成窑、宣窑的杯子，烹的上好的雨水毛尖茶。"①成窑、宣窑分别是明代景德镇成化、宣德年间的官窑，所谓"极细的成窑、宣窑的杯子"也即成窑、宣窑烧造的极为精致的白瓷茶盏。

明董说《西游补》第十四回："忽见唐僧道：'戏倒不要看了，请翠绳娘来。'登时有个侍儿，又摆着一把飞云玉茶壶，一只潇湘图茶盏。顷刻之间翠娘到来，果是媚绝千年，香飘十里，一个奇美人！"②此茶盏也应为白瓷茶盏，不然上面不会有彩绘。潇湘图茶盏，也即设计绘有潇湘图的茶盏。潇湘图是指湖南一带风景的山水图。

明代小说中亦出现黑瓷茶盏。如《醒世恒言》第十五卷："女童点茶到来，空照双手捧过一盏，递与大卿，自取一盏相陪。那手十指尖纤，洁白可爱。大卿接过，啜在口中，真个好茶！有吕洞宾茶诗为证：'玉蕊旗枪称绝品，僧家造法极工夫。兔毛瓯浅香云白，虾眼汤翻细浪休。……'"③小说引用了唐末吕洞宾的诗《大云寺茶诗》，诗中的"兔毛瓯"在设计上也即带有兔毫纹路的黑瓷茶盏。

《水浒传》第四回："长老见说，答道：'这个事缘，光辉老僧山门。容易，容易！且请拜茶。'只见行童托出茶来。怎见得那盏茶的好处？有时为证：玉蕊金芽真绝品，僧家制造甚工夫。兔毫盏内香云白，蟹眼汤中细浪铺。"④兔毫盏也即带有兔毫纹路的黑盏。

明代小说中也有青瓷茶盏。如《续金瓶梅》第十二回："（月娘）想起西门庆在时，那一年扫雪烹茶，妻妾围炉之乐，不觉长叹一声，双泪俱落。有一词单道富家行乐，名《沁园春》：暖阁红炉，匝地毛毡，何等奢华！……碧碗烹茶，金杯度曲，乳酪羊羔味更佳。拥红袖，围屏醉倚，慢嗅梅花。"⑤所谓碧碗，也即青瓷茶盏。

① （清）吴敬梓：《儒林外史》第 41 回，人民文学出版社 1958 年版，第 404 页。

② （明）董说：《西游补》第 14 回，《西游补·续西游记》，华夏出版社 1995 年版，第 44 页。

③ （明）冯梦龙：《醒世恒言》第 15 卷，人民文学出版社 1956 年版，第 267 页。

④ （明）施耐庵：《水浒传》第 4 回，人民文学出版社 1997 年版，第 59 页。

⑤ （清）丁耀亢：《续金瓶梅》第 12 回，中国戏剧出版社 2000 年版，第 61 页。

又如《续金瓶梅》第二十九回："那僧人又送上中冷泉的新茶，领着个白净沙弥，一个雕漆盘，四个雪靛般雕磁杯，俱是哥窑新款。二人让僧同坐，茶毕，斟上酒来。"①哥窑是宋代青瓷名窑，作为明代小说的《续金瓶梅》故事背景设定为北宋，故出现哥窑。"雪靛般雕磁杯"也即青蓝色如雪般晶莹剔透的雕瓷茶盏。

明凌濛初《二刻拍案惊奇》卷十七："孟沂与美人赏花玩月，酌酒吟诗，曲尽人间之乐。……只将他两人《四时回文诗》表白一遍。美人诗道：……天冻雨寒朝闭户，雪飞风冷夜关城。鲜红炭火围炉暖，浅碧茶瓯注茗清。（冬）"②诗中的碧瓯也是青瓷茶盏。

明代小说中的茶盏主流的当然是陶瓷，但亦有一些其他材质，如漆器、金银、玉器、玻璃以及琥珀和翡翠等。这些材质均价昂罕有，小说中出现是为塑造人物和与环境情节相适应，非一般百姓所能拥有。

《金瓶梅词话》中常出现漆器茶盏，一般被称为雕漆茶钟，雕漆是一种以漆为原料，在胎体上一层层涂堆到一定厚度再雕刻的工艺。在《金瓶梅词话》中雕漆茶钟虽然是一种生活用品，但也是一种工艺品，以体现西门庆及其交际圈的豪奢以及炫富作风，非普通平民所能使用。

《金瓶梅词话》第十三回、第三十四回皆出现"银匙雕漆茶钟"，也即配备了银质茶匙的雕漆茶钟，明代还常会在茶水中置入茶果，茶匙既可用来搅拌，又可舀取茶水和茶果食用。第十三回："妇人又道了万福，又叫小丫鬟拿了一盏果仁泡茶来，银匙雕漆茶钟。西门庆吃毕茶，说道：'我回去罢。嫂子仔细门户。'于是告辞归家。"③第三十四回："西门庆唤画童取茶来。不一时，银匙雕漆茶钟，蜜饯金橙泡茶吃了，收了盏托去。"④

《金瓶梅词话》第七、六十七、七十一回出现"银镶雕漆茶钟"或"银厢雕漆茶钟"，也即外镶有银的雕漆茶钟，更显富贵。第七回："西门庆一见，满心欢喜。……说着，只见小丫鬟拿了三盏蜜饯金橙子泡

① （清）丁耀亢：《续金瓶梅》第 29 回，中国戏剧出版社 2000 年版，第 144 页。
② （明）凌濛初：《二刻拍案惊奇》卷 17，人民文学出版社 1991 年版，第 325 页。
③ （明）兰陵笑笑生：《金瓶梅词话》第 13 回，人民文学出版社 2000 年版，第 139 页。
④ （明）兰陵笑笑生：《金瓶梅词话》第 34 回，人民文学出版社 2000 年版，第 392 页。

茶，银镶雕漆茶钟，银杏叶茶匙。"①第六十七回："只见王经抓帘子，画童儿用彩漆方盒银厢雕漆茶钟，拿了两盏酥油白糖熬的牛奶子。（应）伯爵取过一盏，拿在手内，见白潋潋鹅脂一般，酥油飘浮盏内，说道：'好东西！滚热。'"②第七十一回："（西门庆）吃了粥，又拿上一盏肉员子馄饨鸡蛋头脑汤，金匙银厢雕漆茶钟。"③

《续金瓶梅》也出现漆器茶盏。第二十回："（郑）玉卿坐了一会，出来个蓬头小京油儿，打着一个苏州辔，纯绢青衣，拿着雕漆银镶盅儿，一盏泡茶、杏仁茶果，吃了，说：'太太才睡醒了，梳头哩，就出相见。'"④ 第三十二回："（李）守备自己筛酒来斟，要请他小姊妹，二人都过那边院子里耍去了。一面用了三个雕漆茶杯，满斟过五香酒来。孔千户娘子道：'妹子量小，谁使的这大东西！'"⑤"雕漆银镶盅儿"是镶银的雕漆茶盏。

明代小说中还有金银茶盏。有的是纯金，如明代撰人不详的《梼杌闲评》第四十九回："差官会同知县来到南关客店内，却好锦衣官校吴国安等也到了，见（魏）忠贤等二人果然高挂在梁上……又拐得行李内玉带二条，金台盏十副，金茶杯十只，金酒器十件，宝石珠玉一箱，衣缎等物，尽行开单报院存县。"⑥

金银茶盏也有的是镶金镶银。如《西游记》第十六回中的茶盏是镶金："有一个小幸童，拿出一个羊脂玉的盘儿，有三个法蓝镶金的茶钟。……三藏见了，夸爱不尽。"⑦ 这种茶盏本身为珐琅（法蓝）器，另还镶有金。《金瓶梅词话》第三十五回中的茶盏是镶银："西门庆冠带从后边迎将来。……不一时，棋童儿云南玛瑙雕漆方盘拿了两盏茶来，银镶竹丝茶钟，金杏叶茶匙，木樨青豆泡茶吃了。"⑧所谓"银镶竹丝茶钟"应是茶盏外镶嵌有竹丝（既有美观作用，也不烫手），另还镶

① （明）兰陵笑笑生：《金瓶梅词话》第 7 回，人民文学出版社 2000 年版，第 72 页。
② （明）兰陵笑笑生：《金瓶梅词话》第 67 回，人民文学出版社 2000 年版，第 848 页。
③ （明）兰陵笑笑生：《金瓶梅词话》第 71 回，人民文学出版社 2000 年版，第 927 页。
④ （清）丁耀亢：《续金瓶梅》第 20 回，中国戏剧出版社 2000 年版，第 97 页。
⑤ （清）丁耀亢：《续金瓶梅》第 32 回，中国戏剧出版社 2000 年版，第 158 页。
⑥ （明）佚名：《梼杌闲评》第 49 回，人民文学出版社 2006 年版，第 543—545 页。
⑦ （明）吴承恩：《西游记》第 16 回，人民文学出版社 2010 年版，第 193 页。
⑧ （明）兰陵笑笑生：《金瓶梅词话》第 35 回，人民文学出版社 2000 年版，第 411 页。

有银。

明代小说中还有玉器茶盏。玉器不甚耐高温，按理不太适合做茶盏，现实生活中也确实极少有真正的玉器茶盏。但明代小说中出现玉器茶盏的环境不是迥异人世的仙境，就是具有迷幻色彩的幻境，玉器茶盏在其中烘托环境。

如《西游记》第二十三回和二十六回出现玉器茶盏的环境分别是幻境和仙境。第二十三回："那妇人见了他三众，更加欣喜……请各叙坐看茶。那屏风后，忽有一个丫髻垂丝的女童，托着黄金盘、白玉盏，香茶喷暖气，异果散幽香。那人绰彩袖，春笋纤长；擎玉盏，传茶上奉。"①第二十六回："行者道：'小道士们，快取玉瓢来。'镇元子道：'贫道荒山，没有玉瓢，只有玉茶盏、玉酒杯，可用得么？'菩萨道：'但是玉器，可舀得水的便罢，取将来看。'大仙即命小童子取出有二三十个茶盏，四五十个酒盏，却将那根下清泉舀出。"②

《梼杌闲评》第四十六回和《禅真逸史》第二十二回中出现玉器茶盏的环境也分别是幻境和仙境。《梼杌闲评》第四十六回："二人（笔者注：指陈元朗和魏忠贤）携手到亭上，分宾主坐下。童子献茶，以白玉为盏，黄金为盘。茶味馨香，迥异尘世，到口滑稽甘香，滋心沁齿，如饮醍醐甘露。"③《禅真逸史》第二十二回："杜伏威起身，恭恭敬敬侍立于傍，不敢动问。天主唤玉女献浆。紫衣女童捧出一个真珠穿的托盘，四个碧玉茶盏，满贮雪白琼浆，异香扑鼻。"④

明代小说中也出现玻璃茶盏，玻璃也叫琉璃，是十分珍贵稀少的材质，非普通人所能享用。明代小说中出现玻璃茶盏的环境，不是权贵之家，就是仙境幻境。如明末清初陈忱《水浒后传》第十三回："蔡京一拱先行，二人缓缓随后。……真是'天上神仙府，人间宰相家'。（安道全、卢师越）进明间内坐下，调和气息，方可诊脉。一个披发丫鬟，云肩青服，捧到金镶紫檀盘内五色玻璃碗阳羡峒山茶。"⑤小说中拟定的

① （明）吴承恩：《西游记》第23回，人民文学出版社2010年版，第279页。

② （明）吴承恩：《西游记》第26回，人民文学出版社2010年版，第325页。

③ （明）佚名：《梼杌闲评》第46回，人民文学出版社2006年版，第514页。

④ （明）清溪道人：《禅真逸史》第22回，华夏出版社2015年版，第257—258页。

⑤ （清）陈忱：《水浒后传》第13回，华夏出版社2014年版，第97页。

时代背景是北宋末年，这是在权相蔡京的府中。五色玻璃碗也即五色玻璃茶盏。

又如明末董说《西游补》第四回："行者定睛一看，原来是个琉璃楼阁：……一张紫琉璃榻，十张绿色琉璃椅，一只粉琉璃桌子，桌上一把墨硫璃茶壶，两只翠蓝琉璃钟子。"① 小说中的环境是幻境，翠蓝琉璃钟子也即翠蓝色的玻璃茶盏。

再如明熊大木《大宋中兴通俗演义》卷八《冥司中报应秦桧》："殿上坐者百余人……见（阎）王至悉降阶迎迓，宾主礼毕，分东西而坐。采女数人，执玛瑙之壶，捧玻璃之盏，荐龙睛之果，倾凤髓之茶，世罕闻见。"②这是在非人世的仙境。

也有明代小说中的茶盏为珍稀的翡翠、琥珀材质。如《金瓶梅词话》第五十九回中的茶盏为翡翠材质："郑爱香儿与郑爱月儿亲手楝攒各样菜蔬肉丝卷，就安放小泥金碟儿内，递与西门庆吃。旁边烧金翡翠瓯儿，斟上苦艳艳桂花木樨茶。……鸳鸯杯，翡翠盏，饮玉液，泛琼浆。"③翡翠茶盏衬托了西门庆奢侈腐朽的生活方式。

又如《水浒传》第二回："当日王都尉府中准备筵宴，水陆俱备。但见：……水晶壶内，尽都是紫府琼浆；琥珀杯中，满泛着瑶池玉液。……鳞鳞脍切银丝，细细茶烹玉蕊。……两行珠翠立阶前，一派笙歌临府上。"④此处琥珀杯可能是酒杯，但也可能为茶盏。

《西游记》第一百回描绘了唐太宗在宫廷中设宴招待唐三藏师徒四众："（唐）三藏又谢了恩，（唐太宗）招呼他三众，都到阁内观看。果是中华大国，比寻常不同。你看那——门悬彩绣，地衬红毡。异香馥郁，奇品新鲜。琥珀杯，玻璃盏，镶金点翠；黄金盘，白玉碗，嵌锦花缠。……还有些蒸酥蜜食兼嘉馔，更有那美酒香茶与异奇。说不尽百味珍馐真上品，果然是中华大国异西夷。"⑤"琥珀杯""玻璃盏""白玉

① （明）董说：《西游补》第4回，《西游补·续西游记》，华夏出版社1995年版，第10页。

② （明）熊大木：《大宋中兴通俗演义》卷8《冥司中报应秦桧》，中国文史出版社2003年版，第326页。

③ （明）兰陵笑笑生：《金瓶梅词话》第59回，人民文学出版社2000年版，第729页。

④ （明）施耐庵：《水浒传》第2回，人民文学出版社1997年版，第19页。

⑤ （明）吴承恩：《西游记》第100回，人民文学出版社2010年版，第1212页。

碗"皆是材质十分珍惜贵重的杯盏，可能是酒杯，也可能为茶盏，或以盛放其他饮料。

四 小说中的明代陶瓷茶壶

明代中后期茶壶逐渐出现并普及，这也反映到了明代小说之中，明代小说中常出现茶壶。下面列举数例。

如明冯梦龙《醒世恒言》第三卷："（秦重）把银灯挑得亮亮的，取了这壶热茶，脱鞋上床，挨在美娘身边，左身抱着茶壶在怀，右手搭在美娘身上，眼也不敢闭一闭。……摸茶壶还是暖的，斟上一瓯香喷喷的浓茶，递与美娘。美娘连吃了二碗"。①

又如明佚名《梼杌闲评》第十三回："秋鸿道：'茶熟了，舅舅吃了茶再去。'进忠道：'送到前面来吃罢。'……秋鸿提了茶上来，将壶放在桌上，去弄花玩耍。"②

又如明金木散人《鼓掌绝尘》第一回："正说话间，那道童一只手擎了笔砚，一只手提了茶壶，连忙送来。……李道士就捧了一杯茶，送与杜萼道：'请杜相公见教一联。'杜萼连忙接过茶道：'二位老师在此，岂敢斗胆?'"③

再如明末清初《飞花咏》第十二回："周重文一面说话，不觉手中的茶早已呷完。春辉在旁看见茶完，连忙翠袖殷勤，仍将那壶内的苦茗，连忙轻移莲步，走至周重文面前，复又筛上。"④

明代小说中壶已成为茶水的量词，亦可见壶之普及。

如明兰陵笑笑生《金瓶梅词话》第二十三回："这惠莲在席上站立了一回，推说道：'我后边看茶来，与娘每吃。'月娘分付：'对你姐说，上房拣妆里有六安茶，顿一壶来俺每吃。'"⑤第五十二回："李瓶儿铺下席，把官哥儿放在小枕头儿上躺着，叫他顽耍，他便和李金莲抹

① （明）冯梦龙：《醒世恒言》第3卷，人民文学出版社1956年版，第55页。
② （明）佚名：《梼杌闲评》第13回，人民文学出版社2006年版，第156页。
③ （明）金木散人：《鼓掌绝尘》第1回，春风文艺出版社1985年版，第13页。
④ （清）佚名：《飞花咏》第12回，春风文艺出版社1983年版，第108页。
⑤ （明）兰陵笑笑生：《金瓶梅词话》第23回，人民文学出版社2000年版，第261页。

牌。抹了一回，叫迎春往屋里，炖一壶好茶来。"①第七十四回："后孟玉楼房中兰香拿了几样精制果菜，一坐壶酒来，又顿了一大壶好茶，与大妗子、段大姐、桂姐众人吃。"②

又如明艾衲居士《豆棚闲话》第一则："那老成人说道：'这段书长着哩，你们须烹几大壶极好的松萝算片、上细的龙井芽茶，再添上几大盘精致细料的点心，才与你们说哩！'"③

再如清初吴敬梓《儒林外史》第二十回："老和尚伏着灵桌，又哭了一场。将众人安在大天井里坐着，烹起几壶茶来吃着。"④

用茶壶饮茶，茶盏是必不可少的，所以明代小说中常将茶壶和茶盏并列在一起。

如明吴承恩《西游记》第二十五回："二童忙取小菜……共排了七八碟儿，与（三藏）师徒们吃饭。又提一壶好茶，两个茶钟，伺候左右。"⑤

又如撰人不详的《萤窗清玩》第二卷："（凤仙）因命小梅开花关第一门，遣生入小房坐之。房颇精洁，杂悬图画诗章，壶盏杂陈，茶温可啜。"⑥

又如明梦觉道人《三刻拍案惊奇》第九回："（邓氏）便把耿埴领进房中。却也好个房！……内中一张凉床，一张桌儿，摆列些茶壶、茶杯。"⑦

再如《儒林外史》第五十五回："可怜这盖宽……在一个僻净巷内，寻了两间房子开茶馆。……人来坐着吃茶，他丢了书就来拿茶壶、茶杯。"⑧

明代小说中的茶壶材质多为陶瓷。

————————

①　（明）兰陵笑笑生：《金瓶梅词话》第 52 回，人民文学出版社 2000 年版，第 637 页。

②　（明）兰陵笑笑生：《金瓶梅词话》第 74 回，人民文学出版社 2000 年版，第 996 页。

③　（清）艾衲居士：《豆棚闲话》第 1 则，上海古籍出版社 1983 年版，第 3 页。

④　（清）吴敬梓：《儒林外史》第 20 回，人民文学出版社 1958 年版，第 212 页。

⑤　（明）吴承恩：《西游记》第 25 回，人民文学出版社 2010 年版，第 304 页。

⑥　（清）佚名：《萤窗清玩》第 2 卷《玉管笔》，中国文史出版社 2003 年版，第 71 页。

⑦　（明）梦觉道人、西湖浪子：《三刻拍案惊奇》第 9 回，三秦出版社 1994 年版，第 112 页。

⑧　（清）吴敬梓：《儒林外史》第 55 回，人民文学出版社 1958 年版，第 533 页。

如明冯梦龙《醒名花》第五回："（翌王）到得里面，正是一所小楼……内壁挂的，都是名人手迹，几上列着古今画卷，宣炉内一缕著香，瓷壶中泡得苦茗，鲜花几枝，斜插在胆瓶之内。"①

又如《三刻拍案惊奇》第24回："无垢竟往前走……直到远公房中。此时下午，他正磁壶里装一上壶淡酒，一碟咸菜儿，拿只茶瓯儿，在那边吃。"②

《金瓶梅词话》第十回和第二十一回中的"紫金壶"很可能指的是宜兴紫砂壶，紫砂壶往往色呈紫黄，有类紫金。第十回："（西门庆）家人媳妇，丫鬟使女，两边侍奉。怎见当日好筵席？但见：'香焚宝鼎，花插金瓶……碾破凤团，白玉瓯中分白浪；斟来琼液，紫金壶内喷清香。毕竟压赛孟尝君，只此敢欺石崇富。'"③第二十一回："（吴月娘）下席来，教小玉拿着茶罐，亲自扫雪，烹江南凤团雀舌牙茶，与众人吃。正是：'白玉壶中翻碧浪，紫金壶内喷清香。'"④

明董说《西游补》第十二回中的"碧丝壶"很可能是带有丝状纹路的青瓷茶壶："歇了一个时辰，忽然见一个高楼上，依然九华巾唐僧、洞庭巾小月王两把交椅相对坐着。面前排一柄碧丝壶，盛一壶茶；两只汉式方茶钟。"⑤

《儒林外史》中多次出现宜兴紫砂壶。第四十一回："话说南京城里，每年四月半后，秦淮景致，渐渐好了。……船舱中间，放一张小方金漆桌子，桌上摆着宜兴沙壶，极细的成窑、宣窑的杯子，烹的上好的雨水毛尖茶。"⑥宜兴沙壶就是宜兴紫砂壶。第四十二回："（汤）大爷道：'我酒是够了，倒用杯茶罢。'葛来官叫那大脚三把螃蟹壳同果碟都收了去，揩了桌子，拿出一把紫砂壶，烹了一壶梅片茶。"⑦"紫砂

① （明）冯梦龙：《醒名花》第5回，金城出版社2000年版，第46页。
② （明）梦觉道人、西湖浪子：《三刻拍案惊奇》第24回，三秦出版社1994年版，第267页。
③ （明）兰陵笑笑生：《金瓶梅词话》第10回，人民文学出版社2000年版，第105页。
④ （明）兰陵笑笑生：《金瓶梅词话》第21回，人民文学出版社2000年版，第242页。
⑤ （明）董说：《西游补》第12回，《西游补·续西游记》，华夏出版社1995年版，第27—28页。
⑥ （清）吴敬梓：《儒林外史》第41回，人民文学出版社1958年版，第404页。
⑦ （清）吴敬梓：《儒林外史》第42回，人民文学出版社1958年版，第422页。

壶"一般为宜兴所产。第五十三回："房中间放着一个大铜火盆，烧着通红的炭，顿着铜铫，煨着雨水。聘娘用纤手在锡瓶内撮出银针茶来，安放在宜兴壶里，冲了水，递与四老爷，和他并肩而坐，叫丫头出去取水来。"①"宜兴壶"也即宜兴紫砂壶。

明代小说中的茶壶以陶瓷为主流，但亦有其他材质，如铅、铜、银、玉、玻璃和玛瑙等。

《儒林外史》第二回出现铅壶："和尚赔着小心，等他发作过了，拿一把铅壶，撮了一把苦丁茶叶，倒满了水，在火上燎得滚热，送与众位吃。"②小说中的铅壶兼做煮水器和茶壶，铅作为金属易导热，适合做煮水器。

《西游记》第十六回和六十四回皆出现铜质茶壶。第十六回："又一童，提一把白铜壶儿，斟了三杯香茶。真个是色欺榴蕊艳，味胜桂花香。三藏见了，夸爱不尽道：'好物件，好物件！真是美食美器！'"③小说中的白铜应是铜合金，从唐僧赞不绝口的话语来看，引文中的白铜茶壶在设计上应是罕见精美之物。第六十四回："那女子对众道了万福道：'知有佳客在此赓酬，特来相访，敢求一见。'……又有两个黄衣女童……提一把白铁嵌黄铜的茶壶，壶内香茶喷鼻。"④

明末清初丁耀亢《续金瓶梅》第三十七回出现银质茶壶："（娘娘）不知说了几句番语，那跟随的喇嘛妇人，有带的大银提梁扁壶，盛着奶子茶，斟过一碗来"⑤第五十二回中的银壶虽盛的是酒，但似乎可酒壶、茶壶兼用，不然不会用茶钟饮酒："只见姚庄从房内掀起布帘来，远远一柄银壶，斟出一茶钟仙酒来，叫刘公跪接，色如丹砂，味如甘露。"⑥

明代撰人不详的《绣球缘》第九回中也出现银茶壶："素娟……骂罢于执桌上银茶壶照面掷去。铁威回避不及，泼得浑身热茶，身上衣服

① （清）吴敬梓：《儒林外史》第53回，人民文学出版社1958年版，第515页。
② （清）吴敬梓：《儒林外史》第2回，人民文学出版社1958年版，第15页。
③ （明）吴承恩：《西游记》第16回，人民文学出版社2010年版，第193页。
④ （明）吴承恩：《西游记》第64回，人民文学出版社2010年版，第791页。
⑤ （清）丁耀亢：《续金瓶梅》第37回，中国戏剧出版社2000年版，第184页。
⑥ （清）丁耀亢：《续金瓶梅》第52回，中国戏剧出版社2000年版，第273页。

几乎湿透。"①

《西游补》第十四回出现玉质茶壶:"忽见唐僧道:'戏倒不要看了,请翠绳娘来。'登时有个侍儿,又摆着一把飞云玉茶壶,一只潇湘图茶盏。"②"飞云玉茶壶"在设计上也即带有飞云纹饰的玉质茶壶。

《西游补》第四回出现玻璃茶壶:"行者定睛一看……一只粉琉璃桌子,桌上一把墨硫璃茶壶,两只翠蓝琉璃钟子。"③"墨硫璃茶壶"也即墨黑色的玻璃材质茶壶。

明熊大木《大宋中兴通俗演义》卷八《冥司中报应秦桧》中出现玛瑙茶壶:"采女数人,执玛瑙之壶,捧玻璃之盏,荐龙睛之果,倾凤髓之茶,世罕闻见。茶既毕,王乃道生所见之故,命生致拜。"④

五 小说中的明代其他陶瓷茶具

除茶炉、煮水器、茶盏和茶壶外,明代小说中还有一些其他陶瓷茶具,主要是藏茶器皿、贮水器皿、放置茶盏的茶盘和盛放茶果茶食的器皿。

藏茶器皿多被称为瓶。如明天然痴叟《石点头》第十二回:"董昌看时,却是一个拜帖……礼帖开具四羹四果,绉纱二端,白金五两,金扇四柄,玉章二方,松萝茶二瓶,金华酒四坛。"⑤

又如明清溪道人《禅真后史》第十九回:"(瞿天民)当日坐于书房中纳闷,苍头报说舒州刘小官人差人赍书礼问安。……书云:辱侄刘仁轨顿首百拜,致书于伯父大人。……谨具土绸四缎、白金五十两、细茶八瓶、草褐二匹,聊伸孝敬。"⑥小说中虽然未点明茶瓶之茶质,但多为陶瓷是毫无疑问的。

贮水器皿多被称为瓮或缸,材质一般为陶瓷。如明冯梦龙《警世通

① (清)佚名:《绣球缘》第9回,陕西师范大学出版社2001年版,第33页。
② (明)董说:《西游补》第14回,《西游补·续西游记》,华夏出版社1995年版,第44页。
③ (明)董说:《西游补》第4回,《西游补·续西游记》,华夏出版社1995年版,第10页。
④ (明)熊大木:《大宋中兴通俗演义》卷8,中国文史出版社2003年版,第326页。
⑤ (明)天然痴叟:《石点头》第12卷,中国戏剧出版社2000年版,第217页。
⑥ (明)清溪道人:《禅真后史》第19回,大众文艺出版社1998年版,第144页。

286

言》第三卷："荆公送下滴水檐前，携东坡手道：'……子瞻桑梓之邦，倘尊眷往来之便，将瞿塘中峡水，携一瓮寄与老夫，则老夫衰老之年，皆子瞻所延也。'……（苏东坡）叫手下给官价与百姓买个干净磁瓮，自己立于船头，看水手将下峡水满满的汲一瓮，用柔皮纸封固，亲手金押，即刻开船，直至黄州。"①小说中的贮水器皿被称为瓮，且点明为磁瓮，也即为陶瓷材质之瓮。

又如明西周生《醒世姻缘传》第二十八回："有那仕宦大家，空园中放了几百只大瓮，接那夏秋的雨水，也是发得那水碧绿的青苔；血红色米粒大的跟斗虫，可以手拿。到霜降以后，那水渐渐澄清将来，另用别瓮逐瓮折澄过去，如此折澄两三遍，澄得没有一些滓渣，却用煤炭如拳头大的烧得红透，乘热投在水中，每瓮一块，将瓮口封严，其水经夏不坏，烹茶也不甚恶。"② 小说中的贮水器皿被称为瓮。

再如《儒林外史》第五十五回："可怜这盖宽……寻了两间房子开茶馆。……右边安了一副柜台。后面放了两口水缸，满贮了雨水。"③小说中的贮水器皿被称为缸。

明代小说中还常出现放置茶盏的茶盘。茶盘和茶托皆为承托茶盏之物，之间的区别在于茶盘可放置一个或多个茶盏，主要作用是对茶盏传送，而茶托之上只放置一个茶盏，主要作用是防止盛了沸水的茶盏烫手。茶盘材质以漆器居多，亦有陶瓷。

如明冯梦龙《醒世恒言》第十二卷："主僧取旨献茶，捧茶盘的却是谢端卿。原来端卿因大殿行礼之时，拥拥簇簇，不得仔细瞻仰，特地充作捧茶盘的侍者，直挨到龙座御膝之前。"④

又如明凌濛初《拍案惊奇》卷二十一："正说话间，一个小厮捧了茶盘出来送茶。……（郑兴儿）听得外边（袁）尚宝坐定讨茶，双手捧一个茶盘，恭恭敬敬出来送茶。袁尚宝注目一看，忽地站了起来道：'此位何人？乃在此送茶！'"⑤

① （明）冯梦龙：《警世通言》第 3 卷，人民文学出版社 1956 年版，第 30、34 页。
② （明）西周生：《醒世姻缘传》第 28 回，人民文学出版社 2015 年版，377 页。
③ （清）吴敬梓：《儒林外史》第 55 回，人民文学出版社 1958 年版，第 533 页。
④ （明）冯梦龙：《醒世恒言》第 12 卷，人民文学出版社 1956 年版，第 223 页。
⑤ （明）凌濛初：《拍案惊奇》卷 21，人民文学出版社 1991 年版，第 370 页。

又如明兰陵笑笑生《金瓶梅词话》第三十七回："老妈连忙拿茶上来，妇人取来抹去盏上水渍，令他去递。西门庆……便令玳安毡包内取出锦帕二方，金戒指四个，白银二十两，教老妈安放在茶盘内。"①第三十八回："话说冯婆子走到前厅角门首，看见玳安在厅楹子前，拿着茶盘儿伺候。"②

再如明洪楩《清平山堂话本》卷二："那翠莲听得公公讨茶，慌忙走到厨下，刷洗锅儿，煎滚了茶，复到房中，打点各样果子，泡了一盘茶，托至堂前，摆下椅子，走到公婆面前，道：'请公公、婆婆堂前吃茶。'又到姆姆房中道：'请伯伯、姆姆堂前吃茶。'"③翠莲泡了一盘茶，请公公、婆婆和伯伯、姆姆吃茶，因此盘中至少放置了四盏茶。

明人饮茶，往往有配合茶食用的食品，这些食品被称为茶果或茶食，盛放茶果（茶食）的器皿广义上也是茶具，这些茶具被称为碟、盘和盒等。这些器皿材质多为陶瓷，也有其他材质。

盛装茶果（茶食）的器皿常被称为碟。如《金瓶梅词话》第四十三回："须臾，前边卷棚内安放四张桌席，摆下茶。每桌四十碟，都是各样茶果甜食，美口菜蔬，蒸酥点心，细巧油酥饼馓之数。"④第五十四回："伯爵道：'怎么处？'就跑的进去了。拿一碟子干糕、一碟子檀香饼、一壶茶出来，与白来创吃。"⑤

又如明西周生《醒世姻缘传》第六十九回："（众人）号佛已完，主人家端水洗脸，摆上菜子油炸的馓枝、毛耳朵，煮的熟红枣、软枣，四碟茶果吃茶。"⑥

再如《儒林外史》第二十三回："牛浦……当下锁了门，同道士一直进了旧城，一个茶馆内坐下。茶馆里送上一壶干烘茶，一碟透糖，一碟梅豆上来。"⑦

① （明）兰陵笑笑生：《金瓶梅词话》第 37 回，人民文学出版社 2000 年版，第 435—436 页。

② （明）兰陵笑笑生：《金瓶梅词话》第 38 回，人民文学出版社 2000 年版，第 444 页。

③ （明）洪楩：《清平山堂话本》卷 2，岳麓书社 2013 年版，第 39 页。

④ （明）兰陵笑笑生：《金瓶梅词话》第 43 回，人民文学出版社 2000 年版，第 515 页。

⑤ （明）兰陵笑笑生：《金瓶梅词话》第 54 回，人民文学出版社 2000 年版，第 656 页。

⑥ （明）西周生：《醒世姻缘传》第 69 回，人民文学出版社 2015 年版，916 页。

⑦ （清）吴敬梓：《儒林外史》第 23 回，人民文学出版社 1958 年版，第 233 页。

再如明丁耀亢《续金瓶梅》第二十回："吃茶下去就抬了一张八仙倭漆桌来，就是一副螺甸彩漆手盒，内有二十四器随方就圆的定窑磁碟儿，俱是稀奇素果：橄榄葡萄、栾片香橙、山珍海错下酒之物"。①"定窑磁碟儿"也即定窑烧造的陶瓷碟。小说中这些碟是用来盛装下酒之物的，但亦可盛放茶果。

有些盛装茶果（茶食）的器皿被称为盘。如《拍案惊奇》卷六："赵尼姑故意谦逊了一番，走到房里一会，又走到灶下一会，然后叫徒弟本空托出一盘东西、一壶茶来。"②

又如明佚名《梼杌闲评》第四十一回："天荣回到房中，过了半日，只见一个小丫头送了四盘果子、一壶茶来，道：'郁小娘叫我送来的。'"③

又如《续金瓶梅》第三十五回："那茶博士送了一壶茶，一盘蒸糕，又是四盘茶食时果。吴惠吃了一钟茶、一块糕。"④

再如《儒林外史》第二回："和尚捧出茶盘，——云片糕、红枣，和些瓜子、豆腐干、栗子、杂色糖，摆了两桌。尊夏老爹坐在首席，斟上茶来。"⑤第四回："工房听见县主的相与到了，慌忙迎到里面客位内坐着，摆上九个茶盘来。工房坐在下席，执壶斟茶。"⑥

有的盛装茶果（茶食）的器皿被称为盒。如《金瓶梅词话》第十五回："李瓶儿一面分付迎春外边明间内放小桌儿，摆了四盒茶食，管待玳安。"⑦第三十九回："良久，吴大舅、花子由都到了，每人两盒细茶食来点茶。西门庆都令吴道官收了。"⑧第七十四回："月娘又教玉箫拿出四盒儿细茶食饼糖之类，与三位师父点茶。"⑨

特别值得一提的是，明代小说中有一种盛装不同品种茶果（茶食）

①（清）丁耀亢：《续金瓶梅》第20回，中国戏剧出版社2000年版，第98页。
②（明）凌濛初：《拍案惊奇》卷6，人民文学出版社1991年版，第103页。
③（明）佚名：《梼杌闲评》第41回，人民文学出版社2006年版，第458页。
④（清）丁耀亢：《续金瓶梅》第35回，中国戏剧出版社2000年版，第172页。
⑤（清）吴敬梓：《儒林外史》第2回，人民文学出版社1958年版，第17页。
⑥（清）吴敬梓：《儒林外史》第4回，人民文学出版社1958年版，第48页。
⑦（明）兰陵笑笑生：《金瓶梅词话》第15回，人民文学出版社2000年版，第163页。
⑧（明）兰陵笑笑生：《金瓶梅词话》第39回，人民文学出版社2000年版，第463页。
⑨（明）兰陵笑笑生：《金瓶梅词话》第74回，人民文学出版社2000年版，第996页。

分格的盒子，被称为攒盒，使用攒盒配合饮茶，则被称为攒茶。

如《金瓶梅词话》第七十回："不一时，骑报回来，传：'老爷过天汉桥了。'头一厨役跟随，茶盒攒盒到了。"①

又如《儒林外史》第四十九回："当下主客六人，闲步了一回，重新到西厅上坐下。管家叫茶上点上一巡攒茶。……众人随便坐了，茶上捧进十二样的攒茶来，一个十一二岁的小厮又向炉内添上些香。"②

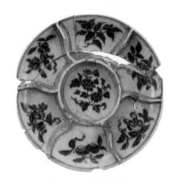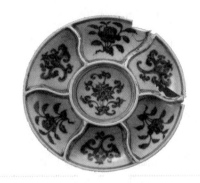

图4-11 明代景德镇御窑青花花果纹和青花折枝花卉纹攒盒③

① （明）兰陵笑笑生：《金瓶梅词话》第70回，人民文学出版社2000年版，第912页。
② （清）吴敬梓：《儒林外史》第49回，人民文学出版社1958年版，第484页。
③ 北京大学考古文博学院、江西省文物考古研究所、景德镇市陶瓷考古研究所：《景德镇出土明代御窑瓷器》，文物出版社2009年版，第145—146页。

第 五 章

·+·+·+·+·+·+·+·

清代的陶瓷茶具

清代的主要陶瓷茶具亦为茶炉、煮水器、茶盏和茶壶，还有一些其他茶具，可从著作、诗歌、绘画和小说几个角度论述。

第一节　著作中的清代陶瓷茶具

清代著作中涉及茶具的内容十分丰富。如清计发《鱼计轩诗话》曰："书斋雅供，茶具为先。"①又如清钱泳《履园丛话》"琴心曲"条曰："余在两浙转运使幕中，十五日夜与许君春山、孙君复初携古琴茶具出涌金门，泛舟西湖，小泊圣因寺前。"②又如清陈康祺《郎潜纪闻二笔》载："甘泉焦里堂孝廉循……病足，移居村舍，筑小楼数间，几榻之外，书研茶具而已。"③又如清靖道谟《自白鹿洞游庐山记》："时值亭午，秋宇澄清，（余）与诸子徘徊留连不能去，因汲潭水，取所携茶具烹茗而饮之，各欣然若有所得。"④清程羽文《鸳鸯牒》："杭妓周韶……宜操茶具，暂配陶学士，邮亭煮雪，而后念观音般若经；终配蔡

① （清）计发：《鱼计轩诗话》不分卷，《丛书集成续编》第 201 册，新文丰出版公司 1988 年版。

② （清）钱泳：《履园丛话》卷 24，《续修四库全书》第 1139 册，上海古籍出版社 2003 年版。

③ （清）陈康祺：《郎潜纪闻二笔》卷 8，《郎潜纪闻初笔二笔三笔》，中华书局 1984 年版，第 471 页。

④ （清）谢旻等：《江西通志》卷 135，《景印文渊阁四库全书》第 513—518 册，台湾商务印书馆 1986 年版。

君谟斗茗。"①

清代著作中的茶具主流自然为陶瓷茶具，主要有茶炉、煮水器、茶盏、茶壶，当然还有一些其他茶具。

一 著作中的清代陶瓷茶炉

清代著作中的茶炉常被称为炉或灶，有时也被称为鼎。

茶炉常被称为炉。如清刘銮《五石瓠》曰："其畦今号闵园，茶出于此……然盛必锡器，烹必清泉，炉必紧炭，怒火百沸，待其沸透，急投茶于壶。"②清徐珂《清稗类钞》"杨道士善煮茶"条曰："平湖道士杨某善煮茶，其术取片纸，以朱书符，入炉焚之，红光烂然，笔画都成烈火。比移铛，即作松风声，旋作蟹眼沸矣。"③清李斗《扬州画舫录》曰："浦琳，字天玉，右手短而捩，称拗子。……逾年，大东门钓桥南一茶炉老妇授拗子以呼卢术，拗子挟之以往，百无一失。"④清溥伟《清稗琐缀》曰："和尚至，（白泰官）急延之上坐，告以师已他出，请稍待。己则趋火炉侧烹茶供客，拾竹头木片，随手捻之，尽成齑粉。"⑤

茶炉也常被称为灶。如清梁章钜《浪迹续谈》"游雁荡日记"条曰："二十七日……出门寻灵峰寺……寺僧设茶灶于此，相传过客到此，至诚瀹茗，往往成乳花，何为乳花，未详其说。"⑥清袁枚《随园诗话》曰："钱塘陆飞，字筱饮，乾隆乙酉解元。性高旷，善画工诗，慕张志和之为人，自造一舟，妻孥茶灶，悉载其中，遨游西湖，以水为家。"⑦清龚炜《巢林笔谈》"曾王父有表圣风"条曰："曾王父晚岁建大悲阁于书屋之左……旁有斗室曰'洗心'，外有小轩曰'息庐'，茶灶毕具，

① （清）虫天子：《中国香艳全书》第1册，团结出版社2005年版，第3页。
② （清）刘銮：《五石瓠》，吴江沈氏世楷堂版。
③ （清）徐珂：《清稗类钞》第13册，中华书局1984年版，第6312页。
④ （清）李斗：《扬州画舫录》卷9，《续修四库全书》第733册，上海古籍出版社2003年版。
⑤ （清）溥伟：《清稗琐缀》，《清代野史》第7辑，巴蜀书社1988年版，第359页。
⑥ （清）梁章钜：《浪迹续谈》卷3，《续修四库全书》第1179册，上海古籍出版社2003年版。
⑦ （清）袁枚：《随园诗话》补遗卷1，中国戏剧出版社2002年版，第485页。

真跗跌胜地也。"①清李斗《扬州画舫录》曰："西园之右……居人逢市
会则置竹凳、茶灶于门外，以供游人胜赏，谓之西园茶棹子。"②清徐珂
《清稗类钞》"王又文谓佣保可语"条曰："宣统己酉十一月，（王又
文）忽大病，几殆，及愈，而折节读书，杜门谢客，间或啜茗于老虎
灶，与佣保杂坐谈话以自遣。"③《清稗类钞》"上海方言"条对"老虎
灶"有解释："老虎灶，设灶煮水售钱之肆，即茶炉也。"④

　　茶炉有时也被称为鼎。如清徐珂《清稗类钞》"恭亲王待张文襄"
条曰："（溥伟）因趋前启帘，肃文襄（笔者注：指张之洞）入室，有
短榻横窗下，隐囊裀褥无不精，地下茶鼎方谡谡作声，一小珰持箑扇
火。"⑤

　　清代茶炉材质以陶瓷为主流。清徐珂《清稗类钞》"风炉"条描述
了陶瓷茶炉："风炉，陶器也……燃炭火于中，上置小镬以炊物。然不
为大烹，于煎茶煎药为最宜。"⑥清俞蛟《潮嘉风月记》记载了白陶茶
炉的设计："（潮州）工夫茶，烹治之法，本诸陆羽《茶经》，而器具更
有精致。炉形如截筒，高约一尺二三寸，以细白泥为之。"⑦也即这种茶
炉器型呈圆筒状，高大概一尺二三寸，用细白泥烧制而成。清徐珂《清
稗类钞》"邱子明嗜工夫茶"条中的说法类似："闽中盛行工夫茶，粤
东亦有之。盖闽之汀、漳、泉，粤之潮，凡四府也。烹治之法，本诸陆
羽《茶经》，而器具更精。炉形如截筒，高约一尺二三寸，以细白泥为
之。"⑧

　　特别值得一提的是，清代有一种材质类似陶瓷叫做"不灰木"做成
的茶炉。不灰木是一种耐燃烧的物质，多指石棉。如清震钧《天咫偶

　　① （清）龚炜：《巢林笔谈》卷4，《续修四库全书》第1177册，上海古籍出版社2003
年版。

　　② （清）李斗：《扬州画舫录》卷16，《续修四库全书》第733册，上海古籍出版社
2003年版。

　　③ （清）徐珂：《清稗类钞》第4册，中华书局1984年版，第1688页。

　　④ （清）徐珂：《清稗类钞》第5册，中华书局1984年版，第2228页。

　　⑤ （清）徐珂：《清稗类钞》第7册，中华书局1984年版，第3142页。

　　⑥ （清）徐珂：《清稗类钞》第12册，中华书局1984年版，第6029页。

　　⑦ （清）俞蛟：《潮嘉风月记》，《丛书集成续编》第212册，新文丰出版公司1988年版。

　　⑧ （清）徐珂：《清稗类钞》第13册，中华书局1984年版，第6315页。

闻》"茶说"条曰："择器。……次则风炉，京师之不灰木小炉，三角，如画上者，最佳。然不可过巨，以烧炭足供一铫之用者，为合宜。"①此种炉用不灰木制成，有三个支撑煮水器的架（三角），器型较小，能支持烧开一铫水也就够了。清高继衍《蝶阶外史》"工夫茶"条曰："友人游闽归，述有某甲家巨富，性嗜茶……童子数人……率敏给，供炉火，炉用不灰木成，极精致，中架无烟坠炭数具，有发火机以引光。奴焠之，扇以羽扇，焰腾腾灼矣。"②清徐珂《清稗类钞》"邱子明嗜工夫茶"条曰："侍僮数人，供炉火。炉以不灰木制之，架无烟坚炭于中。有发火机，以器粹之，炽矣。"③

茶炉材质除陶瓷外，也有以铜、铁或竹为材质的。

如清徐珂《清稗类钞》"风炉"条曰："风炉……亦有以铜铁为之者"。④清李斗《扬州画舫录》载："茶器围以铜，中置筒，实炭，下开风门，小颈环口修腹，俗名茶锥。"⑤这种茶锥即为铜茶炉。清汪景祺《读书堂西征随笔》"遇红石村三女记"中的茶炉为铁炉："老人推门入，则举一铁炉燃炭甚炽，旁置大瓦瓶一，贮水其中。"⑥

又如清刘谦吉为他父亲刘源长《茶史》所作"后序"中提到了竹炉："先君子……倦则熟眠一觉，起呼童子，问苦节君滤水，视候烹点，啜两三瓯，习习清风，又读书。"⑦清程作舟《茶社便览》解释："竹炉曰苦节君"。⑧清叶隽《煎茶诀》也将苦节君解释为"湘竹风炉。"⑨

① （清）震钧：《天咫偶闻》卷8，《续修四库全书》第730册，上海古籍出版社2003年版。

② （清）高继衍：《蝶阶外史》卷4，《笔记小说大观》第17册，江苏广陵古籍刻印社1983年版。

③ （清）徐珂：《清稗类钞》第13册，中华书局1984年版，第6312页。

④ （清）徐珂：《清稗类钞》第12册，中华书局1984年版，第6029页。

⑤ （清）李斗：《扬州画舫录》卷12，《续修四库全书》第733册，上海古籍出版社2003年版。

⑥ （清）汪景祺：《读书堂西征随笔》，《续修四库全书》第1177册，上海古籍出版社2003年版。

⑦ （清）刘源长：《茶史》，《续修四库全书》第1115册，上海古籍出版社2003年版。

⑧ （清）程作舟：《茶社便览》，朱自振等：《中国古代茶书集成》，上海文化出版社2010年版，第666页。

⑨ （清）叶隽：《煎茶诀》，朱自振等：《中国古代茶书集成》，上海文化出版社2010年版，第752页。

二　著作中的清代陶瓷煮水器

清代著作中将煮水器称为铛、铫、罐、鼎和瓶等。

煮水器常被称为铛。如清胡思敬《九朝新语》曰："任邱边随园，初试词科不中，遂绝意进取。嗜酒工诗，随身一茶铛，晚号茗禅居士。"① 清龚炜《巢林笔谈》曰："先君顿发游兴，驾小舟溯流而上，遂登妙高台……山门外，长廊萦绕，石槛临流，僧人设茶铛，小坐啜茗。"② 清张英《文端集》"芙蓉溪记"条曰："流水扁舟，舟中置竹几茶铛，当风日清佳，则携琴书挟茗果登舟，沿绿溪中上下溯洄，竟日不知疲。"③ 清徐珂《清稗类钞》"雨花台"条曰："江宁雨花台地不甚高……山之麓，茅屋三楹，茶铛竹具，可供游客休憩。"④《清稗类钞》"方舟"条曰："查伊璜蓄方舟……又两小舟，长四五尺，一载书及笔札，一置茶铛酒果，并挂船傍左右，前却如意。"⑤

煮水器也常被称为铫。清震钧《天咫偶闻》"茶说"条曰："器之要者，以铫居首，然最难得佳者。"⑥ 清徐珂《清稗类钞》"庚子西巡琐记"条曰："德宗寝宫凉棚，由巡抚升允入内带匠，上见而避于东园小方壶，内监捧书卷茶铫以随。"⑦ 清高继衍《蝶阶外史》"工夫茶"条曰："每茶一壶，需炉铫，三候汤"。⑧

煮水器也被称为罐、鼎和瓶。以下两例将煮水器称为罐。清袁枚《随园食单》"茶"条："烹时用武火，用穿心罐，一滚便泡，滚久则水

① 陈彬藩、余悦、关博文：《中国茶文化经典》，光明日报出版社 1999 年版，第 746 页。

② （清）龚炜：《巢林笔谈》卷 2，《续修四库全书》第 1177 册，上海古籍出版社 2003 年版。

③ （清）张英：《文端集》卷 42，《景印文渊阁四库全书》第 1319 册，台湾商务印书馆 1986 年版。

④ （清）徐珂：《清稗类钞》第 1 册，中华书局 1984 年版，第 140 页。

⑤ （清）徐珂：《清稗类钞》第 13 册，中华书局 1984 年版，第 6078 页。

⑥ （清）震钧：《天咫偶闻》卷 8，《续修四库全书》第 730 册，上海古籍出版社 2003 年版。

⑦ （清）徐珂：《清稗类钞》第 1 册，中华书局 1984 年版，第 349 页。

⑧ （清）高继衍：《蝶阶外史》卷 4，《笔记小说大观》第 17 册，江苏广陵古籍刻印社 1983 年版。

味变矣。"①清程作舟《茶社便览》曰:"煮茶罐曰鸣泉。"②以下两例将煮水器称为鼎。清梁章钜等《楹联丛话全编》:"西湖望云居茶寮联云:'地炉茶鼎烹活水';对以'山色湖光共一楼。'"③清冒襄《影梅庵忆语》:"姬……嗜茶与余同性。又同嗜芥片。……文火细烟,小鼎长泉,必手自吹涤。"④清汪景祺《读书堂西征随笔》"遇红石村三女记"条将煮水器称为瓶:"余索茶饮,老人曰:'人言汝家有二骑闯入,所以即回。今官人要茶,我往借炉火茶瓶来。'"⑤清李斗《扬州画舫录》中的煮水器被称为"茶酺":"游人泛湖,以秋衣、蜡屐打包,茶酺、灯遮、点心、酒盏,归之茶担,肩随以出。"⑥

煮水器材质以陶瓷最为常见。如清俞蛟《潮嘉风月记》曰:"工夫茶……器具更有精致。……此外尚有瓦铛、棕垫、纸扇、竹夹,制皆朴雅。"⑦清张潮《虞初新志》"中泠泉记"条曰:"水盎然满。亟旋舟就岸,烹以瓦铛,须臾沸起,就道人瘿瓢微吸之,但觉清香一片,从齿颊间沁入心胃。"⑧清沈复《浮生六记》:"余曰:'酒菜固便矣,茶乏烹具。'芸曰:'携一砂罐去,以铁叉串罐柄,去其锅,悬于行灶中,加柴火煎茶,不亦便乎?余鼓掌称善。'"⑨瓦铛和砂罐皆为陶瓷茶盏的煮水器。

另清蒋超伯《南漘楛语》曰:"品茶以瓦器为宜。乃苏廙《十六汤品》云,汤器之不可舍金银,犹琴之不可舍桐。又云茶瓶用瓦,如乘折

① (清)袁枚:《随园食单》,上海书店出版社 2019 年版,第 149 页。

② (清)程作舟:《茶社便览》,朱自振等:《中国古代茶书集成》,上海文化出版社 2010 年版,第 666 页。

③ (清)梁章钜、梁恭辰:《楹联丛话全编·巧对续录》卷上,北京出版社 1996 年版,第 447 页。

④ (清)冒襄:《影梅庵忆语》卷 3,《续修四库全书》第 1272 册,上海古籍出版社 2003 年版。

⑤ (清)汪景祺:《读书堂西征随笔》,《续修四库全书》第 1177 册,上海古籍出版社 2003 年版。

⑥ (清)李斗:《扬州画舫录》卷 11,《续修四库全书》第 733 册,上海古籍出版社 2003 年版。

⑦ (清)俞蛟:《潮嘉风月记》,《丛书集成续编》第 212 册,新文丰出版公司 1988 年版。

⑧ (清)张潮:《虞初新志》,《续修四库全书》第 1783 册,上海古籍出版社 2003 年版。

⑨ (清)沈复:《浮生六记》卷 2,长江文艺出版社 2015 年版,第 28 页。

脚骏。盖唐时茗饮，为费至钜，豪贵人方能嗜之，一时争以金银为汤具。即陆季疵论茶镀，亦云用银为之至洁，是其证已。"①蒋超伯亦认为煮水器以陶瓷为最佳，而唐代苏廙《十六汤品》之所以主张用金银，是因为那个时代饮茶耗费甚巨，所以争用金银。

清震钧《天咫偶闻》"茶说"条对陶瓷煮水器的设计有较多论述："器之要者，以铫居首，然最难得佳者。古人用石铫，今不可得，且亦不适用。盖铫以薄为贵，所以速其沸也，石铫必不能薄；今人用铜铫，腥涩难耐。盖铫以洁为主，所以全其味也。铜铫必不能洁；瓷铫又不禁火，而砂铫尚焉。今粤东白泥铫，小口瓮腹极佳。盖口不宜宽，恐泄茶味。北方砂铫，病正坐此。故以白泥铫为茶之上佐。凡用新铫，以饭汁煮一二次，以去土气，愈久愈佳。"②震钧认为石铫不适用，因为煮水器需要迅速沸腾，石铫壁厚难以办到，铜铫会产生腥涩异味也不适用，瓷铫不禁火易碎裂。只有陶质煮水器（砂铫）最合适，因为壁薄水易沸腾，没有异味，也不易碎裂。粤东的白泥砂铫在设计上口小最好，因为口宽的话会泄漏茶味。如果用新铫，用饭汁煮一两次去除土味。震钧所言之煮水器应兼有茶壶的作用，茶叶是直接置入铫中烹煮。

除了陶瓷，清人相对比较欣赏锡制的煮水器，因为导热性强水易沸腾，也不易有异味。如清陈鉴《虎丘茶经注补》"五之煮"曰："锡瓶，宜兴壶，粗泥细作为上。……瓶壶用草小荐，防焦漆几。"③引文中的瓶是指烧水的煮水器，壶是指泡茶的茶壶，陈鉴认为锡瓶和宜兴紫砂壶最好。又如清刘献廷《广阳杂记》曰："余谓水与茶之性最相宜……锡壶煎水，久则土下沉，皆成咸也。"④

对煮水器的使用，清代著作有较多论述。如清叶隽《煎茶诀》"候汤"条曰："凡每煎茶，用新水活火，莫用熟汤及釜铫之汤。熟汤，软

①　（清）蒋超伯：《南漘楛语》卷6，《笔记小说大观》第35册，江苏广陵古籍刻印社1984年版。

②　（清）震钧：《天咫偶闻》卷8，《续修四库全书》第730册，上海古籍出版社2003年版。

③　（清）陈鉴：《虎丘茶经注补》，《中国古代茶道秘本五十种》第3册，全国图书馆文献缩微复制中心2003年版。

④　（清）刘献廷：《广阳杂记》卷3，《续修四库全书》第1176册，上海古籍出版社2003年版。

弱不应茶气；釜铫之汤，自然有气，妨乎茶味。陆氏论'三沸'，当须'腾波鼓浪'而后投茶；不尔，芳烈不发。"①叶隽主张煮水器烧水烹茶，要用"新水"，也即刚刚沸腾的水，不要用"熟汤"和"釜铫之汤"，熟汤是反复沸腾的水，釜铫之汤是煮水器中的陈水。

清高继衍《蝶阶外史》"工夫茶"条曰："每茶一壶，需炉铫，三候汤，初沸蟹眼，再沸鱼眼，至联珠沸则熟矣。水生汤嫩，过熟汤老，恰到好处颇不易。故谓天上一轮好月，人间中火候一瓯好茶。亦关缘法，不可幸致也。第一铫水熟，注空壶中，荡之泼去。第二铫水已熟，预用器置茗叶，分两若干，立下壶中，注水，覆以盖，置壶铜盘内。第三铫水又熟，从壶顶灌之，周四面则茶香发矣。"②高继衍认为泡一壶好茶，需要用铫三次，水过熟或不及皆不可。第一铫水开后注入壶中倒掉，这是泡茶中的预热；第二铫水开后注入壶中放入茶叶，这是正式的泡茶；第三铫水再开后从壶顶灌下覆盖四周，这是加热。

清震钧《天咫偶闻》"茶说"条曰："四煎法。东坡诗云：蟹眼已过鱼眼生，飕飕欲作松风鸣。此言真得煎茶妙诀。大抵煎茶之要，全在候汤。酌水入铫，炙炭于炉，惟恃鼓鞴之力。此时挥扇不可少停，俟细沫徐起，是为蟹眼；少顷巨沫跳珠，是为鱼眼。时则微响初闻，则松风鸣也。自蟹眼时即出水一二匙，至松风鸣时复入之，以止其沸，即下茶叶。大约铫水半升，受叶二钱。少顷水再沸，如奔涛溅沫，而茶成矣。然此际最难候，太过则老，老则茶香已去，而水亦重浊；不及则嫩，嫩则茶香未发，水尚薄弱，二者皆为失饪。一失饪则此炉皆为废弃，不可复救。煎茶虽细事，而其微妙难以口舌传。若以轻心掉之，未有能济者也。惟日长人暇，心静手闲，幽兴忽来，开炉爇火，徐挥羽扇，缓听瓶笙，此茶必佳。凡茶叶欲煎时，先用温水略洗，以去尘垢。取茶入铫宜有制。其制也。匙实司之，约准每匙受茶若干，用时一取即是。煎茶最忌烟炭，故陆羽谓之茶魔。桫木炭之去皮者最佳。入炉之后，始终不可

① （清）叶隽：《煎茶诀》，朱自振等《中国古代茶书集成》，上海文化出版社2010年版，第752页。
② （清）高继衍：《蝶阶外史》卷4，《笔记小说大观》第17册，江苏广陵古籍刻印社1983年版。

停扇，若时扇时止，味必不全。"①震钧所说的铫兼有煮水器和茶壶的作用。用铫煎水要火力大，扇不可停。铫中的水沸有蟹眼、鱼眼和松风三个过程，茶叶在松风时投入，半升水投茶二钱。水温的判断十分重要也是关键，水不可太嫩也不可太老，要恰到好处。煎水忌讳烟，因为会使水受到污染。

三 著作中的清代陶瓷茶盏

清代著作中的茶盏，被称为碗、盏、杯、瓯等。

茶盏常被称为碗。如清昭梿《啸亭杂录》曰："皇上陛殿……上饮茶，与宴之臣僚咸行一叩礼。进茶大臣跪受茶碗，由右陛降，出中门，众皆坐。"②清徐珂《清稗类钞》"端茶送客"条曰："大吏之见客，除平行者外，既就坐，宾主问答，主若嫌客久坐，可先取茶碗以自送之口，宾亦随之，而仆已连声高呼'送客'二字矣。俗谓'端茶送客'。"③《清稗类钞》"三合会"条曰："茶碗阵。茶碗阵者，于饮茶之际互相斗法，甲乙相对时，甲先布一阵，令乙破之，能破者为好汉，不能破者为怯弱。"④清吴兰修《黄竹子传》："黄竹子，名筠香，代北人。……竹子性好洁，香炉茗碗，净若道人。"⑤清李伯元《南亭笔记》："（李）文忠每食，设一短几，上列四肴。文忠倚坐胡床，旁设唾盂，并一茗碗。"⑥

茶盏也被称为盏。如清徐珂《清稗类钞》"云雾茶"条曰："钟山之巅产茶……山有白云寺，春日采茶，僧必于云雾朦胧时摘之，则叶于盏内自分三层，氤氲起云雾之状。"⑦清陆圻《新妇谱》"款待宾客"条曰："凡亲友一到，即起身亲理茶盏。拭碗、拭盘、撮茶叶、点茶果，

① （清）震钧：《天咫偶闻》卷8，《续修四库全书》第730册，上海古籍出版社2003年版。

② （清）昭梿：《啸亭杂录》卷8，《续修四库全书》第1179册，上海古籍出版社2003年版。

③ （清）徐珂：《清稗类钞》第2册，中华书局1984年版，第490页。

④ （清）徐珂：《清稗类钞》第8册，中华书局1984年版，第3651—3652页。

⑤ （清）虫天子：《中国香艳全书》第2册，团结出版社2005年版，第1210页。

⑥ （清）李伯元：《南亭笔记》卷9，山西古籍出版社1999年版，第201页。

⑦ （清）徐珂：《清稗类钞》第12册，中华书局1984年版，第5917页。

俱宜轻快，勿使外闻。"①清允裪《钦定大清会典》："凡祀北极佑圣真君之礼，岁以万寿圣节遣官致祭北极佑圣真君于地安门外日中坊桥东显佑宫，神位南向，帛一、饼饵果实二十盘、茶盏三、炉一、镫二。"②

茶盏亦被称为杯。如清桐西漫士《听雨闲谈》曰："乾隆初年，吴郡有杜士元，号为鬼工，能将橄榄核或桃核雕刻成舟……船头上有童子，持扇烹茶，旁置一小盘，盘中安茶杯三盏。"③清徐珂《清稗类钞》"文祥与外使议觐见礼节"条曰："同治朝，有各国公使六人请觐见，总理衙门大臣文祥与议礼节极严，至有掷碎茶杯之事。"④徐珂《清稗类钞》"衡州婚夕闹房"条曰："衡州闹房之风盛行，稍文明者为抬茶。……新郎左手与新妇右手相互置肩上，其余手之拇指及食指合成正方形，置茶杯于中，戚友以口就饮之。"⑤清李斗《扬州画舫录》曰："双虹楼，北门桥茶肆也。……楼台亭舍，花木竹石，杯盘匙箸，无不精美。"⑥

茶盏有时也被称为瓯。如清赵慎畛《榆巢杂识》"潘本义"条曰："潘太守名本义……任吾郡时，留心士子之有文行者。……亲诣书塾，具陈古谊。犹记余时为童子，将命捧茶瓯侍焉。"⑦清李斗《扬州画舫录》："（许）翠得暂释，即举茶瓯向众曰：'我虽娼家婢，不能受此威胁，请从此逝矣。'"⑧清俞樾《右台仙馆笔记》："某生骇极……有人入此室，见之疑为贼，又见案上茶瓯及叠子，曰：'曩者内室中失此物，尔所窃乎？'"⑨清冒襄《岕茶汇钞》："（朱）汝圭之嗜茶自幼，如世人

① （清）虫天子：《中国香艳全书》第1册，团结出版社2005年版，第291页。

② （清）允裪：《钦定大清会典》卷48，《景印文渊阁四库全书》第619册，台湾商务印书馆1986年版。

③ （清）桐西漫士：《听雨闲谈》，《近代中国史料丛刊三编》第26辑，文海出版社1987年版。

④ （清）徐珂：《清稗类钞》第1册，中华书局1984年版，第461页。

⑤ （清）徐珂：《清稗类钞》第5册，中华书局1984年版，第1999页。

⑥ （清）李斗：《扬州画舫录》卷1，《续修四库全书》第733册，上海古籍出版社2003年版。

⑦ （清）赵慎畛：《榆巢杂识》卷上，《中华野史》卷10，三秦出版社2000年版，第9066页。

⑧ （清）李斗：《扬州画舫录》卷9，《续修四库全书》第733册，上海古籍出版社2003年版。

⑨ （清）俞樾：《右台仙馆笔记》卷11，《续修四库全书》第1270册，上海古籍出版社2003年版。

之结斋于胎……每辣骨入山，卧游虎虺……啸傲瓯香，晨夕涤瓷洗叶……与茶相长养，真奇癖。"①

茶盏材质一般为陶瓷。如清程岱葊《野语》称茶盏为瓷瓯："主人延客人，瀹茗以进。瓷瓯精好，揭盖枧之，碧花浮动，清香袭人，佳茗也。"②清冒襄《斗茶观菊图记》称茶盏等茶具为名磁："今喜得臭味同心如两君者，时陶满篱，移植数百株于悬溜山之上下……杂置名磁，延两君与水绘庵诗画诸友，斗茶观菊于枕烟亭。"③清梁章钜等《楹联丛话全编》曰："有道者过访，赵款以茶，盛以古磁。道者失手坠地，赵似动嗔念。道者忽不见，古器依然。"④引文中古磁也即古代的陶瓷茶盏。清徐珂《清稗类钞》"叶五官知鉴别"称茶盏等茶具为陶瓦器："钱（师竹）入舟，坐甫定，茶具酒铛，一一罗列，茗碗制工色古，非近世陶瓦器。"⑤

清代陶瓷茶盏以白瓷为主流，与明代一脉相承。清代著作中茶盏常被称为素瓷，素瓷也即白瓷茶盏。如清杜濬《变雅堂集》卷五"茶喜"诗序曰："乃兹七月之望，余将南还，同蒋子前民下瓜渚……蒋子吟慨有会，徐出茗饮。余素瓷若空，微馨绝类。"⑥清刘源长《茶史》刘谦吉"后序"曰："间仿行白香山社事，必携茶具，诸老父议论风生，先君子则左持册，右执素瓷，下一榻，且卧且听之。"⑦清钱谦益《茶供说》："（朱）汝圭益精心治办茶事，金芽素瓷，清净供佛，他生受报，往生香国。"⑧

又如清连横《雅堂先生文集》"茗谈"条亦主张茶盏要用白瓷，反对彩绘："杯忌染彩，又厌油腻。染彩则茶色不鲜，油腻则茶味尽失，

① （清）冒襄：《岕茶汇钞》，《丛书集成续编》第 86 册，新文丰出版公司 1988 年版。

② （清）程岱葊：《野语》卷 9，《续修四库全书》第 1180 册，上海古籍出版社 2003 年版。

③ （明）黄履道：《茶苑》卷 14，清抄本。

④ （清）梁章钜、梁恭辰：《楹联丛话全编·楹联丛话》卷 1，北京出版社 1996 年版，第 12 页。

⑤ （清）徐珂：《清稗类钞》第 9 册，中华书局 1984 年版，第 4191 页。

⑥ 陈彬藩、余悦、关博文：《中国茶文化经典》，光明日报出版社 1999 年版，第 640 页。

⑦ （清）刘源长：《茶史》，《续修四库全书》第 1115 册，上海古籍出版社 2003 年版。

⑧ （清）陆廷灿：《续茶经》卷下《七之事》，《景印文渊阁四库全书》第 844 册，台湾商务印书馆 1986 年版。

故必用白瓷。"①

清周亮工《闽小记》"德化瓷"条中的茶盏也是白瓷："闽德化瓷茶瓯，式亦精好，类宣之填白。予初以泻茗，黯然无色。责童子不任茗事，更易他手，色如故。谢君语予曰：'以注景德瓯，则嫩绿有加矣。'试之良然。乃知德化窑器不重于时者，不独嫌其胎重，粉色亦足贱也。相传景镇窑，取土于徽之祁门，而济以浮梁之水，始可成。乃知德化之陋劣，水土制之，不关人力也。"②周亮工认为，德化瓷茶盏白色虽然也类似景德镇宣窑的填白，但泡茶还是容易使茶黯然无色，以景德镇茶盏泡茶则茶色嫩绿有加，这是与瓷色有很大关系的。

茶盏除白瓷外，青瓷在一定范围内也还存在。如清陈鉴《虎丘茶经注补》"五之煮"曰："瓯盏：哥窑厚重为佳。"③哥窑是典型的青瓷，并有冰裂纹。又如清刘銮《五石瓠》："其畦今号闵园，茶出于此。故以名之。……然盛必锡器，烹必清泉，炉必紧炭……又必注于头青磁钟。"④头青磁钟也是青瓷茶盏。

从清代著作来看，在清代黑瓷茶盏近乎绝迹。原因在于宋代流行黑瓷茶盏是因为研膏团茶碾磨成粉在盏中冲入沸水调出的茶汤为白色，黑盏更能衬托茶汤颜色，而清代早已流行散茶，亦不必碾磨成粉，在盏中沸水冲泡后汤色清纯，白盏更能衬托茶色，并能观察茶芽的舒展变化。

在中国古代黄色象征着皇权，往往是皇室的专用色，所以清代宫廷中地位高贵的皇室成员常使用黄瓷茶盏。

如清裕德菱《清宫禁二年记》曰："据此以观，则太后……凡所用之碗，俱黄色，覆以银盖。间有绘青龙及中国之寿字者。"又曰"有一太监甚高，方以黄瓷茶碗，而用银为其托与盖者，进茶皇后前。彼亦未尝进之他人。"⑤此处太后指慈禧太后，皇后指光绪帝之皇后。

① （清）连横：《雅堂先生文集》卷2，《近代中国史料丛刊续编》第10辑，文海出版社1974年版。

② （清）周亮工：《闽小记》卷2，上海古籍出版社1985年版，第99页。

③ （清）陈鉴：《虎丘茶经注补》，《中国古代茶道秘本五十种》第3册，全国图书馆文献缩微复制中心2003年版。

④ （清）刘銮：《五石瓠》，吴江沈氏世楷堂版。

⑤ （清）裕德菱：《清宫禁二年记》，（清）恽毓鼎：《清光绪帝外传（外八种）》，北京古籍出版社1998年版，第13、39页。

又如清代乾隆年间编修的《国朝宫史》记载清代宫廷中按规定太后使用的用具包括"黄磁碗百……黄磁钟三百"，皇后的用具也包括"黄磁碗百……黄磁钟三百"，皇贵妃的用具包括"白裹黄磁碗四……白裹黄磁钟二"①，这其中是包括了茶盏在内的。

清代社会固然以使用白瓷茶盏为主，但为宫廷供应陶瓷的景德镇御窑厂仍然烧造了相当数量各种釉色的茶盏。各种釉色茶盏的出现，一定程度上超过了实用的需求，很大程度是因为对陶瓷工艺的精益求精和逐新趣异，当然也有慕古之风的因素在内。

如清代景德镇御窑最著名的督陶官唐英编撰的《陶成纪事碑记》曰："每岁秋冬二季，雇觅船只夫役，解送……岁例盘、碗、盅、碟等上色圆器，由二三寸口面以至三四尺口面者，一万六七件。其选落之次色尚有六七万件不等，一并装桶解京赏用。"这些运送到京城宫廷中的瓷器中是有相当一部分为茶盏的。《陶成纪事碑记》又曰："厂内所造各种釉水、款项甚多，不能备载。兹举其仿古、采今，宜于大小盘、杯、盅、碟、瓶、罍、罇、彝，岁例贡御者五十七种，开列与后，以志大概。"包括茶盏在内的各类瓷器釉色竟达到惊人的五十七种之多。下面举例列举数种："仿铁骨大观釉，有月白、粉青、大绿等三种，俱仿内发宋器色泽"，"仿白定釉，止仿粉定一种，其上定未仿"，"均釉，仿内发旧器，梅桂紫（玫瑰紫）、海棠红、茄花紫、梅子青、骡肝马肺五种外，新得新紫、米色、天蓝、窑变四种"，"仿宣窑霁红，有鲜红、宝石红二种"，"翡翠釉，仿内发素翠、青点、金点三种，一吹红釉，一吹青釉"，"新制法青釉，系新试配之釉，较霁青泛红深翠，无橘皮棕眼"，"仿紫金釉，有红、黄二种"，"新制西洋乌金器皿"，"仿东洋抹金器皿"。②

清代《国朝宫史》也记载了宫廷中使用的除黄瓷以外各种釉色的茶盏。如太后所用的"各色磁碗五十……各色磁钟七十、各色磁杯百"，皇后所用的"各色磁碗五十……各色磁钟七十、各色磁杯百"，皇贵妃

① （清）弘历：《国朝宫史》卷17，《景印文渊阁四库全书》第657册，台湾商务印书馆1986年版。

② 熊寥：《中国陶瓷古籍集成（注释本）》，江西科学技术出版社1999年版，第131—133页。

所用的"各色磁碗五十……各色磁钟二十",贵妃所用的"各色磁碗四十……各色磁钟十五",妃所用的"各色磁碗三十……各色磁钟十二",嫔所用的"各色磁碗二十……各色磁钟十"等,① 这其中是包括了大量各种釉色的茶具的。

清代陶瓷茶盏在器型上的设计大多倾向于小,以小为优。如清陈浏《匋雅》曰:"卵幕茗碗,盖有圆式影青之细纹,较寻常式样为尤小。铢两最轻,光色如良玉,近亦赝本孔多矣。"②这种茶盏盏壁薄如卵壳,而且器型小,所以重量极轻。

清震钧《天咫偶闻》"茶说"条亦论及了茶盏的器型设计,也主张盏小:"茗盏,以质厚为良。厚则难冷,今江西有仿郎窑及青田窑者,佳。……茶盏宜小,宁饮毕再注,则不致冷。"③震钧主张茶盏盏壁要厚,这样茶水不易冷,茶盏要小,茶水易饮尽免于变冷。

清代福建、广东一带的汀州、漳州、泉州、潮州以及台湾盛行工夫茶,清代著作对工夫茶所用陶瓷茶盏的器型设计有较多描述。这些描述的共同点是认为茶盏要小。

如清俞蛟《潮嘉风月记》曰:"工夫茶,烹治之法,本诸陆羽《茶经》,而器具更有精致。……杯盘,则花瓷居多,内外写山水人物,极工致,类非近代物,然无款志,制自何年,不能考也。炉及壶盘各一,惟杯之数,则视客之多寡。杯小而盘如满月……制皆朴雅。壶盘与杯,旧而佳者,贵如拱璧。寻常舟中,不易得也。"④此处花瓷是指绘有纹饰的茶盏,一般为白瓷。工夫茶的茶盏一般较小,因为易饮尽避免茶凉,也避免香气散逸。

清徐珂《清稗类钞》"邱子明嗜工夫茶"条中的说法类似:"闽中盛行工夫茶,粤东亦有之。盖闽之汀、漳、泉,粤之潮,凡四府也。……多为花瓷,内外写山水人物,极工致,类非近代物。……杯之

① (清)弘历:《国朝宫史》卷17,《景印文渊阁四库全书》第657册,台湾商务印书馆1986年版。

② (清)陈浏:《匋雅》卷下,《丛书集成续编》第90册,新文丰出版公司1988年版。

③ (清)震钧:《天咫偶闻》卷8,《续修四库全书》第730册,上海古籍出版社2003年版。

④ (清)俞蛟:《潮嘉风月记》,《丛书集成续编》第212册,新文丰出版公司1988年版。

数，则视客之多寡。杯小而盘如满月，有以长方磁盘置一壶四杯者，且有壶小如拳，杯小如胡桃者。……壶、盘与杯旧而佳者。……注茶以瓯，甚小。客至，饷一瓯，舍其涓滴而咀嚼之。"①

清袁枚《随园食单》"武夷茶"中的饮茶方式也应是工夫茶，茶杯小如核桃（胡桃）："僧道争以茶献。杯小如胡桃，壶小如香橼，每斟无一两。上口不忍遽咽，先嗅其香，再试其味，徐徐咀嚼而体贴之。果然清芬扑鼻，舌有余甘，一杯之后，再试一二杯，令人释躁平矜，怡情悦性。"②

清施鸿保《闽杂记》、清连横《雅堂先生文集》及清张心泰《粤游小识》皆论及工夫茶中的若深杯。若深杯为清初人若深所造，器型上质轻杯小。

清施鸿保《闽杂记》曰："漳泉各属，俗尚功夫茶。茶具精巧……杯极小者，名若深杯。"③

对若深杯的来历，连横《雅堂先生文集》进行了解释："台人品茶，与中土异，而与漳、泉、潮相同，盖台多三州人，故嗜好相似。茗必武夷，壶必孟臣，杯必若深，三者为品茶之要，非此不足自豪，且不足待客。……若深，清初人，居江西某寺，善制瓷器。其色白而洁，质轻而坚，持之不热，香留瓯底，是其所长。然景德白瓷，亦可适用。"④连横认为若深杯的优点是质轻而坚实，持之不烫手，且因为盏小香气不易散逸。

清张心泰《粤游小识》亦论及了若深杯的设计："潮郡尤嗜茶……乃取若深所制茶杯，高寸余，约三四器匀斟之。每杯得茶少许，再瀹再斟数杯，茶满而香味出矣。其名曰工夫茶，甚有酷嗜破产者。"⑤茶盏才高寸余，可谓小矣。

① （清）徐珂：《清稗类钞》第13册，中华书局1984年版，第6315页。
② （清）袁枚：《随园食单》，上海书店出版社2019年版，第150页。
③ （清）施鸿保：《闽杂记》，《小方壶斋舆地丛钞》第1帙，西泠印社出版社2004年版。
④ （清）连横：《雅堂先生文集》卷2，《近代中国史料丛刊续编》第10辑，文海出版社1974年版。
⑤ （清）张心泰：《粤游小识》，《小方壶斋舆地丛钞》第9帙，西泠印社出版社2004年版。

值得一提的是，清代茶盏在器型上流行一种压手杯。清陈浏《匋雅》曰："压手杯。或作押手杯。"①又曰："杯之坦口折腰者，古谓之压手杯，今之所谓马铃式（俗谓之铃铛杯）者也，后人以压手杯专属之于鐅碗，正不必其折腰也。"②一般而言，压手杯的杯口平坦而外撇，杯壁近乎平直至下腹部内收，像是折腰，后来凡撇碗往往都被叫做压手杯。

清代在茶盏器型方面盖碗已经很流行。盖碗一般碗上有盖，用于保温、防尘和锁住香味，也可饮用时用盖拨去茶叶。盖碗碗下有托，主要为了防烫。如清徐时栋《烟屿楼笔记》即提及盖碗："馆师自嘲诗有云：'不酸便赞开埕酒，绝淡还冲盖碗茶。'凡茶初下叶，谓之泡茶。仍用原叶，谓之冲。吾乡方言也。"③清徐珂《清稗类钞》"长沙人食茶"条曰："家有客至，必烹茶……客去，启茶碗之盖，中无所有，盖茶叶已入腹矣。"④这种茶碗也是盖碗。

即便不是盖碗，在器型上茶盏往往也是配有茶托的。清陈浏《匋雅》曰："盏托，谓之茶船。"⑤茶托也被叫做茶船。清徐珂《清稗类钞》"茶托"条曰："茶托子始于蜀崔宁之女，以茶杯无衬，病其熨指，取碟承之。既啜而杯倾，乃以蜡环碟夹其杯，遂定，即命匠以漆环代蜡，进于蜀相。蜀相奇之，名为茶托子。今相承称茶托，或曰茶船，以金属制之，亦有以瓷为之者，温州所出者甚佳。"⑥《清稗类钞》指出茶托材质既有金属制成的，也有瓷质的。清梁绍壬《两般秋雨庵随笔》"茶船铭"条曰："酒有舟，饮防溺也。茶有舟，水防厄也。君子于此有戒心焉，匪徒以惧执热也。"⑦此铭文指出了茶托的主要功能是防止沸水烫手，也借茶托阐述了哲理，君子应有戒惧之心。

———————

① （清）陈浏：《匋雅》卷上，《丛书集成续编》第 90 册，新文丰出版公司 1988 年版。
② （清）陈浏：《匋雅》卷下，《丛书集成续编》第 90 册，新文丰出版公司 1988 年版。
③ （清）徐时栋：《烟屿楼笔记》卷 7，《清代笔记小说》第 20 册，河北教育出版社 1996 年版。
④ （清）徐珂：《清稗类钞》第 13 册，中华书局 1984 年版，第 6320 页。
⑤ （清）陈浏：《匋雅》卷上，《丛书集成续编》第 90 册，新文丰出版公司 1988 年版。
⑥ （清）徐珂：《清稗类钞》第 12 册，中华书局 1984 年版，第 6052 页。
⑦ （清）梁绍壬：《两般秋雨庵随笔》卷 5，《近代中国史料丛刊续编》第 16 辑，文海出版社 1975 年版。

　　纹饰亦是清代茶盏设计的一个重要方面。事实上，正是因为明清时期各种釉色茶盏中白瓷居于主流，为彩绘创造了条件并得以大力发展，因为白瓷是最有利于呈现彩绘的，彩绘中的主流是青花，也有五彩、斗彩和粉彩等。清代著作对茶盏的纹饰多有记载。

　　如清徐珂《清稗类钞》有较多内容涉及茶盏纹饰。"制瓷"条曰："瓷所带画者，为长寿老公、八仙、西王母、三真、三宝佛、十八罗汉、观音佛、二十四孝，杂件则箫、剑、花篮、笛、葫芦、卍字莲花、八吉鲤鱼、火球、蝙蝠、仙菰桃、寿字戟瓶、文房四宝。七星八宝、八卦太极等。又佛手、卷书、画轴、香炉亦常见，并有笙、琴瑟、磬各乐器，外如麒麟、龙、狮、牛、马、鸡、鸭、鹿、羊、兔、鹤、凤凰、雀、蜂、蝶、松、竹、梅、菊、荷、牡丹、葵、玫瑰等，亦入画，又如山、水、花、木、亭榭、鱼虾、虫类等皆有之。"①《清稗类钞》罗列的陶瓷纹饰是十分丰富的，这些陶瓷当然包括大量的茶盏。《清稗类钞》"高宗饮龙井新茶"曰："高宗命制三清茶，以梅花、佛手、松子瀹茶，有诗纪之。茶宴日即赐此茶，茶碗亦摹御制诗于上。宴毕，诸臣怀之以归。"②高宗是指乾隆帝，他所用茶盏上绘有他自己所做的诗，这种纹饰属于文字纹。《清稗类钞》"德宗大婚奁单"条列举了光绪帝大婚时所用物品，其中就有"黄地福寿瓷茶盅成对，黄地福寿瓷盖碗成对"③，这些茶盏的纹饰是黄色背景并有福寿的纹饰。

　　清陈浏《匋雅》中有大量涉及茶盏纹饰设计的内容。如《匋雅》曰："庚子后，所出五彩遇枝之盘碗甚夥。有桃实八枚缀于枝上者。……桃实虽华腴。而究少风趣，较之癞葡萄之茗碗……又有霄垠之殊。"此处茶盏的纹饰是癞葡萄（苦瓜之一种）。《匋雅》又曰："人物之大纤细者，往往面貌模糊，无所可观。……道光间，有一精于画瓷之良工，能将名人书画，摹入瓷茶杯之上。一方寸间，辄画五六人，眉目如生，工笔殊绝，较之秋声赋诸图，弥复精妙，亦异宝也。杯底篆有作者别号，惜余忘之矣。今则不能辄见也。"此处茶盏之上的纹饰是名人

①　（清）徐珂：《清稗类钞》第5册，中华书局1984年版，第2380页。
②　（清）徐珂：《清稗类钞》第13册，中华书局1984年版，第6312页。
③　（清）徐珂：《清稗类钞》第2册，中华书局1984年版，第483页。

书画，方寸之间人物栩栩如生。《匋雅》又曰："道光窑，喜于茶杯或鼻便壶上，画极小之人物、树木楼台、船只旗帜，颇参用泰西画法。人大如蚊，树小于芥，纤毫毕现。"①此处茶盏上的纹饰是极小的人物风景。《匋雅》又曰："顺治官窑之淡描大茶碗，亦有磨口，似曾经铜镶者。"②此处茶盏上的纹饰是淡描。《匋雅》又曰："洪福齐天，茶碗亦有彩绘人物者。"此处的纹饰是彩绘人物。《匋雅》又曰："道光窑……茗碗所画骑驴少年，频拖辫髮，则康雍所未有也。康雍所画风雪寻梅之一翁一僮，又非道光窑所能几及者矣。"此处茶盏纹饰是人物（骑驴少年、一瓮一僮）。《匋雅》又曰："广窑有似景德镇者，嘉道间十三行开办。初筑有阿芙蓉馆，其所设茗碗，皆白地彩绘，精细无伦。且多用界画法，能分深浅也。"此处茶盏纹饰的设计是彩绘，而且很精细，多用界画法，界画是作画时用界笔直尺划线的绘画方法，多绘宫室楼台亭阁等。《匋雅》又曰："嘉道间鸦片烟馆始设于广东馆中，所用茗具，皆画以洋彩，工细殊绝。并于碗上题字曰'粤东省城十三行'，门曰'靖远'，曰'豆栏'，又题字曰'粤东海珠'，凡十有五字。其碗盖之上，别题句曰'美味偏招云外客，清香可引洞中仙'。或曰广窑也，非景德镇所制。"③此处茶盏上的纹饰是洋彩，洋彩是国外传入的釉上彩的一种，另题有一些文字。

清乾隆年间所编《国朝宫史》记载的宫廷中皇室成员所用茶盏上的主要纹饰是象征皇权的龙，如贵妃所用的用具包括有"黄地绿龙磁碗四……黄地绿龙磁钟二"，妃所用包括"黄地绿龙磁碗四……黄地绿龙磁钟二"，嫔所用包括"蓝地黄龙磁碗四……蓝地黄龙磁钟二"，贵人所用包括"绿地紫龙磁碗四……绿地紫龙磁钟二"，常在所用包括"五彩红龙磁碗四……五彩红龙磁钟二"④。这些用具应是含有茶盏在内的。

清王原祁《万寿盛典初集》是一部汇编康熙帝六十寿辰庆典的著作。康熙帝收到大量进献的礼物。如皇十三子进有"群仙庆寿碗（万

① （清）陈浏：《匋雅》卷上，《丛书集成续编》第 90 册，新文丰出版公司 1988 年版。
② （清）陈浏：《匋雅》卷上，《丛书集成续编》第 90 册，新文丰出版公司 1988 年版。
③ （清）陈浏：《匋雅》卷下，《丛书集成续编》第 90 册，新文丰出版公司 1988 年版。
④ （清）弘历：《国朝宫史》卷 17，《景印文渊阁四库全书》第 657 册，台湾商务印书馆 1986 年版。

历窑）……永保长春碗（嘉窑）……五彩莲花杯双进（成窑）"，这些碗盏很可能是茶盏，纹饰有群仙庆寿、永保长春、五彩莲花，未知这些茶盏果真是明代万历窑、嘉靖年间的嘉窑和成化年间的成窑烧造，还是仿制的。十四贝子进献有"寿字茶杯双进（成窑）"，茶盏上的纹饰是寿字。皇十五子进献有"抹红福禄寿康宁茶杯（嘉窑）"①，茶盏上的纹饰是抹红福禄寿康宁，抹红是红彩的施彩方法之一，盏壁上很可能绘有"福禄寿康宁"数字。监造赵昌进献有"成窑宝相茶杯一对"，茶盏上的纹饰是宝相，宝相可能指的是佛像。监造张常住进献有"五彩茶杯一对"②，五彩是彩绘之一种。户部尚书王鸿绪进献有"嘉窑茶杯一对……嘉窑茶撇一只、寿字嘉窑霁青茶杯四圆……寿山福海嘉窑茶杯一对"③，这些茶盏提及的纹饰有寿山福海，另霁青是指青釉之一种，茶撇是指撇口的茶盏。

　　清代景德镇是全国的瓷业中心，瓷业极为繁荣，各地使用的瓷器多为景德镇烧造。清代雍正、乾隆年间曾在景德镇督陶的唐英编著了《陶冶图编次》，"祀神酬愿"条曰："景德一镇，僻处浮梁邑境，周袤十余里，山环水绕，中央一洲。缘瓷产其地，商贩毕集民窑二三百区，终岁烟火相望，工匠人夫不下数十余万，靡不藉瓷资生。"④ 清裘曰修为清朱琰《陶说》所作的"序"中说："自有明以来，惟饶州之景德镇独以窑著。……我国家则慎简朝官，给缗与市肆等……仰给于窑者，日数千人，窑户率以此致富，以故不靳工，不惜费。所烧造每变而日上，较前代所艳称，与金玉同珍者，有其过之，无不及也。"⑤清朱文藻为朱琰《陶说》所作"跋"曰："客游饶州，饶产之巨，莫如景德镇之瓷，而

　　① （清）王原祁：《万寿盛典初集》卷54，《景印文渊阁四库全书》第653—654册，台湾商务印书馆1986年版。

　　② （清）王原祁：《万寿盛典初集》卷56，《景印文渊阁四库全书》第653—654册，台湾商务印书馆1986年版。

　　③ （清）王原祁：《万寿盛典初集》卷60，《景印文渊阁四库全书》第653—654册，台湾商务印书馆1986年版。

　　④ （清）谢旻等：《江西通志》卷135，《景印文渊阁四库全书》第513—518册，台湾商务印书馆1986年版。

　　⑤ （清）朱琰：《陶说》"序"，《续修四库全书》第1111册，上海古籍出版社2003年版。

其器尤为日用不可缺，乃以亲见之事。"①清嘉庆年间任浮梁知县的刘丙为清蓝浦、郑廷桂《景德镇陶录》所作"序"曰："（景德）镇广袤数十里，业陶数千户，其人五方错杂……镇人日以盛，镇陶日以精。"②

景德镇烧造的巨量陶瓷包括茶盏在内的大量茶具。如清朱琰《陶说》"饶州窑"条曰："饭匕、茶匙、齐箸之器……盆、盎、瓮、钵、桦、案，可充日用。……至于斗茶、曹饮、馈食之所需，壶、尊、碗、碟，为类更繁，难以枚举。"③饶州窑是指景德镇窑，所谓斗茶之需，当然指的是包括茶盏在内的大量茶具。清鲍廷博为朱琰《陶说》所作的"跋"曰："丁亥岁，馆于江西大中丞吴公宪署，因得悉景德窑器之制……草野编氓，目不睹先王礼器法物，而瓦盆土缶，无不资为饮食之用。"④所谓资饮食之用的"瓦盆土缶"，是包括茶盏在内的大量茶具的。清陈浏《匋雅》曰："华瓷冠绝全球……茗瓯酒盏，叹为不世之珍。尺瓶寸盂，视为无上之品。且又为之辨别妍媸，区分色目，探赜索隐，造精诣微。"⑤景德镇在世界上有很高声誉，哪怕普通茶盏，也往往被当做不世之珍。

但到了清末，包括茶具在内的瓷器质量日渐低劣，市场不断为外国商品占据。清徐珂《清稗类钞》"瓷器不宜专尚美术"条曰："西人之重华瓷，良以质坚而洁，久益润泽而有宝光。……洋瓷所通行者，以杯盘茶具为大宗，下至溺器，亦年增一年。而吾国各瓷业公司则惟注意于美术品，至普通品，仍窳败如故，价值且昂，欲保利权，难矣！"⑥清陈浏《匋雅》亦提到了清末瓷器质量日渐今不如古："吾华瓷品尚矣，而今不古若者。原因甚繁复也。曰胚胎，昔之土质细腻，今则粗劣矣。曰手工，昔之模范精整，今则苦窳矣。曰釉质，昔之亚泽莹润，今则枯燥矣。曰彩色，昔之颜料鲜明，今则黯败矣。曰式样，昔之古意深厚，今

① （清）朱琰：《陶说》"跋"，《续修四库全书》第1111册，上海古籍出版社2003年版。
② （清）蓝浦、郑廷桂：《景德镇陶录》"序"，《续修四库全书》第1111册，上海古籍出版社2003年版。
③ （清）朱琰：《陶说》卷1，《续修四库全书》第1111册，上海古籍出版社2003年版。
④ （清）朱琰：《陶说》"跋"，《续修四库全书》第1111册，上海古籍出版社2003年版。
⑤ （清）陈浏：《匋雅》卷上，《丛书集成续编》第90册，新文丰出版公司1988年版。
⑥ （清）徐珂：《清稗类钞》第5册，中华书局1984年版，第2387页。

则俗恶矣。曰画手，昔之写生雅致，今则蠢谬矣。"①

　　清代茶盏固然以陶瓷为主流，亦有其他材质，如金、银、锡和玉等，这些材质多存在于宫廷之中，民间不甚普及。

　　茶盏有金材质的。如清代《钦定大清会典则例》记载："（乾隆十七年）赏赐喀尔喀等处金银茶筒、茶碗。"②清代《国朝宫史》即记录皇太后的用品中包括"金茶瓯、盖一"，皇后的用品中也包括"金茶瓯、盖一"③。

　　茶盏有银材质的。如《清德宗实录》记载："（光绪七年正月乙亥）诏达赖喇嘛曰：'尔达赖喇嘛，前闻穆宗毅皇帝升遐，即齐集各寺喇嘛唪经，兴作善事。……随敕书发去六十两重镀金银茶筒一件、镀金银瓶一个、银钟一个。……'"④《国朝宫史》记载，皇太后的用品包括"银茶瓯、盖十"，皇后的用品包括"银茶瓯、盖八"，皇贵妃的用品包括"银茶瓯、盖二"，贵妃、妃和嫔的用品包括"银茶钟、盖一"⑤。

　　茶盏有锡材质的。如《国朝宫史》中记载了皇太后的用具包括"锡茶碗、盖五"，皇后的用品包括"锡茶碗、盖四"，皇贵妃、贵妃和妃的用品包括"锡茶碗、盖二"，贵人、常在和答应的用品均包括"锡茶碗、盖一"，皇子福晋的用品包括"锡茶碗、盖四"，皇子侧福晋的用品包括"锡茶碗、盖一"。⑥

　　茶盏有玉材质的。如《清高宗实录》记载："（乾隆三十一年正月壬申）召大学士及内廷翰林等茶宴，以玉盂联句。"⑦清徐珂《清稗类钞》"孝钦后饮茶"条曰："宫中茗碗，以黄金为托，白玉为碗。孝钦

　　① （清）陈浏：《匋雅》卷上，《丛书集成续编》第90册，新文丰出版公司1988年版。
　　② （清）弘历：《钦定大清会典则例》卷138，《景印文渊阁四库全书》第620—625册，台湾商务印书馆1986年版。
　　③ （清）弘历：《国朝宫史》卷17，《景印文渊阁四库全书》第657册，台湾商务印书馆1986年版。
　　④ 《清实录·德宗景皇帝实录》卷126，中华书局1986年版。
　　⑤ （清）弘历：《国朝宫史》卷17，《景印文渊阁四库全书》第657册，台湾商务印书馆1986年版。
　　⑥ （清）弘历：《国朝宫史》卷17，《景印文渊阁四库全书》第657册，台湾商务印书馆1986年版。
　　⑦ 《清实录·高宗纯皇帝实录》卷752，中华书局1986年版。

后饮茶，喜以金银花少许入之，甚香。"①清裕德菱《清宫禁二年记》曰："（慈禧）太后复谓：'渠时以余食，赐宫眷食之云。'此后又有一太监入，持一茶杯以献。杯系白玉，其托与盖则金。……太后揭去金茶盖，取金银花少许，置之茶内，继乃饮之。"②

四 著作中的清代陶瓷茶壶

清代著作中茶壶已极为常见。如清徐珂《清稗类钞》中经常出现茶壶的身影。"茶肆品茶"条曰："茶肆所售之茶……有盛以壶者，有盛以碗者。有坐而饮者，有卧而啜者。"③"茶壶脱底"条曰："某校理化教习上课堂，发明茶壶之作用，以粉笔绘茶壶于黑板，旁注茶壶二字，乃误书壶为壸。"④"镖师女以碎杯屑毙盗"条曰："女年稚，沿途皆独宿一室。是夕，饭毕，命众睡，自索茶壶及杯阖门而寝，宦率众执械，守女室外。"⑤甚至妓院的男佣被称为茶壶。"天津方言"条曰："大茶壶，妓院佣也。茶壶套，妓女与佣之通名也。"⑥"京师之妓"又曰："而北帮妓院反是，房中役使之人，皆青年子弟，称之曰茶壶。"⑦

又如清李斗《扬州画舫录》曰："扬州诗文之会……至会期，于园中各设一案上置笔二、墨一、端研一、水注一、笺纸四、诗韵一、茶壶一、碗一、果盒茶食盒各一，诗成即发刻。"⑧清陈恒庆《谏书稀庵笔记》"书吏"条曰："一日与郭虞琴表兄在戏园观剧，开戏半日后，忽见有仆数人，携豹皮坐褥、细磁茶壶、白铜光亮水烟袋，尚有二三优伶，拥一肥胖老者登楼。"⑨清连横《雅堂先生文集》"茗谈"条曰：

① （清）徐珂：《清稗类钞》第 13 册，中华书局 1984 年版，第 6314 页。

② （清）裕德菱：《清宫禁二年记》，（清）恽毓鼎：《清光绪帝外传（外八种）》，北京古籍出版社 1998 年版，第 14 页。

③ （清）徐珂：《清稗类钞》第 13 册，中华书局 1984 年版，第 6317 页。

④ （清）徐珂：《清稗类钞》第 4 册，中华书局 1984 年版，第 1676 页。

⑤ （清）徐珂：《清稗类钞》第 6 册，中华书局 1984 年版，第 2904 页。

⑥ （清）徐珂：《清稗类钞》第 5 册，中华书局 1984 年版，第 2225 页。

⑦ （清）徐珂：《清稗类钞》第 11 册，中华书局 1984 年版，第 5154 页。

⑧ （清）李斗：《扬州画舫录》卷 8，《续修四库全书》第 733 册，上海古籍出版社 2003 年版。

⑨ （清）陈恒庆：《谏书稀庵笔记》，《近代中国史料丛刊》第 41 辑，文海出版社 1969 年版。

"北京饮茶，红绿俱用……然北人食麦饮羊，非大壶巨盏，不足以消其渴。……乌龙为北台名产，味极清芬，色又浓郁，巨壶大盏……可以祛暑，可以消积，而不可以入品。"①《清仁宗实录》："（嘉庆十三年七月）辛巳，谕内阁：'朕风闻庆郡王永璘，此次前往东陵，路经桃花寺，有进行宫观玩之事……据称此次路经桃花寺行宫，因雨水泥泞，所带茶壶落后，一时口渴，进至庙内寻茶……'"②据清王原祁《万寿盛典初集》，康熙帝六十寿辰皇十三子进献的礼物有"松竹梅茶壶"③。

清代著作中茶壶的种类宜兴紫砂壶最为常见。如清毛祥麟《对山余墨》"石珦"条曰："闻低声唤茶熟，媼起。旋捧一小盘出，内置紫泥壶，及一小杯。生饮之，味甚甘芳，极口称美。"④清程岱葊《野语》曰："主人延客人，瀹茗以进。……俄而长须奴提一紫沙宜兴壶置几上，客窃笑其遽易粗品，而主人起立，别取小杯手斟，奉客甚殷勤。"⑤清李斗《扬州画舫录》："香雪居士在十三房，所鬻皆宜兴土产砂壶。"⑥

宜兴紫砂壶有极高声誉，在清人著作中往往对之称誉有加。如清陈鉴《虎丘茶经注补》"煮"条曰："宜兴壶，粗泥细作为上。"⑦清刘銮《五石瓠》："壶以宜兴沙注为最。"⑧清徐珂《清稗类钞》"汪森铭时大彬茶壶"条曰："茶壶以砂制者为上，盖既不夺香，又无熟汤气。……徐印香舍人尝得一壶，乃细土淡墨色，仿佛银沙闪点，上有汪森铭云：'茶山之英，含土之精。饮其德者，心恬神宁。'"⑨"茶山之英，含土之精"是对茶壶材质的赞美，"饮其德者，心恬神宁"是赞誉紫砂壶的功

① （清）连横：《雅堂先生文集》卷2，《近代中国史料丛刊续编》第10辑，文海出版社1974年版。

② 《清实录·仁宗睿皇帝实录》卷199，中华书局1986年版。

③ （清）王原祁：《万寿盛典初集》卷54，《景印文渊阁四库全书》第653—654册，台湾商务印书馆1986年版。

④ （清）虫天子：《中国香艳全书》第4册，团结出版社2005年版，第1959页。

⑤ （清）程岱葊：《野语》卷9，《续修四库全书》第1180册，上海古籍出版社2003年版。

⑥ （清）李斗：《扬州画舫录》卷4，《续修四库全书》第733册，上海古籍出版社2003年版。

⑦ （清）陈鉴：《虎丘茶经注补》，《中国古代茶道秘本五十种》第3册，全国图书馆文献缩微复制中心2003年版。

⑧ （清）刘銮：《五石瓠》，吴江沈氏世楷堂版。

⑨ （清）徐珂：《清稗类钞》第9册，中华书局1984年版，第4501页。

用，能使人心境安宁恬适。《清稗类钞》"宜兴壶"条："宜兴所出陶器至精，以供茗饮者为多。……光、宣间盛行于江、浙，且有能仿陈曼生之遗式者。"①

对紫砂壶的设计，清代著作多有涉及。清李渔《闲情偶记》"茶具"条特别强调紫砂壶壶嘴的直，直则茶水斟出时不易堵塞："茗注莫妙于砂壶，砂壶之精者，又莫过于阳羡，是人而知之矣。……凡制茗壶，其嘴务直，购者亦然，一曲便可忧，再曲则称弃物矣。盖贮茶之物与贮酒不同，酒无渣滓，一斟即出，其嘴之曲直可以不论；茶则有体之物也，星星之叶，入水即成大片，斟泻之时，纤毫入嘴，则塞而不流。啜茗快事，斟之不出，大觉闷人。直则保无是患矣，即有时闭塞，亦可疏通，不似武夷九曲之难力导也。"②

清梁绍壬《两般秋雨庵随笔》"阳羡砂壶铭"曰："上如斗，下如卣，鳌其足，螭其首，可以酌玉川之茶，可以斟金谷之酒。"③根据此铭文可判断茶壶的设计，"上如斗"，也即茶壶上部像斗一样，说明此茶壶是敞口的，"下如卣"，也即茶壶下部像卣一样，卣是一种商周时代鼓腹的青铜器，说明此茶壶是鼓腹的，"鳌其足"，鳌是传说中的大龟或大鳖，也即茶壶有三只形似鳌一样的足，"螭其首"，此处首应指的是茶壶盖上的钮，钮似螭，螭是传说中龙的一种。

清徐珂《清稗类钞》"制陶器"条涉及了许多紫砂壶设计的内容。紫砂壶的原料陶泥有许多种："宜兴陶器，色红润如古铜，坚韧亦仅逊之。蜀山以茶壶名……种类形式，粗细均有之。其泥亦分多种，红泥价最昂，紫沙泥次之。嫩泥富有黏力，无论制作何器，必用少许，以收凝合之效。夹泥最劣，仅可制粗器。白泥以制罐钵之属。天青泥亦称绿泥，产量亦少。豆沙泥则常品也。"陶泥出山后需要加工："泥初出山时大如煤块，春以杵，必数次，始取其较细者浸之于池，经数月则粗分子下沉，其最上层皆有黏性，乃取以制器。"器物制成后要上不同的釉："器既成，必加以釉，分青、黄、赤、白、黑五种。上釉之手术，视其

① （清）徐珂：《清稗类钞》第 12 册，中华书局 1984 年版，第 6051 页。
② （清）李渔：《闲情偶记》，上海三联书店 2014 年版，第 231 页。
③ （清）梁绍壬：《两般秋雨庵随笔》卷 5，《近代中国史料丛刊续编》第 16 辑，文海出版社 1975 年版。

器之精粗美恶量为注意。"① 制壶工具简单，一般纯手工不用模型："所用器具不甚精密，矩车、规车，以别大小方圆，篦子、明针，以事剔括范律，绝无模型。故器之形状大小欲求一律，全恃手势之适当也。……用模型者，转不如手制之精美。工人无教育之所，自幼实习，以迄成材。"②

清代最为著名的紫砂壶设计名家是主要生活于乾隆、嘉庆年间的陈鸿寿，号曼生，也往往被称为陈曼生。清金武祥《粟香三笔》曰："阳羡复有茗壶，始于明时……国朝钱塘陈曼生至荆，亦出新意为之。至今曼生壶尤名于时。曼生自镌'纱帽笼头自煎吃'小印，其跋云：'茶饮之风盛于唐，而玉川子之嗜茶又在鸿渐之前。其新茶诗有云："闭门反关无俗客，纱帽笼头自煎吃。"……自来荆溪，爱阳羡之泥，宜于饮器，复创意造形，范为茶具。……'"③他曾任宜兴邻县溧阳知县，与宜兴紫砂名工杨彭年等合作设计制作茶壶。一般由他绘图设计，杨彭年等人依图制作，再由他本人或幕僚文人在壶上刻铭。④

清代著作多有关于陈鸿寿设计的紫砂壶的记载。如清桐西漫士《听雨闲谈》曰："宜兴砂壶，以时大彬制者为佳……近则以陈曼生司马所制为重矣，咸呼之曰'曼壶'。"⑤《听雨闲谈》又曰："阿曼陀室砂壶，近年赝鼎杂出，兵燹后，欲觅一精良完好者，几如星凤。予家旧藏有钿合壶，文曰：'钿合丁宁，改注《茶经》。'笠壶，文曰：'笠荫暍茶去渴，是一是二，我佛无说。'井栏壶，文曰：'维唐元和六年，岁次辛卯五月甲午朔十五日戊，将来造井阑。留传千万代，各结佛家缘。尽意修功德，应无朽坏年。同沾胜福者，造于弥勒前。大匠储卿、郭通模，

① 宜兴紫砂壶多为素胎并不上釉，此处指的可能是一类上釉的紫砂壶。

② （清）徐珂：《清稗类钞》第 5 册，中华书局 1984 年版，第 2388 页。

③ （清）金武祥：《粟香三笔》，《续修四库全书》第 1184 册，上海古籍出版社 2003 年版。

④ 民国年间李景康、张虹所著《阳羡砂壶图考》"陈鸿寿"条曰："其地素产砂壶，大彬后特少传人，（陈）曼生公余之暇，辨别砂质，创制新样，手绘十八壶式，倩杨彭年、邵二泉等制造，为时大彬后绝技，允推壶艺中兴。曼生壶铭多为幕客江听香、高爽泉、郭频迦、查梅史所作，亦有曼生自为之者。凡自刻铭，刀法遒逸，每经僚幕奏刀或代书者，悉署双款。"（李景康、张虹：《阳羡砂壶图考》卷上《壶艺列传》，香港百壶山馆 1937 年版，第 35 页）

⑤ （清）桐西漫士：《听雨闲谈》，《近代中国史料丛刊三编》第 26 辑，文海出版社 1987 年版。

溧阳唐井阑少峰清玩。'拳石壶，文曰：'煮白石泛绿云，一瓢细酌邀桐君。老晏铭，频伽书。'覆斗壶，文曰：'一勺水八斗才，引活活词源来。鸿寿铭。'瓢壶，文曰：'以挂树恶其声，以浮江恶其名，不如乐饮全我生。曼生铭。'庚申乱后毁失，无一存者，仅存拓本而已。"①阿曼陀室是陈鸿寿从事紫砂壶设计的工作室，阿曼陀室砂壶也即陈鸿寿设计的紫砂壶。钿合壶是形似钿合的紫砂壶，钿合是一种镶嵌金、银、玉、贝的首饰盒子。铭文曰："钿合丁宁，改注《茶经》"，钿合本来是装珠宝的，现在盛装茶水，故称为"改注《茶经》"。笠壶是形似斗笠的紫砂壶，铭文"笠荫喝茶去渴，是一是二，我佛无说。""笠荫喝茶去渴"表明了茶壶的功效是避暑解渴，"是一是二，我佛无说"富含人生哲理，人生苦乐就像饮茶一样只有自己体会，他人无法言说。井栏壶应是形似井栏之壶。拳石壶是形似拳石之壶，拳石是指小块石头。铭文曰"煮白石泛绿云，一瓢细酌邀桐君"，说明此壶外形像白石，饮茶可产生有利于健康的药效，桐君是指传说中黄帝时的药师。覆斗壶是形似覆斗之壶，铭文曰"一勺水八斗才，引活活词源来"，表明饮茶有能激发人诗兴的功能。瓢壶是外形似瓢之壶，铭文"以挂树恶其声，以浮江恶其名，不如乐饮全我生"表现了饮茶隐逸避世、自得其乐的心理。

生活于清末民国的黄濬《花随人圣盦摭忆》曰："宜兴壶，始于供春，光大于时大彬，益昌于陈曼生。……至陈曼生壶源流，则考《前尘梦影录》云，陈曼生司马（鸿寿）在嘉庆年间，官荆溪宰。适有良工杨彭年，善制砂壶，创为捏嘴，不用模子，虽随意制成，亦有天然之致，一门眷属，并工此技。曼生为之题其居曰阿曼陀室，并画十八壶式与之。其壶铭，皆幕中友如江听香、高爽泉、郭频伽（又作郭频迦。笔者注）、查梅史所作，亦有曼生自为之者。铭字须乘泥半干时，用竹刀刻就，然后上火。双款则倩幕中精于奏刀者，加意镌成。若寻常赠人之壶，每器只二百四十文，加工者值须三倍。越卅年，上海瞿子冶（应绍）欲烧砂壶，倩邓符生至阳羡监造，子冶善兰竹，有诗书画三绝之称。符生则善篆隶，所

① （清）桐西漫士：《听雨闲谈》，《近代中国史料丛刊三编》第26辑，文海出版社1987年版。

制虽不逮曼壶，然留传不多，市中亦以之居奇。"①陈鸿寿与杨彭年合作制壶，前者设计了壶式十八种给后者，壶铭有的是陈鸿寿的幕友镌刻的，也有的是自刻的。另瞿应绍（字子冶）与邓符生合作设计的紫砂壶也达到了很高的艺术水平。②

清初人余怀撰写了一篇拟人化描绘宜兴紫砂壶的文章《沙苑侯传》，此文应是模仿北宋苏轼拟人化描写茶叶的文章《叶嘉传》写成。现将《沙苑侯传》照录于下：

> 壶执，字双清，晋陵义兴人也。其先，帝尧土德之后，后微弗显，散处江湖之滨，迁至义兴者为巨族，然世无仕宦，故姓氏不传。
>
> 迨至南唐李后主造澄心堂，罗置四方玩好，以供左右。惟陆羽、卢仝之器粗不称旨，郁郁不乐。骑省舍人徐铉搢笏奏曰："义兴人壶执，中通外坚，发香知味。蒙山妙药，顾渚名芽，非执不足以称任。使臣谨昧死以闻。"后主大悦，爰具元缥束帛，安车蒲轮，加以商山之金，蜀泽之银，命铉充行人正使，入义兴山中，聘执入朝。执乃率其昆弟子姓，方圆大小，举族以行。陛见之日，整服修容，润泽光美，虽有热中之诮，实多消渴之功。后主嘉之，授太子宾客，诏拜侍中，日与游处。每当曲宴咏歌之际，杯斝具备，必与执偕。执亦谨身自爱，以媚天子，由是君臣之间，欢若鱼水，恨相见之晚也。
>
> 开宝五年，论功行赏，执以水衡劳绩，封为沙苑侯，食邑三百户，世世勿绝。一日，后主坐凉风亭，召执侍食。执因免冠顿首曰："臣以泥沙陋质，缘徐铉之荐，谬膺睿赏，爵为通侯，苟幸无罪。但犬马之年已及耄耋，诚恐一旦有所玷缺，辜负上恩，臣愿乞

① （清）黄濬：《花随人圣盦摭忆》，《近代中国史料丛刊三编》第460辑，文海出版社1988年版。

② 民国年间李景康、张虹所著《阳羡砂壶图考》"瞿应绍"条曰："（瞿）子冶尝制砂壶，自号壶公，倩邓符生至宜兴监造，精者子冶手自制铭，或绘梅竹，镂于壶上，时人称为三绝壶，克继曼生之盛。至寻常遗赠之品，则属符生代镌铭识。"（李景康、张虹：《阳羡砂壶图考》卷上《壶艺列传》，香港百壶山馆1937年版，第38页）

骸骨归田里，留子姓之愿朴端正者，供上指麾，臣死且不朽。"后主曰："吁！四时之序，成功者退，知足不辱，知止不殆。嘉侯之志，依侯所请，加特进光禄大夫，予告驰驿还乡。"于是骑省铉及弟锴、中书侍郎欧阳遥契等，设供帐祖道都门外。

侯归，结庐义兴山中以居。吴越之间，高人韵士、山僧野老，莫不愿交于侯。侯亦坦中空洞，不择贵贱亲疏，倾心结友，百余岁以寿终。

外史氏曰：吾观古人，如汉之飞将军李广，束发百战，卒不封侯。今壶执以一艺之工，辄徼万户之赏，岂不与羊头、羊胃同类共讥哉。然侯固帝尧之苗裔，封于陶之别派，而又功济于水火，德敷于草木，其膺侯爵不虚也。侯之师有翁氏、时氏者，实雕琢而刮磨之，以玉侯于成，并宜俎豆不衰云。今侯之子孙感铉之知，世受业于徐氏之父子，称老徐、小徐者，咸以寡过，不失国士。壶氏之名重于江南者，徐氏之功居多，呜呼，盛哉！①

从余怀《沙苑侯传》可以一定程度探析紫砂壶的设计。紫砂壶之所以名"壶执"，是因为壶带柄是需要手执的，字"双清"，是因为饮茶时茶叶和茶壶皆需清洁，而且饮茶使人清醒，之所以是"晋陵义兴人"，是因为紫砂壶主要产于宜兴，晋陵义兴是宜兴的古称。"帝尧土德之后"，指的是紫砂壶的材质主要是当地陶土紫砂泥。"惟陆羽、卢仝之器粗不称旨"，是指随着从唐宋到明清饮茶方式的变化，陆羽、卢仝的茶具设计已经显得不太合适，需要新的茶具设计。紫砂壶内部中空、壶嘴通畅，壶壁坚实，紫砂材质有利于茶叶发香，所以说是"义兴人壶执，中通外坚，发香知味"。紫砂壶器型多样，有方圆各式，并且大小不等，所以说是"（壶）执乃率其昆弟子姓，方圆大小，举族以行"。紫砂壶制作时需要精心修饰，往往发出润泽的光芒，虽然内部冲入沸水可能烫手，但有消烦止渴的功效，故言"陛见之日，整服修容，润泽光美，虽有热中之消，实多消渴之功"。紫砂壶由紫砂泥制成，故被封为"沙苑侯"。紫砂壶由陶泥制成，有一个不可克服的缺陷，那就

① （清）余怀：《茶史补》，《丛书集成续编》第86册，新文丰出版公司1988年版。

是易碎，所以壶执自称"臣以泥沙陋质……爵为通侯……诚恐一旦有所玷缺，辜负上恩"。紫砂壶得到上自帝王，下至普通文人、山野百姓的喜爱，所以说"（壶）执亦谨身自爱，以媚天子，由是君臣之间，欢若鱼水……吴越之间，高人韵士、山僧野老，莫不愿交于侯"。紫砂壶的原料是陶泥之一种紫砂泥，制作时要处理好与水、火之间的关系，而且紫砂壶的功用是泡草木性质的茶叶的，泡茶的水又是由火烧方能沸腾，所以说"封于陶之别派，而又功济于水火，德敷于草木"。紫砂壶制作一般不用模具，为纯手工，需雕琢、刮磨，所以说是"实雕琢而刮磨之，以玉侯于成"。

清代闽越一带的漳州、泉州和潮州流行工夫茶，工夫茶所用茶壶一般为紫砂壶。

如清徐珂《清稗类钞》"某富翁嗜工夫茶"条曰："潮州某富翁好茶尤甚，一日，有丐至，倚门立，睨翁而言曰：'闻君家茶甚精，能见赐一杯否？'富翁哂曰：'汝乞儿，亦解此乎？'丐曰：'我曩亦富人，以茶破家。今妻孥犹在，赖行乞自活。'富人因斟茶与之。丐饮竟，曰：'茶固佳矣，惜未极醇厚，盖壶太新故也。吾有一壶，昔所常用，今每出必携，虽冻馁，未尝舍。'索观之，洵精绝，色黝然，启盖，则香气清冽，不觉爱慕。假以煎茶，味果清醇，异于常，因欲购之。丐曰：'吾不能全售。此壶实值三千金，今当售半与君。君与吾一千五百金，取以布置家事，即可时至君斋，与君啜茗清谈，共享此壶，如何？'富翁欣然诺。丐取金归，自后果日至其家，烹茶对坐，若故交焉。"①有人竟因嗜好工夫茶破家，一只紫砂壶值三千金，可见壶之精美和受人喜爱的程度。茶味和茶香确实与壶的设计有关，紫砂是十分适合泡茶的材质。

清施鸿保《闽杂记》曰："漳泉各属，俗尚功夫茶。茶具精巧，壶有小如胡桃者，名孟公壶。"②清张心泰《粤游小识》曰："潮郡尤嗜茶……以孟臣制宜兴壶，大若胡桃，满贮茶叶，用坚炭煎汤，乍沸泡如

① （清）徐珂：《清稗类钞》第 13 册，中华书局 1984 年版，第 6316 页。
② （清）施鸿保：《闽杂记》，《小方壶斋舆地丛钞》第 1 帙，西泠印社出版社 2004 年版。

蟹眼时，瀹于壶内。"①施鸿保说的是福建漳州、泉州的情况，张心泰说的是广东潮州的情况，共同点是工夫茶中所用的紫砂壶小如核桃，为惠孟臣②所制。

清连横《雅堂先生文集》"茗谈"条亦论及台湾工夫茶使用紫砂壶的情况："台人品茶……茗必武夷，壶必孟臣，杯必若深，三者为品茶之要，非此不足自豪，且不足待客。……孟臣姓惠氏，江苏宜兴人。《阳羡名陶录》虽载其名，而在作者三十人之外。然台尚孟臣，至今一具尚值十金。……然今日台湾欲求孟臣之制，已不易得，何夸大彬。台湾令日所用，有秋圃、尊圃之壶，制作亦雅，有识无铭。又有潘壶，色赭而润，系合铁沙为之，质坚耐热，其价不逊孟臣。"③连横亦认为工夫茶用孟臣壶最佳，但孟臣壶价高难得，一般所用的是秋圃、尊圃之壶，也有潘壶。秋圃、尊圃皆为清代著名紫砂艺人，潘壶是清末潘仕成订制的壶，壶的形制一般固定。

清俞蛟《潮嘉风月记》曰："工夫茶……而器具更有精致。……壶出宜兴窑者最佳，圆体扁腹，努嘴曲柄，大者可受半升许。……炉及壶盘各一，惟杯之数，则视客之多寡。……壶盘与杯，旧而佳者，贵如拱璧。寻常舟中，不易得也。先将泉水贮铛，用细炭煎至初沸，投闽茶于壶内，冲之。盖定，复遍浇其上，然后斟而细呷之，气味芳烈，较嚼梅花，更为清绝，非拇战轰饮者，得领其风味。"④这种工夫茶中所用的宜兴紫砂壶器型设计上是"圆体扁腹"，曲柄并且嘴向上翘，容量约半升水，旧而佳者，十分珍贵。

清徐珂《清稗类钞》"邱子明嗜工夫茶"条曰："壶出宜兴者为最

① （清）张心泰：《粤游小识》，《小方壶斋舆地丛钞》第9帙，西泠印社出版社2004年版。
② 惠孟臣是明末清初的宜兴著名紫砂艺人。李景康、张虹《阳羡砂壶图考》"惠孟臣"条曰："孟臣……所制大壶浑朴，小壶精妙，各擅胜场，亦大彬后一名手也。后世仿制者多，则名显可知。又金武祥（字粟香）《海珠边琐》云：潮州人茗饮喜小壶，故粤中伪造孟臣逸公小壶触目皆是。孟臣壶以竹刀划款，盖内有'永林'篆书小印者为最精。"（李景康、张虹：《阳羡砂壶图考》卷上《壶艺列传》，香港百壶山馆1937年版，第18页）
③ （清）连横：《雅堂先生文集》卷2，《近代中国史料丛刊续编》第10辑，文海出版社1974年版。
④ （清）俞蛟：《潮嘉风月记》，《丛书集成续编》第212册，新文丰出版公司1988年版。

佳，圆体扁腹，努嘴曲柄，大者可受半升许。……有以长方磁盘置一壶四杯者，且有壶小如拳，杯小如胡桃者。……先将泉水贮之铛，用细炭煎至初沸投茶于壶而冲之，盖定，复遍浇其上，然后斟而细呷之。其饷客也，客至，将啜茶，则取壶，先取凉水漂去茶叶尘滓，乃撮茶叶置之壶，注满沸水。即加盖，乃取沸水徐淋壶上，俟水将满盘，覆以巾。久之，始去巾，注茶杯中，奉客。客必衔杯玩味，若饮稍急，主人必怒其不韵也。……闽人邱子明笃嗜之。……壶皆宜兴砂质，每茶一壶，需炉铫三。"①关于工夫茶中的紫砂壶，徐珂在俞蛟的基础上又有很大扩充。壶小如拳，而且怎么用壶在茶艺上很有讲究。

清代著作关于工夫茶中的紫砂壶大多都提到壶小。如清袁枚《随园食单》"茶酒单"条曰："余游武夷到曼亭峰、天游寺诸处。僧道争以茶献。杯小如胡桃，壶小如香橼，每斟无一两。……果然清芬扑鼻，舌有余甘。"②在设计上壶小的原因在于茶叶香味不易散逸，而且量少容易饮尽不致茶凉影响茶味。

继明末周高起创作《阳羡茗壶系》之后，清代又出现两部有关宜兴紫砂壶较有影响的著作，分别是《阳羡名陶录》和《阳羡名陶续录》，均为吴骞编著。吴骞，浙江海宁人，主要生活于乾隆年间。另奥玄宝（1836—1897 年）所著《茗壶图录》也是较有影响的紫砂壶著作，但奥玄宝是日本人，本书不再论述。

吴骞《阳羡名陶录》在承袭周高起《阳羡茗壶系》文字的基础上又有很大的补充和发挥。《阳羡名陶录》除"自序"外，分为上、下两卷。上卷内容分为"原始""选材""本艺""家溯"，下卷内容分为"丛谈""文翰"。

《阳羡名陶录》"自序"部分吴骞叙述了自己创作该书的缘由："惟义兴之陶，制度精而取法古，迄乎胜国，诸名流出，凡一壶一卣，几与商周鼎并，为赏鉴家所珍。斯尤善于复古者舆？予朅来荆南，雅慕诸人之名，欲访求数器，破数十年之功而所得盖寥寥焉。虑岁月滋久，并作者姓氏且弗章，拟缀辑所闻以传好事。暨阳周伯高氏著《茗壶系》，述

① （清）徐珂：《清稗类钞》第 12 册，中华书局 1984 年版，第 6315 页。
② （清）袁枚：《随园食单》，上海书店出版社 2019 年版，第 150 页。

图 5 - 1　清吴骞《阳羡名陶录》书影

之颇详，间多漏略，兹复稍加增润，厘为二卷，曰《阳羡名陶录》。"

卷上"原始"部分主要叙述宜兴紫砂壶的起源。"选材"部分主要叙述紫砂壶的各类原料紫砂泥。"本艺"部分主要是关于紫砂壶制作和使用方面的内容。这几部分《阳羡名陶录》主要是转引《阳羡茗壶系》的文字再稍作发挥，本书不再论述。

"家溯"部分主要是列举叙述从紫砂壶创制到吴骞生活的明清时期著名的紫砂艺人，有部分内容涉及清代。《阳羡名陶录》"家溯"文曰："陈子畦，仿徐最佳，为时所珍，或云即鸣远父。陈鸣远，名远，号鹤峰，亦号壶隐，详见《宜兴县志》。"陈子畦和陈鸣远[①]可能是父子，特别是陈鸣远是清前期极负盛名的紫砂艺人。吴骞评论："（陈）鸣远一技之能，间世特出。自百余年来，诸家传器日少，故其名尤噪。足迹所至，文人学士争相延揽。……予尝得鸣远天鸡壶一，细砂作紫棠色，上锓庚子山诗，为曹廉让先生手书，制作精雅，真可与三代古器并列。窃

①　李景康、张虹《阳羡砂壶图考》"陈远"条曰："远，字鸣远，号鹤峰，一号石霞山人，又号壶隐，康、雍间人。工制壶杯瓶盒，手法在徐（友泉）、沈（子澈）之间，而所制款识，书法雅健，胜于徐、沈。（《宜兴县志》）张燕昌谓其手制茶具雅玩不下数十种，如梅根笔架之类不免纤巧，其款字有晋唐风格，盖鸣远游踪所至，多主名公巨族。"（李景康、张虹：《阳羡砂壶图考》卷上《壶艺列传》，香港百壶山馆 1937 年版，第 12 页）

谓就使与大彬诸子周旋，恐未甘退就邾莒之列耳。"吴骞认为陈鸣远设计的紫砂壶十分精雅，文人争相延揽，才艺出众，甚至可与明末时大彬相提并论。

《阳羡名陶录》"家溯"又曰："徐次京、孟臣、葭轩、郑宁侯……并善摹仿古器，书法亦工。"除徐次京主要生活于明末，惠孟臣、葭轩①和郑宁侯②皆是活跃于清初的紫砂艺人。张燕昌对惠孟臣评论曰："余少年得一壶，底有真书'文杏馆孟臣制'六字，笔法亦不俗，而制作远不逮（时）大彬，等之自桧以下可也。"吴骞对惠孟臣评论曰："余得一壶，底有唐诗'云入西津一片明'句，旁署'孟臣制'，十字皆行书，制浑朴，而笔法绝类褚河南，知孟臣亦大彬后一名手也。"吴骞又对郑宁侯评论："闻湖氿质库中有一壶，款署'郑宁侯制'，式极精雅，惜未寓目。"③

《阳羡名陶录》卷下之"谈丛"主要是汇编明清时期有关紫砂壶的史料，部分内容涉及清代。如《阳羡名陶录》引清周澍《〈台阳百咏〉注》曰："台湾郡人，茗皆自煮，必先以手嗅其香。最重供春小壶。供春者，吴颐山婢名，制宜兴茶壶者，或作龚春者误。一具用之数十年，则值金一笏。"供春是明正德嘉靖年间人，而且供春壶流传极少，清代台湾人不大可能普遍使用，应指的是采用当代制作的供春款式的壶。又如《阳羡名陶录》引清张宗昌《阳羡陶说》曰："盖（陈）鸣远游踪所至，多主名公巨族，在吾乡与杨晚研太史最契。尝于吾师樊榭山房见

———————

①　葭轩可能是清初杜世柏，"葭轩"为其号。李景康、张虹《阳羡砂壶图考》"杜世柏"条曰："世柏，字参云，江苏嘉定县南翔里人。世居其地，种竹甚茂，世称'竹园杜氏'。屋东偏适际断港，葭荻丛生，秋林萧散，故自号葭轩。髫龄即嗜篆刻，精研八体，著有《葭轩印晶》四卷，见《飞鸿堂印人传》。制壶钤'葭轩'印。……相传葭轩制茗壶，并以瓷泥制印，仿古切玉法，侧有款曰'葭轩'。张燕昌云：'此必百年来精于刻印者。昔时少山、陈共之工镂款字，仅真书耳，若刻印则有篆法刀法，摹印之学非有数十年寝馈者，不能到也。'"（李景康、张虹：《阳羡砂壶图考》卷上《壶艺列传》，香港百壶山馆1937年版，第33页）

②　李景康、张虹《阳羡砂壶图考》"郑宁侯"条曰："宁侯，不详何时人，善摹古器，书法亦工。制壶胎薄，而坚致规矩，丝毫不爽，然工精而欠浑朴，可断为清初人也。……尝于香港市肆见宁侯朱泥中壶一具，薄胎，制作精雅，底有'郑'字圆印，'宁侯'二字方印，均篆书。"（李景康、张虹：《阳羡砂壶图考》卷上《壶艺列传》，香港百壶山馆1937年版，第20页）

③　（清）吴骞：《阳羡名陶录》卷上，《续修四库全书》第1111册，上海古籍出版社2003年版。

一壶，款题'丁卯上元为端木先生制'，书法似晚研，殆太史为之捉刀耳。又于王芍山家见一壶，底有铭曰'汲甘泉，瀹芳茗，孔颜之乐在瓢饮'，阅此，则鸣远吐属亦不俗，岂隐于壶者欤?"陈鸣远所制砂壶有的铭文为其好友杨晚研所刻。陈鸣远所刻铭文"汲甘泉，瀹芳茗，孔颜之乐在瓢饮"表现了一种安贫乐道、追求道德修养的儒家理想，孔子曾赞美颜回："一箪食，一瓢饮，在陋巷，人不堪其忧，回也不改其乐。贤哉回也。"

《阳羡名陶录》卷下"文翰"汇编了明清时期有关紫砂壶的文学作品，部分作品涉及清代茗壶。

如清朱彝尊《陶砚铭》曰："陶之始，浑浑尔。"虽然朱彝尊的铭文是刻在陶砚之上，但也反映出了紫砂壶的风格特征，那就是比较朴拙，暗示了文人赞赏的人物性格。又如清汪森《茶壶铭》曰："酌中泠，汲蒙顶。谁其贮之? 古彝鼎。资之汲古得修绠。"中泠是名泉，蒙顶是名茶，"谁其贮之? 古彝鼎"，意思是用什么茶具烹饮呢，用像古彝鼎一样名贵的紫砂壶，想要得到古物却得到了修绠，修绠是用来汲水的绳。

《阳羡名陶录》卷下"文翰"辑录了清吴梅鼎《阳羡茗壶赋》。紫砂壶的创始人供春是吴梅鼎从祖吴颐山的家僮，《阳羡茗壶赋》一文有大量关于紫砂壶设计的内容。《阳羡茗壶赋》总结了紫砂壶繁多炫人心目的器型："方匪一名，圆不一相。文岂传形，赋难为状。尔其为制也，象云罍兮作鼎（壶名云罍），陈螭觯兮扬杯（螭觯名）。仿汉室之瓶（汉瓶），则丹砂沁采；刻桑门之帽（僧帽），则莲叶擎台。卣号提梁，腻于雕漆（提梁卣）；君名苦节（苦节君），盖已霞堆。裁扇面之形（扇面方），觚棱峭厉；卷席方之角（芦席方），宛转潆洄。诰宝临函（诰宝），恍紫庭之宝现；圆珠在掌（圆珠），如合浦之珠回。"紫砂壶往往像云罍、像螭觯、像汉瓶、像僧帽、像提梁卣、像苦节君、像扇面方、像芦席方、像诰宝、像圆珠。紫砂壶器型往往模拟各种形象："至于摹形象体，殚精毕异，韵敌美人（美人肩），格高西子（西施乳）。腰洵约素，照青镜之菱花（束腰菱花）；肩果削成，采金塘之莲蒂（平肩莲子）。菊入手而疑芳（合菊），荷无心而出水（荷花）。芝兰之秀（芝兰），秀色可餐；竹节之清（竹节），清贞莫比。锐榄核兮幽芳（橄

榄六合），实瓜弧兮浑丽（冬瓜丽）。或盈尺兮丰隆，或径寸而平砥。或分蕉而蝉翼，或柄云而索耳，或番象与鲨皮，或天鸡与篆珥。（分蕉、蝉翼、柄云、索耳、番象、鲨皮、天鸡、篆珥，皆壶款式。）匪先朝之法物，皆刀尺所不拟。"紫砂壶模拟的形象有美人肩、西施乳、束腰菱花、平肩莲子、合菊、荷花和芝兰，等等。紫砂壶的泥色极为丰富："若夫泥色之变，乍阴乍阳。忽葡萄而绀紫，倏橘柚而苍黄。摇嫩绿于新桐，晓滴琅玕之翠；积流黄于葵露，暗飘金粟之香。或黄白堆沙，结哀梨兮可啖；或青坚在骨，涂髹汁兮生光。彼瑰琦之窑变，匪一色之可名。如铁如石，胡玉胡金。备五文于一器，具百美于三停。远而望之，黝若钟鼎陈明廷；追而察之，灿若琬琰浮精英。"[1]紫砂壶的泥色，有的像葡萄的紫色，有的像橘柚的苍黄，有的像新桐叶的嫩绿，有的像琅玕的翠色，有的像秋季葵叶的黄色等等，而且如果是窑变，那简直没有一种颜色可以形容。

在《阳羡名陶录》之后，吴骞另著有《阳羡名陶续录》，相当于前者的续书。《阳羡名陶续录》不分卷，包括"家溯""本艺""谈丛"和"艺文"几个部分，结构与《阳羡名陶录》类似，只是内容显得单薄。

《阳羡名陶续录》"家溯"辑录了两条有关紫砂艺人的史料，其中一条有关清代的曰："檇李文后山（鼎），工诗善画，收藏名迹古器甚多，有宜瓷茗壶三具，皆极精确。其署款，曰'壬戌秋日陈正明制'；曰'龙文'；曰'山中一杯水，可清天地心。亮彩。'三人名皆未见于前载，亦未详何地人。"此条史料辑录自清陈敬璋《餐霞轩杂录》。清文鼎（号后山）收藏有三只紫砂壶，署款分别是陈正明、龙文和亮彩。陈正明是明末紫砂艺人，龙文是指清初紫砂艺人许龙文[2]，亮彩不详。

《阳羡名陶续录》"本艺"辑录了清李斗《扬州画舫录》中的一条

①　（清）吴骞：《阳羡名陶录》卷下，《续修四库全书》第 1111 册，上海古籍出版社 2003 年版。

②　李景康、张虹《阳羡砂壶图考》"许龙文"条曰："龙文，清初荆溪人，所制多花卉象生壶，殚精竭智，巧不可阶，仲美、君用之嗣响也。壶底恒有二方印，曰'荆溪'，曰'奄文'。"又曰："又一壶，流直而方錾，矩成口字样，盖子坦如棋枰，底似覆斗，钮底有印曰'许龙文制'，泥色紫而梨皮，形制四面端正。"（李景康、张虹：《阳羡砂壶图考》卷上《壶艺列传》，香港百壶山馆 1937 年版，第 20 页）即此壶的设计为直流，柄呈方形，成口字状，盖似平坦的棋枰，盖上的钮像覆斗，泥色为紫并有珠粒隐现。

史料，因为主要内容不涉清代，不再分析。

《阳羡名陶续录》"谈丛"辑录了四条史料，其中两条与清代有关。《阳羡名陶续录》引《扬州画舫录》曰："韩奕，字仙李，扬州人。买园湖上，名曰韩园。工诗，善鼓板，蓄砂壶。为徐氏客。"引清魏锡蜩《寄生随笔》曰："间得板桥道人小帧梅花一枝，傍列时壶一器，题云：'峒山秋片茶，烹以惠泉，贮沙壶中，色香乃胜。光福梅花盛开，折得一枝，归啜数杯，便觉眼、耳、鼻、舌、身、意，直入清凉世界，非烟火人所能梦见也。'"韩奕生平不详。郑燮（号板桥）为主要生活于雍正、乾隆年间的文人，喜爱紫砂壶，且曾设计制作过砂壶。①

《阳羡名陶续录》"艺文"主要是明清有关紫砂壶的文学作品。辑录有吴骞自撰的一则紫砂壶铭文。吴骞曰："张季勤藏石林中人茗壶，属铭以锓之匣。"铭文曰："浑浑者，陶之始；舍则藏，吾兴尔。石林人传季勤得，子孙实之永无贰。"②"浑浑者，陶之始"，指的是茗壶制作风格比较朴拙，也暗喻文人朴实的人格。"舍则藏，吾兴尔"，字面意思是紫砂壶不用的时候收藏起来，使用的时候取出，暗喻文人不受重用就韬晦隐居，受任用则积极进取。此语源自《论语》中孔子的话："用之则行，舍之则藏，唯我与尔有是夫。"

清代茶壶材质以陶瓷特别是紫砂为主流，但也有一些其他材质，主要是锡、金、银等。

清代茶壶锡也是较为常见的材质。如清刘銮《五石瓠》曰："壶以

① 李景康、张虹《阳羡砂壶图考》"郑燮"条曰："燮，江苏兴化人，字克柔，号板桥。乾隆进士，官潍县知县，有惠政。为人疏宕洒脱，工画兰竹，书法以隶楷行三体相参，别成一格。诗近香山放翁。有《板桥全集》。然曾制壶则鲜有知者。"又曰："李小坡藏（郑）板桥一壶，白泥粗砂，大鋬短流，制度古雅。自刻诗云：'嘴尖肚大耳偏高，才免饥寒便自豪。量小不堪容大物，两三寸水起波涛。'款署'板桥道人'，分写行书六行，钤'郑'字阳文圆印。板桥性喜诙谐，故壶铭亦嘲诙讽世。名流传器，风趣独绝，弥足珍也。"（李景康、张虹：《阳羡砂壶图考》卷上《壶艺列传》，香港百壶山馆 1937 年版，第 32—33 页）这只郑燮设计的紫砂壶上的铭文既是对茗壶器型的形象描绘，也包含有很深的哲理，紫砂壶一般嘴尖，这样出水比较畅快，肚大，则容水更多，耳高，指的是柄较高，便于手持，紫砂壶倾向于小壶，量一般不大，便于及时饮尽以防水冷。

② （清）吴骞：《阳羡名陶续录》，《续修四库全书》第 1111 册，上海古籍出版社 2003 年版。

宜兴沙注为最，锡次之。"①清李斗《扬州画舫录》曰："后吴人赵璧变彬（笔者注：指紫砂名家时大彬）之所为，而易以锡。近时则以归复所制锡壶为贵。"②清徐珂《清稗类钞》"锡茶壶"条曰："张文襄督两湖……往往有使人难堪者。一日，有候补知府某禀见，文襄阅履历，知为监生出身，乃命左右取纸笔至，书'锡茶壶'三字示之。曰：'做官必须识字，汝认得此三字否？'某曰：'此锡茶壶也。'文襄大笑送客。"③张之洞（谥文襄）故意用和"锡茶壶"字形接近的"钖茶壶"让人辨认，说明锡茶壶在当时是常见之物。清乾隆年间官修的《国朝宫史》记载了宫廷中皇室成员所使用的茶具，皇太后有"锡茶壶三十四"，皇后有"锡茶壶三十"，皇贵妃有"锡茶壶四"，贵妃有"锡茶壶四"，妃有"锡茶壶四"，嫔有"锡茶壶二"，贵人有"锡茶壶二"，常在有"锡茶壶二"，答应有"锡茶壶一"，皇子福晋有"锡茶壶六"，皇子侧福晋有"锡茶壶二"。④

清代茶壶也有材质为金、银的，多用于宫廷的使用和馈赠。如清赵尔巽《清史稿》之《孝惠章皇后传》曰："（康熙）三十六年二月，上亲征噶尔丹，驻他喇布拉克。太后以上生日，使赐金银茶壶，上奉书拜受。"⑤《清高宗实录》曰："（乾隆五十六年正月）乙未，敕谕班禅额尔德尼呼毕勒罕曰：'朕抚御天下，惟期寰宇众生，安居乐业。……兹尔来使回藏，赐尔敕谕，并赐银茶桶一、壶一、盏一，各色大缎二十匹……以示恩眷。特谕。'"⑥《清宣宗实录》曰："（道光二年二月甲辰），诏谕班禅额尔德尼：'……今来使回藏之便，特问尔好，颁给诏书。并赐尔三十两重银茶桶一件、壶一件、盅子一个。……特谕。'"⑦《国朝宫史》记载了宫廷中使用茶具的情况，皇太后有"银茶壶三"，

① （清）刘銮：《五石瓠》，吴江沈氏世楷堂版。

② （清）李斗：《扬州画舫录》卷4，《续修四库全书》第733册，上海古籍出版社2003年版。

③ （清）徐珂：《清稗类钞》第4册，中华书局1984年版，第1824页。

④ （清）弘历：《国朝宫史》卷17，《景印文渊阁四库全书》第657册，台湾商务印书馆1986年版。

⑤ （清）赵尔巽：《清史稿》卷214，中华书局1976年版，第8906页。

⑥ 《清实录·高宗纯皇帝实录》卷1371，中华书局1986年版。

⑦ 《清实录·宣宗成皇帝实录》卷30，中华书局1986年版。

皇后有"银茶壶三",皇贵妃有"银茶壶一",贵妃有"银茶壶一",妃有"银茶壶一",嫔有"银茶壶一"。①

五 著作中的清代其他陶瓷茶具

除茶炉、煮水器、茶盏和茶壶外,清代的其他陶瓷茶具还有贮水器具、藏茶器具、洗茶器具以及茶碟、茶匙和茶盘等。

贮水器具多为陶瓷。如清淞北玉魫生《海陬冶游录》"附廖宝儿小记"条即称贮水器具为磁瓮:"宝儿,粤人廖氏姬也。……沪城殊乏清泉,宝儿当秋雨初过,辄涤磁瓮以贮,大罍小盎,灶室几满,有宿至一二年者。宝儿备论茶味,尤让水色。味取其轻醇,水辨其老嫩,有如苏廙之品汤。"②

清人十分注重水之贮存,因为水易受污染、易生异味,水不佳则茶味极受影响。水之贮存总的原则一般是尽量保持水的清洁。

如清震钧《天咫偶闻》"茶说"条论及了用瓮贮水的方法:"山泉未必恒有,则天泉次之。必贮之风露之下,数月之久,俟瓮中澄澈见底,始可饮。然清则有之,冽犹未也。雪水味清,然有土气,以洁瓮储之,经年始可饮。大抵泉水虽一源,而出地以后,流愈远则味愈变。余尝从玉泉饮水,归来沿途试之。至西直门外,几有淄渑之别。古有劳薪水之变,亦劳之故耳。况更杂以尘污耶。凡水,以甘而芳、甘而冽为上;清而甘、清而冽次之;未有冽而不清者,亦未有甘而不清者,然必泉水始能如此。若井水,佳者止于能清,而后味终涩。凡贮水之罂,宜极洁,否则损水味。"③

清朱彝尊《食宪鸿秘》"取水藏水法"条亦论及使用贮水器具贮水:"不必江湖,但就长流通港内,于半夜后舟楫未行时泛舟至中流,多带坛瓮取水。归多备大缸贮下,以青竹棍左旋搅百余回,急旋成窝,即住手,将箬笠盖好,勿触动。先时留一空缸,三日后,用洁净木杓于

① （清）弘历:《国朝宫史》卷17,《景印文渊阁四库全书》第657册,台湾商务印书馆1986年版。

② （清）虫天子:《中国香艳全书》第4册,团结出版社2005年版,第2450页。

③ （清）震钧:《天咫偶闻》卷8,《续修四库全书》第730册,上海古籍出版社2003年版。

缸中心将水轻轻舀入空缸内，舀至七分即止。其周围白滓及底下泥滓，连水淘洗，令缸清净。然后将别缸水如前法舀过，逐缸搬运毕，再用竹棍左旋搅过盖好。三日后，舀过缸剩去泥滓，如此三遍。预备洁净灶锅，（专用常煮水旧锅为妙）入水煮滚透，舀取入坛，每坛先入上白糖霜三钱于内，然后入水盖好。停宿一二月，取供煎茶，与泉水莫辨，愈宿愈好。"①

清陈作霖《金陵物产风土志》也叙及了用缸瓮对雨水的贮存："江水离城市亦远，河水则污浊不堪，居民汲饮，每以为苦。惟雨水较江水洁，较泉水轻，必判分昼夜，让过梅天，炭火粹之，叠换缸瓮，留待三年，芳甘清冽，车研诗所谓'为忆金陵好，家家雨水茶'是也。"②

贮水器具最常被称为瓮，也被称为缸和瓶等。如清徐珂《清稗类钞》"以松柴活火煎茶"条中的贮水器具是瓮："浙藩某秩满将入都，受肃王善耆之嘱，令辇致杭州虎跑泉水百瓮为煎茶之用。"③清俞樾《右台仙馆笔记》中的贮水器具是缸："惟有一大缸可容十余石者……吴氏曰：'此缸埋自前明，贮以浊水，经宿则清而且甘，用以烹茶极佳。举家宝之，不知有怪物潜藏其下也。'"④清敦诚《四松堂集》中的贮水器具是瓶："余一日偶思佳茗涤枯肠，苦于沸汤不佳，急令小奴驰骑至西山慧云寺下取水一瓶，瀹以龙井新叶，连啜三碗真觉清风习习生两腋。"⑤

藏茶器具亦多为陶瓷。如清吴骞《桃溪客语》曰："藏者须用磁坛极大者，焙干放块子石灰斤许，上再加竹箬燥竹纸，然后将茶倾入扎好，压以大砖。用时随取出一二包，则味与色俱全，若锡瓶内，只可供数日用耳。"⑥清林春溥《闲居杂录》曰："藏茶法，将梗灰放磁瓶底，

① （清）朱彝尊：《食宪鸿秘》，上海古籍出版社 1990 年版，第 26—27 页。

② （清）陈作霖：《金陵物产风土志》，陈作霖、陈诒绂：《金陵琐志九种》，南京出版社 2008 年版，第 128 页。

③ （清）徐珂：《清稗类钞》第 13 册，中华书局 1984 年版，第 6317 页。

④ （清）俞樾：《右台仙馆笔记》卷 10，《续修四库全书》第 1270 册，上海古籍出版社 2003 年版。

⑤ （清）敦诚：《四松堂集》卷 5，《近代中国史料丛刊三编》第 26 辑，文海出版社 1987 年版。

⑥ （清）吴骞：《桃溪客语》卷 4，《续修四库全书》第 1139 册，上海古籍出版社 2003 年版。

将茶叶用纸包好，或二斤一包，或一斤，或半斤，或四两不拘，掩在上而，潮气自然收入灰内，不用烘。至八月间，灰另换，或用炭代灰，炭须晒极干。"①清高士奇《北墅抱瓮录》"茶"条曰："吾乡龙井、径山所产茶，皆属上品……手自制成，封缄白甄中，于评赏书画时，渝泉徐啜，芳味绝伦。"②"甄"是指坛子一类的陶瓷器。清周亮工《闽小记》"闽茶曲"条曰："闽人以粗瓷胆瓶贮茶。"③

清陈浏《匋雅》是一部有关陶瓷的著作，其中亦有关于藏茶器具茶罐的内容。《匋雅》曰："康雍蛋黄器皿。颜色俱极鲜明。……茶叶罐甚精。然颇罕见。"在设计上这种茶叶罐釉色为蛋黄。《匋雅》又曰："乾隆豆青花鼓式之茶罐。双耳作兽头。亦寻常式样也。六字篆款。价不甚贵。近亦不能多见。"④在设计上此茶罐釉色为豆青（类似青豆的颜色），器型为花鼓状，有双耳（此双耳应是用来穿绳的系），双耳呈兽头状。

清代著作中有许多内容涉及使用藏茶器具贮存茶叶的方法。茶叶有易陈化的缺点，易吸收潮气和异味，茶叶贮存总的原则是尽量密封，避光、避湿和避异味。

如清郭柏苍《闽产录异》曰："贮茶，一忌湿气，次忌共置，三忌大器，以二两小瓮密缄包裹，置铅箱中，实以岩片，缄以木匣为妙。然新旧交则色红味老而香减，莲心白毫阴干者，色尤易变。"⑤

又如清震钧《天咫偶闻》"茶说"条曰："凡收茶必须极密之器……焊口宜严。瓶口封以纸，盛以木篓，置之高处。"⑥

又如清白胤昌《容安斋苏谭》"藏茶与辨茶"条曰："藏茶宜大瓮，底置箬，封固倒放，则过夏不黄，以其气不外泄也。不宜热处，不宜见

① （清）林春溥：《闲居杂录》，江畲经：《历代笔记小说选·清》，上海书店出版社1983年版，第1222页。

② （清）高士奇：《北墅报瓮录》，《丛书集成初编》第1355册，中华书局1985年版。

③ （清）周亮工：《闽小记》卷2，上海古籍出版社1985年版，第69页。

④ （清）陈浏：《匋雅》卷上，《丛书集成续编》第90册，新文丰出版公司1988年版。

⑤ （清）郭柏苍：《闽产录异》，岳麓书社1986年版，第17页。

⑥ （清）震钧：《天咫偶闻》卷8，《续修四库全书》第730册，上海古籍出版社2003年版。

日，不宜近诸香气。"①

又如清袁枚《随园食单》曰："（茶）收法须用小纸包，每包四两，放石灰坛中，过十日则换石灰，上用纸盖扎住，否则气出而色味又变矣。"②

贮茶器具的名称，除上述已提及的瓮、坛、罐外，还往往叫做瓶。如清茹敦和《越言释》曰："今之撮泡茶，或不知其所自……按炒青之名，已见于陆诗……小瓶蜡纸，至今犹然。"③清袁枚《随园食单》曰："洞庭君山出茶，色味与龙井相同。……方毓川抚军曾惠两瓶，果然佳绝。"④清徐康《前尘梦影录》："老友丁馥堂刺史（士悌），福州人，尝饷我贡余天生茶……每瓶重一两，直佛银五钱，其茶纤细如绣花针，色香味俱备，洵上品也。"⑤《清高宗实录》："（乾隆五十五年六月）辛亥，谕军机大臣曰：'……即封王长子阮光缵为世子。……再赏给王世子阮光缵玉如意一柄、大荷包一对、小荷包二对、纱四端、茶叶二瓶……俾得同沾宠锡。均被恩施。'"⑥

也有的清代著作更欣赏锡质的藏茶器具，认为锡器藏茶效果更好。如清李渔《闲情偶记》"茶具"条曰："贮茗之瓶，止宜用锡。无论磁铜等器，性不相能，即以金银作供，宝之适以崇之耳。但以锡作瓶者，取其气味不泄；而制之不善，其无用更甚于磁瓶。……藏茗之家，凡收藏不即开者，于瓶口向上处，先用绵纸二三层，实褙封固，俟其既干，然后覆之以盖，则刚柔并用，永无泄气之时矣。其时开时闭者，则于盖内塞纸一二层，使香气闭而不泄。此贮茗之善策也。"⑦清刘献廷《广阳杂记》曰："余谓水与茶之性最相宜，锡瓶贮茶叶，香气不散。"⑧清震

①　（清）白胤昌：《容安斋苏谭》卷9，《阳城历史名人文存》第1册，三晋出版社2010年版，第660页。

②　（清）袁枚：《随园食单》，上海书店出版社2019年版，第149页。

③　（清）茹敦和：《越言释》，江苏广陵古籍刻印社1990年版，第31页。

④　（清）袁枚：《随园食单》，上海书店出版社2019年版，第151—152页。

⑤　（清）徐康：《前尘梦影录》卷下，《丛书集成初编》第1562册，中华书局1985年版。

⑥　《清实录·高宗纯皇帝实录》卷1356，中华书局1986年版。

⑦　（清）李渔：《闲情偶记》，上海三联书店2014年版，第231页。

⑧　（清）刘献廷：《广阳杂记》卷3，《续修四库全书》第1176册，上海古籍出版社2003年版。

钧《天咫偶闻》"茶说"条曰："凡收茶必须极密之器，锡为上，焊口宜严。瓶口封以纸，盛以木篓，置之高处。"①清陈淏子《秘传花镜》曰："藏茶须用锡瓶，则茶之色香，虽经年如故。"②

清代著作中还偶见洗茶器具，虽然远没有明代普及，但洗茶器具的材质多为陶瓷，在设计上器型一般碗形，下有孔，以便将废水和杂质排出。之所以茶叶在饮用前要涤洗，一是为了清洁，二是可以发香。如清初冒襄《岕茶汇钞》曰："烹时先以上品泉水涤烹器，务鲜务洁。次以热水涤茶叶。水太滚，恐一涤味损。以竹箸夹茶于涤器中，反复涤荡，去尘土、黄叶、老梗尽，以手搦干，置涤器内盖定，少刻开视，色青香烈，急取沸水泼之。"③引文中的涤器就是洗茶器具。《岕茶汇钞》又曰："又有吴门七十四老人朱汝圭携茶过访……啸傲瓯香，晨夕涤瓷洗叶，啜弄无休，指爪齿颊与语言激扬，赞颂之津津，恒有喜神妙气，与茶相长养，真奇癖。"④引文中提到"洗叶"，也即洗涤茶叶，自然要用到洗茶器具。清叶隽《煎茶诀》曰："若洗茶者，以小笼盛茶叶，承以碗，浇沸汤以箸搅之，漉出则尘垢皆漏脱去。"⑤引文中的碗应是碗形的洗茶器具。清程作舟《茶社便览》曰："古茶洗曰沉垢。"⑥作为洗茶器具的茶洗被美称为"沉垢"，既表明了茶洗的功用，也有很深的道德含义，暗示人应该不断反省，洗去内心思想的尘垢。

清代著作中还常出现茶盘，茶盘是用来承托茶盏的器具，茶盘和茶托的区别在于前者一般承托多只茶盏，而后者只能承托一只茶盏。如清李斗《扬州画舫录》曰："双虹楼，北门桥茶肆也。……楼台亭舍，花木竹石，杯盘匙箸，无不精美。"⑦又如清徐珂《清稗类钞》"粤中婚

① （清）震钧：《天咫偶闻》卷8，《续修四库全书》第730册，上海古籍出版社2003年版。
② （清）陈淏子：《秘传花镜》卷3，《续修四库全书》第1117册，上海古籍出版社2003年版。
③ （清）冒襄：《岕茶汇钞》，《丛书集成续编》第86册，新文丰出版公司1988年版。
④ （清）冒襄：《岕茶汇钞》，《丛书集成续编》第86册，新文丰出版公司1988年版。
⑤ （清）叶隽：《煎茶诀》，朱自振等：《中国古代茶书集成》，上海文化出版社2010年版，第752页。
⑥ （清）程作舟：《茶社便览》，朱自振等：《中国古代茶书集成》，上海文化出版社2010年版，第666页。
⑦ （清）李斗：《扬州画舫录》卷1，《续修四库全书》第733册，上海古籍出版社2003年版。

嫁"条曰："新妇行礼后，戚友皆得请见，新妇盛妆而出，不着裙，后随二二佣媪，手持巨盘，盘盛茶杯无数，注茶满中。"①《清稗类钞》"旺儿为花旦"条又曰："同治初，京伶旺儿为茶寮中捧盘童子，面白皙，性儇巧。"② 以上三例中的"盘"皆为茶盘。再如《清仁宗实录》曰："（嘉庆十年十二月丁丑）丁酉，谕内阁：'人臣事君，以敬为本。……询之那彦宝等，据称所赏福字俱已领取，适因茶房太监出外之便，将福字交与该太监放在茶盘内带出等语，是何体制？……'"③

茶盘材质往往是陶瓷。如清俞蛟《潮嘉风月记》曰："工夫茶……杯盘，则花瓷居多，内外写山水人物，极工致，类非近代物，然无款志，制自何年，不能考也。炉及壶盘各一……杯小而盘如满月……壶盘与杯，旧而佳者，贵如拱璧。"④在设计上工夫茶的茶盘以彩绘瓷居多，内外的纹饰是山水人物，器型呈圆形像满月。又如清杜臻《粤闽巡视纪略》记载澳门的风俗："其贮茶，用玻璃瓯，承以瓷盘，进果饵数品，皆西产也，甘芳绝异。"⑤瓷盘也即陶瓷茶盘。

从广义上讲用来盛茶果的碟也是茶具，碟之材质多为陶瓷。如清徐珂《清稗类钞》"茗饮时食盐姜莱菔"条曰："长沙茶肆，凡饮茶者既入座，茶博士即以小碟置盐姜、莱菔（笔者注：莱菔即为萝卜）各一二片以饷客。客于茶赀之外，必别有所酬。"⑥《清世祖实录》曰："（顺治三年五月）甲子……礼部奏言：'伏查旧例吐鲁番国进贡来使于京师置买器物额数：每人茶五十斤，磁碗、碟五十双，铜锡壶瓶五执，各色纱罗及缎共十五疋……'"⑦

茶匙是一种在茶盏中可用于搅动并舀取茶汤也可量取水量的器具，在清代茶匙使用已不是很普遍，但在清代著作中还时有出现。清朱琰

① （清）徐珂：《清稗类钞》第 5 册，中华书局 1984 年版，第 2002 页。
② （清）徐珂：《清稗类钞》第 11 册，中华书局 1984 年版，第 5128 页。
③ 《清实录·仁宗睿皇帝实录》卷 155，中华书局 1986 年版。
④ （清）俞蛟：《潮嘉风月记》，《丛书集成续编》第 212 册，新文丰出版公司 1988 年版。
⑤ （清）杜臻：《粤闽巡视纪略》卷 2，《景印文渊阁四库全书》第 460 册，台湾商务印书馆 1986 年版。
⑥ （清）徐珂：《清稗类钞》第 13 册，中华书局 1984 年版，第 6320 页。
⑦ 《清实录·世祖章皇帝实录》卷 26，中华书局 1986 年版。

《陶说》"饶州窑"条列举了景德镇窑生产的瓷器，其中就有："饭匕、茶匙、齐箸之器……可充日用。"①清震钧《天咫偶闻》曰："茶匙，用以量水。瓷者不经久，以椰瓢为之，竹与铜皆不宜。"②茶匙的几种材质震钧列举有瓷、椰、竹和铜，瓷列在第一，说明瓷质的茶匙是最为常见的，虽然易碎不持久。

第二节　诗歌中的清代陶瓷茶具

一　诗歌中的清代陶瓷茶炉

清代诗歌中，茶炉除被称为炉外，还常被称为灶和鼎。

如以下几首诗歌，茶炉被称为炉。清陈维崧《鹧鸪天·谢史邃庵先生惠新茗》词曰："竹院风炉梦正长，绢封箬裹十分香。"③清王树枏《取雪煎茶与铁梅同赋用东坡和蒋夔寄茶韵》："隐隐风炉响雷鼎，垂手坐忆烧丹年。"④清乾隆帝《春风啜茗台口号》："今岁今朝始偶来，茶炉缀景设山台。"⑤乾隆帝《咏三松刻竹品茶笔筒》又诗曰："粉本得从唐解元，横琴松下茗炉喧。"⑥清樊增祥《秋夜同索生煮茶》："箧中羽扇久封置，此时功与寒炉并。"⑦清高鹗《新茶》："蒙顶惊雷春已分，炉边风雨绕烟云。"⑧

茶炉也常被称为灶。如清李渔《答于皇谢赠天阙茶诗》诗曰："闻君航苦啜，澡雪试真茶。灶举泉如沸，山行橘放芽。"⑨清马小药诗曰：

①　（清）朱琰：《陶说》卷1，《续修四库全书》第1111册，上海古籍出版社2003年版。

②　（清）震钧：《天咫偶闻》卷8，《续修四库全书》第730册，上海古籍出版社2003年版。

③　（清）陈维崧：《湖海楼词》，陈乃乾：《清名家词》卷2，上海书店出版社1982年版，第70页。

④　（清）王树枏：《陶斋文集·陶庐诗续集》卷2，《近代中国史料丛刊》第28辑，文海出版社1968年版。

⑤　（清）弘历：《御制诗三集》卷75，《景印文渊阁四库全书》第1305—1306册，台湾商务印书馆1986年版。

⑥　（清）弘历：《御制诗三集》卷61，《景印文渊阁四库全书》第1305—1306册，台湾商务印书馆1986年版。

⑦　（清）樊增祥：《樊山集》卷1，文海出版社1980年版，第31页。

⑧　（清）高鹗：《高兰墅集》，上海古籍出版社1984年版，第114页。

⑨　陈彬藩、余悦、关博文：《中国茶文化经典》，光明日报出版社1999年版，第640页。

"小灶侍獠奴，轻瓯捧词伯。"①清乾隆帝《荷露烹茶》："气辨浮沉原有自，火详文武恰相投。灶边若供陆鸿渐，欲问曾经一品不。"②清宋湘《赋得得火铜瓶如过雨》："谁知看茗灶，此响出铜瓶。"③清李云生《九里山茶憩示寺僧觉树》："山中僧苦不参禅，茶灶烟销午梦圆。"④

茶炉也被称为鼎。如清汪由敦《恩赐新茗恭纪和秦树峰编修韵》："好听活火松风鼎，时雨新添万斛泉。"⑤清徐曼仙《感作》："无赖愁魔复病魔，药炉茶鼎日消磨。"⑥清吴锡麒《壶中天》词："萧萧茶鼎，一僧孤立霜白。"⑦清乾隆帝《题董邦达山水册·竹里茶烟》："拾叶然古鼎，烹茶命奚僮。"⑧

清代茶炉的材质有陶瓷，亦有竹、石等。

清蒋知让《寄泰州陶炉》所咏为陶质茶炉："远将茶焙子，附寄上江船。釉碧春蛾淡，泥澄粉蛎坚。离心仍活火，归思沸新泉。何日红窗柢，吟余手共煎。"⑨诗人在赠送他人茶炉的同时，附带赠送了"茶焙子"，茶焙子一般是棉质用来包裹茶壶起到保温作用的器物。从诗句内容看，此茶炉设计上带有淡淡的青色，陶泥细腻陶质坚硬。

清代诗歌中常出现砖炉，砖炉是指黏土烧制成的陶质茶炉。下举数例。清朱彝尊《寒夜集古藤书屋分赋得火箸》曰："我昔诵《茶经》，其具得火筴。……握火置砖炉，聊以熨胸胁。"⑩清查慎行《题翁树服别茶图小照三首》："汤老悬知客亦佳，清风两腋是仙才。花瓷不少纤纤

①　（清）徐珂：《清稗类钞》第 13 册，中华书局 1984 年版，第 6303 页。

②　（清）弘历：《御制诗三集》卷 40，《景印文渊阁四库全书》第 1309—1310 册，台湾商务印书馆 1986 年版。

③　（清）宋湘：《红杏山房遗稿》，《近代中国史料丛刊》第 63 辑，文海出版社 1971 年版。

④　（清）李云生：《榆塞纪行录》，《近代中国史料丛刊》第 91 辑，文海出版社 1973 年版。

⑤　（清）汪由敦：《松泉集·诗集》卷 9，《景印文渊阁四库全书》第 1328 册，台湾商务印书馆 1986 年版。

⑥　（清）虫天子：《香艳丛书》第 3 册，上海书店出版社 2014 年版，第 559 页。

⑦　南京大学文学院《全清词》编纂研究室：《全清词》第 12 册，南京大学出版社 2012 年版，第 6517 页。

⑧　（清）弘历：《御制诗四集》卷 4，《景印文渊阁四库全书》第 1307—1308 册，台湾商务印书馆 1986 年版。

⑨　钱仲联：《清诗纪事（乾隆朝卷）》，江苏古籍出版社 1989 年版，第 6363 页。

⑩　（清）朱彝尊：《曝书亭集》卷 13，《景印文渊阁四库全书》第 1317—1318 册，台湾商务印书馆 1986 年版。

捧，辛苦砖炉自煮来。"①清胡延诗曰："石铫砖炉听煮茶，行厨惟恐食单奢。"②清李因培《惠山听松庵敬观御题竹炉图四卷恭述》："汲绠亲煎仿李生，砖炉石铫嫌呰窳。"③

清连横《茶》中的"泥炉"亦是陶质茶炉："山水之间见性灵，平生爱好是茶经。……细检相思烧作炭，泥炉竹扇□双清。"④

清孙致弥在《竹炉联句并序》中所联的诗句曰："舍彼陶冶工，截竹等辫簦。"⑤"陶冶"之意为陶器和金属，虽然诗人的本意是说陶质茶炉和金属茶炉不如竹炉，但至少说明陶质茶炉是很普遍的。

清代竹炉也非常普及。如清嵇永仁《柳茶》诗曰："竹炉烟里想山家，蟹眼烹来谷雨芽。"⑥清厉鹗《圣几饷龙井新茗一器》："松风出竹炉，梦成水火战。"⑦清丘逢甲《潮州春思六首》："曲院春风啜茗天，竹炉榄炭手亲煎。"⑧

值得一提的是，乾隆帝特别喜爱竹炉，作有许多首有关竹炉的诗歌，除竹炉之名外，他还往往把竹炉称为筠炉、篯炉、竹鼎、篯鼎等。如《竹炉山房》："竹炉茶铫案头在，烹茶早就伺无息。"⑨《烹雨前茶有作》："新茗浙西贡，筠炉烹试尝。"⑩《听松庵竹炉煎茶三叠旧韵》："谡

———————————

①（清）查慎行：《敬业堂诗集》卷37，《景印文渊阁四库全书》第1326册，台湾商务印书馆1986年版。

②陈彬藩、余悦、关博文：《中国茶文化经典》，光明日报出版社1999年版，第686页。

③（清）吴钺、刘继增：《竹炉图咏》贞集，《锡山先哲丛刊》第1册，凤凰出版社2005年版。

④（清）连横：《剑花室诗集》，《近代中国史料丛刊》第10辑，文海出版社1974年版。

⑤（清）朱彝尊：《腾笑集》卷8，上海古籍出版社1979年版，第243页。

⑥（清）嵇永仁：《抱犊山房集》卷2，《景印文渊阁四库全书》第13198册，台湾商务印书馆1986年版。

⑦（清）厉鹗：《樊榭山房集》卷4，《景印文渊阁四库全书》第1328册，台湾商务印书馆1986年版。

⑧（清）丘逢甲：《岭云海日楼诗钞》卷4，《近代中国史料丛刊》第55辑，文海出版社1970年版。

⑨（清）弘历：《御制诗三集》卷28，《景印文渊阁四库全书》第1305—1306册，台湾商务印书馆1986年版。

⑩（清）弘历：《御制诗五集》卷63，《景印文渊阁四库全书》第1309—1311册，台湾商务印书馆1986年版。

谡松涛活活泉，笑予多事篾炉煎。"①《焙茶坞》："亦看竹鼎烹顾渚，早是南方精制来。"②《竹炉山房试茶作》："近泉不用水符提，篾鼎燃松火候稽。"③

竹作为一种材质本身并不耐高温更无法经受烈火的灼烧，之所以能作为茶炉的材质，是因为炉的内部用陶土烧制而成，外部围以竹片，陶土将火焰与竹片隔离开来。从这个角度而言，竹炉其实是一种特殊的陶炉。清代诗歌对此有一定反映。如乾隆帝《仿惠山听松庵制竹垆成诗以咏之》："陶土编细筠，规制偶仿效。"④诗意为竹炉是在陶土之上编细竹，规制仿效陶炉。乾隆帝《汲惠泉烹竹炉歌再叠旧作韵》又诗曰："古德创为淘洗法，土炉护竹坚而文。"⑤诗意为竹炉实为陶土之炉，护佑着竹片隔离了烈火，陶土坚实，竹片文雅。清汪由敦咏《竹炉诗》曰："裁筠范土亦易易，曷以重若珠盘敦。"⑥诗意为竹炉制作时既要裁截竹片，又要规范陶土。清姜宸英在《竹炉联句并序》中的联句曰："附以红泥团，其修仅扶寸。"⑦ 竹炉之中是要附以红色陶泥的。

清代另外也还存在石质茶炉，虽然已不甚流行。如清彭孙遹《蕙兰芳引·答悔庵饷酒茗》词曰："绿蚁频浮，翠旗才展，顿消烦燠。……石炉徐沸，葛巾新漉。"⑧又如清何庆涵《庭前井水清而不甘每晨出南门取河水为茗饮之用》："晨和花露试新茶，缕缕松烟生石鼎。"⑨

① （清）弘历：《御制诗三集》卷46，《景印文渊阁四库全书》第1305—1306册，台湾商务印书馆1986年版。

② （清）弘历：《御制诗三集》卷85，《景印文渊阁四库全书》第1305—1306册，台湾商务印书馆1986年版。

③ （清）弘历：《御制诗三集》卷54，《景印文渊阁四库全书》第1305—1306册，台湾商务印书馆1986年版。

④ （清）弘历：《御制诗二集》卷26，《景印文渊阁四库全书》第1303—1304册，台湾商务印书馆1986年版。

⑤ （清）弘历：《御制诗三集》卷20，《景印文渊阁四库全书》第1305—1306册，台湾商务印书馆1986年版。

⑥ （清）吴钺、刘继增：《竹炉图咏》利集，《锡山先哲丛刊》第1册，凤凰出版社2005年版。

⑦ （清）朱彝尊：《腾笑集》卷8，上海古籍出版社1979年版，第243页。

⑧ （清）彭孙遹：《松桂堂全集》卷39，《景印文渊阁四库全书》第1317册，台湾商务印书馆1986年版。

⑨ （清）何庆涵：《眠琴阁遗诗文》，《近代中国史料丛刊》第95辑，文海出版社1979年版。

二 诗歌中的清代陶瓷煮水器

清代诗歌中，作为茶具的煮水器被称为铫、铛、鼎和瓶等。

煮水器常被称为铫。如清乾隆帝《仿惠山听松庵制竹炉成诗以咏之》诗曰："松风水月下，拟一安茶铫。"①乾隆帝《题董诰夏山十帧·湖船茗话》又诗曰："却看船头安茗铫，对谈人必陆和张。"②清吴汝纶《谢丁筠卿惠茶墨用相国赠吴南屏韵》曰："我贫嗜好百无癖，石碾不用铫生灰。"③清李宣龚《就石舫啜茗用唤庵同年韵》："煮铫岂须敲石火，拣枪随自展霜铓。"④

煮水器也常被称为铛。如清曹寅《月凉茗饮歌》："小童支铛煮宿雨，耳畔仿佛鸣江潮。"⑤清樊增祥《盆桂再荣晚坐花下试茶作》："洗铛命娇女，赏以明前茶。"⑥清奕䜣《地炉烹泉然活火》："展帙书方读，围炉茗试煎。……一铛靠细焰，万斛挹轻涟。"⑦清乾隆帝《味甘书屋口号》："近泉因欲味其甘，内使茶铛伺候谙。"⑧清高士奇《洞仙歌以龙井新茶饷南溪答词尚记苑西尝赐茶事》词曰："退隐傍江村，药白茶铛，人事屏、石泉频汲。"⑨

煮水器也被称为鼎。下举数例。清杨夔生《绮罗香·陶凫香先生红豆树馆词试茶》词曰："鼎薄蝇鸣，珠跳蟹熟，长夜风泉生户。"⑩清厉鹗《马

① （清）弘历：《御制诗二集》卷 26，《景印文渊阁四库全书》第 1303—1304 册，台湾商务印书馆 1986 年版。

② （清）弘历：《御制诗四集》卷 21，《景印文渊阁四库全书》第 1307—1308 册，台湾商务印书馆 1986 年版。

③ （清）吴汝纶：《桐城吴先生（汝纶）诗文集》，《近代中国史料丛刊》第 37 辑，文海出版社 1969 年版。

④ （清）李宣龚：《硕果亭诗》，《近代中国史料丛刊》第 91 辑，文海出版社 1973 年版。

⑤ （清）曹寅：《楝亭集》，《近代中国史料丛刊三编》第 4 辑，文海出版社 1985 年版。

⑥ （清）樊增祥：《樊山集》续集卷 12，文海出版社 1980 年版，第 1500 页。

⑦ （清）奕䜣：《乐道堂文钞》，《近代中国史料丛刊续编》第 32 辑，文海出版社 1976 年版。

⑧ （清）弘历：《御制诗五集》卷 74，《景印文渊阁四库全书》第 1309—1311 册，台湾商务印书馆 1986 年版。

⑨ （清）高士奇：《清吟堂词》，陈乃乾：《清名家词》卷 4，上海书店出版社 1982 年版，第 31 页。

⑩ （清）杨夔生：《真松阁词》，陈乃乾：《清名家词》卷 8，上海书店出版社 1982 年版，第 78 页。

嶰谷半槎招集行庵食笋限笋字》："扪腹又诗成，茶声鼎鸣蚓。"①清祝斗岩
《煮茶歌》："沸鼎松声喷绿涛，云根漱玉穿飞瀑。"②清刘瑞芬《睡起》：
"茶鼎声清午梦回，小轩临水昼慵开。"③

　　煮水器也被称为瓶。如清厉鹗《惠山听松庵观王孟端竹炉诗画卷次
吴文定公韵》诗曰："瓶响风中兼雨外，水评陆后更张前。"④清汪士铎
《石佛庵茶亭晤真蒿上人》曰："道人发白庞眉青，煮茶饮客亲洗瓶。"⑤
清沈德潜诗曰："煮月归瓶常供饮，听松入梦不成眠。"⑥清樊增祥《赋得
欲买娉供煮茗》："欲试红囊茗，谁供白与瓶。"⑦

　　煮水器烧水时常发出类似乐器笙竽的声音，所以煮水器有时被喻称
为瓶笙。如清乾隆帝《竹炉精舍》曰："山泉也自堪煮茗，松籁瓶笙答
不喧。"⑧清杨芳灿《声声慢·题生香馆主人茶烟煮梦图》："梦境迷离，
响听瓶笙相续。……扶倦起，瀹灵芽、嫩汤初熟。"⑨清何庆涵《寒夜烹
茶》："几番听彻瓶笙响，百沸煎来玉乳团。"⑩清汪由敦《直庐听煎茶
声》："瓶笙静忽鸣，长伴西清直。"⑪清丘逢甲《宝积寺》则称煮水器

　　①　（清）厉鹗：《樊榭山房集·续集》卷5，《景印文渊阁四库全书》第1328册，台湾商务印
书馆1986年版。

　　②　（清）徐珂：《清稗类钞》第13册，中华书局1984年版，第6311页。

　　③　（清）刘瑞芬：《养云山庄诗集》卷4，《近代中国史料丛刊》第61辑，文海出版社1971
年版。

　　④　（清）厉鹗：《樊榭山房集》卷3，《景印文渊阁四库全书》第1328册，台湾商务印书馆
1986年版。

　　⑤　（清）汪士铎：《汪梅村先生集》，《近代中国史料丛刊》第13辑，文海出版社1967年
版。

　　⑥　（清）吴钺、刘继增：《竹炉图咏》元集，《锡山先哲丛刊》第1册，凤凰出版社2005
年版。

　　⑦　（清）樊增祥：《樊山集》，文海出版社1980年版，第37772页。

　　⑧　（清）弘历：《御制诗四集》卷89，《景印文渊阁四库全书》第1307—1308册，台湾
商务印书馆1986年版。

　　⑨　（清）杨芳灿：《芙蓉山馆词》，陈乃乾：《清名家词》卷6，上海书店出版社1982年
版，第52页。

　　⑩　（清）何庆涵：《眠琴阁遗诗文》，《近代中国史料丛刊》第95辑，文海出版社1979
年版。

　　⑪　（清）汪由敦：《松泉集·诗集》卷17，《景印文渊阁四库全书》第1328册，台湾商
务印书馆1986年版。

为茶笙:"满庭花影茶笙响,来品罗浮第一泉。"①清奕䜣《烹茶》直接称煮水器为笙:"瓯泛花翻粟,瓶开响杂笙。"②

煮水器的材质多为陶瓷。如清乾隆帝《烹茶》诗曰:"梧砌烹云坐月明,砂瓷吹雨透烟轻。跳珠入夜难分点,沸蟹临窗觉有声。"③诗中的"砂瓷"即为陶瓷煮水器。清杨芳灿《台城路·为晴沙舅氏题春风啜茗小照》词曰:"又疑瑶瓷畔,乱响春雨。细点红姜,轻研绿雪,小盏盈盈匀注。"④"瑶瓷"也为陶瓷煮水器。清佚名《燕台口号一百首》:"活火借烹茶亦便,买来铫子是沙壶。"⑤诗中的煮水器是陶质的。

清代诗歌中的陶瓷煮水器最常被称为瓦铫。如清陈维崧《倾杯乐·品茶》词曰:"借幽廊,支瓦铫,细商茶事。"⑥清高鹗《茶》:"瓦铫煮春雪,淡香生古瓷。"⑦清允禧《夜坐课诗》:"瓦铫茶初熟,松窗火更明。"⑧清查慎行《清流关》:"瓦铫茶熟行人渴,只有闲僧管送迎。"⑨清邹祗谟《最高楼·丁亥答文友楚中寄词》词曰:"君谱茶经携瓦铫,我修花史坐琴床。"⑩

陶瓷煮水器也被称为瓷(磁)铫。如清乾隆帝《焙茶坞》:"茶坞居然可试茶,篾炉瓷铫伴清嘉。"⑪乾隆帝《玉河泛舟至玉泉山》:"山

① (清)丘逢甲:《岭云海日楼诗钞》卷13,《近代中国史料丛刊》第55辑,文海出版社1970年版。

② (清)奕䜣:《乐道堂文钞》,《近代中国史料丛刊续编》第32辑,文海出版社1976年版。

③ (清)弘历:《御制乐善堂全集定本》卷29,《景印文渊阁四库全书》第1328册,台湾商务印书馆1986年版。

④ (清)杨芳灿:《芙蓉山馆词》,陈乃乾:《清名家词》卷6,上海书店出版社1982年版,第13页。

⑤ (清)佚名:《清代北京竹枝词(十三种)》,北京古籍出版社1982年版,第31页。

⑥ (清)陈维崧:《湖海楼词》,陈乃乾:《清名家词》卷2,上海书店出版社1982年版,第415页。

⑦ (清)高鹗:《高鹗诗文集》,百花文艺出版社1984年版,第13页。

⑧ (清)陈廷敬:《皇清文颖》卷66,《景印文渊阁四库全书》第1449—1450册,台湾商务印书馆1986年版。

⑨ (清)查慎行:《敬业堂诗集》卷35,《景印文渊阁四库全书》第1326册,台湾商务印书馆1986年版。

⑩ (清)孙默:《十五家词》卷22,《景印文渊阁四库全书》第1494册,台湾商务印书馆1986年版。

⑪ (清)弘历:《御制诗三集》卷54,《景印文渊阁四库全书》第1305—1306册,台湾商务印书馆1986年版。

房水裔复云涯，磁铫筠垆本一家。"①

陶瓷煮水器也被称为瓦铛。如清莫友芝《二月五日绳儿煮雪试家山白茶有怀息凡天津》："始知天公戏，特为瓦铛馈。"②清连横《茶》："松风谡谡瓦铛鸣，火候还看蟹有生。"③清俞焜《芥茶》："汲得中泠第一泉，瓦铛竹火自幽煎。"④

陶瓷煮水器有时也被称为瓦鼎。如清赵文楷《试茶》："石泉槐火旋旋煮，瓦鼎磁注时时添。"⑤清王光禄："寒闺刀尺陪宵读，瓦鼎茶汤候早朝。"⑥清励廷仪《赐普洱茶》："旋拾松花添活火，试烹瓦鼎泛新泉。"⑦

以下诗歌中的砂壶、玉壶和翠釜也皆为陶瓷煮水器。清夏敬观《陈石舫招饮岩茶闻所藏尚有大红袍品最上赋此以坚后约》："晶铛电火赤腾光，浇熟砂壶百沸汤。"⑧诗中的"砂壶"是陶质煮水器。清乾隆帝《孟春十日夜偶成十六韵》："烬生霜燕翦，茶沸玉壶鸣。"⑨诗中的"玉壶"是对陶瓷煮水器的美称。清董元恺《望江南·啜茶十咏》："瑟瑟波沉霞脚碎，轻轻色泛乳花香。翠釜合先尝。"⑩翠釜应是青瓷煮水器。

除陶瓷煮水器外，煮水器的材质亦有铜或石。

以下数诗中的煮水器材质为铜。清李因培《惠山听松庵敬观御题竹炉图四卷恭述》："铁栅风穿兽炭明，铜铛烟幂鲸涛鼓。"⑪清景廉《茶

①　（清）弘历：《御制诗二集》卷41，《景印文渊阁四库全书》第1303—1304册，台湾商务印书馆1986年版。

②　（清）莫友芝：《莫氏四种》，《近代中国史料丛刊》第41辑，文海出版社1969年版。

③　（清）连横：《剑花室诗集》，《近代中国史料丛刊》第10辑，文海出版社1974年版。

④　陈彬藩、余悦、关博文：《中国茶文化经典》，光明日报出版社1999年版，第722页。

⑤　（清）赵宝初：《太湖赵氏家集丛刻》卷6，《近代中国史料丛刊》第59辑，文海出版社1970年版。

⑥　（清）袁枚：《随园诗话》卷10，中国戏剧出版社2002年版，第300页。

⑦　（清）陈廷敬：《皇清文颖》卷80，《景印文渊阁四库全书》第1449—1450册，台湾商务印书馆1986年版。

⑧　（清）夏敬观：《忍古楼诗续》卷1，《近代中国史料丛刊》第97辑，文海出版社1973年版。

⑨　（清）弘历：《御制乐善堂全集定本》卷24，《景印文渊阁四库全书》第1328册，台湾商务印书馆1986年版。

⑩　（清）董元恺：《苍梧词》，陈乃乾：《清名家词》卷3，上海书店出版社1982年版，第4页。

⑪　（清）吴钺、刘继增：《竹炉图咏》贞集，《锡山先哲丛刊》第1册，凤凰出版社2005年版。

尖》："木碗铜瓶携取便，自烧野草煮湖茶。"①清宋湘《赋得得火铜瓶如过雨》："谁知看茗灶，此响出铜瓶。"②清樊增祥《秋夜同索生煮茶》："夜寒读书宜得饮，起吹活火安铜瓶。"③

以下数首诗歌中的煮水器材质为石。清查慎行《和竹垞御茶园歌》："岂知灵苗有真味，石铫合煮青松根。"④清周星誉《庆清朝慢·癸丑醉司命日雪后晨起坐东鸥书堂同陈九经历家弟季觊试茶分韵》词曰："试约西邻陈九，趁闲时料理，汤社《茶经》。寒香石铫，腾腾细煮松声。"⑤清乾隆帝《烹雪叠旧作韵》："石铛聊复煮蒙山，清兴未与当年别。"⑥清敦诚《蒋千之编修赠六峒茶小诗寄谢叠前韵》："蟹眼沸汤鸣石鼎，松风如雨落山房。"⑦

三 诗歌中的清代陶瓷茶盏

清代诗歌中的茶盏被称为盏、碗、瓯和杯等。

茶盏常被称为盏。下举数例。清高士奇《临江仙·试新茶》词曰："清泉烹蟹眼，小盏翠涛凉。"⑧清王锡振《金盏子·秋茗》词："泛盏古铫清泉，有仙风盈腋。"⑨清王鹏运《水龙吟·惠山酌泉》词："孤怀谁识，临风把盏，低徊问水。"⑩郑板桥诗云："烹茶亦已熟，洗盏犹细

① （清）景廉：《冰岭纪程·度岭吟》，《近代中国史料丛刊》第36辑，文海出版社1969年版。

② （清）宋湘：《红杏山房遗稿》，《近代中国史料丛刊》第63辑，文海出版社1971年版。

③ （清）樊增祥：《樊山集》卷1，文海出版社1980年版，第31页。

④ （清）查慎行：《敬业堂诗集》卷24，《景印文渊阁四库全书》第1326册，台湾商务印书馆1986年版。

⑤ （清）周星誉：《东鸥草堂词》，陈乃乾：《清名家词》卷9，上海书店出版社1982年版，第25页。

⑥ （清）弘历：《御制诗初集》卷11，《景印文渊阁四库全书》第1302册，台湾商务印书馆1986年版。

⑦ （清）敦诚：《四松堂集》卷1，《近代中国史料丛刊三编》，文海出版社1987年版。

⑧ （清）高士奇：《清吟堂词》，陈乃乾：《清名家词》卷4，上海书店出版社1982年版，第4页。

⑨ （清）王锡振：《龙壁山房词》，陈乃乾：《清名家词》卷10，上海书店出版社1982年版，第32页。

⑩ （清）王鹏运：《半塘定稿》，陈乃乾：《清名家词》卷10，上海书店出版社1982年版，第47页。

扣。"①

　　茶盏也被称为碗。如清曹寅《茗碗》："卯君茶癖与吾同，对客长愁放碗空。"②清乾隆帝《竹炉山房》："竹炉茗碗自如如，便汲清泉一试诸。"③清吴翌凤《点绛唇·六一泉》词曰："翠影浮空，幽人去后存寒涧。来携茗碗，只是无吟伴。"④清王树枏《取雪煎茶与铁梅同赋用东坡和蒋夔寄茶韵》："白花凝碗香裂鼻，美味肯让同人先。"⑤

　　茶盏也被称为瓯。下面列举数例。清金农《茶事八韵》："鍑古交床支，瓯香净巾拭。"⑥清樊增祥《盆桂再荣晚坐花下试茶作》："圆瓯纳香气，丹白纷天葩。"⑦清洪亮吉《减字木兰花》词曰："茶瓯清冽，留得那年元夜雪。"⑧清乾隆帝《荷露烹茶》："荷叶擎将沆瀣稠，天然清韵称茶瓯。"⑨

　　茶盏也被称为杯。清邹祗谟《茶瓶儿·小鬟茶话》词曰："水味中泠第一，唤双鬟，点来新叶。……小鬟怯、擎杯涩。"⑩清乾隆帝《春风啜茗台》："山颠屋亦可称台，小坐偷闲试茗杯。"⑪乾隆帝《焙茶坞》又诗曰："竹坞新春偶一来，乘闲便与试茶杯。"⑫清仲蕴檠《莫愁湖》：

　　①　（清）震钧：《天咫偶闻》卷5，《续修四库全书》第730册，上海古籍出版社2003年版。

　　②　（清）曹寅：《楝亭集》，《近代中国史料丛刊三编》第4辑，文海出版社1985年版。

　　③　（清）弘历：《御制诗四集》卷61，《景印文渊阁四库全书》第1307—1308册，台湾商务印书馆1986年版。

　　④　（清）吴翌凤：《曼香词》，陈乃乾：《清名家词》卷5，上海书店出版社1982年版，第6页。

　　⑤　（清）王树枏：《陶斋文集·陶庐诗续集》卷2，《近代中国史料丛刊》第28辑，文海出版社1968年版。

　　⑥　（清）金农：《冬心先生集》卷3，《近代中国史料丛刊续编》第98辑，文海出版社1987年版。

　　⑦　（清）樊增祥：《樊山集》续集卷12，文海出版社1980年版，第1500页。

　　⑧　（清）洪亮吉：《更生斋诗余》，陈乃乾：《清名家词》卷5，上海书店出版社1982年版，第3页。

　　⑨　（清）弘历：《御制诗三集》卷40，《景印文渊阁四库全书》第1305—1306册，台湾商务印书馆1986年版。

　　⑩　（清）邹祗谟：《丽农词》，陈乃乾：《清名家词》卷5，上海书店出版社1982年版，第12页。

　　⑪　（清）弘历：《御制诗五集》卷29，《景印文渊阁四库全书》第1309—1311册，台湾商务印书馆1986年版。

　　⑫　（清）弘历：《御制诗四集》卷9，《景印文渊阁四库全书》第1307—1308册，台湾商务印书馆1986年版。

"谁更风流问徐九，销魂无那索茶杯。"①

茶盏的材质一般为陶瓷，所以很多清代诗歌以"瓷"代指茶盏。以下几首诗歌中的"瓷"皆代指的是茶盏。清邹祗谟《八归·行石封山中小憩见村姬焙茶偶咏》词曰："倦文园，自来消渴，仙掌分尝，瓷随辨润雪。"②清高鹗《茶》："瓦铫煮春雪，淡香生古瓷。"③清王士祯《其年检讨见和绿雪之作复遗芥茶一器索赋》："下帘候鱼目，芳瓷露蟾背。"④"蟾背"是一种茶叶名。清厉鹗《汪积山招泛湖上观荷分得于字》："涤瓷作茶会，刺船暎菰蒲。"⑤清陈曾寿《同觉先询先儿子邦荣邦直游陶庄》："山僧烹泉荐绿茗，粗瓷盛玉逾名窑。"⑥

因为茶盏的材质一般为瓷，常被称为瓷碗，有时也被称为瓷瓯、瓷盏和瓷杯。

以下几首清乾隆帝的诗歌均将茶盏称为瓷碗。《再叠前韵题唐寅品茶图》："瓷碗筠炉值兹暇，田盘春色正和嘉。"⑦《竹炉山房》："竹炉宜火候，瓷碗发茶香。"⑧《味甘书屋》："书屋秋风满意凉，筠炉瓷碗趣偏长。"⑨《竹炉精舍》："竹炉置以久，磁碗净而便。"⑩

以下几首诗歌将茶盏称为瓷瓯。清乾隆帝《焙茶坞戏题》："行来

① （清）袁枚：《随园诗话》卷13，中国戏剧出版社2002年版，第366页。

② （清）邹祗谟：《丽农词》，陈乃乾：《清名家词》卷5，上海书店出版社1982年版，第43页。

③ （清）高鹗：《高鹗诗文集》，百花文艺出版社1984年版，第13页。

④ （清）王士祯：《精华录》卷4，《景印文渊阁四库全书》第1315册，台湾商务印书馆1986年版。

⑤ （清）厉鹗：《樊榭山房集》卷7，《景印文渊阁四库全书》第1328册，台湾商务印书馆1986年版。

⑥ （清）陈曾寿：《苍虬阁诗》卷2，《近代中国史料丛刊续编》第45辑，文海出版社1977年版。

⑦ （清）弘历：《御制诗二集》卷46，《景印文渊阁四库全书》第1303—1304册，台湾商务印书馆1986年版。

⑧ （清）弘历：《御制诗二集》卷60，《景印文渊阁四库全书》第1303—1304册，台湾商务印书馆1986年版。

⑨ （清）弘历：《御制诗三集》卷51，《景印文渊阁四库全书》第1305—1306册，台湾商务印书馆1986年版。

⑩ （清）弘历：《御制诗四集》卷96，《景印文渊阁四库全书》第1307—1308册，台湾商务印书馆1986年版。

小坐正须茶，竹鼎瓷瓯本一家。"①清吴雯《赠谢鹤庵二首（时将纳姬）》："纱帽笼头煎总好，仍须红袖捧瓷瓯。"②清陆求可《连理枝·佳人捧茶》词："更纤纤十指，玉生光，共瓷瓯无别。"③清邹祗谟《八归·行石封山中小憩见村姬焙茶偶咏》词："倦文园，自来消渴，仙掌分尝，瓷瓯斟涧雪。"④

下面几首诗歌称茶盏为瓷（磁）盏或瓷（磁）杯。乾隆帝《味甘书屋戏题》："磁盏擎来咄嗟辩，那容火候昧成三。"⑤乾隆帝《竹炉精舍》："静室边傍精舍存，磁杯洁净竹炉温。"⑥清洪亮吉《桂殿秋》："瓷杯到手复挥去，独自开帘看杏华。"⑦

因为茶盏材质为陶瓷，显得非常莹洁，有冰的质感，所以也被称为冰瓷或冰瓯。如清董元恺《茶瓶儿·玉半煛江楼留饮界线》词曰："冰瓷春满。松风小啜过阳羡。月冷空江声断。"⑧清顾翰《鹧鸪天·为冰蟾女史题美人画幅一调羹试茶一谱弈一弹琴凡四阕》词："冰瓯乍泛花间露，铫刚生竹外烟。"⑨清乾隆帝《郑宅茶》："梦回石鼎松风沸，先试冰瓯郑宅茶。"⑩

清代茶盏主流的应是白瓷，青瓷也较流行，也存在一些其他瓷色。

①　（清）弘历：《御制诗三集》卷71，《景印文渊阁四库全书》第1305—1306册，台湾商务印书馆1986年版。

②　（清）吴雯：《莲洋诗钞》卷7，《景印文渊阁四库全书》第1322册，台湾商务印书馆1986年版。

③　（清）孙默：《十五家词》卷20，《景印文渊阁四库全书》第1494册，台湾商务印书馆1986年版。

④　（清）孙默：《十五家词》卷23，《景印文渊阁四库全书》第1494册，台湾商务印书馆1986年版。

⑤　（清）弘历：《御制诗五集》卷17，《景印文渊阁四库全书》第1309—1311册，台湾商务印书馆1986年版。

⑥　（清）弘历：《御制诗四集》卷89，《景印文渊阁四库全书》第1307—1308册，台湾商务印书馆1986年版。

⑦　（清）洪亮吉：《更生斋诗余》，陈乃乾：《清名家词》卷5，上海书店出版社1982年版，第60页。

⑧　（清）董元恺：《苍梧词》，陈乃乾：《清名家词》卷3，上海书店出版社1982年版，第31页。

⑨　（清）顾翰：《拜石山房词》，陈乃乾：《清名家词》卷8，上海书店出版社1982年版，第63页。

⑩　（清）弘历：《御制乐善堂全集定本》卷30，《景印文渊阁四库全书》第1328册，台湾商务印书馆1986年版。

清代诗歌常出现"素瓷",素瓷也即白瓷茶盏。如清朱彝尊《竹炉联句并序》:"解带盘石间,素瓷选相劝。"①朱彝尊《埽花游·试茶》词曰:"清话能有几。任旧友相寻,素瓷频递。"②清董元恺《望江南·啜茶十咏》词:"翠影香浮卢氏碗,素瓷圆胜谢家窑。丝柳拂长条。"③清施闰章《绿雪(自制敬亭茶名)》:"酌向素瓷浑不辨,乍疑花气扑山泉。(过谷雨数日香味乃全)"④清厉鹗《题汪近人煎茶图》:"素瓷传处四三客,尽让先生七碗余。"⑤厉鹗《水龙吟·漳兰》词:"著意扶持,青瓷架小,素瓯茶嫩。"⑥

清代诗歌中有时出现"雪碗"或"雪瓯",也即洁白似雪之茶盏。如清汪由敦《双溪绝句七十首(有序)》:"中庭客至旋呼茶,末丽朱阑未足夸。雪碗青浮薄荷叶,银匙红点葛精花。"⑦清黄遵宪《日本杂事诗》:"枣花泼过翠萍生,沫碎茶沉雪碗轻。"⑧清汪琬《再题姜氏艺圃》:"辈几只摊淳化帖,雪瓯频试敬亭茶。"⑨

清代烧造白瓷茶盏的最大窑口毫无疑问是景德镇窑。清杨振纲在《景德镇陶歌》的"跋"中说:"国朝景德一镇业陶,中外咸资为用,陶之利亦普矣哉。先生格物穷理,于陶业一端,悉其原委,著为诗歌。"⑩

① (清)朱彝尊:《腾笑集》卷8,上海古籍出版社1979年版,第243页。

② (清)朱彝尊:《曝书亭集》卷28,《景印文渊阁四库全书》第1317—1318册,台湾商务印书馆1986年版。

③ (清)董元恺:《苍梧词》,陈乃乾:《清名家词》卷3,上海书店出版社1982年版,第4页。

④ (清)施闰章:《学余堂诗集》卷47,《景印文渊阁四库全书》第1313册,台湾商务印书馆1986年版。

⑤ (清)厉鹗:《樊榭山房集·续集》卷1,《景印文渊阁四库全书》第1328册,台湾商务印书馆1986年版。

⑥ (清)厉鹗:《樊榭山房集·续集》卷9,《景印文渊阁四库全书》第1328册,台湾商务印书馆1986年版。

⑦ (清)汪由敦:《松泉集·诗集》卷2,《景印文渊阁四库全书》第1328册,台湾商务印书馆1986年版。

⑧ (清)黄遵宪:《日本杂事诗》,《近代中国史料丛刊续编》第10辑,文海出版社1974年版。

⑨ (清)汪琬:《尧峰文钞》卷48,《景印文渊阁四库全书》第1315册,台湾商务印书馆1986年版。

⑩ (清)龚鉽:《景德镇陶歌》,中国陶瓷文化研究所:《中国古代陶瓷文献影印辑刊》第26辑,世界图书出版公司2012年版。

清乾隆帝《咏玉托子永乐脱胎茗盂》诗曰："托子古玉沧桑阅，茗盂永乐传胎脱。一脆（谓瓷茗盂）一坚（谓玉托子）殊不伦，相资合体诚奇绝。轻于宋定薄于纸，炙手微嫌茶汤热。置之托子温须臾，适用酌中品芳洁。"①乾隆帝所咏白瓷茶盏为景德镇永乐窑脱胎瓷。脱胎瓷在设计上是一种胎体极薄半透明的陶瓷品种，因为似乎脱去了胎体一般，故称"脱胎"。诗中也说道"轻于宋定薄于纸，炙手微嫌茶汤热"，也即相比宋代定窑白瓷十分轻薄，但缺点是饮茶容易烫手。未知乾隆帝所咏永乐窑茶盏实为明永乐年间烧造，还是清代仿制。

乾隆帝《咏古玉碗托子》诗曰："刻檀承其足，宣瓷堪品茶。"②清郑板桥《李氏小园》诗："兄起扫黄叶，弟起烹秋茶。……杯用宣德瓷，壶用宜兴砂。器物非金玉，品洁自生华。"③两诗中分别出现的"宣瓷"和"宣德瓷"是指景德镇宣德窑生产的白瓷茶盏，大概率是清代对明代宣德窑的仿制品。

清樊增祥《试茶》诗曰："工夫可但茶中久，更玩成窑小泡杯。"④诗中所咏茶盏为景德镇成化窑白瓷，很可能是清代对明代成化窑的仿制。

清连横《茶》诗曰："若深小盏孟臣壶，更有哥盘仔细铺。"⑤诗中所谓"若深"是指清代景德镇一名叫"若深"的陶瓷艺人设计烧造的白瓷茶盏，这种茶盏浅腹、壁薄、杯小。

清厉鹗《秋玉游洞庭回以橘茶见饷》诗曰："瀹以龚春壶子色最白，啜以吴十九盏浮云花。"⑥诗中的吴十九是指明代生活于嘉靖万历年间的一名著名陶瓷艺人，工艺高超，有很高声望。诗句中的"吴十九盏"应是泛指当时精致的景德镇窑茶盏，并非实为明代吴十九设计

　　①（清）弘历：《御制诗五集》卷13，《景印文渊阁四库全书》第1309—1311册，台湾商务印书馆1986年版。

　　②（清）弘历：《御制诗五集》卷35，《景印文渊阁四库全书》第1309—1311册，台湾商务印书馆1986年版。

　　③（清）郑板桥：《郑板桥全集》，齐鲁书社1985年版，第71页。

　　④（清）樊增祥：《樊山集》续集卷19，文海出版社1980年版，第1857页。

　　⑤（清）连横：《剑花室诗集》，《近代中国史料丛刊》第10辑，文海出版社1974年版。

　　⑥（清）厉鹗：《樊榭山房集》卷8，《景印文渊阁四库全书》第1328册，台湾商务印书馆1986年版。

烧造。

清代诗歌中有时还会出现定窑烧造的白瓷茶盏。如清董以宁《画堂春·烹茶》："定瓷亲捧更盈盈。仙掌初倾。"①清樊增祥《以龙井叶馈云生有诗报谢次来韵》："点入白定瓯，绿光照衣领。"②樊增祥《与女弟子绣漪试茶叠前韵》又诗曰："小团贡饼红丁艳，本色官窑白定圆。"③定窑极盛于宋、金，元代停烧，前述诗中所谓的定窑白盏应是清代的仿制品。例如樊增祥诗句中说"本色官窑白定圆"，这种茶盏是官窑生产的，此处官窑是指朝廷在景德镇设置的瓷窑。

清乾隆帝《雪水茶》诗曰："山中雪水煮三清，大邑瓷瓯入手轻。"④诗中"大邑瓷瓯"是指大邑瓷窑烧造的白瓷茶盏，大邑瓷窑主要兴烧于唐代，此茶盏有可能确指唐代遗留下的大邑窑茶盏，更可能只是泛指精美的白盏。唐杜甫《又于韦处乞大邑瓷碗》诗云："大邑烧瓷轻且坚，扣如哀玉锦城传。君家白碗胜霜雪，急送茅斋也可怜。"这种茶盏的特点是洁白如雪、轻薄坚实。

乾隆帝《茶瓯》诗曰："色拟云一片，形似月满魄。问斯造者谁，越人与邢客。落底叶瓣绿，浮上花乳白。何用谢堰埏，直可罢履屦。"⑤这首诗是从唐皮日休《茶瓯》诗和唐陆龟蒙《茶瓯》诗演化而来的。皮日休《茶瓯》诗曰："邢客与越人，皆能造兹器。圆似月魂堕，轻如云魄起。"陆龟蒙《茶瓯》诗曰："昔人谢坞堤，徒为妍词饰（刘孝威集有谢坞堤启）。岂如圭璧姿，又有烟岚色。"从乾隆帝"色拟云一片"的表述来看，所用茶盏为白瓷。主要生产青瓷的越窑和主要生产白瓷的邢窑主要兴盛时期在唐代，元代基本已停烧。乾隆帝诗句"越人与邢客"只是泛指精美茶盏，并非实指。

清代青瓷茶盏也较为流行，青瓷茶盏的颜色被形容为青、绿、碧、

① （清）董以宁：《蓉渡词》，陈乃乾：《清名家词》卷3，上海书店出版社1982年版，第12页。

② （清）樊增祥：《樊山集》续集卷24，文海出版社1980年版，第2127页。

③ （清）樊增祥：《樊山集》续集卷16，文海出版社1980年版，第1644页。

④ （清）弘历：《御制诗二集》卷15，《景印文渊阁四库全书》第1303—1304册，台湾商务印书馆1986年版。

⑤ （清）弘历：《御制诗四集》卷1，《景印文渊阁四库全书》第1307—1308册，台湾商务印书馆1986年版。

翠等。

　　青瓷茶盏之色常被形容为青。如清汪士铎《谢莫君善征馈新龙井茶并日本人刊舆图》诗曰："龙井春早焙僧房，青瓷瀹出西湖碧。"①清乾隆帝《咏龙泉蜜碗》："中规体月魄，尚质色天青。……浇书取适可，（苏东坡以晨饮酒为浇书，予谓酒非解渴物，正宜用之茶耳。）讵必斗茶经。"②以下清陈浏的两首诗虽然咏的是酒盏，但对理解青瓷的瓷色有一定参考价值。陈浏《题康熙影青小酒杯》："不须翠色夺千峰，不必香烟傍九重。"陈浏《题乾窑天青小酒碗》："雨过流云破，君看卵色天。"③这种青瓷像千峰翠色，像雨过青天。

　　青瓷茶盏之色还常被形容为绿。如以下数诗分别称青盏为绿瓷、绿瓯和绿杯。清彭孙遹《金粟闺词一百首》："蟹眼松风声欲尽，绿瓷杯里斗新茶。"④清丘逢甲《台湾竹枝词》："绿磁正汲南坛水，一树玫瑰夜点茶。"⑤清乾隆帝《题春风啜茗台》："绿瓯闲啜成小坐，旧句新题自俱和。"⑥清乾隆帝《汲惠泉烹竹炉歌再叠旧作韵》："绿杯小啜便当去，壁间旧作居然存。"⑦乾隆帝《烹茶》："鱼蟹眼宁须细求，无过解渴绿杯浮。"⑧

　　青瓷茶盏之色也被形容为碧。清赵怀玉《买陂塘·宓大令春船载茗图》词曰："杨柳影。有浅碧瓷瓯、一色旗枪映。"⑨清朱锡绶诗曰：

　　① （清）汪士铎：《汪梅村先生集》，《近代中国史料丛刊》第 13 辑，文海出版社 1967 年版。

　　② （清）弘历：《御制诗三集》卷 56，《景印文渊阁四库全书》第 1305—1306 册，台湾商务印书馆 1986 年版。

　　③ （清）陈浏：《斗杯堂诗集》，中国陶瓷文化研究所：《中国古代陶瓷文献影印辑刊》第 30 辑，世界图书出版公司 2012 年版。

　　④ （清）彭孙遹：《松桂堂全集》卷 31，《景印文渊阁四库全书》第 1317 册，台湾商务印书馆 1986 年版。

　　⑤ 钱仲联：《清诗纪事（光绪宣统朝卷）》，江苏古籍出版社 1989 年版，第 13373 页。

　　⑥ （清）弘历：《御制诗三集》卷 83，《景印文渊阁四库全书》第 1305—1306 册，台湾商务印书馆 1986 年版。

　　⑦ （清）弘历：《御制诗三集》卷 20，《景印文渊阁四库全书》第 1305—1306 册，台湾商务印书馆 1986 年版。

　　⑧ （清）弘历：《御制诗四集》卷 74，《景印文渊阁四库全书》第 1307—1308 册，台湾商务印书馆 1986 年版。

　　⑨ （清）赵怀玉：《秋籁吟》，陈乃乾：《清名家词》卷 5，上海书店出版社 1982 年版，第 73 页。

"碧瓯茶沸，绿沼鱼行，是有阮意。"①清董元恺《望江南·啜茶十咏》词："茶瓯洁，碧碗醉春醪。"②

青瓷茶盏之色有时也被描述为翠。清陈维崧《念奴娇·和于皇梅花片茶词即次原韵》词："拾取粉英煎雪乳，光映翠磁都白。"③清乾隆帝《赐蒙古诸王公宴》："紫螺满酌葡萄酒，翠碗均颁乳酪茶。"④清陈浏《题雍正四如碗》："千峰黛影铺岚翠，一色天光发蔚蓝。"⑤

清代诗歌中出现的烧造青瓷茶盏的窑口主要是越窑，但越窑主要兴盛于唐宋，到南宋已基本停烧，清代诗歌中的所谓越窑茶盏，当然不排除确为前代遗留下来的，更大可能是模仿越窑风格的器物。青瓷茶盏常被称为越瓷、越碗和越瓯等。如清金农《湘中杨隐士寄遗君山茶片奉答四首》："八饼何须琢月轮，不如细啜越瓷新。"⑥清厉鹗《试天目茶歌同蒋丈雪樵徐丈紫山作》："为我手瀹鱼眼汤，须臾越碗发妙香。"⑦清黄之隽《佳人》："佳人敞画楼，花树出墙头。露白凝湘簟，茶新换越瓯。"⑧

另清代诗歌中还出现秘色瓷风格的青瓷茶盏，秘色瓷是一种工艺设计上乘的越窑青瓷。清汤右曾《甲午首夏送杨且园之江西司马任》诗曰："石藏山头茶泛乳，千峰翠色越窑开。"⑨诗句是从唐陆龟蒙《秘色越器》诗演化而来，《秘色越器》诗曰："九秋风露越窑开，夺得千峰

① （清）朱锡绶：《幽梦续影》，《丛书集成初编》第380册，中华书局1985年版。

② （清）董元恺：《苍梧词》，陈乃乾：《清名家词》卷3，上海书店出版社1982年版，第4页。

③ （清）陈维崧：《湖海楼词》，陈乃乾：《清名家词》卷2，上海书店出版社1982年版，第279页。

④ （清）弘历：《御制诗二集》卷51，《景印文渊阁四库全书》第1303—1304册，台湾商务印书馆1986年版。

⑤ （清）陈浏：《斗杯堂诗集》，中国陶瓷文化研究所：《中国古代陶瓷文献影印辑刊》第30辑，世界图书出版公司2012年版。

⑥ （清）金农：《冬心先生集》卷2，《近代中国史料丛刊二编》，文海出版社1987年版。

⑦ （清）厉鹗：《樊榭山房集》卷2，《景印文渊阁四库全书》第1328册，台湾商务印书馆1986年版。

⑧ （清）黄之隽：《香屑集》卷9，《景印文渊阁四库全书》第1327册，台湾商务印书馆1986年版。

⑨ （清）汤右曾：《怀清堂集》卷16，《景印文渊阁四库全书》第1325册，台湾商务印书馆1986年版。

翠色来。"汤右曾的诗句说明他所用的秘色瓷风格的茶盏青如千峰翠色。
清杨芳灿《台城路·为晴沙舅氏题春风啜茗小照》词曰："秘色窑边，
长生瓢畔，细和昌黎石鼎。"①

　　清乾隆帝创作了许多涉及越窑青瓷茶盏的诗歌，他饮茶时所用的茶
盏可能确为前代遗留，也可能是清代模仿越窑风格的仿制品。他一般称
这些茶盏为越瓯。如《冬夜遣兴》："汝窑签卉排陶菊，犀液茶香泛越
瓯。"②《是日因至补桐书屋》："蜀纸再临春日帖（宋苏轼有春帖子词
帖），越瓯一试雨前茶。"③《荷露烹茶》："越瓯吴荚聊浇书，匪慕炼玉
烧丹炉。"④《千尺雪》："顾渚烹泉成例事，越瓯犀液早擎来。"⑤

　　乾隆帝有时也把茶盏称为越碗、越窑瓯、越中陶器、越州瓷和越密
瓯等。如《试茗》："湘炉雪融乳，越碗月分华。"⑥《荷露烹茶》："白
帝精灵青女气，惠山竹鼎越窑瓯。"⑦《题千尺雪》："越中陶器惟兹合，
惠上筠垆到处存。"⑧《啜雨前茶因作是什》："玉琢和阗作瓯子，思量较
胜越州瓷。"⑨诗题同为《荷露烹茶》的另一首诗曰："白帝精灵青女
气，惠山竹鼎越密瓯。"⑩

　　清代诗歌中出现的青瓷茶盏窑口还有龙泉窑、钧窑和哥窑等，这些

　　① （清）杨芳灿：《芙蓉山馆词》，陈乃乾：《清名家词》卷6，上海书店出版社1982年
版，第13页。

　　② （清）弘历：《御制诗初集》卷11，《景印文渊阁四库全书》第1302册，台湾商务印
书馆1986年版。

　　③ （清）弘历：《御制诗初集》卷29，《景印文渊阁四库全书》第1302册，台湾商务印
书馆1986年版。

　　④ （清）弘历：《御制诗二集》卷49，《景印文渊阁四库全书》第1302—1303册，台湾
商务印书馆1986年版。

　　⑤ （清）弘历：《御制诗三集》卷41，《景印文渊阁四库全书》第1305—1306册，台湾
商务印书馆1986年版。

　　⑥ （清）弘历：《御制诗四集》卷14，《景印文渊阁四库全书》第1307—1308册，台湾
商务印书馆1986年版。

　　⑦ （清）弘历：《御制诗二集》卷88，《景印文渊阁四库全书》第1303—1304册，台湾
商务印书馆1986年版。

　　⑧ （清）弘历：《御制诗二集》卷89，《景印文渊阁四库全书》第1303—1304册，台湾
商务印书馆1986年版。

　　⑨ （清）弘历：《御制诗四集》卷36，《景印文渊阁四库全书》第1308—1309册，台湾
商务印书馆1986年版。

　　⑩ （清）弘历：《御制诗二集》卷88，《景印文渊阁四库全书》第1303—1304册，台湾
商务印书馆1986年版。

窑口兴盛时期主要在宋代，诗人们所咏的应该一般是仿制品。如清乾隆帝《咏龙泉窑碗》所咏为龙泉窑茶盏："中规体月魄，尚质色天青。……浇书取适可（苏东坡以晨饮酒为浇书，予谓酒非解渴物，正宜用之茶耳），讵必斗茶经。"①这种茶盏釉色上如月魄、如天青。清陈维崧《倾杯乐·品茶》咏及了钧窑茶盏："绿鬓女、娇拖燕尾。捧玉湿钧州磁盏翠。"②清陈浏《题乾隆唐窑仿均瓶盂》歌咏了唐窑（唐英督陶时的景德镇御窑）仿制的钧窑茶盏："一为小开片，鱼子纹敧斜。……一为灰墨釉，薄似蝉翼纱。琐琐皆小器，垆香而盏茶。"③这些茶盏有的有类似冰裂的小开片，有的有类似鱼子的纹理。有的釉色灰墨，薄如蝉翼。清马小药诗中涉及了哥窑茶盏，诗曰："王孙喜茗事，延客松风宅。……睛先鱼眼生，爪从兔毫别。（哥窑作兔褐色，有猪鬃、蟹爪纹。）"④这种哥窑茶盏釉色呈兔褐色，有类似猪鬃、蟹爪的纹路。清樊增祥《赋得茶瓯对说诗》诗曰："对举双瓯雪，谈诗到日斜。……评兼哥汝器，例仿校雠家。"⑤樊增祥诗中的两只茶盏很可能分别是哥窑和汝窑风格的。

另清宋荦《大食索耳茶杯》歌咏了大食（阿拉伯）进口的青釉茶盏："爱兹海国陶，仿佛卵色天。索耳朴愈妙，官哥宁比肩。"⑥诗人形容这种茶盏的釉色如卵青色的天，连宋代名贵的官窑、哥窑都无法相比，"索耳"是指形如绳索的耳柄。

清代茶盏固然以白瓷为主流，青瓷也较为流行，但各种釉色实际十分丰富。如清陈浏在《斗杯堂诗集》的序中就各种杯（盏）的釉色描述说："青花也，描青也，天青也，东青也，豆青也，蟹甲青也，毡包

① （清）弘历：《御制诗三集》卷56，《景印文渊阁四库全书》第1305—1306册，台湾商务印书馆1986年版。
② （清）陈维崧：《湖海楼词》，陈乃乾：《清名家词》卷2，上海书店出版社1982年版，第415页。
③ （清）陈浏：《斗杯堂诗集》，中国陶瓷文化研究所：《中国古代陶瓷文献影印辑刊》第30辑，世界图书出版公司2012年版。
④ （清）徐珂：《清稗类钞》第13册，中华书局1984年版，第6303页。
⑤ （清）樊增祥：《樊山集》，文海出版社1980年版，第3788页。
⑥ （清）宋荦：《西陂类稿》卷9，《景印文渊阁四库全书》第1323册，台湾商务印书馆1986年版。

青也，葡萄水也，西湖水也，大绿也，奋绿也，碧绿也，鹦哥绿也，鳖
裙绿也，松花绿也，瓜皮绿也，秋葵绿也，橘绿也，苔点绿也，苹果绿
也，豇豆红也，积红也，祭红也，釉里红也，粉红也，肉红也，抹红
也，抹蓝也，积蓝也，鱼子蓝也，蓝套蓝也，绿套绿也，鸭蛋黄也，鸡
油黄也，蜜蜡黄也，牙色淡黄也，珊瑚釉也，玛瑙釉也，窑变也，茄皮
紫也，紫鱼釉也，鳝鱼皮也，茶叶末也，硬彩也，粉彩也，豆彩也，墨
彩也，番彩也，彩夹彩也，两面彩也，素三彩也，天然之三彩也，古月
轩料彩也，古铜彩也，金彩也，金酱也，芝麻酱也，铁绣花也，土花绣
也。或平雕，或凸雕，或隐青，或填白，或脱胎，或香胎，或吹釉，或
垂釉，或缩釉，或炒米釉，或小开片，或大开片，或牛毛纹，或断线
纹，或犀尘，或鹧鸪斑，或兔毫，或卵幕，或蚯蚓走泥印，或泪痕，或
磬声。"①虽然陈浏自称这些杯盏主要是酒器，但茶盏也是类似的。

以下两诗所咏为定窑款式红瓷茶盏。清厉鹗《瓶花斋百八瓷酒器
歌》："瓶花斋中霜叶乱……定碗低倾红玉半。"②清沈岸登《暗香·尝
芥为澹人赋》："冷烟禁日，算未曾谷雨，春芽齐摘。……红定瓯圆露
华拭。"③

清陈浏《康熙朱盂歌》所咏祭红（又称积红）杯盏虽然不一定是
茶盏，但生动描绘了这种红瓷的特征："国初积红最明艳，往往红中有
绿色。当时窑变官所贱，装箱入贡勤剔出。其进御者赤若朱，贱视青绿
弃不惜。欧洲豪商重窑变，珍之不啻球与璧。点苔喷雾各有妙，流光四
照色正碧。贵红贵绿思想幻，难以常理相揣测。……我昔有盂红杂粉，
雨中桃花鲜若滴。……今兹所藏真贡品，圆而且扁荸荠式。朱霞一朵在
天半，余波绮丽海王国。"④祭红颜色十分明艳，但往往红中有绿，进贡
者皆为纯红，但亦有窑变，变为完全的碧绿色，诗人自己曾藏有颜色鲜

①　（清）陈浏：《斗杯堂诗集》，中国陶瓷文化研究所：《中国古代陶瓷文献影印辑刊》
第30辑，世界图书出版公司2012年版。

②　（清）厉鹗：《樊榭山房集·续集》卷6，《景印文渊阁四库全书》第1328册，台湾商
务印书馆1986年版。

③　（清）沈岸登：《黑蝶斋词》，陈乃乾：《清名家词》卷4，上海书店出版社1982年版，
第26页。

④　（清）陈浏：《斗杯堂诗集》，中国陶瓷文化研究所：《中国古代陶瓷文献影印辑刊》
第30辑，世界图书出版公司2012年版。

艳如雨中桃花的祭红杯盏，后又藏有一祭红贡品，色如红霞在天，绮丽映照海中。

清毛奇龄《试茶歌》咏及了黄瓷茶盏："倾来清莹作冰雪，扫却黄瓷细沤沫。"①清彭孙遹《庭表巢薇逊来蕤宫过饮小斋有作》咏及了黑瓷茶盏："鹧鸪斑浅茶翻匙，琥珀光浓酒满樽。"②鹧鸪斑是黑瓷上类似鹧鸪的斑纹。

在中国古代，陶瓷有崇玉的倾向，常用玉来形容陶瓷，将茶盏称为玉盏、玉碗和玉瓯等。清龚鉽《景德镇陶歌》表现了陶瓷设计质感往往类玉，甚至比玉还珍奇："武德年称假玉瓷。即今真玉未为奇。寻常工作经千指。物力艰难那得知。"③以下两首诗歌称茶盏为玉盏。明末清初王夫之《潇湘小八景词寄调摸鱼儿·花药春溪》词曰："快翠泛铜瓶，膏凝玉盏，鱼眼调香脑。"④清奕䜣《春茗》："暗香浮玉盏，佳趣寄诗筒。"⑤清郭嵩焘《崇胜寺僧惠君山茶》称茶盏为玉碗："传闻寝庙荐新时，玉碗酦浮琼乳碧。"⑥以下两首诗歌称茶盏为玉瓯。清曹溶《念奴娇·碧岩茶至》："玉瓯谁捧，宝鼍闲配芝昼。"⑦清董以宁《喜迁莺·染甲》："殷勤捧得玉瓯茶，光映绿沉瓜。"⑧

一般情况下真正的玉不耐高温，不太适合做成茶盏，因为茶盏要用沸水冲泡，玉质杯盏更适合做酒盏。但确有本来是酒盏的玉质杯盏被当做茶盏使用的情况。如清乾隆帝《咏玉茶碗》诗曰："于阗何必购奁

① （清）毛奇龄：《西河集》卷159，《景印文渊阁四库全书》第1320—1321册，台湾商务印书馆1986年版。

② （清）彭孙遹：《松桂堂全集》卷22，《景印文渊阁四库全书》第1317册，台湾商务印书馆1986年版。

③ （清）龚鉽：《景德镇陶歌》，中国陶瓷文化研究所：《中国古代陶瓷文献影印辑刊》第26辑，世界图书出版公司2012年版。

④ （清）王夫之：《王船山诗文集》，中华书局1983年版，第621页。

⑤ （清）奕䜣：《乐道堂文钞》，《近代中国史料丛刊续编》第32辑，文海出版社1976年版。

⑥ （清）郭嵩焘：《养知书屋诗集》卷1，《近代中国史料丛刊》第16辑，文海出版社1967年版。

⑦ （清）曹溶：《静惕堂词》，陈乃乾：《清名家词》卷1，上海书店出版社1982年版，第48页。

⑧ （清）孙默：《十五家词》卷29，《景印文渊阁四库全书》第1494册，台湾商务印书馆1986年版。

环，通贡薄来每厚还。保定不期致远域，琢磨亦复借他山。"①虽然乾隆帝在诗题中称此玉碗为"玉茶碗"，但他的另一首诗证明此碗实际上是当做酒盏由和阗进贡的。乾隆帝《咏和阗玉碗》诗曰："和阗捞玉春秋贡，相质（精粗）因材（大小）琢碗成。五色自当白居首，围量正合尺犹赢。铭觞可例食自杖，觳器虽非注戒盈。琥珀兰陵从未试，明廷晋用乳茶擎。"②从诗意看，此碗是和阗的贡品，由白玉琢成，虽然本是酒器，但乾隆帝从未用来饮酒，而是用以饮茶。另外，乾隆帝的有些诗中出现用来饮茶的"玉碗"，但到底是真正玉质的茶碗还是对陶瓷茶碗的美称，难以判断。乾隆帝《静夜读书》："焰结银檠烛，香生玉碗茶。"③乾隆帝《春仲经筵》："两行玉碗分茶味，一对金炉袅篆纹。"④

器型是陶瓷设计的一个重要方面，清代茶盏的器型样式是极其多样的。如清陈浏在《斗杯堂诗集》的序中列举了大量的器型样式："方者，圆者，椭圆者，海棠式者，四角凹线者，卷口者，邃延者，仿铜器者，肖生者，只耳者，双耳者，龙耳者，高足者，三足者，带座者，成套者，顾而瘦者，短而肥者，广颡锐下者，细腰而丰趺者，奇者，偶者，三五而为群者，小如鸡头肉者，大如斗者，深如井者，浅可以压手者。"⑤虽然陈浏所言的杯盏是酒器，但茶盏的情形也是类似的。

但另一方面，茶盏的器型以圆为主流，这是毫无疑问的。如清沈岸登《暗香·尝芥为澹人赋》词曰："锦葵月夕，红定瓯圆露华拭。"⑥董元恺《望江南·啜茶十咏》词："翠影香浮卢氏碗，素瓷圆胜谢家窑。"⑦清樊

①　（清）弘历：《御制诗二集》卷 78，《景印文渊阁四库全书》第 1303—1304 册，台湾商务印书馆 1986 年版。

②　（清）弘历：《御制诗三集》卷 98，《景印文渊阁四库全书》第 1305—1306 册，台湾商务印书馆 1986 年版。

③　（清）弘历：《御制诗初集》卷 17，《景印文渊阁四库全书》第 1302 册，台湾商务印书馆 1986 年版。

④　（清）弘历：《御制诗三集》卷 87，《景印文渊阁四库全书》第 1305—1306 册，台湾商务印书馆 1986 年版。

⑤　（清）陈浏：《斗杯堂诗集》，中国陶瓷文化研究所：《中国古代陶瓷文献影印辑刊》第 30 辑，世界图书出版公司 2012 年版。

⑥　（清）沈岸登：《黑蝶斋词》，陈乃乾：《清名家词》卷 4，上海书店出版社 1982 年版，第 26 页。

⑦　（清）董元恺：《苍梧词》，陈乃乾：《清名家词》卷 3，上海书店出版社 1982 年版，第 4 页。

增祥《盆桂再荣晚坐花下试茶作》："圆瓯纳香气，丹白纷天葩。"①樊增祥《与女弟子绣漪试茶叠前韵》又诗曰："小团贡饼红丁艳，本色官窑白定圆。"②

清代诗歌中的茶盏在器型上比较崇尚轻薄细小。如清陈浏在《斗杯堂诗集》中曰："叟之杯既日益多，且时加淘汰，芰其亡，谓而网其殊绝者，以甲乙殿最之。……于是斗小，斗轻，斗细，斗薄。"③虽然陈浏所言的杯盏是酒盏，但茶盏情形也类似，茶盏轻薄，能显示出更高超的工艺水平，茶盏细小，茶香更不易逸散。

以下几首诗歌将茶盏形容为"轻"，显示茶盏比较轻薄。如清马小药《蟹壳泉》诗曰："小灶侍獠奴，轻瓯捧词伯。"④清赵尊岳《家人以新茗见贻用东坡和蒋夔寄茶韵答之》："凤团龙饼久无分，眼明倏晰轻瓯圆。"⑤清汪懋麟《尚白大参以敬亭绿雪茶见饷简谢》："花蕊浮轻圆，不与棋盘亚。"⑥

以下数诗将茶盏形容为"小"。如清高士奇《临江仙·试新茶》词曰："清泉烹蟹眼，小盏翠涛凉。"⑦清郑板桥《招隐寺访旧五首》："小盏烹涓滴，青光浅浅浮。"⑧清杨芳灿《台城路·为晴沙舅氏题春风啜茗小照》词："细点红姜，轻研绿雪，小盏盈盈匀注。"⑨

茶盏之上常有纹饰，纹饰是茶盏设计的一个重要方面。清代诗歌中常把带有纹饰的陶瓷茶盏称为花瓷。清厉鹗《风入松·忆茶》："当时

① （清）樊增祥：《樊山集》续集卷12，文海出版社1980年版，第1500页。

② （清）樊增祥：《樊山集》续集卷16，文海出版社1980年版，第1644页。

③ （清）陈浏：《斗杯堂诗集》，中国陶瓷文化研究所：《中国古代陶瓷文献影印辑刊》第30辑，世界图书出版公司2012年版。

④ （清）徐珂：《清稗类钞》第13册，中华书局1984年版，第6303页。

⑤ （清）赵尊岳：《高梧轩诗全集》卷5，《近代中国史料丛刊续编》第21辑，文海出版社1975年版。

⑥ （清）汪懋麟：《百尺梧桐阁集》卷13，《近代中国史料丛刊三编》第46辑，文海出版社1975年版。

⑦ （清）高士奇：《清吟堂词》，陈乃乾：《清名家词》卷4，上海书店出版社1982年版，第4页。

⑧ （清）郑板桥：《郑板桥全集》，齐鲁书社1985年版，第79页。

⑨ （清）杨芳灿：《芙蓉山馆词》，陈乃乾：《清名家词》卷6，上海书店出版社1982年版，第13页。

风月花瓷畔，余甘漱、几许看承。"①清乾隆帝《雨前茶》："花瓷偶啜雨前茶，彷徨愧我为民牧。"②清周家禄《品茶》："汲井选花瓷，通泉联竹笕。"③清张英《荷花》："复有峰头百尺松，撩人影入花瓷泻。"④清查慎行《三月二日上御经筵恭纪》："芳宴调羹撤，花瓷瀹茗圆（是日停止筵宴，诸臣皆赐茶而退）。"⑤清樊增祥《瀜云凤池两观察先后惠川浙佳茗赋谢》："不寐方知此味真，绿枪花碗伴萧晨。"⑥

清朱镜芗诗曰："定州白色花瓷携，茗溪青色箬叶裹。"⑦诗中带有纹饰的陶瓷茶盏为白瓷，其实如果纹饰为彩绘，茶盏的瓷类普遍为白瓷，因为白瓷是彩绘的最佳表现材料。樊增祥《秋夜同索生煮茶》诗曰："斯须点出更芳冽，露芽浅碧花瓷青。"⑧此诗中茶盏之上的彩绘应为青花瓷。

茶盏的纹饰是极其丰富的。清陈浏在《斗杯堂诗集》的序中指出："其画有花卉，有草树，有瓜果，有鸡有鹤，有鹑有鸳，有鹊有雁，有狮有兔，有麟有马，有虎有鹿，有龙有螭，有鱼有蟹，有蟆有螺，有蚱蜢、蝴蝶、蜻蜓、蝙蝠，有仙有佛，有神有鬼，有士有女，有童有叟，有云有日，有山有水，有桥梁楼阁，有舟车几物，有八分行楷，有喇嘛奇字。底则堂名款、人名款、年号款、仿古款、御制款、篆款、隶款、楷款、行草款、蓝款、红款、墨款、金款、雕款、堆料款、方款、圆款、直款、横款、四字款、六字款、一字二字三字五字款，亦可谓纵横

① （清）厉鹗：《樊榭山房集》卷10，《景印文渊阁四库全书》第1328册，台湾商务印书馆1986年版。

② （清）弘历：《御制诗五集》卷3，《景印文渊阁四库全书》第1309—1310册，台湾商务印书馆1986年版。

③ （清）周家禄：《寿恺堂集》卷2，《近代中国史料丛刊》第9辑，文海出版社1967年版。

④ （清）张英：《文端集》卷10，《景印文渊阁四库全书》第1319册，台湾商务印书馆1986年版。

⑤ （清）查慎行：《敬业堂诗集》卷31，《景印文渊阁四库全书》第1326册，台湾商务印书馆1986年版。

⑥ （清）樊增祥：《樊山集》续集卷20，文海出版社1980年版，第1915页。

⑦ （清）杨钟羲：《雪桥诗话续集》卷8，《近代中国史料丛刊续编》第23辑，文海出版社1975年版。

⑧ （清）樊增祥：《樊山集》续集卷1，文海出版社1980年版，第31页。

变化，百出而不穷矣。"①陈浏所言杯盏虽然是酒盏，茶盏的情况应该也是类似的。

清代诗歌中的茶盏出现五彩和可能粉彩的装饰。樊增祥《星海远寄佳茗二瓶瓷杯二事报以小诗用素瓷传静夜芳气满闲轩为韵》诗曰："建叶头纲饼，成窑五彩瓷。"②诗中茶盏装饰为五彩，五彩其实为多彩，是一种明清时期的釉上彩工艺，以红、黄、绿、蓝、黑、紫几种颜色为主。清金天羽《游龙井度风篁岭寻烟霞石屋诸洞经理安寺晚至虎跑泉》诗曰："云腴露蕊粉瓷碧，禅榻午梦蓬蓬长。"③诗中茶盏"粉瓷"可能是指粉彩瓷，粉彩亦是一种釉上彩工艺，在烧好的胎釉上先勾出图案轮廓，再涂上一层含砷的玻璃白，施上彩料后用笔洗开，产生粉化的效果。

清乾隆帝以下两首诗中茶盏上的纹饰是"三清诗"。《重华宫集廷臣及内廷翰林等三清茶联句复得诗二首》："活水还胜活火烹，三清瓯满啜三清。（向以三清名茶，因制瓷瓯书咏其上。每于雪夜烹茶用之。）"④《茶瓯》："三清诗画陶成器（向以松实、梅英、佛手烹茶，因名三清，陶瓷瓯书诗并图其上，重华宫茶宴每以赐文臣也），颇觉个中佳话宜。"⑤所谓"三清"，是置入了松实、梅英和佛手的茶，乾隆帝就之赋诗，并将诗绘于茶盏之上。

清陈浏《斗杯堂诗集》中有大量诗歌表现了茶盏的纹饰。如《海珠碗行》诗曰："馆中置茗碗，藻绘烦笔砚。尺幅写千里，妙墨夸时彦。颇参界画法，深浅悦睇眄。树既小于荠，人似蚁盘旋。憔佬讵为细，眩人实自眩。所叹大旗五，站站风际颤。……琳宫矗旌竿，道场方迨荐。……老夫得此碗，画意喜葱蒨。甲曰此广窑，绝技洋彩擅。乙曰

———————————

① （清）陈浏：《斗杯堂诗集》，中国陶瓷文化研究所：《中国古代陶瓷文献影印辑刊》第 30 辑，世界图书出版公司 2012 年版。

② （清）樊增祥：《樊山集》续集卷 20，文海出版社 1980 年版，第 1902 页。

③ （清）金天羽：《天放楼文言·雷音集》卷 1，《近代中国史料丛刊续编》第 31 辑，文海出版社 1969 年版。

④ （清）弘历：《御制诗三集》卷 70，《景印文渊阁四库全书》第 1305—1306 册，台湾商务印书馆 1986 年版。

⑤ （清）弘历：《御制诗四集》卷 74，《景印文渊阁四库全书》第 1307—1308 册，台湾商务印书馆 1986 年版。

景德窑，阳江难中选。……山膏唇易焦，苦茗恣啜咽。"①此茶盏的纹饰
参用了界画法，也即作画时用界笔直尺画线的绘画方法，用很小的篇幅
表现了千里的风景，画中有树、有人、有大旗、有道观（琳宫）等，
至于此碗产于广窑（位于广东佛山石湾）还是景德镇窑，诗人也难以
判断。《丙申缸行》诗曰："成化鸡缸世所希，乾隆仿之莫能辨。款曰
仿古篆文六，长句小楷足珍玩。雄鸡振距雌鸡随，牡丹花里时隐见。小
鸡朱朱声相呼，一儿髻龇尚未冠。朱鞋绿带藕色衫，美哉此儿彩服绚。
右手藏袖左脚起，声声似听祝翁唤。草坡石笋青可怜，二百年来长不
变。"②此杯盏是乾隆时期仿制的成化鸡缸杯，其中纹饰有公鸡、母鸡、
小鸡、牡丹和小儿等，鸡寓意吉，牡丹代表富贵，小儿隐含对生育的期
盼，鸡缸杯可谓酒盏，也可为茶盏。《御制碗行》诗曰："彩地夹彩花，
颜色必填满。绣球碧成团，移根自上苑。牡丹如荷包，垂垂足一本。最
爱宝相花，偏反态宛宛。巨朵或嵌字，小篆喜蜿蜒。楷法类永兴，蓝紫
填料款。……康窑百蝠杯，可以为佳伴。"③诗中描绘了康熙年间景德镇
御窑烧造的各种纹饰的碗，这些碗其中有些肯定是茶盏，丰富的纹饰有
各种类型的花卉，有精美的书法，也有蝙蝠（寓意福）。《又和诒晋斋
四韵》诗曰："碗中凸鱼口吐水，以斗奇茗我亦且。"④此茶盏碗心的纹
饰是鱼。以下两诗中的杯盏不知是茶盏还是酒盏，纹饰分别是兔和鸡。
《题祭红双白兔小碗》："祭红夹彩世间稀，寒绿丛中两兔肥。"⑤《题朱
朱杯》："朱朱子母雌与雄，上有鸡冠花一丛。啄蚓哺雏干底事，休将
得失问鸡虫。"⑥

① （清）陈浏：《斗杯堂诗集》，中国陶瓷文化研究所：《中国古代陶瓷文献影印辑刊》
第 30 辑，世界图书出版公司 2012 年版。

② （清）陈浏：《斗杯堂诗集》，中国陶瓷文化研究所：《中国古代陶瓷文献影印辑刊》
第 30 辑，世界图书出版公司 2012 年版。

③ （清）陈浏：《斗杯堂诗集》，中国陶瓷文化研究所：《中国古代陶瓷文献影印辑刊》
第 30 辑，世界图书出版公司 2012 年版。

④ （清）陈浏：《斗杯堂诗集》，中国陶瓷文化研究所：《中国古代陶瓷文献影印辑刊》
第 30 辑，世界图书出版公司 2012 年版。

⑤ （清）陈浏：《斗杯堂诗集》，中国陶瓷文化研究所：《中国古代陶瓷文献影印辑刊》
第 30 辑，世界图书出版公司 2012 年版。

⑥ （清）陈浏：《斗杯堂诗集》，中国陶瓷文化研究所：《中国古代陶瓷文献影印辑刊》
第 30 辑，世界图书出版公司 2012 年版。

四 诗歌中的清代陶瓷茶壶

清代诗歌中茶壶已很常见。下举数例。清严绳孙《竹枝词》："龙井新茶贮满壶，赤阑干外是西湖。"[1]清郭芬《烹雪》："一壶天味足，莫问党家姬。"[2]清乾隆帝《竹炉山房试茶作》："春泉喷绿鸭头新，瓶汲壶烹忙侍臣。"[3]清潘振华《游中泠泉胜境啜茗》："炉火正纯青，捧壶迎倒屣。"[4]清周星誉《庆清朝慢·癸丑醉司命日雪后晨起坐东鸥书堂同陈九经历家弟季觊试茶分韵》："未要玉纤轻捧，一壶春绿养诗心。"[5]清丁立诚《上茶馆》："卷饼大嚼提壶饮，并坐横肱杂流品。"[6]

茶壶材质主流为陶瓷，故茶壶常被称为瓦壶、瓷（磁）壶和砂（沙）壶等。如以下数首诗歌分别将茶壶称为瓦壶、瓷（磁）壶和砂（沙）壶。清郑板桥《茶联》："白菜青盐枳子饭，瓦壶天水菊花茶。"[7]清周春《题辞》："瓷壶小样最宜茶，甘饮浓浮碧乳花。"[8]清袁枚《试茶》："道人作色夸茶好，磁壶袖出弹丸小。"[9]清周家禄《品茶》："最后出沙壶，郑重比玉碗。"[10]清丘逢甲《潮州春思六首》："小砂壶瀹新鹧嘴，来试溯山处女泉。"[11]清夏敬观《陈石舫招饮岩茶闻所藏尚有大红

① （清）严绳孙：《龙井见闻录》卷7，《四库未收书辑刊》史部第2辑第24册，北京出版社1998年版。

② （清）郭芬：《学源堂诗集》卷4，《近代中国史料丛刊续编》第52辑，文海出版社1970年版。

③ （清）弘历：《御制诗三集》卷54，《景印文渊阁四库全书》第1305—1306册，台湾商务印书馆1986年版。

④ （清）潘振华：《鸥舫诗文钞》卷1，《近代中国史料丛刊》第65辑，文海出版社1971年版。

⑤ （清）周星誉：《东鸥草堂词》，陈乃乾：《清名家词》卷9，上海书店出版社1982年版，第25页。

⑥ （清）丁立诚：《王风笺题》，《近代中国史料丛刊》第4辑，文海出版社1966年版。

⑦ （清）郑板桥：《郑板桥全集》，齐鲁书社1985年版，第432页。

⑧ （清）吴骞：《阳羡名陶录》卷上，《续修四库全书》第1111册，上海古籍出版社2003年版。

⑨ （清）袁枚：《小仓山房诗文集》卷31，上海古籍出版社1988年版，第867页。

⑩ （清）周家禄：《寿恺堂集》卷2，《近代中国史料丛刊》第9辑，文海出版社1967年版。

⑪ （清）丘逢甲：《岭云海日楼诗钞》卷4，《近代中国史料丛刊》第55辑，文海出版社1970年版。

袍品最上赋此以坚后约》："晶铛电火赤腾光，浇熟砂壶百沸汤。"①

　　陶瓷茶壶最常见的是宜兴紫砂壶。以下两诗中的茶壶皆为宜兴紫砂壶。清郑板桥《李氏小园》："杯用宣德瓷，壶用宜兴砂。"②清乾隆帝《烹雪叠旧作韵》："须臾鱼眼沸宜磁（宜兴磁壶煮雪水茶尤妙），生花犀液繁于缬。"③

　　明供春（有时也写作龚春）是宜兴紫砂壶的创始人，故清代诗歌经常以供春代指宜兴紫砂壶，并非这些茶壶真为供春设计制作。如清厉鹗《秋玉游洞庭回以橘茶见饷》："瀹以龚春壶子色最白，啜以吴十九盏浮云花。"④清周澍《台阳百咏》："寒榕垂荫日初晴，自泻供春蟹眼生。"⑤清查慎行《宴清都》词："把宜壶、净洗供春，绝胜吴家买婢（供春，吴颐山婢名，始制宜兴茶壶，俗以为龚春者，讹）。"⑥清朱昆田《碧川以岕茶见贻走笔赋谢》："龚壶与时洗，一一罗器皿。"⑦"龚壶与时洗"字面意思是供春所制茶壶和时大彬制作的茶洗，实际代指的是精美紫砂器，并非实为明人供春、时大彬遗留下来的。另清谢章铤《百字令·煮茗》："石泉一掬，看樵青盥手，时壶轻抹。"⑧诗中"时壶"应指的是清代制作的时大彬款式的茶壶，并不一定是明代时大彬遗留下来的。

　　著名诗人陈维崧是清初宜兴人，对他家乡瓷窑烧造紫砂壶的情况他曾赋诗描绘。《双溪竹枝词》诗曰："蜀山旧有东坡院，一带居民浅濑

　　①　（清）夏敬观：《忍古楼诗续》卷1，《近代中国史料丛刊》第97辑，文海出版社1973年版。

　　②　（清）郑板桥：《郑板桥全集》，齐鲁书社1985年版，第71页。

　　③　（清）弘历：《御制诗初集》卷11，《景印文渊阁四库全书》第1302册，台湾商务印书馆1986年版。

　　④　（清）厉鹗：《樊榭山房集》卷8，《景印文渊阁四库全书》第1328册，台湾商务印书馆1986年版。

　　⑤　（清）吴骞：《阳羡名陶录》卷下，《续修四库全书》第1111册，上海古籍出版社2003年版。

　　⑥　（清）查慎行：《敬业堂诗集》卷49，《景印文渊阁四库全书》第1326册，台湾商务印书馆1986年版。

　　⑦　（清）朱昆田：《曝书亭集·笛渔小稿》卷10，商务印书馆1937年版，第651页。

　　⑧　（清）谢章铤：《赌棋山庄全集》，《近代中国史料丛刊续集》第15辑，文海出版社1975年版。

边。白甄家家哀玉响，青窑处处画溪烟。"①《满庭芳·吾邑茶具俱出蜀
山暮春泊舟山下赋此词》词曰："白甄生涯，红泥作活，乱烟细袅孤
村。……溪桥上，市贩争喧。……田园淳朴处，牵车鬻畚，垒石支垣。
看鸥彝扑满，磊磊邱樊。而我偏怜茗器，温而栗、湿翠难扪。掀髯笑，
盈崖绿雪，茶事正堪论。"②两诗诗意为宜兴蜀山一带用紫砂泥制作了大
量陶器，用于繁华的市场交易，陶窑处处可见，烧制出来的酒器遍地皆
是，但诗人却喜爱用于饮茶的紫砂壶，设计制作上温润细腻。

在紫砂壶的设计上，清代诗歌多有涉及。如清高士奇《咏宜兴茶
壶》诗曰："规制古朴复细腻，轻便堪入筍笼携。山家雅供称第一，清
泉好瀹三春荑。"③诗中的紫砂壶设计上古朴细腻，而且轻便便于随身
携带。

又如清程梦星《味谏壶》诗序曰："天门唐南轩馆丈斋中，多砂
壶，有形如橄榄者，或憎其拙，予独谓拙乃近古，遂枉赠焉。名曰味
谏。"诗曰："义兴夸名手，巧制妙圆整。兹壶独臃肿，赘若木之瘿。
（吕甫公有《森瘿壶》诗。）一盏回余甘，清味托山茗。"④诗中的紫砂
壶设计制作上风格较为朴拙，诗人却特别欣赏，暗合了文人对朴拙人格
的追求，壶显得比较臃肿，如木瘿一般。

又如清齐召南《茗壶歌》诗序曰："余甲辰年贡入成均，舟过阳
羡，买一茗壶，历今二十五年矣。……客来辄置席上，石帆学士一见，
叹为古物，摩挲不忍释手，因作长歌，余亦次韵。物虽陋，得诗可以不
朽矣。"诗曰："斯壶石大沙复粗，制作更与银槎殊。不知何时始折角，
补缺翻藉长须奴。……用以煮茶煅活火，朋侪见者多胡卢，我怜其质颇
古朴，偏为宝贵同商瑚。……吁嗟斯壶乐随我，瓶笙往往和歌呼。……
近来作者矜巧薄，无过姿色妍斯须。吁楼斯壶剧厚重，纵有小补何伤

　　① （清）吴骞：《阳羡名陶续录》，《续修四库全书》第 1111 册，上海古籍出版社 2003
年版。
　　② （清）吴骞：《阳羡名陶录》卷下，《续修四库全书》第 1111 册，上海古籍出版社
2003 年版。
　　③ 钱仲联：《清诗纪事（康熙朝卷）》，江苏古籍出版社 1989 年版，第 3655 页。
　　④ （清）吴骞：《阳羡名陶续录》，《续修四库全书》第 1111 册，上海古籍出版社 2003
年版。

乎。"①诗人并不欣赏制作上精巧媚人的茶壶，而对诗中笨重古朴甚至折角的紫砂壶十分喜爱，与前述程梦星的《味谏壶》诗有相似之处。

又如清吴省钦《论瓷绝句》诗曰："宜兴妙手数龚春，后辈还推时大彬。一种尘砂无土气，竹炉逸煞斗茶人。"《周梅圃送宜壶》："春彬好手嗟难见，质古砂粗法尚传。携个竹炉萧寺底，红囊须瀹惠山泉。"②诗中指出紫砂壶技艺是由明代的开创者供春和时大彬一脉相承而来，紫砂壶设计制作上的特征往往是"质古砂粗"，也即质地古朴、砂质粗硬，用之泡茶没有土气。

又如清吴锡麒《天香·龚壶》词曰："细屑红泥，圆雕栗玉，乳花凝注多少。古色摩挲。空窑指点，可惜抟沙人老。……徐听蚓吟鼎窍。瀹清泉、落花风到。……长日闲消个里。定一枕茶天梦园了。好伴图中，萧萧石铫。"③诗中描绘的是一把供春款式的壶，设计制作上用了细腻的红泥，器型为圆，颜色如栗。

清代诗歌中出现的著名紫砂壶设计制作名家有陈曼生、陈鸣远和惠孟臣等人。

清王锡振《氏州第一·蒋蕉林枢部赠陈曼生制坡笠壶索赋此调》词涉及了陈曼生设计制作的紫砂壶："尘渴依然，客病未已，孤怀潦倒谁省。雁侣情高彝尊貌古，恰称泉甘试茗。别样官哥，巧制出、壶卢新咏。范拟天穹，图传海角，玉华痕浸。笑我枯禅闲自领。"④诗中陈曼生设计的茶壶被称为"坡笠壶"，因为形似"坡笠"，坡笠是一种带有坡度的斗笠，诗人认为此壶设计十分精巧，可与宋代的官窑、哥窑相提并论。

清丘逢甲《题陈曼生砂壶铭拓本为虞笙作》："绝代才人陈曼生，

① （清）齐召南：《宝纶堂文钞·诗钞》卷5，《近代中国史料丛刊》第40辑，文海出版社1979年版。

② （清）吴骞：《阳羡名陶录》卷下，《续修四库全书》第1111册，上海古籍出版社2003年版。

③ （清）吴锡麒：《有正味斋词》，陈乃乾：《清名家词》卷5，上海书店出版社1982年版，第100页。

④ （清）王锡振：《龙壁山房词》，陈乃乾：《清名家词》卷10，上海书店出版社1982年版，第56页。

官闲检点到《茶经》。流传江上清风印，妙配砂壶手勒铭。"①陈曼生设计制作的茗壶上往往镌刻有颇富哲理、大有深意的铭文。

清汪文柏《陶器行赠陈鸣远》歌咏了陈鸣远设计制作的紫砂器："荆溪陶器古所无，问谁作者时与徐（时大彬、徐友泉）。……陈生一出发巧思，远与二子相争雄。茶具方圆新制作，石泉槐火鏖松风。……赠我双厄颇殊状，宛似红梅岭头放。平生睹酒兼好奇，以此饮之神益王。……吁嗟乎，人间珠玉安足取，岂如阳羡溪头一丸土。……古来技巧能几人，陈生陈生今绝伦。"②诗人认为紫砂艺人陈鸣远的技艺能与明代的大家时大彬、徐友泉互争雄长，茶具在方圆的各种款式上都有创新，陈鸣远还赠给诗人两只形带红梅的紫砂酒盏，就算人间珠玉，珍贵程度不一定比得上用宜兴紫砂泥制作的紫砂器，陈鸣远古往今来可谓绝伦无比了。

清连横《茶》涉及了惠孟臣制作的紫砂壶："若深小盏孟臣壶，更有哥盘仔细铺。破得工夫来瀹茗，一杯风味胜醍醐。"③孟臣壶也即著名紫砂艺人惠孟臣所制壶。

五　诗歌中的清代其他陶瓷茶具

除茶炉、煮水器、茶盏和茶壶外，清代诗歌中还有一些其他陶瓷茶具，主要有藏茶器皿、贮水器皿、洗茶器皿和茶盘等。

藏茶器皿多被称为瓶。下举数例。清范承谟《祝茶》："顶礼潮音掉海槎，携来一掬净瓶芽。"④清陈宝琛《黎观傡居蒙泉山馆以泉水寄饷》："书来为喜居新卜，瓶拆遥知手自封。"⑤清陈曾寿《景文诚公入直行园，常以茶囊自随。公逝后三年……又遗乌龙茶二瓶，试啜之余，

①　（清）丘逢甲：《岭云海日楼诗钞》卷4，《近代中国史料丛刊》第55辑，文海出版社1970年版。

②　（清）吴骞：《阳羡名陶录》卷下，《续修四库全书》第1111册，上海古籍出版社2003年版。

③　（清）连横：《剑花室诗集》，《近代中国史料丛刊》第10辑，文海出版社1974年版。

④　（清）范承谟：《范忠贞公（承谟）全集》卷4，《近代中国史料丛刊》第97辑，文海出版社1973年版。

⑤　（清）陈宝琛：《沧趣楼诗集》卷8，《近代中国史料丛刊》第40辑，文海出版社1969年版。

感叹不已……》："箧留双瓶贮佳茗，海南风味乌龙强。试煎小啜遣长昼，洗涤烦浊生微凉。"①清张英《赐新贡芥茶二瓶恭纪》："紫笋芳芬比蕙兰，吴山越水到长安。含香瑞草封雕箧，拜赐名芽出禁阑。"②

用藏茶器皿贮存茶叶，应特别注意密封保存，瓶内置箬叶或竹叶，一来防潮，二来保留清香气味，清代诗歌对此多有表现。如清厉鹗《圣几饷龙井新茗一器》："新芽适开封，昏睡不待遣。"③清陈维崧《鹧鸪天·谢史遽庵先生惠新茗》："竹院风炉梦正长，绢封箬裹十分香。"④清俞樾《芥茶》："瓶窑乌甏满盛将，竹叶同封燥湿亡。（纳诸瓶甏，以燥竹叶互入，空处仍实竹叶，勿令虚中生湿。）"⑤清乾隆帝《竹炉山房》："新到雨前贮建城（建城，贮茶器也。以箬为笼，封茶以贮高阁，见明高濂《遵生八笺》。），因之活火试煎烹。"⑥

藏茶器皿材质多为陶瓷。如清樊增祥《星海远寄佳茗二瓶瓷杯二事报以小诗用素瓷传静夜芳气满闲轩为韵》："建叶头纲饼，成窑五彩瓷。"⑦诗中藏茶器皿是成窑款式的五彩瓷。清王士祯《其年检讨见和绿雪之作复遗芥茶一器索赋》诗曰："白甄题红签，细君自蒸焙。"⑧王士祯《谢愚山寄敬亭茶著书墨四首》又诗曰："白甄亲题记社前，红囊开罢瀹清泉。"⑨两诗中的藏茶器皿是"白甄"，也即白瓷茶瓶。清俞樾《芥茶》诗曰："瓶窑乌甏满盛将，竹叶同封燥湿亡。"⑩藏茶器皿是

① （清）陈曾寿：《苍虬阁诗》卷7，《近代中国史料丛刊续编》第45辑，文海出版社1977年版。

② （清）张英：《文端集》卷3，《景印文渊阁四库全书》第1319册，台湾商务印书馆1986年版。

③ （清）厉鹗：《樊榭山房集》卷4，《景印文渊阁四库全书》第1328册，台湾商务印书馆1986年版。

④ （清）陈维崧：《湖海楼词》，陈乃乾：《清名家词》卷2，上海书店出版社1982年版，第70页。

⑤ 陈彬藩、余悦、关博文：《中国茶文化经典》，光明日报出版社1999年版，第722页。

⑥ （清）弘历：《御制诗五集》卷95，《景印文渊阁四库全书》第1309—1311册，台湾商务印书馆1986年版。

⑦ （清）樊增祥：《樊山集》续集卷20，文海出版社1980年版，第1902页。

⑧ （清）王士祯：《精华录》卷4，《景印文渊阁四库全书》第1315册，台湾商务印书馆1986年版。

⑨ （清）王士祯：《精华录》卷7，《景印文渊阁四库全书》第1315册，台湾商务印书馆1986年版。

⑩ 陈彬藩、余悦、关博文：《中国茶文化经典》，光明日报出版社1999年版，第722页。

"瓶窑乌甓",也即黑瓷茶瓶。清查慎行《三月三日寒食舟中风雨感怀都下旧游寄朱公子恒斋比部三十六韵》诗曰:"土甀茶开箬,泥封酒拆坛。"①诗中的藏茶器皿是"土甀",也即陶瓷瓶罐。清杜濬《今年贫口号》诗曰:"书币当年不返茶,空瓶十口厌陶家。……(尚有锡茶瓶,大小十枚,家人悉以换麦。)"②诗中虽然明确藏茶的茶瓶是锡质的,但诗曰"空瓶十口厌陶家",说明当时一般默认藏茶器皿应是陶瓷的。

藏茶器皿的材质还有锡、铅和银等。如周亮工《闽茶曲》:"学得新安方锡罐,松萝小款恰相宜。……(闽人以粗瓷胆瓶贮茶,近鼓山支提新茗出,一时学新安,制为方圆锡具,遂觉神采奕奕。)"③清汪懋麟《尚白大参以敬亭绿雪茶见饷简谢》:"铅罂刺茶颂,香郁敌兰蔚。……开罂自煎尝,清芬满水榭。"④清高士奇《临江仙·试新茶》词:"银瓶细箬总生香。清泉烹蟹眼,小盏翠涛凉。"⑤清袁枚《谢南浦太守赠芙蓉汗衫雨前茶叶》:"四银瓶锁碧云英,谷两旗枪最有名。"⑥

贮水器皿常被称为瓶、瓮、罂和盎等。如以下两诗中的贮水器皿为瓶。清方文《趵突泉歌》:"道人煮茗待游客,自向波心汲一瓶。"⑦清乾隆帝《荷露烹茶》:"瓶罍收取供煮茗,山庄韵事真无过。"⑧以下两诗中的贮水器皿是瓮。乾隆帝《烹雪叠旧作韵》:"圆瓮贮满镜光明,玉壶一片冰心裂。"⑨清吴我鸥咏雪水烹茶之诗曰:"绝胜江心水,飞花注满瓯。纤芽排夜试,古瓮隔年留。"⑩以下两诗中的贮水器皿是瓶、

① (清)查慎行:《敬业堂诗集》卷9,《景印文渊阁四库全书》第1326册,台湾商务印书馆1986年版。

② 陈彬藩、余悦、关博文:《中国茶文化经典》,光明日报出版社1999年版,第640页。

③ (清)周亮工:《闽小记》卷2,上海古籍出版社1985年版,第69页。

④ (清)汪懋麟:《百尺梧桐阁集》卷13,《近代中国史料丛刊三编》第46辑,文海出版社1975年版。

⑤ (清)高士奇:《清吟堂词》,陈乃乾:《清名家词》卷4,上海书店出版社1982年版,第4页。

⑥ (清)袁枚:《小仓山房诗文集》卷23,上海古籍出版社1988年版,第545页。

⑦ (清)方文:《嵞山集》,上海古籍出版社1979年版,第717页。

⑧ (清)弘历:《御制诗二集》卷49,《景印文渊阁四库全书》第1303—1304册,台湾商务印书馆1986年版。

⑨ (清)弘历:《御制诗初集》卷11,《景印文渊阁四库全书》第1302册,台湾商务印书馆1986年版。

⑩ (清)徐珂:《清稗类钞》第13册,中华书局1984年版,第6314页。

罂。乾隆帝《竹炉山房烹茶作》："调泉谢符檄，就近贮瓶罂。"①清查慎行《初登惠山酌泉》："我携阳羡茶，来试第二泉。……瓶罂列市肆，例索三十钱。"②下面两诗中的贮水器皿是瓮、盆、盎。清查慎行《盆池荷叶》："瀹茶需此味，久贮益清泚。瓮盎谨盖藏，非时不轻启。"③乾隆帝《荷露烹茶》："盆盎收有余，瓶罍馨无器。"④清朱昆田《碧川以荠茶见贻走笔赋谢》诗中的贮水器皿是瓮、盎、瓴（瓴为一种盛水的瓶子）："盛之满瓮盎，舀取入瓴盎。"⑤清厉鹗《同青渠抱朴游惠山》诗中的贮水器皿是甋（甋为一种类似坛子的陶瓷器）："百甋汲贮转甘冷，远道拆洗烦烹煎（拆洗惠山泉见清波杂志）。"⑥

贮水器皿多为陶瓷。如清孔尚任《试新茶同人分赋》诗曰："未投兰蕊香先发，才洗瓷罂渴已消。"⑦瓷罂也即陶瓷贮水器皿。清莫友芝《二月五日绳儿煮雪试家山白茶有怀息凡天津》："玉色盆盎盈，车声蟹鱼费。"⑧"玉色盆盎"也即为陶瓷煮水器，"玉"是对陶瓷的美称。

亦有贮水器皿材质为铜。下举两例。清方文《中泠泉》："可惜江波没泉眼，非时那得注铜瓶。"⑨清王鹏运《水龙吟·惠山酌泉》词："唤铜瓶载取，归来重试，在山泉味。"⑩

清代诗歌中有时还会出现洗茶器具，也即茶洗，茶洗多为陶瓷。如清张英《山居即事二首》诗中即提到洗茶："摘豆绕篱寻僻径，洗茶移

①　（清）弘历：《御制诗三集》卷30，《景印文渊阁四库全书》第1305—1306册，台湾商务印书馆1986年版。

②　（清）查慎行：《敬业堂诗集》卷22，《景印文渊阁四库全书》第1326册，台湾商务印书馆1986年版。

③　（清）查慎行：《敬业堂诗集》卷43，《景印文渊阁四库全书》第1326册，台湾商务印书馆1986年版。

④　（清）弘历：《御制诗三集》卷32，《景印文渊阁四库全书》第1305—1306册，台湾商务印书馆1986年版。

⑤　（清）朱昆田：《曝书亭集·笛渔小稿》卷10，商务印书馆1937年版，第651页。

⑥　（清）厉鹗：《樊榭山房集》卷2，《景印文渊阁四库全书》第1328册，台湾商务印书馆1986年版。

⑦　（清）孔尚任：《孔尚任诗文集》，中华书局1962年版，第296页。

⑧　（清）莫友芝：《莫氏四种》，《近代中国史料丛刊》第41辑，文海出版社1969年版。

⑨　（清）方文：《嵞山集》，上海古籍出版社1979年版，第1154页。

⑩　（清）王鹏运：《半塘定稿》，陈乃乾：《清名家词》卷10，上海书店出版社1982年版，第47页。

具向清池。"①清朱昆田《碧川以芥茶见贻走笔赋谢》诗中出现茶洗："龚壶与时洗，一一罗器皿。"②"时洗"也即时大彬所制款式的紫砂茶洗。

清代诗歌中还出现茶盘，茶盘与茶托的区别在于茶盘可承数只茶盏，而茶托只承一盏。茶盘的材质以漆器为多，亦有陶瓷茶盘。清乾隆帝《味甘书屋》诗曰："中人熟伺候，到即呈茶盘。"③此诗中的茶盘未知是何材质。清连横《茶》诗曰："若深小盏孟臣壶，更有哥盘仔细铺。"④所谓"哥盘"，是指哥窑款式的陶瓷茶盘。清金蘭孙《崇祯宫词》曰："赐来谷雨新茶白，景泰盘盛宣德瓯。"⑤"景泰盘"是指景泰官窑所产之陶瓷茶盘。

第三节　绘画中的清代陶瓷茶具

清代茶画创作十分繁荣，今人裘纪平收录在《中国茶画》中的就达161幅。这些茶画透露出清代饮茶方式、茶具设计等方面的许多重要信息。

如清吕学绘有茶画《茗情琴艺图》。画中在苍翠的松树和碧绿的芭蕉叶下，以及嶙峋的山石旁，有两童子正围绕石桌在烹茶。右边的童子弯腰手持蒲扇注目茶炉，茶炉三足鼓腹敞口，似为黑陶，茶炉两侧有系，系上有椭圆形的活动把手，可方便对茶炉移动搬运。茶炉上的煮水器为紫砂壶，弧壁浅腹曲流活动提梁柄。炉边有两只水缸，一只为浅腹敛口的青瓷，并带有冰裂纹，另一只丰肩弧壁深腹撇口，也为青瓷。水缸边为一只带托白瓷茶盏，茶托高足宽沿，茶盏浅腹撇口。茶盏之左为颜色一深一浅两只紫砂壶，一只腹往下渐大呈四边形，曲流耳柄，一只

①　（清）张英：《文端集》卷24，《景印文渊阁四库全书》第1319册，台湾商务印书馆1986年版。

②　（清）朱昆田：《曝书亭集·笛渔小稿》卷10，商务印书馆1937年版，第651页。

③　（清）弘历：《御制诗三集》卷75，《景印文渊阁四库全书》第1305—1306册，台湾商务印书馆1986年版。

④　（清）连横：《剑花室诗集》，《近代中国史料丛刊》第10辑，文海出版社1974年版。

⑤　（清）沈季友：《檇李诗系》卷23，《景印文渊阁四库全书》第1475册，台湾商务印书馆1986年版。

弧壁深腹宝珠钮，短流环柄。另一童子也眼望茶炉，随时准备等待水的沸腾以便泡茶，双手持有白瓷茶盏，弧壁撇口。在两童子之右，为一条大河，河堤上一巨石悬空，一文士神态潇洒坐于石上眼望远方，身边放置着刚刚过目的书卷，此文士即为两童子的服务对象。①

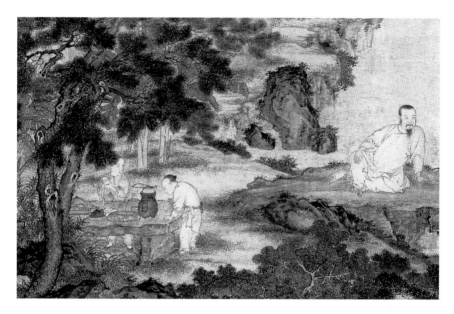

图 5-2　清吕学《茗情琴艺图》（局部）

又如清吕焕成所绘《蕉阴品茗图》。画面中在高大的芭蕉树下，有一主二仆正在进行茶事活动。画面左下角一年老男仆蹲伏于地持扇给茶炉扇风，茶炉为三足直筒腹，似为黑陶，带有提手。茶炉之上的煮水器为鼓腹紫砂壶。茶炉边有一矮石桌，桌上置有一水缸和数只茶盏，瓷色难以判断。水缸深腹敞口圈足，数只茶盏皆覆放置于竹架之上，当然是为了清洁卫生的需要，茶盏大小不一，有的斜直壁呈斗笠状，有的弧壁。男仆身后一年老女仆略弓腰作恭敬状将泡好茶水的深色紫砂壶递给主人，紫砂壶呈略扁的球状，环柄曲流，截盖球形钮。主人为一文士，手持白瓷茶盏正欲饮用，茶盏直壁深腹。文士左边的宽大石桌上置有一些茶具，共有三只紫

① 裘纪平：《中国茶画》，浙江摄影出版社 2014 年版，第 168 页。

砂壶和三只茶盏。一只紫砂壶为白色，腹下垂往下渐大，环柄曲流，盖上隆圆柱钮；一只呈深褐色，丰肩弧壁深腹，耳柄短流，盖上隆球形钮；一只浅褐色，浅腹，鼓腹环柄，桥形钮。三只茶盏皆为白瓷，一只直壁撇口浅圈足，另两只置于茶盘之上，弧壁浅腹撇口浅圈足。①

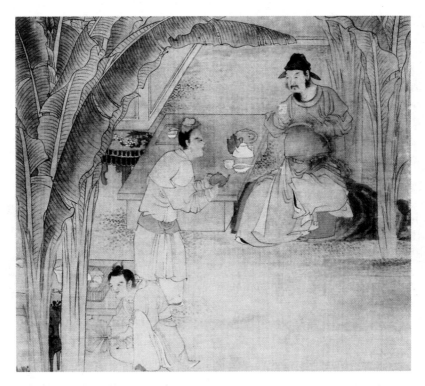

图 5－3　清吕焕成《蕉阴品茗图》（局部）

　　清陈馥绘有《梅花茗具图》。画面左上角题有一首诗："若逢仝羽携来去，倾倒山中烟雨春。幸有梅花同点缀，一支和露带清芬。"诗之大意为如果卢仝、陆羽将画中茶具携带而去，山中烟雨迷蒙的春天也会为之倾倒，幸好有梅花能够与之同点缀，一枝带露与茶一样散发芬芳。画面上部绘有一枝梅花，梅花凌霜傲雪，有很深的人格象征含义，且散发幽香，与茶香相得益彰。画面下部绘有四只紫砂壶，大小形制并不相

① 裘纪平：《中国茶画》，浙江摄影出版社 2014 年版，第 169 页。

同。最上部的一只茶壶最大，丰肩弧壁深腹，环柄短流，盖上隆，宝珠钮。稍下部的茶壶溜肩弧壁垂腹，耳柄长流，盖呈倒圆锥形。再下部的茶壶更小，弧壁浅腹，耳柄直流，盖上隆球形钮。最下部的茶壶愈小，瓜棱形腹，耳柄曲流，宝珠钮。①

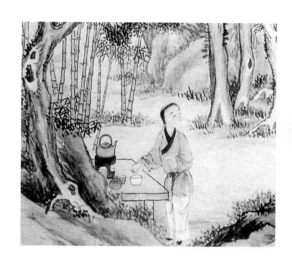

图5-4 清陈馥《梅花茗具图》（局部）　图5-5 清倪骧、张宗苍《黄鼎像》（局部）

清倪骧、张宗苍绘有《黄鼎像》。在翠竹苍松之下，巨石溪流之旁，一儒雅文人手持书卷眼望前方坐于石上。竹与松皆凌冬不凋，象征文人坚贞的品格。画面左下角一童子正在烹茶。石桌上置有茶炉，圆筒腹，似为黑陶。茶炉上的煮水器是紫砂器，鼓腹曲流提梁柄。茶盏有数只，一只较大，为白瓷马蹄杯（形似马蹄之杯），直壁敞口，一只较小，为弧壁深腹的青瓷，另还有数只白瓷茶盏叠放在一起，敞口浅腹。茶盏之间有一青瓷茶罐，应是作贮存茶叶之用，丰肩鼓腹直口。不知何故，图中并未绘出水缸等物。②

清程致远绘有《茗壶枣枝图》。此图画面比较简单，仅左上角题有一首诗，另绘有两只茶壶和一枝挂有数枣的枣枝。行草题诗曰："茗壶奇古，枣枝肥大。道者家风，清真可爱。"茶叶和枣皆为自然之物，符

① 裘纪平：《中国茶画》，浙江摄影出版社2014年版，第188页。
② 裘纪平：《中国茶画》，浙江摄影出版社2014年版，第189页。

合道教"道法自然"的观念,另外道教仙人多食枣,与茶一样有利于健康长生。两只茶壶一只呈深色,弧壁深腹耳柄曲流,压盖宝珠钮,另一只形成鲜明对比,呈浅色,弧壁浅腹耳柄曲流,亦为压盖宝珠钮。观此图,虽然并无人物,但能使人想象到有人食枣品茗怡然自得的情形。①

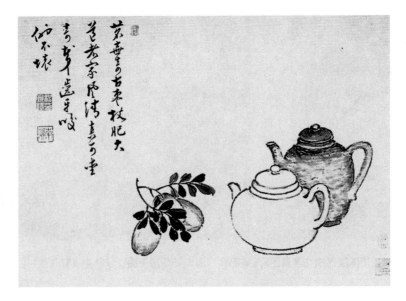

图5-6　清程致远《茗壶枣枝图》

　　清马元驭绘有《茶具图》。图中无任何其他元素,仅绘有茶具,为一只紫砂壶和四只茶盏。该紫砂壶较小,观其容量,甚至很难斟满边上的一只盖碗。这只茶壶腹较浅,弧壁鼓腹环柄曲流,莲花钮。壶小的好处是茶香氤氲不易散逸,而且壶小茶汤可一次饮尽,避免浪费或茶汤变凉影响口感。茶壶之后为两只叠放的盖碗,上面的一只斜直壁瓜棱腹,有内嵌的盖,仔细观察盖上有一个小孔,作用是通气,以免沸水冲泡时热气将盖冲开,下面的一只为斜直壁撇口。两只盖碗皆未见茶托,未知是本来就没有配茶托还是未画出来。另有两只较小的叠放的茶盏,斜直壁折腹,带有哥釉冰裂纹。②

<hr />

① 裘纪平:《中国茶画》,浙江摄影出版社2014年版,第202页。
② 裘纪平:《中国茶画》,浙江摄影出版社2014年版,第204页。

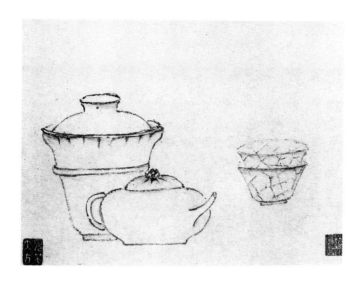

图5-7　清马元驭《茶具图》

　　清冷枚绘有《赏秋图》。画面中一年轻俊朗的文士（可能描摹的是康熙帝）坐于藤椅上在桂花树下赏月，手持如意，身旁两童子服侍。一童子作恭敬状将茶盏放在茶盘上献给文士。茶盏为盖碗，似为青花白瓷，斜直壁撇口，上置有内嵌的盖，宝珠钮。此盖碗是否有托，因为角度的原因并未绘出不得而知，但典型的盖碗应该是上有盖下有托的。[①]在清代小说之中，盖碗已十分常见，但不知为何，在清代的茶画之中盖碗并不多见。清佚名所绘《天伦之乐》中的童子手捧黑漆茶盘，茶盘中有两只盖碗，为白瓷，皆上有盖，下有托。茶盏深腹斜直壁平底，压盖宝珠钮，托似小盘。[②]清佚名《八旗子弟茶不离身》中的盖碗为青花白瓷，仔细观察，盖放在桌面，茶托却奇怪地置于茶盏之上，原因大概在于主人端起盖碗饮茶，先将盖放在桌面，饮完后随手将盏也放在桌上，手中于是空留了托，再顺手将托置于盏上。[③]但也有的盖碗是明显并未配有茶托的。如清边寿民所绘《茶馨图》中的盖碗为弧壁折沿圈

①　裘纪平：《中国茶画》，浙江摄影出版社2014年版，第205页。
②　裘纪平：《中国茶画》，浙江摄影出版社2014年版，第197页。
③　裘纪平：《中国茶画》，浙江摄影出版社2014年版，第244页。

足略外撇，盖为内嵌式的，下面并未有茶托。①

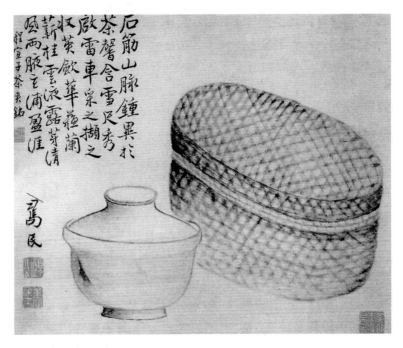

图 5-8　清边寿民《茶馨图》

清李方膺绘有《梅兰图》。图下部题有一段文字："峒山秋片，茶烹惠泉。贮砂壶之，色香乃胜。光福梅花开时，折得一枝，归吃两壶，尤觉眼耳鼻舌俱游清虚世界，非烟人可梦见也！"峒山即为洞山，位于江苏宜兴，出产著名的芥茶，惠泉即为江苏无锡惠山所出之泉，负有盛名，号称"天下第二泉"。这段文字大意为茶为洞山，泉为惠泉，再用紫砂壶烹茶，色香不同凡响。折梅而归，吃茶两壶，极为舒畅，精神大振似乎游于清虚世界。画之左上角绘有盆栽的兰花，右上角为插在花瓶中的梅枝。兰生于幽谷，梅凌冬开放，皆有很深的人格寓意，代表高洁坚贞。画面中部绘有一壶一盏，壶为紫砂，弧壁深腹耳柄直流，宝珠钮，茶盏斜直壁敞圈足。②

① 裘纪平：《中国茶画》，浙江摄影出版社 2014 年版，第 231 页。
② 裘纪平：《中国茶画》，浙江摄影出版社 2014 年版，第 214 页。

　　清李鱓绘有《壶梅图》，风格与李方膺《梅兰图》类似，应是仿作，图中皆无人物，绘图看似简单，但意境幽远，给人想象空间。图中一枝梅、一把扇、一只壶叠放于一处，似乎让人看到高士的优雅生活，折梅、烹茶、品茗。茶壶为紫砂，丰肩鼓腹耳柄直流短颈，宝珠钮。李鱓的另一幅茶画为《煮茶图》，图中三足炭盆上置有一只正在烧水的紫砂壶，弧壁耳柄曲流宝珠钮，火盆内置有火箸，火盆外置有蒲扇，任由人发挥想象。李鱓还有一幅《消长昼图》，图中三足茶炉之上的煮水器是紫砂壶，鼓腹短流提梁柄，嵌盖梅花钮。茶炉之旁置有蒲扇和火箸。画面右上角题有诗句"山中何物消长昼，一盏清茶况味深。"[①]

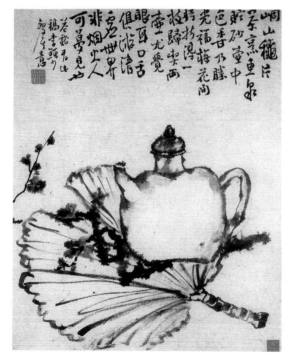

图5-9　清李鱓《壶梅图》（左）、《煮茶图》（右上）和《消长昼图》（右下）

　① 裘纪平：《中国茶画》，浙江摄影出版社2014年版，第218页。

清边寿民作有众多茶画，但这些茶画仅绘有茶具等物，再配合以说明的文字，别具一格。边寿民终身隐居，嗜茶，以茶具寄托情怀，这些茶具可能是他生活中真实所用。《茶壶图》中上部题有苏轼的茶诗《汲江煎茶》，诗下绘有一把茶铫、一把茶壶和一只茶罐，皆为紫砂。左边的茶铫弧壁浅腹直流横柄，嵌盖圆柱钮，此紫砂器应不是用来泡茶而是用于煮水的。右边茶壶弧壁浅腹耳柄短曲流，盖上隆宝珠钮。茶罐用于贮存茶叶，紫砂器是上佳的贮茶容器，弧壁丰肩深腹短颈直口。《茶与墨》画中上部的一段文字云："庚戌初夏，龙眠马相如来自闽中，遗我武夷佳茗一小瓶；石城张仲子赠古墨二笏。品俱上上。因为写图，并书东坡清语一则，二物昔贤所珍，雅惠弗可忘也。"说明此画器物为写实，画中有一把茶壶、一只茶罐和两块墨锭。茶壶和茶罐皆为紫砂。茶壶弧壁浅腹环柄曲流，宝珠钮。茶罐用于贮存茶叶，丰肩弧壁深腹短颈直口。《壶盏图》右边为一首边寿民所作调寄《好事近》的词："石鼎煮名泉，一缕回廊烟细。最爱嫩香轻碧，是头纲风味。素瓷浅盏紫泥壶，亦复当人意。聊淬词锋辩锷，濯诗魂书气。"画面中有一壶一盏，结合前述诗中含义，壶为紫砂，盏为白瓷。茶壶弧壁深腹环柄，流微曲，盏为盖碗，弧壁折沿，圈足微外撇，盏上置有内嵌式盖。①

清钱慧安绘有《烹茶洗砚图》，表现"洗砚鱼吞墨，烹茶鹤避烟"的意境。在画面左上角题有篆书四字"烹茶洗砚"，点明了绘画的主题。在两株虬曲的松树之下、巨石之畔、溪流之上，建有水榭。一儒雅文士坐于水榭之中，文士身后有一桌，桌上置有长琴、书籍、古玩和茶具。茶具为一壶一盏，壶为紫砂，弧壁垂腹环柄直流，盖上隆，盏为白瓷，弧壁敛口平底。画之左侧在溪旁石上一童子正持扇扇炉，一鹤飞上天空，茶炉为红陶，直筒腹，炉上的煮水器为灰褐色的紫砂提梁壶。此童子之下有另一童子蹲伏洗砚，一群金鱼围拢而来。②

① 裘纪平：《中国茶画》，浙江摄影出版社 2014 年版，第 228—229 页。
② 裘纪平：《中国茶画》，浙江摄影出版社 2014 年版，第 260 页。

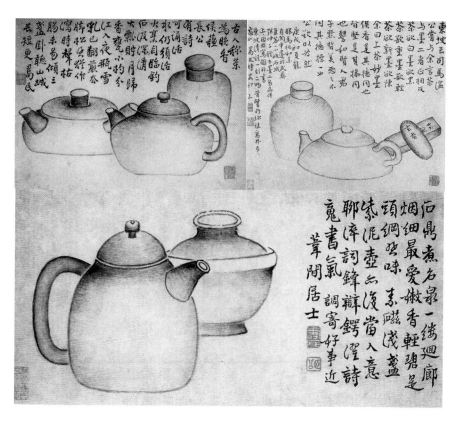

图5-10 清边寿民《壶茶图》（左上）、《茶与墨》（右上）和《壶盏图》（下）

第四节 小说中的清代陶瓷茶具

清代小说创作比明代更为繁荣，小说中的陶瓷茶具主要有茶炉、煮水器、茶盏、茶壶以及一些其他茶具。

一 小说中的清代陶瓷茶炉

清代小说中的茶炉多被称为炉，有时也被称为灶或鼎。

以下数例中茶炉被称为炉。如清曹雪芹《红楼梦》第二十七回："晴雯一见了红玉，便说道：'你只是疯罢！院子里花儿也不浇，雀儿也不喂，茶炉子也不爝，就在外头逛。'红玉道：'昨儿二爷说了，今

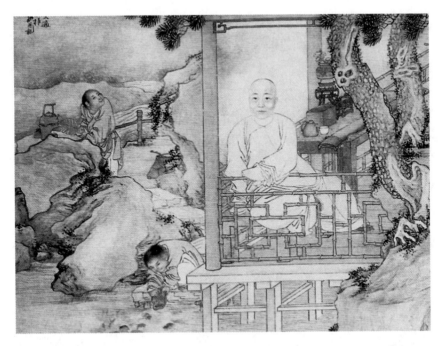

图 5 - 11　清钱慧安《烹茶洗砚图》（局部）

儿不用浇花，过一日浇一回罢。我喂雀儿的时侯，姐姐还睡觉呢。'碧痕道：'茶炉子呢？'红玉道：'今儿不该我爀的班儿，有茶没茶别问我。'"①《红楼梦》第三十八回："（众人）一时进入榭中，只见栏杆外另放着两张竹案，一个上面设着杯箸酒具，一个上头设着茶笼茶盂各色茶具。那边有两三个丫头煽风炉煮茶，这一边另外几个丫头也煽风炉烫酒呢。"②清李汝珍《镜花缘》第六十一回："登时那些丫环仆妇都在亭外纷纷忙乱：也有汲水的，也有扇炉的，也有采茶的，也有洗杯的。不多时，将茶烹了上来。"③清陈栩《泪珠缘》第三十七回："蕊珠……回头嗔砚香道：'火炉子也熄了，茶也冷了，被窝儿也不抖，咱们今儿赌一夜气吗？'砚香见蕊珠已有倦意，便答应着去倒茶，笔花也走开去添

①　（清）曹雪芹、无名氏：《红楼梦》第 27 回，人民文学出版社 2008 年版，第 366 页。
②　（清）曹雪芹、无名氏：《红楼梦》第 38 回，人民文学出版社 2008 年版，第 503 页。
③　（清）李汝珍：《镜花缘》第 61 回，岳麓书社 2018 年版，第 314 页。

那火炉子的炭。"①清贪梦道人《彭公案》第二百七十九回："有四五个家人仗着胆子，把屋子打扫打扫，点了纱灯，又挑来一桌酒菜，拿来了茶水，预备下一个炭火炉子。"②清张春帆《九尾龟》第八十回："（己生）寓中休息了几天，早已场期到了，石升便料理考篮、风炉、书本、茶食、油布、号帘……到了贡院……（石升）替他解了考篮，钉好号帘，铺好号板，又把风炉拿出来烧了炭，炖好茶水，方才一齐出去。"③

清代小说中的茶炉有时也被称为灶。如清和邦额《夜谭随录》"卖饼翁"条曰："公徘徊怅悒，望洋则叹。……神往者屡日，迄今于酒樽茶灶边每举以告所亲云。"④清李绿园《歧路灯》："这（谭）孝移宅后，有一大园，原是五百金买的旧宦书房，约有四五亩大。……厢房，厨房，茶灶，药栏，以及园丁住宅俱备。"⑤清宣鼎《夜雨秋灯录》"卓二娘"条曰："生喜，偕入门，见庭宇雅洁，笔床茶灶皆备，架上鹦鹉呼曰：'郎君来，姐姐烧好茶也！'"⑥清王韬《淞隐漫录》"廖剑仙"条曰："偶至一岭，下有茅舍三四椽。入之，阒无一人。茶灶药炉，无不具。"⑦清吴趼人《近世社会龌龊史》第12回："（雨堂）只得顺着脚步走去，留心看那两旁店铺，除了一两家老火灶之外，竟是家家闭户的，方才想着自己太早。一时又没有地方可以住脚，只得走到一家老火灶去泡了一碗茶，要了一盆水来，胡乱洗了个脸。"⑧老火灶可能即"老虎灶"，起源于清末，名称来历可能是灶形似老虎，也有说法是烧水多耗柴量大故名。

清代小说中茶炉也偶被称为鼎。如清曹雪芹《红楼梦》第十七回："（贾政）因命：'再题一联来。'宝玉便念道：'宝鼎茶闲烟尚绿，幽窗

① （清）陈栩：《泪珠缘》第73回，黑龙江美术出版社2014年版，第285页。
② （清）贪梦道人：《彭公案》第279回，华夏出版社1995年版，第757页。
③ （清）张春帆：《九尾龟》第80回，黑龙江美术出版社2014年版，第353页。
④ （清）和邦额：《夜谭随录》第1回，上海古籍出版社1988年版，第31页。
⑤ （清）李绿园：《歧路灯》第1回，中州古籍出版社1998年版，第2页。
⑥ （清）宣鼎：《夜雨秋灯录》续集卷1，齐鲁书社2004年版，第90页。
⑦ （清）王韬：《淞隐漫录》卷2，人民文学出版社1983年版，第79页。
⑧ （清）吴趼人：《近世社会龌龊史》第12回，《风流悟·近世社会龌龊史》，内蒙古人民出版社2003年版，第284页。

棋罢指犹凉。'贾政摇头说道：'也未见长。'"①清蒲松龄《聊斋志异》
"褚生"条曰："（陈孝廉）居数日，忽已中秋。刘（天若）曰：'今日
李皇亲园中，游人甚夥，当往一豁积闷，相便送君归。'使人荷茶鼎、
酒具而往。"②清诞叟《㭎杌萃编》第十五回："这小双子倒也十分和
顺，虽然伺候上了老爷，却还不肯忘了太太，药炉茶鼎事事经心。"③

　　茶炉的材质以陶瓷为主流。如清刘鹗《老残游记》第十回："玙姑道：
'苍头送茶来，我叫他去问声看。'于是又各坐下。苍头捧了一个小红泥炉
子，外一个水瓶子，一个小茶壶，几个小茶杯，安置在矮脚几上。玙姑说：
'你到桑家，问扈姑、胜姑能来不能?'苍头诺声去了。"④"红泥炉子"也
即红陶茶炉，茶炉加上水瓶子（煮水器）、茶杯（茶盏）、茶壶正好组成最
核心的茶具。又如清王浚卿《冷眼观》第六回："那床上陈设了一副鸦片烟
具，桌上放着一个红泥火炉，烧了一炉活泼泼的火，煎得那壶茶，犹如翻
江搅海的一般滚透。"⑤"红泥火炉"也为红陶茶炉。

　　除陶瓷外，茶炉较常见的材质还有竹和石。以下两部小说中的茶炉
材质为竹。清钮琇《觚剩》"睐娘"条曰："时暮春初旬，倩娘辟诸女
从，邀睐娘往游……转曲池上小山左侧，憩半峰亭。绿柳数树，红栏三
折，茶以竹炉，棋以石磴。"⑥清解鉴《益智录》"翠玉"条曰："生询
姓氏，对言姓许名寅，纳监而事举业者。竹炉汤沸，以茶当酒，略与倾
谈，心胸顿豁，生甚爱之。"⑦

　　以下两部小说中的茶炉材质为石。清香婴居士《麹头陀传》第三十
五回："（提点）同济公走出山前，却见一个石洞……却是巉岩怪石，
巨壑危坡，绝无一椽茅屋。止见石床石磴，石锅石灶而已。少时，一个

　　① （清）曹雪芹、无名氏：《红楼梦》第17回，人民文学出版社2008年版，第222页。
　　② （清）蒲松龄：《（全本新注）聊斋志异》卷8，人民文学出版社2020年版，第
1185页。
　　③ （清）诞叟：《㭎杌萃编》第15回，上海古籍出版社1997年版，第151页。
　　④ （清）刘鹗：《老残游记》第10回，人民文学出版社1982年版，第111页。
　　⑤ （清）王浚卿：《冷眼观》第6回，时代文艺出版社2001年版，第59页。
　　⑥ （清）钮琇：《觚剩》卷3，上海古籍出版社1986年版，第53页。
　　⑦ （清）解鉴：《益智录》卷5，人民文学出版社1999年版，第121页。

猿猴捧出两盏香茶，既而取出纸笔，摆在石几之上。"①清惜红居士《李公案奇闻》第三回："李公走进团瓢一看，并无桌椅，地上铺着一张棕垫，壁上挂一个葫芦，西壁下一个石炉，炭火通红，煎茶初熟。道士让李公坐定，便亲将葫芦取下，探手进去，取出两只茶杯，就炉上提壶斟茶奉上。"②

二 小说中的清代陶瓷煮水器

清代小说中的煮水器最常被称为铛、铫，有时也被称为瓶、吊子、壶和锅等。

煮水器最常被称为铛。下举数例。清钮琇《觚剩》"桃核舫"条曰："舫首童子一，旁置茶铛，童子平头短襦，右手执扇，伛而飏火。"③清李绿园《歧路灯》第十四回："（王中）请的是娄潜斋、孔耘轩、程嵩淑、张类村、苏霖臣，连王春宇、侯冠玉七位尊客。到请之日，打扫碧草轩，摆列桌椅，茶铛，酒炉。"④清蒲松龄《聊斋志异》"鸽异"条曰："灵隐寺僧某以茶得名，铛臼皆精。然所蓄茶有数等，恒视客之贵贱以为烹献"。⑤清宣鼎《夜雨秋灯录》"沉香街"条曰："一美女子凭栏，顾之微笑……（金不换）遂入院。女笑迓之，肃入己之绣阁，别有洞天，茶铛沸鼎……弦索互弄，铮铮然。"⑥清魏文中《绣云阁》第三回："三缄……一日心忽不乐，呼春童小仆，偕彼游园玩赏，以遣愁怀。春童闻呼，遂携茶铛，步履相随。"⑦

煮水器也常被称为铫。清惜红居士《李公案奇闻》第二十四回："李公用过早膳，换了衣服，吩咐厨房自备茶铫食盒。带着张荣，点了一名招房，一名刑房，两名皂役及门吏仵作……一同出城，下乡相验。"⑧清文

① （清）香婴居士：《麴头陀传》第35回，《中华善本珍藏文库》第3辑卷上，中国致公出版社2001年版，第192—193页。

② （清）惜红居士：《李公案奇闻》第3回，中国戏剧出版社1991年版，第10页。

③ （清）钮琇：《觚剩》卷3，上海古籍出版社1986年版，第246页。

④ （清）李绿园：《歧路灯》第14回，中州古籍出版社1998年版，第115页。

⑤ （清）蒲松龄：《（全本新注）聊斋志异》卷6，人民文学出版社2020年版，第919页。

⑥ （清）宣鼎：《夜雨秋灯录》续集卷2，齐鲁书社2004年版，第116页。

⑦ （清）魏文中：《绣云阁》第3回，中国文联出版社1998年版，第15页。

⑧ （清）惜红居士：《李公案奇闻》第24回，中国戏剧出版社1991年版，第95页。

康《儿女英雄传》第三十四回："（篮子）底下放着的便是饭碗、茶盅，又是一分匙箸筒儿，合铜锅、铫子、蜡签儿、蜡剪儿、风炉儿、板凳儿、钉子锤子这类，都经太太预先打点了个妥当。"①清韩邦庆《海上花列传》第二回："说时，那半老娘姨已把烟盒放在烟盘里，点了烟灯，冲了茶碗，仍提铫子下楼自去。……秀宝即请小村榻上用烟，小村便去躺下吸起来。外场提水铫子来冲茶。"②《海上花列传》第三回："阿金没得说，取茶碗，撮茶叶；自去客堂里坐着哭。接着阿德保提水铫子进房，双珠道：'耐为啥打俚嗄？'"③清吴趼人《新石头记》第七回："原来是前几年新出，不用灯心点洋油的炉子。薛蟠如法点着，叫焙茗拿铫子取水炖上。不一会儿水开了，泡起茶来。"④

煮水器也被称为壶。如清文康《儿女英雄传》第四回："这个当儿，恰好那跑堂儿的提了开水壶来沏茶，公子便自己起来倒了一碗，放在桌子上晾着。"⑤《儿女英雄传》第三十七回："只见华嬷嬷从他家里提了一壶开水，怀里又抱着个卤壶，那只手还掐着一摞茶碗茶盘儿进来。……却说张老让他三个坐下，便高声叫道：'大舅妈，拿开壶来！'"⑥所谓"开壶"就是将水烧开的煮水器。清儒林医隐《医界镜》第二回："随又呼家人将蒸水泡的龙井细茶拿来，仲英道：'水还有真假吗？'封翁道：'不是真水，乃将水放到蒸壶内，如烧酒的一般，取下的露名为蒸水……蒸过的露水，灰石质及微生物已消化净尽，服之大有益于卫生呢。'"⑦引文中"蒸壶"是一种使水蒸发从而排除杂质的装置，算是一种特殊的煮水器。

煮水器有时也被称为瓶、吊子和锅等。如清刘鹗《老残游记》第十回中的煮水器是瓶："苍头进前，取水瓶，将茶壶注满，将清水注入茶

① （清）文康：《儿女英雄传》第 34 回，崇文书局 2015 年版，第 408 页。
② （清）韩邦庆：《海上花列传》第 2 回，上海古籍出版社 1994 年版，第 9 页。
③ （清）韩邦庆：《海上花列传》第 3 回，上海古籍出版社 1994 年版，第 14 页。
④ （清）吴趼人：《新石头记》第 7 回，内蒙古人民出版社 2016 年版，第 34 页。
⑤ （清）文康：《儿女英雄传》第 4 回，崇文书局 2015 年版，第 35 页。
⑥ （清）文康：《儿女英雄传》第 37 回，崇文书局 2015 年版，第 455 页。
⑦ （清）儒林医隐：《医界镜》第 2 回，《中国近代孤本小说精品大系》，内蒙古人民出版社 1998 年版，第 20 页。

瓶，即退出去。玙姑取了两个盏子，各敬了茶。"①清曹雪芹《红楼梦》
第五十四回中的煮水器是吊子："正说着，可巧见一个老婆子提着一壶
滚水走来。小丫头便说：'好奶奶，过来给我倒上些。'那婆子道：'哥
哥儿，这是老太太泡茶的，劝你走了舀去罢，那里就走大了脚。'秋纹
道：'凭你是谁的，你不给？我管把老太太茶吊子倒了洗手。'"②清石
玉昆《三侠五义》第九十一回中的煮水器是锅："李氏又寻找茶叶烧了
开水，将茶叶放在锅内，然后用瓢和弄个不了，方拿过碗来，擦抹净
了，吹开沫子，舀了半碗，擦了碗边，递与牡丹道：'我儿喝点热水，
暖暖寒气。'"③

　　清代小说中煮水器最常见的材质是陶瓷。如以下两例中将煮水器称
为瓷（磁）瓶，也即陶瓷材质之瓶。清佚名《刘墉传奇》第七十七回：
"净和尚中了朱文铁尺，是'吧叉'的一声不是？净和尚往前一扑，栽
倒在地，是'咕咚'的一声不是？两只手又一扳地下的高桌，把那些
个盖碗咧、茶盘咧、瓷瓶咧这些东西都掉在地下咧，是'哗啦'的一
声不是？所以，才这么一路乱响。"清魏秀仁《花月痕》第二十六回：
"香雪向铜炉内添些兽炭。荷生高兴，教红豆掬了一铜盆的雪，取个磁
瓶，和采秋向炉上亲烹起茶来。采秋吟道：'羊羔锦帐应粗俗，自掬冰
泉煮石茶。'"④

　　以下几部小说中的"沙吊""沙壶""沙瓶""沙罐"和"瓦罐"
皆为陶质煮水器。如清曹雪芹《红楼梦》第七十七回称陶质煮水器为
"黑沙吊子""沙壶"："宝玉听说，忙拭泪问：'茶在哪里？'晴雯道：
'那炉台上就是。'宝玉看时，虽有个黑沙吊子，却不像个茶壶。只得
桌上去拿了一个碗，也甚大甚粗，不像个茶碗，未到手内，先就闻得油
膻之气。宝玉只得拿了来，先拿些水洗了两次，复又用水汕过，方提起
沙壶斟了半碗。"⑤宝玉拿起的黑沙吊子（黑陶煮水器）和沙壶应是同
一物，此物既做煮水器，又兼为泡茶的茶壶，从文意来看做工粗糙设计

　　① （清）刘鹗：《老残游记》第10回，人民文学出版社1982年版，第113页。
　　② （清）曹雪芹、无名氏：《红楼梦》第54回，人民文学出版社2008年版，第735页。
　　③ （清）石玉昆：《三侠五义》第91回，人民文学出版社2001年版，第667—668页。
　　④ （清）魏秀仁：《花月痕》第26回，齐鲁书社2008年版，第160页。
　　⑤ （清）曹雪芹、无名氏：《红楼梦》第77回，人民文学出版社2008年版，第1085页。

上有些不伦不类。

清刘鹗《老残游记》第九回中的陶质煮水器是"沙瓶"："茶叶也无甚出奇，不过本山上出的野茶，所以味是厚的。却亏了这水，是汲的东山顶上的泉。泉水的味，愈高愈美。又是用松花作柴，沙瓶煎的。三合其美，所以好了。"①

清吴趼人《恨海》第四回中的陶质煮水器是"沙罐"："（棣华）便进去在桌上取一个碗出来。先洗干净了，取了一碗水，舀在沙罐里。又没有小炉子，寻了许久，在树叶堆里寻了出来。这沙罐没盖，便拿一个碗来盖了。抓一把树枝、树叶，生起火来。不一会儿，水开了。"②

清宣鼎《夜雨秋灯录》"陬邑官亲"条中的陶质煮水器是"沙瓯"："茶用兰芽雪瑞，本系北产，气香味厚，色亦清洌，用沙瓯烹熟。"③

清都门贪梦道人《永庆升平后传》第三回中的"沙锅"虽然是炖着肉或盛着饭，但应该同时也可以用来煮水。"马梦太蹑足潜踪，走至临近，往里一看，屋内南边是，地下一张八仙桌，桌子上一盏灯，地下一个炭火炉子，上有一个带盖的沙锅，炖着一锅羊肉，八仙桌上有一把大磁茶壶，两个茶碗，一沙锅白米饭。"④

惜阴堂主人：《二度梅》第十七回中的陶质煮水器是"瓦罐"："词云：'……是非莫与他人议，已过还须己自裁。瓦罐红炉茶正熟，纸窗白处月初来。……'"⑤

除陶瓷外，也有煮水器的材质为铜、石等。如清李绿园《歧路灯》第一〇五回："这宗幕友，是最难处置的……得了西席，就不饮煤火茶，不吃柴火饭，炭火煨铜壶，骂厨子，打丑门役，七八个人伺候不下。"⑥"铜壶"即铜质煮水器。清文康《儿女英雄传》第三十八回："众家人服侍老爷下了车，进店房坐下。大家便忙着铺马褥子，解碗包，拿铜旋

① （清）刘鹗：《老残游记》第9回，人民文学出版社1982年版，第104页。
② （清）吴趼人：《恨海》第4回，天津古籍出版社1987年版，第28页。
③ （清）宣鼎：《夜雨秋灯录》三集卷2，齐鲁书社2004年版，第204页。
④ （清）都门贪梦道人：《永庆升平后传》第3回，宝文堂书店1988年版，第17页。
⑤ （清）惜阴堂主人：《二度梅》第17回，上海古籍出版社1994年版，第64页。
⑥ （清）李绿园：《歧路灯》第105回，中州古籍出版社1998年版，第771页。

子，预备老爷擦脸喝茶。"①"铜旋子"也为铜质煮水器。清香婴居士《麴头陀传》第三十五回："止见石床石磴，石锅石灶而已。少时，一个猿猴捧出两盏香茶，既而取出纸笔，摆在石几之上。"②"石锅"即石质煮水器。

三　小说中的清代陶瓷茶盏

清代小说中的茶盏被称为碗、盏、杯、钟、盅和瓯等。

茶盏最常被称为碗。如清李绿园《歧路灯》第四十九回："丁丑摆了两盘上好油酥果品，揩抹了两个茶碗，倾了新泡的茶。二人一边吃着，便商量姜氏事体来。"③清曹雪芹《红楼梦》第三回："右边几上汝窑美人觚——觚内插着时鲜花卉，并茗碗痰盒等物。……椅之两边，也有一对高几，几上茗碗瓶花俱备。其余陈设，自不必细说。"④清惜红居士《李公案奇闻》第二十九回："（妇人）一边说，一边取了个茶碗，向灶上沏上开水，便叫后生递给李公。李公接过茶问道……"⑤清陈栩《泪珠缘》第八回："春妍……便倒碗茶送与婉香面前，说：'小姐不要这样，吃口儿茶，谈谈心罢。'婉香便含着泪，慢慢揭开茶碗，出了一会儿神，便喝了口……宝珠便站起来，慢慢的走出房门。回头见婉香还对着茶碗出神。"⑥清陆士谔《十尾龟》第四回："阿根不觉看呆了。雨生拿起茶碗，觑阿根不防备，早放了点子不知什么在里头，倒出一杯送至阿根面前道：'根兄吃茶。'"⑦

茶盏有时也被称为盏。如清和邦额《夜谭随录》"韩樾子"条曰："妇捺之使坐，小婢沏茗，茗尤香美，一旗一盏，不识何名。……韩顿首谢。秀立回廊下，把茗盏，召韩问曰：'居此几时矣？'"⑧清李汝珍

① （清）文康：《儿女英雄传》第38回，崇文书局2015年版，第481页。

② （清）香婴居士：《麴头陀传》第35回，《中华善本珍藏文库》第3辑卷上，中国致公出版社2001年版，第193页。

③ （清）李绿园：《歧路灯》第49回，中州古籍出版社1998年版，第355页。

④ （清）曹雪芹、无名氏：《红楼梦》第3回，人民文学出版社2008年版，第44页。

⑤ （清）惜红居士：《李公案奇闻》第29回，中国戏剧出版社1991年版，第118页。

⑥ （清）陈栩：《泪珠缘》第8回，黑龙江美术出版社2014年版，第42页。

⑦ （清）陆士谔：《十尾龟》第4回，时代文艺出版社2001年版，第37页。

⑧ （清）和邦额：《夜谭随录》第4回，上海古籍出版社1988年版，第112页。

《镜花缘》第七十九回："成氏夫人因宝云的奶公才从南边带来两瓶'云雾茶'，命人送来给诸位才女各烹一盏。盏内俱现云雾之状。众人看了，莫不称奇。"①清蒲松龄《聊斋志异》"胡四相公"条曰："（张虚一）甫坐，即有镂漆朱盘贮双茗盏，悬目前。各取对饮，吸呖有声，而终不见其人。茶已，继之以酒。"②清石玉昆《小五义》第九十七回："喽兵献上茶来。……徐三爷不管三七二十一，拿上茶来就喝。龙滔、姚猛、史云，也就端起了茶盏。"③

茶盏也被称为杯。清李绿园《歧路灯》第十六回："范姑子捧上茶来，盛公子不接茶杯。……少顷，宝剑拿茶上来，茶杯也是家人皮套带来的。众人喝茶时，也不知是普洱，君山，武彝、阳羡，只觉得异香别味，果然出奇。"④清梁恭辰《北东园笔录》"山阳大狱"条曰："先是伸汉坚不承，一日熬跪倦极，忽乞茶饮，命左右与之，伸汉执茶杯瞪目良久，遂吐实。"⑤清李汝珍《镜花缘》第十八回："正想脱身，那个老者又献两杯茶道：'斗室屈尊，致令大贤受热，殊抱不安。……'二人欠身接过茶杯。"⑥清曹雪芹《红楼梦》第十五回："家下仆妇们将带着行路的茶壶茶杯，十锦屉盒，各样小食端来，凤姐等吃过茶，待他们收拾完毕，便起身上车。"⑦

茶盏也被称为钟或盅。以下三例茶盏被称为钟。清曹雪芹《红楼梦》第七回："迎春的丫鬟司棋与探春的丫鬟待书二人正掀帘子出来，手里都捧着茶钟，周瑞家的便知他们姊妹在一处坐着呢。"⑧清李百川《绿野仙踪》第二回："两人到庭上行礼坐下。龙文问了于冰籍贯，又问了几句下场的话，只呷了两口茶，便将钟儿放下去了。"⑨清韩邦庆

① （清）李汝珍：《镜花缘》第 79 回，岳麓书社 2018 年版，第 415 页。
② （清）蒲松龄：《（全本新注）聊斋志异》卷 4，人民文学出版社 2020 年版，第 617 页。
③ （清）石玉昆：《小五义》第 97 回，华夏出版社 2015 年版，第 391 页。
④ （清）李绿园：《歧路灯》第 16 回，中州古籍出版社 1998 年版，第 130 页。
⑤ （清）梁恭辰：《北东园笔录》初编卷 3，《笔记小说大观》一编第 8 册，新兴书局 1978 年版，第 4759 页。
⑥ （清）李汝珍：《镜花缘》第 18 回，岳麓书社 2018 年版，第 84 页。
⑦ （清）曹雪芹、无名氏：《红楼梦》第 15 回，人民文学出版社 2008 年版，第 195 页。
⑧ （清）曹雪芹、无名氏：《红楼梦》第 7 回，人民文学出版社 2008 年版，第 106 页。
⑨ （清）李百川：《绿野仙踪》第 2 回，浙江人民美术出版社 2017 年版，第 10 页。

《海上花列传》第五十一回："琪官接取茶钟，随手放下，坐于一旁，转身向外。韵叟还要吃茶，连说三遍，琪官只是不动，冷冷答道：'等冠香来筛拨耐吃，倪笨手笨脚陆里会筛茶？'韵叟呵呵一笑，亲身起立，要取茶钟。瑶官含笑近前，代筛递上。"①

以下三例茶盏被称为盅。清李绿园《歧路灯》第二十二回："双庆儿送上茶来，绍闻奉过茶……九娃走上前来，磕下头去……绍闻一手搀起，那九娃就站在绍闻跟前，等着接茶盅。"②清石玉昆《三侠五义》第二十八回："忽听下边说道：'雨前茶泡好了。'茶博士道：'公子爷请先看水牌。小人与那位取茶去。'转身不多时，擎了一壶茶，一个盅子，拿至展爷那边，又应酬了几句。"③清石玉昆《续小五义》第六十五回："山西雁要看里面景致，就蹿上树去，往下一瞧，院子里靠着南墙有两个气死风灯笼、一个八仙桌子、两把椅子，大红的围桌上绣三蓝的花朵，大红椅披。桌子上有一个茶壶，四五个茶盅，一个铜盘子。"④

清代小说中也有时把茶盏称为瓯。如清褚人获《隋唐演义》第四十一回："老者进去，取了一壶茶、几个茶瓯，拉众人去到水亭坐下。"⑤清纪昀《阅微草堂笔记》卷七："有游士借居万柳堂……古器铜器磁器十许，古书册画卷又十许，笔床水注，酒盏茶瓯，纸扇棕拂之类，皆极精致。"⑥清俞达《青楼梦》第十四回："挹香……口中喃喃的念道：'口渴，口渴，惜无茶吃。'爱卿听见，忙携茶瓯进房道：'茶来了。'"⑦

清代小说中的茶盏材质一般为陶瓷，如以下几部小说分别称陶瓷茶盏为磁瓯、瓷瓦、磁盏和磁盅。清李绿园《歧路灯》第七十五回称茶盏为磁瓯："门徒捧茶来，道士斥道：'这样尊客，可是这等磁瓯子及这般茶品待的么？可把昨年游四川时，重庆府带的蒙顶煎来。'"⑧清曹雪芹《红楼梦》第七十六回称打碎了的茶盏为磁瓦："这里众媳妇收拾

① （清）韩邦庆：《海上花列传》第 51 回，上海古籍出版社 1994 年版，第 304 页。
② （清）李绿园：《歧路灯》第 22 回，中州古籍出版社 1998 年版，第 169 页。
③ （清）石玉昆：《三侠五义》第 28 回，人民文学出版社 2001 年版，第 217 页。
④ （清）石玉昆：《续小五义》第 65 回，华夏出版社 2016 年版，第 255 页。
⑤ （清）褚人获：《隋唐演义》第 41 回，齐鲁书社 1995 年版，第 253 页。
⑥ （清）纪昀：《阅微草堂笔记》卷 7，上海古籍出版社 2010 年版，第 108—109 页。
⑦ （清）俞达：《青楼梦》第 14 回，华夏出版社 2014 年版，第 80 页。
⑧ （清）李绿园：《歧路灯》第 75 回，中州古籍出版社 1998 年版，第 566 页。

杯盘碗盏时，却少了个细茶杯，各处寻觅不见，又问众人：'必是谁失手打了。撂在那里，告诉我拿了磁瓦去交收是证见，不然又说偷起来。'①清尹湛纳希《一层楼》第十三回称茶盏为磁盏："一时，众人都到亭上来，只见栏杆外放着两张条桌，上面放着茶杯、磁盏、各色托盘等物，那边有几个丫头扇火烹茶，这边又有几个丫头在风炉内燃火暖酒。"②清黄小配《廿载繁华梦》第十八回将陶瓷茶盏称为磁盅："忽见二房的小丫环小柳，从内里转出来，手拿着一折盅茶。……恰当转角时，与马氏打个照面，把那折盅茶倒在地上，磁盅也打得粉碎。"③

前代瓷窑烧造的精美陶瓷被称为古窑、旧窑、古瓷和旧瓷等。如清尹湛纳希《一层楼》第四回出现"古窑茶盅"，即古代瓷窑烧造的茶盏："正堂内摆了筵席，各坐旁边，皆设一小几……又在洋瓷小托盘内摆了各种古窑茶盅。各色花瓶中插着岁寒三友、玉棠、香桂等新鲜花朵。"④又如清曹雪芹《红楼梦》第五十三回称茶盏为"旧窑茶杯"，也即前代瓷窑茶盏："这边贾母花厅之上共摆了十来席。每一席旁边设一几，几上设炉瓶三事……又有小洋漆茶盘，内放着旧窑茶杯并十锦小茶吊，里面泡着上等名茶。"⑤又如清松云氏《英云梦传》第十三回出现"古瓷盅子"，即古代流传下来的陶瓷茶盏："只见里面就走出一个小童，笑嘻嘻的手提着白铜茶壶一把，古瓷盅子一只，走近前来，斟杯茶递上道：'王老爷请茶。'"⑥再如清刘鹗《老残游记》第九回出现"旧瓷茶碗"，即古代传承下来的陶瓷茶盏："话言未了，苍头送上茶来，是两个旧瓷茶碗，淡绿色的茶，才放在桌上，清香已竟扑鼻。"⑦

清李绿园《歧路灯》第七十五回称茶盏为"景德俗磁"，也即景德镇生产的瓷器："蔡湘奉上茶来，三杯分献。绍闻道：'六安近产，景德俗磁，惶愧，惶愧。'"⑧景德镇是清代的瓷业生产中心。

① （清）曹雪芹、无名氏：《红楼梦》第76回，人民文学出版社2008年版，第1060页。
② （清）尹湛纳希：《一层楼》第13回，内蒙古人民出版社2010年版，第113页。
③ （清）黄小配：《廿载繁华梦》第18回，上海古籍出版社1997年版，第89页。
④ （清）尹湛纳希：《一层楼》第4回，内蒙古人民出版社2010年版，第27页。
⑤ （清）曹雪芹、无名氏：《红楼梦》第53回，人民文学出版社2008年版，第727页。
⑥ （清）松云氏：《（绘图）英云梦传》第13回，山西人民出版社1989年版，第242页。
⑦ （清）刘鹗：《老残游记》第9回，人民文学出版社1982年版，第104页。
⑧ （清）李绿园：《歧路灯》第75回，中州古籍出版社1998年版，第567页。

清代茶盏主流为白瓷，也有青瓷、黄瓷、黑瓷和红瓷等。

白瓷茶盏最为常见。如以下两部小说中的茶盏皆为白瓷。清郭广瑞《永庆升平前传》第六回："方至后堂，见西边有八仙桌一张，一边有几凳一个，上边放有磁茶壶一把，两个细白磁茶盅儿。"①清竹溪山人《粉妆楼》第十三回："只听得外面脚步响，走进一个小小的梅香，约有十二三岁，手中托一个小小的金漆茶盘，盘中放了一白磁的盖碗，碗内泡了一碗香茶。"②

以下几部小说中的茶盏为官窑所产白瓷。清代官窑指的是清代朝廷在景德镇所设的为宫廷烧造瓷器的瓷窑。清遽园《负曝闲谈》第二十八回："跟兔早把紫檀茶盘托了茶来，是净白的官窑。汪老二揭开盖，碧绿的茶叶，汪老二是杭州人，知道是大叶龙井，很难得的。细细的品了一回，又问：'这水是什么水？'跟兔说：'这是玉泉的泉水。'"③"净白的官窑"也即官窑烧造的白瓷茶盏。清曹雪芹《红楼梦》第四十一回："当下贾母等吃过茶，又带了刘姥姥至栊翠庵来。……妙玉听了，忙去烹了茶来。……贾母便吃了半盏，便笑着递与刘姥姥说：'你尝尝这个茶。'……然后众人都是一色官窑脱胎填白盖碗。"④茶盏被称为"官窑脱胎填白盖碗"，"官窑"指的是茶盏是官窑烧造的，质量上乘精细，"脱胎"是一种陶瓷工艺，盏壁极薄半透明，像是脱去了胎体一样，"填白"也称为"甜白"，白色宜人如甜一般，也有说法是白色类似白糖故名。清无名子《九云记》第三十一回："说些闲话之际，兰阳但见那老妈、丫鬟们在窗外纷纷忙乱，也有酌水的，也有扇炉的，也有采茶的，也有涤杯的，不多时将茶泡了上来。……又有两只绿玉斗，又有一色的官窑脱胎填白盖几个。"⑤此段文字有关饮茶的描写是模仿《红楼梦》，将茶盏称为"官窑脱胎填白盖"，"盖"是指盖碗。

清韵清女史吕逸《返生香》第四回中的白瓷茶盏被称为"宣白磁

① （清）郭广瑞：《永庆升平前传》第6回，宝文堂书店1988年版，第31页。
② （清）竹溪山人：《粉妆楼》第13回，上海古籍出版社1986年版，第38页。
③ （清）遽园：《负曝闲谈》第28回，《负曝闲谈·市声》，华夏出版社2013年版，第124页。
④ （清）曹雪芹、无名氏：《红楼梦》第41回，人民文学出版社2008年版，第551页。
⑤ （清）无名子：《九云记》第31回，江苏古籍出版社1994年版，第267页。

杯":"丹初燃炭于炉,挥以小扇。……丹初试茗已,选宣白磁杯,满斟进之曰:'饮此足以解醒。'"①明宣德年间的官窑被称为宣窑,"宣白磁杯"是指宣窑烧造的精美白瓷茶盏,清代所谓的宣窑白瓷一般是仿制的。

清曾朴《孽海花》第三十回中的白瓷茶盏被称为"粉定茶杯",也即定窑款式的白瓷茶盏,清代定窑茶盏一般是仿制的:"赵家的忙着去预备茶水,捧上一只粉定茶杯,杯内满盛着绿沉沉新泡的碧螺春。"②

除白瓷外,清代小说中的茶盏还有青瓷、黑瓷和黄瓷等。

以下两部小说中的茶盏是青瓷。清尹湛纳希《一层楼》第二十一回:"西边放着藏书的铁梨木长橱,上边摆了古皿茶具之类。璞玉随手拿起一两件看,都是真正汝窑细瓷的,况其托盘都是海棠、梅花式样的各色玻璃做的,精美异常。只因春日天气,橱上落了些细尘。"③"汝窑细瓷"是指宋代汝窑烧造的瓷器,属于青瓷,清代的所谓汝窑瓷器多为仿制。清德龄《御香缥缈录》第二十九回:"靠近这炉子的一张桌子上,安着一柄小小的玉碗,有一个金制的托衬着;特地从(慈禧)太后自己常用的几副茶具内挑出来的。以备盛着药给伊老人家去喝。在这同一张桌子上,远远地离着那玉碗,另有四柄白色或蓝色的磁杯,很齐整地排列着。"④"白色或蓝色的磁杯"是指白瓷或青瓷茶盏。

以下两部小说中的茶盏是黄瓷。清遁园《负曝闲谈》第二回:"足足等了一个多时辰,才见沈老爷捧着一把紫砂茶壶,一个黄砂碗,把酱油颜色一般的茶斟上一杯,连说:'怠慢得很。'"⑤清石玉昆《小五义》第六十五回:"过卖吓的是浑身乱抖,说:'……我说外头是门口,外头西边有个绿瓷缸,瓷缸上有块板,板上头有个黄砂碗,拿起来就喝,也不用给钱。谁叫你拿起人家的茶来喝?人家岂有不说的道理?'"⑥黄砂碗是一种瓷质粗糙的茶碗,呈黄色,故称。

① (清)韵清女史吕逸:《返生香》第4回,上海竞智园书馆1931年版,第16—17页。
② (清)曾朴:《孽海花》第30回,上海古籍出版社2005年版,第235页。
③ (清)尹湛纳希:《一层楼》第21回,内蒙古人民出版社2010年版,第198页。
④ (清)德龄:《御香缥缈录》第29回,珠海出版社1994年版,第300页。
⑤ (清)遁园:《负曝闲谈》第2回,《负曝闲谈·市声》,华夏出版社2013年版,第15页。
⑥ (清)石玉昆:《小五义》第65回,华夏出版社2015年版,第252页。

清佚名《绿牡丹》第五十回中的茶盏是黑瓷："桌上搁了一个粗瓷缸，缸内盛了满满的一缸凉茶。缸边有三个黑窑碗，内盛着三碗凉茶。余谦看光景是施茶庵子。"①

清代茶盏在器型方面特别值得关注的是盖碗的普及。盖碗在器型设计上是上置盖，下带托，盖是用于保温防尘，也有利于保存香气，还可饮茶时拨去茶叶，托的作用主要是防烫。

在清代小说中，盖碗已经极为常见。如清曹雪芹《红楼梦》第七十二回："贾琏忙也立身说道：'好姐姐，再坐一坐，兄弟还有事相求。'说着便骂小丫头：'怎么不沏好茶来！快拿干净盖碗，把昨儿进上的新茶沏一碗来。'"②清李绿园《歧路灯》第六十一回："师徒离轩，出至胡同口，绍闻陪的上了车。德喜将暖壶细茶，皮套盖碗，以及点心果品，俱安置车上。"③盖碗带有皮套，是为了携带的便利。清石玉昆《三侠五义》第八十二回："早有禁子郝头儿接下差使，领艾虎到了监中单间屋里，道：'少爷，你就这里坐吧。待我取茶去。'少时取了新泡的盖碗茶来。"④清佚名《刘公案》第七十七回："（净和尚）两只手又一扳地下的高桌，把那些个盖碗咧、茶盘咧、瓷瓶咧这些东西都掉在地下咧，是'哗啦'的一声不是？"⑤清韩邦庆《海上花列传》第二十七回："诸三姐送上一盖碗茶，又取一只玻璃高脚盆子，揩抹干净，向床下瓦坛内捞了一把西瓜子，授与诸十全。"⑥

盖碗有时也被称为盖钟或盖杯。如清曹雪芹《红楼梦》第六回中的盖碗被称为盖钟："平儿站在炕沿边，捧着小小的一个填漆茶盘，盘内一个小盖钟。凤姐也不接茶，也不抬头，只管拨手炉内的灰。"⑦清邗上蒙人《风月梦》第五回中的盖碗被称为盖杯："和尚谢过，邀请众人到厅上坐下，道人泡了盖杯茶，捧在各人面前，又有卖水烟的上来，装

① （清）无名氏：《绿牡丹》第50回，中国戏剧出版社2000年版，第147页。
② （清）曹雪芹、无名氏：《红楼梦》第72回，人民文学出版社2008年版，第997页。
③ （清）李绿园：《歧路灯》第61回，中州古籍出版社1998年版，第443页。
④ （清）石玉昆：《三侠五义》第82回，人民文学出版社2001年版，第603页。
⑤ （清）佚名：《刘公案》第77回，江西美术出版社2018年版，第341页。
⑥ （清）韩邦庆：《海上花列传》第27回，上海古籍出版社1994年版，第161页。
⑦ （清）曹雪芹、无名氏：《红楼梦》第6回，人民文学出版社2008年版，第98页。

了水烟。"①

盖碗之盖是茶盏十分重要的组成部分，所以清代小说中涉及茶盏时常会提及盖。如清文康《儿女英雄传》第三十七回："张老端过茶来，公子……端起来要喝，无奈那茶碗是个斗口儿的，盖着盖儿，再也喝不到嘴里。无法，揭开盖儿，见那茶叶泡的岗尖的，待好宣腾到碗外头来了。"②清佚名《林公案》第三十五回："且说茶棚子里有两个特别爱喝水的茶客，店伙计刚正替他们冲过开水……哪知隔不多时，那两个渴死鬼，又在那里碰碗盖催开水了。店伙计心中发恨，只做不曾听得，不去理会他们。不道那二人不问情由，只把茶碗盖当当价碰个不住，再不理会时，茶碗一定难保。"③清佚名《杀子报》第二回："那妇人奉上茶来，碗盖一开，一阵清香，却是武夷毛尖，连忙端起茶杯，呷了一口。"④清李伯元《官场现形记》第四十四回："前任移交下来，一些是五只吃茶的盖碗，内中有一只没有盖子。这边点收的时候，那个跟班的一个不当心，又跌碎了一只盖子。无奈这跟班的又想自己讨好，不肯说是跌破了，见了老爷，只推头说是前任只交过来三只有盖子的，以为一只茶碗盖子为价有限。"⑤

茶盏之托是配合茶盏使用的主要器具，主要作用是饮茶时防烫。清代小说中常出现茶托。如清佚名《走马春秋》第三回："袁达领命，用一个金角炉，炉中焚香，放在殿上，斟上两杯茶，放在茶托内，即请殿下捧茶。"⑥清佚名《施公案》第四百七十回："天霸与人杰……正说之间，忽见花园东首有个船厅，厅旁有石桥，石桥那面，见了两个十数岁的孩童，一人提着个灯笼，一人端了个茶托。"⑦清石玉昆《三侠五义》第七十八回："白福端着茶，纳闷道：'这是什么朋友呢？给他端了茶来，他又走了。我这是什么差使呢？'白玉堂已会其意，便道：'将茶

① （清）邗上蒙人：《风月梦》第5回，山西人民出版社1993年版，第46页。
② （清）文康：《儿女英雄传》第37回，崇文书局2015年版，第457页。
③ （清）佚名：《林公案》第35回，三秦出版社1998年版，第200页。
④ （清）佚名：《杀子报》第2回，《清风闸·杀子报》，群众出版社2003年版，第166页。
⑤ （清）李伯元：《官场现形记》第44回，吉林大学出版社2011年版，第310页。
⑥ （清）佚名：《走马春秋》第3回，《万仙斗法全传》，巴蜀书社1989年版，第541页。
⑦ （清）佚名：《施公案》第470回，华夏出版社1994年版，第1045页。

放下，取个灯笼来。'白福放下茶托，回身取了灯笼。"①

　　配合茶盏之托常被设计成船的形状，所以也常被称为茶船。如题名明李春芳实为清佚名所撰的《海公案·海公大红袍全传》第二十八回："复把一盏放在滚水之内煮至百滚，那盏儿自然是滚热的。烹上了茶，却不用茶船，就放在茶盘之上。待他来拿的时候，必然烫着了手。"②清李汝珍《镜花缘》第八十四回也提及了"茶船"："器物：便面、茶船。"③便面是宴会用来遮面之物，茶船即为船形茶托。清佚名《听月楼》第十一回："只见远远来了一个绝美丫环，捧着一盘船茶，冉冉而来。宣公子不知这美婢捧茶往何处去。此刻口渴忘情，忍不住叫声：'姐姐！将手内这一杯茶见赐与小生，以解渴烦罢。'那美婢……把脸沉下来道：'相公们在花园游玩，自有书僮伺候送茶。婢子这杯船茶送与宝珠小姐吃的……'"④所谓船茶也即以船形茶托所托之茶。

　　茶托材质多为陶瓷，但亦有其他材质。如清李伯元《官场现形记》第四十四回中的茶托为锡质的："（申守尧）一见端茶送客，正想赶着出来，以便夸示同僚。岂知那茶碗托子是没有底的，凑巧他那碗茶又是才泡的开水滚烫，连锡托子都烫热了，他见制台端茶，忙将两手把碗连托子举起，不觉烫了一下。"⑤清坑余生《续济公传》第一百九十三回中的茶托为银："尽里一个描金朱漆茶洗，两边八只银托瓷盖碗，中间一对玉杯，两双镶金牙筷，当窗一对一尺多高的银台，插了两校龙凤彩烛，挂了四张六角绣花宫灯。"⑥

　　在器型设计上清代有一种折腰的茶盏，被称为折盅。如清文康《儿女英雄传》第十四回："早有两个小小子……又去端出一个紫漆木盘，上面托着两盖碗沏茶，余外两个折盅，还提着一壶开水。"⑦清黄小配《廿载繁华梦》第九回："马氏……说罢，拿了那折盅茶，正要往春桂

　　① （清）石玉昆：《三侠五义》第78回，人民文学出版社2001年版，第576页。

　　② （清）佚名：《海公案·海公大红袍全传》第28回，北方文艺出版社2013年版，第227页。

　　③ （清）李汝珍：《镜花缘》第84回，岳麓书社2018年版，第440页。

　　④ （清）佚名：《听月楼》第11回，吉林文史出版社1997年版，第54页。

　　⑤ （清）李伯元：《官场现形记》第44回，吉林大学出版社2011年版，第308页。

　　⑥ （清）坑余生：《续济公传》第193回，岳麓书社1998年版，第822页。

　　⑦ （清）文康：《儿女英雄传》第14回，崇文书局2015年版，第138页。

打过来，早有丫环宝蝉拦住。那瑞香、小菱和梳佣银姐，又上前相劝，马氏才把这折盅茶复放下。"①《廿载繁华梦》第十八回："忽见二房的小丫环小柳，从内里转出来，手拿着一折盅茶。东跑得快，恰当转角时，与马氏打个照面，把那折盅茶倒在地上，磁盅也打得粉碎。"②

清曾朴《孽海花》第二回中的"瓜楞茶碗"在器型设计上应是一种盏壁呈瓜棱形的茶盏："那胜芝听着这班少年谈得高兴，不觉也忍不住，一头拿着只瓜楞茶碗，连茶盘托起，往口边送……"③

在茶盏的纹饰工艺设计方面，清代小说常出现五彩，五彩是一种多彩的釉上彩陶瓷工艺，颜色有红、黄、绿、蓝、黑和紫等。如曹雪芹《红楼梦》第四十一回："只见妙玉亲自捧了一个海棠花式雕漆填金云龙献寿的小茶盘，里面放一个成窑五彩小盖钟，捧与贾母。……然后众人都是一色官窑脱胎填白盖碗。"④成窑五彩小盖钟是明成化年间景德镇官窑烧造的五彩工艺盖碗，十分名贵，十分难得，故妙玉泡茶献给贾母，有奉承之意，而"官窑脱胎填白盖碗"虽也珍贵，但为景德镇官窑当代所产，远不如成窑茶盏难得，故递给众人。清无名子《九云记》第三十一回中的描写是模仿《红楼梦》："春娘亲自捧了两个海棠花式雕漆填金云龙献寿的小茶盘，里面放着成窑五彩小盖钟，斟上两钟，分头捧上两公主跟前……又有两只绿玉斗，又有一色的官窑脱胎填白盖几个。各人面前斟了海内，分上来。"⑤

清邗上蒙人《风月梦》也涉及五彩茶盏。《风月梦》第二回："只见又有些拎着跌博篮子的，那篮内是些五彩淡描磁器、洋绢汗巾、顺袋钞马、荷包扇套、骨牌象棋、春宫烟盒等物，站在魏璧旁边，拱着魏璧跌成，魏璧在那篮子内拣了四个五彩人物、细磁茶碗，讲定了三百八十文一关。"⑥跌博是赌博之意，引文中的茶盏纹饰设计是五彩人物。《风月梦》第七回："凤林邀请贾铭坐下，喊老妈烹了一壶浓茶来，亲自取

① （清）黄小配：《廿载繁华梦》第 9 回，上海古籍出版社 1997 年版，第 43 页。
② （清）黄小配：《廿载繁华梦》第 18 回，上海古籍出版社 1997 年版，第 89 页。
③ （清）曾朴：《孽海花》第 2 回，上海古籍出版社 2005 年版，第 5 页。
④ （清）曹雪芹、无名氏：《红楼梦》第 41 回，人民文学出版社 2008 年版，第 551 页。
⑤ （清）无名子：《九云记》第 31 回，江苏古籍出版社 1994 年版，第 267 页。
⑥ （清）邗上蒙人：《风月梦》第 2 回，山西人民出版社 1993 年版，第 16 页。

了一个五彩细磁茶缸，斟了大半茶缸子恭敬贾铭。"①五彩细磁茶缸也即制作精细的五彩茶盏。

　　清曾朴《孽海花》中也出现有关五彩茶盏的内容。《孽海花》第十回："回头一看，却正是他夫人坐在那桌子旁边一把矮椅上，桌上却摆着十几个康熙五彩的鸡缸杯，几把紫砂的龚春名壶，壶中满贮着无锡惠山的第一名泉，泉中沉着几撮武夷山的香茗。"② 所谓"康熙五彩的鸡缸杯"，是康熙年间景德镇官窑烧造的五彩茶盏，之所以称为鸡缸杯，是因为上面绘有鸡的纹饰，一般为公鸡、母鸡和一群小鸡，鸡谐音吉，代表吉祥，也反映了对多子多福和生育的追求。又如《孽海花》第三十回："两人坐在中央放的一张雕漆百龄小圆桌上，一般的四个鼓墩，都罩着银地红花的锦垫，桌上摆着一盘精巧糖果，一双康熙五彩的茶缸。"③

　　清郭广瑞《永庆升平前传》第三十六回中茶盏的纹饰是青花，青花是一种蓝色绘图的釉下彩陶瓷工艺。"一个伶牙俐齿的童子，挽着漂白袖口，手拿海棠花的铜茶盘，内放着青花白的细磁茶碗，与广太倒过一碗茶来。"④青花瓷本来在明清时期十分普及，但在清代小说中并不常见，可能的原因是青花太过常见，司空见惯，小说作者没有有意识地写入作品之中。

　　清文康《儿女英雄传》第十五回中茶盏的纹饰是御制诗："一时，褚一官便用那个漆木盘儿又端上三碗茶来。老头子一见，又不愿意了，说：'姑爷，你瞧，怎么使这家伙给二叔倒茶？露着咱们太不是敬客的礼了！有前日那个九江客人给我的那御制诗盖碗儿，说那上头是当今佛爷作的诗，还有苏州总运二府送的那个什么蔓生壶，合咱们得的那雨前春茶，你都拿出他来。'"⑤清代官窑确实烧造过带有御制诗的茶盏。带有御制诗的官窑茶盏，陈曼生设计制作的紫砂壶都十分名贵难得，表现了对客人的尊重。《儿女英雄传》小说中的时代背景是清康熙雍正年

　　① （清）邗上蒙人：《风月梦》第 7 回，山西人民出版社 1993 年版，第 73 页。
　　② （清）曾朴：《孽海花》第 10 回，上海古籍出版社 2005 年版，第 66—67 页。
　　③ （清）曾朴：《孽海花》第 30 回，上海古籍出版社 2005 年版，第 236 页。
　　④ （清）郭广瑞：《永庆升平前传》第 36 回，宝文堂书店 1988 年版，第 200 页。
　　⑤ （清）文康：《儿女英雄传》第 15 回，崇文书局 2015 年版，第 145 页。

间，茶盏上的诗可能是雍正帝所作。

清代小说中描绘的最珍贵、高品质的茶盏毫无疑问是景德镇官窑烧造的茶盏，有利于烘托豪华、富贵的气息。如清郭广瑞《永庆升平前传》第三十七回："后面站着两个小童，年在十五六岁，面红齿白，十分伶俐，给那人打扇。桌上放着官窑盖碗、赤金茶盘，放着碧绿翡翠烟壶，漂白羊脂玉烟碟。旁边有两个水桶，内有南北鲜果。"①清遽园《负曝闲谈》第二十一回："田雁门举目一看，那舱可以摆得下四席酒，就和人家的厅屋一般，四壁俱镶嵌着紫檀红木，雕刻就的山水人物翎毛花卉，无不栩栩如生。一切茶酒的器皿都是上等官窑，与上海窑子里残缺不全的碗盏，便有天渊之别了。"②以上两部小说中官窑茶盏的出现皆衬托了豪华的气息。

茶盏设计得精美，在清代小说中被形容为"精细"或"细"。如清佚名《绿牡丹》第二十三回："船家又送进一大壶上好细茶来，两个精细茶杯。"③清曹雪芹《红楼梦》第七十六回："这里众媳妇收拾杯盘碗盏时，却少了个细茶杯，各处寻觅不见，又问众人：'必是谁失手打了。搁在那里，告诉我拿了磁瓦去交收是证见，不然又说偷起来。'"④正是因为是精美价昂的茶盏，才怀疑有可能被偷去了，要交出碎瓷为证据。

官窑精美茶盏甚至可值银一千两。清佚名《海公案》第二十八回描绘宫廷中太子设计故意让奸臣严嵩摔倒，导致严嵩将手持的茶盏打碎，太子扯严嵩到皇帝前告状，"太子奏道：'……严嵩竟敢把臣的茶盏当面打掷得粉碎，欺藐殊甚。……想相国欺臣，就是目无君上，乞陛下公断。'帝闻奏，向严嵩道：'太子好意相延，进宫讲书，你何故擅把御用的茶盏掷打，是何道理？这就有罪不小了，你可知否？'……帝道：'我儿，你却要他赔还多少？'太子道：'臣只要他赔一千两就是。'帝便宣谕道：'相国，你不合误打碎了御盏。今着你赔还银子一千两，明

① （清）郭广瑞：《永庆升平前传》第37回，宝文堂书店1988年版，第201页。

② （清）遽园：《负曝闲谈》第21回，《负曝闲谈·市声》，华夏出版社2013年版，第94页。

③ （清）无名氏：《绿牡丹》第23回，中国戏剧出版社2000年版，第68页。

④ （清）曹雪芹、无名氏：《红楼梦》第76回，人民文学出版社2008年版，第1060页。

日清晨缴到青宫去，并与太子负荆请罪。……'"①严嵩失误将御用茶盏打碎，皇帝让他赔给太子一千两白银，可想而知茶盏精美的程度。

清代茶盏的材质当然以陶瓷为主流，但也有以金、银、玉、玻璃等为材质的。金、银、玉皆价值不菲，普通人难以使用，一般出现在宫廷之内、富贵之家。玻璃材质的茶盏有必要辨析一下，古代玻璃也叫琉璃，不管是境外输入还是本土所产，皆稀有难得，甚至比玉还珍贵。但进入近代以后，西洋玻璃产品和技术输入中国，玻璃慢慢成了廉价易得之物，玻璃半透明或透明，便于观察茶芽的舒展，逐渐普及开来。

有茶盏的材质为金。如清曹雪芹《红楼梦》第一百五回："见贾政同司员登记物件，一人报说：'赤金首饰共一百二十三件，珠宝俱全。珍珠十三挂，淡金盘二件，金碗二对，金抢碗二个，金匙四十把，银大碗八十个，银盘二十个，三镶金象牙筋二把，镀金执壶四把，镀金折盂三对，茶托二件，银碟七十六件，银酒杯三十六个。……'"②其中的金碗、金抢碗（镶嵌有金丝的碗）、镀金折盂很可能是茶盏。清蒲松龄《聊斋志异》"局诈"条曰："侍御伏谒尽礼，传命赐坐檐下，金碗进茗。"③清黄小配《廿载繁华梦》第二十七回："至如洋楼里面，又另有一种陈设，摆设的如餐台、波台、弹弓床子、花晒床子、花旗国各式藤椅及夏天用的电气风扇，自然色色齐备。或是款待宾客，洋楼上便是金银刀叉，单是一副金色茶具，已费去三千金有余。"④金色茶具应指的是铜质镀金或银质镀金茶具。

有茶盏的材质为银。如清李绿园《歧路灯》第七十五回："少时，门徒禀道：'文武火候俱到，水已煎成。'那道士到内边，只听得钥匙声响，取出两个茶杯，乃是银器，晶莹工致。"⑤清古吴素庵主人《锦香亭》第三回："侍儿点上茶来，银碗金匙，香茗异果。"⑥

① （清）佚名：《海公案·海公大红袍全传》第 28 回，北方文艺出版社 2013 年版，第 228—229 页。

② （清）曹雪芹、无名氏：《红楼梦》第 105 回，人民文学出版社 2008 年版，第 1424 页。

③ （清）蒲松龄：《（全本新注）聊斋志异》卷 8，人民文学出版社 2020 年版，第 1125 页。

④ （清）黄小配：《廿载繁华梦》第 27 回，上海古籍出版社 1997 年版，第 134 页。

⑤ （清）李绿园：《歧路灯》第 75 回，中州古籍出版社 1998 年版，第 566 页。

⑥ （清）古吴素庵主人：《锦香亭》第 3 回，春风文艺出版社 1984 年版，第 27 页。

也有茶盏的材质为玉。如清坑余生《续济公传》第十三回："有一个茶盘，是赤金打造的，上边雕刻团龙四季花，里边放着一把羊脂玉茶壶，有一对玉茶杯。谭爷看罢坐下，斟了一碗茶喝，是真正龙井泡的，正可口，喝到口内有一股清香之味。"①清俞万春《荡寇志》"结子"："只见那道婆……泡了好几碗茶出来，放在桌上，叫道：'官人们吃茶。'当中有一个玉杯儿，道婆取来双手捧与任道亨道：'这杯好茶，与众不同，是老妇人奉承相公的。'任道亨忙接过来，看那杯时，果是羊脂白玉，雕刻得玲珑剔透……"②清佚名《五虎平西演义》第一百四回："王爷诺诺连声，宫娥递奉上玉盏香茶，王爷吃毕，母子再谈。"③

亦有茶盏的材质为玻璃。如清蒲松龄《聊斋志异》"丐仙"："见鹦鹆栖架上，呼曰：'茶来！'俄见朝阳丹凤衔一赤玉盘，上有玻璃盏二盛香茗，伸颈屹立。饮已，置盏其中，凤衔之振翼而去。"④此玻璃盏是珍稀难得之物，烘托了神奇的幻境。清曾朴《孽海花》第十五回："漱盥已毕，又有丫鬟送上一杯咖啡茶。彩云一手执着玻璃杯，就慢慢立起来，仍想走到洋台上去。"⑤《孽海花》中的时代背景已是鸦片战争后的近代，玻璃已逐渐成为平常之物。

四 小说中的清代陶瓷茶壶

清代小说中茶壶已十分常见，极为普及。明清流行的泡茶法可将茶叶置入茶盏冲入沸水饮用，也可将茶叶置入茶壶，再从茶壶中将茶水斟入一盏或数盏中饮用，但似乎后者更流行，原因在于冲泡了一壶茶水，一人可连饮数盏，或数人可同时饮用，更为方便。

饮茶使用茶壶在清代十分流行，下面列举数例。如清李绿园《歧路灯》第三十五回："后一个铜火盆，红炭腾焰，一把茶壶儿蚓声直鸣，一提壶酒也热了。冰梅抱着兴官儿坐着。孔慧娘见醒了，起来一面说，

① （清）坑余生：《续济公传》第 13 回，岳麓书社 1998 年版，第 52 页。

② （清）俞万春：《荡寇志》"结子"，华夏出版社 1995 年版，第 680 页。

③ （清）佚名：《五虎平西演义》第 104 回，上海古籍出版社 1995 年版，第 415 页。

④ （清）蒲松龄：《（全本新注）聊斋志异》卷 12，人民文学出版社 2020 年版，第 1813 页。

⑤ （清）曾朴：《孽海花》第 15 回，上海古籍出版社 2005 年版，第 102 页。

一面斟了一杯茶：'你渴了，吃杯茶儿。'"①此茶壶是兼为煮水器，烹饮方式应是将盛满水的茶壶放在炭火上烧开，再在壶中置入茶叶泡茶（耐泡的茶叶也可能是水烧开前与水一起置入壶中），然后将茶水斟入茶盏饮用。清曹雪芹《红楼梦》第二十四回："宝玉见没丫头们，只得自己下来，拿了碗向茶壶去倒茶。只听背后说道：'二爷仔细烫了手，让我们来倒。'……那丫头一面递茶，一面回说。"②清储仁逊《双龙传》第三回："小孩童闻言，不敢怠慢，一手提着茶壶，拿着茶碗，一手端着灯，径奔前店。"③清石玉昆《三侠五义》第二十九回："（茶博士）笑嘻嘻将一壶雨前茶，一个茶杯，也放在那边。那边八碟儿外敬，算他白安放了。刚然放下茶壶，只听武生道……"④清李伯元《官场现形记》第二回："钱典史……又吃些水果、点心之类，又拿起茶壶，就着壶嘴抽上两口，把壶放下，顺手拎过一支紫铜水烟袋，坐在床沿上吃水烟，一个吃个不了。"⑤

　　茶壶有时也被称为茶吊或吊，这种称呼的由来大概在于有些茶壶兼为煮水的煮水器，煮水器有时叫茶铫，铫谐音吊，且茶壶与茶铫外形上也颇为相似。如清曹雪芹《红楼梦》第五十三回称茶壶为茶吊："这边贾母花厅之上共摆了十来席。每一席旁边设一几，几上设炉瓶三事……又有小洋漆茶盘，内放着旧窑茶杯并十锦小茶吊，里面泡着上等名茶。……贾母于东边设一透雕夔龙护屏矮足短榻，靠背引枕皮褥俱全。榻之上一头又设一个极轻巧洋漆描金小几，几上放着茶吊、茶碗、漱盂、洋巾之类，又有一个眼镜匣子。"⑥又如《红楼梦》第六十三回："林之孝家的又向袭人等笑说：'该沏些个普洱茶吃。'袭人晴雯二人忙笑说：'沏了一盄子女儿茶，已经吃过两碗了。大娘也尝一碗，都是现成的。'说着，晴雯便倒了一碗来。"⑦引文中的"盄"通吊，为茶壶之

①　（清）李绿园：《歧路灯》第 35 回，中州古籍出版社 1998 年版，第 255 页。

②　（清）曹雪芹、无名氏：《红楼梦》第 24 回，人民文学出版社 2008 年版，第 330 页。

③　（清）储仁逊：《双龙传》第 3 回，《刘公案》下，北京燕山出版社 2004 年版，第 721 页。

④　（清）石玉昆：《三侠五义》第 29 回，人民文学出版社 2001 年版，第 219 页。

⑤　（清）李伯元：《官场现形记》第 2 回，吉林大学出版社 2011 年版，第 8 页。

⑥　（清）曹雪芹、无名氏：《红楼梦》第 53 回，人民文学出版社 2008 年版，第 727 页。

⑦　（清）曹雪芹、无名氏：《红楼梦》第 63 回，人民文学出版社 2008 年版，第 865 页。

意。再如清佚名《施公案》第一百六十五回："谢虎招呼店小二，倒了一吊子茶来，拿了三个茶碗，放在桌上。"①

茶壶有时也被称为注或甀。清李绿园《歧路灯》第六十三回称茶壶为茶注："帛捏的小美人，这个执茶注，那个捧酒盏，的确是桃面柳眉。"②清吾庐居士《笏山记》第十二回称茶壶为茶甀："恰香香提着一甀茶走将出来，见介之呆呆的只看那书，便向介之手里夺那书。……足足欲斟茶时，这香香手拿着茶甀儿，兀自看哩。足足……夺了茶甀儿，斟了茶，双手捧到少青的嘴上。"③

清代小说中有时会出现"暖壶"，暖壶是指有棉套等保暖的茶壶。如清曹雪芹《红楼梦》第五十一回："麝月……下去向盆内洗手，先倒了一钟温水，拿了大漱盂，宝玉漱了一口，然后才向茶格上取了茶碗……向暖壶中倒了半碗茶，递与宝玉吃了；自己也漱了一漱，吃了半碗。"④《红楼梦》第七十七回："宝玉因要吃茶。袭人忙下去向盆内蘸过手，从暖壶内倒了半盏茶来吃过。"⑤清李绿园《歧路灯》第四十五回："那铺内老人见了王中，便道：'请坐。'暖壶内斟了一杯茶送过来……"⑥《歧路灯》第六十一回："师徒离轩，出至胡同口，绍闻陪的上了车。德喜将暖壶细茶，皮套盖碗，以及点心果品，俱安置车上。"⑦

清代小说中有时出现"鸡鸣壶"，鸡鸣壶是一种特殊的茶壶，一般用铜、锡或陶瓷制成，下面置有可烧炭的底座，以保证壶中的茶水不冷，以备过夜之用。清吴趼人《二十年目睹之怪现状》第二十七回："此时已响过三炮许久，我正要到里面催点心，回头一看，那点心早已整整的摆了四盘在那里，还有鸡鸣壶炖上一壶热茶，便让子明吃点心。"⑧清钱锡宝（笔名诞叟）《梼杌萃编》第十一回："到了六点钟，媚芗醒了，要吃茶，

① （清）佚名：《施公案》第165回，上海古籍出版社1993年版，第381页。
② （清）李绿园：《歧路灯》第63回，中州古籍出版社1998年版，第464页。
③ （清）吾庐居士：《笏山记》第12回，内蒙古人民出版社1998年版，第62页。
④ （清）曹雪芹、无名氏：《红楼梦》第51回，人民文学出版社2008年版，第694页。
⑤ （清）曹雪芹、无名氏：《红楼梦》第77回，人民文学出版社2008年版，第1088页。
⑥ （清）李绿园：《歧路灯》第45回，中州古籍出版社1998年版，第327页。
⑦ （清）李绿园：《歧路灯》第61回，中州古籍出版社1998年版，第443页。
⑧ （清）吴趼人：《二十年目睹之怪现状》第27回，上海古籍出版社2001年版，第162页。

天然赶紧起来，看鸡鸣壶里的茶尚温，就倒了一碗拿着与他喝，自己也喝了一口。"①

清文康《儿女英雄传》第三十八回中出现"背壶"，背壶设计上是一种带有两系可穿绳携带的陶瓷，是一种特殊用途的茶壶。"华忠听了，把马褥子给老爷铺在树荫凉儿里一座石碑后头，又叫刘住儿拿上碗包背壶到那边茶汤壶上倒碗茶来。……老爷此时吃饭是第二件事，冤了一天，渴了半日，急于要先擦擦脸喝碗茶。无如此时茶碗、背壶、铜旋子是被老爷一统碑文读成了个'缸里的酱萝卜——没了缨儿了，'马褥子是也从碑道里走了。"②

清韩邦庆《海上花列传》第二十六回出现"苏绣六角茶壶套"，设计上应是一种六边形茶壶，外置有苏绣为套做装饰："秀林复移过苏绣六角茶壶套，问荔甫："阿要吃茶？蛮蛮热个。"荔甫摇摇头，吸过两口鸦片烟，将钢签递给秀林。……荔甫再吸两枚烟泡，吹灭烟灯，手捧茶壶套安放妆台原处。"③

用茶壶泡茶，饮茶时还是要将茶倒入茶盏再饮用。所以在清代小说中经常茶壶和茶盏搭配描绘，一把茶壶可配一只也可配多只茶盏。如清佚名《施公案》第一百六十六回："小妇人的丈夫到了前边，先冲了一壶茶，拿了两个茶碗，送到那边去，又张罗别的客人。"④清石玉昆《小五义》第二十八回："南边一张床，床上有一小饭桌儿，有茶壶茶盏，果盒儿点心，无一不备办齐备的。"⑤清曹雪芹《红楼梦》第十五回："家下仆妇们将带着行路的茶壶茶杯，十锦屉盒，各样小食端来，凤姐等吃过茶，待他们收拾完毕，便起身上车。"⑥清石玉昆《续小五义》第六十五回："桌子上有一个茶壶，四五个茶盅，一个铜盘子。靠着南边，还有两个兵器架子，长家伙扎起来，短家伙在上面挂着。"⑦清褚人

① （清）诞叟：《梼杌萃编》第 11 回，上海古籍出版社 1997 年版，第 110 页。
② （清）文康：《儿女英雄传》第 38 回，崇文书局 2015 年版，第 484 页。
③ （清）韩邦庆：《海上花列传》第 26 回，上海古籍出版社 1994 年版，第 153 页。
④ （清）佚名：《施公案》第 166 回，上海古籍出版社 1993 年版，第 383 页。
⑤ （清）石玉昆：《小五义》第 28 回，华夏出版社 2015 年版，第 104 页。
⑥ （清）曹雪芹、无名氏：《红楼梦》第 15 回，人民文学出版社 2008 年版，第 195 页。
⑦ （清）石玉昆：《续小五义》第 65 回，华夏出版社 2016 年版，第 255 页。

获《隋唐演义》第四十一回："老者道：'野人粗粝之食，不足以待尊客，如何？'说了老者进去，取了一壶茶、几个茶瓯，拉众人去到水亭坐下。"①

茶壶的材质主流是陶瓷，清代小说中茶壶的材质常被形容为瓷（磁）、瓦，有时也形容为泥，皆指的是陶瓷。

茶壶的材质常被形容为瓷（磁）。如清贪梦道人《彭公案》第一百四十六回："刘芳在椅子上坐下，那老丈把蜡花夹了一夹，去了不大的工夫，端进一个茶盘来，有小茶碗两个，小瓷壶一把，倒了一碗茶"。②清郭广瑞《永庆升平前传》第六回："（二人）方至后堂，见西边有八仙桌一张，一边有几凳一个，上边放有磁茶壶一把，两个细白磁茶盅儿。"③清都门贪梦道人《永庆升平后传》第三回："马梦太蹑足潜踪，走至临近，往里一看，屋内南边是，地下一张八仙桌子上一盏灯，地下一个炭火炉子，上有一个带盖的沙锅，炖着一锅羊肉，八仙桌上有一把大磁茶壶，两个茶碗，一沙锅白米饭。"④

茶壶的材质也常被形容为瓦。清陈朗《雪月梅》第六回："江七口中答应，就往船中取了一把瓦茶壶，又往舱板下摸了一个包儿，上岸去了。"⑤清佚名《五美缘》第三十一回："常大爷……看见一点心铺，门首摆着许多杂色点心，热气腾腾，铺门首挂着两面幌子，又有几把瓦壶。……（店小二）遂拿了四盘点心，放下一壶茶、两个茶杯、两双筷子。"⑥清唐芸洲《七剑十三侠》第九十六回："尤保将徐鸣皋让入上首一间坐下，他便进去拿出一把瓦茶壶，两个粗笨茶杯，到了房内，当下便倒了一杯茶。"⑦

茶壶材质有时也被形容为泥。如清吴趼人《新石头记》第十九回："伯惠……说话时，那禁卒大送了一把红泥茶壶来。"⑧

① （清）褚人获：《隋唐演义》第41回，齐鲁书社1995年版，第253页。

② （清）贪梦道人：《彭公案》第146回，华夏出版社1995年版，第418页。

③ （清）郭广瑞：《永庆升平前传》第6回，宝文堂书店1988年版，第31页。

④ （清）都门贪梦道人：《永庆升平后传》第3回，宝文堂书店1988年版，第17页。

⑤ （清）陈朗：《雪月梅》第6回，上海古籍出版社1987年版，第34页。

⑥ （清）佚名：《五美缘》第31回，时代文艺出版社2003年版，第159页。

⑦ （清）唐芸洲：《七剑十三侠》第96回，华文出版社2018年版，第416页。

⑧ （清）吴趼人：《新石头记》第19回，内蒙古人民出版社2016年版，第104页。

　　清代小说有时还出现盛茶水的瓷缸，广义上也是茶壶，瓷缸应是一种鼓腹或直筒腹的陶瓷器。如清佚名《绿牡丹》第五十回："（余谦）走至庵门外，见放了一张两只腿的破桌子，半边倚在墙上，桌上搁了一个粗瓷缸，缸内盛了满满的一缸凉茶。缸边有三个黑窑碗，内盛着三碗凉茶。"①清石玉昆《小五义》第六十四回："这里有座饭铺，字号是'全珍馆'。……那边靠着门旁有个绿瓷缸子，上头搭着块木板，板上有几个粗碗，缸内是茶。里面人吃饭喝茶走了，把茶叶倒在缸内，兑上许多开水，其名叫总茶。每有苦人在外头吃东西，就喝缸内的总茶，白喝不用给钱。"②

　　清代陶瓷茶壶中紫砂壶十分流行，清代小说中经常出现紫砂壶。如清遽园《负曝闲谈》第二回："足足等了一个多时辰，才见沈老爷捧着一把紫砂茶壶，一个黄砂碗，把酱油颜色一般的茶斟上一杯，连说：'怠慢得很。'柳国斌接了茶，说了几句别的闲话。"③清遁庐《斯文变相》第六回："冷镜微……正在心上盘旋，忽然来了一个有胡须的，手里提着一把紫沙茶壶，穿着一双没后跟的镶鞋，走到魏老八身边。"④清韩邦庆《海上花列传》第三十回："（朴斋）一觉醒来，酒消口渴，复披衣趿鞋，摸至厨房，寻得黄沙大茶壶，两手捧起，'咽咽'呼饱。"⑤黄沙大茶壶也即紫砂壶。清刘鹗《老残游记》第三回："（老残）进了茶馆，靠北窗坐下，就有一个茶房泡了一壶茶来。茶壶都是宜兴壶的样子，却是本地仿照烧的。"⑥引文中的茶壶是济南当地仿烧的紫砂壶，并非宜兴原产。

　　有些清代小说中透露出一些紫砂壶设计的信息。如清李绿园《歧路灯》第七十八回提到给人的祝寿贺仪有"宜兴名公画的方茶壶一把"⑦，此茶壶的器型为方，上面有名人所绘的纹饰，具体为谁不得而知。清文康

　　①（清）无名氏：《绿牡丹》第50回，中国戏剧出版社2000年版，第147页。

　　②（清）石玉昆：《小五义》第64回，华夏出版社2015年版，第249页。

　　③（清）遽园：《负曝闲谈》第2回，《负曝闲谈·市声》，华夏出版社2013年版，第15页。

　　④（清）遁庐：《斯文变相》第6回，《中国近代孤本小说精品大系》，内蒙古人民出版社1998年版，第580页。

　　⑤（清）韩邦庆：《海上花列传》第30回，上海古籍出版社1994年版，第179页。

　　⑥（清）刘鹗：《老残游记》第3回，人民文学出版社1982年版，第25页。

　　⑦（清）李绿园：《歧路灯》第78回，中州古籍出版社1998年版，第592页。

《儿女英雄传》第十五回："老头子……说：'……有前日那个九江客人给我的那御制诗盖碗儿，说那上头是当今佛爷作的诗，还有苏州总运二府送的那个什么蔓生壶，和咱们得的那雨前春茶，你都拿出他来。'"①蔓生壶也即紫砂名家陈曼生设计制作的茶壶，这种壶在当时享有盛誉。清曾朴《孽海花》第十回："回头一看，却正是他夫人坐在那桌子旁边一把矮椅上，桌上却摆着十几个康熙五彩的鸡缸杯，几把紫砂的龚春名壶，壶中满贮着无锡惠山的第一名泉，泉中沉着几撮武夷山的香茗。"②龚春名壶指的是明代紫砂壶的开创者供春（有时也称龚春）设计制作的茶壶，但《孽海花》反映的背景是清末，真正供春壶存世的可能性很小，大概率为仿制。清李绿园《歧路灯》第十二回："谭（孝移）猛然睁开眼时，见端福儿在小炉边，守着一洋壶茶儿，伺候着父亲醒了，好润咽喉。"③洋壶是紫砂壶的一种，因最早主要用于销售到外洋出口，故名，这种洋壶器型设计一般为直筒腹、折肩、金属提梁柄。

清代茶壶的材质固然以陶瓷为主流，但也有其他材质，主要是金、银、铜、锡和玉等。

清梦花馆主《九尾狐》第十一回中的茶壶材质为金："床侧挂一个大门帘，把前后隔开，前面床前放一只妆台，台上的摆设无非是自鸣钟、台花、银茶盘、金茶壶、银杯、银水烟筒等物。"④清曹雪芹《红楼梦》第一百五回中的茶壶为镀金："见贾政同司员登记物件，一人报说：'……淡金盘二件，金碗二对，金抢碗二个，金匙四十把，银大碗八十个，银盘二十个，三镶金象牙筋二把，镀金执壶四把，镀金折盂三对，茶托二件，银碟七十六件，银酒杯三十六个。……'"⑤此茶壶为镀金，至于本身材质可能为银或铜。

清石玉昆《三侠五义》第四十一回中的壶虽然是酒壶，但也可做茶壶，材质是银："郭安道：'……把那把洋錾金的银酒壶拿来。'何常喜果然拿来，在灯下一看，见此壶比平常酒壶略粗些，底儿上却有两个窟

① （清）文康：《儿女英雄传》第15回，崇文书局2015年版，第145页。
② （清）曾朴：《孽海花》第10回，上海古籍出版社2005年版，第66—67页。
③ （清）李绿园：《歧路灯》第12回，中州古籍出版社1998年版，第102页。
④ （清）梦花馆主：《九尾狐》第11回，黑龙江美术出版社2014年版，第52页。
⑤ （清）曹雪芹、无名氏：《红楼梦》第105回，人民文学出版社2008年版，第1424页。

窿。打开盖一瞧，见里面中间却有一层隔膜圆桶儿。看了半天，却不明白。郭安道：'你瞧不明白……此壶名叫"转心壶"。待我试给你看。'将方才喝的茶还有半碗，揭开盖，灌入左边。又叫常喜舀了半碗凉水，顺着右边灌入。将盖盖好，递与何常喜，叫他斟。常喜接过，斟了半天，也斟不出来。郭安哈哈大笑，道：'傻孩子，你拿来罢。别呕我了。待我斟给你看。'常喜递过壶去。郭安接来，道：'我先斟一杯水。'将壶一低，果然斟出水来。又道：'我再斟一杯茶。'将壶一低，果然斟出茶来。"①此壶名为转心壶，设计上壶内有两个空间，可盛两种液体。

清松云氏《英云梦传》第十三回中的茶壶材质为铜："只见里面就走出一个小童，笑嘻嘻的手提着白铜茶壶一把，古瓷盅子一只，走近前来，斟杯茶递上道：'王老爷请茶。'"②

清李绿园《歧路灯》第十回中的茶壶材质是锡："到启行之日，宋云岫来。跟的人提两把宽底广锡茶壶，说到轿内解渴便宜，省的忽上忽下。"③广锡指的是广东产的锡。

清坑余生《续济公传》第十三回中的茶壶材质为玉："有一个茶盘，是赤金打造的，上边雕刻团龙四季花，里边放着一把羊脂玉茶壶，有一对玉茶杯。谭爷看罢坐下，斟了一碗茶喝，是真正龙井泡的。"④

五　小说中的清代其他陶瓷茶具

清代小说中除茶炉、煮水器、茶盏和茶壶外，还有一些其他茶具，主要是藏茶器皿、盛茶果器皿、茶盘和茶匙等。

清代小说中的藏茶器皿主要被称为瓶，这些藏茶器皿的材质主要是陶瓷，当然另外也有金、银、锡、铁等。如清曹雪芹《红楼梦》第二十四回："香菱嘻嘻的笑道：'……你们紫鹃也找你呢，说琏二奶奶送了什么茶叶来给你的。……'一面说着，一面拉着黛玉的手回潇湘馆来了。果然凤姐儿送了两小瓶上用新茶来。"⑤清陈栩《泪珠缘》第四十

① （清）石玉昆：《三侠五义》第41回，人民文学出版社2001年版，第303页。
② （清）松云氏：《英云梦传》第13回，山西人民出版社1989年版，第242页。
③ （清）李绿园：《歧路灯》第10回，中州古籍出版社1998年版，第90页。
④ （清）坑余生：《续济公传》第13回，岳麓书社1998年版，第52页。
⑤ （清）曹雪芹、无名氏：《红楼梦》第24回，人民文学出版社2008年版，第319页。

回:"(秦琼)把礼单交丫头送上来。金氏看是程仪五百两,茶叶二十瓶,金腿子六十挂……"①清玉山草亭老人《娱目醒心编》第二回:"寿姑乖觉……便起身道:'我去取茶来。'又向老王道:'茶叶瓶放在何处?'"②清石玉昆《三侠五义》第四十回:"(何常喜)搭讪着说道:'前日雨前茶,你老人家喝着没味儿。今日奴婢特向都堂那里,和伙伴们寻一瓶上用的龙井茶来,给你老人家泡了一小壶儿。你老人家喝着这个如何?'"③清刘鹗《老残游记二集》第七回:"高维忙着叫小童煎茶,自己开厨取出一瓶碧罗春来说:'对此好花,若无佳茗,未免辜负良朋。'"④

清代小说中常出现盛茶果器皿,茶果是指配合茶食用的点心、果品等物,也叫茶食。盛装茶果的器皿最常被称为碟,碟是一种浅腹敞口的容器。

以下几部小说中的盛茶果器皿皆被称为碟。如清曹雪芹《红楼梦》第十五回:"智能儿抿嘴笑道:'一碗茶也争,我难道手里有蜜!'宝玉先抢得了,吃着,方要问话,只见智善来叫智能去摆茶碟子,一时来请他两个去吃茶果点心。"⑤清松云氏《英云梦传》第十一回:"小女童献上茶来,夫人、小姐用茶……有悟真在里面摆了茶碟出来……夫人见茶果极其精细,比别庵中颇是出类。"⑥清娥川主人《世无匹》第二回:"干白虹渐渐醒来……双手揉一揉眼,睁开一看,却见门已闭着,缸盖上放有茶壶碗碟,大吃一惊,知是里头晓得。"⑦"茶壶碗碟"是指茶壶、茶碗和茶碟。清佚名《听月楼》第十八回:"夫人道:'……酒席备不及代你接风,快取茶果来!'丫环答应自去。少刻端了来,又是一壶细茶,就在卷棚内摆下桌子,将六碟茶果放下,斟上香茶,送至面

① (清)陈栩:《泪珠缘》第40回,黑龙江美术出版社2014年版,第167页。
② (清)玉山草亭老人:《娱目醒心编》第2回,《私家秘藏小说百部》,内蒙古大学出版社2001年版,第23页。
③ (清)石玉昆:《三侠五义》第40回,人民文学出版社2001年版,第300页。
④ (清)刘鹗:《老残游记》附录《老残游记二集》第7回,人民文学出版社1982年版,第286页。
⑤ (清)曹雪芹、无名氏:《红楼梦》第15回,人民文学出版社2008年版,第197页。
⑥ (清)松云氏:《英云梦传》第11回,山西人民出版社1989年版,第297页。
⑦ (清)娥川主人:《世无匹》第2回,春风文艺出版社1983年版,第20页。

前。宣生一面吃着茶果，一面……"①清邗上蒙人《风月梦》第十回：
"巧云邀请魏璧坐下，着人买了四碟茶食，款待魏璧，又将灯开在床上，
请魏璧吃烟。"②

　　茶碟材质多为陶瓷。如清李绿园《歧路灯》第八十三回："王象荩
去不多时，拿了一篓茶叶、十来包果子，递与赵大儿作速钉碟子，说程
爷、孔爷、张爷、苏爷、娄少爷就到。赵大儿问道：'奶奶，碟子在那
柜里？'王氏道：'那里还有碟子哩。'赵大儿道：'一百多碟子，各色
各样，如何没了？'王氏道：'人家该败时，都打烂了。还有几件子，
也没一定放处。'赵大儿各处寻找，有了二三十个，许多少边没沿的。
就中拣了十二个略完全的，洗刷一遍，拭抹干净。却是饶瓷杂建瓷，汝
窑搅均窑，青黄碧绿，大小不一的十样锦，凑成一桌围盏儿。……却说
赵大儿不敢怠慢，急将买的果子，一色一碟钉成。"③这段小说中的文字
描绘了用茶碟盛装茶果，茶碟为各色陶瓷，按颜色不同的茶果放在不同
的陶瓷碟子里。又如清曹雪芹《红楼梦》第六十三回："那四十个碟
子，皆是一色白粉定窑的，不过只有小茶碟大，里面不过是山南海北，
中原外国，或干或鲜，或水或陆，天下所有的酒馔果菜。宝玉因说：
'咱们也该行个令才好。'"④引文中的碟子虽然盛装的各类食品不一定
是茶果，但这种碟子和茶碟是类似的，这种碟子是定窑款式的白瓷。

　　另外，盛装茶果的器皿有时被称为盒、盆和盘。如清陈栩《泪珠
缘》第三十五回："堂倌送上脸布，宝珠抹一抹手，便放在桌上，堂倌
泡上一碗茶来和一盆腐干子，一盆瓜子。"⑤清梦花馆主《九尾狐》第
九回："阿金搀扶了黛玉，跟着案目进园上楼，走入第三个包厢内坐下。
案目放了一张戏单，又见茶房送过两碗茶、四只水果茶食盆子，方才去
了。"⑥清刘鹗《老残游记二集》第一回："（老残）走进堂屋，看见收
拾得甚为干净。道士端出茶盒，无非是桂圆、栗子、玉带糕之类。大家

　　① （清）佚名：《听月楼》第18回，吉林文史出版社1997年版，第88页。
　　② （清）邗上蒙人：《风月梦》第10回，山西人民出版社1993年版，第99页。
　　③ （清）李绿园：《歧路灯》第83回，中州古籍出版社1998年版，第620页。
　　④ （清）曹雪芹、无名氏：《红楼梦》第63回，人民文学出版社2008年版，第867页。
　　⑤ （清）陈栩：《泪珠缘》第35回，黑龙江美术出版社2014年版，第148页。
　　⑥ （清）梦花馆主：《九尾狐》第9回，黑龙江美术出版社2014年版，第38页。

吃了茶，要看温凉王。"①清佚名《海公案》第三十六回："少顷，只见一个丫环，十五六岁，捧着一壶香茗、一盘点心进来，放在桌上说道：'这是大娘送来与先生下茶的。……'"②清娥川主人《世无匹》第十四回："那老道姑便去泡着三四壶好茶，每人斟了一盏，又跑进去取出两盘面饼，两盘炒米，与他点饥。"③

茶盘在清代小说中的出现频率很高。茶盘和茶托都是承托茶盏之物，两者的区别在于前者作用主要在于传送，一个茶盘可承托一只也可承托数只茶盏，但后者作用主要在于防烫，一个茶托只能承托一只茶盏。茶托相当程度可以看做茶盏的有机组成部分，饮茶者饮茶时往往手持茶托，但茶盘和茶盏是独立的，烹茶者将茶送到饮茶者手中，茶盘的作用就结束了。

清代小说中在描写饮茶情节时，茶盘常会出现。如清文康《儿女英雄传》第十七回："这个当儿，可巧又走过一个积伶不过的茶司务来，便是褚一官。手里拿着一个盘儿，托着三碗茶，说：'尹先生，我们姑娘是孝家，不亲递茶了。'"④清曹雪芹《红楼梦》第五十五回："茶房内早有三个丫头……有待书，素云，莺儿三个，每人用茶盘捧了三盖碗茶进去。"⑤清李绿园《歧路灯》第四十三回："小厮斟了一盘茶，红玉逐位奉了。"⑥斟一盘茶让众人饮用，正说明一个茶盘承了数盏茶。清吾庐居士《笏山记》第五十九回："恰值那媳妇儿托出茶盘来，各人饮了茶，教拿交椅四张，暂在神殿旁坐一会儿。"⑦清石玉昆《三侠五义》第四十三回："庞吉一壁吩咐小童：'快给廖老师倒茶。'小童领命来至茶房，用茶盘托了两碗现烹的香茶。"⑧

① （清）刘鹗：《老残游记》附录《老残游记二集》第1回，人民文学出版社1982年版，第239页。

② （清）佚名：《海公案·海公大红袍全传》第36回，北方文艺出版社2013年版，第256页。

③ （清）娥川主人：《世无匹》第14回，春风文艺出版社1983年版，第131页。

④ （清）文康：《儿女英雄传》第17回，崇文书局2015年版，第178页。

⑤ （清）曹雪芹、无名氏：《红楼梦》第55回，人民文学出版社2008年版，第757—758页。

⑥ （清）李绿园：《歧路灯》第43回，中州古籍出版社1998年版，第311页。

⑦ （清）吾庐居士：《笏山记》第59回，内蒙古人民出版社1998年版，第370页。

⑧ （清）石玉昆：《三侠五义》第43回，人民文学出版社2001年版，第320页。

　　茶盘的材质多为漆器，亦有陶瓷。如清吴趼人《新石头记》第三回中的茶盘即为白瓷："宝玉走至桌边。坐下一看，只见摆着一个白瓷盘子，盛了半盘汤，一把银白铜匙，还有松糕似的东西。……（细崽）送上一杯茶，却用一个小瓷盘托着，还有一把茶匙。"①

　　茶盘的材质以漆器居多。如清曹雪芹《红楼梦》第四十一回："只见妙玉亲自捧了一个海棠花式雕漆填金云龙献寿的小茶盘，里面放一个成窑五彩小盖钟，捧与贾母。"②清蒲松龄《聊斋志异》"胡四相公"条曰："（张虚一）甫坐，即有镂漆朱盘贮双茗盏，悬目前。各取对饮，吸呐有声，而终不见其人。茶已，继之以酒。"③

　　漆器茶盘之漆主要有红漆、金漆和黑漆。如清坑余生《续济公传》第二百二回："那女婢答应了一声，真是大家的排调。随即托了一只红盘，里面一对羊脂玉杯，每人面前送了一碗茶。"④清庾岭劳人《蜃楼志》第十二回："从里走出两个十七八岁的和尚，一个叫做智行，一个叫做智慧，各拿朱漆盘托了一杯茶，至轿前送饮。"⑤朱漆即红漆。清竹溪山人《粉妆楼》第四回："旁边又放了一张银柜，柜上放了一面大金漆的茶盘，盘内堆有一盘子的银包儿。"⑥清东山云中道人《钟馗平鬼传》第三回："色鬼遂照着小低搭鬼递了一个眼色，小低搭鬼就会意了。用一个小金漆茶盘，端了二两重的一个红封，送于贾在行面前。"⑦清曹雪芹《红楼梦》第九十二回："詹光即忙端过一个黑漆茶盘，道：'使得么？'"⑧

　　茶盘的材质还有金、银、铜、玉、玻璃和木。下面分别列举一例。清坑余生《续济公传》第十三回中的茶盘材质是金："头前八仙桌儿一

　　① （清）吴趼人：《新石头记》第3回，内蒙古人民出版社2016年版，第14页。
　　② （清）曹雪芹、无名氏：《红楼梦》第41回，人民文学出版社2008年版，第551页。
　　③ （清）蒲松龄：《（全本新注）聊斋志异》卷4，人民文学出版社2020年版，第617页。
　　④ （清）坑余生：《续济公传》第202回，岳麓书社1998年版，第865页。
　　⑤ （清）庾岭劳人：《蜃楼志》第12回，华夏出版社2013年版，第101页。
　　⑥ （清）竹溪山人：《粉妆楼》第4回，上海古籍出版社1986年版，第10页。
　　⑦ （清）东山云中道人：《钟馗平鬼传》第3回，《钟馗全传》，华夏出版社2013年版，第103页。
　　⑧ （清）曹雪芹、无名氏：《红楼梦》第92回，人民文学出版社2008年版，第1279页。

张，两边摆椅子桌子、文房四宝，有一个茶盘，是赤金打造的，上边雕刻团龙四季花，里边放着一把羊脂玉茶壶，有一对玉茶杯。"①清梦花馆主《九尾狐》第十一回中的茶盘材质是银："床侧挂一个大门帘，把前后隔开，前面床前放一只妆台，台上的摆设无非是自鸣钟、台花、银茶盘、金茶壶、银杯、银水烟筒等物。"②清郭广瑞《永庆升平前传》第三十六回中的茶盘材质是铜："一个伶牙俐齿的童子，挽着漂白袖口，手拿海棠花的铜茶盘，内放着青花白的细磁茶碗，与广太倒过一碗茶来。"③清蒲松龄《聊斋志异》"丐仙"条中的茶盘材质是玉："见鹦鹉栖架上，呼曰：'茶来！'俄见朝阳丹凤衔一赤玉盘，上有玻璃盏二盛香茗，伸颈屹立。"④清尹湛纳希《一层楼》第二十一回中的茶盘材质是玻璃："西边放着藏书的铁梨木长橱，上边摆了古皿茶具之类。……其托盘都是海棠、梅花式样的各色玻璃做的，精美异常。"⑤清遽园《负曝闲谈》第二十八回中的茶盘材质是木："跟兔早把紫檀茶盘托了茶来，是净白的官窑。"⑥此茶盘之木为紫檀木，此木性质坚硬漆黑，打磨后不需髹漆。

茶盘的原始功能自然是承托转送茶盏，但在实际生活中，茶盘常还用来承送各种饮食、物件。如清文康《儿女英雄传》第二十九回中的茶盘用来承送漱口水："一时，大家吃完了饭，两个丫鬟用长茶盘儿送上漱口水来。"⑦清曹雪芹《红楼梦》第二十九回中的茶盘用来承送道符："（张道士）说着跑到大殿上去，一时拿了一个茶盘，搭着大红蟒缎经袱子，托出符来。"⑧《红楼梦》第五十二回中的茶盘用来承托汤水："小丫头便用小茶盘捧了一盖碗建莲红枣儿汤来，宝玉喝了两口。"⑨《红楼梦》第七

① （清）坑余生：《续济公传》第 13 回，岳麓书社 1998 年版，第 52 页。
② （清）梦花馆主：《九尾狐》第 11 回，黑龙江美术出版社 2014 年版，第 52 页。
③ （清）郭广瑞：《永庆升平前传》第 36 回，宝文堂书店 1988 年版，第 200 页。
④ （清）蒲松龄：《（全本新注）聊斋志异》卷 12，人民文学出版社 2020 年版，第 1813 页。
⑤ （清）尹湛纳希：《一层楼》第 21 回，内蒙古人民出版社 2010 年版，第 198 页。
⑥ （清）遽园：《负曝闲谈》第 28 回，《负曝闲谈·市声》，华夏出版社 2013 年版，第 124 页。
⑦ （清）文康：《儿女英雄传》第 29 回，崇文书局 2015 年版，第 341 页。
⑧ （清）曹雪芹、无名氏：《红楼梦》第 29 回，人民文学出版社 2008 年版，第 396 页。
⑨ （清）曹雪芹、无名氏：《红楼梦》第 52 回，人民文学出版社 2008 年版，第 709 页。

十一回中的茶盘用来承托戏单："须臾，一小厮捧了戏单至阶下，先递与回事的媳妇。这媳妇接了，才递与林之孝家的，用一小茶盘托上，挨身入帘来递与尤氏的侍妾佩凤。"①《红楼梦》第八十五回中的茶盘用来承托药水："黛玉笑着把书放下。雪雁已拿着个小茶盘里托着一钟药，一钟水，小丫头在后面捧着痰盒漱盂进来。"②清竹溪山人《粉妆楼》第十三回中的茶盘用来承托小菜："（罗焜）正在思想，忽见先前来的小梅香掌着银灯，提了一壶酒……捧了一个茶盘。盘内放了两碟小菜……点明了灯，摆下杯盏"。③清无名子《九云记》第三十回中的茶盘用来承托银锭（锞子）："又捧了一茶盘押岁锞子，里头成色不少，也有梅花式的，也有海棠式的，也有笔锭如意的，也有七宝联春的。庾夫人欢喜，收拾过了。"④清邗上蒙人《风月梦》第十三回中的茶盘用于作为杂耍（魔术）的道具："有两个顽杂耍人捧了……茶盘，上盖绸袱，放在红毡上。……说了几句庆寿吉利话，将绸袱揭起，里面盖的是个坎着的细磁茶碗。那人用二指捻着碗底提起，又放在茶盘内，将左右手交代过了，将茶碗提起，里面是一个金顶子。又将茶碗将金顶盖起，又说了几句闲话，将茶碗提起，那金顶又变了一个车渠顶子。复将茶碗一盖，又复提起，那车渠顶变了一个水晶顶。仍用茶碗盖起，那水晶顶又变了一个蓝顶子。又用茶碗盖起，又变了一个大红顶子。说道：'这叫做步步高升。'"⑤

清代小说中也常出现茶匙，是用来搅拌茶汤并舀取食用的器具。本来单纯茶叶所泡的茶汤并不需要茶匙，但清代泡茶时置入果品的习惯在一定范围内还存在，茶匙有了使用的必要。茶匙材质以陶瓷为常见，亦有金、银和铜等材质。茶匙的原始功能当然是舀取茶汤和茶汤中的茶果，但在日常生活中也往往用于舀取一切方便舀取的饮食。清李绿园《歧路灯》第十回中的茶匙用于舀取元宵："说未了，女婢玉兰托盘捧出玫瑰澄沙馅儿元宵三碗，分座递了茶匙。"⑥清曹雪芹《红楼梦》第

①　（清）曹雪芹、无名氏：《红楼梦》第 71 回，人民文学出版社 2008 年版，第 979 页。
②　（清）曹雪芹、无名氏：《红楼梦》第 85 回，人民文学出版社 2008 年版，第 1195 页。
③　（清）竹溪山人：《粉妆楼》第 13 回，上海古籍出版社 1986 年版，第 44 页。
④　（清）无名子：《九云记》第 30 回，江苏古籍出版社 1994 年版，第 260 页。
⑤　（清）邗上蒙人：《风月梦》第 13 回，山西人民出版社 1993 年版，第 131—132 页。
⑥　（清）李绿园：《歧路灯》第 10 回，中州古籍出版社 1998 年版，第 89 页。

三十四回中的茶匙用于舀取香露："王夫人道：'嗳哟，你不该早来和我说。前儿有人送了两瓶子香露来……一碗水里只用挑一茶匙儿，就香的了不得呢。'"①清吴趼人《新石头记》第三回中的茶匙用于舀取茶汤："送上一杯茶，却用一个小瓷盘托着，还有一把茶匙。瓷盘里有两块雪白东西，方方儿的，比骰子大好些，看了也不懂。……只见那细崽把那两块白方的东西丢在茶里，拿茶匙调了几下，便都化了。宝玉才知道那个是糖。"②

　　清代小说中还出现"茶筅"。茶筅在宋代是指用竹制成呈帚状用来搅拌击拂茶粉调成的茶汤之物，那时的烹饮方式盛行将茶饼碾磨成茶粉，再将茶粉冲入沸水搅拌击拂成茶汤饮用。清代小说中的茶筅是用竹子做的洗涤茶具的刷帚。如清曹雪芹《红楼梦》第二十二回："太监又将颁赐之物送与猜着之人，每人一个宫制诗筒，一柄茶筅，独迎春、贾环二人未得。"《红楼梦》脂砚斋对"茶筅"评注曰："破竹如帚以净茶之积也。"③《红楼梦》第三十八回："（众人）一时进入榭中，只见栏杆外另放着两张竹案，一个上面设着杯箸酒具，一个上头设着茶筅茶盂各色茶具。"④清文康《儿女英雄传》第二十九回："说着，何玉凤绕过榈子，进了那间卧房。只见靠西墙分南北摆两座墩箱，上面一边硌着两个衣箱，当中放着连三抽屉桌，被格上面安着镜台妆奁，以至茶筅漱盂许多零星器具。"⑤

　① （清）曹雪芹、无名氏：《红楼梦》第 34 回，人民文学出版社 2008 年版，第 452 页。
　② （清）吴趼人：《新石头记》第 3 回，内蒙古人民出版社 2016 年版，第 15 页。
　③ （清）曹雪芹、无名氏：《红楼梦》第 22 回，人民文学出版社 2008 年版，第 301 页。
　④ （清）曹雪芹、无名氏：《红楼梦》第 38 回，人民文学出版社 2008 年版，第 503 页。
　⑤ （清）文康：《儿女英雄传》第 29 回，崇文书局 2015 年版，第 333 页。

结　语

　　唐代以前的著作即有陶瓷茶具的记载。唐代著作中的陶瓷茶具最主要的有茶炉、煮水器和茶盏，还有一些其他茶具。茶炉是茶具中生火烧水的器具，烹饮茶叶时炉是不可或缺的，唐朝时期茶炉也往往被称为鼎、灶。对唐代茶炉最全面、详实的描述是在陆羽所著的《茶经》"四之器"中。煮水器在茶具中也是不可或缺的器物，原因在于不论何种品饮方式，茶都必须置于沸水之中，而水要煮沸，离不开茶炉之上的煮水器。有关唐代的著作中，煮水器有鍑、铫、铛、瓶等类型。陆羽《茶经》中的煮水器是鍑，这是很重要的茶具。唐末苏廙《十六汤品》中的煮水器是瓶，是与唐末日渐盛行的点茶法相适应的产物。茶盏是茶事活动中用来盛装茶汤的器皿，在有关唐代的著作中，除盏外，茶盏也往往被称为碗、瓯、杯、盂等。在陆羽《茶经》"四之器"中，碗是仅次于风炉最重要的茶具之一，最受推崇的碗是产于越窑的青瓷。在唐代，茶盏往往还有一种为配合盏使用而设计的附属茶具，也即茶托，茶托的作用在于防止直接持盏高温烫手。除茶炉、煮水器和茶盏外，另外还有一些其他茶具，主要有藏茶之茶瓶、贮茶汤之茶瓶、碾茶之茶碾和茶臼、贮茶粉之茶合。茶叶有易陈化变质、易吸收异味的特点，所以茶叶的收藏非常重要，早在唐代就已认识到了这一点，出现专门收藏茶叶的陶瓷茶瓶。还有另一种性质的茶瓶，也即贮存茶汤的茶瓶。因为唐代流行的茶叶是饼茶，饼茶是紧压茶，烹饮前需要碾磨成粉。用来碾茶的茶具主要有碾和臼。在茶叶的烹饮过程中，碾磨成末的茶粉需要盛放的器具，这就是茶合。

　　早在西晋杜育创作的诗歌《荈赋》中就已出现陶瓷茶具："器择陶简，出自东隅。"唐代诗歌中的茶具相当一部分为陶瓷，主要有茶炉、

煮水器、茶盏，还有一些其他茶具。唐代诗歌中，茶炉也往往被叫做鼎、灶。唐诗中的煮水器常被常为铛、鼎、瓶，有时也被称为锅、铫、壶。唐代盛行烹茶法，要将茶粉置入茶炉之上的煮水器中烹煮，所以品饮者十分关注煮水器中茶汤的变化，观形、辨声。唐诗中诗人们对煮水器中茶汤呈现的形貌、沸水发出的声音有大量描述。唐诗中的茶盏常被称为碗、瓯，有时也被称为杯、钟、樽等。唐诗中茶盏的材质一般为陶瓷，茶盏有很强的崇玉的倾向，在设计制作时往往是要尽量类玉的。唐诗中，从瓷色的角度，茶盏主要有青瓷、白瓷，青瓷最为流行，唐末五代还有黑瓷。青瓷茶盏以越瓷最为著名，白瓷茶盏以邢瓷影响最大。唐诗中的陶瓷茶具除茶炉、煮水器和茶盏外，还有一些其他茶具，如茶碾、茶臼、茶合等，前两者用于碾茶，后者用于贮存茶粉。

茶画，从广义上说，是含有涉茶内容的绘画，这些绘画作品中茶具往往是不可或缺的元素，其中许多为陶瓷。中国自古绘画作品十分丰富，在唐代以前，陶瓷茶具就已在绘画中出现。北齐画家杨子华所绘《北齐勘书图》是现存最早的茶画，其中就有两只陶瓷托盏。唐代茶画已大量出现，宋佚名《宣和画谱》多有记录。这一时期著名茶画有佚名《萧翼赚兰亭图》、佚名《宫乐图》和顾闳中《韩熙载夜宴图》等，通过这些茶画，可直观考察唐代的饮茶风貌和茶具形制。

宋代著作中的陶瓷茶具包含茶炉、煮水器、茶盏，还有一些其他茶具。茶炉有的被称为炉，也有的被叫做灶、鼎。宋代著作中的茶炉材质有金属、石头和陶瓷。宋李诫《营造法式》是一部建筑书籍，该书对陶质茶炉的设计有较详细的记录。宋代著作中的煮水器，最常被称为瓶，有时也被称为铫、鼎、铛、注和壶。在煮水器的设计上，宋代最流行的瓶与唐代流行的鍑有很大的不同。唐代盛行烹茶法，茶粉是要投入煮水器中烹煮的，所以鍑是敞口，可直接观察沸水茶汤的变化。而宋代盛行点茶法，作为煮水器的瓶只是用来煮沸水，为快速沸腾和保温的需要，瓶是束口的。宋代著作中煮水器的材质有金属、石头，也有陶瓷。关于宋代陶瓷煮水器的设计，宋蔡襄《茶录》和宋徽宗《大观茶论》中有大量信息可作参考。宋代著作中的茶盏，被称为瓯、盏、碗和杯等。宋代著作中的茶盏主要为陶瓷，可分为黑瓷、青瓷和白瓷，黑瓷最流行，建窑所产最著名，青瓷茶盏最著名的毫无疑问是越窑瓷器，白瓷

茶盏最著名的是景德镇瓷。宋代三部著名茶书蔡襄《茶录》、宋徽宗《大观茶论》和审安老人《茶具图赞》中记载的茶盏皆为建窑黑瓷。宋代著作中的其他陶瓷茶具，特别值得一提的有用于贮藏茶叶的陶瓷瓶、罐和缶，用于贮存水的陶瓷瓶、瓮，用于将茶饼捣磨成粉的茶臼。

宋代诗歌中的陶瓷茶具主要有茶炉、煮水器和茶盏，也有一些其他茶具。宋代诗歌中的茶炉有的被称为炉，也有的被称为灶、鼎。宋代诗歌中茶炉的材质有金属、石头、陶瓷和竹。宋代诗歌中的茶炉在设计上似有求小的倾向，茶炉倾向于小，与文人出行便于携带有关，而且茶炉较小，与之配合的煮水器不必盛水太多，水易沸也不浪费，使用起来较为方便。宋代诗歌中的煮水器，被称为瓶、铫、铛、鼎和釜等。宋代诗歌中煮水器的材质主要有金属、石头和陶瓷。有的著作把宋代诗歌中的"石铫"解释为陶制的小烹器，"石鼎"解释为陶制的烹茶用具，其实名从字义，石铫、石鼎皆为石制的。大量宋代诗歌中的煮水器是陶瓷，以陶为主，亦有瓷。宋代诗歌中陶瓷煮水器的材质用砂、沙、瓦、土、瓷等来表达。宋代流行点茶法，碾磨成末的茶粉不再投入煮水器中烹煮，煮水器的功能单纯只是烧开沸水。为保温和快速升温的需要，煮水器一般设计上为束口，故烧水时难以通过目测观察水温的变化，声音成为判断的主要依据。因此宋代诗歌中有大量对水声的描述，将水声形容为松风、车声、笙乐、蝇鸣、蚯蚓叫、雨声以及蛙鸣、蚊声、雷鸣、哭声、瀑布等。宋代诗歌中的茶盏被称为瓯、碗、盏、杯和盂等。因为陶瓷像冰一样莹洁，所以陶瓷茶盏常被称为冰瓯、冰碗和冰瓷。宋代诗歌中的陶瓷茶盏有很强的崇玉倾向，把陶瓷比喻为玉，将茶盏称为玉瓯、玉碗、琼瓯和玉瓷等。宋代诗歌中的茶盏在器形方面特别值得一提的是有的茶盏被设计成荷叶形，这明显是受到佛教思想的影响。宋代最典型茶书之一蔡襄《茶录》主张茶盏要厚壁，壁厚则茶汤不易冷却，便于斗茶。在釉色方面，宋代诗歌中的陶瓷茶盏有黑瓷、青瓷、白瓷和红瓷等。毫无疑问，黑瓷茶盏出现的频率最高，原因在于宋代已不流行唐代的蒸青团茶，而是研膏团茶，碾磨成粉置入茶盏冲入沸水后，茶汤颜色为白，黑瓷更能衬托茶汤的白色。黑瓷茶盏并非如今人所想象的那般暗淡无光，而是也有绚丽的斑纹，这些斑纹最常见的是兔毫（兔毛）纹和鹧鸪纹。生产黑瓷茶盏的窑口主要是位于建州建安的建窑。青瓷茶盏

也仍大量存在，诗人们往往用碧、翠、青、绿等词形容青瓷茶盏的釉色。宋代诗歌中的青瓷茶盏主要是位于越州的越窑所产，越窑青瓷在宋代仍享有较高声誉。宋代诗歌中的白瓷茶盏主要是由景德镇窑生产的。宋代诗歌中的陶瓷茶盏常出现"花瓷"一词，花瓷在设计上指的是带有纹饰的瓷器。宋代诗歌中的其他陶瓷茶具主要有用于贮藏茶叶的陶瓷器皿、用于贮存水的陶瓷器皿，另外还有用于碾磨茶叶的茶臼和茶碾等。

宋代绘画作品中有部分为茶画，这些茶画中一般会出现茶具。在文献中有大量宋代画家创作茶画的记载，这些画家有李公麟、刘松年、马远、李唐、蔡肇、史显祖和李嵩等。通过考察宋代茶画，可以得到许多有关宋代陶瓷茶具设计的信息。如宋徽宗赵佶创作了《文会图》，生动描绘了宋代文人聚会的情形，也直观展现了宋代陶瓷茶具的设计。此图中作为煮水器的白色陶瓷汤瓶放置在炭火之上，汤瓶的设计平肩深腹长颈环柄曲流，直口，口上置有带钮之盖，瓶嘴锐利，便于出水急促有力不滴沥，炉下有一青瓷水罐，用于贮存烹茶之水，水罐设计丰肩鼓腹，颈上有两个可用于穿绳携取的系，茶盏亦为青瓷，敞口弧壁浅腹圈足，盏托为黑色漆器，中间隆起空心可置碗，宽折沿，圈足。较典型的茶画还有苏汉臣创作的《罗汉图》、刘松年创作的《撵茶图》和《斗茶图》以及佚名《莲社图》等。

元代著作中的陶瓷茶具主要有茶炉、煮水器、茶盏。元代茶炉常被称为炉、灶和鼎，元代茶炉的材质，现存史料透露的信息很少，但可以肯定，有相当一部分为陶瓷无疑。关于煮水器，邹铉《寿亲养老新书》中的急须子是烹茶过程中用来煮水的器具，此物多为陶瓷，器型设计上一般鼓腹横柄短流，敛口，口上置带钮之盖。曹昭《格古要论》透露元代新出现了外国传入的煮水器"胡瓶"，且元代除使用新出现的胡瓶外，应继续用宋代就有的陶瓷汤瓶，汝窑、定窑、官窑皆有烧造。元代茶盏被称为瓯、碗、盏、钟和盂、杯等。元代茶盏主流的应为白瓷，以景德镇窑为代表。元代是从点茶法向泡茶法过渡的时期，泡茶法是直接将散茶置入茶盏再冲入沸水，汤色清纯，用白瓷便于观察汤色和茶芽在沸水中的舒展变化，黑瓷并不合适。因此元代茶盏黑瓷已非主流，但在一定范围还存在，另还有青瓷茶盏。除茶炉、煮水器和茶盏外，还有一

些其他茶具。

元代诗歌中的茶炉最常被称为灶，有时也被称为炉或鼎，其材质有铜、石、竹、木、陶等。元代诗歌中的煮水器被称为瓶、铛、鼎、铫、锅和壶等，其材质有银、铜等金属，也有石头、陶瓷等。陶瓷材质的煮水器被称为瓦瓶、陶瓶、砂釜、土釜和土锉等。关于陶瓷煮水器的设计，特别值得一提的是刘诜《萧孚有以左耳陶瓶对客煎茶，名快媳妇，坐间为赋十六韵》诗。元代诗歌中的茶盏被称为瓯、碗、盏和杯等，茶盏材质基本皆为陶瓷，故有时被称为瓷瓯、瓦瓯和瓷杯等。元代诗歌中的陶瓷茶盏主要有白瓷、黑瓷和青瓷。可能是因为宋代用研膏团茶点茶的社会习俗对元代吟诗作赋的文人还有很大影响，元代诗歌中更多出现的是黑瓷。黑瓷茶盏并非纯黑，烧造时在高温窑火中釉料与瓷胎中的成分发生反应会形成一定的纹饰，最典型的是兔毫和鹧鸪斑。元代诗歌中另还有白瓷和青瓷茶盏。元代诗歌中的其他陶瓷茶具，主要是用来贮茶的瓶、罂等，用来贮水的瓶、罂和瓮等，用来碾磨茶叶的茶臼、茶碾等。

元代茶画创作十分丰富，从这些茶画可以直观判断元代陶瓷茶具的设计。历代著作对元代茶画多有记载，如清卞永誉所著《书画汇考》记载了大量元代茶画。歌咏茶画的诗歌颇多，这些诗歌中常咏及茶具，如茶炉、煮水器和茶盏等。以刘贯道创作的《消夏图》为例，这是一幅重屏图，图中茶盏和茶盆皆为黑瓷，茶盏设计上浅腹口微撇，下有似小盘的盏托，茶盆容量较大，亦为浅腹弧壁口微撇，重屏中茶铛浅腹敞口圜底直柄，材质不得而知，不排除为陶瓷，茶铛下的茶炉底座呈莲花状，汤瓶似为白瓷，丰肩深腹长颈敞口长流，盖隆起，柄连接口与肩之间。茶盏为黑瓷，浅腹口微撇，带有盏托，盏托似小盘，浅圈足。另钱选《卢仝烹茶图》、何澄《归庄图》等皆为典型茶画。

元代戏曲创作十分繁荣，剧本中存在一些有关陶瓷茶具的内容，这些陶瓷茶具主要是茶炉、煮水器和茶盏。在元代戏曲中茶炉可能被称为炉，也可能被称为灶或鼎，茶炉材质有些为陶瓷，这是无疑的。元代戏曲中的煮水器被称为瓶、锅和铛等，其材质多为陶瓷，所以有时被称为瓦瓶、沙锅和瓦罐等。元代戏曲中茶盏被称为盏、杯、钟、碗和瓯等，材质基本为陶瓷，不知为何从现存材料来看只有黑瓷、青瓷，未见白瓷

身影。

　　明代著作中的陶瓷茶具主要有茶炉、煮水器、茶盏、茶壶以及一些其他茶具。茶炉除被称为炉，还被称为鼎和灶，其材质最常见的有铜、竹和陶瓷。明代煮水器最倾向的材质是陶瓷和锡，这两种材质水不易产生异味，烧水时导热性相对比较好，而且廉价易得。明代许多著作皆论及陶瓷煮水器，其中包含大量有关设计的内容，如朱权《茶谱》"茶瓶"条、屠隆《茶说》"择器"条和张丑《茶经》"汤瓶"条等。明代茶盏材质基本为陶瓷，唐代最推崇以越窑为代表的青瓷，宋代最推崇以建窑为代表的黑瓷，而到明代最崇尚以景德镇窑为代表的白瓷。关于明代白瓷茶盏的设计，明代著作中有大量记载，如朱权《茶谱》"茶瓯"条、张源《茶录》"茶盏"条和罗廪《茶解》"瓯"条等。另明代青瓷、黑瓷茶盏并未退出历史舞台，在一定范围还存在。明代茶具相比前代的最大变化是茶壶的出现和普及，明代茶壶最主流的材质毫无疑问是陶瓷，最负盛名的茶壶是宜兴紫砂壶。明代的茶壶是从烧水的煮水器逐渐演变而来。大量明代著作如许次纾《茶疏》"瓯注"条、程用宾《茶录》"茶具十二执事名说"条、罗廪《茶解》"注"条和文震亨《长物志》"茶壶"条等对茶壶设计多有论述。特别难能可贵的是，明代出现了我国历史上现存第一部有关宜兴紫砂壶的专著，即周高起所著的《阳羡茗壶系》。明代著作中还有一些其他陶瓷茶具，重要的有藏茶器具、贮水器具以及洗茶器具。和前代相比，明代特别重视对茶叶的保存和收藏，因为明代流行散茶，极易陈化变质和吸收异味。明代藏茶器具主流的材质是陶瓷，这些器皿被称为坛、瓮、瓶、罂和罐等。明代的贮水器具其材质亦多为陶瓷，被称为瓮、缸、罂、瓶等，贮水的精神总的来说是尽量保持水的洁净，防止受到污染。明代茶具较之前代一个特别新颖的地方除了出现了茶壶外，还出现了洗茶用具，洗茶的作用一是涤除灰尘杂质，二是促使茶叶发香。

　　明代诗歌中最主要的陶瓷茶具是茶炉、煮水器、茶盏、茶壶，还有一些其他茶具。明代诗歌中的茶炉除被称为炉，还往往被称为鼎和灶，其材质主要有竹、铜、石和陶瓷，诗歌中的瓦炉、土炉、瓦鼎和瓦灶皆指的是陶瓷茶炉。明代诗歌中的煮水器，最常被称为瓶、铛和鼎，在材质方面，明代诗歌中的煮水器最主流的是陶瓷，除此之外，还有铜、银

和石等。陶瓷煮水器，在诗歌中被称为瓦瓶、砂（沙）瓶、瓷（磁）瓶、陶瓶、瓦铛、砂（沙）铛、瓦鼎等。明代诗歌中的陶瓷煮水器其材质颜色主要偏向青和黑，大概这些颜色适合置于火上，接受烟熏火烤。明代诗歌中的茶盏，被称为盏、碗、瓯和杯等，茶盏的主要材质是陶瓷，诗人们常称茶盏为瓷（磁）瓯、瓦瓯、瓷杯和瓦杯等。这些诗歌中的茶盏最主流的毫无疑问是白瓷，主要是景德镇瓷，另还有青瓷、黑瓷和红瓷等。明代诗歌中的茶壶最常被称为壶，也被称为瓶和注等，最具声望的茶壶毫无疑问是宜兴紫砂壶，成为诗人们津津乐道的对象。明代诗歌中还有一些其他陶瓷茶具，主要有藏茶器具、贮水器具和洗茶器具等。明代诗歌中的藏茶器具主要被称为瓶，多为陶瓷。贮水器具被称为瓮、罂和瓶等，一般为陶瓷。洗茶器具主要是茶洗，材质亦多为陶瓷。

明代茶画创作繁荣，明清文献对明代茶画多有记录。明代茶画作者或他人往往就画题诗，题诗往往涉及茶具，这些茶具当然包括了陶瓷茶具，咏及了茶炉、煮水器和茶盏等。这些茶画是明代陶瓷茶具的直观呈现，通过分析这些茶画，可以一定程度上窥探有关明代陶瓷茶具的设计。如丁云鹏《煮茶图》，其中的煮水器为紫砂器，腹略呈直筒形，丰肩束颈耳柄曲流敞口，肩上有弦纹，盖上之钮呈圆柱形，两只茶盏皆为白瓷，且下部都配有朱漆茶托，一只茶盏较小，斜直壁，口外撇，呈倒斗笠状；另一只茶盏较大，弧壁撇口耳柄高足，茶壶为紫砂壶，弧壁深腹圈足外撇，腹部有两条弦纹，环柄曲流，宝珠钮。比较典型的明代茶画还有吴伟《词林雅集图》、唐寅《煎茶图》、王问《煮茶图》和陈洪绶《品茶图》等。

明代小说创作十分繁荣，其中的陶瓷茶具主要有茶炉、煮水器、茶盏和茶壶，还有一些其他茶具。明代小说中，茶炉一般被称为炉或灶，材质方面相当一部分为陶瓷。明代小说中的煮水器被称为瓶、锅、铫和罐、壶等，在材质方面，除铜、锡等金属外，陶瓷也是重要的一类。明代小说中的茶盏被称为瓯、碗、盏、钟和杯等，一般为陶瓷，所以有时被称为磁瓯、磁碗和磁杯等。明代小说中的陶瓷茶盏以白瓷为主，这些白瓷茶盏以景德镇瓷为代表，另还有黑瓷和青瓷。到明代中后期，在茶具中茶壶逐渐出现并普及，这也反映到了明代小说之中，明代小说中常

出现茶壶，材质以陶瓷为主流。用茶壶饮茶，茶盏是必不可少的，所以明代小说中常是将茶壶和茶盏并列在一起。明代小说中还有一些其他陶瓷茶具，主要是藏茶器皿、贮水器皿、放置茶盏的茶盘和盛放茶果茶食的器皿。藏茶器皿多被称为瓶。贮水器皿多被称为瓮或缸。明代小说中还常出现放置茶盏的茶盘，茶盘材质以漆器居多，亦有陶瓷。明人饮茶，往往有配合茶食用的食品，这些食品被称为茶果或茶食，盛放茶果（茶食）的器皿广义上也是茶具，这些茶具被称为碟、盘和盒等。特别值得一提的是，明代小说中有一种盛装不同品种茶果（茶食）分格的盒子，被称为攒盒，使用攒盒配合饮茶，则被称为攒茶。

清代著作中的茶炉常被称为炉或灶，有时也被称为鼎，其材质以陶瓷为主流，值得一提的是，清代有一种材质类似陶瓷叫做"不灰木"做成的茶炉。清代著作中将煮水器称为铛、铫、罐、鼎和瓶等，材质以陶瓷最为常见，对煮水器的设计，清代著作如震钧《天咫偶闻》"茶说"条等有较多论述。清代著作中的茶盏，被称为碗、盏、杯、瓯等，材质一般为陶瓷。清代陶瓷茶盏以白瓷为主流，与明代一脉相承，但青瓷在一定范围内也还存在，黑瓷茶盏则近乎绝迹。清代宫廷中地位高贵的皇室成员常使用黄瓷茶盏。清代许多著作中茶盏器型上的设计多倾向于小，盏小则香气不易散逸，且避免茶凉。清代出现一种专为工夫茶设计的茶盏，即若深杯，器型上质轻器小。清代在茶盏器型方面盖碗已经很流行。纹饰亦是清代茶盏设计的一个重要方面，各种纹饰极为丰富。景德镇是全国瓷业中心，各地使用的茶盏多为景德镇烧造。清代著作中茶壶已极为常见，其中紫砂壶出现的频率最高。宜兴紫砂壶有极高声誉，在清人著作中往往对之称誉有加，对紫砂壶的设计，清代著作多有涉及。清代最为著名的紫砂壶设计名家是主要生活于乾隆、嘉庆年间的陈鸿寿，清代著作中多有关于陈鸿寿设计的紫砂壶的记载。清初人余怀撰写了一篇拟人化描绘宜兴紫砂壶的文章《沙苑侯传》，通过此文可以一定程度探析紫砂壶的设计。清代出现两部有关宜兴紫砂壶较有影响的著作，分别是《阳羡名陶录》和《阳羡名陶续录》，均为吴骞编著，涉及大量紫砂壶设计的内容。清代的其他陶瓷茶具还有贮水器具、藏茶器具、洗茶器具以及茶碟、茶匙和茶盘等。

清代诗歌中，茶炉除被称为炉外，还常被称为灶和鼎，茶炉的材质

有陶瓷，亦有竹、石等，陶炉、砖炉、泥炉等皆指的是陶瓷材质之茶炉。清代诗歌中，作为茶具的煮水器被称为铫、铛、鼎和瓶等，煮水器的材质多为陶瓷，在诗歌中被称为瓦铫、瓷（磁）铫、瓦铛和瓦鼎等。清代诗歌中的茶盏被称为盏、碗、瓯和杯等，材质一般为陶瓷，所以诗歌中有时以瓷代指茶盏，有时也被称为瓷碗、瓷瓯、瓷盏和瓷杯等。清代诗歌中茶盏主流的是白瓷，烧造白瓷茶盏的最大窑口毫无疑问是景德镇窑。清代青瓷茶盏也较为流行，青瓷茶盏的颜色在诗歌中被形容为青、绿、碧、翠等。清代诗歌中出现的烧造青瓷茶盏的窑口主要是越窑，不排除确为前代遗留下来的，更大可能是模仿越窑风格的器物。清代茶盏的器型样式是极其多样的，但以圆为主流，且比较崇尚轻薄细小。清代诗歌中常把带有纹饰的陶瓷茶盏称为花瓷，茶盏上的各类纹饰是极其丰富的。清代诗歌中茶壶已很常见，材质主流为陶瓷，故茶壶常被称为瓦壶、瓷（磁）壶和砂（沙）壶等。清代诗歌中最常见的陶瓷茶壶是宜兴紫砂壶，在紫砂壶的设计上，高士奇《咏宜兴茶壶》、齐召南《茗壶歌》、吴省钦《论瓷绝句》和吴锡麒《天香·龚壶》等诗多有涉及。清代诗歌中出现的著名紫砂设计制作名家有陈曼生、陈鸣远和惠孟臣等人。清代诗歌中还有一些其他陶瓷茶具，主要有藏茶器皿和贮水器皿。藏茶器皿材质以陶瓷居多，用藏茶器皿贮存茶叶，应特别注意密封保存，瓶内置箬叶或竹叶，一来防潮，二来保留清香气味，清代诗歌对此多有表现。贮水器皿常被称为瓶、瓮、罂和盎等，材质大多为陶瓷。

历代留下的茶画清代是最多的，这些茶画透露出清代饮茶方式、茶具设计等方面许多重要信息。如吕学《茗情琴艺图》中，茶炉上的煮水器为紫砂壶，弧壁浅腹曲流活动提梁柄，两只水缸，一只为浅腹敛口的青瓷，并带有冰裂纹，另一只丰肩弧壁深腹撇口，也为青瓷，一只带托白瓷茶盏，茶托高足宽沿，茶盏浅腹撇口，两只紫砂壶，一只腹往下渐大呈四边形，曲流耳柄，一只弧壁深腹宝珠钮，短流环柄。另吕焕成《蕉阴品茗图》、陈馥《梅花茗具图》、程致远《茗壶枣枝图》、马元驭《茶具图》、边寿民《茶壶图》和钱慧安《烹茶洗砚图》等也是著名茶画。

清代小说创作比明代更为繁荣。清代小说中的茶炉多被称为炉，有

时也被称为灶或鼎，茶炉材质以陶瓷为主流。清代小说中的煮水器最常被称为铛、铫，有时也被称为瓶、吊子、壶和锅等。清代小说中煮水器最常见的材质是陶瓷，小说中的"沙吊""沙壶""沙瓶""沙罐"和"瓦罐"皆为陶质煮水器。清代小说中的茶盏被称为碗、盏、杯、钟、盅和瓯等。茶盏材质一般为陶瓷，所以在小说中常被称为磁瓯、瓷碗、磁盏和磁盅等，前代茶盏则被称为古窑、旧窑、古瓷和旧瓷等。清代小说中白瓷茶盏最为常见，景德镇官窑烧造的白盏负有盛名。除白瓷外，清代小说中的茶盏还有青瓷、黑瓷和黄瓷等。清代茶盏在器型设计方面特别值得关注的是盖碗的普及，在清代小说中，盖碗已经极为常见。盖碗在器型上是上置盖，下带托，盖是用于保温防尘，也有利于保存香气，还可饮茶时拨去茶叶，托的作用主要是防烫。在器型设计上清代小说中有一种折腰的茶盏，被称为折盅。在茶盏的纹饰工艺设计方面，清代小说常出现五彩，亦有青花。茶盏设计得精美，在清代小说中被形容为"精细"或"细"。清代小说中茶壶已十分常见，极为普及，茶壶有时也被称为茶吊或吊。清代小说中出现暖壶、鸡鸣壶和背壶等特殊类型的茶壶。用茶壶泡茶，饮茶时还是要将茶倒入茶盏再饮用，所以在清代小说中经常茶壶和茶盏搭配描绘，一把茶壶可配一只也可配多只茶盏。茶壶的材质主流是陶瓷，清代小说中茶壶的材质常被形容为瓷（磁）、瓦，有时也形容为泥，皆指的是陶瓷。清代小说中经常出现紫砂壶，有些清代小说中透露出一些紫砂壶设计的信息。清代小说中还有一些其他茶具，主要是藏茶器皿、盛茶果器皿和茶盘。清代小说中的藏茶器皿主要被称为瓶，材质主要是陶瓷。清代小说中常出现盛茶果器皿，最常被称为碟，有时也被称为盒、盆和盘，材质多为陶瓷。茶盘在清代小说中的出现频率很高，是承托传送茶盏之物，以漆器为多，亦有陶瓷。

参考文献

一 古籍史料类（按出版时间排序）

程用宾：《茶录》，明万历三十二年戴凤仪刻本，中国国家图书馆藏。

醉茶消客：《茶书》，明抄本，南京图书馆藏。

朱权：《茶谱》，《艺海汇函》，明抄本，南京图书馆藏。

黄履道：《茶苑》，清抄本，中国国家图书馆藏。

邓志谟：《茶酒争奇》，邓志谟：《七种争奇》，清春语堂刻本，中国国家图书馆藏。

李景康、张虹：《阳羡砂壶图考》，香港百壶山馆 1937 年版。

冯梦龙：《醒世恒言》，人民文学出版社 1956 年版。

冯梦龙：《警世通言》，人民文学出版社 1956 年版。

王敷：《茶酒论》，王重民：《敦煌变文集》，人民文学出版社 1957 年版。

冯梦龙：《喻世明言》，人民文学出版社 1958 年版。

吴敬梓：《儒林外史》，人民文学出版社 1958 年版。

毛晋：《六十种曲》，中华书局 1958 年版。

沈德符：《万历野获编》，中华书局 1959 年版。

彭定求等：《全唐诗》，中华书局 1960 年版。

《明实录》，台北"中央研究院"历史语言研究所 1962 年版。

汪楫：《崇祯长编》，台北"中央研究院"历史语言研究所 1962 年版。

隋树森：《全元散曲》，中华书局 1964 年版。

唐圭璋：《全宋词》，中华书局 1965 年版。

张廷玉等：《明史》，中华书局 1974 年版。

欧阳修：《新五代史》，中华书局 1974 年版。

房玄龄：《晋书》，中华书局 1974 年版。

脱脱：《辽史》，中华书局 1974 年版。

脱脱：《金史》，中华书局 1975 年版。

欧阳修、宋祁：《新唐书》，中华书局 1975 年版。

刘昫等：《旧唐书》，中华书局 1975 年版。

薛居正：《旧五代史》，中华书局 1976 年版。

宋濂：《元史》，中华书局 1976 年版。

脱脱：《宋史》，中华书局 1977 年版。

赵尔巽等：《清史稿》，中华书局 1977 年版。

唐圭璋：《全金元词》，中华书局 1979 年版。

陈祖槼、朱自振：《中国茶叶历史资料选辑》，农业出版社 1981 年版。

王重民等：《全唐诗外编》，中华书局 1982 年版。

陈寿撰，裴松之注：《三国志》，中华书局 1982 年版。

董诰等：《全唐文》，中华书局 1983 年版。

吴任臣：《十国春秋》，中华书局 1983 年版。

徐珂：《清稗类钞》，中华书局 1984 年版。

蔡襄：《茶录》，《丛书集成初编（第 1480 册）》，中华书局 1985 年版。

宋子安：《东溪试茶录》，《丛书集成初编（第 1480 册）》，中华书局
 1985 年版。

陈继儒：《茶董补》，《丛书集成初编（第 1480 册）》，中华书局 1985
 年版。

审安老人：《茶具图赞》，《丛书集成初编（第 1501 册）》，中华书局
 1985 年版。

邹炳泰：《纪听松庵竹炉始末》，《丛书集成初编（第 1501 册）》，中华
 书局 1985 年版。

陆羽：《茶经》，《丛书集成新编（第 47 册）》，新文丰出版公司 1985
 年版。

张又新：《煎茶水记》，《丛书集成新编（第 47 册）》，新文丰出版公司
 1985 年版。

苏廙：《十六汤品》，《丛书集成新编（第 47 册）》，新文丰出版公司
 1985 年版。

熊蕃：《宣和北苑贡茶录》，《丛书集成新编（第 47 册）》，新文丰出版公司 1985 年版。

黄儒：《茶品要录》，《丛书集成新编（第 47 册）》，新文丰出版公司 1985 年版。

赵汝砺：《北苑别录》，《丛书集成新编（第 47 册）》，新文丰出版公司 1985 年版。

吴允嘉：《浮梁陶政志》，《丛书集成新编（第 48 册）》，新文丰出版公司 1985 年版。

李东阳等：《明会典》，《景印文渊阁四库全书（第 617—618 册）》，台湾商务印书馆 1986 年版。

陆廷灿：《续茶经》，《景印文渊阁四库全书（第 844 册）》，台湾商务印书馆 1986 年版。

高濂：《遵生八笺》，《景印文渊阁四库全书（第 871 册）》，台湾商务印书馆 1986 年版。

文震亨：《长物志》，《景印文渊阁四库全书（第 872 册）》，台湾商务印书馆 1986 年版。

《清实录》，中华书局 1986 年版。

张璋、黄畲：《全唐五代词》，上海古籍出版社 1986 年版。

冯梦龙、王廷绍、华广生：《明清民歌时调集》，上海古籍出版社 1987 年版。

赵佶：《大观茶论》，陶宗仪：《说郛三种·说郛（清顺治三年李际期宛委山堂刻本）（卷 93）》，上海古籍出版社 1988 年版。

冯时可：《茶录》，陶珽：《说郛三种·说郛续（清顺治三年李际期宛委山堂刻本）（卷 37）》，上海古籍出版社 1988 年版。

熊明遇：《罗岕茶记》，陶珽：《说郛三种·说郛续（清顺治三年李际期宛委山堂刻本）（卷 37）》，上海古籍出版社 1988 年版。

闻龙：《茶笺》，陶珽：《说郛三种·说郛续（清顺治三年李际期宛委山堂刻本）（卷 37）》，上海古籍出版社 1988 年版。

冯可宾：《岕茶笺》，《丛书集成续编（第 86 册）》，新文丰出版公司 1988 年版。

周高起：《洞山岕茶系》，《丛书集成续编（第 86 册）》，新文丰出版公

司 1988 年版。

余怀：《茶史补》，《丛书集成续编（第 86 册）》，新文丰出版公司 1988
　　年版。

冒襄：《芥茶汇钞》，《丛书集成续编（第 86 册）》，新文丰出版公司
　　1988 年版。

周高起：《阳羡茗壶系》，《丛书集成续编（第 90 册）》，新文丰出版公
　　司 1988 年版。

陈浏：《匋雅》，《丛书集成续编（第 90 册）》，新文丰出版公司 1988
　　年版。

支廷训：《十影君传》，《丛书集成续编（第 95 册）》，新文丰出版公司
　　1988 年版。

申时行等：《明会典》，中华书局 1989 年版。

《中国陶瓷名著汇编》，中国书店 1991 年版。

凌濛初：《拍案惊奇》，人民文学出版社 1991 年版。

凌濛初：《二刻拍案惊奇》，人民文学出版社 1991 年版。

北京大学古文献研究所：《全宋诗》，北京大学出版社 1991—1998
　　年版。

陈尚君：《全唐诗补编》，中华书局 1992 年版。

施耐庵：《水浒传》，人民文学出版社 1997 年版。

万邦宁：《茗史》，《四库全书存目丛书·子部（第 79 册）》，齐鲁书社
　　1997 年版。

屠本畯：《茗笈》，《四库全书存目丛书·子部（第 79 册）》，齐鲁书社
　　1997 年版。

夏树芳：《茶董》，《四库全书存目丛书·子部（第 79 册）》，齐鲁书社
　　1997 年版。

许次纾：《茶疏》，《四库全书存目丛书·子部（第 79 册）》，齐鲁书社
　　1997 年版。

陆树声：《茶寮记》，《四库全书存目丛书·子部（第 79 册）》，齐鲁书
　　社 1997 年版。

徐献忠：《水品》，《四库全书存目丛书·子部（第 79 册）》，齐鲁书社
　　1997 年版。

田艺蘅：《煮泉小品》，《四库全书存目丛书·子部（第80册）》，齐鲁书社1997年版。

屠隆：《考槃余事》，《四库全书存目丛书·子部（第118册）》，齐鲁书社1997年版。

徐征：《全元曲》，河北教育出版社1998年版。

陈彬藩、余悦、关博文：《中国茶文化经典》，光明日报出版社1999年版。

阮浩耕、沈冬梅、于良子：《中国古代茶叶全书》，浙江摄影出版社1999年版。

熊廖：《中国陶瓷古籍集成》，江西科学技术出版社1999年版。

王季思：《全元戏曲》，人民文学出版社1999年版。

阎凤梧、康金声：《全辽金诗》，山西古籍出版社1999年版。

曾昭岷、曹济平、王兆鹏、刘尊明：《全唐五代词》，中华书局1999年版。

高英姿：《紫砂名陶典籍》，浙江摄影出版社2000年版。

兰陵笑笑生：《金瓶梅词话》，人民文学出版社2000年版。

冯先铭：《中国古陶瓷文献集释（上）》，艺术家出版社2000年版。

叶羽：《茶书集成》，黑龙江人民出版社2001年版。

吴骞：《阳羡名陶录》，《续修四库全书（第1111册）》，上海古籍出版社2003年版。

吴骞：《阳羡名陶续录》，《续修四库全书（第1111册）》，上海古籍出版社2003年版。

蓝浦著，郑廷桂补辑：《景德镇陶录》，《续修四库全书（第1111册）》，上海古籍出版社2003年版。

朱琰：《陶说》，《续修四库全书（第1111册）》，上海古籍出版社2003年版。

刘源长：《茶史》，《续修四库全书（第1115册）》，上海古籍出版社2003年版。

余怀：《茶史补》，《续修四库全书（第1115册）》，上海古籍出版社2003年版。

顾元庆：《茶谱》，《续修四库全书（第1115册）》，上海古籍出版社

2003 年版。

高元濬：《茶乘》，《续修四库全书（第 1115 册）》，上海古籍出版社
　2003 年版。

黄龙德：《茶说》，《中国古代茶道秘本五十种（第 1 册）》，全国图书馆
　文献缩微复制中心 2003 年版。

张丑：《茶经》，《中国古代茶道秘本五十种（第 2 册）》，全国图书馆文
　献缩微复制中心 2003 年版。

陈鉴：《虎丘茶经注补》，《中国古代茶道秘本五十种（第 3 册）》，全国
　图书馆文献缩微复制中心 2003 年版。

钱椿年：《制茶新谱》，《中国古代茶道秘本五十种（第 4 册）》，全国图
　书馆文献缩微复制中心 2003 年版。

许之衡：《饮流斋说瓷》，《中国古代陶瓷文献辑录（第 8 册）》，全国图
　书馆文献缩微复制中心 2003 年版。

佚名：《明清各家沙壶全形集拓》，《中国古代陶瓷文献辑录（第 10
　册）》，全国图书馆文献缩微复制中心 2003 年版。

［日］奥玄宝：《茗壶图录》，《中国古代陶瓷文献辑录（第 10 册）》，
　全国图书馆文献缩微复制中心 2003 年版。

谢肇淛：《五杂俎》，《明代笔记小说大观（第 2 册）》，上海古籍出版社
　2005 年版。

吴钺、刘继增：《竹炉图咏》，《锡山先哲丛刊（第 1 册）》，凤凰出版社
　2005 年版。

曾枣庄、刘琳：《全宋文》，上海辞书出版社 2006 年版。

郑培凯、朱自振：《中国历代茶书汇编校注本》，商务印书馆（香港）
　有限公司 2007 年版。

曹雪芹、无名氏：《红楼梦》，人民文学出版社 2008 年版。

阮元：《十三经注疏（清嘉庆刊本）》，中华书局 2009 年版。

朱自振、沈冬梅、增勤：《中国古代茶书集成》，上海文化出版社 2010
　年版。

吴承恩：《西游记》，人民文学出版社 2010 年版。

杨东甫：《中国古代茶学全书》，广西师范大学出版社 2011 年版。

郭葆昌：《校注项氏历代名瓷图谱》，北京出版社 2011 年版。

韩其楼:《紫砂古籍今译》,北京出版社 2011 年版。

中国陶瓷文化研究所:《中国古代陶瓷文献影印辑刊》,世界图书出版公司 2012 年版。

裘纪平:《中国茶画》,浙江摄影出版社 2014 年版。

孙机:《中国古代物质文化》,中华书局 2014 年版。

方健:《中国茶书全集校证》,中州古籍出版社 2015 年版。

王河、虞文霞:《中国散佚茶书辑考》,世界图书出版公司 2015 年版。

西周生:《醒世姻缘传》,人民文学出版社 2015 年版。

陈雨前:《中国古陶瓷文献校注》,岳麓书社 2015 年版。

龙膺:《蒙史》,喻政:《茶书》,明万历四十一年刻本,四川大学出版社 2017 年版。

喻政:《茶集》,喻政:《茶书》,明万历四十一年刻本,四川大学出版社 2017 年版。

喻政:《烹茶图集》,喻政:《茶书》,明万历四十一年刻本,四川大学出版社 2017 年版。

陈师:《茶考》,喻政:《茶书》,明万历四十一年刻本,四川大学出版社 2017 年版。

徐㶿:《蔡端明别纪》,喻政:《茶书》,明万历四十一年刻本,四川大学出版社 2017 年版。

徐㶿:《茗谭》,喻政:《茶书》,明万历四十一年刻本,四川大学出版社 2017 年版。

罗廪:《茶解》,喻政:《茶书》,明万历四十一年刻本,四川大学出版社 2017 年版。

张源:《茶录》,喻政:《茶书》,明万历四十一年刻本,四川大学出版社 2017 年版。

陈继儒:《茶话》,喻政:《茶书》,明万历四十一年刻本,四川大学出版社 2017 年版。

屠隆:《茶说》,喻政:《茶书》,明万历四十一年刻本,四川大学出版社 2017 年版。

屠本畯:《茗笈》,喻政:《茶书》,明万历四十一年刻本,四川大学出版社 2017 年版。

蒲松龄:《(全本新注)聊斋志异》,人民文学出版社 2020 年版。

二　今人著作类（按出版时间排序）

中国硅酸盐学会:《中国陶瓷史》,文物出版社 1982 年版。

谭其骧:《中国历史地图集》,中国地图出版社 1982 年版。

陈椽:《茶业通史》,农业出版社 1984 年版。

许嘉璐:《中国古代衣食住行》,北京出版集团公司、北京出版社 1988
　年版。

史俊棠、盛畔松:《紫砂春秋》,文汇出版社 1991 年版。

陈宗懋:《中国茶经》,上海文化出版社 1992 年版。

顾景舟:《宜兴紫砂珍赏》,香港三联书店 1992 年版。

《中国历史年代简表》,文物出版社 1994 年版。

冈夫:《茶文化》,中国经济出版社 1995 年版。

吴智和:《明人饮茶生活文化》,明史研究小组 1996 年版。

余悦:《问俗》,浙江摄影出版社 1996 年版。

长沙窑课题组:《长沙窑》,紫禁城出版社 1996 年版。

姚国坤、胡小军:《中国古代茶具》,上海文化出版社 1998 年版。

冯先铭:《中国古陶瓷图典》,文物出版社 1998 年版。

何草:《茶道玄幽》,光明日报出版社 1999 年版。

王河:《茶典逸况》,光明日报出版社 1999 年版。

王建平:《茶具清雅》,光明日报出版社 1999 年版。

胡长春:《茶品幽韵》,光明日报出版社 1999 年版。

余悦:《茶趣异彩》,光明日报出版社 1999 年版。

赖功欧:《茶哲睿智》,光明日报出版社 1999 年版。

赵自强:《中国历代茶具》,广西美术出版社 1999 年版。

炎黄艺术馆:《景德镇出土元明官窑瓷器》,文物出版社 1999 年版。

刘勤晋:《茶文化学》,中国农业出版社 2000 年版。

陈宗懋:《中国茶叶大辞典》,中国轻工业出版社 2000 年版。

徐秀棠:《中国紫砂》,上海古籍出版社 2000 年版。

关涛:《历代紫砂款识》,辽宁画报出版社 2000 年版。

王从仁:《中国茶文化》,上海古籍出版社 2001 年版。

叶羽：《茶经》，黑龙江人民出版社 2001 年版。

关剑平：《茶与中国文化》，人民出版社 2001 年版。

佘彦焱：《中国历代茶具》，浙江摄影出版社 2001 年版。

刘昭瑞：《中国古代饮茶艺术》，陕西人民出版社 2002 年版。

龚建华：《茶文化博览·中国茶典》，中央民族大学出版社 2002 年版。

余悦：《茶文化博览·中国茶韵》，中央民族大学出版社 2002 年版。

柏凡：《茶文化博览·中国茶饮》，中央民族大学出版社 2002 年版。

宋伯胤：《品味清香：茶具》，上海文艺出版社 2002 年版。

廖宝秀：《也可以清心：茶器·茶事·茶画》，"国立"故宫博物院 2002
 年版。

慈溪市博物馆：《上林湖越窑》，科学出版社 2002 年版。

胡小军：《茶具》，浙江大学出版社 2003 年版。

查俊峰、尹寒：《茶文化与茶具》，四川科学技术出版社 2003 年版。

余钱程：《中国民间瓷茶具图鉴》，浙江摄影出版社 2003 年版。

陈文华：《长江流域茶文化》，湖北教育出版社 2004 年版。

草千里：《中国历代陶瓷款识》，浙江大学出版社 2004 年版。

吴觉农：《茶经述评》，中国农业出版社 2005 年版。

罗文华：《趣谈中国茶具》，百花文艺出版社 2005 年版。

陈文华：《中国茶文化学》，中国农业出版社 2006 年版。

姜青青：《数典》，浙江摄影出版社 2006 年版。

于良子：《谈艺》，浙江摄影出版社 2006 年版。

寇丹：《鉴壶》，浙江摄影出版社 2006 年版。

中国茶叶博物馆：《品茗的排场：民间收藏茶具精品》，浙江大学出版
 社 2006 年版。

沈冬梅：《茶与宋代社会生活》，中国社会科学出版社 2007 年版。

南国嘉木：《茶具大观》，华艺出版社 2007 年版。

徐秀棠：《徐秀棠说紫砂》，上海辞书出版社 2007 年版。

陈文华：《中国古代茶具鉴赏》，江西教育出版社 2007 年版。

郭丹英、王建荣：《中国老茶具图鉴》，中国轻工业出版社 2007 年版。

澳门茶文化馆：《清茗留香：清朝茶具文物展》，澳门特别行政区民政
 总署文化康体部 2007 年版。

读图时代：《瓷器器形识别图鉴》，中国轻工业出版社 2006 年版。

阴法鲁、许树安、刘玉才：《中国古代文化史》，北京大学出版社 2008 年版。

陈茆生：《紫砂典籍·题咏·铭文鉴赏》，上海古籍出版社 2008 年版。

王建荣、赵燕燕、郭丹英、姚晓燕：《中国茶具百科》，山东科学技术 出版社 2008 年版。

耿宝昌：《紫砂器》，上海科学技术出版社 2008 年版。

王兴、李六存、赵学锋：《磁州窑茶具》，天津古籍出版社 2008 年版。

王玲：《中国茶文化》，九州出版社 2009 年版。

郭丹英、王建荣：《中国茶具流变图鉴》，中国轻工业出版社 2009 年版。

北京大学考古文博学院、江西省文物考古研究所、景德镇市陶瓷考古研 究所：《景德镇出土明代御窑瓷器》，文物出版社 2009 年版。

冯天瑜、何晓明、周积明：《中华文化史》，上海人民出版社 2010 年版。

王光尧：《明代宫廷陶瓷史》，紫禁城出版社 2010 年版。

肖丰：《器型、纹饰与晚明社会生活——以景德镇瓷器为中心的考察》， 华中师范大学出版社 2010 年版。

池宗宪：《茶杯：寂光幽邃》，生活·读书·新知三联书店 2010 年版。

池宗宪：《茶席：曼荼罗》，生活·读书·新知三联书店 2010 年版。

池宗宪：《茶壶：有容乃大》，生活·读书·新知三联书店 2010 年版。

廖宝秀：《茶韵茗事：故宫茶话》，"国立"故宫博物院 2010 年版。

[美] 威廉·乌克斯：《茶叶全书》，东方出版社 2011 年版。

姚伟钧、刘朴兵、鞠明库：《中国饮食典籍史》，上海古籍出版社 2011 年版。

杨东甫、杨骥：《茶文观止：中国古代茶学导读》，广西师范大学出版 社 2011 年版。

何国松：《图观茶天下：茶具》，北京工业大学出版社 2011 年版。

张景明、王雁卿：《中国饮食器具发展史》，上海古籍出版社 2011 年版。

叶喆民：《中国陶瓷史》，生活·读书·新知三联书店 2011 年版。

马骋：《建窑》，上海大学出版社 2011 年版。

中国茶叶博物馆：《中国茶叶博物馆馆藏文物精粹》，浙江摄影出版社 2011 年版。

丁以寿、章传政：《中华茶文化》，中华书局 2012 年版。

王镜轮：《闲来松间坐：文人品茶》，故宫出版社 2012 年版。

向斯：《心情一碗茶：皇帝品茶》，故宫出版社 2012 年版。

池宗宪：《藏茶生金》，清华大学出版社 2012 年版。

池宗宪：《炉铫兴味》，清华大学出版社 2012 年版。

王健华：《宜兴紫砂图典》，故宫出版社 2012 年版。

陈文华：《茶文化概论》，中国广播电视大学出版社 2013 年版。

马未都：《瓷之纹》，故宫出版社 2013 年版。

马未都：《瓷之色》，故宫出版社 2013 年版。

吴光荣：《茶具鉴藏》，印刷工业出版社 2013 年版。

中国茶叶博物馆：《品茶说茶：在中国茶叶博物馆漫步》，东方出版社 2013 年版。

宫婷、翟继斌：《瓷器器形图鉴》，黄山书社 2013 年版。

李文杰：《茶与道》，上海文化出版社 2014 年版。

马莉：《茶与佛》，上海文化出版社 2014 年版。

方雯岚：《茶与儒》，上海文化出版社 2014 年版。

王建荣、郭丹英：《中国老茶具》，黄山书社 2014 年版。

余悦：《图说茶具文化》，世界图书出版公司 2014 年版。

汪星燚：《以适幽趣：明清茶具珍藏展》，西泠印社出版社 2014 年版。

刘黎平：《紫砂壶典》，湖北美术出版社 2014 年版。

万秀锋等：《清代贡茶研究》，故宫出版社 2014 年版。

施由明：《明清中国茶文化》，中国社会科学出版社 2015 年版。

胡长春：《文人与茶》，中国社会科学出版社 2015 年版。

黄文哲、李菲：《茶之器》，武汉大学出版社 2015 年版。

韩荣、张力丽、朱喆：《中国古代饮食器具设计考略：10—13 世纪》，人民日报出版社 2015 年版。

［法］万福莱著，施云乔译：《销往欧洲的宜兴茶壶》，西泠印社出版社 2015 年版。

扬之水：《楩柿楼集·两宋茶事》，人民美术出版社 2015 年版。

关剑平：《中华文化元素：茶》，长春出版社 2016 年版。

李文年：《中国陶瓷茶具珍赏》，文物出版社 2016 年版。

周世荣：《中国古代名窑·长沙窑》，江西美术出版社 2016 年版。

廖宝秀：《历代茶器与茶事》，故宫出版社 2017 年版。

吴晓力：《器为茶香：陈钢旧藏历代茶具精粹》，浙江人民美术出版社 2017 年版。

李新玲、任新来：《大唐宫廷茶具文化》，中国农业出版社 2017 年版。

蔡定益：《香茗流芳：明代茶书研究》，中国社会科学出版社 2017 年版。

蔡定益：《香茗雅器：明代茶具与明代社会》，中国社会科学出版社 2019 年版。

王旭烽、刘庆柱、杨永善：《中华茶器具通鉴》，光明日报出版社 2019 年版。

香港艺术馆：《中国陶瓷茶具》，（香港）康乐及文化事务署 2019 年版。

周滨：《中国茶器：王朝瓷色一千年》，华中科技大学出版社 2020 年版。

廖宝秀：《乾隆茶舍与茶器》，故宫出版社 2021 年版。

三　学术论文类（按发表时间排序）

冯先铭：《从文献看唐宋以来饮茶风尚及陶瓷茶具的演变》，《文物》1963 年第 1 期。

韩其楼：《紫泥新品泛春华——宜兴的紫砂陶茶具》，《文物》1979 年第 5 期。

孙机：《唐宋时代的茶具与酒具》，《中国历史博物馆馆刊》1982 年第 1 期。

熊寥：《第一首咏赞景德镇瓷器诗文考》，《景德镇陶瓷》1983 年第 3 期。

孙机、刘家琳：《记一组邢窑茶具及同出的瓷人像》，《文物》1990 年第 4 期。

周世荣：《从唐诗中的饮茶用器看长沙窑出土的茶具》，《农业考古》

1995 年第 2 期。

周新华：《宣化辽墓壁画所见之茶具考》，《东南文化》2000 年第 7 期。

叶佩兰：《故宫博物院藏明清紫砂器（上）》，《收藏家》2001 年第 11 期。

叶佩兰：《故宫博物院藏明清紫砂器（下）》，《收藏家》2001 年第 12 期。

扬之水：《两宋之煎茶》，《中国历史文物》2002 年第 4 期。

关剑平：《以宣化辽墓壁画为中心的分茶研究》，《上海交通大学学报（哲学社会科学版）》2004 年第 1 期。

陈文华：《中国古代民间和宫廷的茶具》，《中国农史》2006 年第 4 期。

施由明：《明清中国皇室的饮茶生活》，《农业考古》2006 年第 5 期。

王小红：《坐弄流泉烹溪月，篝火调汤煮云林——"明四家"所绘茶文化图举要》，《书画世界》2006 年第 1 期。

陈丽琼、董小陈：《茶文化的起源、发展与三峡地区出土的唐宋茶具》，《长江文明》2008 年第 1 期。

丁以寿：《〈茶具图赞〉疏解》，《农业考古》2009 年第 2 期。

唐冰：《〈水浒传〉中的餐具酒具和茶具》，《水浒争鸣》2010 年第 12 辑。

胡长春：《明清时期中国茶文化的变革与发展》，《农业考古》2012 年第 5 期。

黄晓枫：《成都平原考古发现的宋代茶具与饮茶习俗》，《四川文物》2012 年第 2 期。

郭丹英、曹灼：《邂逅千年茶器（上）——清雅集古·唐宋精品茶具赏析》，《茶博览》2012 年第 10 期。

郭丹英、曹灼：《邂逅千年茶器（下）——清雅集古·唐宋精品茶具赏析》，《茶博览》2012 年第 11 期。

商亚敏：《唐宋时期瓷茶盏的比较研究》，《中国陶瓷》2013 年第 2 期。

张天琚：《从唐宋四川茶具透视古蜀茶文化》，《收藏》2014 年第 7 期。

李铁锤：《古代巴蜀茶文化与陶瓷茶具》，《收藏界》2014 年第 1 期。

潘高洁：《晚明文人的茶具、茶寮与饮茶生活——以丁云鹏〈煮茶图〉为例》，《艺术品》2015 年第 6 期。

竺济法：《湖州出土三国前青瓷"茶"字四系罍的重要意义》，《中国茶叶》2015 年第 8 期。

罗平章、罗石俊：《品茗有美器　湘瓷泛轻花——长沙窑茶具探究》，《东方收藏》2015 年第 10 期。

陈晨：《浅谈宋代绘画中的饮茶文化》，《大匠之门》第 9 辑，2015 年 12 月。

蔡定益：《中国古代茶书中的茶具与儒家哲学思想》，《茶叶》2017 年第 2 期。

陈健捷：《从短直流到长曲流：唐宋饮茶风尚对繁昌窑青白瓷茶瓶的影响》，《装饰》2017 年第 6 期。

乐素娜：《唐画中的煮茶场景及茶具文物考》，《农业考古》2017 年第 5 期。

袁艺珂：《盖碗茶具流变》，《陶瓷研究》2018 年第 2 期。

雷国强、李震：《古代茶具的产生、演变与发展》，《东方收藏》2018 年第 4 期。

关剑平：《〈文会图〉与宋代分茶茶器》，《茶博览》2019 年第 11 期。

吴晓力：《从饮茶方式转变看中国茶具之演化》，《茶博览》2020 年第 9 期。

雷国强：《九秋风露越窑开　夺得千峰翠色来——唐代越窑青瓷茶具鉴赏与研究（上）》，《东方收藏》2020 年第 15 期。

雷国强：《九秋风露越窑开　夺得千峰翠色来——唐代越窑青瓷茶具鉴赏与研究（下）》，《东方收藏》2020 年第 17 期。

郑茜：《唐代茶具设计研究》，《设计艺术研究》2020 年第 1 期。

吴咏梅：《唐人饮茶分析——以望野博物馆藏唐代茶具为例》，《文物天地》2020 年第 7 期。

四　学位论文类（按学位年份排序）

鲁烨：《明代诗歌中的茶文化》，江南大学硕士论文，2001 年。

陈俏巧：《中国古代茶具的历史时代信息》，华东师范大学硕士论文，2005 年。

刘双：《明代茶艺初探》，华中师范大学硕士论文，2008 年。

袁薇：《明中晚期文人饮茶生活的艺术精神》，杭州师范大学硕士论文，
　　2011 年。

杨洵：《建窑黑釉茶盏的兴起与宋代斗茶文化》，首都师范大学硕士论
　　文，2012 年。

王敏杰：《中国古代茶具造型设计研究》，燕山大学硕士论文，2012 年。

袁安琪：《唐宋陶瓷茶具诗歌研究》，宁波大学硕士论文，2013 年。

丁丹丹：《唐代瓷质茶具的造型艺术研究》，湖南工业大学硕士论文，
　　2013 年。

李莎莎：《唐代越窑茶具设计研究》，华南理工大学硕士论文，2013 年。

舒欣：《唐宋饮茶风尚流变下的陶瓷茶盏造型装饰演变》，景德镇陶瓷
　　学院硕士论文，2013 年。

杨钦：《中国古代茶具设计的发展演变研究》，南昌大学硕士论文，
　　2013 年。

易婷：　《中国唐宋时期茶盏艺术研究》，南京师范大学硕士论文，
　　2013 年。

李培：《从文征明画中的茶具看吴门四家的文人生活状态》，安徽大学
　　硕士论文，2014 年。

李由：《吉州窑黑釉盏的繁荣与宋朝饮茶方式的关系》，江西师范大学
　　硕士论文，2014 年。

王叶菁：《紫砂壶在明代江南的兴起与传播》，西北师范大学硕士论文，
　　2014 年。

佟佳昕：　《唐代越窑茶器设计研究》，景德镇陶瓷学院硕士论文，
　　2015 年。

童怡倩：《文徵明"茶事图"研究》，华东师范大学硕士论文，2016 年。

石碧莹：《理学视域下宋代饮茶器具创新设计》，南昌大学硕士论文，
　　2016 年。

游岚：《中国盖碗茶具研究》，浙江农林大学硕士论文，2019 年。

虞敏：《晚明文人生活中的陶瓷茶器研究》，景德镇陶瓷大学硕士论文，
　　2020 年。

后　记

　　提笔（实际是按着键盘）凝神，撰写后记，这是本书的最后一小部分了。浩大工程基本完工之际，奇怪的是心态却很平静，心绪并无太大波动。写这本书，有很大偶然性，也有一定必然性。

　　首先，此书的出现有相当的偶然性，甚至是个意外。2019 年初，《香茗雅器：明代茶具与明代社会》一书完稿并付梓。本来预想的计划是继续进行明代茶叶历史与文化的系列写作，除已经写了的明代茶书（书名《香茗流芳：明代茶书研究》）、明代茶具，接下来准备依次写明代茶馆、明代茶诗、明代茶画、明代茶人和明代茶马等。这个目标看起来有点宏大，不过也不能说完全没有实现的可能。《荀子·劝学篇》曰："不积跬步，无以至千里；不积小流，无以成江海。……驽马十驾，功在不舍。"但 2018 年下半年不抱太大希望地申报了一个教育部人文社科规划项目"中国古代陶瓷茶具的设计及对现代的启示研究"，出乎意料地被批准立项。此课题的结题形式是一部专著，于是把主要精力转入此书的准备与撰写之中。因此，这本书的面世是有一定偶然性的，是在计划之外的。

　　但此书的出现似乎又有必然性，冥冥中要伴我来到世间。2005 年本人来到景德镇工作。景德镇和浮梁是两位一体的关系，古代景德镇是浮梁县的辖区，现代浮梁是景德镇下辖之一县。早在唐代，白居易在千古名篇《琵琶行》中即赋有诗句"商人重利轻别离，前月浮梁买茶去"。唐末王敷《茶酒论》曰："浮梁歙州，万国来求。……商客来求，舡车塞绍。"可想而知浮梁茶业的繁荣，甚至唐以后，茶商被泛称为浮梁之商。与此同时，瓷业也在景德镇兴起。清蓝浦《景德镇陶录》记载此地"水土宜陶，陈以来土人多业此"。乾隆《浮梁县志》记载唐初

景德镇："制瓷日就精巧，唐兴素瓷在天下，（霍）仲初有名。"又曰："有民陶玉者，载瓷入关中，称为假玉器，献于朝廷，于是诏仲初等暨玉制器进御。"而茶与瓷是有密切关系的，结合点就在茶具，陶瓷是最佳茶具。直到今天，漫步景德镇街头，琳琅满目的瓷器中，茶具仍是十分重要的种类，在生活用瓷中几占半壁江山。中国是文献大国，所以本人朦胧地有想法，试图收集材料，考察中国古代陶瓷茶具的设计，探究其发展流变。不过工程浩大，没有轻易付诸实施。教育部项目的立项，不过是提供了本人下决心的契机罢了。从这个角度讲，此书的面世又有其必然性。

本来教育部项目预计的结题时间是在 2021 年底，故在此截点之前应将书稿完成。但一直拖到现在，延迟了近半年，主要原因是在浩如烟海的文献中收集材料耗费了巨量的时间。之前本人的研究和写作主要集中在明代，史料收集已比较完备。但现在要研究写作整个中国古代陶瓷茶具的设计演变，上下数千年，谈何容易。如燕子衔泥、聚沙成塔，日积月累地居然实现了。从 2019 年年初开始到 2021 年中，两年半时间基本把材料收集完成。从 2021 年中到今天又花了近一年时间，对这些材料进行整理、辨析和解读，完成了书稿。

无数个日日夜夜坐在家中五楼的书房里，坐在学校十一楼的办公室里，有时不禁自我疑惑，我这是为何？但还是坚持下来了。已历三寒暑矣，窗前的树木枯荣几度，光阴似箭，日月如梭。

蔡定益

2022 年 5 月 7 日深夜于瓷都陋室